잉고 F. 발터 편집
라이너 메츠거 지음

KB101876

Vincent
van Gogh
빈센트 반 고흐

The Complete Paintings

마로니에북스 | TASCHEN

차례

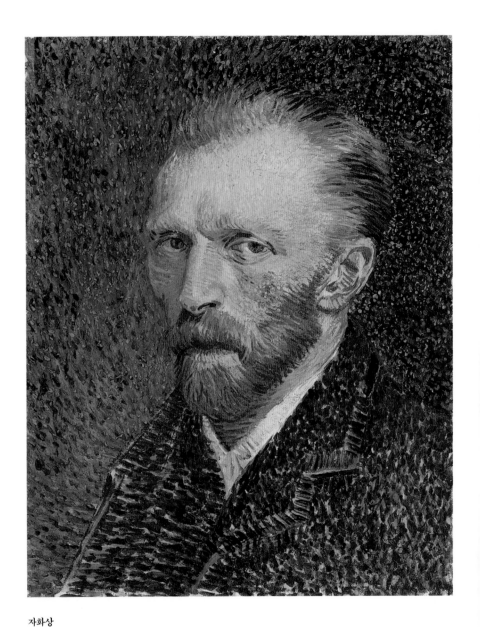

자화상
Self-Portrait
파리, 1887년 봄
마분지에 유채, 42×33.7cm
F 345, JH 1249
시카고, 시카고 아트인스티튜트

버림받은 사람

여기 두 의자가 있다. 비스듬하게 놓인 의자들은 캔버스 가장자리를 꽉 채울 정도로 화면을 압도하며 존재감을 드러낸다. "어서 앉아보세요"라고 말하는 듯하다. 주인을 기다리는 물건 한두 개가 놓여 있을 뿐 의자는 비어 있다. 두 의자 모두 견고하고 당당하게 회화 공간을 채우며 그림을 지배한다. 이들은 두 폭 제단화의 양 패널처럼 서로 친밀하게 연결돼 있다. 나란히 놓인 의자들은 말을 하라고, 비밀을 털어 놓으라고 청하는 듯이 서로를 바라본다. 그렇지 않으면 서로 등을 맞댄 채 말없이 각자 다른 세계에 존재하듯 서로를 외면할 것이다.

빈센트 반 고흐Vincent Willem van Gogh는 이 의자들을 그린 1888년 12월에 동생 테오Theo van Gogh에게 편지를 썼다. "어쨌든 가장 최근에 그린 두 습작이 주목할 만해. 벽을 등지고 (햇빛을 받아) 붉게 비치는 타일 위에 놓인 진노랑색 고리버들로 만든 의자야. 다른 하나는 빨강과 초록이 어우러진 고갱의 의자란다. 밤의 분위기에 벽과 바닥 역시 붉은색과 초록색을 띠고, 의자엔 소설책 두 권과 초가 놓여 있어. 물감을 두텁게 발랐지."(편지 563) 반 고흐가 선택한 이 특이한 주제는 아를 집에 있던 가구로, 손님으로 머물던 폴 고갱Paul Gauguin과 매일 만나던 장소를 나타낸다. 두 화가는 이곳에 마주 앉아서 상황이 최악으로 치달을 때까지 미술과 세상사에 관해 이야기하고 싸우고 논쟁했다. 고갱과의 동거는 끝내 회복될 수 없는 지경에 이른 반 고흐의 신경쇠약 증세와 밀접하게 연관돼 있다. 반 고흐는 나중에 알베르 오리에A. E. Aurier에게 쓴 편지에서 고갱의 의자 그림에 대해 이렇게 말했다. "우리가 헤어지기 며칠 전, 그러니까 아파서 요양시설로 들어가기 전에 (나는) 비어 있는 그의 의자를 그리려고 했어요."(편지 626a)

반 고흐는 이 두 그림으로 고갱과의 우정에 대해 말하고 있다. 반 고흐가 몹시 좋아했던 담뱃대가 놓인 소박하고 불편한 의자는 화가 자신을 의미한다. 고갱이 즐겨 앉던 우아하고 편안한 의자도 은유적이다. 일상적 사물들, 철저하게 기능적인 물건들이 상징적인 힘을 갖게 된다. 한낱 사물에 불과한 것도 애정 어린 눈으로 보면 그것을 사용하는 사람을 상징하는 물건이 된다. 여기서 초창기 반

고흐에게 예술적인 영향을 미친 회화 전통을 생각해보자. 네덜란드 칼뱅주의는 상징적인 형태를 제외하고는 어떤 성가족聖家族의 이미지 사용도 엄격하게 금지했다. 인간 형상의 아름다움 때문에 마음이 산만해진 신자들이 기도에 집중하지 못하게 될 위험을 피해야 했다. 예수는 권력과 심판의 상징인 '빈 옥좌'로 재현됐다. 이는 경외와 헌신 같은 반응을 촉발하기에 충분했다. 반 고흐의 빈 의자는 인간 형상을 재현하지 않으려는 경향을 존중한다. 이 공식에 따르면, 우리는 그를 볼 수 없지만 그는 이 의자에 앉아 있다.

두 화가의 우정이 깨진 것은 필연이었다. 고갱이 떠나려고 결심했을 때 반 고흐의 꿈이던 프랑스 남부의 화가공동체도 망가졌다. "너도 알다시피 난 항상 화가들이 혼자 사는 건 어리석다고 생각했어. 제멋대로 하게 내버려두는 것은 언제나 손해야."(편지 493) 그는 동생에게 화가들의 연대에 대한 갈망을 이야기했다. 고갱을 잃으면서 그는 인생에 대한 전반적인 균형감도 잃어버렸다. 두 의자는 낮과 밤이 양립할 수 없음을 나타내며, 사용된 색채들은 그러한 양극성을 표현한다. 두 의자는 서로를 외면하고 있다.

빈 의자는 어린 시절부터 반 고흐 사고의 일면이었다. 이 하나의 이미지 뒤에 가득 찬 기억들은 애절함, 그리고 그 무엇도 죽음을 벗어날 수 없다는 생각들과 연관되었다. "아버지를 역에서 배웅한 후에 기차가 완전히 사라질 때까지 계속 바라봤어. 방으로 돌아왔을 때, 아버지의 의자는 탁자에 바싹 끌어당겨져 있었고 탁자 위에는 전날부터 놓여 있던 책과 잡지들이 그대로 남아 있었단다. 곧 다시 만날 거라는 사실을 잘 알았지만 난 그때 아이처럼 슬펐어."(편지 118) 스물다섯의 남자가 의자를 보고 느낀 슬픔이라기에는 어딘가 이상하지만 이는 그가 어릴 때부터 일관적으로 보인 성향이었다. 반 고흐는 가장 평범한 사물에 메멘토 모리(memento mori, '죽음을 기억하라'는 라틴어)의 속성을 부여했다. 1885년에 아버지가 세상을 떠나자 반 고흐는 흡연 도구들을 단순하면서 의미가 가득한 정물화로 그렸다. 1888년 그림에서 담뱃대와 담배쌈지가 고리버들 의자에 놓인 것은 우연이 아니다.

우리는 영국 소설가 찰스 디킨스Charles Dickens가 담배를 확실한 자살 방지책이라고 (반 고흐에 따르면) 인정했음을 기억해야 한다(편지 W11). 디킨스의 빈 의자는 「더 그래픽The Graphic」의 삽화로 유명해졌다. 반 고흐는 동생에게 편지를 보냈다. "『에드윈 드루드의 비밀

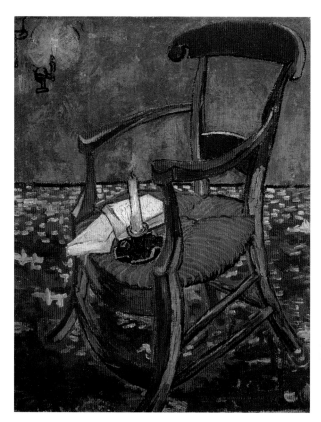

폴 고갱의 의자
Paul Gauguin's Armchair
아를, 1888년 12월
캔버스에 유채, 90.5×72.5cm
F 499, JH 1636
암스테르담, 반 고흐 미술관
(빈센트 반 고흐 재단)

The Mystery of Edwin Drood』은 디킨스의 마지막 소설이야. 삽화를 그리면서 디킨스를 알게 된 루크 필즈Luke Fields는 디킨스가 죽던 날 방에서 빈 의자를 보았어. 그렇게 해서 「더 그래픽」에 감동적인 드로잉〈빈 의자〉가 게재된 거란다. 텅 빈 의자는 아주 많아. 그 수는 (점점) 늘어날 거야. 조만간 빈 의자 외에 아무것도 남지 않겠지."(편지 252)

반 고흐 작품들의 양가적인 성격은 그 정도가 아직도 완전하게 인지되지 못했다. 반 고흐의 그림은 직접적이면서도 감각적인 강렬함으로 유명하다. 그의 그림이 가진 힘은 모든 사물과 인간, 자연을 향한 화가의 따뜻하고 열린 마음에서 나온다. 그럼에도 심오한 종말론적 직관, 죽음과 무상함에 대한 불안은 반 고흐가 세상에 순수하게 공감해 얻은 즐거움에 계속 그림자를 드리운다. 너무 자주 상처 받았기 때문에 다정하게 내밀었던 손을 마지막 순간에 움츠리는

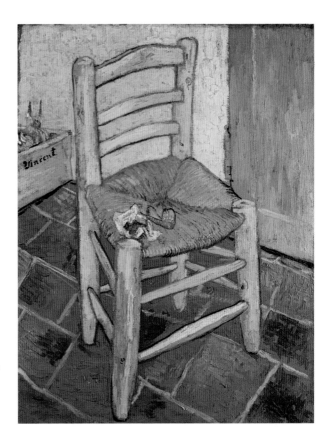

담뱃대가 놓인 빈센트의 의자
Vincent's Chair with His Pipe
아를, 1888년 12월
캔버스에 유채, 93×73.5cm
F 498, JH 1635
런던, 내셔널 갤러리

것이다. 그가 경험에서 배운 것은 분명하다. 운명은 반 고흐의 삶이
순탄하게 흐르는 것을 방해했다. 그러나 그도 당연히 시대의 산물
이었다. 그가 성장했던 19세기의 사람들은 초월적인 지지체계 없
이 자신의 존재를 전부라고 이해했다. 기이하고 심지어 자기 파괴
적인 수많은 인물들을 낳은 시대였다.

　　오스트리아 미술사학자 한스 제들마이어Hans Sedlmayr는 문화 비
평 에세이 『중심의 상실The Loss of the Centre』에서 마지막 장 제목을
'빈 옥좌'라고 붙였다. 제들마이어는 이렇게 말한다. "19세기와 20
세기에 가장 고통받았던 사람들이 화가라는 사실을 덧붙여야 한
다. 그들이 가진 시각으로 세계와 인간의 타락을 표현하는 끔찍
한 과제가 주어졌기 때문이다. 19세기에는 고통받는 화가의 완전

들어가며

히 새로운 유형이 등장했다. 정신이상에 이르기 직전의 고독하고 길을 잃은 절망적인 예술가의 모습이자, 과거에는 드물게 나타나던 유형이었다. 위대하고 심오한 지성인이었던 19세기의 화가들은 종종 스스로를 희생하는 피해자, 즉 희생양으로 여겼다. 횔덜린Friedrich Hölderlin, 고야Francisco José de Goya y Lucientes, 프리드리히Caspar David Friedrich, 룽게Philipp Otto Runge, 클라이스트Heinrich von Kleist부터 도미에Honore Daumier, 슈티프터Adalbert Stifter, 니체Friedrich Nietzsche, 도스토옙스키Fyodor Mikhailovich Dostoyevsky를 거쳐 반 고흐, 스트린드베리August Strindberg와 트라클Georg Trakl까지 시대로부터 고통받는 연대의 계보가 이어졌다. 이들은 모두 신은 보이지 않고, 신이 '죽었으며' 인간은 타락했다는 사실에 고통받았다."

반 고흐의 의자 그림은 19세기의 위기와 제들마이어가 설명한 다소 강요된 비애감에 부합하는 상징이다. 광기와 자살에 이르는 반 고흐의 '십자가의 길'을 그가 살았던 시대로부터 분리한 채 이해하기는 불가능하다. 반 고흐는 제들마이어가 신에 대한 믿음의 상실로 설명한 자기 충족적 염세주의인 '세기의 병'을 앓고 있었다. 에곤 프리델Egon Friedell도 『근대문화사History of Modern Culture』에서 더 구체적인 용어를 사용하면서 접근한다. "우리 존재가 더 일상적이고 평범해졌지만, 반면에 더 합리적이 되었다는 주장이 있다. 하지만 그것은 잘못됐다. 19세기는 대단히 비인간적이었다. 기술의 승리는 우리를 바보로 만들며 삶을 완전히 기계화했다. 물신 숭배는 인류를 돌이킬 수 없을 정도로 빈곤하게 만들었다. 신이 없는 세상은 우리가 상상할 수 있는 가장 부도덕하고 불안한 곳이다. 근대로 들어서면서 인간은 부조리하고 필연적인 고통의 길을 따라 가장 깊은 지옥에 도달한다."

결국 반 고흐의 삶과 예술에 관해 서술하고자 한다면 개인적인 의미보다 역사적인 맥락에서 살펴보는 것이 마땅하다. 반 고흐가 인생에서 실패했으나 이후 그의 예술세계가 급속히 성공적이었던 원인을 고독한 선지자의 고뇌에서만 찾을 수는 없다. 오히려 원인은 그 반대편에 있었다. 비록 사회가 만들어내고 또 용인했던 것이 사회로부터 버림받은 고독한 천재의 이미지였을지라도, 그가 성공한 원인은 끊임없이 인정받기를 원했던 욕구에 있었다. 자신의 의지에 반하는 천재가 존재했다면, 그가 바로 빈센트 반 고흐였다.

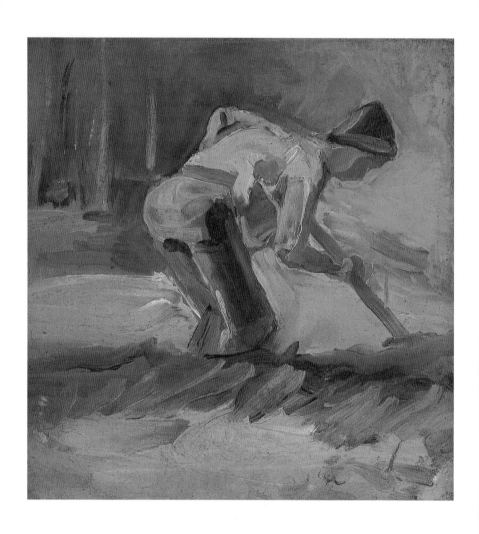

땅 파는 남자
Man Digging
헤이그, 1882년 8월
패널 위 종이에 유채, 30×29cm
F 12, JH 185
이즈미, 쿠보소 기념 미술관

1장
화가의 탄생

1853년부터 1883년까지

**화가의 작업실에서 본
목수의 작업장**
**Carpenter's Workshop, Seen from the
Artist's Studio**
헤이그, 1882년 5월
연필, 펜, 붓, 밝은 흰색, 28.5 × 47cm
F 939, JH 150
오테를로, 크뢸러 뮐러 미술관

가족

1853-1875년

빈센트 반 고흐는 네덜란드의 목사 테오도뤼스 반 고흐Theodorus van Gogh와 그의 아내 아나 코르넬리아Anna Cornelia van Gogh 사이에서 태어났다. 1853년 3월 30일, 첫 아들이 사산된 날로부터 정확히 일 년 뒤 부부 사이에서 건강한 아들이 태어났다. 이름은 할아버지의 이름에서 딴 빈센트 빌럼이라고 지었다. 사산된 첫 아들에게 주려고 했던 이름이기도 했다. 반 고흐의 부모는 이 기이한 사실에 신경 쓰지 않았다. 하지만 여러 분석가들은 빈센트 반 고흐의 탄생에서 불길함과 함께 어떤 매력을 느꼈다. 역설에 대한 반 고흐의 취향은 아마 이런 놀라운 우연에서 비롯됐을 것이다.

　그의 가족은 네덜란드 브라반트 지역에 있는 브레다 근교 쥔데르트의 작은 목사관에서 평온하게 살았다. 반 고흐의 할아버지도 목사였듯, 가문 대대로 목사 집안이었다. 엄격한 칼뱅주의자는 아니었지만 네덜란드 개혁교회의 자유주의 분파인 흐로닝어르 파에 속했다. 집안의 독실한 분위기와 근면함은 반 고흐에게 깊은 영향을 미쳤다. 그가 '폭발적이면서도 격렬한' 방식으로 자신을 표현했던 것도 유년기의 아늑한 이미지에서 벗어나는 데 필요한 전략이었으리라는 인상을 준다.

낫으로 풀을 베는 소년
Boy Cutting Grass with a Sickle
에턴, 1881년 10월
검정 초크, 수채, 47×61cm
F 851, JH 61
오테를로, 크뢸러 뮐러 미술관

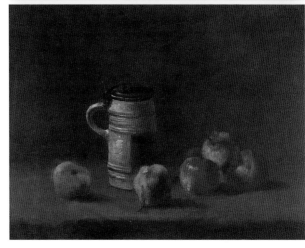

양배추와 나막신이 있는 정물
Still Life with Cabbage and Clogs
에텐, 1881년 12월
패널 위 종이에 유채, 34.5×55cm
F 1, JH 81
암스테르담, 반 고흐 미술관
(빈센트 반 고흐 재단)

맥주잔과 과일이 있는 정물
Still Life with Beer Mug and Fruit
에텐, 1881년 12월
캔버스에 유채, 44.5×57.5cm
F 1A, JH 82
부퍼탈, 폰 데어 호이트 미술관

반 고흐 부부는 여섯 아이를 두었다. 장남 빈센트 반 고흐 이후로 아나 코르넬리아Anna Cornelia(1855), 테오(1857), 엘리사벳 휘베르타Elisabetha Huberta(1859), 빌레미나 야코바Willemina Jacoba(1862), 코르넬리스 빈센트Cornelis Vincent(1867)가 차례로 태어났다. 반 고흐는 형제들 중에서도 말년에 20여 통의 편지를 썼던 빌레미나, 그리고 재정적 후원자이자 작품의 관람자이며 속마음을 터놓았던 테오와 평생 친밀한 관계를 유지했다. 반 고흐 형제의 유년기와 청년기는 흔히 상상하는 소시민 가정의 소박하면서도 평온한 모습이었다. 훗날 광기와 발작을 겪으며 반 고흐는 쥔데르트 집의 평온했던 행복을 갈망했다. "광기에 사로잡혀 있는 동안 쥔데르트 집의 모든 방과 길,

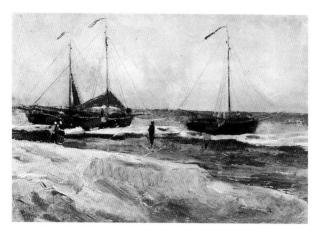

고요한 날씨의
스헤베닝언 해변
Beach at Scheveningen in Calm
Weather
헤이그, 1882년 8월
패널 위 종이에 유채, 35.5×49.5cm
F 2, JH 173
위노나, 미네소타 해양미술관
(장기 대여)

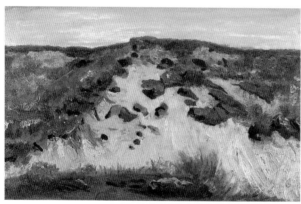

모래언덕
Dunes
헤이그, 1882년 8월
패널에 유채, 36×58.5cm
F 2A, JH 176
암스테르담, 개인 소장

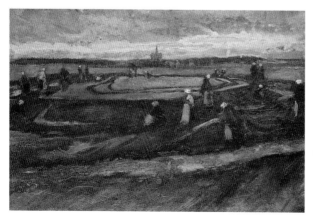

모래언덕에서 그물을
고치는 여자들
Women Mending Nets in the Dunes
헤이그, 1882년 8월
패널 위 종이에 유채, 42×62.5cm
F 7, JH 178
몬트리올, 프랑수아 오데르마트
컬렉션

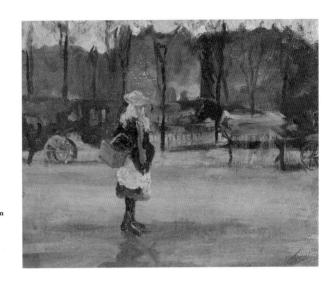

배경에 마차 두 대가 있는 거리의 소녀
A Girl in the Street, Two Coaches in the Background
헤이그, 1882년 8월
패널 위 캔버스에 유채, 42×53cm
F 13, JH 179
빈터투어, L. 재글리 한로저 컬렉션

정원의 식물, 주변 환경, 들판, 이웃, 포도밭, 교회, 뒷마당의 텃밭, 묘지에 있는 키 큰 아카시아 나무 위 까지 둥지까지 보였다."(편지 573) 말년에 들어 반 고흐는 어린 시절 살던 집을 계속 그리워했다. 반 고흐의 아버지는 형제자매가 10명이나 있었다. 네덜란드 여러 지역에 살던 삼촌들은 조카들에게 다양한 도움을 주고자 했고 그 중 4명은 특히 영향력을 가지고 있었다. '헤인 삼촌'으로 불린 헨드릭 빈센트 반 고흐Hendrick Vincent van Gogh는 브뤼셀에서 미술상으로 일했다. 테오는 헤인 삼촌 밑에서 처음으로 넓은 세계로 뛰어들었다. 요하너스 반 고흐Johannes van Gogh, 일명 '얀 삼촌'은 제독이었고,

흰옷을 입은 숲속의 소녀
Girl in White in the Woods
헤이그, 1882년 8월
캔버스에 유채, 39×59cm
F 8, JH 182
오테를로, 크뢸러 뮐러 미술관

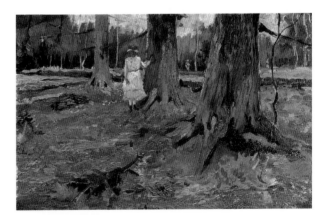

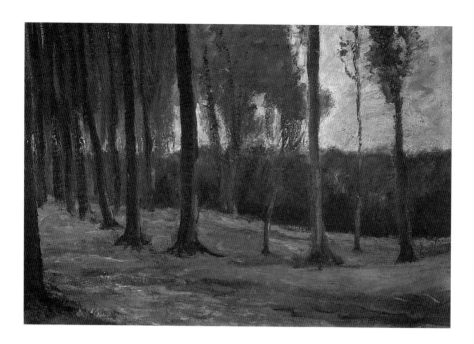

빈센트는 암스테르담에 있는 얀 삼촌 집에서 일 년 정도 머물렀다. '코르 삼촌'으로 불린 코르넬리스 마리뉴스 반 고흐Cornelis Marinus van Gogh도 미술상이었다. 미술상은 목회와 함께 반 고흐 가문의 전통적인 직업이었다. 어린 빈센트의 대부였던 빈센트 반 고흐Vincent WIllem van Gogh, '센트 삼촌'도 자수성가한 미술상이었다. 센트 삼촌은 밑바닥에서 시작해 헤이그에서 성공 가도를 달리다가 마침내 파리에 본점을 둔 구필&시와 합병했다. 젊은 반 고흐는 삼촌의 화랑에서 회화와 드로잉을 처음 접했다.

반 고흐 가문이 점점 사회에서 존경받는 위치에 이르자, 반 고흐에게 가문의 전통을 따르라는 압력이 지속적으로 들어왔다. 미술상이라는 직업이 시작부터 실패였음이 분명해졌을 때 반 고흐는 더욱더 부담감을 느꼈을 것이다. 스물네 살의 청년 반 고흐는 사직서를 내고 동생에게 편지를 썼다. "과거와 미래를 생각할 때 극복 불가능한 모든 어려움, 나를 지켜보는 많은 사람들, 내가 실패한 이유를 아는 사람들, 좋고 올바른 일을 했기 때문에 관례적인 비난을 퍼붓지 않을 사람들, 그런 사람들은 자기들 식으로 말하겠지. 우리는 너를 도왔어, 너의 안내자가 되어 주었고, 너를 위해 할 수 있는 일

숲 언저리
Edge of a Wood
헤이그, 1882년 8월
패널 위 캔버스에 유채, 34.5×49cm
F 192, JH 184
♀테른트로, 크뢸러 뮐러 미술관

숲속의 두 여인
Two Women in the Woods
헤이그, 1882년 8월
패널 위 종이에 유채, 35×24.5cm
F 1665, JH 181
파리, 개인 소장

숲속의 소녀
Girl in the Woods
헤이그, 1882년 8월
패널에 유채, 35×47cm
F 8A, JH 180
네덜란드, 개인 소장

인물들이 있는 모래언덕
Dunes with Figures
헤이그, 1882년 8월
패널 위 캔버스에 유채, 24×32cm
F 3, JH 186
베른, 개인 소장

씨 뿌리는 사람
The Sower
헤이그, 1882년 12월
연필, 붓, 인디언잉크, 61×40cm
F 852, JH 275
암스테르담, 피앤 부어 재단

을 했단다. 진심으로 원하긴 한 거니? 우리에겐 뭐가 남지? 우리 노고의 결실은 어디에 있는 거야?"(편지 98)

1869년 열여섯 살이 되던 해, 반 고흐는 구필&시 헤이그 지점의 수습 직원이 되었다. 가족이 바라던 이 직업에는 아무 장애물도 없는 듯했다. 구필&시는 아메리카 대륙에 막 진출한 유럽의 일류 회사였다. 주력 사업 분야는 판화로, 뛰어난 화가와 판화가가 소속되어 있었다. 구필&시는 분점 일곱 개를 운영했다. 센트 삼촌은 구필&시의 공동 소유주였고 1873년부터 테오도 여기서 일했다. 그해 여름, 반 고흐는 런던으로 전근을 떠났다. 그는 친절하고 신뢰 가는 직원이었기에 헤이그 지점 매니저 테르스테이흐가 쓴 런던 전근 추천서는 칭찬 일색이었다. 런던 전근은 틀림없는 포상이었지만 반 고흐의 운명의 바퀴를 구르게 만든 것도 런던 전근이었다.

"테오, 담배를 피워보렴. 기분이 안 좋을 때 도움이 될 거야, 내가 종종 경험해서 알지."(편지 5) 이런 진술은 반 고흐가 런던으로 전근가기 전까지는 비밀 이야기였다. 하지만 런던에 도착한 지 얼마지나지 않아 경험하게 될 외로움은 평생 반 고흐를 따라다닌다. 반고흐는 대가족의 넓은 품에서 벗어났고, 더 이상 누구도 갈 길을 정해주지 않았다. 테오에게 보내는 편지의 어조는 눈에 띄게 우울해졌다. 그는 편지에서 테오와 함께 했던 산책의 기억을 떠올리며 형제애에 호소했다. "네가 여기 있으면 얼마나 좋을까. 헤이그에서 함께 보낸 시간이 얼마나 좋았던지. 레이스베이크 가를 따라 산책했던 때를 자주 생각한단다. 비 온 후에 방앗간 근처에서 우유를 마셨지…… . 나에게 레이스베이크 가는 가장 아름다운 기억과 연결돼 있어."(편지 10) 목가적인 산책에서의 편안함은 화가 빈센트 반 고흐의 삶과 동행하며 그림에 반복적인 주제로 다루어졌다.

반 고흐의 또 하나의 예술
편지

"우리는 서로에게 편지를 많이 써야 한다."(편지 2) 1872년 12월 13일, 빈센트 반 고흐는 동생 테오에게 간곡히 말했다. 이렇게 심어진 씨앗은 20년 만에 많은 이들이 가히 예술 작품이라 칭송하는 거대한 편지의 나무로 자라났다. 테오 반 고흐의 부지런한 수집가 본능 덕분에 현재 800점 이상의 편지가 보존돼 있다. 반 고흐가 테오에게 보낸 편지가 더 중요했다. 반 고흐의 첫 편지와 마지막 편지의 수신자도 그였고, 편지의 사분의 삼이 테오에게 보낸 것이었다. 1914년과 1915년에 반 고흐의 제수이자 테오의 부인인 요 반 고흐–봉어르Jo van Gogh-Bonger는 고이 간직했던 편지 총 652통을 출판했다. 당시 편지에 매긴 순번은 오늘날까지 보존되어 있으며 이후 보충된 자료들은 연대순에 따라 첨가되었음을 나타내는 영어 소문자가 덧붙어 있다. 1911년 반 고흐와 친한 친구이자 화가였던 에밀 베르나르Emile Bernard는 자기가 받은 편지들을 공개했다. 이 편지들에는 대

폭풍우 치는 스헤베닝언 해변
Beach at Scheveningen in Stormy Weather
헤이그, 1882년 8월
마분지 위 캔버스에 유채, 34.5×51cm
F 4, JH 187
소재 불명(2002.12.7 암스테르담
반 고흐 미술관에서 도난)

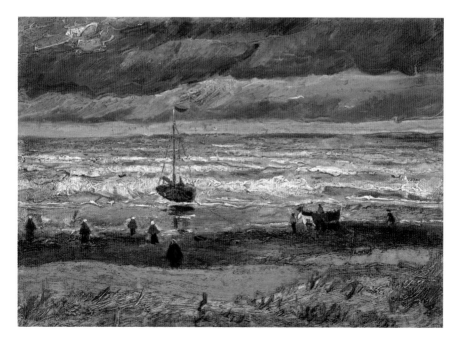

헤이그의 신 교회와 오래된 주택들
Cluster of Old Houses with the New Church in The Hague
헤이그, 1882년 8월
마분지 위 캔버스에 유채, 34×25cm
F 204, JH 190
개인 소장

문자 B와 고유 번호가 붙었다. 반 고흐와 안톤 판 라파르트Anton van Rappard가 주고받은 편지는 대문자 R로 표시되어 1937년 증보판에서 소개됐다. 1954년에는 반 고흐가 여동생 빌레미나에게 보낸 편지들이 대문자 W로 표시돼 출판되었다. 1952년부터 1954년까지 반 고흐 탄생 100주년을 기념해 처음으로 전작이 출간되었으며, 이 전작에는 대문자 T로 표시된 테오 부부가 보낸 답장이 추가됐다.

"글을 쓸 때는 그림을 그리면서 겪는 어려움을 거의 느끼지 않았던 것 같아. 내 만족을 위해 어떤 작업을 한다고 치면, 글로 뭔가를 적을 때 고민을 더 적게 해. 그림을 그릴 때보다 말이야. 우리는 단어의 힘으로 생각을 표현하는 예술 활동을 무의식적으로 하면서 산다⋯⋯. 우리는 마치 우리의 운명이 걸려있듯이 온 정신의 집중을 요하는 편지를 써야 해. 유명 인사들이 예외 없이 글을 잘 쓰는 것도 그러한 이유에서다. 그들이 정통한 분야의 내용을 다룰 때 특히 더 그렇지." 빈센트 반 고흐가 모범으로 삼았던 외젠 들라크루아는 글쓰기와 그림 그리기의 밀접한 연관성에 관해서, 화가에게 글쓰기는 이따금 편안함이나 혹은 자기고찰의 기회를 준다고 기술한 바 있었다. 미술사에서 글쓰기와 시각예술의 연관성은 오랜 전통이 있다. 아주 오래된 관념인 '시는 그림같이ut pictura poesis'는 수백 년 동안 화가들의 사고방식과 예술을 완전히 장악했다.

반 고흐의 편지는 생생한 묘사를 통해 예술과 현실의 간극을 극복하고자 노력한 흔적으로 가득하다. "검은 모직 옷을 입은 여자가

해변의 어부
Fisherman on the Beach
헤이그, 1882년 8월
패널 위 캔버스에 유채, 51×33.5cm
F 5, JH 188
오테를로, 크뢸러 뮐러 미술관

해변의 어부의 아내
Fisherman's Wife on the Beach
헤이그, 1882년 8월
패널 위 캔버스에 유채, 52×34cm
F 6, JH 189
오테를로, 크뢸러 뮐러 미술관

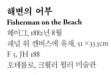
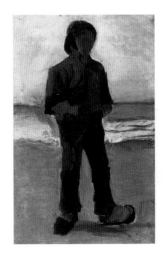
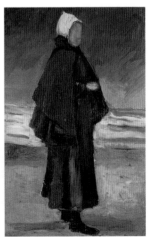

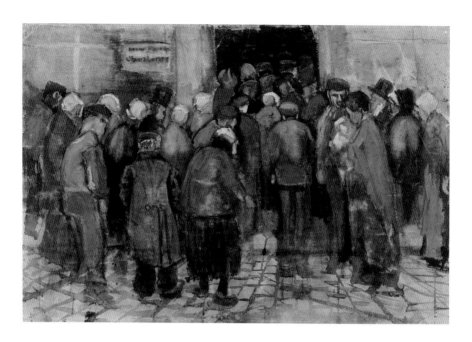

복권판매소
The State Lottery Office
헤이그, 1882년 9월
수채화, 38×57cm
F 970, JH 222
암스테르담, 반 고흐 미술관
(빈센트 반 고흐 재단)

내 앞에 누워 있다. 네가 그녀와 하루 정도 시간을 보낸다면, 나는
네가 그 기법을 받아들일 거라고 확신한다."(편지 195) 드로잉 작품
에 관한 '편지 195'는 반 고흐가 본인과 가까운 실제 인물에 대해 쓴
글처럼 읽히지 않는가? "검은 연기가 피어오르는 굴뚝 사이의 붉은
타일 지붕 위로 비둘기 떼가 날아오른다. 배경에는 코로Camille Corot
나 판 호이엔Jan van Goyen 그림처럼 고요하고 평온한 느낌을 자아내는
은은한 초록빛 목초지와 잿빛 하늘이 끝없이 펼쳐진다."(편지 219)
'편지 219'의 문장은 반 고흐가 실제 풍경을 묘사한 것이라기보다
그림 속 풍경을 바라보는 것 같지 않은가?

미술에 훈련된 눈을 가진 에밀 졸라Emile Zola 같은 동시대 문인
들이 떠오른다. 졸라의 소설 『인간 짐승La Bête Humaine』에는 다음의
구절이 나온다. "자크는 일곱 시가 지나서야 비로소 유백색을 띠며
차츰 환해지는 유리창을 보았다. 방 전체에 형언하기 어려운 빛이
퍼졌고 가구는 그 속에 잠겨 있는 듯했다. 난로는 찬장, 선반과 함께
천천히 모습을 드러냈다." 졸라는 실내를 그린 인상주의 그림처럼
실감나게 방을 묘사한다. 반 고흐의 편지에서도 자연적이면서 인위
적인 묘사의 어감을 활용해 개인적인 감정표현을 넘어, 유연하며

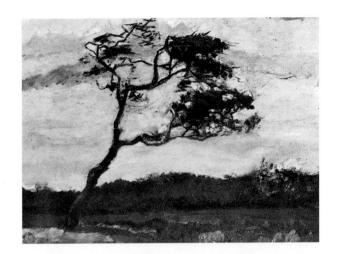

바람을 맞은 나무
A Wind-Beaten Tree
헤이그, 1883년 8월
캔버스에 유채, 35×47cm
F 10, JH 384
소재 불명

습지 풍경
Marshy Landscape
헤이그, 1883년 8월
캔버스에 유채, 25×45.5cm
F 번호 없음, JH 394
개인 소장(1976.11.12 취리히 콜러 경매)

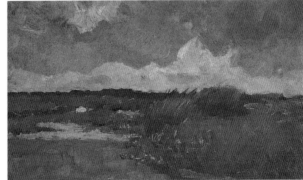

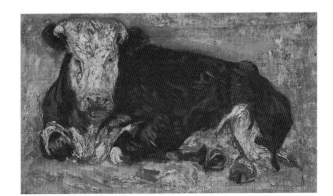

누워 있는 소
Lying Cow
헤이그, 1883년 8월
캔버스에 유채, 19×47.5cm
F 1C, JH 389.
소재 불명(1959.11.11 소더비 경매)

누워 있는 소
Lying Cow
헤이그, 1883년 8월
캔버스에 유채, 30×50cm
F 1B, JH 388.
대한민국, 개인 소장

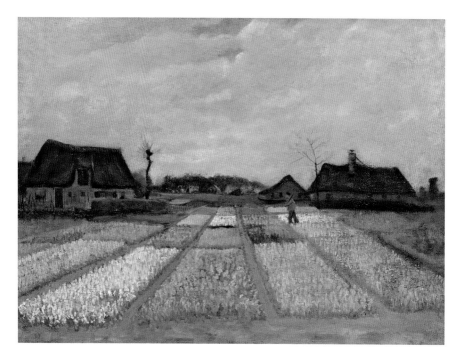

직접적인 졸라의 수사법을 따라잡으려는 의도가 느껴진다. 반 고흐의 편지에 문학적인 가치를 부여하는 것도 이런 수사법 때문이다.

들라크루아는 편지 쓰기가 예술적 창조에 수반되는 것이지 자기 작품을 묘사하고 감상하는 적절한 수단으로서 가치 있다고 강조했다. 들라크루아는 일기를 썼고 신문에 글을 기고했으며 책을 집필하는 등 다양한 종류의 글을 썼다. 반면 반 고흐는 편지만 썼다. 동생에 대한 집착이 주된 이유였을 것이다. 이는 평생 한 사람에게만 관심을 쏟는 결과로 나타났다. 그림과 편지의 수신인은 대부분 테오였다. 반 고흐는 편지에서 자기 자신을 아주 심하게 비판하고 속마음을 터놓았다. 테오는 예술가 형에게 있어 대중이었다. 그러므로 편지를 편리한 그림 해설로만 보는 것은 충분치 않다. 테오에게 보낸 그림과 편지는 빈센트 반 고흐가 자기 존재의 중요성을 확인하는 유일한 방법이었고, 오직 그 안에서만 스스로를 활동적이고 유능하며 가치 있는 것을 생산하는 사람으로 보았다. 반 고흐의 고백이라고 볼 수 있는 그림과 편지가 강렬한 감정으로 채워져 있는 것은 그 때문이다.

구근 밭
Bulb Fields
헤이그, 1883년 4월
패널 위 캔버스에 유채, 48×65cm
F 186, JH 361
워싱턴, 내셔널 갤러리,
폴 멜런 부부 컬렉션

씨 뿌리는 사람(습작)
The Sower (Study)
헤이그, 1883년 8월
패널에 유채, 19×27.5cm
F 11, JH 392
소재 불명

**땅거미가 진 헤이그 부근
로스다이넌의 농가들**
Farmhouses in Loosduinen near The
Hague at Twilight
헤이그, 1883년 8월
패널 위 캔버스에 유채, 33×50cm
F 16, JH 391
위트레흐트, 중앙박물관(위트레흐트
판 바런 박물관 재단에서 대여)

**풍차가 있는 운하 부근의
세 사람**
Three Figures near a Canal with
Windmill
헤이그, 1883년 8월 추정
재료와 크기 미상
F 1666, JH 383
소재 불명

반 고흐는 세례명인 '빈센트'로 간단히 서명했다. 소시민적 독
실함과 출세제일주의 가정 배경에서 거리를 두려고 했던 것도 이유
중 하나였다. "솔직히 물어볼게. 우리는 서로 어떻게 연관되는 거
니? 너도 '반 고흐' 가문 사람이야? 나에게 넌 항상 '테오'였어. 나
는 다른 가족 구성원들과 성격이 달라. 확실히 난 '반 고흐' 가문 사
람이 아니야."(편지 345a) 고향에서 살던 시절, 그는 부모님의 엄격한
도덕적 태도에 짜증을 내며 테오에게 편지를 썼다. 반 고흐에게 중
요한 것은 사람의 혈통이나 사회적 지위가 높은 가문이 아니라 순
수하고 소박한 개인이었다. 개인에게는 가족의 성보다는 세례명이
유용했다. 반 고흐는 편지에 서명하듯이 그림에 서명했다. 편지와
그림이 내적 자아를 드러내는 작업이라고 선언했던 것이다. 1884
년 2월 모든 작품을 테오에게 헌정해 정신적인 지지와 재정적인 후
원에 대한 감사의 뜻을 전하려 했을 때 반 고흐의 그림은 편지와 마
찬가지로 사적인 성격을 가지게 되었다. 단순한 서명인 '빈센트'는
동생 테오의 은혜를 인정하는 겸손함을 분명하게 드러낸다.

"이제 나는 무일푼이 되었고 비참하며 선량함으로부터 멀어졌
다. 나는 내 초라함을 사랑하고 내 눈에 가장 숭고한 것에 전율한

모래언덕이 있는 풍경
Landscape with Dunes
헤이그, 1883년 8월
패널에 유채, 33.5×48.5cm
F 15A, JH 393
개인 소장(1968.12.4 런던 소더비 경매)

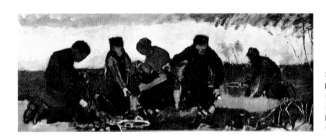

감자 캐기(다섯 명)
Potato Digging(Five Figures)
헤이그, 1883년 8월
캔버스에 유채, 39.5×94.5cm
F 9, JH 385
함부르크 개인 소장

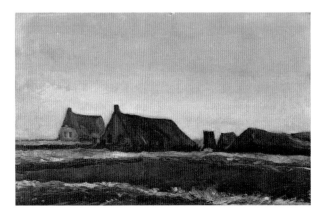

농가들
Farmhouses
헤이그, 1883년 9월
캔버스에 유채, 35×55.5cm
F 17, JH 395
암스테르담, 반 고흐 미술관
(빈센트 반 고흐 재단)

목초지의 소
Cows in the Meadow
헤이그, 1883년 8월
패널 위 캔버스에 유채, 31.5×44cm
F 15, JH 387
멕시코시티, 소우마야 박물관

손수레가 보이는 황야
The Heath with a Wheelbarrow
헤이그, 1883년 9월
수채화, 24×35cm
F 1100, JH 400
클리블랜드, 클리블랜드 미술관

다. 이제 내가 바라는 한 가지는 시詩의 불행한 형제라고 할 만한 광기다. 그것이 가진 모든 매력에도 불구하고 시는 내가 살면서 경험했던 것을 대신할 수 없다. 그녀詩의 사랑도 대신할 수 없다. 그래서 아마도 시의 형제인 우정이 존재하는 것이리라. 우정은 무한하고, 우리와 세상 사이에 오며, 우리가 이 세상을 하직할 때까지 절대 우리 곁을 떠나지 않는다." 이렇듯 독일 낭만주의자 클레멘스 브렌타노Clemens Brentano는 복잡한 은유적 구절에서 우정과 광기를 연결한다. 빈센트 반 고흐의 편지는 체념한 어조다. 스스로를 바라보는 관점이 우울한 것은 일종의 위대함의 온상이다. 불운한 독일 낭만주의 작가 세대의 편지와 비교하면 반 고흐의 편지 성격은 아주 명확해진다. 반 고흐는 '편지 345'에서 브렌타노처럼 애통한 어조로 말한다. "인생은 끔찍한 현실이고 우리는 현실을 향해 무한히 돌진한다. 상황을 더 힘들게 받아들이든 아니든 상황의 본질은 변하지 않는다……. 더 어렸을 때는 우연의 일치라거나 대수롭지 않은 일 또는 오해였다고 생각하는 경향이 있었다. 나이를 먹고 생각이 점점 바뀌면서, 더 심오한 이유들을 보게 되었다. 인생은 '익숙하지 않은 일'이란다, 형제여."(편지 345) 시간이 초래한 불행과 무한함에 대한

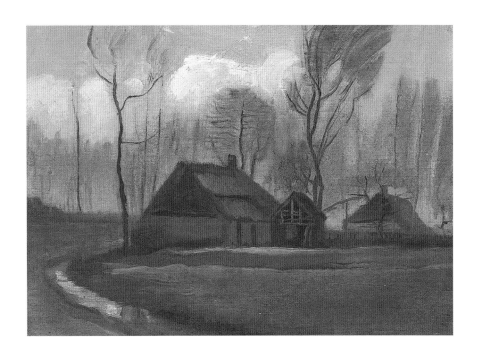

나무 사이의 농가들
Farmhouses among Trees
헤이그, 1883년 9월
패널 위 캔버스에 유채, 28.5×39.5cm
F 18, JH 397
바르샤바, 요한바오로 2세 박물관

반 고흐의 사고를 따라가다 보면 '형제'라는 단어가 친족을 부르는 말을 넘어 비밀스러운 의미를 가지는 것처럼 느껴진다. 반 고흐의 깊은 고독감은 동생에게서 유일한 위안의 가능성을 보였던 듯하다. 이 같은 특성은 "단 한 번만이라도 타인으로부터 이해받기를" 갈망했던 독일 작가 클라이스트와 다르지 않다.

우리는 반 고흐의 모든 삶의 의지가 편지의 수신자였던 테오에게 집중되었다는 인상을 받는다. 동시에 삶의 의지를 확고하게 세워준 사람에게 자신을 표현하려는 욕구도 보인다. 편지 수신자는 모든 우울함과 고해의 용기가 만나는 지점이다. 편지를 쓰는 사람이 읽는 사람의 관심에 존재적으로 의존하기 때문에 불안한 줄타기를 보는 듯하다. 둘에서 하나가 되려는 욕망은 이 불안한 균형에서 비롯된다. 브렌타노는 다음과 같이 말했다. "내가 당신을 그렇게 갈망하는 것은 그 때문이다. 나와 당신은 평범하고 세속적인 것에 대한 믿음을 버릴 것이고, 그래서 시대의 요구나 비판에 개의치 않고 내게 일어난 모든 것에 관해 글을 쓸 수 있다. 당신은 내가 당신 이름으로 글을 발표하도록 허락할 정도로 친절을 베풀 것이다. 당신

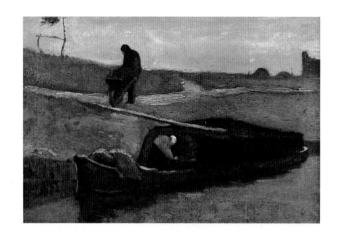

토탄 캐는 배와 두 사람
Peat Boat with Two Figures
드렌터, 1883년 10월
패널 위 캔버스에 유채, 37×55.5cm
F 21, JH 415
아센, 드렌츠 박물관

이 나를 행복하게 하면, 곧 나는 더 이상 이름을 바라지 않게 되고, 당신의 것이 내 것이 된다." 빈센트 반 고흐가 테오와의 관계를 바라보던 방식에도 비슷한 면이 있다. "너로 인해 누릴 수 있었던 모든 것에 보답하기에 내 그림은 아직 충분하지 않다고 생각해. 하지만 나를 믿으렴. 언젠가 내 그림이 만족스러워진다면, 너도 나 못지않게 그것의 창작자로 인정을 받아야 해. 우리 둘이 함께 만들고 있기 때문이지."(편지 538)

브렌타노의 광기에 관한 관심과 클라이스트의 자살은 삶과 문학의 간극을 메우려는 시도였다. 반 고흐는 격렬한 투쟁으로 이 두 사람을 뛰어넘었다. 반 고흐의 편지와 독일 낭만주의자들의 편지의 유사성을 과장해선 곤란하다. 이 유사성에는 의도적이거나 모방적인 면이 전혀 없기 때문이다. 그럼에도 편지에서 보이는 유사성은 예술가에게 가장 중요한 전통을 강조하는 데 일조한다. 즉 빈센트 반 고흐가 인생을 열심히 살아가며 보여준 자제력의 부재와 감정적인 세계의 모습이 철저한 낭만주의자를 발견하도록 우리를 이끌기 때문이다. 반 고흐와 클라이스트, 브렌타노를 비교하는 것은 반 고흐의 그림과 편지 쓰기가 밀접하게 연관됨을 강조한다. 이 두 가지 표현 수단은 반 고흐의 전반적인 성격을 나타냈으며, 동생 테오와 유일하게 공감대를 형성함으로써 이런 성향은 더욱 강해졌다.

배수로를 가로지르는 다리
Footbridge across a Ditch
헤이그, 1883년 8월
패널 위 캔버스에 유채, 60×45.8cm
F 189, JH 386
개인 소장(1973.7.3 런던 크리스티 경매)

종교에 미친 사람
1875-1880년

"우리 생의 첫 시기, 유년기와 청년기의 삶이자 세속적인 쾌락과 허영의 삶이 시들어 사라지는 것을 누가 아는가? 꽃이 나무에서 떨어지듯 삶 또한 그렇게 흘러가리라. 하지만 또 누가 아는가? 그 이후에 누구도 슬프게 하지 않을 신성한 슬픔과 그리스도의 사랑으로 가득한 새로운 삶을 우리가 살게 될 것이라는 사실을 누가 아는가?"(편지 82a) 반 고흐가 1880년까지 쓴 편지는 1876년 11월의 '편지 82a'에서 발췌한 위의 문장과 대부분 비슷했다. 반 고흐는 종교에 미친 듯한 모습을 보였는데 과도한 고행이 여기에 속했다. 그는 곤봉으로 자신의 등을 때리고, 겨울에 셔츠만 입고 돌아다녔으며, 침대 옆 돌바닥에서 잤다. 마치 조상의 신앙심을 따라잡기라도 하려는 것처럼 배로 행했다.

　　1873년 중반 즈음, 반 고흐는 런던 하숙집 주인의 딸 유지니 로이어Eugenie Loyer를 짝사랑했다. 그러나 반 고흐가 로이어에게 고

토탄 밭의 두 촌부
Two Peasant Women in the Peat Field
드렌터, 1883년 10월
캔버스에 유채, 27.5×36.5cm
F 19, JH 409
암스테르담, 반 고흐 미술관
(빈센트 반 고흐 재단)

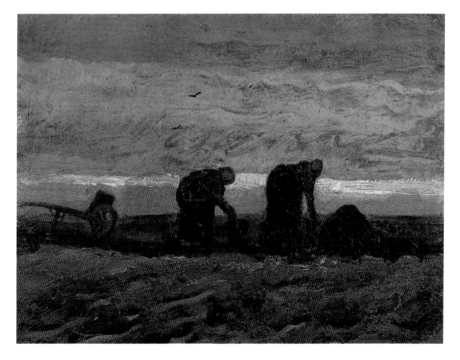

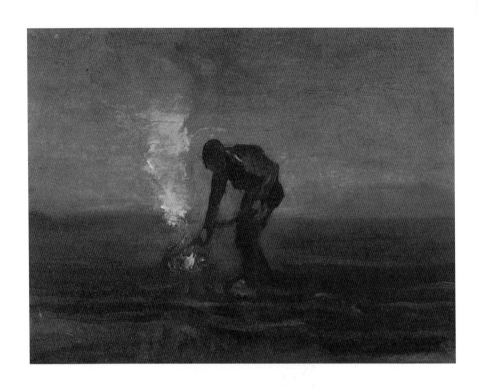

잡초를 태우는 농민
Peasant Burning Weeds
드렌터, 1883년 10월
패널에 유채, 30.5 × 39.5cm
F 20, JH 417
개인 소장(1987.5.12
뉴욕 크리스티 경매)

교회가 보이는 황혼 풍경
Landscape with a Church at Twilight
드렌터, 1883년 10월
패널 위 마분지에 유채, 36 × 53cm
F 188, JH 413
개인 소장(1973.7.3 런던 크리스티 경매)

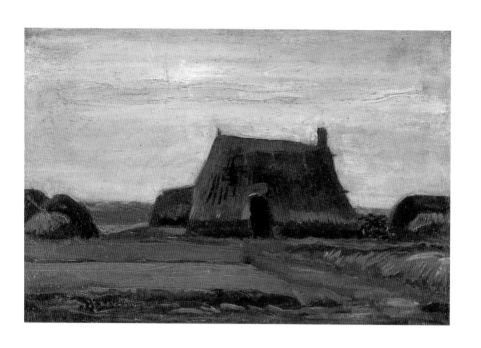

토탄 더미가 있는 농가
Farmhouse with Peat Stacks
드렌터, 1883년 10-11월
캔버스에 유채, 37.5×55.5cm
F 22, JH 421
암스테르담, 반 고흐 미술관
(빈센트 반 고흐 재단)

목재 경매
A Wood Auction
누에넌, 1883년 12월
수채화, 33.5×44.5cm
F 1113, JH 438
암스테르담, 반 고흐 미술관
(빈센트 반 고흐 재단)

**땅 파는 사람과 누에넌의
낡은 탑**
The Old Tower of Nuenen with a
Ploughman
누에넌, 1884년 2월
캔버스에 유채, 34.5×42cm
F 34, JH 459
오테를로, 크뢸러 뮐러 미술관

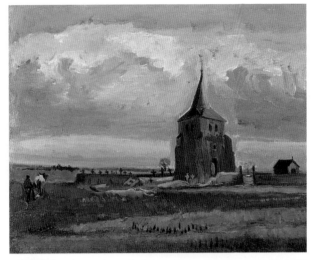

**걸어가는 사람들과 누에넌의
낡은 탑**
The Old Tower of Nuenen with People
Walking
누에넌, 1884년 2월
패널 위 캔버스에 유채, 33.5×44cm
F 184, JH 458
개인 소장

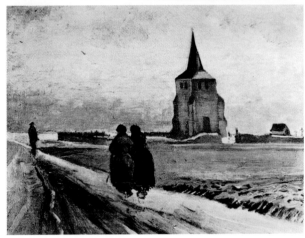

백했을 때는 다른 남자가 이미 로이어의 마음을 얻은 뒤였다. 여자
와 사귄 경험이 없었던 반 고흐는 실패한 사랑에 큰 충격을 받았고,
1873년 말경 반 고흐의 행동은 완전히 달라졌다. 그전까지만 해도
반 고흐는 솔직하고 재미있고 너그러운 사람이었다. 하지만 사랑을
거부당한 그는 기이한 행동을 보이며 말수 적은 외톨이가 되었다.
친구들을 만나는 대신 늦은 밤까지 성경만 읽었고, 종교적인 목적
에 유용한지 확인하기 위해 과거에 파고들었던 모든 책을 재검토했

　　　　1853년부터 1883년까지

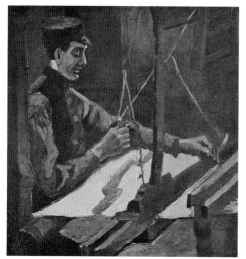
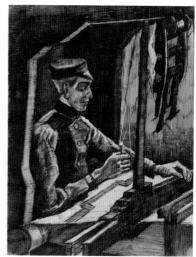

다. 그는 편지에서 전도사 말투로 테오에게 이렇게 말했다. "성탄절에 다시 만날 때까지 쥘 미슐레Jules Michelet나 다른 작가의 책 말고 성경만 읽으렴."(편지 36a)

　1876년 봄, 반 고흐는 미술상으로서의 이력을 끝냈다. 센트 삼촌이 빈센트를 위해 구필 화랑&시 파리 본점에 마련해 둔 자리도 아무 소용없었다. 반 고흐는 손님에게 저렴한 작품을 구입하라며 짜증스러운 조언을 넌지시 비쳤다. 솔직함을 사랑한 반 고흐에게는 명예로운 일이었지만 회사 매출에는 도움이 되지 않았다. 반 고흐는 해고 당한 뒤 첫사랑의 무대에서 그리 멀지 않은 런던 근교의 램즈게이트와 아일워스로 이사했다. 반 고흐는 아주 적은 보수를 받으며 보조 교사로 일했고 선교사 기질을 마음껏 발휘했다. 그는 점점 선대처럼 자신에게도 성직자의 소명이 있다고 느꼈다. 이 시기 반 고흐는 아버지 테오도뤼스 반 고흐를 본보기로 삼았다.

　센트 삼촌이 반 고흐를 위해 이번에는 도르드레흐트의 서점에 일자리를 마련했다. 그러나 책에 대한 한때의 취향은 이제 성경에 대한 편협한 광신에 지나지 않았다. 반 고흐는 언어에 상당한 재능이 있었고 서점 창고에 앉아 네덜란드어 성경을 영어, 프랑스어, 독일어 등으로 번역했다. 1877년 봄, 반 고흐는 암스테르담의 얀 삼촌 집에서 기거하며 라틴어, 그리스어를 공부하고 수학 수업을 들

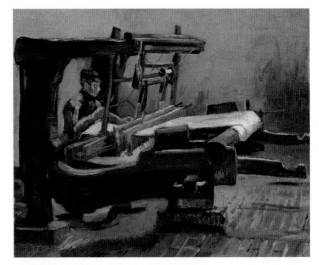

오른쪽에서 본 직조공
Weaver Facing Right
누에넌, 1884년 2월
패널 위 캔버스에 유채, 37×45cm
F 162, JH 457
개인 소장(1983.12.5 런던 소더비 경매)

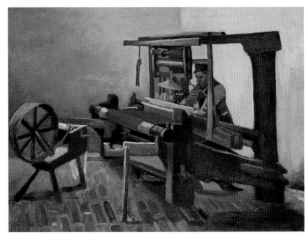

왼쪽에서 본 직조공과 물레
Weaver Facing Left, with Spinning
Wheel
누에넌, 1884년 3월
캔버스에 유채, 61×85cm
F 29, JH 471
보스턴, 보스턴 미술관

었다. 직장에 다니느라 뒤떨어진 학문의 공백을 메우려고 노력하며
신학 공부를 준비했지만 입학시험을 시도하지도 않고 그만두었다.
그런 와중에도 반 고흐는 다양한 독서를 즐겼고 책에 나온 장소, 즉
쥘 미슐레의 논문 속 프랑스 혁명의 주요 장소나 사도 바울의 선교
여행지 등을 주제로 지도를 그렸다.

반 고흐의 무분별한 신앙심은 그리스도에 대한 본받음을 바탕
으로 삼았다. 반 고흐는 프란체스코 수도사가 겸손을 통해 진정한

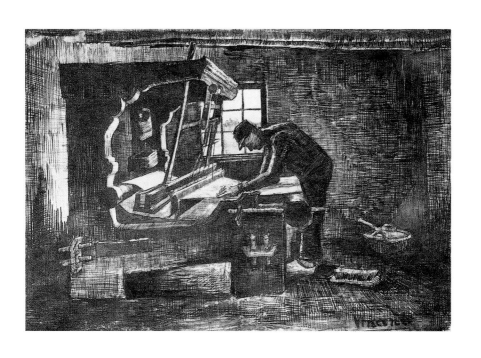

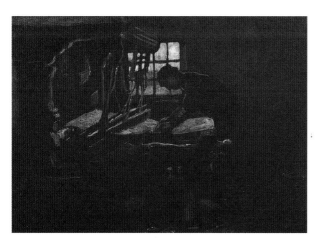

베틀 앞에 서 있는 직조공
Weaver Standing in Front of a Loom
누에넌, 1884년 5월
연필, 펜, 밝은 흰색, 27×40cm
F 1134, JH 481
오테를로, 크뢸러 뮐러 미술관

실을 배열하는 직조공
Weaver Arranging Threads
누에넌, 1884년 4-5월
패널 위 캔버스에 유채, 41×57cm
F 35, JH 478
오테를로, 크뢸러 뮐러 미술관

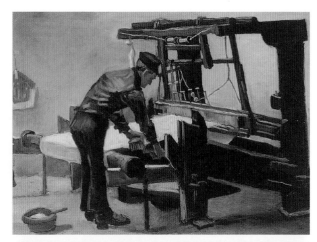

베틀 앞에 서 있는 직조공
Weaver Standing in Front of a Loom
누에넌, 1884년 5월
캔버스에 유채, 55×79cm
F 33, JH 489
파리, 개인 소장

실을 배열하는 직조공
Weaver Arranging Threads
누에넌, 1884년 5월
패널에 유채, 19×41cm
F 32, JH 480
개인 소장(1979.4.2 런던 소더비 경매)

거룩함을 이뤄 내면의 가치를 발견한 것을 따라 외모를 경시했다. 토마스 아 켐피스Thomas à Kempis의 『그리스도를 본받아The Imitation of Christ』를 교본으로 삼았고 사도 바울과 자신을 동일시했다. 이때의 좌우명은 바울의 「고린도후서」에 나오는 "근심하면서도 항상 기뻐하는"이었다. 반 고흐는 편지에 몇 번이고 주해를 달았다. 다가올 구원을 위한 이 세상에서의 고난이라는 바울의 사상은 반 고흐에 의해 역설적으로 재해석되었다. 요컨대, 우울함과 양심의 가책, 상사병과 겸손함, 염세와 슬픔 등 한마디로 말해서 일상생활에 서투른 것과 기독교의 세속적인 관심에 대한 거부 사이에서 줄타기를 하는 마음에 적용되는 역설이었다. 반 고흐는 암스테르담에서 테오에게 편지를 썼다. "2년 정도 열심히 일을 하고 나서 제대로 된 방향으로 나아가고 있다고 느꼈을 때 약간의 휴식을 취할 수 있을 거야."(편지 97) 그러나 실제로 반 고흐는 내면적으로나 머물고 있는 곳

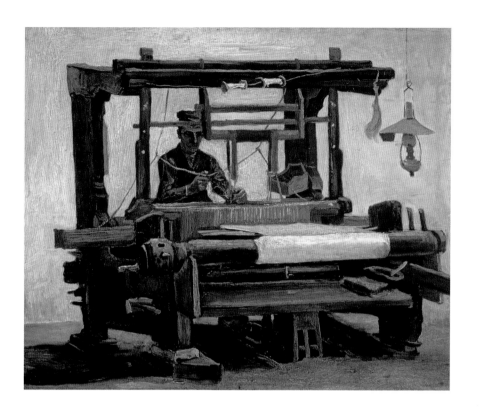

의 생활에서나 더욱 불안정해졌다. 자신으로부터 도피하는 수단으로 종교를 추구하면 할수록 행동은 강박적으로 변했다. 반 고흐의 아버지는 괴팍한 아들이 조용하고 평화로운 휴식을 취하도록 집으로 그를 데려와야 한다고 생각했다. 가족회의에서는 반 고흐가 평신도 설교자로 일을 해보는 데 의견이 모아졌다. 평신도 설교자는 신학 지식보다 왕성한 인간애가 더 요구되는 직업이었기 때문이다. 반 고흐의 사마리아인적인 본능은 얼마 후 벨기에의 빈곤한 탄광 지역 보리나주에서 발휘된다.

행복한 기대감에 반 고흐는 자신을 사도 바울에 비유했다. "설교의 삶을 시작하기 전에 바울은 …… 아라비아 반도에서 3년을 보냈어. 내가 3년 정도 그런 지역에서 안정적으로 활동한다면 진정으로 가치 있는 설교를 할 만한 경험들을 겪게 될 거야."(편지 126) 자신에 대한 강박적인 평가기준은 반 고흐가 매일 새롭게 노력하도록

**가지치기한 버드나무가
있는 풍경**
Landscape with Pollard Willows
누에넌, 1884년 4월
패널 위 캔버스에 유채, 43×58cm
F 31, JH 477
개인 소장

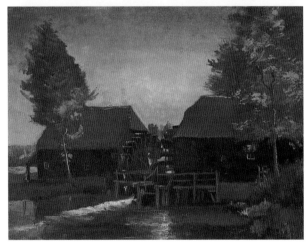

누에넌 부근 콜런 물방앗간
Water Mill at Kollen near Nuenen
누에넌, 1884년 5월
마분지 위 캔버스에 유채, 57.5×78cm
F 48A, JH 488
개인 소장(1967.4.6 소더비 경매)

자극했다. 반 고흐는 보리나주에서 또다시 과하게 희생정신에 도취
되었고 복음전도 위원회는 그의 종교적인 열정이 지나치다는 이유
로 계약을 연장하지 않았다. 반 고흐는 성 프란체스코처럼 다 쓰러
져가는 오두막에서 살았고 성 마르탱처럼 가난한 사람에게 옷을 주
었으며, 가장 엄격한 영신 수련에서 요구한 대로 빵과 물만 먹고 살
았다. 반 고흐는 이웃을 사랑하는 것에 끝이 있을 수 없다고 생각했
다. 그에게는 광부들과의 연대가 보상이었고 인정받았다는 증거였
다. 한 네덜란드 평신도 설교자가 보리나주에서 가장 악명 높은 알

1853년부터 1883년까지

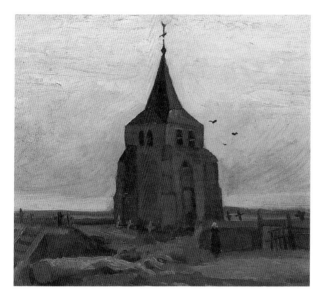

누에넌의 오래된 교회 탑
The Old Church Tower at Nuenen
누에넌, 1884년 5월
패널 위 캔버스에 유채, 47.5 × 55cm
F 88, JH 490
취리히, E. G. 뷔를 컬렉션

누에넌의 목사관 정원
The Parsonage Garden at Nuenen
누에넌, 1884년 5월
패널 위 종이에 유채, 25 × 57cm
F 185, JH 484
흐로닝언, 흐로닝언 미술관(대여)

코올중독자를 교회로 인도했다는 이야기는 수십 년 동안 전해졌다.

하지만 보리나주에서 반 고흐의 상태는 최악이었다. 그는 설교자의 삶이 미술상의 삶만큼 자신에게 잘 맞지 않는다는 사실을 깨달았다. 반 고흐는 소득이 전혀 없는 상태로 가장 가난한 사람들 사이에서 살았다. 이는 중산계급에 대한 비난의 표시였다. 테오도 위축되었다. 편지는 1879년 10월부터 1880년 7월까지 중단되었다. 이 침묵은 반 고흐가 테오로부터의 우편환을 계속 거절하다 어느 날 받아들일 때까지 이어졌다. 재개된 첫 답장에서 반 고흐는 다른 사람이 돼 있었다. 그는 이제 환상에서 벗어나 냉철하고도 새로운 소명을 가지고 있었다. 바로 미술이었다.

"모든 것은 신으로부터 시작된다"
반 고흐와 종교

빈센트 반 고흐는 짧은 기간이나마 화랑에서 수습사원으로 일하며 일찍이 그림에 익숙해졌다. 이후 반 고흐가 종교에 미쳐 있던 몇 년이 화가로서의 성장에 중요한 역할을 했다는 점을 유념하지 않는다면, 그의 작품에 대한 이해는 여전히 피상적이며 해석조차 불가능할 것이다. 신앙과 종교는 그에게 창조적 충동의 촉매였고 되풀이해 그린 상징과 의미와 영감의 원천이었다. 반 고흐 집안의 신앙심은 빈센트로 하여금 안도감과 순수함, 심오한 감정을 갈망하게 한 자신만의 신앙심을 빚어내도록 영향을 미쳤다.

반 고흐와 도르드레흐트에서 함께 하숙했던 파울뤼스 괴를리츠P. C. Gorlitz는 1890년에 이렇게 회고했다. "어떤 면에서 빈센트는 심하게 겸손했고 말이 없었어요. 우리가 안 지 한 달쯤 되었을 때 그는 평소처럼 거부할 수 없는 미소를 지으며 내게 물었어요. '괴를리츠, 큰 부탁 하나만 들어줄 수 있나?' 나는 '뭔데? 말해봐'라고 말했어요. '저기, 이 방은 사실 자네 방이잖아. 허락을 해준다면 벽에 성화를 한두 개 붙이고 싶네.' 당연히 나는 바로 그러라고 했고 그는 정신없이 작업을 시작했어요. 한 시간 뒤 성경 그림과 에체 호모 (Ecce Homo, 예수를 고문한 뒤 빌라도가 군중 앞에서 예수를 가르키며 "이 사람을 보라"고 한 말로 예수 수난의 상징. 역자 주) 그림이 방 전체를 채웠고 빈센트는 그림들 속 예수의 머리 아래 모두에 '근심하면서도 항상 기뻐

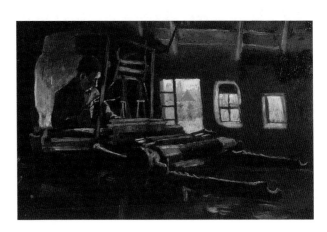

직조공, 세 개의 작은 창문이 있는 실내
Weaver, Interior with Three Small Windows
누에넌, 1884년 7월
캔버스에 유채, 61×93cm
F 37, JH 501
오테를로, 크뢸러 뮐러 미술관

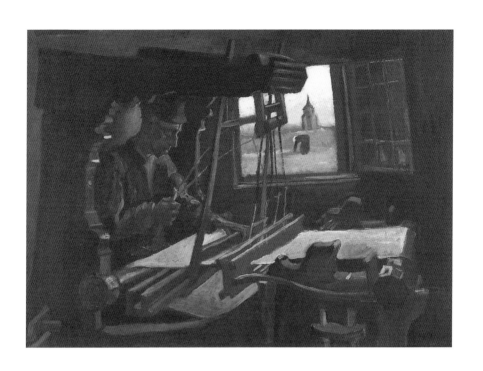

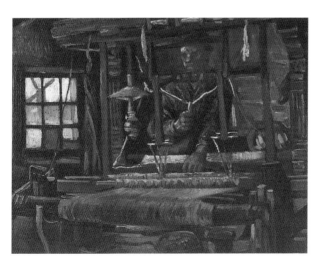

열린 창문 옆의 직조공
Weaver near an Open Window
누에넌, 1884년 7월
캔버스에 유채, 67.7×93.2cm
F 24, JH 500
뮌헨, 바이에른 국립회화미술관,
노이에 피나코테크

정면에서 본 직조공
Weaver, Seen from the Front
누에넌, 1884년 7월
패널 위 캔버스에 유채, 47×61.3cm
F 27, JH 503
로테르담, 보이만스 반 뵈닝겐 미술관

하는'이라는 문구를 적어 넣었어요."

예수 그리스도는 반 고흐 세계관의 완벽한 화신이었다. 그의 세계관은 '환영받는 고통과 기쁨을 주는 슬픔'이라는 역설을 바탕으로 삼았고, 그림은 이 세계관을 뒷받침하고 설명하는 수단이었다. 반 고흐는 미술 작품을 바라볼 때 기법이나 구도를 기준 삼아 판단

해 질 녘의 마을
Village at Sunset
누에넌, 1884년 여름
마분지 위 종이에 유채, 57×82cm
F 190, JH 492
암스테르담, 국립미술관

짚 위에 누워 있는
갓 태어난 송아지
New-Born Calf Lying on Straw
누에넌, 1884년 7월
캔버스에 유채, 31×43.5cm
F 번호 없음,
JH 번호 없음
개인 소장

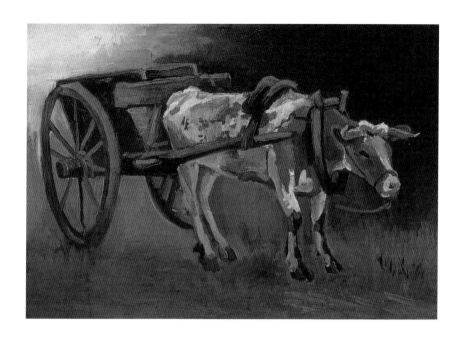

하지 않았으며 색채도 평가하지 않았다. 그림의 판단 기준 역시 미학적이지 않았다. 대신, 자신의 세계관을 표현하고자 했다. 반 고흐가 미술에 접근한 방식은 매우 문학적이었다. 그는 자신이 공감할 수 있는 이야기를 그림이 들려주기를 기대했다. 반 고흐는 자기만

**붉은색과 흰색이 섞인
황소가 끄는 수레**
Cart with Red and White Ox
누에넌, 1884년 7월
패널 위 캔버스에 유채, 57×82.5cm
F 38, JH 504
오테를로, 크뢸러 뮐러 미술관

들판의 낡은 탑
The Old Tower in the Fields
누에넌, 1884년 7월
마분지 위 캔버스에 유채, 35×47cm
F 40, JH 507
개인 소장(1969.12.10 런던 소더비 경매)

양떼와 양치기
Shepherd with Flock of Sheep
누에넌, 1884년 9월
마분지 위 캔버스에 유채, 67×126cm
F 42, JH 517
멕시코시티, 소우마야 미술관

의 방향을 잡아나가는 데 도움이 되도록, 정신적 가치가 구체화된
시각적 표현으로 나타나길 원했다. 그는 자연스럽게 성경 이야기를
그리기 시작했다. 1877년 5월 반 고흐는 편지에 아래와 같이 썼다.
"지난주에 창세기 23장까지 읽었어. 아브라함이 막벨라 들판에 작
은 땅을 매입해 이곳 동굴에 사라를 매장하는 내용이었지. 나도 모
르게 상상한 모습대로 작은 스케치를 했단다."(편지 97) 반 고흐는 순
전히 성경에 대한 관심으로 이 풍경을 그렸다. 전반적으로 반 고흐
의 그림은 사물과 풍경의 피상적인 모습과 그 속에 숨어 있는 심오
하고 근본적인 의미의 밀접한 상호 관계로 유명하다.

　　1876년 10월 말 반 고흐는 아일워스에서 첫 설교를 했다. '편지
79a'에도 나오는 이 설교는 아주 흥미롭다. 그의 그림에서 중요하게
다뤄지는 주제와, 사고의 중심이자 글 또는 그림에서 인식의 범주
로 여러 번 강조된 모티프가 대다수 언급되기 때문이다. 마지막 구
절에서 반 고흐는 붓을 한 번도 잡아보지 않은 상태임에도, 마치 작
품 속에 등장하는 소재들을 배열하듯 정확하게 묘사한다.

검은 황소가 끄는 수레
Cart with Black Ox
누에넌, 1884년 7월
캔버스에 유채, 60×80cm
F 39, JH 505
포틀랜드, 포를랜드 미술관

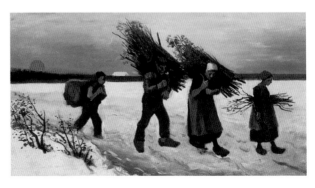

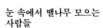

**눈 속에서 땔나무 모으는
사람들**
Wood Gatherers in the Snow
누에넌, 1884년 12월
패널 위 캔버스에 유채, 67×126cm
F 43, JH 516
도쿄, 요시노 석고 재단

"언젠가 아름다운 그림을 본 적이 있습니다. 저녁의 풍경을 그린 그림이었죠. 오른편으로 멀리 엷은 저녁 안개에 싸인 푸른 언덕이 있습니다. 언덕 위에 금색, 은색, 보라색으로 가장자리가 물든 회색 구름 사이로 태양이 장엄하게 집니다. 풍경은 풀이 덮인 평지로 가을 황야이기 때문에 풀줄기는 노랗고, 멀리 떨어진 높은 산으로 이어지는 길 하나가 풍경을 가로 지릅니다. 석양이 산 위의 도시를 물들이고, 순례자가 손에 지팡이를 쥐고 걸어갑니다. 오랜 시간 걸어 지친 그는 한 여자 혹은 사도 바울의 구절 '근심하면서도 항상 기뻐하는 존재'를 연상시키는 검은색 복장의 인물과 마주칩니다. 이 인물은 하느님의 천사로 순례자의 기운을 북돋우고 그들의 질문에 답하기 위해 그곳에 서 있습니다. 순례자가 '계속 오르막인가요?'라고 묻자 '그렇소. 끝까지 그렇다오'라는 답이 돌아옵니다. 순례자는 다시 한 번 묻습니다. '온종일 걸어야 하나요?' 그러자 이런 답이 돌아오죠. '친구여, 아침부터 저녁까지 걸어야 한다오.' 그렇게 순례자는 근심하면서도 기쁘게 걸어갑니다."(편지 79a)

일몰이 있는 풍경(F 720, JH 1728), 산까지 펼쳐진 평원(F 412, JH 1440), 풍경을 가로지르는 길(F 407, JH 1402), 고독한 방랑자(F 448, JH 1491), 검은 인물(F 481, JH 1604) 등의 소재는 반복해서 여러 번 반 고흐의 다른 그림에 등장한다. 이 소재들은 그가 여러 장소에서 이젤을 펼쳐 그림을 그릴 때마다 자세하고 또 애정 어리게 그려졌다. 이들은 대표성과 상징성을 띠며, 당면한 현실이자 변치 않는 유형의 것들이다. 반 고흐가 눈으로 본 것은 청년시절 마음속에 형상화했

감자 심는 농부들
Farmers Planting Potatoes
누에넌, 1884년 8~9월
캔버스에 유채, 66×149cm
F 41, JH 513
오테를로, 크뢸러 뮐러 미술관

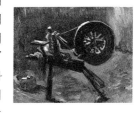

물레
Spinning Wheel
누에넌, 1884년 여름
캔버스에 유채, 34×44cm
F 175, JH 497
암스테르담, 반 고흐 미술관
(빈센트 반 고흐 재단)

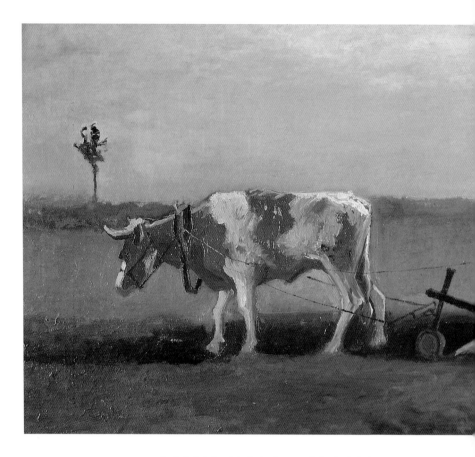

던 이미지들을 떠올리게 했고, 동시에 이 과거의 이미지들은 당장 캔버스에 재현할 소재들을 탐구하는 길잡이가 됐다.

검은 옷을 입은 인물이라는 소재를 살펴보면 반 고흐가 대상 하나를 영구적인 반복 주제로 확립하기까지의 왜곡된 과정이 효과적으로 설명된다. 반 고흐는 파리에 있을 때 루브르 박물관에 자주 갔다. 당시 그는 바로크 시대의 화가 필립 드 샹파뉴Philippe de Champaigne 의 작품으로 추정되는 그림을 기억했을 것이다. 화면 밖을 슬프게 응시하는 검은 옷을 입은 노부인의 상반신이 그려진 작품이었다. 반 고흐는 쥘 미슐레의 저서 『여자의 사랑L'Amour』에서 이 그림에 대한 설명을 발견했다. "일찍 시들어버린 꽃의 정원을 거니는 생각에 잠긴 듯한 숙녀가 보인다……. 그녀는 내 마음을 사로잡은 필립 드

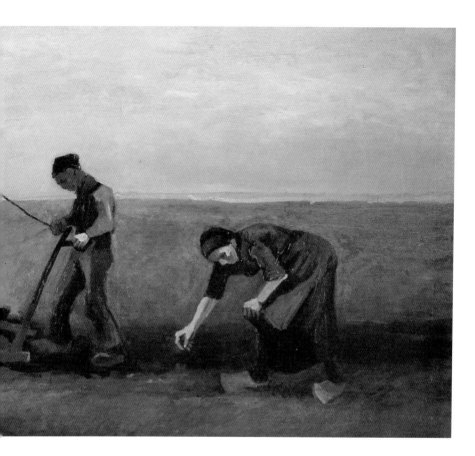

샹파뉴의 부인을 떠올리게 한다. 아주 정직하고 강직하며 영리하지
만, 소박하고 세상 사람들의 사악한 음모를 감당하지 못하는 그런
여자." 반 고흐는 미슐레의 글을 높이 평가했다. 그러나 검은 옷을
입은 여자가 꾸준한 주제로 그림에 등장하기 전 한 걸음 더 나아갈
필요가 있었다. 반 고흐는 동생에게 편지를 썼다. "프랑스어 성경
과 토마스 아 켐피스가 쓴 『그리스도를 본받아』를 보낸다. 드 샹파
뉴의 그림 속 여자는 아마 이 책을 제일 좋아했을 거야. 루브르 박
물관에는 수녀인 그 여자의 딸을 그린 드 샹파뉴의 다른 그림도 있
는데, 그림 속 수녀 옆에 놓인 의자에 이 책이 놓여 있단다."(편지 31)
　　이 익명의 숙녀의 독서 습관이나 그녀의 딸에 대해 알려진 바
는 없다. 그림 속 책 또한 토마스 아 켐피스의 책이 아니다. 반 고흐

감자 심기
Potato Planting
누에넌, 1884년 9월
캔버스에 유체, 70.5×170cm
F 172, JH 514
부퍼탈, 폰 데어 호이트 미술관

해 질 녘 포플러 나무 거리
Avenue of Poplars at Sunset
누에넌, 1884년 10월
캔버스에 유채, 45.5×32.5cm
F 123, JH 518
오테를로, 크뢸러 뮐러 미술관

가을의 포플러 나무 거리
Avenue of Poplars in Autumn
누에넌, 1884년 10월
패널 위 캔버스에 유채, 98.5×66cm
F 122, JH 522
암스테르담, 반 고흐 미술관
(빈센트 반 고흐 재단)

는 자신을 감동시킨 대상들이 이어져야 한다고 느끼고 임의로 이들을 연결시켰다. 좋아하는 책, 강렬한 인상을 주는 그림, 종교적 헌신에 대한 갈망 등이 녹아들면서 혼합주의자라고 설명될 법한 복잡한 사고를 형성했다. 반 고흐는 어린 시절부터 닥치는 대로 책을 읽고 그림을 구입하면서 문화를 흡수했다. 이제 그의 신앙은 다양한 지식을 종합적인 세계관 아래 포함하고 있었다. 단순하면서도 복잡한 모토 '근심하면서도 항상 기뻐하는'은 여전히 남아 있었다.

"자신만의 종교적 시각을 통해 무한함을 보는 독창적인 방법을 가진 자만이 화가가 될 수 있다." 화가에게 종교적인 차원을 요구한 프리드리히 슐레겔Friedrich Schlegel의 기준에서 오로지 약력만으로 본다면 반 고흐는 다른 어떤 화가보다 더 완벽하게 이 요건에 부응하며 살았다. 반 고흐의 그림이 영원의 끝자락에 닿을 수 있었던 이유는 그가 화가라는 낭만적 이미지에 자신을 맞추려 했기 때문이 아니라 오히려 신앙이 주는 위안을 깊이 열망했기 때문이었다. 반 고흐는 가장 세세한 부분에 대한 몰두를 통해 완전한 질서 감각을 경험하는 그 순간을 위해 그림을 그렸다. 아주 작은 것과 전능한 힘을 가진 광대함은 오직 동일한 관점에서 이해될 수 있었다. 독실한 믿음을 가졌던 반 고흐는 그 견지가 신으로부터 비롯된다고 믿었다.

반 고흐가 그리는 행위를 통해 자신의 신념에 대한 확신을 경험했던 드문 순간들이 순수한 낭만주의 회화와 그를 구분 짓는 지점이다. 낭만주의 회화는 자연에 숨은 전능한 창조주와 나약함을 인정하며 전율하는 인간이라는 양극성의 측면에서 신을 상상했다. '편지 242'의 구절은 카스파 다비트 프리드리히나 윌리엄 터너Joseph Mallord William Turner가 그의 작품에서 자연을 종교적으로 변형한 탐구에 대해 반 고흐가 의도적으로 반박한 것으로 해석된다. "황량한 해변을 걸으며 파도의 희고 긴 물마루와 회녹색 바다를 바라보는 것이 실의에 빠져 의기소침한 이에게 얼마나 도움이 되는지! 그러나 우리에게 위대한 것, 무한한 것, 신을 인식할 수 있는 무언가가 필요하다면, 멀리 찾으러 나설 필요가 없다. 아침 일찍 잠에서 깬 요람을 비추는 태양을 보고 사랑스럽게 웃거나 소리치는 어린아이의 눈에서 대양보다 더 깊고 무한하며 영원한 무언가를 보았던 것 같다. 만약 '빛줄기가 하늘로부터 비춰 내린다면' 그 빛의 근원은 바로 하늘에서 찾을 수 있을 것이다."(편지 242) 그가 느낀 낙담의 강도로 보자면 반 고흐는 낭만주의자와 맞먹는다. 그러나 둘의 감정을 구별

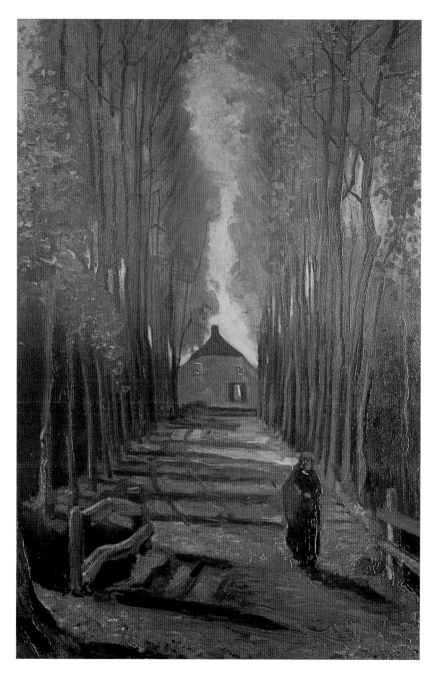

가을 길
Lane in Autumn
누에넌, 1884년 10월
패널 위 캔버스에 유채, 46×35cm
F 120, JH 519
프리부르, 개인 소장

하는 것은 그가 모든 살아 있는 것에 가졌던 필사적이라 할 수 있는 신뢰였다. 반 고흐가 신에게 가진 본능적인 신뢰는 그의 지식, 개인적 고립, 소외의 경험과 영원히 화합하지 못했다.

"이제 우리 각자가 일상생활, 일상의 직무로 돌아왔을 때 현상은 보이는 그대로가 아니다. 신은 일상적인 상황을 이용해 더 고귀한 것을 가르친다. 우리의 삶은 순례이며, 우리는 이 땅의 이방인이고, 또 이방인을 보호하고 쉴 곳을 제공하는 아버지 하느님이 있다는 사실을 잊어서는 안 된다." 아일워스 설교의 결론은 그리 특별하지 않지만 이후 화가로서 그가 나아갈 길을 생각한다면 흥미롭다. 반 고흐의 설교는 그의 구두(201쪽)나 아들 집의 의자 같은 그림의 해설이 될 수 있다. 소재들은 생생하고 현실적으로 묘사되었을 뿐 아니라 관람자의 관심을 저 너머에 있는 더 심오한 것, 즉 완전히 포괄적인 것으로 향하게 한다. 이 같은 작품에서 반 고흐는 모든 현상을 신과 연결하려는 기독교의 의식적인 방법인 알레고리에 가까워진다. 세속과 천상 영역의 차이를 그대로 보존하면서 동시에 드러내 보이려면 그리스어 '알레고리allegory'의 어원상 의미인 '다른 언어Other Speech'가 필요하다. 고통과 대속, 죽음과 구원, 나약함과 환희 등은 알레고리에서 불가분적으로 결합되었고, 동시에 여러 종류의 현실과 연관될 수 있었다. 알레고리는 늘 기독교의 가장 강력한 수사학적 원천으로 위로와 위안을 주었다.

아일워스 설교에서 드러난 이방인의 모습에는 알레고리적 사고가 존재한다. 이 이방인의 모습은 당시 반 고흐가 가장 좋아했던 토마스 아 켐피스의 『그리스도를 본받아』에서 차용한 것이다. "늘 이 세상에서 손님과 이방인으로 살아라." "이 세상사를 자신과 상관없는 일로 여겨라. 마음을 자유로이 하고 항상 신에게로 향하도록 하라. 이 세상에 영원한 안식처는 없다." 반 고흐는 이 구절을 다음과 같이 표현했다. '고통이 더 크고 피할 수 없이 고독이 깊을수록, 인간이 신에게 마음을 열고 구원을 청할 준비가 되어 있을수록, 신은 이방인을 보살피고 그에게 쉴 곳을 제공한다.' 반 고흐는 삶이 끝을 향하고 있을 때 더 절실하고도 반복적으로 이방인의 모습을 인용했다. 이 비유는 끊임없이 반복되는 실패, 사람들과 관계 맺는 능력의 부재, 질병 등 자신의 불운한 처지를 포용했고, 더 나은 세상에 대한 위안을 주었다. 이 같은 위로에 대한 갈망은 사실 그가 그림을 그리는 원동력이었다. 반 고흐는 선택한 주제에서 온전한 생명

누에넌의 예배당과 신자들
Chapel at Nuenen with Churchgoers
누에넌, 1884년 10월
캔버스에 유채, 41.5×32cm
F 25, JH 521
소재 불명(2002.12.7 암스테르담
반 고흐 미술관에서 도난)

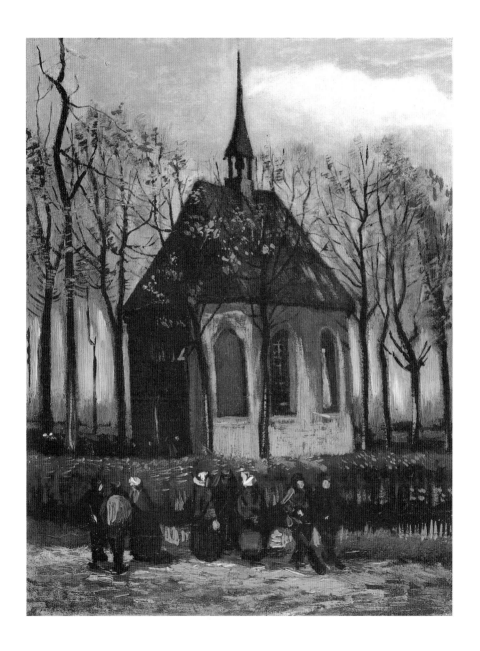

헤네프의 물방앗간
Water Mill at Gennep
누에넌, 1884년 11월
마분지 위 캔버스에 유채, 87×151cm
F 125, JH 525
마드리드, 티센 보르네미사 미술관

력을 직면하고 대상과 스스로를 동일시하는 순간 진정으로 위로받
길 원했다. 그리고 이 원동력은 훗날 언제, 어디에선가 받게 될 보
상에 대한 믿음에서 드러난다. "우리에게 필요한 것은 무한함과 기
적이다. 그래서 당연히 인간은 그것을 얻을 때까지 안정을 찾지 못
하고 어떤 것에도 만족하지 못한다."(편지 121) 이렇듯 스스로 목표
한 행복의 차원을 고려해 볼 때, 반 고흐는 안정감을 느끼지 못했고
그럴 수도 없었다. 반 고흐가 19세기 갑갑한 중산층의 현실에 대해
불만을 느낀 유일한 사람은 아닐 것이다. 반 고흐는 신념에 의지하
며 초월성을 신뢰했다. 이 초월적인 신념은 천국이나 불멸 혹은 단
순히 미래의 의미 있는 삶에 관한 소망 등으로 자유로이 해석할 수
있다. 반 고흐는 고달픈 현실의 보상을 기독교의 천국에서 받길 바

헤네프의 물방앗간
Water Mill at Gennep
누에넌, 1884년 11월
마분지에 유채, 75×100cm
F 47, JH 526
뉴욕, 개인 소장

1853년부터 1883년까지

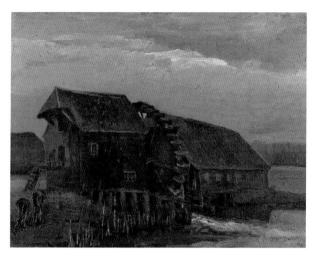

헤네프의 물방앗간
Water Mill at Opwetten
누에넌, 1884년 11월
패널 위 캔버스에 유채, 45×58cm
F 48, JH 527
런던, A. T. 스미스 부부 컬렉션

랐고, 후에 화가로서 고통스러운 삶을 살아가면서도 종종 들라크
루아의 일기에 나타나듯 미래의 미술계에서 인정받기를 기대했다.
"생전에 멸시와 핍박을 당했던 위대한 사람들이 우리는 상상할 수
도 없는 행복, 예를 들어 후손들로부터 공정하고 정의로운 평가를
얻는 행복을 보상으로 누리게 될 것을 희망해야 한다."

헤네프의 물방앗간
Water Mill at Gennep
누에넌, 1884년 11월
캔버스에 유채, 60×78.5cm
F 46, JH 524
아메르스포르트, 네덜란드 문화유산청
(노르드브라반츠 미술관에서
장기 대여)

화가로서의 첫걸음

1880 – 1881년

쥐 두 마리
Two Rats
누에넌, 1884년 11월
패널에 유채, 29.5×41.5cm
F 177, JH 543
개인 소장(1981.5.19 뉴욕 크리스티 경매)

침묵으로 몇 달을 보낸 후 동생과 연락을 재개하는 '편지 133'에서 반 고흐는 예술가로서 화가의 중요성을 강조한다. 계속해서 불확실성과 대치하는 자신의 상황에 대해 그는 일 년에 한 번 정도 지극히 냉철하고 냉소적인 설명으로 자신이 당면한 상황을 비판했다. 1880년 7월에 그가 보리나주에서 보낸 편지는 이러한 냉정한 분석의 시초였다. 자신의 두서없는 삶에 대해 환멸로 가득 찬 평가를 내리기까지 먼저 타인을 위한 자기희생을 포기해야했다. 세상을 보는 방식으로서 기독교의 교리를 보다 추상적으로 바라보게 되자 미술에 대한 새로운 접근이 가능해졌다. 그때까지 그는 적극적으로 신앙생활을 했고, 그림은 신앙생활을 돕기 위해 구원의 과정을 서술하는 도구로 보았다. 하지만 이제는 구원에 대한 확신을 표현하는 그림을 그리기 시작했다. 이 과정에서 종교는 언제라도 자신의 의지에 따라 스스로를 구원할 능력을 가지리라는 일종의 약속 역할을 했다.

　반 고흐는 같은 편지에서 동생에게 이렇게 말했다. "전에 다른 환경, 즉 그림과 예술 작품에 둘러싸여 있었을 때 …… 강렬하고 열정적인 감정, 거의 황홀한 느낌이 나를 압도했어. 그걸 후회하는 건

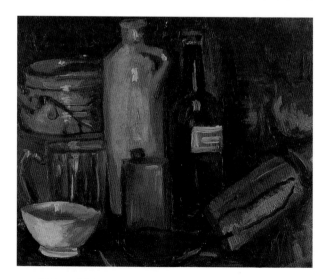

병과 단지, 냄비가 있는 정물
Still Life with Pots, Jar and Bottles
누에넌, 1884년 11월
캔버스에 유채, 29.5×39.5cm
F 178R, JH 528
헤이그, 헤이그 시립미술관

아니야. 지금, 고향집에서 멀리 떨어져 사는 나는 이따금 그런 그림들이 있는 고향이 그리워. …… 향수병에 굴복하는 대신 나는 그런 집이 도처에 있다고 스스로에게 말한다. 절망에 굴복하는 대신 나는 적극적인 멜랑콜리를 결심했다. 달리 말하면, 우울하게 아무것도 하지 않는 절망적인 멜랑콜리보다 바라고 추구하고 얻으려고 노력하는 멜랑콜리를 더 중시하겠다는 뜻이야." 이 구절은 반 고흐가

화가로서 자신을 어떻게 바라보는지를 이해하는 데 중요한 단서를 제공한다. 바로 "적극적 멜랑콜리"의 개념이다. 향후 이 정신은 반 고흐가 끊임없이 자신의 비관적인 세계관을 완화하는 행동들로 스스로를 지탱할 수 있게 해준다. 그의 미술, 그의 그림의 고향은 행동을 통해 고통을 망각하려는 바람과 그것의 불가능함을 항상 염두에 두고 있었다.

　　편지글은 이어진다. "이제 나는 사람과 사람이 만든 작품에서 진정으로 선하고 아름다운 모든 것, 도덕적이고 영적이며 숭고하고 내면적으로 아름다운 모든 것이 신에게서 비롯되었다고 믿는다. …… 위대한 화가들과 대가들이 훌륭한 작품에서 궁극적으로 말하는 것을 이해하려고 해보렴. 신이 거기에 존재한단다. 어떤 이는 책에, 다른 어떤 이는 그림에 그것을 표현했을 거야. 인간의 마음에 아름다움(선과 같은)을 심어주기 때문에 미술은 숭배 행위이자 거룩한 예배란다." 무분별한 종교적 열정에 가득 찬 몇 년을 보낸 후, 반 고흐는 종교와 미술이 도덕적 의무를 지향한다는 점에서 그 둘이 사실상 하나이며 동일하다는 입장에 이르렀다.

맥주잔 세 개가 있는 정물
Still Life with Three Beer Mugs
누에넌, 1884년 11월
캔버스에 유채, 32×43cm
F 49, JH 534
암스테르담, 반 고흐 미술관
(빈센트 반 고흐 재단)

다섯 개의 병이 있는 정물
Still Life with Five Bottles
누에넌, 1884년 11월
캔버스에 유채, 46.5×56cm
F 56, JH 530
빈, 벨베데레 오스트리아 미술관

**네 개의 병, 휴대용 병,
흰 컵이 있는 정물**
Still Life with Four Stone Bottles,
Flask and White Cup
누에넌, 1884년 11월
캔버스에 유채, 33×41cm
F 50, JH 529
오테를로, 크뢸러 뮐러 미술관

반 고흐가 그림에 몰두한 것은 그의 사고에서 드러나는 이 같
은 추상적 차원 때문이었다. 미술이 보편타당성을 가진다는 것은
자명했다. 반 고흐는 인류를 위해 무언가를 하고자 했을 뿐만 아니
라 자신이 하는 일이 인정받기를 바랐다. 그때까지 그는 "나도 모
르게 더 게을러졌다. 이런 상태의 사람들은 종종 자신이 무엇을 할
수 있는지 모른다. 그러나 그들은 본능적으로 느낀다. 나는 무언가
를 할 수 있고, 내 존재는 무언가를 의미한다!" 반 고흐의 새로운 활
기는 연락 없이 몇 달을 보낸 후 신뢰를 회복하기 위해 가족, 특히
테오에게 했던 제안으로 봐야 한다. "내가 아무것도 하지 않는 것
보다 좋은 일을 하는 것을 네가 원할 거라고 생각하고, 아마도 이
것이 우리 두 사람의 상호 이해와 진심 어린 화합을 회복하는 계기,
서로에게 유용한 기회가 될 거라고 믿기 때문에 이 모든 걸 말하는
거야." 그가 이런 결정을 하게 된 데 재정적인 고려가 있었다는 이
유 때문에 그의 예술작업이 폄하될 필요는 없다. 이때부터 테오는

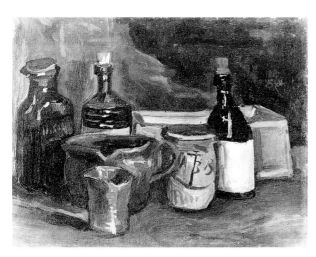

커피분쇄기, 파이프 담배
쌈지, 주전자가 있는 정물
**Still Life with Coffee Mill, Pipe Case
and Jug**
누에넌, 1884년 11월
패널에 유채, 34×43cm
F 52, JH 535
오테를로, 크뢸러 뮐러 미술관

항아리, 병, 상자가 있는 정물
**Still Life with Pottery, Bottles and
a Box**
누에넌, 1884년 11월
캔버스에 유채, 31×42cm
F 61R, JH 533
암스테르담, 반 고흐 미술관
(빈센트 반 고흐 재단)

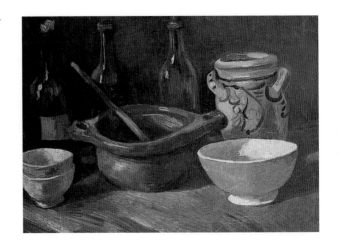

우편환을 꼬박꼬박 발송했고, 반 고흐는 가족 내 미술상들의 영향
력에 의지했다.

1880년 10월, 반 고흐는 브뤼셀로 건너가 아카데미에 입학했
다. "드로잉이나 수채화 혹은 에칭을 완벽하게 익히면, 직조공들과
광부들이 있는 지역으로 돌아가 실물을 모델로 하는 작업을 더 능
숙하게 할 수 있을 거야. 하지만 먼저 많은 기술을 습득해야 해."(편
지 137) 모범생이었던 그는 그림을 모사하고 드로잉을 연습하면서

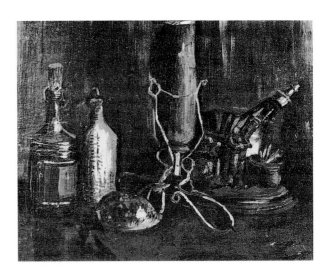

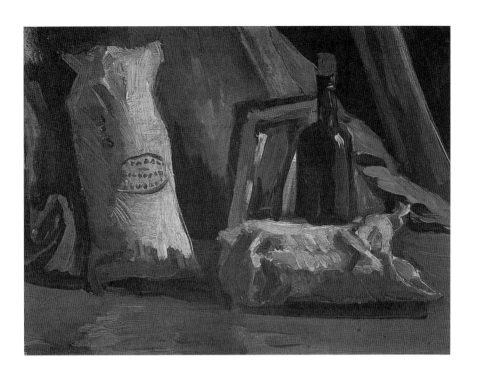

도, 자연 속으로 들어가 작업하고 싶은 충동을 억눌렀다. 그는 처녀
작들을 집으로 보내기까지 했다. "아버지께, 내가 무언가를 하고 있
다는 것을 아버지가 보실 수 있도록."(편지 138) 인척이자 당대 유명
한 네덜란드 화가였던 안톤 마우버Anton Mauve가 안료 다루는 법이며
요긴한 조언으로 반 고흐를 도왔다. 반 고흐는 이제 그가 진정한 소
명을 발견했다고 믿었다. 때가 되면 영예와 재정적 보상을 가져다
주고, 보수적인 성향의 가족과 친척들이 인정해 줄 길이었다. 1881
년 4월에 그는 아버지가 목회를 하고 있는 에텐으로 향했다. 모든
문제가 해결된 것처럼 보였고 그는 따뜻한 환영을 받았다.

　　그러나 상황은 전과 다르지 않았다. 온 가족이 호의를 보였던
그의 예술적 소명은 머지않아 재앙이 된다. 6개월여 후, 반 고흐는
집에서 쫓겨났다. 아버지는 부자 간의 인연을 끊겠다고 결심했다.
반 고흐가 세운 모든 계획은 수포로 돌아갔다. 부르주아의 전통적
인 성공 개념에 근거를 둔 계획들은 반 고흐로 하여금 미온적 순응
이 자신과 맞지 않음을 뼈저리게 느끼게 했다. 에텐에서 그는 미술

두 개의 자루와 병이 있는 정물
Still Life with Two Sacks and a Bottle
누에넌, 1884년 11월
패널 위 캔버스에 유채, 31.7×42cm
F 55, JH 532
개인 소장(1984.5.25-26
취리히 콜러 경매)

에 대한 자신의 생각이 사회적 통념과 다르다는 것을 깨달았다. 사치와 심미주의로 인해 비주류의 지역으로 두드러졌던 바로 그곳에서, 그는 또다시 비주류가 되었다.

빈센트는 사랑에 빠졌다. 상대는 얼마 전 남편을 잃은 사촌 케이Kee였다. 아이들을 유난히 좋아했던 그는 그녀의 어린 아들과 곧 아이 엄마도 사랑하게 되었다. 가족들은 상중에 있는 여성에 대한 사랑을 외설적이며 불경스럽고 배려 없는 행동이라고 책망했다. 그는 관습을 무시한 채 순수한 감정으로 비난들을 맞받아쳤다.

빈센트는 테오에게 감정을 자유롭게 표출했던 반면, 브뤼셀에

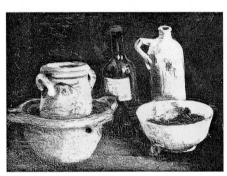 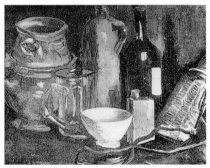

도자기와 두 개의 병이 있는 정물
Still Life with Pottery and Two Bottles
누에넌, 1884년 11월
캔버스에 유채, 40×56cm
F 57, JH 539
패서디나, 노턴 사이먼 미술관

도자기, 맥주잔과 병이 있는 정물
Still Life with Pottery, Beer Glass and Bottle
누에넌, 1884년 11월
패널 위 캔버스에 유채, 31×41cm
F 58, JH 531
미국, 개인 소장

서 사귄 새 친구 라파르트에게 쓴 편지에서는 감정을 숨기고 자신은 모든 애정을 미술에 바쳤다고 주장했다. 그는 이렇게 말했다. "자네는 아마 모르겠지만, 아카데미는 내면에서 더 진지하고 따뜻하고 유익한 사랑을 일깨우는 것을 막는 연인이라네. 그런 연인은 떠나보내고, 자네의 마음이 진정으로 사랑하는 여성, 즉 자연 또는 현실을 사랑하게. 나도 자연 또는 현실과의 사랑에 빠졌고, 그녀가 거칠게 저항하더라도 나는 행복하다네."(편지 R4) 같은 시기에 테오에게 쓴 편지는 더 분명했다. "사랑을 해라. 그러면 놀랍게도 우리를 행동하게 만드는 다른 힘이 있음을 알게 된단다. 그건 바로 감정이다." 그는 케이가 헌신이 미술에 긍정적인 영향을 준다고 느꼈다. "유감스럽게도 내 드로잉에는 항상 엄격하고 냉담한 구석이 있었다. 내 작품이 더 유연해지려면 그녀의 영향이 필요하다고 생각한다." 반 고흐는 케이가 그의 미술을 정화하고, 피할 수 없는 자연과의 대면에 필요한 유연성을 부여할 것으로 믿었다.

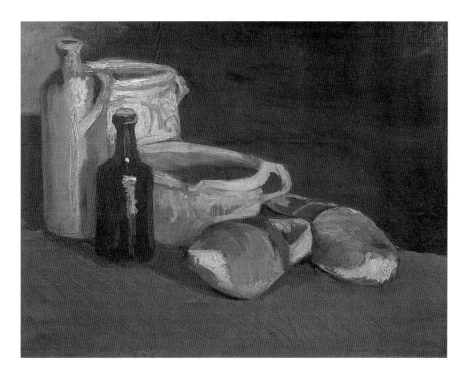

나막신과 항아리가 있는 정물
Still Life with Clogs and Pots
누에넌, 1884년 11월
패널 위 캔버스에 유채, 42×54cm
F 54, JH 536
위트레흐트, 중앙박물관(위트레흐트
판 바런 박물관 재단에서 대여)

다시 한 번, 반 고흐의 혼합주의적 경향이 감지된다. 반 고흐는 사촌 케이를 이중적인 시선으로 바라봤다. 케이는 그의 구애를 서부한 고지식하고 예의바른 성직자의 딸이자 그가 사랑했고 그 사랑을 위해 투쟁하려는 대상이었다. 그는 증오했거나 사랑했던 모든 것을 그녀에게 투사했다. 케이는 전통과 자유, 기성 미술의 아카데미적인 형태와 자연의 개방성, 중산층의 이중적인 도덕적 잣대와 감정의 직접성을 의미했다. 케이가 말을 듣지 않자 그는 자라면서 배운 예의범절의 규칙들을 내팽개쳐 버리고 싶어 했다. 이 사건과 관련해 반 고흐는 처음으로 그의 모든 예술적 노력을 쏟아붓게 될 개념에 대해 언급했는데, 오늘날 미술사학자들은 이 개념을 그와 동일시하고 있다. 그는 테오에게 이렇게 조언했다. "네 직업이 근대적인 직업이기를. 그리고 네 아내가 근대적인 정신에 도달하고 그녀를 옭아매는 끔찍한 편견에서 해방되도록 도와주기를 바란다." (편지 160) 그의 마음에서 근대성과 해방은 이미 불가분의 관계였고, 자유에 대한 단호한 요구는 그의 미술의 눈부신 성장과 일치한다.

그러나 갈 길이 멀었다. 반 고흐가 마우버의 지도를 받고 처음으로 그린 〈양배추와 나막신이 있는 정물〉(16쪽)과 〈맥주잔과 과일이 있는 정물〉(16쪽)이 1881년 말에 완성되었다. 화가로서 빈센트는 주저하고 머뭇거리면서 첫발을 내디뎠다. 그는 아카데미에서 배운 대로 정물을 주제로 선택했고, 자연스럽게 배열된 사물들에 빛과 삼차원의 효과를 주려고 노력했다. 배경은 공간감이 느껴지지 않는 갈색이었는데, 이는 그다지 좋은 생각이 아니었다. 개별 사물이 시선을 사로잡지 못하기 때문이었다. 어쨌든 반 고흐는 첫걸음을 내디뎠다. 매우 완고한 주제였던 나막신에 보이는 순박함에서 이후 다루게 될 농민의 삶의 장면을 살짝 맛볼 수 있다.

반 고흐의 초기 모델

빈센트 반 고흐의 그림은 산업혁명의 산물이다. 19세기는 산업의 진보라는 이상을 열광적으로 받아들였다. 물자의 증가는 더 나은 세상의 근간으로 여겨졌다. 시각예술 작품은 복제되기 시작했다. 미술품은 대중에게 개방된 미술관에 전시됐고, 가정에선 책과 판화를 소장했다. 그 결과 사람들은 조용한 여가 시간을 미술에 투자했다. 미술관에 소장된 작품은 저마다의 분위기가 있는 그림이었고, 이는 새로운 상품의 대량 복제를 위한 원형이 됐다. 미술은 평범하고 일상적인 것으로 보이기 시작했다. 마치 인간과 자연에서 생생하고 보편적인 특성들을 발견하려면 대량생산된 판화의 매끄러운 차가움에 눈을 단련시키기라도 해야 하는 것처럼 반 고흐는 과거 어떤 화가보다 더 많이 복제품을 보고 연구했다.

　그가 일했던 구필&시는 미술품 복제 분야에서 손꼽히는 회사였다. 과거와의 단절에 대해 확고한 의지를 가진 반 고흐일지라도

항아리 속에 붓이 있는 정물
Still Life with Paintbrushes in a Pot
누에넌, 1884년 11월
패널 위 캔버스에 유채, 31.5×41.5cm
F 60, JH 540
미국, 개인 소장

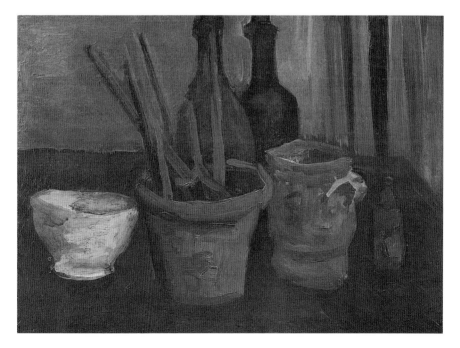

**검은 모자를 쓴 브라반트
촌부의 머리**
Head of a Brabant Peasant Woman
with Dark Cap
누에넌, 1885년 1월
패널 위 캔버스에 유채, 26 × 20cm
F 153, JH 587
오테를로, 크뢸러 뮐러 미술관

검은 모자를 쓴 촌부의 머리
Head of a Peasant Woman with
Dark Cap
누에넌, 1885년 1월
패널 위 캔버스에 유채, 37.5 × 24.5cm
F 135, JH 585
신시내티, 신시내티 미술관

구필&시가 발행하는 복제품은 좋아했다. 그는 판화와 드로잉에서
예술적 기교를 익힐 수 있다고 확신하며 수업료가 무료라는 이유
때문에 입학했던 브뤼셀 아카데미를 그만뒀다. 그는 부지런히 모
사하며 자연의 따뜻한 빛으로 노력의 열매를 무르익게 하는 것만
으로 충분하다고 생각했다. 반 고흐의 개인 지도 선생님은 샤를 바
르그Charles Bargues였다. 구필&시에서 출간한 가정용 드로잉 연습 교
재『데생 교실Cours de dessin』과『목탄화 연습Exercises au fusain』이 아카데
미 수업을 대신했다.『데생 교실』은 학생들이 따라 할 수 있게 구성
됐는데, 난이도가 점차 높아지는 누드 드로잉 60개가 실려 있었다.
『목탄화 연습』은 두 부분으로 나뉘는데, 앞의 70쪽에 달하는 석고
모델 스케치였고 나머지는 모사를 위한 명화들이었다. 반 고흐는
보리나주에 사는 동안 매일 책을 보며 반복해서 드로잉 연습을 했
다. 그리고 1881년 여름을 마지막으로, 그는 죽기 직전까지 다시는
드로잉 교재에 의지하지 않았다.

　　당대 유명 미술 작품을 본떠 제작한 판화들은 강한 인상을 남겼
고, 반 고흐는 이들을 모사하기도 했다. 그는 테오에게 구필&시의
새 간행물을 보내달라고 거듭 부탁했다. 장 프랑수아 밀레Jean Francois

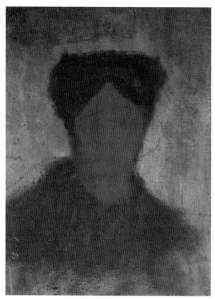 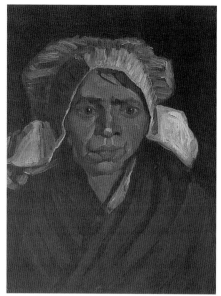

Millet나 쥘 브르통Jules Breton의 사회적 낭만주의는 당대의 유행이었고 이는 반 고흐의 취향에도 부합했다. 파리 사교계는 10년 전부터 두 사람의 작품에 높은 가치를 매기고 있었다. 밀레와 브르통의 그림은 농사일이나 공장 생활을 사실적으로 묘사하면서 일몰 등의 빛으로 화면을 물들임으로써 목가적인 표현을 담아냈다. 밀레의 〈삼종기도〉(파리, 오르세 미술관 소장)가 그 완벽한 예시다. 〈삼종기도〉는 멀리 보이는 종탑에서 울린 삼종기도의 종소리에 잠시 가난을 잊은 농부 부부가 조용히 기도하는 장면을 그린 작품이다. 이런 그림은 종교적인 헌신이 작품에 담기길 바랐던 반 고흐에게 잘 맞았다. 그는 보리나주 시절 직접 쥘 브르통을 찾아간 적도 있었다.

반 고흐는 두 화가의 그림을 모사하려고 했을 뿐 아니라 이들을 인생의 본보기로 삼았다. 반 고흐는 알프레드 상시에Alfred Sensier가 집필한 밀레 전기를 곧잘 인용했고 밀레의 말을 신념으로 삼았다. 반 고흐는 테오에게 이렇게 말했다. "상시에가 쓴 『밀레Millet』의 몇 구절이다. 아주 인상적이고 나에게 많은 영향을 주었어. 밀레는 이렇게 말했지. '미술은 투쟁이다. 미술을 위해서 목숨을 걸어야 하고 당나귀처럼 일해야 한다. 나를 어정쩡하게 표현하느니 차라리 아무 말도 하지 않겠다.'"(편지 180) 밀레가 전기 작가의 입을 빌려 한 말은

촌부, 머리(미완성)
Peasant Woman, Head(unfinished)
누에넌, 1884년 12월
패널 위 캔버스에 유채, 47.5×34.5cm
F 159, JH 번호 없음
암스테르담, 반 고흐 미술관
(빈센트 반 고흐 재단, 원작자 논란)

흰 모자를 쓴 촌부의 머리
Head of a Peasant Woman with White Cap
누에넌, 1884년 12월
캔버스에 유채, 43.5×37cm
F 146A, JH 565
세인트루이스, 세인트루이스 미술관

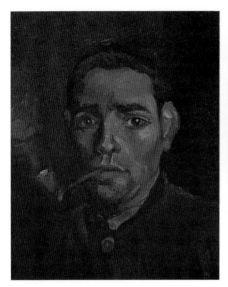

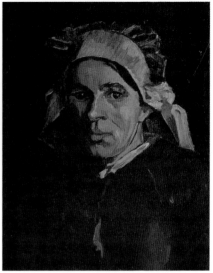

담뱃대를 문 젊은 농부의 머리
Head of a Young Peasant with Pipe
누에넌, 1884-1885 겨울
캔버스에 유채, 38×30cm
F 164, JH 558
암스테르담, 반 고흐 미술관
(빈센트 반 고흐 재단)

흰 모자를 쓴 촌부의 머리
Head of a Peasant Woman with
White Cap
누에넌, 1884년 12월
패널 위 캔버스에 유채, 42×34cm
F 156, JH 569
암스테르담, 반 고흐 미술관
(빈센트 반 고흐 재단)

흰 모자를 쓴 촌부의 머리
Head of a Peasant Woman with
White Cap
누에넌, 1884년 12월
패널 위 캔버스에 유채, 40.5×30.5cm
F 144, JH 561
취리히, 나단 갤러리

**챙이 있는 모자를 쓴
농부의 머리**
Head of a Peasant with Cap
누에넌, 1884년 12월
캔버스에 유채, 39×30cm
F 160A, JH 563
시드니, 뉴사우스웨일스 아트갤러리

촌부의 머리
Head of a Peasant Woman
누에넌, 1884년 12월
패널 위 캔버스에 유채, 40×32.5cm
F 132, JH 574
개인 소장(1968,12.6-10
런던 크리스티 경매)

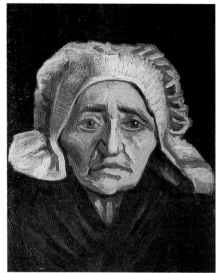

흰 모자를 쓴 늙은 촌부의 머리
Head of an Old Peasant Woman with
White Cap
누에넌, 1884년 12월
캔버스에 유채, 36.5×29.5cm
F 75, JH 550
부퍼탈, 폰 데어 호이트 미술관

흰 모자를 쓴 늙은 촌부의 머리
Head of an Old Peasant Woman with
White Cap
누에넌, 1884년 12월
마분지 위 캔버스에 유채, 33×26cm
F 146, JH 551
개인 소장(1981.6.30 런던 소더비 경매)

검은 모자를 쓴 촌부의 머리
Head of a Peasant Woman with
Dark Cap
누에넌, 1885년 1월
패널 위 캔버스에 유채, 39.5×30cm
F 133, JH 584
개인 소장

**챙이 있는 모자를 쓴
농부의 머리**
Head of a Peasant with Cap
누에넌, 1885년 1월
캔버스에 유채, 35.5×26cm
F 169A, JH 583
스타브로스 S. 니아르코스 컬렉션

검은 모자를 쓴 촌부의 머리
Head of a Peasant Woman with Dark Cap
누에넌, 1885년 1월
패널 위 캔버스에 유채, 25×19cm
F 153A, JH 586
개인 소장

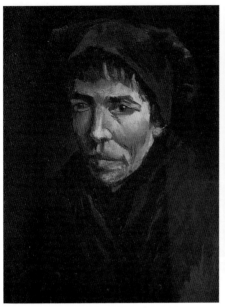
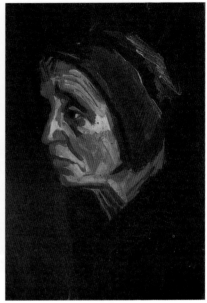

검은 모자를 쓴 촌부의 머리
Head of a Peasant Woman with
Dark Cap
누에넌, 1885년 1월
캔버스에 유채, 40,6×31.7cm
F 1667, JH 629
개인 소장(1988.3.28 런던
크리스티 경매)

**검은 모자를 쓴 늙은
촌부의 머리**
Head of an Old Peasant Woman with
Dark Cap
누에넌, 1885년 1월
패널 위 캔버스에 유채, 36×25.5cm
F 151, JH 649
오테를로, 크륄러 뮐러 미술관

반 고흐 인생의 지침이 되었다. 그리고 그는 그 말에 진정성을 부여
했는데 모사하는 과정에서 진부한 선에도 생명력을 불어넣듯 같은
방법으로 자연에 접근했다. 마치 관찰 대상이 활력을 잃었을 때 비
로소 반 고흐는 활기찬 통찰력을 제대로 발휘하는 것 같았다. 모사
는 반 고흐의 예술적 차용을 가능케 했다.

　　바르그의 드로잉 연습 교재, 밀레와 브르통의 복제품, 판화 작
품 등은 반 고흐 초기 드로잉에 영향을 미쳤다. 19세기 중반은 복
제품의 시대였다. 특히 영국에서 나온 간행물 대다수는 삽화가 실
린 정기간행물이었는데, 여기에는 일상의 모습을 사회비판적 관점
에서 보여주는 삽화가 자주 게재되었다. 반 고흐는 그중에서도 가
장 유명한 「더 그래픽」을 구독했다. 삽화에는 수많은 인물이 등장
했고, 사실적인 보도기사들은 그의 작품에 영향을 줬다. 찰스 디킨
스의 빈 의자를 그린 루크 필즈의 드로잉이 익숙한 예다. 헬렌 패터
슨Helen Paterson의 삽화를 보면 헤이그 시절의 〈흰옷을 입은 숲속의
소녀〉(18쪽)가 떠오르며, 누에넌 시기의 농부 그림들은 윌리엄 스몰
William Small의 노동자 초상과 닮았다. 반 고흐는 정기간행물 삽화가
가 된 자신을 상상하며 이렇게 전했다. "내가 언급한 사람들만큼 감

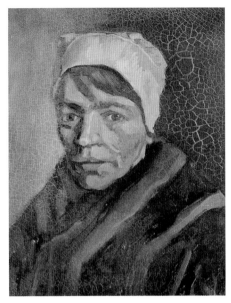

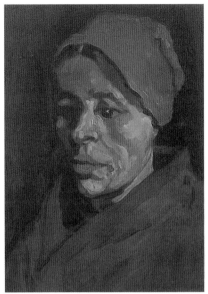

히 잘 할 수 있다는 뜻은 아니지만, 이 노동자들의 모습을 부지런히 그리다 언젠가는 잡지나 책의 삽화를 그릴 수 있는 능력이 생기기를 바란다."(편지 140)

오늘날까지 전해져 오며 편지에도 기록된 이 시기의 모사 작품은 단 한 섬이다. 바로 폴 에느메 르 라Paul-Edmé Le Rat가 밀레 그림을 에칭으로 모사한 작품을 스케치한 〈씨 뿌리는 사람〉(20쪽)이다. 이 작품은 반 고흐의 모든 작품을 정리한 얀 휠스커르Jan Hulsker의 목록에서 1번에 해당한다. 반 고흐는 에칭의 선을 따라 그리며 양식과 흐름을 모방하는 데 공을 들였다. 하지만 원작을 감정개입 없이 충실하게 모방하는 일은 에턴 시절 이미 그의 관심 밖에 있었다.

"맨 처음 할 일은 충분한 크기의 방을 구하는 거야. 그러면 작업에 필요한 공간을 확보할 수 있어. 내 습작들을 본 마우버가 '자네는 모델과 너무 가까이 있네'라고 말했지."(편지 164) 지적받은 문제점은 반 고흐 작품의 전형적인 특징이다. 그림의 대상, 즉 모델과 가깝다는 말은 물리적 근접성뿐 아니라, 사물과 즉각적으로 공감대를 형성하는 감정적인 근접성이기도 하다. 반 고흐는 정형화된 객관성을 지닌 삽화를 보며 데생 기술을 습득했다. 그래서인지 초기 드로잉의 선과 흐름은 전반적으로 지루하고, 배경과 유기적으로 어

흰 모자를 쓴 촌부의 머리
Head of a Feasant Woman with White Cap
누에넌, 1885년 1월
캔버스에 유채, 38×30cm
F 65, JH 627
소재 불명

갈색 모자를 쓴 촌부의 머리
Head of a Peasant Woman with Brownish Cap
누에넌, 1885년 1월
캔버스에 유채, 40×30cm
F 154, JH 608
오테를로, 크뢸러 뮐러 미술관

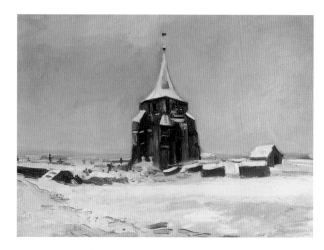

**눈이 내린 누에넌의
낡은 묘지 탑**
The Old Cemetery Tower at Nuenen
in the Snow
누에넌, 1885년 1월
마분지 위 캔버스에 유채, 30×41.5cm
F 87, JH 600
스타브로스 S. 니아르코스 컬렉션

울리지 않는 소재는 윤곽선으로 매끄럽게 둘러싸여 있다. 그럼에도 이 초기작은 반 고흐가 즐기며 그렸다는 느낌을 주며, 드로잉 수준은 형편없지만 접근 방식으로 인해 빚어지는 소재들과의 강한 연대감이 나타난다. 세부 묘사에 대한 서툰 애정은 촉각적, 물질적, 입체적인 효과를 내기엔 부족했지만 개념적이라고 지칭할 만한 특성을 갖춤으로써 균형을 잡았다. 그는 자신이 본 것을 종이 위에 그려내기 전, 연민과 신뢰를 쏟으며 갈망한 주제에 대한 감각을 시간을 두고 발전시켰다. '편지 195'에선 이렇게 설명했다. "나는 풍경에 인물과 동일한 감정을 부여하려고 애썼다. 필사적이고 열정적으로 땅에 단단하게 뿌리를 박고도 폭풍우로 절반이 뜯긴 나무의 상태 같은 것 말이야. 흰색 옷을 입은 여자와 검고 울퉁불퉁한 뿌리 모두에

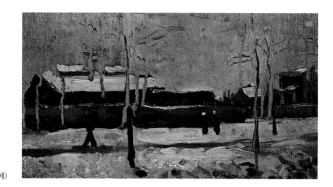

에인트호번의 오래된 역
The Old Station at Eindhoven
누에넌, 1885년 1월
캔버스에 유채, 13.5×24cm
F 67A, JH 602
개인 소장(1984.6.26 런던 소더비 경매)

삶의 투쟁을 표현하고 싶었어. 더 정확히 말하면, 심각한 이야기를 하지 않고 내 눈앞의 자연에 충실하려고 노력했단다. 결국 두 경우 모두 격렬한 투쟁이 포함되었어."

반 고흐가 그림의 대상에 대해 사색할 때, 거기엔 자신을 포함한 모든 생명체의 운명에 대한 의식이 늘 존재한다. 편지 속의 "격

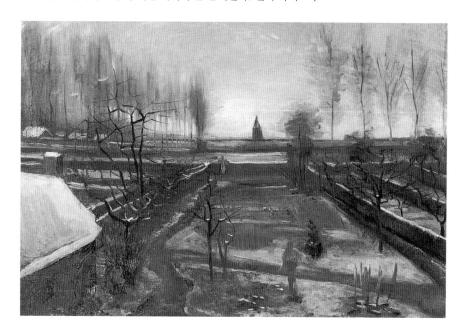

럴한 투쟁"은 그의 예술관에서 중요한 역할을 한다. 이 사고방식이 종교적 열정, 낭만주의적 강렬함과 연관돼 있다는 것에 의심의 여지가 없다. 그러나 기법적인 문제들과 체계적인 교육의 부재, 그리고 직설적으로 말해 재능의 부재 등도 이 접근방식에 기여했다고 짐작할 수 있다. 반 고흐는 모사 과정에서 모든 주제를 전체 맥락과 함께 인용했다. 그는 먼저 대상을 총체적으로 파악해야만 세부 묘사에 주의를 기울일 수 있었다. 반 고흐는 미숙했고 기술이 없었기 때문에 사물 묘사를 어려워했다. 하지만 드로잉 기술의 부재는 표현력의 힘으로 보완했는데, 이 표현력이 작품의 질을 높였고 나아가 기운 자체에서 비롯된 미학적 특성을 완성했다. 그렇게 새롭게 그리는 작품마다 반 고흐의 창조성의 근원이 드러났다.

눈이 내린 누에넌의
목사관 정원
The Parsonage Garden at Nuenen in
the Snow
누에넌, 1885년 1월
패널 위 캔버스에 유채, 53×78cm
F 67, JH 604
로스앤젤레스, 아먼드 해머 미술관

초록 레이스 모자를 쓴 촌부의 머리
Head of a Peasant Woman with Greenish Lace Cap

누에넌, 1885년 2-3월
캔버스에 유채, 38×28.5cm
F 74, JH 648
오테를로, 크뢸러 뮐러 미술관

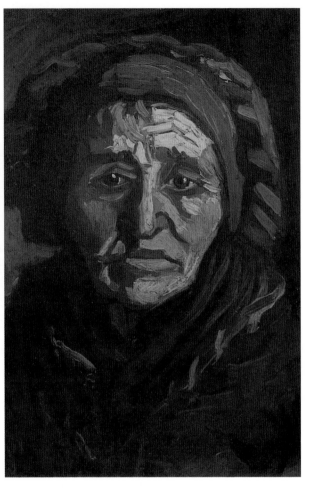

검은 모자를 쓴 촌부의 머리
Head of a Peasant Woman with Dark Cap

누에넌, 1885년 12월
패널 위 캔버스에 유채, 35×26cm
F 136A, JH 548
개인 소장(1985.5.15 뉴욕 크리스티 경매)

가정생활
혜이그 1882-1883년

반 고흐는 헤이그에 있는 마우버의 작업실에서 첫 정물화 2점(16쪽)을 그렸다. 오래된 도시 헤이그에 자리를 잡은 반 고흐는 케이에게 마지막으로 고백하기 위해 암스테르담으로 향했다. 하지만 그녀는 마음을 받아주지 않았고, 반 고흐는 자신의 관심을 받아줄 대상을 찾던 중 마침내 한 사람을 만났다. 그는 이 만남을 '편지 164'에 기록한다. 1881년에 쓴 '편지 164'와 보리나주에서 쓴 '편지 133'은 자신에 대한 냉철하면서도 확신이 담긴 시선으로 쓰였다는 점에서 한 쌍이라 할 수 있다. "여자 없이 너무 오래 살면 대가를 치르게 된단다. 누군가는 하느님, 누군가는 절대자 그리고 또 다른 누군가는 자연이라 칭하는 이 존재가 비이성적이며 무자비하다고 생각하지는 않아. 설명하자면 이래. 결심을 하나 했지. 어디 한번 여자를 찾을 수 있나 보자고 말이야. 그런데 세상에, 바로 가까운 곳에 해답이 있었다."(편지 164) 반 고흐는 이성과 자비의 조합으로 세상을 바라봤다. 이 방식대로 표현하자면 이성적이고 자비로운 자연이 반 고흐에게 여자를 찾아준 셈이었다.

검은 모자를 쓴 촌부의 머리
Head of a Peasant Woman with Dark Cap
누에넌, 1885년 1월
캔버스에 유채, 40×30.5cm
F 137, JH 593
런던, 내셔널 갤러리

신Sien으로도 알려진 이 여인의 이름은 크리스티너 클라시나 마리아 호르닉Christine Clasina Maria Hoornik이었다. 신은 케이처럼 반 고흐보다 연상이었고 딸이 하나 있는 임신부였으며 매춘으로 근근이 생계를 유지했다. "목회자들이 높은 단상에서 비난하고 경멸하고 저주를 퍼붓는 이런 여자들에 대한 사랑과 애정의 감정을 억누를 수 없었던 것이 처음은 아니야."(편지 164) 반 고흐는 자신의 모든 연민을 신에게 쏟았다. 학대받은 여자와의 연대는 타락한 여성과의 만남을 금지한 기독교 관습을 지키는 것보다 더 의미 있었다. "일찍 잠에서 깼을 때 혼자가 아니라 옆에 사람이 있다면 세상은 훨씬 더 살기 좋은 곳이 될 거야. 목회자들이 사랑하는 종교 서적과 눈가림처럼 하얗게 칠한 교회의 벽보다 훨씬 더 가치 있지."(편지 164)

1881년 성탄절에 가족과 큰 싸움을 한 뒤 부모님 집을 떠난 반 고흐는 헤이그로 이사했다. 헤이그가 미술의 중심지라는 사실은 반 고흐에게 중요한 의미였다. 헤이그는 신과 가까이 지낼 수 있는 도시이기도 했다. 그는 예수 탄생을 축하하는 날에 매번 인생을 바꿀 결정을 내렸다. 구필&시에 사직서를 낸 날도, 아를에서 고갱과 사

담뱃대를 문 농부의 머리
Head of a Peasant with a Pipe
누에넌, 1885년 1월
캔버스에 유채, 44×32cm
F 169, JH 633
오테를로, 크뢸러 뮐러 미술관

농부의 머리
Head of a Peasant
누에넌, 1885년 2-3월
캔버스에 유채, 47×30cm
F 168, JH 632
오테를로, 크뢸러 뮐러 미술관

이가 악화된 후 자해를 한 날도 성탄절이었다. 반 고흐는 새 가족과 성탄절의 평온함을 회복하려 노력했다. "요람 속 아기와 사랑하는 여자 곁에 앉아 있으면 강렬한 감정이 솟구쳐. 비록 그녀는 병원에 누워 있고 나는 그녀 옆에 앉아 있지만 밀레와 브르통 같은 옛 네덜란드 화가의 그림처럼 어둠 속의 불빛, 어두운 밤의 광채 속에서 구유의 아기와 함께하는 성탄절 밤은 영원히 시적일 거야."(편지 213) 반 고흐의 선하고 감상적인 성격이 병원 입원실을 베들레헴의 마구간으로 만들고 태어난 아기에겐 고귀한 신성을 부여했다.

라파르트에게 쓴 편지에서 그는 화가의 눈으로 사랑하는 여인을 보았다. "이 추하고 야윈 여자처럼 좋은 조력자가 있었던 적이 없다네. 나에게 그녀는 아름답고, 내게 필요한 것들을 가진 존재야. 삶이 그녀에게 고통과 불운의 흔적을 남겼네. 땅을 일구지 않으면 아무것도 경작할 수 없어. 그녀는 땅처럼 일구어졌네. 그래서 나는 갈지 않은 흙더미보다 그녀에게서 더 많은 것을 발견한다네."(편지 R8) 마마 자국이 남은 신의 찌든 얼굴은 경작된 밭을 연상시켰다. 반 고흐가 편지에 쓴 비유는 비꼬려는 의도가 아니라 성경의 파종

과 수확의 비유로 각색한 것이었다. 반 고흐는 자신의 작품을 묘사하기 위해 사용했던 것과 동일한 비유를 사용해서 신을 묘사했다. 신은 그에게 영감을 주는 존재였다. 신화 속 등장인물처럼 아름답지는 않았지만 신이 가진 절대적 생명력은 문학적이거나 역사적인 위상의 부재를 충분히 보상하고도 남았다. 반 고흐는 친척들이 자신을 도와주길 바랐다. 하지만 그들은 매춘부 그리고 그녀의 두 사생아와 동거하며 아무짝에도 쓸모없는 집안의 골칫덩이와 거리를 두고 싶어 했다. 이에 반 고흐는 작품에 대한 더욱 깊은 몰두로 반응했다. 1882년 여름, 반 고흐는 새 가족을 데리고 더 큰 아파트로 이사했다. 인물 화가로서 만족할 만한 모델과 작업실이 생긴 것이다. 그는 '편지 215'에서 동생에게 이렇게 말했다. "미술의 주제를 정확하게 다루기 위해 나는 회화로의 회귀를 생각하고 있단다. 작업실은 훨씬 더 넓어졌고 채광도 좋은 데다 깔끔하게 안료를 보관할 수 있어. 그래서 이참에 수채화에도 손을 댔지."(편지 215) 1882년 8월, 반 고흐가 이 작업실에서 제작한 유화는 약 28점 정도로 추정되지만 현재는 이중 14점만이 남아 있다.

'1880년 운동'은 헤이그를 중심으로 활동한 외광화파 모임이었다. 이 모임의 회원인 마우버는 바로크 황금시대 풍경화 전통과 바르비종 화가들의 접근 방식을 접목하려고 노력했다. 바르비종파는 19세기 중반 테오도르 루소Théodore Rousseau가 퐁텐블로 숲에서 만든 화가 공동체에서 시작됐다. 파리의 부산함에 염증을 느낀 화가들로

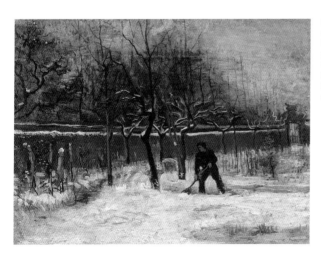

**눈이 내린 누에넌의
목사관 정원**
**The Parsonage Garden at Nuenen in
the Snow**
누에넌, 1885년 1월
패널 위 캔버스에 유채, 51×77cm
F 194, JH 603
패서디나, 노턴 사이먼 미술관

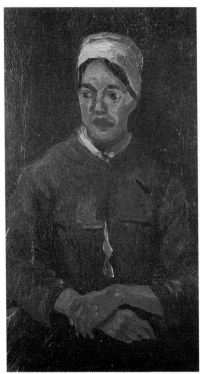

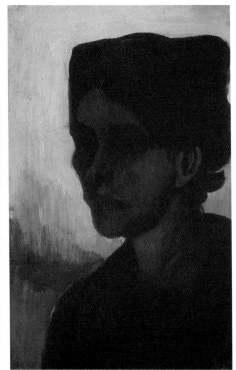

앉아 있는 촌부(반신상)
Peasant Woman, Seated(Half-Figure)
누에넌, 1885년 2월
패널 위 캔버스에 유채, 46×27cm
F 127, JH 651
개인 소장(1976.5.26 소더비 경매)

**검은 모자를 쓴 젊은
촌부의 머리**
Head of a Young Peasant Woman with
Dark Cap
누에넌, 1885년 2-3월
캔버스에 유채, 39×26cm
F 150, JH 650
오테를로, 크뢸러 뮐러 미술관

구성된 바르비종파는 풍경화가 아카데미의 독단에 억압당해 병들 었다며 개혁에 앞장섰다. 샤를 프랑수아 도비니Charles-Francois Daubigny 와 카미유 코로 같은 화가는 대상의 분위기, 활기 그리고 빛의 순 간 효과를 포착하여 가벼움, 직접성, 즐거움을 이끌어내고자 야외 에 이젤을 세웠다. 19세기 말경 도시를 박차고 나온 화가 단체가 도 처에 생겼을 정도로 당시 바르비종파의 영향력은 대단했다. 요제 프 이스라엘스Jozef Israëls, 야코프 헨리퀴스Jacob Henricus Maris와 마테이 스 마리스Matthijs Maris 형제, 요하너스 보스봄Johannes Bosboom 등이 속 한 마우버의 모임은 헤이그에서 네덜란드 땅위에 바르비종파의 현 실도피를 펼쳐보였다. 이들은 권위적인 미술의 수호자들이 규정한 틀을 과감하게 벗어나 자유로운 정신을 성취한 17세기 네덜란드 풍 경화 성향도 결합했다. 17세기 네덜란드 화가 야코프 판 라위스달 Jacob van Ruysdael이나 메인더르트 호베마Meindert Hobbema의 작품은 자

연과의 교감을 무엇보다도 중시했다. 헤이그 화가들은 바르비종파의 직접적인 접근 방식과 옛 네덜란드 대가들의 특징인 주제에 대한 세심한 주의의 결합을 목표로 삼았다.

　반 고흐와 마우버의 모임은 도시와 농촌의 경계에 있는 헤이그 외곽에 매력을 느꼈다. 빛이 어슴푸레하고 분위기가 자유로운 곳으로, 그릴 대상들은 더 가벼운 느낌이었고 시골의 우울함이 없었다. 반 고흐는 주로 바다를 그렸다. 스헤베닝언 해변, 모래언덕, 어부와 어선, 부서지는 파도 같이 주변에서 쉽게 볼 수 있는 주제를 택했다. 주제의 일치는 반 고흐와 '1880년 운동'과의 유일한 공통점이었다. 반 고흐는 주변 모습을 이렇게 묘사했다. "풍경은 전반적으로 아주 평범해. 비바람에 거칠어진 모래언덕과 기껏해야 파도가 이는 평평한 곳뿐이야. 우리가 함께 있었다면 무엇을 목표로 해야 할지 의심의 여지없이 확신할 수 있는 분위기가 됐을 거야."(편지 307) 그는 모든 대상에 대해 그랬듯 모래언덕이라는 소재에서 위안과 소통, 심리적 공감 등을 추구했다. 그리고 개화된 다른 화가들보다 훨씬 더 자연을 의인화된 측면에서 봤고, 자기 자신과 우울한 기분을 탐구하면서 자연 속에 틀어박혔다. 반 고흐의 모래언덕이 친밀해 보이

바닥을 닦는 촌부
Peasant Woman Sweeping the Floor
누에넌, 1885년 2-3월
패널 위 캔버스에 유채, 41×27cm
F 152, JH 656
오테를로, 크뢸러 뮐러 미술관

바느질하는 촌부
Peasant Woman Sewing
누에넌, 1885년 2월
캔버스에 유채, 42.5×33cm
F 126A, JH 655
오이어바흐, 게오르크 셰퍼 컬렉션

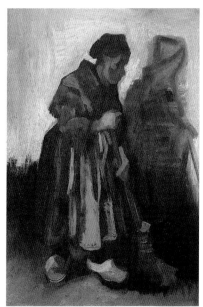

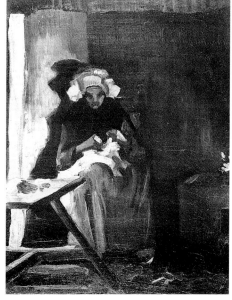

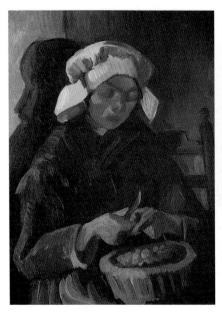

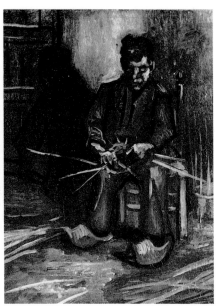

감자 껍질을 벗기는 촌부
Peasant Woman Peeling Potatoes
누에넌, 1885년 2월
패널 위 캔버스에 유채, 43×31cm
F 145, JH 653
개인 소장

바구니를 짜는 농부
Peasant Making a Basket
누에넌, 1885년 2월
캔버스에 유채, 41×35cm
F 171, JH 658
스위스, 개인 소장

81쪽 왼쪽:
탁자에 앉아 있는 농부
Peasant Sitting at a Table
누에넌, 1885년 3-4월
캔버스에 유채, 44×32.5cm
F 167, JH 689
오테를로, 크뢸러 뮐러 미술관

81쪽 오른쪽:
물레를 돌리는 촌부
Peasant Woman at the Spinning
Wheel
누에넌, 1885년 3-4월
캔버스에 유채, 41×32.5cm
F 36, JH 698
암스테르담, 반 고흐 미술관
(빈센트 반 고흐 재단)

는 것은 그 때문이다(17쪽 참고). "테오, 난 확실히 풍경화가는 아니다. 내가 풍경화를 그린다면 거기에는 뭔가 인물의 느낌이 있을 거야."(편지 182) 반 고흐에게 풍경은 인물 모델과 같았다. 범접하기 어렵고 아득히 먼 아름다움을 지닌 풍경보다 화가의 상황을 상징적으로 표현할 수 있는 열린 풍경을 원했다. 환상이 배제된 마우버의 사실적인 장면 묘사보다는 종교적인 동기로 자연을 대했던 라위스달의 화풍에 훨씬 더 가까웠다. "자주 스헤베닝언에 가. 이번에 갔을 때 작은 캔버스에 바다 풍경화 2점을 그려 집으로 들고 왔다. 첫 번째 그림에는 모래가 아주 많이 묻었고 두 번째 그림은 폭풍우가 몰아치고 바닷물이 모래언덕까지 올라와서 캔버스를 완전히 뒤덮었어. 그 때문에 뒤범벅된 모래를 두 번이나 긁어내야 했단다. 폭풍이 너무 거칠게 몰아쳐 서 있을 수 없을 정도였고 모래 바람 때문에 앞이 보이지 않았어."(편지 226) 이 편지에서 반 고흐는 열악한 상황 속에서 창작한 해변 풍경화 2점(20, 21쪽)을 설명하고 있다. 거칠고 두꺼운 물감과 격하게 흠집 난 캔버스 표면은 해변과 모래언덕의 느낌을 생생하게 전달한다. 인공 재료인 물감과 캔버스는 자연의 고운 모래와 섞인다. 반 고흐는 그림의 진정성을 위해 이 과정

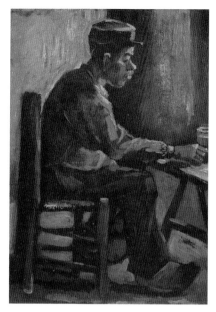
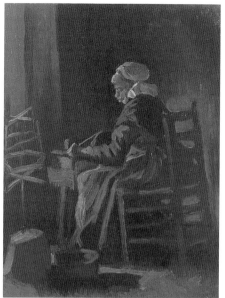

을 묵인했다. 그 결과, 그림을 보는 이는 소재와 창조 과정에 가까워진다. 해변 풍경화 2점은 작품 제작상의 분투를 생생하게 전달한다. 반 고흐는 그림을 만들어내기 위해 자신이 겪은 어려움을 솔직하게 드러내고 있다. '1880년 운동'에서 상소했던 장인 징신과 헤이그의 화가들이 신봉한 완벽주의 그리고 빈틈없는 마감은 반 고흐의 그림에 보이는 투박한 표면과 상반된다. 이런 상태로 완성된 반 고흐의 그림에 대해 그들은 화가의 위엄을 저버리는 작품이라고 생각했을 것이다.

바구니를 짜는 농부
Peasant Making a Basket
누에넌, 1885년 2월
캔버스에 유채, 41×33cm
F 171A, JH 657
스위스, 개인 소장

　　같은 편지에서 반 고흐는 이렇게 말했다. "내가 작업하면서 겪는 시련과 고난을 그들이 더 많이 알게 된다면? 내가 얼마나 긁어내고 고치는지, 얼마나 엄격하게 자연과 비교하는지 말이야. 그래서 내 그림 속 장소나 인물을 정확하게 알아볼 수 없다는 사실을 알게 된다면 분명 실망할 거야. 그림이 한 번에 완벽하게 그려질 수 없다는 사실을 이해할 수 없겠지. 그리고 '반 고흐는 자신이 뭘 하는지 모르는 것 같고' 진짜 화가들은 상당히 다르게 작업한다고 결론 짓겠지." 반 고흐에게 '그들'이란 재능과 규범의 범주가 굳어진 사회였다. 반 고흐는 자신이 화가로도, 사람으로도 이 범주와 맞지 않는

배경에 창문이 있는 촌부
Peasant Woman, Seen against the
Window
누에넌, 1885년 3월
마분지 위 캔버스에 유채, 41×32cm
F 70, JH 715
도쿄, 아사히맥주

열린 문 앞에 앉아서
감자 껍질을 벗기는 촌부
Peasant Woman Seated before an
Open Door, Peeling Potatoes
누에넌, 1885년 3월
패널 위 캔버스에 유채, 36.5×25cm
F 73, JH 717
개인 소장

배경에 창문이 있는 촌부의 머리
Head of a Peasant Woman against a Window
누에넌, 1885년 2~3월
캔버스에 유채, 38.5×31cm
F 70A, JH 716
암스테르담, 반 고흐 미술관
(빈센트 반 고흐 재단)

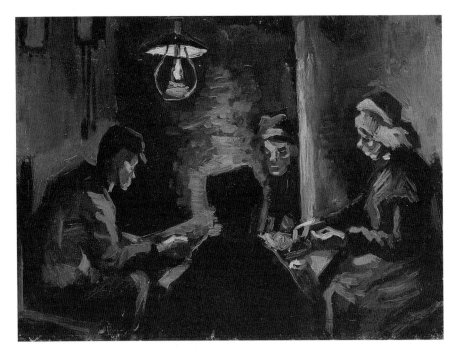

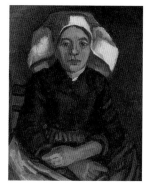

다는 사실을 너무나 잘 알았다. 충동적이고 괴팍한 그의 성격이며 탄탄한 재능의 부재가 필연적으로 그림에 드러났다. 붓질 하나하나 천재적이어야 한다는 격렬한 압박감은 말끔한 작품이 되었을지도 모를 그림을 훼손했다.

당시 반 고흐는 네 식구를 먹여 살려야 했다. 그는 습관적인 전도의 열정으로 신에게 매춘을 그만두라고 설득했다. 그러나 신이 막상 매춘을 그만두자 재정적 어려움이 따랐다. 테오가 매달 보내주는 돈은 턱없이 부족했다. 돈을 더 보내달라는 호소는 더욱 다급해졌고, 새롭게 발견한 회화에 대한 열정은 뒤로 밀려났다. "14일 동안 아침 일찍부터 저녁 늦게까지 그림을 그렸다. 한 점도 필지 못한 채 그렇게 계속 작업을 하면 너무 돈이 많이 들겠지."(편지 227) 일을 열심히 하면 할수록 돈이 떨어지는 모순적인 상황에 빠졌다. "지금보다 더 절약하며 사는 건 불가능해졌다. 특히 지난 몇 주간 줄일 수 있는 건 모두 줄였지만 작업에 들어가는 돈이 점점 늘어나기만 해. 이제 더 이상 비용을 감당할 수 없다."(편지 227) 가족은 배가 고팠다. 검소한 식사는 작업에 영향을 미쳤고 화가로서 돈을 벌겠다는 희망은 멀어져갔다. 체념과 무기력이 중심에 자리 잡은 가난의 악순환이었다. 빈센트는 테오에게 이렇게 설명했다. "원래 나는 가난을 감당할 수 있을 정도로 강하다. 그렇게 오래 굶주리지 않았다면 좋았겠지. 그러나 매번 그런 식이었어. 배가 고프거나 일을 덜하거나. 가능하다면 난 언제나 전자를 선택했어. 이제 몸이 너무 약해졌어. 내가 어떻게 대처할 수 있을까? 분명 그림에도 영향을 미칠 거야. 작업을 계속할 수 있는 방법에 대해 고민한단다."

검은 모자를 쓴 촌부의 머리
Head of Peasant Woman with Dark Cap
누에넌, 1885년 2월
캔버스에 유채, 32×24.5cm
F 138, JH 644
하이파, 루우벤과 에디트 헤흐트 박물관
(하이파 대학교)

감자 껍질을 벗기는 촌부
Peasant Woman Peeling Potatoes
누에넌, 1885년 2월
캔버스에 유채, 41×31.5cm
F 365R, JH 654
뉴욕, 메트로폴리탄 미술관

앉아 있는 흰 모자를 쓴 촌부
Peasant Woman, Seated, with White Cap
누에넌, 1884년 12월
패널 위 캔버스에 유채, 36×26cm
F 143, JH 546
후쿠시마, 기타 시오바라 마을,
모로하시 근대미술관

왼쪽:
식사를 하는 네 명의 농부들
(〈감자 먹는 사람들〉의
첫 번째 습작)
Four Peasants at a Meal(First Study for The Potato Eaters)
누에넌, 1885년 2-3월
캔버스에 유채, 33×41cm
F 77R, JH 686
암스테르담, 반 고흐 미술관
(빈센트 반 고흐 재단)

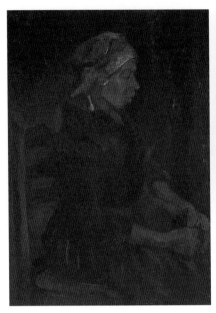

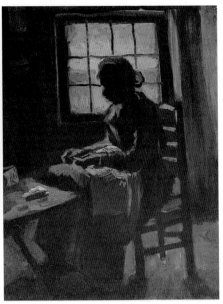

앉아 있는 흰 모자를 쓴 촌부
Peasant Woman, Seated, with White
Cap
누에넌, 1885년 3월
패널 위 종이에 유채, 36×27cm
F 144A, JH 704
아메르스포르트, 네덜란드 문화유산청
(노르트브라반트 미술관에서
장기 대여)

창 앞에서 바느질하는 촌부
Peasant Woman Sewing in Front of
a Window
누에넌, 1885년 2-3월
캔버스에 유채, 43×34cm
F 71, JH 719
암스테르담, 반 고흐 미술관
(빈센트 반 고흐 재단)

(편지 304) 반 고흐는 필사적으로 삽화가로서의 성공을 갈구했다. 그는 삽화가 들어간 영국의 정기간행물을 보며 드로잉 기술을 갈고 닦았고, 잡지에서 필요로 하는 일상생활 장면을 그리고자 했다. 하지만 겨우 한 달가량의 짧은 회화 작업을 시도한 끝에 반 고흐는 드로잉과 수채화로 돌아갔다. 그는 거리에서 발견한 소재들을 빠르게 스케치한 뒤 세부 요소들을 큰 구도 안에 배치했다. 반 고흐의 단체 초상화는 시야가 넓고 여러 부류의 사람들이 등장하며, 서사적이면서도 보도의 정확성을 갖추고 있다. 이 그림들은 그의 모든 작품들 중에서도 독특했다. 그는 이 그림들을 독립된 작품이 아닌 습작, 다시 말하면 목표했던 예술적 완벽함에 도달하기 위한 단계로 여겼다. 1882년 가을에 완성한 〈복권판매소〉(23쪽) 같은 수채화는 수많은 고민의 집합체다. 반 고흐는 개별 인물로 전체를 만드는 어려움, 단순히 모아 놓는 것이 아니라 인물을 서로 연계시키는 어려움, 익명의 대중이지만 각자의 상황이 이해되는 개인으로 표현하는 어려움 등을 고민했다. 그는 이 고민을 양치기라는 단어로 멋들어지게 표현했다. "생명력과 움직임을 담아내고, 서로 구별되지만 적절한 위치에 인물을 배치하는 것이 얼마나 어려운지! 이는 양치기

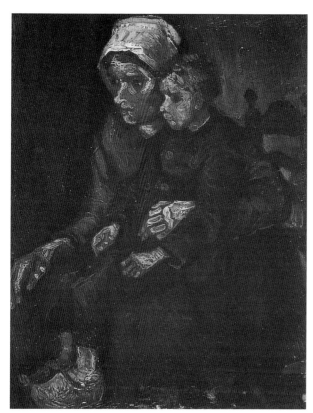

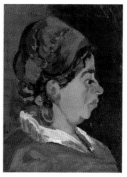

무릎에 아이를 앉힌 촌부
Peasant Woman with Child on Her Lap
누에넌, 1885년 3월
마분지 위 캔버스에 유채, 43×34cm
F 149, JH 690
개인 소장

검은 모자를 쓴 촌부의 머리
Head of a Peasant Woman with Dark Cap
누에넌, 1885년 3월
패널 위 캔버스에 유채, 40×30cm
F 136, JH 683
파리, 뒤프렌 아트갤러리

에게 크나큰 문제다. 인물군은 전체를 구성하지만 각자 머리와 어깨를 내밀고 있다. 가장 앞쪽에 위치한 인물의 다리가 분명하게 보이는 반면, 다리 위로 드러난 바지와 치마는 엉망인 상태로 분명치 않아 보인다."(편지 231)

　　반 고흐는 이를 해결하는 대신 문제로부터 도피하여 개별 인물의 근접 묘사로 황급히 복귀했다. 이후의 인물화들은 개인 한 명 한 명에 대해 고민하며 작업했던 단체 초상의 덕을 봤다. 반 고흐의 인물들은 넓은 수평선과 대비를 이루는 전경의 좁은 띠처럼 보인다. 인물 사이에는 땅과 하늘만 존재할 뿐 각 인물은 다른 인물과 상호작용 하기보다 실루엣으로 고립되어 조용히 일에 몰두하는 듯하다. 〈감자 캐기(다섯 명)〉(27쪽)는 이런 측면에서 반 고흐의 헤이그 시기 미술을 대표하는 작품이다. 투박하게 그려진 시골 사람들은 그림

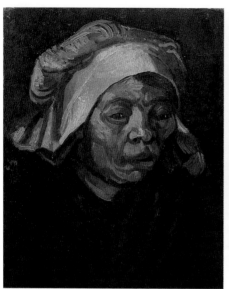

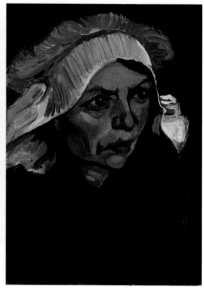

흰 모자를 �쓴 촌부의 머리
Head of a Peasant Woman with
White Cap
누에넌, 1884/85년 겨울
삼중보드 위 캔버스에 유채, 42×34.5cm
F 80A, JH 682
암스테르담, 반 고흐 미술관
(빈센트 반 고흐 재단)

흰 모자를 쓴 촌부의 머리
Head of a Peasant Woman with
White Cap
누에넌, 1885년 3월
패널 위 캔버스에 유채, 41×31.5cm
F 80, JH 681
취리히, E. G. 뷔를 재단

속에서 좀처럼 몸을 포개지 않는다. 조용히 감자 캐는 데 열중한 행동과 노동에의 헌신은 단체가 아니라 개인의 태도로 표현됐다. 인물마다 다른 움직임은 실제 일하는 모습이 아니라 감자를 캐는 행위의 개별 동작을 나타낸다. 반 고흐는 이런 종류의 단체 묘사를 이후에도 사용한다. 1883년 늦여름 네덜란드에서 그린 땅을 파는 장면은 이와 유사한 여러 작품 중 첫 번째 그림이다.

반 고흐는 새로운 인물 표현 방식을 다음과 같이 설명했다. "작년에 나는 여러 차례 인물 습작을 하려고 했다. 하지만 당시 그림은 나를 절망으로 몰고 갔어……. 채색 단계에서 스케치가 명확히 보이지 않으면 굉장히 당황했었지. 결국 나는 스케치를 다시 하는 데 긴 시간을 들여야 했어. 모델을 쓸 수 있는 짧은 시간 동안 결국 아무것도 그려내질 못했지. 하지만 이젠 드로잉이 사라진대도 상관없다. 나는 곧바로 붓으로 스케치하는데, 이것만으로 충분한 형태가 만들어져. 그래서 습작은 나에게 유용하다."(편지 308) 이 편지에 의하면 〈감자 캐기〉 같은 단체 초상화는 주제에 대한 새로운 접근 방식에서 나온 작품이었다. 힘들게 스케치를 한 뒤 캔버스에 옮겨 채색하는 대신, 즉석에서 유화 물감으로 밑그림을 잡았다. 세부적인 묘사는 이제 더 직접적이고 생기 있어졌으며 무엇보다도 영구적

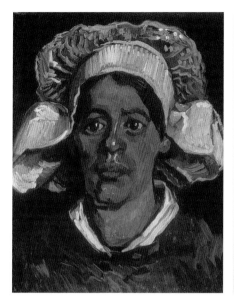

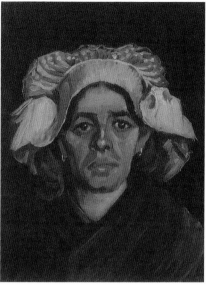

이 되었다. 이 강렬한 인물 습작은 수채화에 비해 더 추가적인 구성 양식을 낳았다. 스케치는 바로 최종 작품에 포함됐고 다시 손을 댈 필요가 없었다. 일 년 내내 반 고흐는 돈 걱정으로 작업을 하지 못하다가 1883년 여름 다시 과감하게 그림에 도전했고 〈감자 캐기〉 외에 풍경화를 주로 그렸다. 시점이 먼 풍경화는 잡지 삽화 양식에 대한 면밀한 연구의 결실이었다. 반 고흐는 자신의 발명품, 즉 르네상스에 종종 고안되었던 원근법 틀을 사용했다. "그것은 긴 막대기 2개로 구성돼 있어. 수평과 수직의 나무못으로 틀을 막대기에 고정시키면 창문으로 해변이나 목초지, 들판의 풍경을 보는 느낌을 준단다. 틀의 수직선과 수평선, 사선과 교차 혹은 세분된 사각형 등은 여러 고정점을 제공해 선과 비율로 정확하게 드로잉을 할 수 있단다."(편지 233) 고정되어 있으면서도 효과적인 시점을 정착시킬 수단이 필요했다. 반 고흐의 틀은 평범했지만 휴대가 가능했고 외광화파의 요구에 대한 매우 실용적인 응답이었다.

땅에 박아 넣는 틀은 이후 반 고흐의 풍경화에서 두드러지는 선의 격자를 제공했다. 1883년 9월에 그린 〈모래언덕이 있는 풍경〉(27쪽)을 그보다 일 년 먼저 그린 비슷한 풍경화(17쪽)와 비교하면 반 고흐의 시점이 변했음을 단번에 알 수 있다. 나중에 제작된 그림은

흰 모자를 쓴 촌부의 머리
Head of a Peasant Woman with White Cap
누에넌, 1885년 3-4월
캔버스에 유채, 44×36cm
F 85, JH 693
오테를로, 크뢸러 뮐러 미술관

흰 모자를 쓴 촌부의 머리
Head of a Peasant Woman with White Cap
누에넌, 1885년 3월
캔버스에 유채, 43×33.5cm
F 130, JH 692
암스테르담, 반 고흐 미술관
(빈센트 반 고흐 재단)

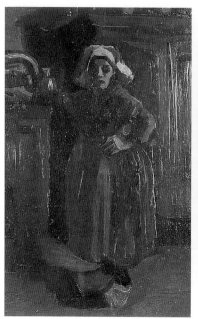

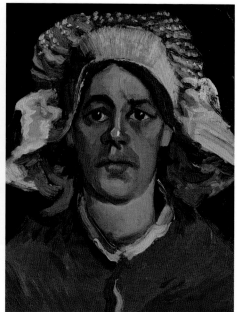

실내에 서 있는 촌부
Peasant Woman Standing Indoors
누에넌, 1885년 3월
패널 위 캔버스에 유채, 41×26cm
F 128, JH 697
베오그라드, 국립박물관

흰 모자를 쓴 촌부의 머리
Head of a Peasant Woman with
White Cap
누에넌, 1885년 3월
패널 위 캔버스에 유채, 41×32.5cm
F 1668, JH 691
취리히, A. M. 피어슨 컬렉션

지평선에 의해 두 부분으로 분할되고, 그림의 아랫부분은 사선으로 나눠진다. 틀 덕분에 그는 새로운 감성으로 선을 인식했고 창문을 통해 본 풍경 같은 각도를 택했다. 활용할 수 있는 도구가 늘어난 것이다. 이제 반 고흐와 자연의 대화는 하나의 모티프를 근접 묘사하는 방식과 함께 광대한 풍경의 파노라마로도 표현됐다. 그는 드러냄과 외로움, 조화와 연민 등 감정들의 미묘한 차이를 전달할 수 있었다. 헤이그 시기는 반 고흐로 하여금 다수의 인물을 다룰 수 있는 능력뿐 아니라 시점에 대한 이해를 익히게 했다.

한편, 그의 예술적 성장에 비해 사생활에선 점점 불길한 징조가 나타났다. 재정적인 문제는 여전히 남아 있었지만 예술적 소명에 대한 확신이 더 커지면서 반 고흐는 신과 아이들을 위해서 그림에 쓰는 돈을 아끼지 않았다. 신은 어쩔 수 없이 매춘을 다시 시작했고 반 고흐는 이 사실에 경악했다. 너그러운 사람이었던 그는 사랑하는 사람들에게 책임감을 느꼈다. 하지만 안정과 신뢰를 아무리 갈망해도 삶은 너무 어려웠다. 유일하게 변함없는 지원을 보냈던 테오는 그해 여름 형의 생활환경을 목도하고 큰 충격을 받았다. 테오

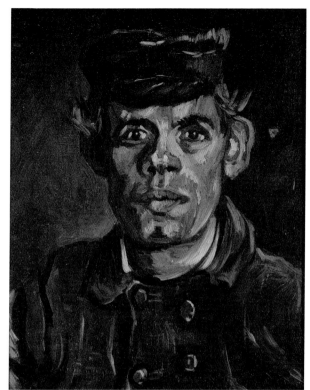

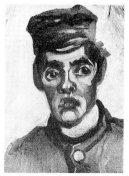

는 형이 불가피한 결정을 내리도록 신중하게 유도했다. 미술에 전
념할 수 있는 유일한 방법은 결별이었다. 반 고흐의 내면에서는 한
집안의 가장으로서의 책임감과 화가로서의 소명이 부딪쳤다. 결국
반 고흐는 사랑하는 여자 없이 살아가겠다고 결심했다. 그러나 이
결과로 다가올 삶은 녹록치 않았다. 반 고흐는 그의 모든 열정을 한
가지 일에 집중했다. 바로 그림이었다. 그림에 대한 마음을 확고하
게 다질수록 세상은 점점 더 가혹해졌다. 연민을 자아내는 고통에
시달리며 이제 그는 그야말로 화가일 뿐이었다. 그해 9월, 반 고흐
는 태곳적부터 소박하고 우울한 분위기를 자아내 온 네덜란드 드렌
터로 이사했다. 그는 상처 입은 동물처럼 홀로 숨어들었다.

미술과 책임감
미래를 위한 헌신

검은 모자를 쓴 촌부의 머리
Head of a Peasant Woman with
Dark Cap
누에넌, 1885년 3-4월
캔버스에 유채, 43.5×30cm
F 69, JH 724
암스테르담, 반 고흐 미술관
(빈센트 반 고흐 재단)

검은 모자를 쓴 촌부의 머리
Head of a Peasant Woman with
Dark Cap
누에넌, 1885년 4월
캔버스에 유채, 42×34cm
F 269R, JH 725
암스테르담, 반 고흐 미술관
(빈센트 반 고흐 재단)

한 여자와 보낸 20개월은 부작용을 남겼다. 가정생활에 대한 그의 계획은 엉망이 되었고 믿었던 미래는 암담해 보였다. 반 고흐는 궁지에 몰렸다. 그러나 태양 아래 모든 존재에 대해 가졌던 무거운 책임감은 신과 사는 동안 변화를 겪었다. 무엇엔가 몰두해야 했던 충동은 가족을 꾸려봄으로써 집중할 대상을 찾았다. 이제 그는 지나치게 관대한 성향을 더 잘 억누를 힘이 생겼고 여기저기 분산되었던 에너지를 그림에 집중시켰다. 화가로서의 정체성도 더욱 명확해졌다. 가난한 반 고흐가 불우한 이들을 위한 미술 개념을 발전시키도록 이끌었다. 그는 매일 고된 작업을 하며 장인으로서 삶의 위엄과 고달픔을 뼈저리게 느꼈다. 돈을 벌어야 한다는 압박이 계속되면서 생활은 품팔이꾼과 비슷해졌다. 화가 빈센트 반 고흐는 노동자 계급, 장인 윤리, 그 자체로 목표가 되는 생산속도 등을 염두에 둔 채로 연대 정신을 가지고 살아가야겠다고 생각했다.

그는 동생에게 편지를 썼다. "좋고 참된 것이라는 느낌이 드는

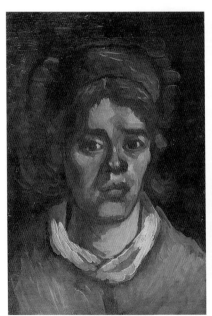

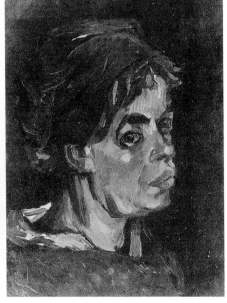

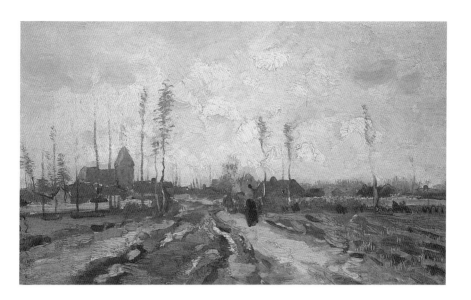

것들이 존재한다. 합리적이고 계산적인 관점으로 보자면 많은 것이 모호하고 설명이 불가한 채로 남아 있더라도 말이야. 우리가 사는 사회에서 이런 행동은 바보 같은 행동이나 미친 짓으로 간주되지. 숨겨진 사랑과 애정의 힘이 우리 안에서 깨어날 때는 꼭 그럴 만한 이유가 있어서만은 아니야 ⋯. 신을 믿는다면 이따금 조용한 양심의 소리를 듣겠지. 그런 때에는 아이의 순진무구함으로 복종하는 게 좋단다."(편지 259) 이 말은 반 고흐가 신조로 삼았던 빅토르 위고 Victor Hugo의 "양심이 이성보다 더 고귀하다"에 대한 해석이었다. 인간의 내적 특성들, 감정에 대한 충실함, 애정의 강렬함 등은 이성적인 능력보다 더 중요하며, 이는 또한 예술의 기준이다.

여기에 반 고흐와 영국의 미술 평론가이자 사회 개혁가인 존 러스킨John Ruskin의 유사점이 있다. '영혼'은 인간과 그가 만들어낸 작품의 특징이다. 반 고흐에 앞서 러스킨은 아름다운 작품은 한 시간, 한평생, 한 세기의 기술이 아니라 함께 노력하는 무수한 영혼에 의해 창조된다고 말했다. 러스킨은 또 그림을 볼 때 규칙과 이해, 원작자와 동일한 마음에서 우러나오는 자연스러운 감정을 가져야 한다고 주장했다. 즉, 가장 심오한 감정의 차원에서 그림을 보는 사람을 동료로 만드는 암묵적인 조화, 정신의 순수함을 고양시키는 것이 무엇보다 중요했다. 그림은 관심의 초점이 아니라 매개체다. 진

교회와 농장이 보이는 풍경
Landscape with Church and Farms
누에넌, 1885년 4월
캔버스에 유채, 22×37cm
F 185A, JH 761
개인 소장

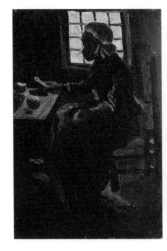

식사를 하는 촌부
Peasant Woman Taking her Meal
누에넌, 1885년 2-3월
캔버스에 유채, 42 ×29cm
F 72, JH 718
오테를로, 크뢸러 뮐러 미술관

양말을 깁는 촌부
Peasant Woman Darning Stockings
누에넌, 1885년 3월
패널 위 캔버스에 유채, 28.5 ×18.5cm
F 157, JH 712
개인 소장

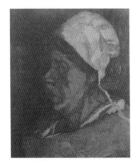

흰 모자를 쓴 촌부의 머리
Head of a Peasant Woman with
White Cap
누에넌, 1885년 3월
패널 위 캔버스에 유채, 41 ×35cm
F 131, JH 685
개인 소장(1979.12.5 런던 소더비 경매)

정한 인간적 존엄성을 가진 화가라면 그의 창작물은 관람자를 감동시키지 않을 수 없다. 러스킨과 반 고흐는 장인 정신을 찬미했다. 러스킨은『건축의 일곱 등불The Seven Lamps of Architecture』에서 이렇게 말했다. "인간이 열정을 쏟아 최선을 다해 일하는 동안, 그가 얼마나 기술을 갖춘 노동자인지는 중요하지 않다. 그 작업 자체에 값을 매길 수 없는 가치가 담기기 때문이다." 이 말을 반 고흐는 다음과 같이 표현했다. "뼈 빠지게 노력을 기울이고, 감정과 개성을 담으려고 애쓴 작품은 기쁨을 줄 뿐만 아니라 팔리기도 한다."(편지 185) 반 고흐에게 표현의 진정성은 완벽한 기교보다 더 중요했다. 고도의 기술은 창작의 소박한 겸손함을 가리는 경향이 있다. 붓을 다루고 선을 그리는 데 어려움이 있었던 그였지만, 표출되길 기다리는 열정은 차고 넘쳤다. "그림과 드로잉으로 드러내고 싶은 것이 머리와 가슴에 얼마나 가득한지 모른다."(편지 166)

러스킨처럼, 반 고흐 역시 장인 정신을 생산 신뢰도의 측면에서만 보지 않았다. 생산력이 있는 장인은 모든 육체적, 정신적 에너지를 쏟아 작업에 몰입하며 존재의 위엄과 고됨을 동일하게 인식할 것이다. 반 고흐의 고결한 목표는 산업 조직에 휩쓸려 일하면서 하찮은 익명의 인간으로 전락한 이들의 위엄을 회복시키는 것이었다. "내가 잘 되기를 바라는 사람들이 작품이 사랑이라는 깊은 감정, 사랑에 대한 필요성에서 비롯된다는 걸 알게 됐으면 좋겠어. 왜냐하면 내 작품은 사람들의 마음 속 깊이 자리 잡고 있고, 내가 일

상 사물들을 고수하고, 삶에 깊이 천착하고, 많은 시도와 시련을 통해 전진해야 한다고 느끼기 때문이야."(편지 197) 과거의 어떤 화가보다도 반 고흐는 자신의 미술이 함께 살아가는 '동료 인간'들과의 연대를 표현하는 방법이라고 생각했으며 모든 인간은 동등하다고 굳게 확신했다. 한마디로 그의 미술은 민주주의의 편에 서 있었다.

반 고흐가 거리로 뛰쳐나가 깃발을 흔드는 운동가는 아니었다. 민주주의자의 왕을 자처했던 귀스타브 쿠르베Gustave Courbet처럼 거드름을 피우며 자본가 계급에게 경멸감을 표하는 것은 그에게 어울리지 않았다. 반 고흐는 정치적 이유가 아니라 본능적인 애정에 따라 약자, 불우한 사람, 가난한 사람의 편에 섰다. 반 고흐를 당파적 인물이라 한다면, 그는 계획을 따르기보다 심사숙고하는 사람이라 할 수 있다. 빈곤에 대해 너무 잘 알았고 초라한 오두막을 잠시 들여다보는 순간 촉발될 수 있는 숭고한 감정들을 알았다. 반 고흐는 당시 유행하던 사회주의적 유토피아에 관심을 보이기보다 독일 작가 게오르크 뷔히너Georg Büchner의 견해에 더 동조했다. "우리는 가장 비천한 사람의 삶으로 들어가 그의 모든 행동, 실룩거리는 근육, 빈

붉은 모자를 쓴 촌부의 머리
Head of a Peasant Woman with Red Cap
누에넌, 1885년 4월
캔버스에 유채, 43×30cm
F 160, JH 722
암스테르담, 반 고흐 미술관
(빈센트 반 고흐 재단)

검은 모자를 쓴 촌부의 머리
Head of a Peasant Woman with Dark Cap
누에넌, 1885년 3월
패널 위 캔버스에 유채, 38.5×26.5cm
F 134, JH 684
파리, 오르세 미술관

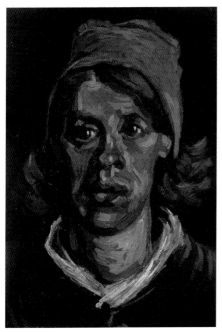

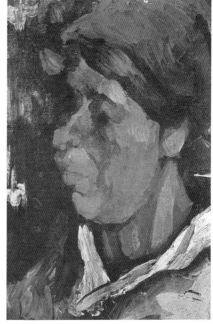

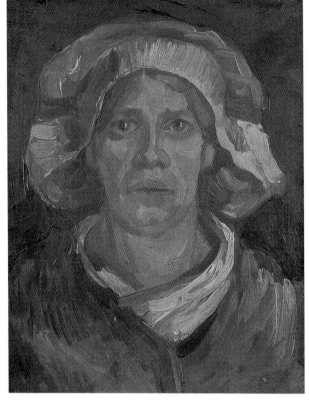

흰 모자를 쓴 촌부의 머리
Head of a Peasant Woman with
White Cap
누에넌, 1885년 3월
패널에 유채, 41×31.5cm
F 81, JH 695
베른, 베른 미술관

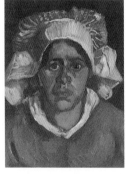

흰 모자를 쓴 촌부의 머리
Head of a Peasant Woman with
White Cap
누에넌, 1885년 3월
패널 위 캔버스에 유채, 47×34.5cm
F 85A, JH 694
패서디나, 노턴 사이먼 미술관

정대는 말, 이목구비의 미세한 움직임을 재현하려고 노력해야 해.
…… 그 누구도 비천하거나 추해 보인다고 피해서는 안 된다. 그렇
게 해야만 인간을 이해할 수 있어."

헤이그에서 반 고흐는 '편지 309'에 자신의 미학적 신념을 남
겼다. 그는 꿈꿨던 가정생활이 해체되는 것을 눈앞에 둔 채로 그리
고 싶은 작품에 대한 생각을 구체적으로 표현했다. 늘 그랬듯 이론
은 작품을 창작하기 오래 전에 준비돼 있었다. 편지에 표현된 생각
들은 아주 심오하기 때문에 상세하게 인용할 가치가 있다. 반 고흐
는 자신이 헌신할 대상이 무엇인지 정확하게 말할 수 없었지만, 미
래를 생각하며 작업하는 화가의 책임감에 대해 전했다. 앞서 일어
난 사건들을 떠올려 보면 그가 계획하는 과제가 조금 더 분명하게
다가온다. 개인적인 행복과 가정생활의 만족에 대한 바람이 수포로

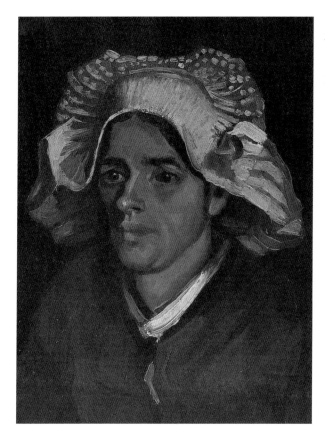

흰 모자를 쓴 촌부의 머리
Head of a Peasant Woman with White Cap
누에넌, 1885년 4월
마분지 위 캔버스에 유채, 47.5×35.5cm
F 140, JH 745
에든버러, 스코틀랜드 국립미술관

돌아가자, 반 고흐는 그간 다소 불확실했던 삶의 목표와 범위를 확장하는 데 몰두했다. 종교적이거나 온정주의적으로 이웃을 사랑하려 들지 않았고, 쉴 새 없이 그림을 그리자고 마음을 다졌다.

반 고흐는 러스킨처럼 미술이 더 좋은 세상에 대한 전망을 제시할 수 있는 정화의 과정이라고 생각했다. 이제 그는 작업의 목표를 절대적인 이상주의의 실현을 위해 바쳤다. 그러면서도 일상의 현실에 대해 체념에 가까운 관심을 결코 버리지 않았다. 한결같지는 못했을지라도, 반 고흐의 작품은 그의 무한하고도 거의 표현된 일 없는 억누를 수 없는 욕구에 의해 제작되었다.

1883년 여름에 작성한 '편지 309'에서 발췌한 구절은 창작에 의지해 살아가는 삶에 대한 반 고흐의 기대를 일관되게 드러낸다

커피 주전자와 두 개의 흰색 그릇이 있는 정물
Still Life with Copper Coffeepot and Two White Bowls
누에넌, 1885년 4월
패널에 유채, 23×34cm, F 202, JH 738
파리, 개인 소장

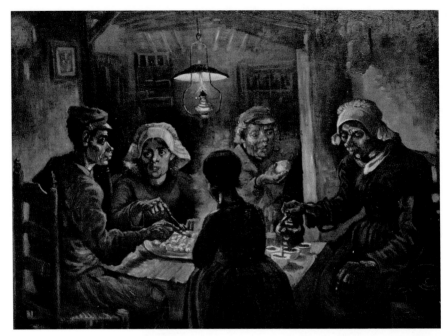

감자 먹는 사람들
The Potato Eaters
누에넌, 1885년 4월
캔버스에 유채, 81.5×114.5cm
F 82, JH 764
암스테르담, 반 고흐 미술관
(빈센트 반 고흐 재단)

감자 먹는 사람들
The Potato Eaters
누에넌, 1885년 4월
석판화, 26.5×30.5cm
F 1661, JH 737

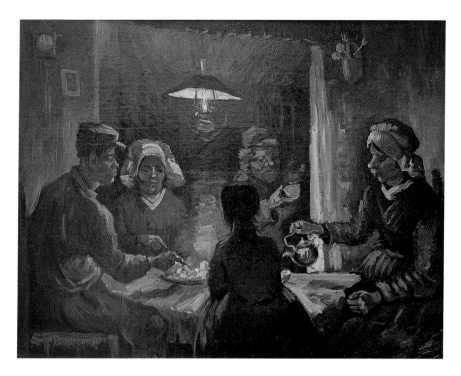

는 점에서 예언석이라고 할 수 있다. "나는 상대적으로 늦은 나이
에 그림을 시작한 데다 앞으로 살날이 아주 많지는 않겠지……. 내
몸 상태로 작업할 수 있는 시간은 모든 것에도 불구하고 6년에서
10년 정도라고 생각해. 현재 내 인생에서 적절한 '모든 것에도 불
구하고'가 아직 없기 때문에 더욱더 그렇게 추측할 수 있는 것 같
다……. 나는 몸을 사리거나, 기분이나 문제들에 대해 주의를 기울
일 생각이 없다. 얼마나 오래 살지는 관심사가 아니고 의사의 과보
호는 내게 맞지 않아. 그래서 몇 년 안에 어떤 작업을 완수해야 한
다는 한 가지 사실을 알고 있지만 무지의 삶을 계속 살고 있지. 그
렇다고 너무 서두를 필요는 없다. 서두르다 보면 결과가 좋지 못할
테니까. 그러나 가능한 한 평정을 유지하면서 규칙적이고 조용하고
차분하게 일을 해야 해. 내가 이 세상에 대해 아직 관심을 갖는 이
유는 오로지 일종의 빚을 졌고 의무를 느끼기 때문이다. 지난 30년
간 나는 세상을 방황했기 때문에 나의 유산을 이 세상에 남기는 심
정으로 감사의 뜻이 담긴 그림이나 드로잉을 만들고 싶다. 어떤 유

감자 먹는 사람들
The Potato Eaters
누에넌, 1885년 4월
패널 위 캔버스에 유채, 72×93cm
F 78, JH 734
오테를로, 크뢸러 뮐러 미술관

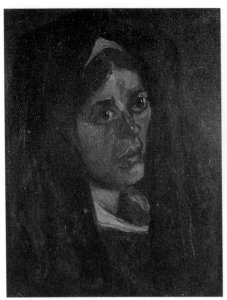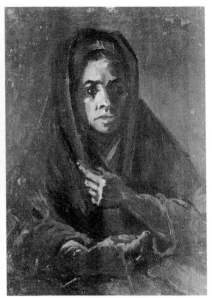

초록 숄을 걸친 촌부의 머리
Head of a Peasant Woman in a Green
Shawl
누에넌, 1885년 5월
캔버스에 유채, 45×35cm
F 155, JH 787
리옹, 리옹 미술관

초록 숄을 걸친 촌부의 머리
Head of a Peasant Woman in a Green
Shawl
누에넌, 1885년 5-6월
캔버스에 유채, 45.5×33cm
F 161, JH 788
암스테르담, 반 고흐 미술관
(빈센트 반 고흐 재단)

행을 따르기 위해서가 아니라 솔직한 인간의 감정을 표현하기 위해
서 말이야. 그 작업이 이제 나의 목표다. …… 그리고 그것이 내가
스스로를 이해하는 방식이야. 몇 년 내에 사랑과 애정이 담긴 무언
가를 의지력으로 생산해야 하는 사람 말이야. …… 몇 년 안에 반드
시 무언가를 창작해야 해. 이런 생각은 내가 작업 계획을 세울 때마
다 나를 인도하는 빛이야. 이제 넌 내가 힘이 닿는 데까지 작업하고
싶어 하는 이유를 더 잘 이해할 수 있겠지. 소박한 비용만으로 작업
하려는 결심도 말이다. 아마도 넌 내가 습작들을 독립적으로 존재
하는 것으로 보지 않고 나의 작품 전체를 염두에 두고 있다는 것을
이해할 수 있을 거야."

영혼도, 자아도 없는
1883년 드렌터

1883년 여름, 반 고흐는 드렌터에서 오로지 농민의 오두막만 그렸다(27쪽과 33쪽 비교). 바람 부는 평지에 흩어져 있는 비스듬한 지붕의 작고 나즈막한 오두막처럼 그는 풀이 죽었다. 오두막은 반 고흐가 원했던 책임 회피를 가능케 해준 익명성과 은둔의 은유적 표현을 그에게 제공했다. 그는 주제로 선택한 습지의 진창 속 작은 흙더미에 직접 다가가지 않고, 평지에 숨은 이 갈색 흙덩어리를 상상하는 것을 선호했으며 주변에 자연스럽게 녹아드는 그 위장술을 부러워했다. 고독으로의 도피는 부정적인 영향을 남겼고, 반 고흐는 그 어느 때보다도 우울해졌다.

　　고독의 상태에서 쓴 첫 편지에서 그는 이렇게 말했다. "테오, 황야로 나가 아이를 안은 가난한 여성을 마주칠 때마다 눈물이 난다. 내게는 신이 보인다. 그들의 약하고 천박한 모습 때문에 더 닮아 보인다."(편지 324) 반 고흐는 책임감에서 벗어나고 싶어 했다. 그러나 도피는 더 큰 양심의 가책을 느끼게 했다. 반 고흐는 신과 아이들과 자신의 이상을 배신했다고 생각했다. 그는 드렌터에서 현실 도피

흰 모자를 쓴 촌부의 머리
Head of a Peasant Woman with White Cap
누에넌, 1885년 5월
캔버스에 유채, 43.5×35.5cm
F 388R, JH 782
암스테르담, 반 고흐 미술관
(빈센트 반 고흐 재단)

모자를 쓴 농부의 머리
Head of a Peasant with Hat
누에넌, 1885년 5-6월
캔버스에 유채, 41.5×31.5cm
F 179R, JH 786
암스테르담, 반 고흐 미술관
(빈센트 반 고흐 재단)

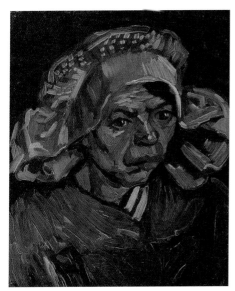

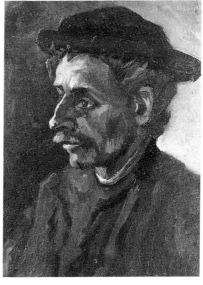

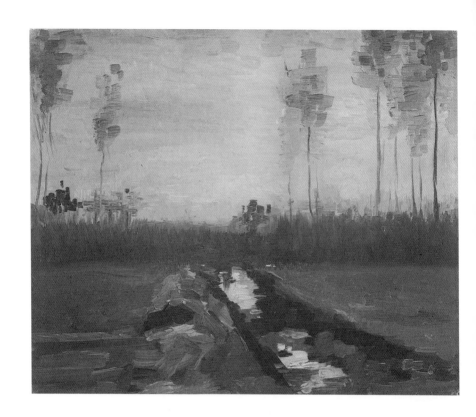

땅거미가 내린 풍경
Landscape at Dusk
누에넌, 1885년 4월
마분지 위 캔버스에 유채, 35×43cm
F 191, JH 762
마드리드, 티센 보르미네사 미술관

를 시도했고 망각하기 위해 자연으로 들어갈 수 있는지 시험했다. 테오에게 편지를 썼을 때 "소박함과 진실"이라는 좌우명을 강조했고, 필사적으로 일하면서 그 가치관을 실천하려고 노력했다. 그는 부산스러운 도시 헤이그에서 발전시킨 생각들이 오지인 드렌터에서도 인정받기를 바랐다. 반 고흐는 부모님에게 편지를 썼다. "최근에 농부인 하숙집 주인과 이야기를 나눴어요. 우연히 대화가 시작되었죠. 그가 불쑥 런던에 대한 얘기를 많이 들어봤다면서 어떤 곳이냐고 물었어요. 저는 이렇게 말했죠. 일에 대해 생각하고 일을 하는 소박한 농부가 내 눈에는 정말 교양 있는 사람으로 보이고, 늘 그랬듯이 앞으로도 그럴 거라고."(편지 334) 시골 사람들이 우월하다는 반 고흐의 믿음 뒤에는 깊은 실망감과 정당화가 있었다. 농부들에 대한 애착은 연인이었던 신에게 복수하는 한 방법이었다. 감자를 캐거나 토탄土炭을 파내는 사람들을 그린 작품 몇 점은 여전히

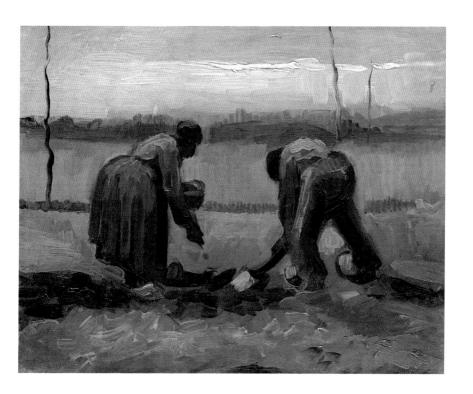

시골 사람들보다 반 고흐의 우울한 마음 상태에 초점을 맞추고 있다. 헤이그에서 그렸던 〈감자 캐기〉(27쪽)와 달리 〈토탄 밭의 두 촌부〉(31쪽)는 고된 노동과의 연대를 거의 시도하지 않는다. 여인들의 실루엣을 드러내는 무거운 색채 덩어리는 두 인물을 나란히 배치한 다소 장식적인 방법으로 자기 지시적인 기능을 한다. 그림 속 두 인물은 대지와 구름 낀 하늘을 연결하는 심미적 수단이다. 인생의 무게에 짓눌린 이들은 당시 반 고흐가 그랬던 것처럼 눈에 띄지 않기를 바라는 듯하다. 묘사와 해설의 일치, 사건의 냉철한 서술과 화가의 주관적 반응의 일치 등은 망각에 대한 강한 욕구에 의해 사라졌다. 반 고흐는 초기작에서조차 일상의 복장을 한 인간의 운명을 표현하는 데 있어 독보적이었다.

작품 속 인물과 사물은 연민을 자아내는 우울한 분위기를 띤다. 그리는 행위 속에서 반 고흐의 감정의 세계는 독립성과 객관성을 획득하여 명상의 대상으로 보이는 소재에서 그 감정이 명확히

삽사 심는 두 농부
Peasant and Peasant Woman Planting
Potatoes
누에넌, 1885년 4월
캔버스에 유채, 33×41cm
F 129A, JH 727
취리히, 취리히 미술관

누에넌의 낡은 묘지 탑
The Old Cemetery Tower at Nuenen
누에넌, 1885년 5월
캔버스에 유채, 63×79cm
F 84, JH 772
암스테르담, 반 고흐 미술관
(빈센트 반 고흐 재단)

드러났다. 그러나 드렌터 작품들은 동어반복이었다. 우울감이 우세했고 작품들은 개인적인 기분의 불분명한 분위기 속에 완전히 매몰됐다. 반 고흐가 다룬 주제들은 자율성이 없었다. 오히려 정반대로 슬픔은 세속적이지 않았다. 낭만주의자가 되기 위해 최선을 다했지만 실제로 반 고흐는 낭만주의 풍 화가가 아니었다. 작품이 강렬한 감정적 분위기를 전한다는 인상은 주제 안에 그 감정을 담았기 때문이었다. 드렌터에서 반 고흐의 유일한 주제는 순수하게 주관적인 강렬한 슬픔이었다. 그는 이것이 문제라는 사실을 잘 알고 있었고,

해 질 녘의 풍경
Landscape at Sunset
누에넌, 1885년 5월
캔버스에 유채, 27.5×41.5cm
F 79, JH 763
스위스, 개인 소장

1853년부터 1883년까지

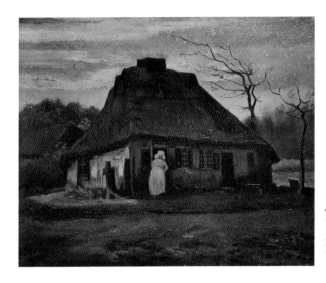

해질 무렵의 오두막
Cottage at Nightfall
누에넌, 1885년 5월
캔버스에 유채, 65.5×79cm
F 83, JH 777
암스테르담, 반 고흐 미술관
(빈센트 반 고흐 재단)

스스로를 비하해 가면서 자신의 상황을 비꼬아 '편지 328'에 이렇게 전했다. "날씨는 음산했고 비가 왔다. 내가 꾸민 작업실에 들어가면 만사가 몹시 우울해. 유리창 하나로 들어오는 빛이 빈 물감 통과 낡아빠진 붓 다발을 비춘다. 경이로울 정도로 암울하지만 다행히 우스운 면도 있단다. 이 상황에 대해서 울지 않을 수만 있다면 차라리 재미를 찾을 수 있겠지."(편지 328)

세상에서 고립되지 않아도 그는 충분히 외로움을 느꼈으며, 낭만적이고 감정적이며 겉만 번드르한 말은 그의 예술적 성장에 아무 소용이 없었다. 드렌터에서의 3개월은 반 고흐에게 이 두 가지 사실을 인지시켰다. 일 년 중 성탄절 즈음에 반 고흐는 중대한 결정을 내리곤 했고 이번에도 또다시 행동했다. 1883년 12월, 탕자는 집으로 돌아갔다. 이번에는 아버지가 새로 거처를 마련한 브라반트의 누에넌이었다. 견습 생활은 과거의 일이 되었다. 종교적인 광기와 이타적인 이웃 사랑을 버렸고, 가정생활에 대한 꿈과 고립에의 열병을 포기했다. 이 과정에서 반 고흐는 일상의 현실에서 독립적인 미술의 온상이 될 강한 자립 의식을 얻었다. 얼마 후 그는 첫 번째 걸작에 대한 계획을 세웠다. 반 고흐 명작의 첫 작품이었다.

촌부의 머리
Head of a Peasant Woman
누에넌, 1885년 5월
캔버스에 유채, 40.5×34cm
F 86, JH 785
오테를로, 크륄러 뮐러 미술관

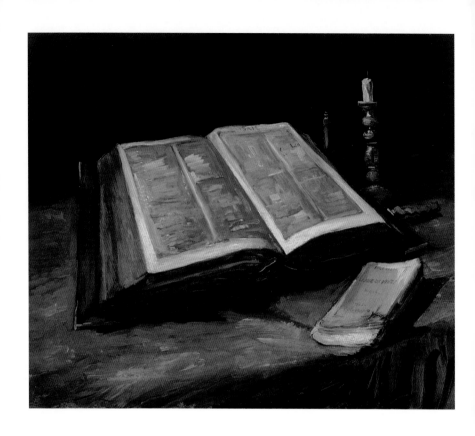

성경이 있는 정물
Still Life with Bible
누에넌, 1885년 4월
캔버스에 유채, 65×78cm
F 117, JH 946
암스테르담, 반 고흐 미술관
(빈센트 반 고흐 재단)

2장
누에넌 시기

1883년부터 1885년까지

소박하고 순수한 화가
첫 해

"누구든 정신병원에 있지 않고 권총을 쏘거나 목을 매달아 자살하지 않았다면 우리는 그 사실에 안도해야 한다. 그리고 그가 입마개가 필요한 가련한 생명체이자 인간의 탈을 쓴 사악한 개 혹은 교화나 인정이 필요한 도덕성을 가진 진정한 인간, 이 둘 중 하나라고 결론 내려야 한다." 인간의 영혼과 마음속에 사는 개. 다소 거친 이 개념은 영국의 영향력 있는 역사학자이자 사상가인 토머스 칼라일Thomas Carlyle에게서 나왔다. 반 고흐는 칼라일의 책을 평생 꾸준히 찾아 읽었다. 특히 부모님 집에서 살았던 2년간, 그는 삶과 과거를 수용하는 칼라일의 의견을 자주 곱씹었다. 부모님 집에 도착하자자, 반 고흐는 스스로를 두고 점잖은 사람들이 입마개를 씌우려 드는 개라고 느꼈다. 그는 테오에게 쓴 편지에서 이렇게 말했다. "어머니와 아버지가 나를 어떻게 생각하는지 알겠어. 털이 덥수룩한 개를 들이는 것처럼 주저하며 나를 집으로 들이시지. 발이 젖은 채로 거실로 들어오는 데다, 또 얼마나 사납고 덥수룩한지! 그 개는 모든 사람들에게 방해가 돼. 그리고 정말 크게 짖어. 한마디로 말하자면 더러운 존재지. 하지만 이 생명체는 인간다운 과거와 (비록 개

의자에 앉아 있는 촌부
Peasant Woman Sitting on a Chair
누에넌, 1885년 6월
패널에 유채, 34×26cm
F 126, JH 800
미국, 개인 소장

난로 옆의 촌부
Peasant Woman by the Fireplace
누에넌, 1885년 6월
캔버스에 유채, 44×38cm
F 176, JH 799
뉴욕, 메트로폴리탄 미술관

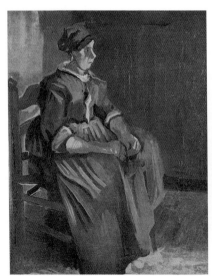

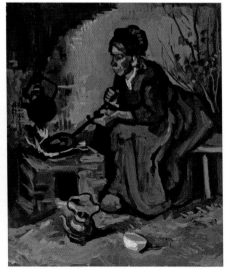

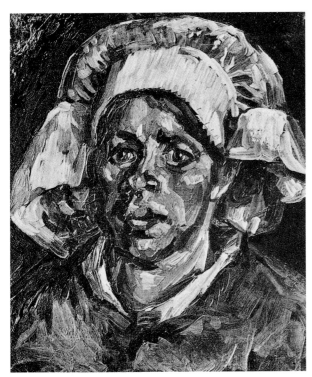

흰 모자를 쓴 촌부의 머리
Head of a Peasant Woman with White Cap
누에넌, 1885년 5월
캔버스에 유채, 41×34.5cm
F 141, JH 783
산타바바라, M.C.R 테일러 컬렉션

양손
Two Hands
누에넌, 1885년 4월
패널 위 캔버스에 유채, 29.5×19cm
F 66, JH 743
개인 소장

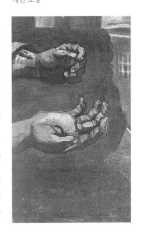

지만) 인간의 영혼, 그것도 섬세한 영혼을 가지고 있어."(편지 346) 가족들은 품위 있고 예의 바르게 반 고흐를 대했지만, 혐오감을 주는 겉모습 속 마음까지는 미처 꿰뚫어보지 못했다.

　이러한 의구심에도 불구하고 반 고흐는 누에넌의 목사관에 오래 머물렀다. 화가로서 정착했던 그 어느 곳에서보다 긴 기간이었다. 그는 아버지와 지속적인 불화를 겪었고, 참을성이 강한 동생 테오에게 사회에 대한 조롱을 쉴 새 없이 퍼부었다. 그러나 이전에는 형편상 구입할 수 없었던 캔버스에 유채 물감을 사용하며 온전히 그림에 매진할 수 있었다. 반 고흐는 그때까지 몰두했던 정물화, 풍경화, 장르화의 전문적인 기술을 완벽하게 습득하려고 노력했다. 그는 여러 연작을 한꺼번에 제작했고, 아버지가 사는 마을에서 찾을 수 있는 적절한 주제를 모두 그림 위에 소진했다. 누에넌에서 보낸 첫해에 그는 직조공들의 일상을 많이 그렸다. 마을 부근의 시골을 묘사한 작품이나 미술에 처음 발을 들여놓았던 때를 상기시키는

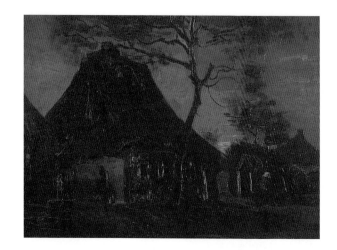

나무들이 있는 오두막
Cottage with Trees
누에넌, 1885년 6월
패널 위 캔버스에 유채, 32 × 46cm
F 93, JH 805
쾰른, 발라프 리하르츠 미술관

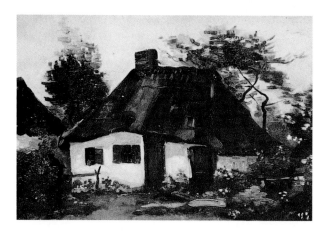

나무들이 있는 오두막
Cottage with Trees
누에넌, 1885년 6월
캔버스에 유채, 44 × 59.5cm
F 92, JH 810
개인 소장

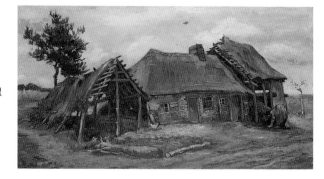

낡은 헛간과 구부린 여자가 있는 오두막
Cottage with Decrepit Barn and
Stooping Woman
누에넌, 1885년 7월
캔버스에 유채, 62 × 113cm
F 1669, JH 825
개인 소장(1985.12.3 런던 소더비 경매)

1883년부터 1885년까지

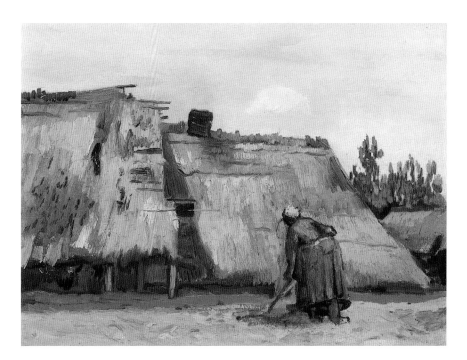

땅을 파는 여자가 있는 오두막
Cottage with Woman Digging
누에넌, 1885년 6월
마분지 위 캔버스에 유채, 31.3×42cm
F 142, JH 807
시카고, 시카고 아트인스티튜트,
존 J. 아일랜드 박사 유증품

정물화도 이때 나왔다. 심지어 그림을 그려 달라는 주문을 받기도 했다. 그가 받은 유일한 주문이었다.

반 고흐가 누에넌에서 처음 그린 그림들 중, 〈누에넌의 예배당과 신자들〉(53쪽)은 당시 그가 살았던 환경을 소개한다. 이 교회는 아버지가 영적인 목회를 하는 장소였다. 반 고흐는 이곳을 가난한 직조공의 집에 있는 직조기처럼, 상품이 만들어지고 일정한 생산량에 도달하는 일터로 표현했다. 그는 교회를 객관적으로 묘사했고, 교회에 가는 일요일 풍경을 주제로 택했으며, 헤이그에서 그렸던 인물 구성을 연상시키는 시점을 택했다. 소박한 교회는 가깝게 보인다. 그러나 반 고흐는 어떤 종류의 공감도 피하기 위해 이 장면에서 충분히 멀리 떨어져 있다. 이러한 접근법은 아들을 교회에 데리고 가고 싶어 했던 부모의 바람에 대한 반응으로 보인다. 그는 그림에서 '어떤 이는 하느님, 어떤 이는 절대자, 그리고 또 다른 이는 자연으로 지칭하는 존재'를 고유한 방식으로 섬겼다.

반 고흐는 브라반트 운하를 따라 늘어선 물방앗간을 그리며, 주제에 더 가까이 다가갔다. 1884년 5월에 그린 〈누에넌 부근 콜런

나무들이 있는 오두막
Cottage with Trees
누에넌, 1885년 6월
캔버스에 유채, 22.5×34cm
F 92A, JH 806
개인 소장

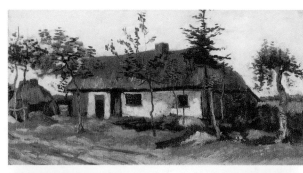

오두막
Cottage
누에넌, 1885년 6월
캔버스에 유채, 35.5×67cm
F 91, JH 809
해리슨, 존 P. 네이턴슨

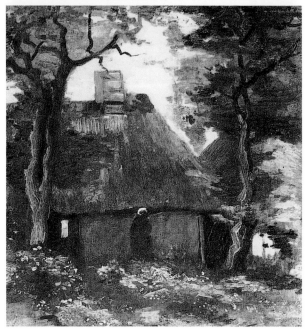

나무와 촌부가 있는 오두막
Cottage with Trees and Peasant Woman
누에넌, 1885년 6월
캔버스에 유채, 47.5×46cm
F 187, JH 808
벨기에, 개인 소장

물방앗간〉(40쪽)은 그해 가을에 4점(54, 55쪽 참고)을 더 그린 방앗간 연작의 첫 작품이었다. 이 연작에서 그는 생생함이 드러나는 대표작을 만들어보고자 시도했다. 흐르는 물에 반사된 빛과 계절의 분위기를 전에 없이 야심차게 표현했고, 헛간의 견고한 윤곽선과 물레방아의 바큇살을 연결하는 방식에 관심을 가졌다. 데생 기술(구도의 균형, 실루엣의 사용, 옹기종기 모인 어두운 물방앗간들과 밝고 열린 공간의 대비)과 화가가 창조해낸 특유의 분위기가 이러한 효과를 만들어낸다.

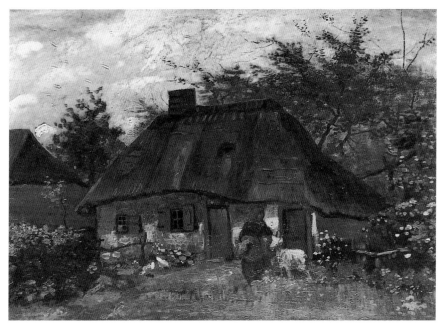

때로는 그의 야심찬 계획대로 결과가 따라주지 못했다. 〈헤네프의 물방앗간〉(55쪽)에서 빗금으로 표현한 단면은 대비 효과 없이 그저 한 덩어리를 이루면서 생동감을 살려내는 데 실패했다.

분명 반 고흐는 성화에 나타나는 종교적 의미 때문에나도 물빙

**염소가 함께 있는
여자와 오두막**
Cottage and Woman with Goat
누에넌, 1885년 6-7월
캔버스에 유채, 60×85cm
F 90, JH 823
프랑크푸르트 암 마인, 슈테델 미술관

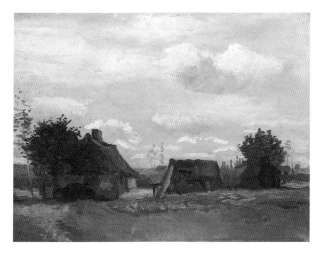

오두막
Cottage
누에넌, 1885년 7월
캔버스에 유채, 33×43cm
F, JF 번호 없음
개인 소장(1988.3.30 런던 소더비 경매)

땅을 파는 여자가 있는 오두막
Cottage with Peasant Woman Digging
누에넌, 1885년 6월
패널 위 캔버스에 유채, 30.5×40cm
F 89, JH 803
도쿄, 도쿄 후지 미술관

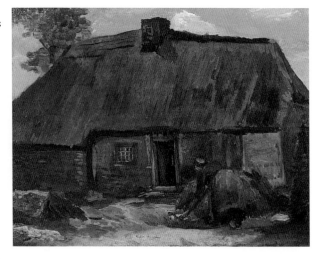

세탁하는 촌부
Peasant Woman Laundering
누에넌, 1885년 8월
캔버스에 유채, 29.5×36cm
F 148, JH 908.
일본 타카야마, 히카루 미술관

앗간을 택했다. 그는 천천히 곡식을 가는 신의 방앗간이라는 기독
교적 은유를 생각한 듯하다. 반 고흐는 예전부터 파종과 추수라는
주제에 흥미를 느꼈는데 이 과정의 마무리가 바로 방앗간에서 일어
났다. 이 그림들은 초연하고 냉담한 분위기를 풍기며, 방앗간은 단
순한 사물처럼 전경에 그려져 있다. 미술사학자 에르빈 파노프스키
Erwin Panofsky는 과거 네덜란드 미술의 세부 묘사에 대한 애정을 설명
하며, 사물의 겉모습 너머에 숨겨진 차원을 가리키는 '숨겨진 상징
주의'라는 용어를 고안했다. 반 고흐의 물방앗간은 그러한 추가적

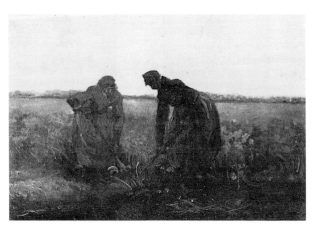

땅을 파는 두 여자
Two Peasant Women Digging
누에넌, 1885년 7월
패널 위 캔버스에 유채, 39×55cm
F 96, JH 878
개인 소장

인 의미의 차원을 취하는 데서 한걸음 더 나아간 것으로 보인다. 이 풍경들은 그의 다른 어떤 그림보다도 형태가 단순하고 의도에서 자유로우며, 관심의 부재를 강조하고 심오한 의미 탐구를 거부한다. 반면, 마을 외곽의 낡은 탑이 보이는 풍경은 훨씬 많은 의미를 담

난로 옆의 촌부
Peasant Woman by the Fireplace
누에넌, 1885년 6월
패널 위 캔버스에 유채, 29.5×40cm
F 158, JH 792
파리, 오르세 미술관

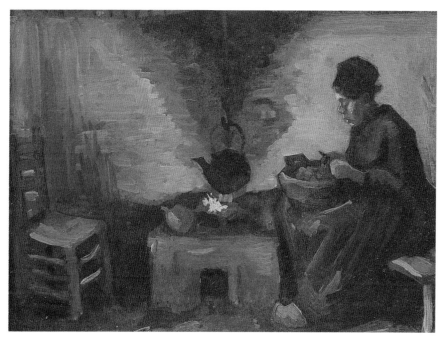

은 듯하다. 우리의 눈길을 사로잡는 탑은 이 고딕 교회에 남은 유일한 부분으로 묘지에 둘러싸여 있다. 죽음에 대한 은유적인 연구임이 명백하다. 〈누에넌의 목사관 정원〉(41쪽) 속 낡은 탑은 배경의 지평선 너머에서 인상적으로 모습을 드러내면서, 봄에 돋아나는 새싹을 보며 종말을 묵상하라고 명한다. 땅딸막한 탑은 소실점에 위치하여 (울타리 기둥, 산울타리, 나무들의) 평행적이고도 지루한 배열에 위엄을 부여한다. 반 고흐는 흥미로움을 담아내기 위해 인상적인 모티프를 여전히 그림에 사용할 필요가 있었다.

〈들판의 낡은 탑〉(45쪽)은 사물들을 교묘히 배치해 낭만적 분위기를 창출함으로써 보다 일관되고 통일된 인상을 준다. 안개가 뒤덮인 하늘에 낮게 뜬 해는, 검은 옷을 입은 여인에게 모호한 신비감

집으로 오는 농부가 있는 오두막
Cottage with Peasant Coming Home
누에넌, 1885년 7월
캔버스에 유채, 63.5×76cm
F 170, JH 824.
멕시코시티, 소우마야 미술관

땅 파는 농부
Peasant Digging
누에넌, 1885년 7-8월
캔버스에 유채, 45.5 × 31.5cm
F 166, JH 850
오테를로, 크뢸러 뮐러 미술관

땅 파는 촌부
Peasant Woman Digging
누에넌, 1885년 7월
패널 위 캔버스에 유채, 41.5 × 32cm
F 95, JH 827
토론토, 온타리오 아트 갤러리

을 더한다. 여인의 모습은 목사관 풍경에서 탑의 상징성이 예시한 의미를 반복한다. 여기서 느껴지는 위협감은 무력한 인간 앞에 펼쳐진 경외할 만한 광대한 자연이 아니라, 영적인 지지를 받으리라는 약속에 대한 표시로 인간이 건설한 어둡고 거대한 탑의 실루엣에서 비롯된다. 반 고흐는 다시 한 번 전형적인 낭만주의 풍경화와 거리를 둔다. 그의 탑에서는 카스파 다비트 프리드리히가 선호했던 폐허에 대한 세부적인 묘사를 찾아볼 수 없다. 반 고흐에게 있어, 인간 문명에 의해 평화롭게 길들여진 소위 인간화된 풍경조차도 불안감과 고독감을 표현하기에 충분한 소재였다. 다시 한 번 일체의 명료한 진술을 삼가는 역설적인 성향이 분명히 드러난다.

누에넌은 모든 면에서 오지였다. 마을 사람들은 불쑥 나타난 목사의 아들을 약간 이상한 인물로 여겼다. 그러나 사람들이 그에게 보낸 시선은 반 고흐의 특이한 겉모습뿐 아니라 화가에 대한 경외심에서 나온 것이었다. 이 당시 반 고흐에게는 일종의 제자도 있었는데 그림을 봐 주는 것만으로도 기뻐하는 아마추어 화가들이었다. 도시라 할 수 있는 유일한 마을인 인근 에인트호번에서 반 고흐는 안톤 케르세마커르스Anton Kerssemakers라는 이름의 무두장이를 만났

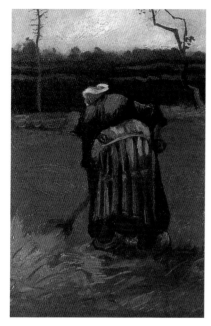
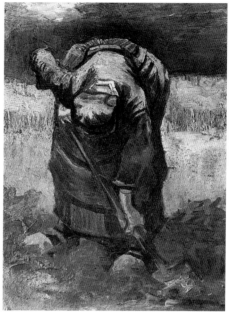

다. 그는 얼마 후 이 무두장이와 그의 지인들, 특히 샤를 헤르만스 Charles Hermans에게 미술을 가르쳤다. 헤르만스는 재력가였다. 반 고흐는 자주 그의 집을 방문해 금세공 장비를 사용했다.

반 고흐는 테오에게 편지를 보냈다. "헤르만스는 아름다운 물건들, 오래된 물주전자와 골동품을 정말 많이 갖고 있어. 이런 고딕식 물건을 그린 정물화를 네가 방에 걸어둘 그림으로 좋아할지 궁금하구나."(편지 387) 1883년 가을, 반 고흐는 헤르만스의 도기와 병을 주제로 수많은 정물화를 그렸다(56-63쪽). 에턴 시기의 구도는 느슨했지만, 이제는 물병과 병, 그릇 등이 서로를 밀치며 지질구조 같은 느낌을 냈다. 잔뜩 몰려 있는 탓에 개별적인 물질적 특성은 거의 사라졌지만, 각각의 물건들은 적절한 자리를 차지하고 있었다. 헤이그에서 그려진, 익명의 군중 속으로 몰려가는 사람들이 나오는 수채화를 다시 한 번 떠올리게 한다.

반 고흐가 지난 몇 년간 구도의 유기적인 통일성을 이용해 시선을 사로잡는 효과에 대한 안목을 길렀다는 것이 드러난다. 그는 종종 사물 배치에 서투른 모습을 보였다. 병 하나를 넘어뜨리는 것으로는 일렬로 늘어선 단조로움이 보완되지 않았고(57쪽), 세밀하게

들판의 밀단
Sheaves of Wheat in a Field
누에넌, 1885년 8월
캔버스에 유채, 40×30cm
F 193, JH 914
오테를로, 크뤨러 뮐러 미술관

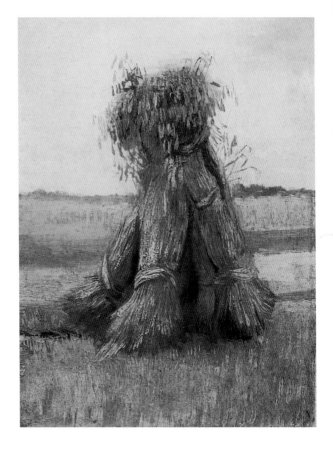

갈퀴질 하는 촌부
Peasant Woman Raking
누에넌, 1885년 8월
캔버스에 유채, 38.5×26.5cm
F 139, JH 905
일본, 개인 소장

묘사된 파이앙스(faience, 프랑스의 채색 도자기. 역자 주)도 나란히 늘어놓거나 포개어 놓은 그릇의 진부한 배치를 살리지 못했다(62쪽). 훗날 그는 뒷면에 자화상을 그리기 위해 이 그림들 중 일부를 재활용한다. 파리에서 실력이 향상된 이후, 그는 이 시기의 정물화들이 독립된 작품으로서 소장 가치가 부족하다는 것을 깨달았다. 〈병과 단지, 냄비가 있는 정물〉(56쪽. 뒷면 F 178V. JH 1198), 〈항아리, 병, 상자가 있는 정물〉(59쪽. 뒷면 F 61V. JH 1302) 등이 이 시기의 정물화들이었다. 그러나 간혹 보석 같은 작품도 있었다. 이 보석 같은 작품들에서 주제는 단색의 황토빛 진창 속에 파묻히지 않고, 조명 효과는 밝은 몇 개의 하이라이트로 한정되지 않으며, 물건들은 서로 바짝 붙거나 배경에서 표류하지 않는다.

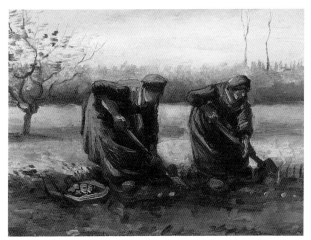

감자 캐는 두 촌부
Two Peasant Women Digging Potatoes
누에넌, 1885년 8월
패널 위 캔버스에 유채, 31.5×42.5cm
F 97, JH 876
오테를로, 크뢸러 뮐러 미술관

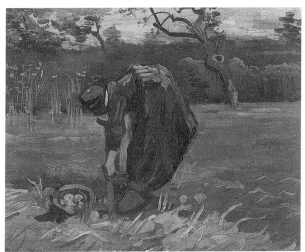

감자 캐는 촌부
Peasant Woman Digging Up Potatoes
누에넌, 1885년 8월
패널 위 종이에 유채, 31.5×38cm
F 98, JH 901
안트베르펜, 왕립미술관

감자 캐는 촌부
Peasant Woman Digging Up Potatoes
누에넌, 1885년 8월
패널 위 캔버스에 유채, 41×32cm
F 147, JH 891
암스테르담, 반 고흐 미술관
(빈센트 반 고흐 재단)

이 시기의 가장 성공적인 정물화는 〈병 세 개와 도기가 있는 정물〉(60쪽)일 것이다. 이 그림은 고전적인 느낌을 드러내면서도 자연스럽다. 반 고흐는 단 몇 개의 물건으로 공간을 조화롭게 구성했다. 정물화 속 사물들은 작품의 형식과 충돌하지 않고, 둥근 그릇을 중심으로 모여 자연스럽게 보인다. 다양한 재료와 크기의 물건들은 각기 다른 종류의 조명을 받는데, 어떤 그릇에는 부드럽고 풍부한 빛이, 어떤 그릇에는 눈이 부시도록 강한 빛이 떨어진다. 이 작품에

채소 바구니가 있는 정물
Still Life with a Basket of Vegetables
누에넌, 1885년 9월
캔버스에 유채, 35.5×45cm
F 212A, JH 929
란츠베르크/레흐, 아넬리제
브란트 컬렉션

서 나타나는 자신감에 깊은 인상을 받았던 일부 비평가는 작품의
제작 시기를 다음 해인 1885년 중반으로 추정했다. 이는 반 고흐의
성장을 일관된 속도의 기술적인 성숙으로 보고 있음을 시사한다.
그러나 그의 성장을 단순히 시간의 흐름에 따른 발전으로 파악하는
것은 반 고흐의 작업 속도를 무시할 뿐 아니라, 그림을 연작으로 구
상하는 그의 경향을 과소평가하는 것이다. 도기가 나오는 정물화는
1885년의 작품들과 완전히 동떨어진 느낌을 준다. 반 고흐는 짧은
실험기를 거친 후에 '고전적인' 그림을 그릴 수 있게 되었다. 모든
작품이 질적으로 우수했다는 뜻은 아니다. 화가는 명작뿐 아니라
졸작도 그린다. 그도 예외는 아니었다. 반 고흐의 생전에 그림을 주
문한 유일한 사람은 보석상 헤르만스였다. 헤르만스는 더 정확하게
말하면, 반 고흐에게 주문을 설득당한 사람이었다. 전형적인 벼락
부자였던 헤르만스는 귀족의 관습을 모방하려고 했다. 그는 자신의

두 개의 새둥지가 있는 정물
Still Life with Two Birds' Nests
누에넌, 1885년 9-10월
캔버스에 유채, 31.5×42.5cm
F 109R, JH 942
암스테르담, 반 고흐 미술관
(빈센트 반 고흐 재단)

사과 바구니가 있는 정물
Still Life with a Basket of Apples
누에넌, 1885년 9월
캔버스에 유채, 30×47cm
F 115, JH 935
개인 소장

저택 내 식당을 화가가 장식해주길 바랐다. 반 고흐는 테오에게 이렇게 말했다. "그는 여러 성인聖人들의 그림을 원했지만, 사계절을 상징하는 농촌의 삶의 풍경 그림 6점이 식탁에 앉은 이들의 입맛을 더 돋우어 줄 거라고 제안했어. 내 작업실을 방문한 그는 이런 생각에 큰 관심을 보였단다."(편지 374) 결국 두 사람은 타협했다. 반 고흐는 궁정화가처럼 스케치를 제공했고 미술 애호가 헤르만스는 벽에 직접 스케치를 베꼈다. 반 고흐는 라파르트에게 다음과 같은 장면들이 포함될 것이라고 설명했다. "감자 심기, 황소로 밭 갈기, 추수, 씨 뿌리는 사람, 폭풍우 속의 양치기, 눈 속에서 땔감을 모으는 사람들."(편지 R48) 여섯 장면(개수는 헤르만스가 정했다)은 사계절을 상징했다. 농촌 생활 전문가를 자처했던 반 고흐는 알레고리 연작을

도기병과 나막신이 있는 정물
Still Life with Earthenware, Bottle and Clogs
누에넌, 1885년 9월
패널 위 캔버스에 유채, 39 × 41.5cm
F 63, JH 920
오테를로, 크뢸러 뮐러 미술관

두 개의 항아리와
호박 두 개가 있는 정물
**Still Life with Two Jars and Two
Pumpkins**
누에넌, 1885년 9월
패널 위 캔버스에 유채, 58×85cm
F 59, JH 921
스위스, 개인 소장

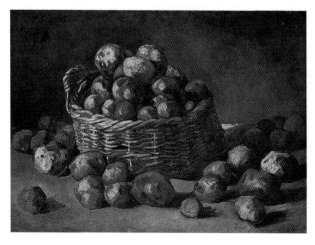

감자 바구니가 있는 정물
Still Life with a Basket of Potatoes
누에넌, 1885년 9월
캔버스에 유채, 44.5×60cm
F 100, JH 931
암스테르담, 반 고흐 미술관
(빈센트 반 고흐 재단)

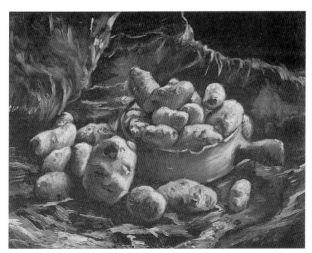

노란 밀짚모자가 있는 정물
Still Life with Yellow Straw Hat
누에넌, 1885년 9월
캔버스에 유채, 36.5×53.5cm
F 62, JH 922
오테를로, 크뢸러 뮐러 미술관

질그릇과 감자가 있는 정물
Still Life with an Earthen Bowl and
Potatoes
누에넌, 1885년 9월
캔버스에 유채, 44×57cm
F 118, JH 932
개인 소장(1975.4.15 암스테르담
막 판 바이 경매)

**낙엽과 채소에 둘러싸인
감자 바구니가 있는 정물**
Still Life with a Basket of Potatoes,
Surrounded by Autumn Leaves and
Vegetables
누에넌, 1885년 9월
캔버스에 유채, 75×93cm
F 102, JH 937
리에주, 개인 소장

목표로 삼았다. 이 연작은 농사일뿐 아니라, 어떤 일을 어떤 시기에 해야 하는지 알려주는 한 해 동안의 규칙적인 자연 변화에 관한 사고방식을 드러낼 것이었다.

반 고흐는 스케치 외에 이 여섯 장면을 캔버스에 따로 그렸는데, 그 중 〈감자 심는 농부들〉(47쪽), 〈감자 심기〉(48, 49쪽), 〈양떼와 양치기〉(46쪽), 〈눈 속에서 땔나무 모으는 사람들〉(46쪽) 이렇게 4점이 오늘날까지 전해 온다. 이 작품들은 모두 1884년 여름이 끝나갈 무렵에 그려졌다. 반 고흐는 캔버스를 무대로 취급하며 상상력을 배제한 채로 작업에 임했다. 풍경은 평탄하고 음울하며, 기복이 없는 지평선으로 물러나 있다. 풍경을 배경으로 인물들은 위엄 있

감자 바구니 두 개가 있는 정물
Still Life with Two Baskets of Potatoes
누에넌, 1885년 9월
캔버스에 유채, 65.5×78.5cm
F 107, JH 933
암스테르담, 반 고흐 미술관
(빈센트 반 고흐 재단)

감자 바구니가 있는 정물
Still Life with a Basket of Potatoes
누에넌, 1885년 9월
캔버스에 유채, 50.5×66cm
F 116, JH 934
암스테르담, 반 고흐 미술관
(빈센트 반 고흐 재단)

구리주전자, 항아리와 감자가
있는 정물
Still Life with Copper Kettle, Jar and
Potatoes
누에넌, 1885년 9월
캔버스에 유채, 65.5×80.5cm
F 51, JH 925
암스테르담, 반 고흐 미술관
(빈센트 반 고흐 재단)

게 표현됐다. 스케치에서는 마을의 실루엣, 교회 종탑이나 늘어서
있는 나무 등이 지평선에 나타났지만, 이제 관람자의 관심은 오로
지 일하는 사람들에게 고정된다. 그들은 머리와 허리를 숙이거나,
등에 짐을 지고 지평선보다 아래쪽에서 걷는데, 가끔씩 머리 하나
가 배경인 하늘로 솟아오른다. 반 고흐는 인물을 전경에 부각시키
며 그들이 삶의 터전인 흙에 뿌리를 둔다는 사실을 강조했다. 마치
발아래 땅이 비탈져 무덤 깊숙이 빠지는 것처럼 보인다. 전형적인
평가 기준에서 본다면 이 그림들은 아마추어의 그림보다 나을 것
이 없다. 하지만 반 고흐는 고유의 절묘한 방법으로 그의 초보적

사과 바구니와 호박 두 개가
있는 정물
Still Life with a Basket of Apples and
Two Pumpkins
누에넌, 1885년 9-10월
캔버스에 유채, 59×84.5cm
F 106, JH 936
오테를로, 크뢸러 뮐러 미술관

질그릇과 배가 있는 정물
Still Life with an Earthen Bowl and
Pears
누에넌, 1885년 9월
캔버스에 유채, 33×43.5cm
F 105, JH 926
위트레흐트, 중앙박물관(위트레흐트
판 바린 박물관 재단에서 대여)

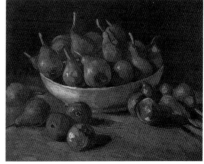

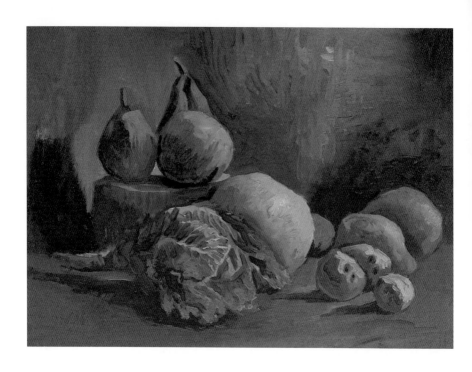

채소와 과일이 있는 정물
Still Life with Vegetables and Fruit
누에넌, 1885년 9월
캔버스에 유채, 32.5 × 43cm
F 103, JH 928
암스테르담, 반 고흐 미술관
(빈센트 반 고흐 재단)

사과 바구니가 있는 정물
Still Life with a Basket of Apples
누에넌, 1885년 9월
캔버스에 유채, 45 × 60cm
F 99, JH 930
암스테르담, 반 고흐 미술관
(빈센트 반 고흐 재단)

사과 바구니가 있는 정물
Still Life with a Basket of Apples
누에넌, 1885년 9월
캔버스에 유채, 33×43.5cm
F 101, JH 927
암스테르담, 반 고흐 미술관
(빈센트 반 고흐 재단)

설탕조림 단지와 양파가
있는 정물
Still Life with Ginger Jar and Onions
누에넌, 1885년 9월
캔버스에 유채, 39.3×49.6cm
F 104A, JH 924
캐나다 해밀턴, 맥마스터 대학교
허먼 래비 기증

세 개의 새 둥지가 있는 정물
Still Life with Three Birds' Nests
누에넌, 1885년 10월
패널 위 캔버스에 유채, 43×57cm
F 110, JH 941
헤이그, 헤이그 시립미술관, 비비나
재단에서 대여

세 개의 새 둥지가 있는 정물
Still Life with Three Birds' Nests
누에넌, 1885년 9-10월
캔버스에 유채, 33.5×50.5cm
F 108, JH 940
오테를로, 크뢸러 뮐러 미술관

**설탕조림 단지와 사과가
있는 정물**
Still Life with Ginger Jar and Apples
누에넌, 1885년 9월
패널 위 캔버스에 유채, 30.5×47cm
F 104, JH 923
미국, 개인 소장

인 방식을 이 작품의 제작과정에 포함시켰다. 이 계절 순환 연작
은 테오에게 맡기지 않은 유일한 그림이었다. 1884년 2월에 반 고
흐는 테오가 보내주는 돈을 그림으로 갚기로 했다. 그의 그림은 이
제 정기적으로 파리에 보내졌다. 실제로, 이때부터 죽는 날까지 그
가 그린 모든 그림이 테오에게 갔다. 반 고흐는 테오를 그림의 소
유주로 생각했지만, 테오는 자신을 그저 그림의 관리자로 여겼다.
두 사람은 현명하게도 소유권에 관한 자세한 언급을 피했다. 두 사
람 모두 편지에서는 전혀 논의하지 않았지만 이러한 합의를 엄수했
다. 이는 두 형제의 근본적인 차이에서 비롯됐다. 반 고흐는 늘 자
신의 또 다른 자아라고 믿었던 테오를 잃었다고 생각했다. 그는 동
생 탓에 부모님 집에서 소외당했다고 느꼈으며, 동생이 자신의 부
족함을 더 절실히 인식하게 만드는 예의범절의 화신이라고 생각했
다. 두 사람의 단절은 '편지 379'에 나오는 멋진 구절에서 절정으로
치닫는다. 반 고흐는 1830년 프랑스 파리의 7월 혁명을 그린 들라
크루아의 유명한 작품 〈민중을 이끄는 자유의 여신〉(파리, 루브르 박
물관 소장)에 대해 언급하며, 1830년이나 1848년 혁명기에 반대편
에 서 있는 동생을 만나는 상상을 했다. "만약 우리가 자신에게 충
실했다면, 바리케이드를 사이에 두고 우리는 슬프게도 서로 대치하
는 적으로 만났을 거야. 너는 정부군으로, 나는 혁명군으로 말이야.
이제 1884년(우연히도 뒤의 숫자 두 자리를 뒤집으면 1848년과 같다)에 우리
는 다시 대치하는구나. 바리케이드는 없지만 서로 의견이 다른 것
은 사실이다."(편지 379)

　　기회주의자 테오와 반란자 빈센트. 반 고흐는 부패한 부르주아
속물과 무일푼의 예술적 이방인 사이에 존재하는 모더니즘의 양극
성을 이런 말로 표현했다. 테오와의 다툼은 얼마 지나지 않아 수습

세 개의 새 둥지가 있는 정물
Still Life with Three Birds' Nests
누에넌, 1885년 9-10월
캔버스에 유채, 33×42cm
F 112, JH 938
오테를로, 크뢸러 뮐러 미술관

다섯 개의 새 둥지가 있는 정물
Still Life with Five Birds' Nests
누에넌, 1885년 9-10월
캔버스에 유채, 39.5×46cm
F 111, JH 939
암스테르담, 반 고흐 미술관
(빈센트 반 고흐 재단)

**중앙역에서 본
암스테르담 풍경**
View of Amsterdam from Central
Station
누에넌, 1885년 10월
패널에 유채, 19×25.5cm
F 113, JH 944
암스테르담, 피앤 부어 재단

**바람에 날린 나무들이
있는 풍경**
Landscape with Windblown Trees
누에넌, 1885년 11월
패널 위 종이에 유채, 32×50cm
F 196, JH 957
소재 불명

달빛의 누에넌 목사관
The Parsonage at Nuenen by
Moonlight
누에넌, 1885년 11월
캔버스에 유채, 41×54.5cm
F 183, JH 952
개인 소장

되었다. 그러나 반 고흐의 정체성의 중심에는 세상을 양극의 대립으로 보는 세계관이 남았다. 그는 혁명을 꿈꿨다. 그의 미술 세계를 무시하는 사회의 무관심을 용인하지 않으려면 그렇게 할 수밖에 없었다. 반 고흐는 그의 작품이 더 나은 세상을 만드는 데 도움이 될 것이라고 믿어야 했다. 무언가를 창작해야 한다고 강조했던 2년 전에(편지 309), 이미 그는 이 문제를 정확히 짚어냈다. 그가 애정을 갖고 그림의 중심에 뒀던 평범한 사람들이 그가 모호하게 상상하는 미래의 변화된 사회를 만들어 낼 능력은 없을 것이다. 그러나 여전히 그는 이들을 미래의 주인공으로 생각했다. 이 평범한 사람들의 천부적인 존엄성을 드러내는 것이 반 고흐가 변화된 사회를 이끌어 내는 데 기여할 수 있는 유일한 방법이었다.

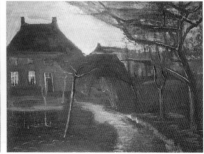

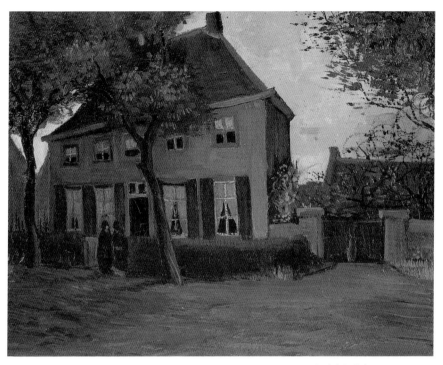

누에넌 목사관
The Parsonage at Nuenen
누에넌, 1885년 10월
캔버스에 유채, 33×43cm
F 182, JH 948
암스테르담, 반 고흐 미술관
(빈센트 반 고흐 재단)

암스테르담 풍경
View of Amsterdam
누에넌, 1885년 10월
패널 위 캔버스에 유채, 35×47cm
F 114, JH 945
암스테르담, 반 고흐 미술관
(빈센트 반 고흐 재단, 원작자 논란)

성장
직조공 연작

반 고흐는 부모님의 집보다 농부의 오두막을 더 편하게 생각했다. 이 이상한 남자가 나타난 지 몇 주 만에 마을 사람들, 특히 가난한 사람들이 그와 친구가 되었다. 누에넌에서 반 고흐가 처음 그린 그림이 베틀 앞에 앉아 분주히 일하는 직조공의 모습을 담은 실내 풍경이었다는 점에서, 그의 삶이 편안하고 목가적이었다는 결론을 이끌어내기 쉽다. 하지만 실상은 그리 안락하지 않았다. 끼니 걱정을 덜게 된 반 고흐는 이제 한 달에 150프랑을 받았다. 직조공 한 가구 소득의 약 세 배에 해당하는 금액이었다. 그는 직조공들과 분명히 연대감을 느꼈지만, 그의 작업장 방문을 이런 이유만으로 설명하기는 불가능하다. 우리는 당시가 실내 작업이 훨씬 더 나은 추운 겨울이었음을 상기해야 한다. 무엇보다도 그는 직조기 앞에서 포즈를 취해준 대가로 직조공들에게 지불할 돈이 있었다.

반 고흐는 직조공들이 자신의 작업에 통찰을 제공한다고 느꼈고, 이런 환경을 담은 장면에 상당한 깊이가 있다고 생각했다. 실제로 이 연작에 특별함을 더하는 것이 바로 그러한 깊이다. 그러나 화가와 직조공이 공감대를 느끼는 일은 현실에서 극히 드물었다. 직조공의 작업장에 발을 들여놓기도 전에 반 고흐는 과장된 사회적 낭만주의에 빠져 있었다. 이는 그가 헤이그에서 보낸 편지에서

도개교가 있는 마을 풍경
View of a Town with Drawbridge
누에넌, 1885년 10월
패널에 유채, 42×49.5cm
F 210, JH 947
개인 소장

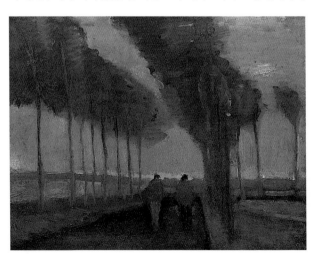

두 명의 인물이 있는 시골 길
Country Lane with Two Figures
누에넌, 1885년 10월
패널 위 캔버스에 유채, 32×39.5cm
F 191A, JH 950
개인 소장(1986.12.2
런던 크리스티 경매)

1883년부터 1885년까지

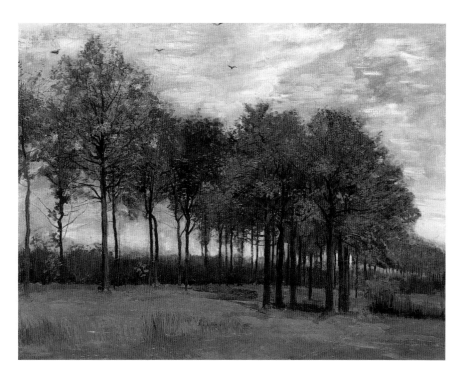

도 드러난다. "엄청나게 많은 실을 짜야 하는 직조공은 어떻게 작
업할지 심각하게 고민할 시간이 없다. 오히려 작업에 몰두한 나머
지 생각하지 않고 행동하고, 상황을 설명하기보다 어떻게 처리하
면 되는지 느낌으로 이해한다."(편지 274) 그는 직조공의 일에서 자
신의 일상적인 노동에 대한 은유를 발견했다. 어떤 사람에게는 노
동의 최종 산물인 리넨(혹은 캔버스)이 다른 사람에게는 노동의 출발
점인 셈이다. 그러나 반 고흐는 막상 현장에서 자신이 애정을 드러
냈던 장인의 삶의 목가적인 모습을 발견하는 데 어려움을 겪었다.
얼마 후 제작된 연작은 그가 선입견을 버리고 직조공의 찌든 일상
을 현실로 받아들였음을 보여준다. 그는 작품 속에서 처음으로 자
신의 주관적인 태도에 의심을 품고 그림의 대상들과 대화하는 모
습을 보여준다.

　　직조공을 주제로 택한 것은 예상치 못했던 그들의 완고함 때문
이었다. 이 연작은 일종의 실험 프로젝트였다. 이후 반 고흐의 작품
은 대개 연작으로 구성된다. 지칠 줄 모르는 그의 창작 욕구는 그

가을 풍경
Autumn Landscape
누에넌, 1885년 10월
패널 위 캔버스에 유채, 64.8×86.4cm
F 119, JH 949
케임브리지, 피츠윌리엄 박물관

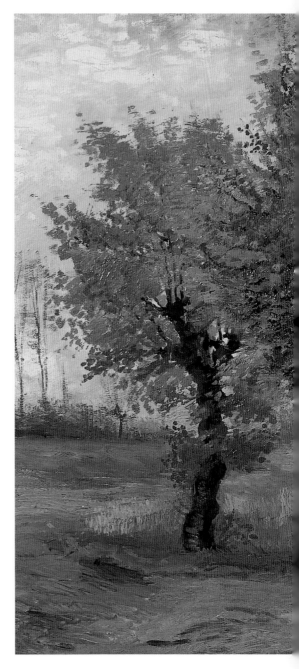

나무 네 그루가 있는 가을 풍경
Autumn Landscape with Four Trees
누에넌, 1885년 11월
캔버스에 유채, 64×89cm
F 44, JH 962
오테를로, 크뢸러 뮐러 미술관

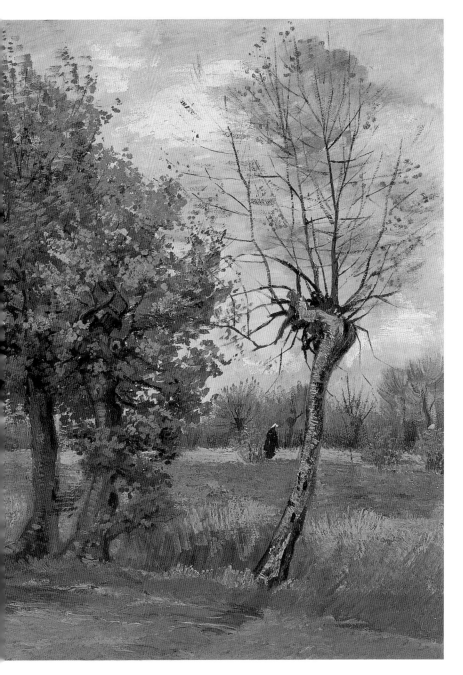

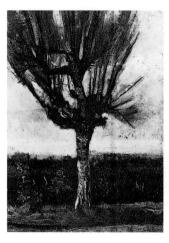

버드나무
The Willow
누에넌, 1885년 11월
캔버스에 유채, 42×30cm
F 195, JH 961
덴보스, 판란스홋 은행 신관

**연못과 사람들이 있는 누에넌
목사관 정원**
The Parsonage Garden at Nuenen with
Pond and Figures
누에넌, 1885년 11월
패널에 유채, 92×104cm
F 124, JH 955
제2차 세계대전 때 화재로 소실

자체가 목적이었고 생소한 것에 대한 체계적인 그의 탐구와도 조화를 이뤘다. 칼라일 역시 자연 법칙에 다가가는 데 애정 어린 공감이 중요하다고 강조한 바 있었다. 우리 내면에서 영혼과 의식을 일깨우고, 성실한 노력으로 딜레탕티슴(예술이나 학문을 치열한 직업의식 없이 취미로 즐기는 자세. 역자 주)을 몰아내고, 냉혹한 가슴을 뜨거운 피가 흐르는 가슴으로 바꾸어야 했다. 그렇게 이 작업이 완수되었을 때, 우리는 무한한 사물들과 우리가 해야 할 일을 인식하게 된다. 토머스 칼라일이 생각하기에, 일단 한 가지 일을 마무리한 뒤라면 그 다음 일은 순차적으로 그리고 무한대까지 이루어진다.

〈오른쪽에서 본 직조공〉(35쪽)은 연작 중 유일하게 근접 묘사한 작품이다. 반 고흐는 긴장한 얼굴, 일에 집중하느라 꽉 다문 거친 입술, 직조공의 손동작 등을 세심하게 관찰하려고 했다. 반 고흐는 인물에게서 자신을 보려고 애썼다. 직조공의 몸동작과 얼굴 표정은 이젤 앞에 서 있는 자신을 떠올리게 했다. 심지어 멀리서 보면 베틀은 이젤과 비슷했다. 10점으로 구성된 연작 중 첫 작품인 이 그림에서 유사한 노동의 산물인 직물과 그림의 비유는 반 고흐가 긴 붓질로 그린 줄cord의 기하학적 배열에서 효과적으로 나타난다.

〈왼쪽에서 본 직조공과 물레〉(36쪽)에서 반 고흐는 약간 뒤로 물러났다. 이제 그는 작업 분위기를 기록하고, 까다로운 주제에 새로운 방식으로 접근하려고 노력하며, 일종의 현장 보도를 시도했다. 환한 빛이 가득한 방은 베틀을 아주 자세하게 보여주는 공간으로만

**연못과 사람들이 있는 누에넌
목사관 정원**
The Parsonage Garden at Nuenen
with Pond and Figures
누에넌, 1885년 11월
수채화, 38×49cm
F 1234, JH 954
바세나르, B. 메이어 컬렉션

기능한다. 반 고흐는 일상적인 분위기를 강화하는 상징물인 얼레를
추가했다. 얼레의 추가는 그가 잡지 삽화에서 일화적이고 객관적인
영향을 받았다는 것을 보여준다. 그는 노동계에 대한 공정하고 방
대한 지식을 가진 전문가의 역할을 자처했다. 반 고흐는 라파르트
에게 베틀을 보고 느낀 공포와 매력을 설명했다. "떡갈나무로 만들
어진 검은 괴물을 상상해 보게. 베틀의 가로대가 도드라져 보이는
잿빛 방 안에 검은 유인원 혹은 땅의 요정이나 유령이 그 안에 앉아
새벽부터 저녁까지 북을 덜컹거린다고 말이야. 나는 직조공이 앉아
있는 모습을 휘갈겨 쓴 낙서와 얼룩 같은 모양으로 표현했네."(편지
R44) 반 고흐가 베틀의 유령에 대해 이렇게 언급한 시기는 1884년

해 질 녘의 가을 풍경
Autumn Landscape at Dusk
누에넌, 1885년 10-11월
패널 위 캔버스에 유채, 51×93cm
F 121, JH 956
위트레흐트, 중앙박물관

포플러가 있는 길
Lane with Poplars
누에넌, 1885년 11월
캔버스에 유채, 78×98cm
F 45, JH 959
로테르담, 보이만스 반 뵈닝겐 미술관

4월로, 직조공들과의 첫 만남 이후 3개월이 지났을 때였다. 이 같은 표현은 그에게 이 주제가 불편했고, 아직 그가 이 주제를 완전히 받아들이지 못했다는 사실을 분명히 보여준다. 그러나 완전한 조화를 이루지 못한 채로도 노동자의 삶에 참여할 수 있는 길이 열렸다. 사실상 직조기라는 기계장치의 신비한 힘에 대한 그의 기묘한 집착이 새로운 통찰과 수용의 태도를 갖게 해줬을 것이다. 〈정면에서 본 직조공〉(39쪽)에서는 위협적인 '검은 괴물'의 형상이 전경에 등장한다. 독립된 존재감을 거의 보이지 않는 이 직조공은 복잡한 구조의 일부, 가로대와 북으로 구성된 베틀이 쉴 새 없이 부산하게 움직이는 기하학적 구조물 속의 형상이다. 그의 얼굴에는 거의 빛이 비치지 않는다. 나무의 단조로운 갈색과 그를 대비시켜줄 색채도 없다. 인간과 기계는 동시에 작동한다. 인간이 기계처럼 영혼이 없어서가 아니라, 화가의 눈이 이 두 가지 모두에서 생명력을 발견했기 때문이다. 이후 반 고흐의 미술에서 베틀은 더없이 큰 의미를 갖는다.

배가 있는 안트베르펜의
부둣가
Quayside with Ships in Antwerp
안트베르펜, 1885년 12월
패널에 유채, 20.5×27cm
F 211, JH 973
암스테르담, 반 고흐 미술관
(빈센트 반 고흐 재단)

정물화에서 처음으로 사물이 단순한 소품의 지위를 넘어선 것이다.
여기서 우리는 그가 그린 의자나 구두가 자아내는 감동의 힘이 어
디에서 비롯되었는지 짐작할 수 있다.

　반 고흐는 6개월 동안 그림에 몰두한 후 그가 찾아 헤매던 두
가지 해결 방법에 다다랐다. 그는 직조공 연작의 정점이며 대미를
장식한 두 작품 〈열린 창문 옆의 직조공〉(43쪽)과 〈정면에서 본 직조
공〉(43쪽)에서 먼 것과 가까움, 공감과 냉담 등을 동시에 표현하는
두 가지 대안을 발견했다. 창문과 창문 밖으로 보이는 풍경은 화가
의 이야기를 들려주고, 베틀과 직조공은 이와 상반되게 더 이상 개
인적인 인연이 없는 것처럼 보인다.

　두 그림 중 〈열린 창문 옆의 직조공〉은 보다 낙관적이다. 직조
공은 조용하고 헌신적으로 자기 일을 하고 있다. 그는 원근법의 소
실점에 상징적으로 표현된 절대자의 보호를 받는다. 오래전 반 고
흐는 편지에서 의욕적으로 말했었다. "멀리 보이는 탑은 작고 보잘
것없어 보이지만, 다가가면 인상적인 것이 된다."(편지 250) 이제 그

1883년부터 1885년까지

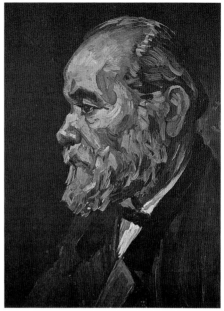

는 애정을 가졌던 직조공들의 초라하며 가난에 찌든 삶에 더 큰 의
미를 부여하는 방법으로 교회의 탑을 포함시켰다. 탑으로 상징되는
초월적인 권위가 약속하는 대상은 최우선적으로 자기 자신이었다.
애징과 이해와 연민을 필요로 하며 메일 직면하는 사회적 차별에
대처할 능력이 없는 자기 자신이었다. 이제 그는 직조공과 직조공
의 삶의 상황을 개인적인 상징들과 결합시켰다. 폐허가 된 종탑과
청회색으로 표현한 등을 굽힌 여인의 모습을 통해서였다. 텅 빈 실
내에서 차갑고 생경한 인상을 받았을지라도 이제 그는 자기가 다룰
줄 아는 밝은 외부 풍경으로 그것을 감쌀 수 있었다. 〈정면에서 본
직조공〉은 보다 비관적이다. 어딘가 어색하고 다가가기 어려워 보
이는 그림 속 직조공은 베틀처럼 무시무시하고 투박해 보인다. 창
문은 닫혀 있고, 창밖으로 멀리 풍차와 무력하게 돌아가는 날개가
희미하게 보인다. 직조공은 무덤이 연상되는 구조물에 갇혔다. 그
는 냉담하고 웅장한 성상聖像, 일종의 유령처럼 굳어 있으며 마치
미라처럼 보인다. 이 같은 표현은 반 고흐의 예술적 역량이 부족해
서가 아니었다. 완전하게 습득하지 못한 기술이 있긴 했지만 그에
게는 인물에 활기와 생명력을 부여할 능력이 있었다. 그림 속 직조

머리를 푼 여인의 두상
Head of a Woman with Her Hair Loose
안트베르펜, 1885년 12월
캔버스에 유채, 35×24cm
F 206, JH 972
암스테르담, 반 고흐 미술관
(빈센트 반 고흐 재단)

턱수염이 있는 노인의 초상
Portrait of an Old Man with Beard
안트베르펜, 1885년 12월
캔버스에 유채, 44.5×33.5cm
F 205, JH 971
암스테르담, 반 고흐 미술관
(빈센트 반 고흐 재단)

담배를 피우는 해골
Skull with Burning Cigarette
안트베르펜, 1885~1886년 겨울
캔버스에 유채, 32×24.5cm
F 212, JH 999
암스테르담, 반 고흐 미술관
(빈센트 반 고흐 재단)

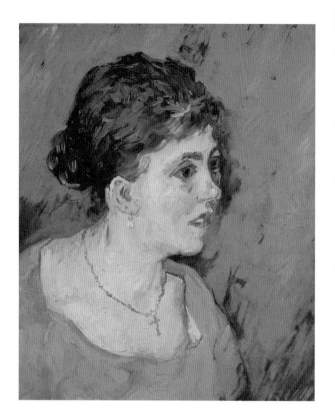

파란 옷을 입은 여자의 초상
Portrait of a Woman in Blue
안트베르펜, 1885년 12월
캔버스에 유채, 46×38.5cm
F 207A, JH 1204
암스테르담, 반 고흐 미술관
(빈센트 반 고흐 재단)

공은 자신의 생존 방식이 사라지는 것을 슬퍼하는 장송곡을 부르고 있다. 반세기 전, 칼라일은 생명 없는 기계에 대체되어 작업장에서 쫓겨난 장인들이 넘쳐난다는 사실을 한탄했다. 피가 흐르는 직조공의 손가락보다 철제 손가락이 더 빨리 직조기를 작동시켰다. 반 고흐는 이 그림 속에서 음울한 미래를 생생하고 끔찍하게 보여준다. 다시 한 번, 그는 인간을 자신이 바라보는 주관적인 세계의 일부로 포함시킬 의도가 없다. 그는 개별 인물을 상징적 의미를 가지는 보편적 모습으로 보여주고 있다.

하지만 관점이 달랐다. 반 고흐는 다른 사람의 인생에 관여하거나 그를 자신과 동일시하려 들지 않았다. 대신 그들에 접근하는 방법은 정치적이라고까지 할 수 있었다. 특정한 악에 대한 고뇌는 반 고흐가 인간의 보편적인 불행에 대해 가졌던 고뇌를 일시적으로 대체했다. 얼마 후, 그는 동생에게 리옹에서 일어난 직조공 봉기에 관

붉은 리본을 단 여자의 초상
Portrait of a Woman with Red Ribbon
안트베르펜, 1885년 12월
캔버스에 유채, 60×50cm
F 207, JH 979
뉴욕, 알프레드 와일러 컬렉션

1883년부터 1885년까지

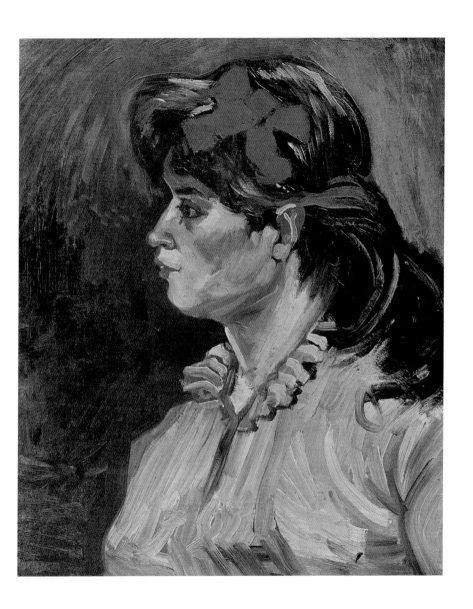

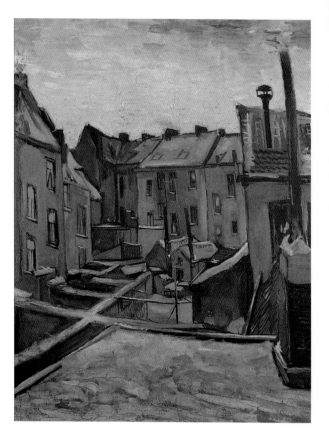

**눈이 내린 안트베르펜의
낡은 주택의 뒷마당**
**Backyards of Old Houses in Antwerp
in the Snow**
안트베르펜, 1885년 12월
캔버스에 유채 44×33.5cm
F 260, JH 970
암스테르담, 반 고흐 미술관
(빈센트 반 고흐 재단)

한 기사들을 보내달라고 부탁했다(편지 393).

직조공 연작 중 마지막 두 작품이 예술적으로 가장 우수한가에
대해서는 논란의 여지가 있다. 그러나 두 작품의 구도를 보면 그가
정복하기 어려운 주제들을 어떻게 성공적으로 장악했는지를 분명
하게 보여준다. 그는 자신의 개인적인 경험과, 너무도 확고하게 이
질적으로 남아 있는 요소를 나란히 대조시켰다. 미숙하고 상반된
방법으로 보일 수 있지만, 이는 반 고흐가 기본적으로 평생 변치 않
고 적용한 방식이었다. 이후 반 고흐는 보다 자연스러우면서도 감
각적으로 호소하는 해결 방법을 발견하고, 더 일관되고 영향력 있
는 감동을 전달하게 된다. 그는 직조공들에게 배운 교훈을 다른 주
제들에 적용했다. 즐겨 쓰던 역설적인 접근법으로 소재들에 다가갔

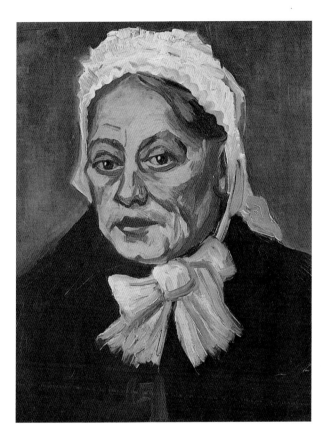

**흰 모자를 쓴 노파의 머리
(산파)**
**Head of an Old Woman with White
Cap (The Midwife)**
안트베르펜, 1885년 12월
캔버스에 유채, 50×40cm
F 174, JH 978
암스테르담, 반 고흐 미술관
(빈센트 반 고흐 재단)

고 가장 작은 부분에서 갈등과 모순을 이끌어 냈다. 그때까지 모호
함이 반 고흐가 기본적으로 받았던 평판의 한 측면이었다면, 이제
모호함은 곧 반 고흐 작품의 특징이었다.

"사력을 다해"

1884-1885년 겨울

반 고흐의 작품세계만큼 계절의 순환과 완전한 조화를 이루는 경우는 거의 없다. 작품을 연대순으로 배열하려는 비평가들의 의견에 차이가 있는 것은 계절이 아니라 몇 년도에 제작한 것인지 결정하는 데 논의가 집중되기 때문이다. 반 고흐는 그림이 그려진 때가 언제인지 궁금할 만한 여지를 거의 남기지 않았다. 그는 봄꽃이 필 때인지, 여름의 수확 철인지, 가을 낙엽이 지는 때인지, 한겨울 살을에는 추위가 닥쳐 작업실에 매여 있을 때인지를 분명하게 드러냈다. 편지에도 기록했고, 어느 계절인지 암시하는 요소를 그림 자체에 포함하기를 좋아했다. 그는 어울려 지내던 농부들처럼 일하면서 살고 싶어 했다. 농부를 향한 반 고흐의 친밀감은 그들과 가까운 이

앉아 있는 어린 소녀 누드 습작
Nude Study of a Little Girl, Seated
파리, 1886년 봄
캔버스에 유채, 27×22.5cm
F 215, JH 1045
암스테르담, 반 고흐 미술관
(빈센트 반 고흐 재단)

옷에 어울려 살았다는 점과 그들 역시 비와 바람의 때를 맞춰야 했던 노동자라는 점에서 느낀 동료애로 설명된다.

추위가 계획의 일부인 양, 반 고흐는 눈 속에 이젤을 세웠다. 헤르만스를 위해 그린 연작 중 눈밭에서 나뭇가지를 줍는 사람들을 그릴 때는 기억에 의존해 겨울 풍경을 그렸지만, 이제는 주제와 작업을 완벽하게 일치시키기 위해 밖으로 나갔다. 〈눈이 내린 누에넌의 낡은 묘지 탑〉(72쪽), 〈에인트호번의 오래된 역〉(72쪽), 〈눈이 내린 누에넌의 목사관 정원〉(73, 77쪽)에는 겨울의 냉기가 서려 있다. 삽으로 눈을 퍼내는 사람의 축축하게 언 발(같은 상태인 화가의 발)과 코, 마비된 손가락, 첨탑 위에 쌓인 눈, 앙상한 나무에서 우리는 진짜 겨울 같은 인상을 받으며 눈에 보이지 않는 부분까지 쉽게 상상할 수 있다. 반 고흐는 겨울의 악천후를 직접 체험할수록 그 힘이 캔버스를 채울 거라고 생각하며 눈 속을 터벅터벅 걸었다. 씨를 뿌리는 사람이나 수확하는 사람처럼 화가는 오로지 자연의 창조 과정을 돕는 도구였다. 그는 마치 자신이 시작조차 하지 못한 천지창조 그림의 빈 캔버스에 자연이 흔적을 남겨주기를 바라는 듯 했다. 여기서 우리는 자연의 끊임없는 변화에 압도당한 근대 풍경화가의 감

여성 토르소 석고상(뒷모습)
Plaster Statuette of a Female
Torso(rear view)
파리, 1886년 봄
다중 보드 위 마분지에 유채, 47×38cm
F 216A, JH 1054
암스테르담, 반 고흐 미술관
(빈센트 반 고흐 재단)

여성 토르소 석고상(뒷모습)
Plaster Statuette of a Female
Torso(rear view)
파리, 1886년 봄
캔버스에 유채, 40.5×27cm
F 216G, JH 1055
암스테르담, 반 고흐 미술관
(빈센트 반 고흐 재단)

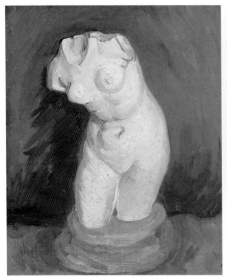

여성 토르소 석고상
Plaster Statuette of a Female Torso
파리, 1886년 봄
다중 보드 위 마분지에 유채,
46.5×38cm
F 216B, JH 1060
암스테르담, 반 고흐 미술관
(빈센트 반 고흐 재단)

여성 토르소 석고상
Plaster Statuette of a Female Torso
파리, 1886년 봄
캔버스에 유채, 41×32.5cm
F 216H, JH 1058
암스테르담, 반 고흐 미술관
(빈센트 반 고흐 재단)

여성 토르소 석고상
Plaster Statuette of a Female Torso
파리, 1886년 봄
다중 보드 위 마분지에 유채, 35×27cm
F 216J, JH 1059
암스테르담, 반 고흐 미술관
(빈센트 반 고흐 재단)

정을 경험하는 반 고흐를 볼 수 있다. 주관적인 감흥이 아무리 강렬할지라도 통제력을 벗어난 자연의 힘을 그림 속에 완전하고 생생하게 살리려면 주관성을 억눌러야 했다. 반 고흐는 융통성이 없었다. 그는 그림이 만족스러운 현장감을 나타내기만 한다면 건강을 포기하면서까지 자기를 희생할 준비가 돼 있었다.

눈이 내린 풍경은 6개월간 작업한 중요한 연작의 전주곡에 불과했다. 6개월이 다 지나갈 무렵, 반 고흐는 진정한 첫 걸작 〈감자 먹는 사람들〉(96쪽)을 완성했다. 이 작품은 그해 겨울 반 고흐가 마을의 가난한 오두막에서 농민들의 두상과 일에 열중한 사람을 묘사했던 수많은 습작의 총체였다. 직조공들과 작업할 때처럼, 고집 센 농부들과 진정으로 가까워지는 데 연작을 완성하는 만큼의 시간이 걸렸다. 이번에는 연작이라는 접근이 끝내 성공했다. "좋은 결과를 얻으려면 가능한 빠르게 잇따라서 두상 50개를 그려야 해. 어떻게 해야 하는지는 잘 알면서도 특별히 더 노력하지 않는다면 사력을 다해도(기꺼이 노력하고 분투하겠지만) 이룰 수 없어."(편지 384) 1884년 11월 '편지 384'에서 반 고흐는 테오에게 스스로 정한 작업량에 대해 이야기하며 돈을 더 보내달라고 요청했다. 고용한 모델들에게도 돈을 지불해야 했다. 반 고흐는 이듬해 4월까지 작업 일정을 충실히 지켰다. 40점 이상의 농민 두상과 20여 점의 오두막을 상세하게

1883년부터 1885년까지

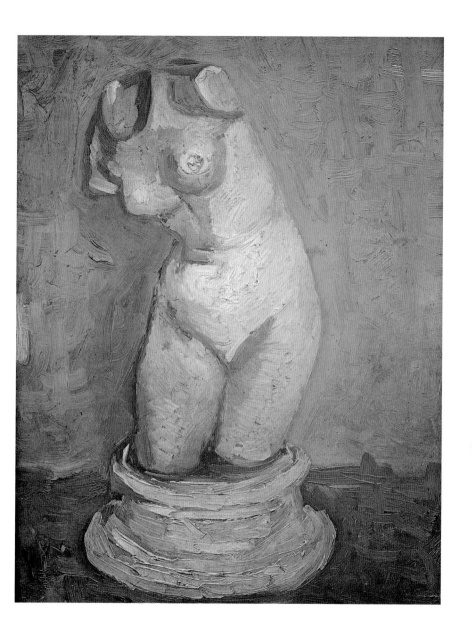

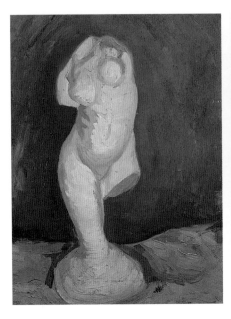

여성 토르소 석고상
Plaster Statuette of a Female Torso
파리, 1886년 봄
다중 보드 위 마분지에 유채, 35×27cm
F 216D, JH 1071
암스테르담, 반 고흐 미술관
(빈센트 반 고흐 재단)

여성 토르소 석고상
Plaster Statuette of a Female Torso
파리, 1886년 봄
다중 보드 위 마분지에 유채, 32.5×24cm
F 216I, JH 1072
암스테르담, 반 고흐 미술관
(빈센트 반 고흐 재단)

묘사한 습작은 지금까지도 남아 있다.

이 습작을 연대순으로 배열하기는 어렵다. 반 고흐는 누에넌 사람들을 그리면서 자신의 생각에 대해서는 대략적으로만 언급했다. 그는 '편지 391'에서 이렇게 말했다. "나는 묘사된 대상의 기질로 그 대상이 표현되었으면 해. 인물의 비율, 그리고 달걀형 두상이 몸 전체와 어떻게 연관되는지에 훨씬 더 관심이 간단다."(편지 394) 직조공 연작의 해석을 토대로 이 새로운 연작을 살펴본다면, 반 고흐의 작업 과정을 대략 다음과 같이 설명할 수 있다. 연작의 첫 단계에서 반 고흐는 상반신 초상에만 몰두했다. 그는 옆모습이 보이는 자세를 선호했고, 단색조의 어두운 배경과 검은 윤곽선의 실루엣을 대비시켰다. 그리고 여기에 모자와 머릿수건의 천과 리넨 주름에 정성을 들였다(66-69쪽). 얼굴 정면이 보이는 초상화에서는 이들의 찌든 시선을 피하는가 하면 불신이 가득한 마을 사람들의 표정을 그대로 기록한 점이 눈에 띈다. 그림 속 인물들은 마주 보는 사람과 의사소통하지 않고, 상상의 세계를 응시한 채 알 수 없는 자신의 심연 속에 머물러 있다(69, 75쪽 비교).

반 고흐는 시간이 흐를수록 초라한 모델의 눈을 똑바로 쳐다볼

무릎을 꿇은 남자 석고상
Plaster Statuette of a Kneeling Man
파리, 1886년 봄
다중 보드 위 마분지에 유채, 35×27cm
F 216F, JH 1076
읍스테르담, 반 고흐 미술관
(빈센트 반 고흐 재단)

남성 토르소 석고상
Plaster Statuette of a Male Torso
파리, 1886년 봄
다중 보드 위 마분지에 유채, 35×27cm
F 216E, JH 1078
암스테르담, 반 고흐 미술관
(빈센트 반 고흐 재단)

수 있었다. 두 번째 그룹의 초상화 속 모델들은 우리와 시선을 마주친다. 정면 초상이거나 정측면 초상화다. 시골 사람 특유의 태도는 더 싯굳어지고 개방적으로 변했다. 화가와 이들 사이의 높아진 친밀감은 표정에서 나타나는데, 도움을 요하거나 기대하는 모습도 보이지만 적어도 고집을 부리거나 무서워하는 기색이 덜하다(70, 74쪽). 반 고흐는 심지어 연작 속에 하위 연작을 그렸다. 긴장을 풀고 점차 모델로서 준비되어 가는 얼굴의 세세한 부분들을 모두 기록하기 위해 같은 사람을 대여섯 번 모델로 세웠다. 약간 아래쪽에서 올려다본 각도에서 그들은 자연과 조화를 이루며 살아가는 완전한 삶 속에서의 진정한 위엄을 보여준다. 이 연작은 그 진실한 모습에서, 헤르만스가 주문했던 그림들이 인위적이면서도 독창성을 목적으로 자의식을 드러냈던 점과 대조된다. 그의 새로운 연작 속 주인공들은 사회적 지위의 부재에서 자연스럽게 벗어나 각자의 개성을 분명하게 확립했다. 이 점이 비평가들이 모델의 신원을 밝히려고 애썼던 이유다. 가장 눈길을 사로잡는 모델(87쪽)은 〈감자 먹는 사람들〉에 등장하는 호르디나 데 흐로트Gordina de Groot다.

연작 작업의 세 번째 단계에서 초상화는 실내 정경을 담은 그림

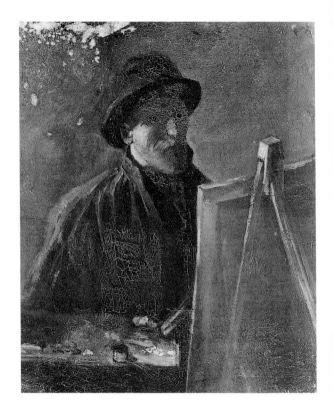

**검은 펠트 모자를 쓴 이젤
앞의 자화상**
Self-Portrait with Dark Felt Hat at
the Easel
파리, 1886년 봄
캔버스에 유채, 46.5×38.5cm
F 181, JH 1090
암스테르담, 반 고흐 미술관
(빈센트 반 고흐 재단)

**몽마르트르 근처에서 본
파리 풍경**
View of Paris from near Montmartre
파리, 1886년 봄
캔버스에 유채, 44.5×37cm
F 265, JH 1100
더블린, 아일랜드 국립미술관

으로 변화한다. 반 고흐는 인물들이 감자 껍질 벗기기, 실잣기, 바구니 짜기 등 집안의 허드렛일을 하는 모습을 관찰했다. 인물과 배경은 이제 동일하게 주목받았다. 하나의 광원에서 나온 빛이 분산되기도 하고 대비를 이루기도 하며, 평온하고도 영속적인 분위기를 자아낸다. 인물과 사물들은 상호 의존하는 듯 보인다. 반 고흐는 평범한 일상의 순간에 시간을 뛰어넘는 의미를 부여하기 위해 얀 스테인Jan Steen이나 헤라르트 테르보르흐Gerard Terborch 등의 네덜란드 바로크 장르화에서 일부 효과들을 빌려왔다. 〈물레를 돌리는 촌부〉(81쪽)가 얀 페르메이르Jan Vermeer의 신비로운 실내 장면을 상기시키는 것은 우연이 아니다. 캔버스 밖의 왼쪽 창문에서 들어오는 햇빛이 특이하게도 신비한 분위기를 더한다. 어딘가에 몰두한 채 바라보는 이에게 불가지한 느낌을 주는 페르메이르 그림 속 여성처럼, 작업하고 있는 반 고흐의 촌부는 일종의 상징성을 얻는다. 이들과

말 석고상
Plaster Statuette of a Horse
파리, 1886년 봄
다중 보드 위 마분지에 유채, 33×41cm
F 216C, JH 1082
암스테르담, 반 고흐 미술관
(빈센트 반 고흐 재단)

가까워지는 데 성공한 반 고흐는 과거 학자와 상인들에게 부여됐던 중요성을 이들에게서 보기 시작했다. 실내 장면들은 얼마 후 〈감자 먹는 사람들〉에서 마치 선언문처럼 표현한 사회적 낭만주의의 토대가 되었다. 사람들이 쓰는 기구와 도구는 아직도 고유의 특성을 벗어나지 못했고, 일하는 농민들은 아무 생각이 없어 보이며, 집중한 모습도 인위적인 포즈를 취한 것처럼 보인다. 그러나 이 모두가 연작의 법칙을 적용받은 덕분에, 반 고흐는 결점들을 보완할 후작을 그릴 수 있으리라는 기대에서 위안을 삼을 수 있었다.

"나에게는 오로지 단 하나의 신념, 하나의 강점만 있다. 바로 작업이다. 나를 버티게 하는 것은 스스로 부과한 엄청난 작업량이었다. 이 작업이란 스스로 정한 규칙적인 일, 과제, 의무 등을 말한다. 그렇게 해서 나는 단 한 걸음일지라도 매일 전진할 것이다." 졸라는 「젊은이들에게 전하는 말Speech to Young People」에서 규칙적인 작업량을 부과하는 일 자체를 높이 평가했다. 실제로 그는 매일 일정한 양의 글을 썼는데, 어느 구절이 좋은 날에 쓰였고 어느 구절이 나쁜 날에 쓰였는지 알아볼 수 있을 정도다. 반 고흐도 비슷한 방식으로 작업했다. 졸라가 출판사와의 계약에 자극받은 것처럼, 반 고흐는 연작 작업 자체에 자극 받았다. 강한 성공 욕구를 가졌던 두 사람은 지속적인 압박을 가해야만 실질적인 성과를 낼 수 있다는 신념이 있었다. 이러한 생각은 졸라와 반 고흐가 전형적인 19세기 지

성인이었다는 사실을 보여주며, 직업에 대한 성취 본능 역시 낭만
주의적인 자기 성찰이나 신앙심, 심오한 감정과 정반대되는 것이었
음을 알 수 있다.

1885년 4월에 그린 〈감자 먹는 사람들〉은 화가로서 반 고흐 삶
의 전환점이었다. 동시에 그의 개인적인 삶 또한 전환을 맞았다.
3월 26일, 테오도뤼스 반 고흐 목사가 63세를 일기로 세상을 떠났
다. 뇌졸중이 원인이었는데, 어느 정도는 아들에게 책임이 있다고
해도 과장이 아니었다. 그는 아들이 집으로 돌아온 뒤로 계속 슬퍼
했다. 두 사람은 성격이 너무 달랐고, 반 고흐 목사는 불화를 겪으

며 아들을 점점 모질게 대했다. 세상을 뜨기 하루 전, 반 고흐 목사
는 비관적인 생각을 털어놓고 아들의 실패를 한탄하기 위해 가족을
재정적으로 뒷받침하던 테오에게 편지를 썼다. 아버지가 돌아가신
후 마을 사람들 사이에서 빈센트에 대한 평판은 급속히 나빠졌다.

반 고흐는 이 상황을 자연스럽게 그림에 언급했다. 〈성경이 있
는 정물〉(104쪽)은 아버지와의 관계를 고찰한 그림이었다. 아버지의
예의 바른 신중함은 늘 그를 괴롭혔다. 그림 속 아버지와 아들을 상
징하는 두 권의 책은 반 고흐의 감정을 드러낸다. 훗날 고갱과 보낸
시간을 회고하는 두 개의 의자 그림처럼 이 작품 역시 진정한 의미
의 정물화는 아니다. 화면을 압도하는 커다랗고 멋진 가죽 제본 성
경책은 어딘가 엄숙하고 우울하며 애처롭다. 꺼진 촛불은 '메멘토

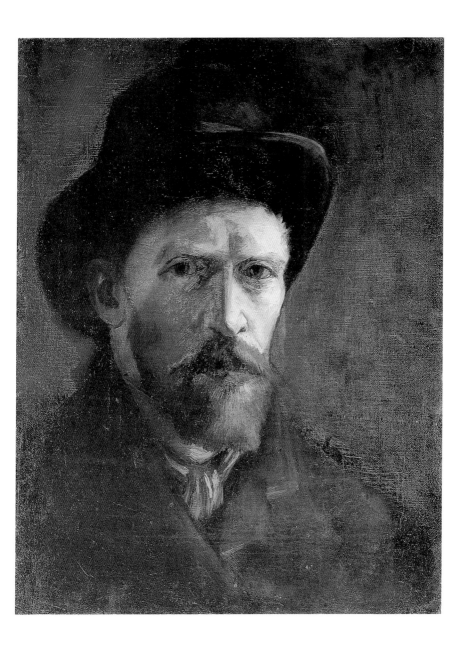

**병, 유리잔 두 개,
치즈와 빵이 있는 정물**
Still Life with a Bottle, Two Glasses,
Cheese and Bread
파리, 1886년 봄
캔버스에 유채, 37.5×46cm
F 253, JH 1121
암스테르담, 반 고흐 미술관
(빈센트 반 고흐 재단)

헬레보어가 꽂힌 유리잔
Glass with Hellebores
파리, 1886년 봄
패널 위 캔버스에 유채, 31×22.5cm
F 199, JH 1091
개인 소장

몽마르트르의 경사진 길
Sloping Path in Montmartre
파리, 1886년 봄
다중 보드 위 마분지에 유채, 22×16cm
F 232, JH 1113
암스테르담, 반 고흐 미술관
(빈센트 반 고흐 재단)

모리' 그림에 전통적으로 등장하는 소재다. 죽음과 덧없음의 상징인 촛불은 이 그림을 아버지의 죽음과 연결시키기에 충분하다. 전경에는 에밀 졸라의 작품이자 수수하지만 시선을 끄는 손때 묻은 노란색 표지가 입혀진 소설 『생의 기쁨La joie de vivre』이 보인다. 나란히 놓인 소설과 성경이 암시하는 양극성의 비유는 분명하다. 성경은 아버지의 설교에서 권위의 원천이었고, 졸라의 소설은 수천 년간 전해 내려온 지혜 외에 다른 것들도 있다는 신념을 보여준다.

졸라의 『생의 기쁨』은 탐욕과 무책임으로 재산을 탕진한 노르망디의 한 가족에 대한 이야기다. 돈은 손가락 사이로 빠져나가고, 가족 간의 화합은 증발하며, 가정은 몰락한다. 하녀는 목을 매고, 어머니는 소설 말미에 수종(복부에 물이 차서 심장, 신장, 간장 등을 압박하고 몸이 붓는 병)으로 사망한다. 통풍에 걸린 고집스런 아버지는 격변하는 상황 속에서도 삶의 가치를 완강하게 옹호하고, 헌신적인 조카딸은 혼란으로부터 거리를 두려고 애쓴다. 이 두 인물이 유쾌하게 마음을 열고 미래를 기대하는 모습에서 반 고흐는 자기 자신을 보았다. 고통을 느껴야 살아 있음을 실감하는 역설적인 세계관이다. 성경은 이사야 53장을 펼쳐 보이고 있다. 구약의 선지자 이사야는 고통받는 사람들이 얻게 될 기쁨이라는 보상에 대해 이야기한다. 이 구절은 목사를 비롯한 하느님의 종에게 구원을 약속한다. 〈성경이 있는 정물〉은 고통과 확실한 구원, 이해할 수 없는 현실의 삶과 명확한

1883년부터 1885년까지

팬지가 있는 탬버린
Tambourine with Pansies
파리, 1886년 봄
캔버스에 유채, 46×55.5cm
F 244, JH 1093
암스테르담, 반 고흐 미술관
(빈센트 반 고흐 재단)

**스카비오사와 라넌큘러스가
있는 정물**
Still Life with Scabiosa and Ranun-
culus
파리, 1886년 봄
캔버스에 유채, 26×20cm
F 666, JH 1094
개인 소장(1988.11.12 뉴욕 소더비 경매)

내세의 삶, 눈물의 계곡과 천국의 정원 등을 역설한다. 그는 천국과 현세라고 규정할 때까지 화합할 수 없었던 희망과 기대에 대해 그리고 세계관에 대해 논하고 있다.

그동안 이 작품의 제작 시기는 1885년 10월에 쓴 '편지 429'의 구절을 토대로 추정됐다. "네가 한 말에 대한 대답으로 가죽 제본한 성경이 나오는 정물화 한 점을 보낼게······. 한 번에, 하루 만에 그린 그림이야."(편지 429) '한 번에'라는 말은 테오가 이야기한 무엇인가에 대해 반 고흐가 즉각 답했다는 의미로 한동안 해석됐다. 그러나 다음 세 가지 사실은 1885년 3월에 반 고흐 목사가 세상을 떠나고 6개월이 지나서야 이 그림이 제작되었다는 주장과 상충된다. 첫째, '한 번에'라는 표현은 반 고흐의 편지나 당대 미술에 관한 글에서 빈번하게 등장하는 상투적인 표현이다. 이 표현은 에두아르 마네Edouard Manet에게서 나왔다. "오로지 한 가지 진실만 존재한다. 무엇이든 본 것을 한 번에 그리는 것이다" 둘째, 반 고흐는 그림을 동봉한다고 편지에 썼다. 그러나 그림은 물감이 마를 시간이 필요하다. 그는 종종 제대로 마르지 않은 그림을 보내는 고충을 편지에 토로했다. 그러나 〈성경이 있는 정물〉에는 마르지 않은 상태로 포장했을 때 생길 수 있는 긁힌 자국이나 흠집이 없다. 결국 반 고흐가 이 그림을 상당 기간 보관했다는 얘기다. 셋째, 이 그림은 아버지의 죽

1883년부터 1885년까지

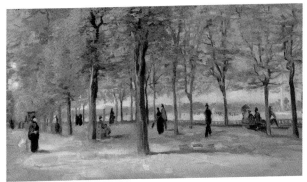

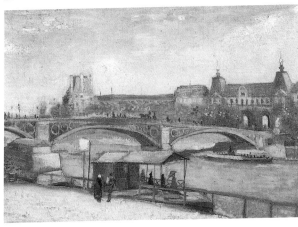

음으로 충격에 휩싸인 1885년 4월에 완성했을 가능성이 크다. 당시
반 고흐는 편지에서 이렇게 말했다. "행운이 용기 있는 사람들에게
미소 짓는 것은 틀림없는 사실이다. 그러나 아무리 운이 좋고 삶의
기쁨이 충만한 상황일지라도, 진정으로 삶을 살아가려면 계속해서
일하고 모험해야 한다."(편지 399) 〈성경이 있는 정물〉은 〈감자 먹는
사람들〉과 함께 1885년 봄에 그려졌고 발전 단계상으로 살펴 본 초
기작 중에서도 동등한 중요성을 갖는다. 〈감자 먹는 사람들〉에 가
려져 주목받지 못했으나 이 작품은 다음에 나올 작품들이 충족시켜
야 하는 고전적인 기준의 잣대를 확립했다.

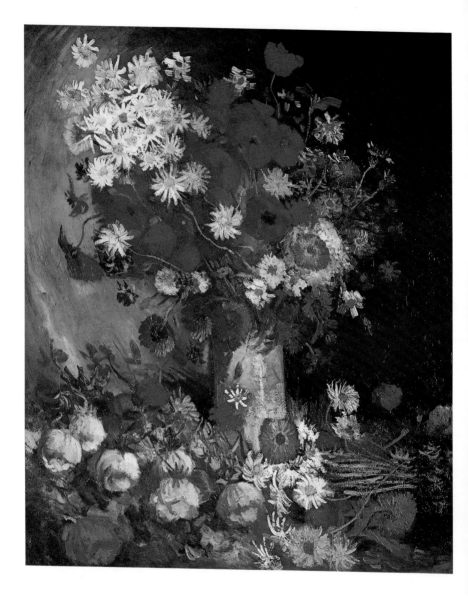

양귀비, 수레국화, 모란, 국화가 있는 화병
Vase with Poppies, Cornflowers, Peonies and Chrysanthemums
파리, 1886년 여름
캔버스에 유채, 99×79cm
F 278, JH 1103
오테를로, 크뢸러 뮐러 미술관

선언문으로서의 그림

〈감자 먹는 사람들〉

"누에넌에서 그린 감자 먹는 농부들 그림이 내 작품 중에 최고라고 생각한다." 반 고흐는 2년 후 파리에서 여동생에게 편지를 보냈던 때까지도 〈감자 먹는 사람들〉이 가장 성공적인 그림이며, 대중에게 선보일 만한 그림은 이 작품밖에 없다고 생각했다. 반 고흐 스스로 밀레나 브르통의 전통을 따르며 미술이 전달해야 하는 가치들을 보여준다고 생각하는 유일한 작품이었다. 그는 테오에게 이 작품을 팔아달라고 부탁했다. 화가로 출세할 방법은 오로지 이 작품을 통해서만 가능할 것이었다. 반 고흐는 〈감자 먹는 사람들〉에 모든 야심을 쏟아 부었다. 그가 시골에 사는 화가로서 그린 농부들의 이 간소한 식사 장면은 반 고흐가 추구하던 예술의 진정성을 시험대에 올렸다. 서민들의 친구, 열정적인 농부, 동정심 많은 고행자라는 반 고흐의 생활방식은 이 작품에 대한 평판으로 인정받거나무너질 수 있었다. 한 인간으로서의 반 고흐와 화가로서 그의 존재는 구별되지 않았다. 이 작품에 그의 세계관과 운명이 모두 담겨 있었다. 필연적으로 이 작품에 대한 그의 예술론이 겹겹이 쌓여갔다. 〈감자 먹는 사람들〉에 관해 말하는 편지는 한 다발이나 되며, 작업이 이루어진 모든 단계가 편지에 기록되어 있다. 삶에 대한 태도와

**산책하는 사람들이 있는
불로뉴 숲**
The Bois de Boulogne with People
Walking
파리, 1886년 가을
캔버스에 유채, 38×45.5cm
F, JH 번호 없음
개인 소장

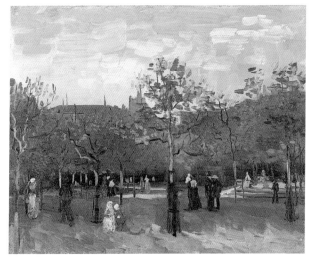

**산책하는 사람들이 있는
불로뉴 숲**
The Bois de Boulogne with People
Walking
파리, 1886년 여름
캔버스에 유채, 37.5×45.5cm
F 225, JH 1110
개인 소장(1980.5.12 뉴욕 소더비 경매)

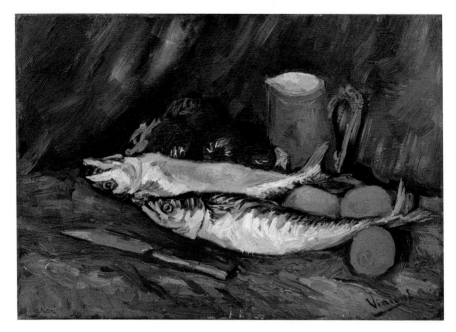

**고등어, 레몬과 토마토가
있는 정물(과거에 반 고흐
작품으로 추정)**
Still Life with Mackerels, Lemons and
Tomatoes(formerly attributed)
파리, 1886년 여름
캔버스에 유채, 39×56.5cm
F 285, JH 1118
빈터투어, 오스카 라인하르트 컬렉션

**청어 두 마리, 헝겊, 유리잔이
있는 정물**
Still Life with Two Herrings, a Cloth
and a Glass
파리, 1886년 여름
캔버스에 유채, 32.5×46cm
F 1671, JH 1122
미국, 샤렌가이발 컬렉션

붓질, 사회 비판, 색채 사용, 시대 분석, 주제 선택 등이 어떻게 명백하게 통일성을 이루는지는 그의 혼합주의적 사고방식으로 설명된다. 외떨어진 시골에서 반 고흐는 현대 미술의 핵심적인 경험을 얻었다. 그는 선언서를 준비하면서 글자를 읽을 수 있는 소수의 사람만 글을 이해할 수 있으며, 그들을 이해시키기 위해서는 더 많은 글을 써야 한다는 딜레마에 봉착했다. 반 고흐는 여전히 미술계에서 멀리 떨어져 있었다. 몇몇 친구와의 편지 왕래를 통해 자신의 생각을 토로할 최소한의 기회는 남아 있었다. 그러나 이론과 실천, 캔버스에 그려진 결과물과 그 안에 야심차게 담은 의미에 대한 기대 사이에는 간극이 존재했다. 그는 작품의 실체와 작품이 감당하길 바라는 역할이 별개의 것임을 점차 이해해 나갔다.

반 고흐는 〈감자 먹는 사람들〉을 위해 인물 두상과 실내 정경, 구도를 위한 스케치, 손이나 커피 주전자의 세부 묘사 등 습작을 이어갔다. 이는 절차상 단번에 완성하는 방식을 선호하던 그간의 방식과는 정반대되는 작업이었다. 반 고흐는 마침내 이 기념비적인 작품을 완성한 뒤 '빈센트'라고 서명했다. 현명하게도 그는 작업실에서 그림을 그렸는데, 작업을 하는 동안 이제 전문가의 경지에 이

1883년부터 1885년까지

훈제청어가 있는 정물
Still Life with Bloaters
파리, 1886년 여름
캔버스에 유채, 45×38cm
F 203, JH 1123
오테를로, 크뢸러 뮐러 미술관

훈제청어가 있는 정물
Still Life with Bloaters
파리, 1886년 여름
캔버스에 유채, 21×42cm
F 283, JH 1120
바젤, 바젤 미술관
(스티첼린 재단에서 대여)

**카네이션과 장미가 있는
화병과 병**
Vase with Carnations and Roses and
a Bottle
파리, 1886년 여름
캔버스에 유채, 40×32cm
F 246, JH 1133
오테를로, 크뢸러 뮐러 미술관

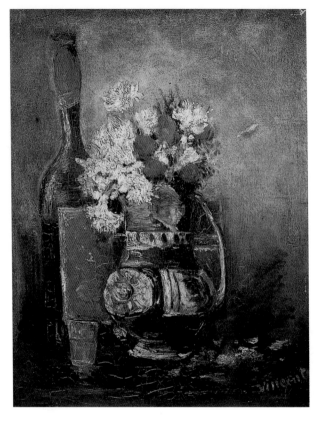

른 자신과 달리 아마추어 모델들이 한 자세를 유지하기 힘들어하는
움직임이 방해된다고 느꼈다. 그는 들라크루아의 가르침대로 기억
에 의존해 외워서 그렸다. 그는 테오에게 편지를 썼다. "들라크루아
의 말이 내게 큰 의미가 있다는 걸 두 번째로 깨달았어. 처음 깨달
은 건 그의 색채이론에서였지. 그가 다른 화가들과 회화 기법에 대
해 나눈 대화를 읽었는데, 최고의 그림들은 머릿속에서 나온다면서
이렇게 주장하더라고. '외워서 하라!'"(편지 403) 그동안 신성시했던
주제와의 물리적인 근접성의 원칙에서 벗어났다는 점 자체로 우리
는 대작을 시도하는 그의 진지함을 가늠할 수 있다.

〈감자 먹는 사람들〉(96쪽)은 제목대로 거친 나무 식탁에 둘러앉
아 감자를 먹는 다섯 인물을 보여준다. 감자 그릇을 앞에 둔 젊은 여
자는 의문에 찬 표정으로 각자의 몫을 나눠주고, 맞은편의 늙은 여

**고기, 채소와 항아리가
있는 정물**
Still Life with Meat, Vegetables and
Pottery
파리, 1886년 여름
캔버스에 유채, 33.5×41cm
F 1670, JH 1119
뉴욕, J. 립시츠

1883년부터 1885년까지

자는 보리누룩 커피를 컵에 붓는다. 한 집에 거주하는 농민 가족 심대가 소박한 식탁 앞에 모였다. 기름 램프에서 나오는 희미한 빛은 가난을 드러내는 동시에 조용하고 감사한 분위기를 강조한다. 깜빡이는 빛은 인물 모두를 동일하게 비추면서 초췌한 이들의 모습에 통일성을 만들어낸다. 고된 일상이 얼굴에서 보이지만, 눈빛은 신뢰와 조화, 함께하는 삶에 대한 만족감을 나타내며 몸짓에서도 드러나는 사랑을 분명하게 표현한다. 이 평온한 회합을 방해하는 시끄럽고 부산한 외부 세계는 아예 존재하지 않는 듯하다.

반 고흐는 이 장면의 목가적인 분위기와 씨름하고 있다. 인물들은 여전히 초상화를 그리기 위해 요구한 자세를 취하고 있다. 침묵의 조화로운 분위기 속에서도 인물들 간의 미묘한 소통이 거의 느껴지지 않는 것은 개별 습작들을 단체 인물화 구도로 옮기는 기술이 미숙했던 탓도 있다. 사람들의 시선은 서로를 지나치는데, 이는 화가가 그들이 함께 있는 모습을 본 적이 없다는 단순한 이유 때

사과, 고기와 둥근 빵이 있는 정물
Still Life with Apples, Meat and a Roll
파리, 1886년 여름
캔버스에 유채, 46×55cm
F 219, JH 1117
오테를로, 크뢸러 뮐러 미술관

블뤼트 팽 풍차
Le Moulin de Blute-Fin
파리, 1886년 여름
캔버스에 유채, 46.5×38cm
F 273, JH 1116
도쿄, 브리지스톤 미술관

국화가 가득한 설탕조림 단지
Ginger Jar Filled with Chrysanthemums
파리, 1886년 여름
나무 위 캔버스에 유채, 40×29.5cm
F 198, JH 1125
개인 소장(1979.12.5 런던 소더비 경매)

문이었다. 위치 선정도 아주 만족스럽지는 않다. 반 고흐는 정물화를 구성하듯이 다섯 명의 인물을 배열했지만, 그림 속에 드러나는 공간적 착시는 대상을 나란히 늘어놓은 느낌과 상충한다. 오른쪽에 자리한 커피를 든 나이 지긋한 남녀와 왼쪽에 자리한 감자 먹는 젊은 남녀는 시각적 대칭을 통해 균형감을 이룬다. 좌우를 연결해주는 것은 일종의 축을 이루는 가운데 아이의 뒷모습인데 이 역할은 아이가 익명의 얼굴 없는 형식상의 존재로 남아 있을 때만 가능하다. 〈감자 먹는 사람들〉에 대한 반 고흐의 첫 시도(82쪽)는 구도가 보다 흥미롭다. 식탁에 모인 사람은 네 명뿐이고, 불규칙하게 앉은 인물들의 자세는 둥글게 모여 앉은 느낌을 준다. 램프의 불빛도 유사한 인물들로 이뤄진 양쪽의 남녀 두 쌍을 대칭적으로 비추지 않는다. 이러한 접근 방식은 스케치 같은 붓질로 강조된다. 예비 스케치임에도 이 그림에는 최종 완성작에서 찾아볼 수 없는 꾸미지 않은

자연스러움이 있다. 두 번째 시도(97쪽)에서 벌써 반 고흐는 편안한
분위기를 유지하는 데 어려움을 드러낸다. 뒷모습을 보이는 인물은
이미 식탁에 자리를 잡았다. 그는 다른 네 명에 비해 기하학적이고
뻣뻣하며, 최종작에서보다 훨씬 더 불필요해 보인다. 화면에는 아
늑한 거실에서 스냅사진처럼 우연히 포착된 느낌이 아직 남아 있

물랭 드 라 갈레트
Le Moulin de la Galette
파리, 1886년 여름
캔버스에 유채, 46×38cm
F 274, JH 1115
글래스고, 글래스고 미술관

파리의 7월 14일 기념행사
The Fourteenth of July Celebration
in Paris
파리, 1886년 여름
캔버스에 유채, 44×39cm
F 222, JH 1108
빈터투어, L. 재글리 한로저 컬렉션

다. 그러나 마치 획일적으로 계획된 모습으로 음식을 먹는 젊은 남녀와 커피를 마시는 나이든 남녀의 균형을 의식적으로 맞춤으로써 보편적이고 상징적인 의미를 부여하려는 의도가 보인다.

현재 암스테르담에 있는 최종 작품은 꼼꼼하게 그린 다음 서명한 것이다. 이 작품에서는 자연스러운 현장 보도의 흔적이 완전히 사라졌고, 대신 역사의 한 장면처럼 강요된 권위가 느껴진다. 그림 속 한 가지 세부 묘사는 그가 접근법을 어떻게 바꿨는지를 보여준다. 두 번째 작품(오테를로, 크뢸러 뮐러 미술관 소장)에서는 노파가 마치 캔버스에 나란히 붙어 커피를 따르듯 커피 주전자의 옆모습이 보인다. 그러나 최종 작품에서 여자는 우리를 향해 커피를 따르는 각도로 그려졌다. 이는 공간의 깊이를 더하는 착시 효과를 내며, 화가의 능수능란한 붓놀림을 요하는 기법으로 더 야심 찬 해법이다. 기술적, 개념적으로 배운 모든 것을 요약하고 종합하는 작품으로 이 그림을 보이고 싶은 반 고흐의 바람이 드러난다.

라파르트는 이렇게 비판했다. "이런 작품이 진지하게 여겨질 수 없다는 데 동의할 거야. 운 좋게도 자네는 더 나은 그림을 그릴 수 있는 능력이 있네. 그런데 왜 모든 것을 똑같이 피상적으로 보고 또 다뤘지? 왜 그들의 움직임을 철저하게 연구하지 않았나? 여기

카네이션 화병
Vase with Carnations
파리, 1886년 여름
캔버스에 유채, 46×37.5cm
F 245, JH 1145
암스테르담, 국립미술관

붉은 글라디올러스 화병
Vase with Red Gladioli
파리, 1886년 여름
캔버스에 유채, 50.5×39.5cm
F 248, JH 1146
개인 소장(1983.5.18 뉴욕 소더비 경매)

콜레우스 화분
Coleus Plant in a Flowerpot
파리, 1886년 여름
캔버스에 유채, 42×22cm
F 281, JH 1143
암스테르담, 반 고흐 미술관
(빈센트 반 고흐 재단)

장미가 꽂힌 유리잔
Glass with Roses
파리, 1886년 여름
다중 보드 위 마분지에 유채, 35×27cm
F 218, JH 1144
암스테르담, 반 고흐 미술관
(빈센트 반 고흐 재단)

국화가 꽂힌 그릇
Bowl with Chrysanthemums
파리, 1886년 여름
캔버스에 유채, 46×61cm
F 217, JH 1164
아트 몬테 카를로 SA

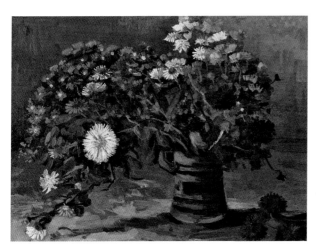

노란색 배경의
붉고 흰 카네이션 화병
**Vase with Red and White Carnations
on Yellow Background**
파리, 1886년 여름
캔버스에 유채, 40×52cm
F 327, JH 1126
오테를로, 크뢸러 뮐러 미술관

데이지 화병
Vase with Daisies
파리, 1886년 여름
캔버스에 유채, 41.6×57.2cm
F 197, JH 1167
필라델피아, 필라델피아 미술관

붉은 글라디올러스 화병
Vase with Red Gladioli
파리, 1886년 여름
캔버스에 유채, 65×40cm
F 247, JH 1149.
개인 소장(1973.7.3 런던 소더비 경매)

장미와 다른 꽃들이 꽂힌 흰 화병
White Vase with Roses and Other
Flowers
파리, 1886년 여름
캔버스에 유채, 37×25.5cm
F 258, JH 1141
개인 소장

**카네이션과 다른 꽃들이
꽂힌 화병**
Vase with Carnations and Other
Flowers
파리, 1886년 여름
캔버스에 유채, 61×38cm
F 596, JH 1135
워싱턴 D.C., 크리거 박물관

인물들은 포즈를 취하고 있을 뿐이야." 편지를 받은 반 고흐가 불같이 화를 내며 돌려보낸 덕분에 우리는 오늘날 이 편지를 살펴볼 수 있다. 라파르트는 오테를로 버전을 토대로 제작한 석판화를 보았을 뿐이었다. 그러나 그의 비판은 둔감하지도, 부당하지도 않았다. 라파르트의 지적은 최종 작품에 적용됐다. 스케치가 동봉된 수많은 편지를 받았고 누에넌을 방문하기도 했던 친구 라파르트는 반 고흐의 예술적 성장을 알고 있었다. 반 고흐가 소중히 여긴 〈감자 먹는 사람들〉보다 미숙한 주제와 서툰 구성, 투박한 양식이 나타난 작품도 당연히 본 적 있었다. 라파르트는 추한 인물들, 텅 빈 실내, 격렬한 붓질 등에서 보이는 강요된 듯한 부자연스러움을 결점으로 지적했다. 그는 자신의 작품을 논하고 사방으로 소란스럽게 알리는 반 고흐의 세련된 논조에 반대했다. 라파르트가 옳았다. 인물들은 인위적으로 꾸미고 있으며, 그림 전체가 인위적이다.

이러한 인상은 비평가들이 〈감자 먹는 사람들〉이 본보기로 삼은 작품들을 밝혀내는 데 상당한 성공을 거두면서 더욱 분명해진다. 레옹 레르미트Léon Lhermitte, 요제프 이스라엘스는 이미 인공조명 아래 저녁 식탁에 모인 사람들을 보여준 전례가 있었다. 저녁 식사 장면은 19세기에 인기를 끌던 주제였다. 〈감자 먹는 사람들〉은 목적을 위해서라면 전통 모두를 차용하는 반 고흐의 야심을 감안하고 살필 때만 그 진정한 의미를 이해할 수 있다. 그는 이 작품에서 거론하고 있는 미학적 주제에 대한 당대의 논쟁을 알고 있었다. 이를테면 추함, 진실함, 전원생활 그리고 이 모든 것을 포함하는 모더니티의 문제 등이었다. 반 고흐는 졸라의 명작 『제르미날Germinal』이 간행된 지 4주 만에 이 소설을 비평하는 등(편지 410) 당대 지성적인 문제들에 주의를 기울이는 모습을 보였다. 그러므로 그는 자신의 미술과 관련된 미학적 논쟁들에 분명 익숙했을 것이다.

헤겔Georg Wilhelm Friedrich Hegel은 『미학Aesthetics』에서 고유의 특성을 나타내는 원칙에 추함과 추함의 표현이 포함되어야 한다고 강조했다. 이 책은 19세기 미학 이론의 가장 영향력 있는 저서였다. 헤겔은 편견이나 가치판단 없이, 지나치게 망설이지 않고 주제를 다루려는 예술가는 정확하게 그리기 위해 심지어 캐리커처도 할 수 있다고 거듭 말했다. 추한 표현은 대상을 정직하게 드러내겠다는 약속에 대한 확실한 증거가 될 것이었다. 보통 사람들은 추하게 표현될 수밖에 없었다. 칼라일은 단순한 사고를 가진 서민들의 볕에

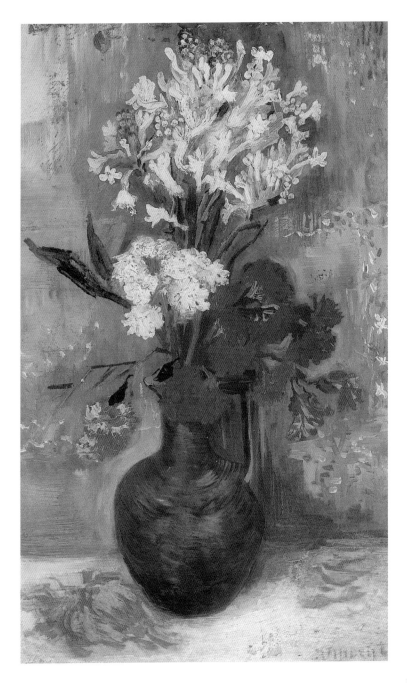

백일홍과 제라늄 화병
Vase with Zinnias and Geraniums
파리, 1886년 여름
캔버스에 유채, 61×45.9cm
F 241, JH 1134
오타와, 캐나다 국립미술관

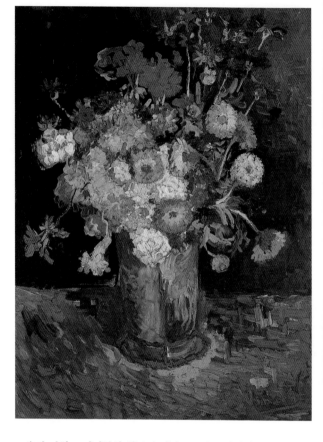

비스카리아 화병
Vase with Viscaria
파리, 1886년 여름
캔버스에 유채, 65×54cm
F 324A, JH 1137
카이로, 모하메드 마흐무드 칼릴 미술관

그을린 거칠고 지저분한 얼굴이 인간으로서 주어진 운명대로 살아가는 이의 얼굴이기 때문에 존엄하다고 평했다. 늘 부당한 취급을 받았고 노역에 시달리며 학대받았던 농민과 노동자는 이제 민주주의의 주인공으로 인기를 끌었다. 교양이 없지만 타락하지는 않았고, 단순하지만 정직하며, 자연과 조화를 이루며 사는 완전한 삶에 대한 꿈과 희망이 이들에게 달려 있었다. "대지에 근원을 둔 창조의 힘을 보여주기 위해 내가 언제까지나 소설가, 예술가로 남아 있을 작정이라는 것을 잊지 말라. 계절과 밭일, 농촌의 삶, 동물, 모든 생명체의 고향인 자연의 모습을 이야기하리라! 내 책에 농민의 삶 전체, 즉 일과 사랑, 정치와 종교, 과거와 현재와 미래까지 가득 채워 넣는 것이 나의 주제넘은 야망이라는 것을 알려라. 오로지 진실만

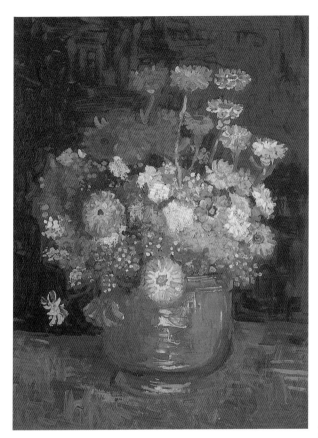

백일홍 화병
Vase with Zinnias
파리, 1886년 여름
캔버스에 유채, 61×48cm
F 252, JH 1140
워싱턴, D.C., 크리거 박물관

제라늄 화분
Geranium in a Flowerpot
파리, 1886년 여름
캔버스에 유채, 46×38cm
F 201, JH 1139
개인 소장(1973.7.4 런던 소더비 경매)

이야기할 것이다!" 저서 『대지La Terre』의 기원을 설명한 졸라의 발언은 세대 전체를 대변하는 예술적 강령을 축약한 것이었다. 생명력과 진실, 삶의 근본적인 경험 등은 이들의 목표이자 평범한 사람들의 진실한 삶이 있어야만 도달할 수 있는 목표였다.

 반 고흐는 〈감자 먹는 사람들〉을 완성한 직후에 그림으로 표현한 자신의 신념을 다시 글로 설명하는 선언문을 추가했다. 그는 '편지 418'에서 작업을 하는 동안 자신을 이끌었던 생각들을 돌아보았다. 그의 주장에 따르면, 그림은 "실제로는 별 의미도 없는 '테크닉'이라는 용어를 사용하며 거만하게 구는 전문가들의" 지나치게 세세한 평가 요소가 아닌 "정신력, 감정, 열정, 사랑"으로 창작되어야 했다. 미술은 불우한 사람들의 소박하고 긍정적인 삶에 대한 감수

카네이션 화병
Vase with Carnations
파리, 1886년 여름
캔버스에 유채, 40×32.5cm
F 220, JH 1138
로테르담, 보이만스 반 뵈닝겐 미술관

카네이션 화병
Vase with Carnations
파리, 1886년 여름
캔버스에 유채, 46×38cm
F 243, JH 1129
디트로이트, 디트로이트 미술관

붉고 흰 카네이션 화병
Vase with White and Red Carnations
파리, 1886년 여름
캔버스에 유채, 58×45.5cm
F 236, JH 1130
개인 소장

카네이션과 백일홍 화병
Vase with Carnations and Zinnias
파리, 1886년 여름
패널 위 캔버스에 유채, 61×50.2cm
F 259, JH 1132
개인 소장(1987.11.10
뉴욕 크리스티 경매)

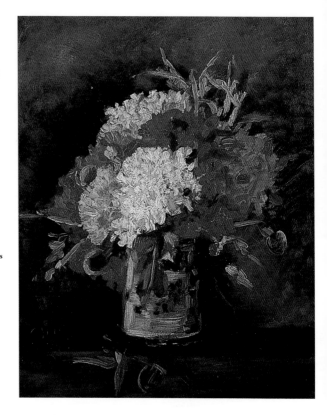

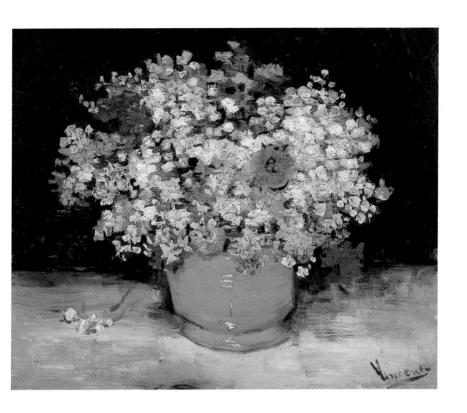

성을 가질 때 세상에 기여할 수 있었다. 기계시대의 기술과 아카데미 규범은 그러한 삶의 방식을 파괴했다. 얼굴 없는 기계와 직면할 때 예술가와 노동자는 연대할 수 있었다.

　　이러한 이론에서 진보란 역설적으로 모든 기술적인 것에 대한 적대감과 연계된다. 비판의 화살은 근본적인 공동생활에 과격하게 쏠린다. 심오한 차원에서 새롭게 출발하려면, 우선 현상유지를 통해 길러진 모순들을 근원에서부터 벗겨내야 한다. 모더니즘의 핵심이 되었던 이 사상들에 대해서는 뒷장에서 다시 언급하게 될 것이다. 〈감자 먹는 사람들〉이라는 작품이 어떻게 시대정신의 선언문으로 인정받을 수 있었는가는 반 고흐가 능숙한 기법을 의도적으로 거부했다는 점에서 납득될 수 있다. 보들레르Charles Baudelaire가 콩스탕탱 기Constantin Guys의 평론 「현대적 삶을 그리는 화가Painter of Modern Life」에서 한 말을 반 고흐에게 적용해도 좋다. "그는 삶을 바라보면

백일홍과 다른 꽃이 꽂힌 화병
Vase with Zinnias and Other Flowers
파리, 1886년 여름
캔버스에 유채, 50.2×61cm
F 251, JH 1142
오타와, 캐나다 국립미술관

175

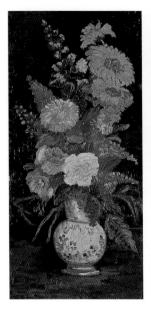
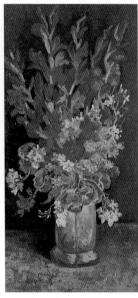
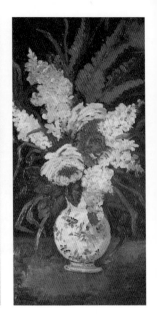

**과꽃, 샐비어, 다른 꽃이
꽂힌 화병**
Vase with Asters, Salvia and Other
Flowers
파리, 1886년 여름
캔버스에 유채, 70.5×34cm
F 286, JH 1127
헤이그, 헤이그 시립미술관

글라디올러스와 카네이션 화병
Vase with Gladioli and Carnations
파리, 1886년 여름
캔버스에 유채, 78.5×40.5cm
F 242, JH 1147
개인 소장(1970.7.1 런던 소더비 경매)

글라디올러스와 라일락 화병
Vase with Gladioli and Lilac
파리, 1886년 여름
캔버스에 유채, 69×33.5cm
F 286A, JH 1128
개인 소장

서 시작했고, 나중에서야 삶을 표현하는 방법을 배우느라 애썼다. 결과는 놀라운 독창성으로 나타났다. 그리고 아직도 남아 있는 모든 야만적이고 순박한 특성들은 그가 받은 인상에 충실했음을 증명한다. 일종의 진실에 아첨하는 행위였던 것이다." 진정성에 대한 희구는 태곳적부터 내려오는 그림의 기능, 실제 모습보다 이미지를 예쁘게 꾸미려는 그림의 기능을 대체했다. "진실에 아첨하는 행위"는 현대미술이 추함을 기록하려 했다는 사실에 대한 완곡한 표현이다. 반 고흐는 '편지 418'에서 이어 말한다. "땅을 파는 사람은 개성이 있어. 나는 그것을 다른 방식으로 표현하는 것을 선호한단다. 농부는 농부여야 하고, 땅을 파는 사람은 땅을 파는 사람이어야해. 그렇게 했을 때 거기에는 근본적으로 '모던'한 무언가가 있어." 일상의 고된 노동은 이들의 얼굴에 흔적을 남겼고, 등을 굽게 했다. 현대적인 정신으로 표현된 그림은 시대의 특징을 설명하기 위해서 이러한 사실을 강조해야만 했다. 추하고 거칠고 진실하다면 그것은 현대적인 것이다.

반 고흐는 이 모든 요소들을 엄연히 〈감자 먹는 사람들〉에 포함시켰다. 더 나은 세상의 주인공으로서의 농민, 이들의 현실을 나타

내고 신빙성을 더하기 위한 추함, 진실됨을 표방하기 위해 단순한 연대를 넘어서 더불어 살아가는 삶에 대한 요구 등을 이 그림에서 찾아볼 수 있다. 그때까지 반 고흐는 이 모두를 당연하게 생각했고, 자신만의 예술적 창작물을 만들었다. 그러나 이제 반 고흐는 선언문을 치켜들고 공세를 폈다. 독일의 고전주의 조각가 요한 고드프리트 샤도Johann Gottfried Schadow가 렘브란트Rembrandt Harmenszoon van Rijn를 두고 미술의 역사상 가장 위대한 거짓말쟁이였지만 자기모순에 빠지지 않고 일관된 이야기를 했다는 논조의 글을 쓴 적이 있었다. '편지 418'에서 반 고흐는 이 말을 다음과 같이 받았다. "내가 가장 알고 싶은 것은 어떻게 하면 일을 거스를 수 있는지, 어떻게 하면 불일치를 조장하고 현실을 각색하고 변형시킬 수 있는지라고 그에게 전하렴. 그리하여 모든 것이 소위 거짓이 되길 원한다고. 그리하여 말 그대로 진실보다 더 진실 된 것을 원한다고."(편지 418) 반 고흐는 〈감자 먹는 사람들〉을 통해 가장 진실한 진실을 더 강력하게 이야기하기 위해 의도적으로 꾸며낸 거짓말을 했다.

시네라리아 화분
Cineraria in a Flowerpot
파리, 1886년 7-8월
캔버스에 유채, 54.5×46cm
F 282, JH 1165
로테르담, 보이만스 반 뵈닝겐 미술관

과꽃과 플록스 화병
Vase with Asters and Phlox
파리, 1886년 늦여름
캔버스에 유채, 61×46cm
F 234, JH 1168
암스테르담, 반 고흐 미술관
(빈센트 반 고흐 재단)

이해와 의심

1885년 여름과 가을

"당사자 빈센트 빌럼 반 고흐는 재산목록 작성 절차 중, 아무런 이유도 없이 떠났다." 이는 반 고흐 목사의 유언장이 집행되는 동안 그가 갑자기 집을 나간 사실을 행정적으로 표현한 말이었다. 1885년 5월, 아버지의 죽음에 따른 행정 절차에 혐오감을 느끼고 어머니 그리고 형제들과 다툰 반 고흐는 목사관을 떠났다. 그는 영적인 평화를 갈망하는 자신과 매일 대면이라도 해야 하듯, 또다시 성직자인 누에넌의 가톨릭 공동체 관리인에게 작업실을 빌렸다. 이후 6개월 동안 이 작업실에서 4점의 연작이 완성됐다. 밭에서 일하는 농부, 이웃의 오두막, 정물, 네덜란드 시기의 마지막 연작인 가을 풍경을 그린 섬세한 스케치였다. 1885년에 반 고흐가 주로 다뤘던

붉은 양귀비 화병
Vase with Red Poppies
파리, 1886년 여름
캔버스에 유채, 56×46.5cm
F 279, JH 1104
하트퍼드, 위즈워스 아테네움

주제는 감자였을 것이다. 그는 감자를 먹는 모습뿐 아니라, 바구니나 상자에 담긴 감자도 많이 그렸다. 또한 땅 파는 사람 연작이나, 파종부터 수확까지 감자가 자라는 과정을 주제로 다뤘다. 〈감자 심는 두 농부〉(101쪽)는 1885년 4월에 그린 〈감자 먹는 사람들〉과 거의 같은 시기에 그려졌다. 양식과 형식 면에서 이 그림은 습작으로 보이며, 주제 면에서는 헤이그 시기의 관심사로 되돌아간 듯하다. 당시 반 고흐는 이렇게 말했다. "땅을 파는 농부들은 내 마음과 더 가까이 있고 나는 안락한 낙원 바깥의 세상이 더 좋다는 것을 발견했다. 거기서는 말 그대로 '이마의 땀'의 의미가 분명해진다."(편지 286) 땅의 결실로 먹고살기 위해 열심히 일하는 시골 사람들은 반 고흐에게 자신의 노력에 대한 메타포였고, 언젠가 미술로 생계를 이을 수 있다는 바람을 은유적으로 표현하는 방식이었다. 이제 그는 누에넌에서 과거 신앙의 교리에 불과했던 것을 지적에서 지켜보며, 가난한 농부의 노고에서 성서 속의 위엄을 그만큼 더 알아볼 수 있었다. 비유적인 개념에 이끌려 반 고흐는 위로와 안락함에 대한 욕구를

글라디올러스 화병
Vase with Gladioli
파리, 1886년 늦여름
캔버스에 유채, 46.5×38.5cm
F 248A, JH 1148
암스테르담, 반 고흐 미술관
(빈센트 반 고흐 재단)

붉은 글라디올러스 화병
Vase with Red Gladioli
파리, 1886년 여름
캔버스에 유채, 65×35cm
F 248B, JH 1150
브베, 예니쉬 미술관

물망초와 모란 화병
Vase with Myosotis and Peonies
파리, 1886년 6월
마분지에 유채, 34.5×27.5cm
F 243A, JH 1106
암스테르담, 반 고흐 미술관
(빈센트 반 고흐 재단)

모란 화병
Vase with Peonies
파리, 1886년 여름
캔버스에 유채, 54×45cm
F 666A, JH 1107
개인 소장(1985.12.3 런던 소더비 경매)

충족시킬 영역을 시골생활에서 발견했다.

여름 풍경인 〈감자 캐는 촌부〉(117쪽)는 노력의 결실을 보여주며, 4월에 그린 봄 그림과 짝을 이룬다. 작가의 소박한 통찰 하나가 이 그림들을 작은 걸작으로 만든다. 고된 허리 굽히기, 손에 박인 굳은살, 돌이 많은 척박한 땅과의 투쟁 등 농사 과정의 시작과 끝에 동일한 고통이 수반된다는 깨달음이 그것이다. '이마의 땀'은 인생에서 되풀이되는 진실이다. 이 작품에서 반 고흐는 질적인 깊이를 더해 연작이 가지는 장점을 더 강화시켰다. 모티프는 변하지 않은 것처럼 보인다. 그의 실력이 나아지지 않았다고 결론 내릴지도 모르지만, 변화가 없는 것을 무능의 결과로 해석해서는 안 된다. 연작이 묘사하는 현실이 바뀌지 않았기 때문에 변화가 없는 것이다. 연작이 진척되면서 계속 등장하는 모티프는 기법의 변화를 겪는다. 이후 제작된 그림 속 인물은 101쪽의 그림(취리히 미술관 소장)의 인물에 비해 더 매력적인 물리적 존재감을 가진다. 이 농촌 여성의 형체는 견고한 선에 의존한 초기 그림과는 다르게 상당히 육중하며 공간감을 강조한다. 반 고흐는 드로잉을 연습하면서 자연스럽게 생긴 선에 대한 집착에서 벗어났다. 다시 한 번 들라크루아가 그를 이끌었다. "손이나 팔을 그릴 때, 들라크루아가 드로잉에서 '윤곽선이 아니라 한가운데부터 시작하라'던 말을 실행하려고 노력해." 1885년

5월, 그는 '편지 408'에서 다음과 같이 말한다. "내가 입증하고 싶은 것은 손을 그릴 수 있다는 것이 아니라 몸짓을 포착한다는 것, 수학적으로 정확하게 머리를 그리는 게 아니라 얼굴 표정으로 깊은 감정을 보여주는 것이다. 예컨대 땅을 파던 사람이 숨을 깊이 들이 마시기 위해 위를 올려다보거나 말하는 그 순간, 한마디로 삶이지." 반 고흐는 대상의 생명력을 이끌어내는 데 화가로서의 모든 노력을 집중했다. 그는 당시 앵그르Jean Auguste Dominique Ingres와 들라크루아 가 대립하던 선과 색채 논쟁에서 자신의 입장을 정했다. 그러고는 오늘날 그의 상징이 된 거칠고 강렬한 색채를 그림 속에 담아 나갔 다. 물론 미술학교에서 철저한 교육을 받은 학생이라면 이미 다뤘 을 내용을 따라잡는 작업이었다.

접시꽃 화병
Vase with Hollyhocks
파리, 1886년 8-9월
캔버스에 유채, 91×50.5cm
F 235, JH 1136
취리히, 취리히 미술관

글라디올러스와 카네이션 화병
Vase with Gladioli and Carnations
파리, 1886년 여름
캔버스에 유채, 65.5×35cm
F 237, JH 1131
로테르담, 보이만스 반 뵈닝겐 미술관

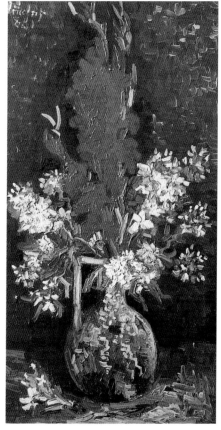

몽마르트르에서 본 파리 풍경
View of Paris from Montmartre
파리, 1886년 늦여름
캔버스에 유채, 38.5×61.5cm
F 262, JH 1102
바젤, 바젤 미술관

지붕이 보이는 파리 풍경
View of the Roofs of Paris
파리, 1886년 늦여름
캔버스에 유채, 54×72.5cm
F 261, JH 1101
암스테르담, 반 고흐 미술관
(빈센트 반 고흐 재단)

"오두막 그림을 다시 한 번 그릴 생각이야. 그 주제가 아주 흥미롭단다. 하나의 초가지붕 아래 다 허물어져 가는 오두막 두 채는, 서로를 지탱하며 하나의 존재가 되어버린 지친 노부부를 떠올리게 한다."(편지 410) 기법의 변화와 근처 오두막들을 다루고 싶은 본능은 모두 활력에 찬 분위기를 창조하려는 욕구에서 비롯됐다. 드렌터와 달리 이곳의 농가들은 각자 개성 있고, 그 안에 사는 사람들만큼이나 자신감 있고 솔직하다. 초가지붕이 덮인 오두막은 나무에 둘러싸여 자연스럽게 자연과 하나가 되며, 밭에서 일하는 농부의 작업처럼 인간 활동의 흔적을 기록한다. 오두막은 집주인들처럼 투박하며 자연스럽다. 겨울 동안 화실에서의 작업에 뒤이어 여름을 맞아 그린 야외 초상화 같은 느낌이다. 오두막이 주인공이고, 그 주변에 보이는 사람들은 상징물 같다. 〈염소가 함께 있는 여자와 오두막〉(111쪽)에서 여자와 염소, 암탉은 그 자체로 아무런 가치 없이 오두막의 시골 환경을 강조하며, 이야깃거리를 제공하고 초라한 건물의

구두 한 켤레
A Pair of Shoes
파리, 1886년 하반기
캔버스에 유채, 37.5×45cm
F 255, JH 1124
암스테르담, 반 고흐 미술관
(빈센트 반 고흐 재단)

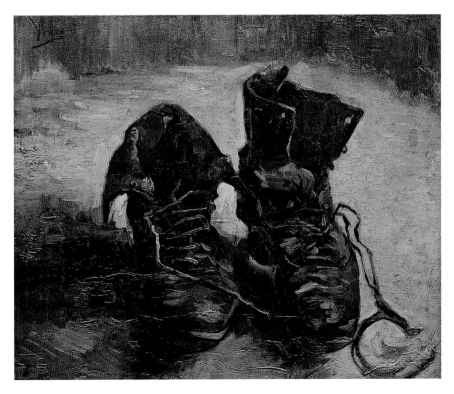

해바라기, 장미, 다른 꽃이 있는 화병
Bowl with Sunflowers, Roses and
Other Flowers
파리, 1886년 8–9월
캔버스에 유채, 50×61cm
F 250, JH 1166
만하임, 시립미술관

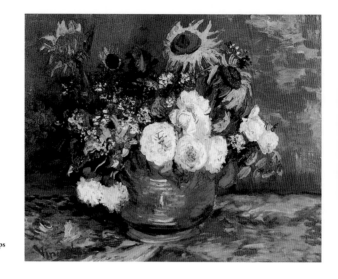

홍합과 새우가 있는 정물
Still Life with Mussels and Shrimps
파리, 1886년 가을
캔버스에 유채, 26.5×34.5cm
F 256, JH 1169
암스테르담, 반 고흐 미술관
(빈센트 반 고흐 재단)

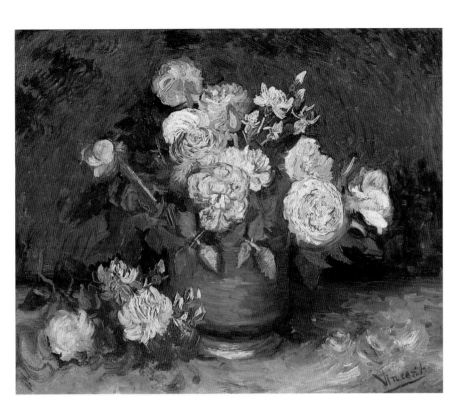

배경 역할을 한다. 반 고흐는 '편지 411'에서 "이끼가 덮인 지붕을 인 오두막은 굴뚝새 둥지를 떠오르게 한다"고 말했다. 이러한 연상 뒤에 이듬해 가을 반 고흐가 새 둥지가 놓인 정물화 연작(118, 126, 127쪽)을 그린 것은 자연스러운 결과다. 이 그림들은 진정한 의미의 정물화였다. 생명을 대단히 존중했던 그는 새 둥지를 건드릴 수 없었고, 자연 속으로 둥지를 찾으러 다니지도 않았다. 대신 그는 버려진 새 둥지를 모으는 수집가가 됐다. 반 고흐의 객관적인 접근 방식은 둥지의 잔가지 속에서 자라나는 새로운 생명력에 주목했던 영국 화가 윌리엄 헨리 헌트William Henry Hunt의 방식과 판이하게 달랐다. 그는 평소와 달리 같은 시기에 그린 〈질그릇과 배가 있는 정물〉(123쪽)이나 〈감자 바구니가 있는 정물〉(122쪽)에서 과일과 감자를 보던 방식으로 이 아름다운 대상들에 접근했다. 그는 어두운 단색조를 배경으로 둥지들을 쌓아 올렸는데 침울한 분위기를 덜기 위해

모란과 장미가 담긴 그릇
Bowl with Peonies and Roses
파리, 1886년 가을
캔버스에 유채, 59 ×71cm
F 249, JH 1105
오테를로, 크뢸러 뮐러 미술관

한두 개의 하이라이트만 사용했다. 그리하여 묵직한 입체감과 가벼움, 한데 쌓여 있는 다수와 각각의 개별 사물, 표면과 섬세한 깊이 간의 균형을 이루고자 했다.

그때까지 반 고흐는 겨울에만 정물화를 그렸다. 그는 왜 그토록 날씨가 좋은 늦여름에 예술적 배열을 고민하며 작업실에 틀어박혔는가? 오두막에 거주하는 농부들은 수많은 초상화에 모델로 서면서 반 고흐와 친숙해졌다. 어째서 이제 농부들은 카리스마 넘치는 그들의 오두막에 비해 개성이 없어 보이는가? 반 고흐가 그린 오두막은 그것을 짓고 살면서 즐겁게 지내는 사람들과 당연히 연관돼 있다. 물론 이 그림들은 만족감이나 안도감을 은유적으로 탐색하고 있다. 그러나 시골 느낌의 오두막과 풍요롭게 넘쳐나는 과일이며 채소는 지나치게 긍정적이고 자신만만해 보여 반 고흐의 다른 작품들과 쉽게 어우러지지 않는다. 여기서 우리는 산산이 부서진 희망을 메우기 위해 이런 그림들이 전달하는 낙관주의가 그에게 다른 무엇보다도 필요했으리라는 의심이 들기 시작한다.

아버지의 죽음 이후, 반 고흐는 아버지의 보호와 권위가 자신의 인생에 얼마나 중요했는지 깨달았다. 그는 목사관에서 나오자마자 누에넌에서의 삶을 망가뜨리는 냉대를 경험했다. 그는 한 해

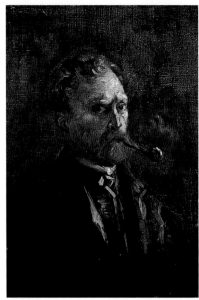

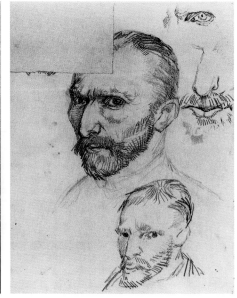

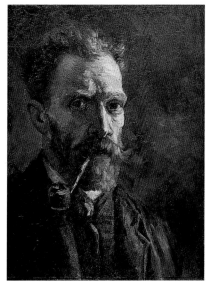
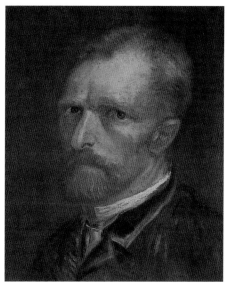

전에 이미 추문을 일으킨 바 있었다. 반 고흐를 사랑했지만 가족의 반대를 견디지 못했던 마을 처녀가 자살을 시도했던 것이다. 그녀는 독약을 삼켰고, 반 고흐와 함께 산책하던 도중 쓰러졌다. 때가 좋지 않았다. 그녀는 목숨을 구했지만 책임은 그에게로 돌아갔다. 이후 더 나쁜 소식으로 그는 다시 한 번 비난의 중심에 있다. 그의 그림 모델이었던 시골 소녀가 임신하자, 이미 평판이 매우 나빴던 반 고흐가 가해자로 몰렸다. 가톨릭 사제는 신나게 비난을 퍼부으며 마을 사람들에게 그와 어울리지 말라고 이야기했다. 그의 작품이 보여주듯 반 고흐가 한 걸음씩 힘들게 쌓아올린 이 소박한 사람들과의 우정은 야비한 사제의 명령으로 사라져버렸다. 사제의 경고는 설득력이 있었다. 이웃들은 이미 반 고흐를 어딘가 이상한 사람으로 여기고 있었다.

　1885년 여름에 그린 땅 파는 사람 연작은 반 고흐가 자신을 인물 화가라고 생각할 수 있는 마지막 기회였다. 네덜란드 시기 최고의 성과이자 대미를 장식한 작품은 1885년 10월과 11월에 그린 가을 풍경화였다. 모사의 능숙함이나 구도를 짜는 관습적인 전략, 색채의 사용 등에 대한 판단 기준을 아카데미 교육에서 중시하는 잣대로 본다면 이 그림들은 최고의 작품이라고 말할 수 있다. 〈가을

담뱃대를 문 자화상
Self-Portrait with Pipe
파리, 1886년 봄
캔버스에 유채, 46×38cm
F 180, JH 1194
암스테르담, 반 고흐 미술관
(빈센트 반 고흐 재단)

자화상
Self-Portrait
파리, 1886년 가을
캔버스에 유채, 39.5×29.5cm
F 178V, JH 1198
헤이그, 헤이그 시립미술관

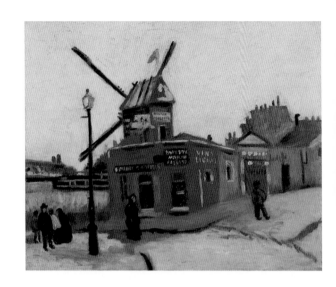

물랭 드 라 갈레트
Le Moulin de la Galette
파리, 1886년 가을
캔버스에 유채, 38×46cm
F 226, JH 1172
바덴, 스티플링 랑마트(미술관)

풍경〉(131쪽)이나 〈나무 네 그루가 있는 가을 풍경〉(132. 133쪽)은 아카데미 화가들에게 분명 매력적인 작품이었을 것이다. 반 고흐는 가까운 곳과 먼 곳 사이의 만족스러운 중간 지점을 발견하고 자신의 위치를 세심하게 정했다. 이 같은 위치 선정으로 그는 종종 자연의 순수한 힘에 압도당하던 작업에서 벗어날 수 있었다. 소재들은

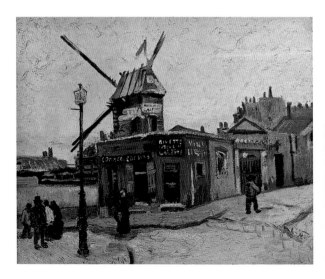

물랭 드 라 갈레트
Le Moulin de la Galette
파리, 1886년 가을
캔버스에 유채, 38×46.5cm
F 228, JH 1171
베를린, 구 국립미술관

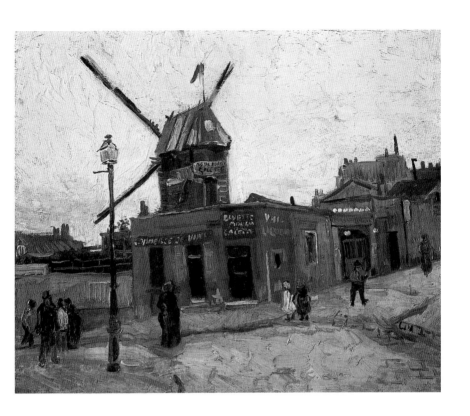

화가와 일종의 직접적인 교류를 통해 생생한 현장감을 유지하는 동시에, 은유적인 효과를 잃지 않았다. 반 고흐의 시선은 객관적이지도 맹목적이지도 않으며 균형이 잘 잡혀 있다. 만약 실제 사물과 그림이 주는 시각적 인상을 일치시키는 것이 사실주의를 추구하는 화가의 목표라는 전제에서 그의 초기작들이 나왔다고 간주한다면, 이 작품은 그때까지 반 고흐가 할 수 있는 전부이자 최선이었다. 그는 이해와 화해의 표현 양식을 완성했고, 가을 풍경화가 증명하듯 시골에서 배울 수 있는 모든 것을 배웠다. 얼마 후, 반 고흐의 거주지와 표현 양식은 급진적인 변화를 맞이했다.

　마을에서 평판이 나빠진 상황을 생각하면, 떠나는 일은 불가피했다. 어쨌든 반 고흐는 도시 생활의 욕구가 점차 다시 커지는 것을 느꼈다. 그가 소박한 삶에서 얻은 즐거움이 이런 욕구를 가리고 있었지만, 이제 그는 미술계에 대한 지식이 모두 테오가 파리에서 보

물랭 드 라 갈레트
Le Moulin de la Galette
파리, 1886년 가을
캔버스에 유채, 38.5 × 46cm
F 227, JH 1170
오테를로, 크뢸러 뮐러 미술관

**몽마르트르의 카페 테라스
(라 갱게트)**
Terrace of a Café on Montmartre
(La Guinguette)
파리, 1886년 10월
캔버스에 유채, 49×64cm
F 238, JH 1178
파리, 오르세 미술관

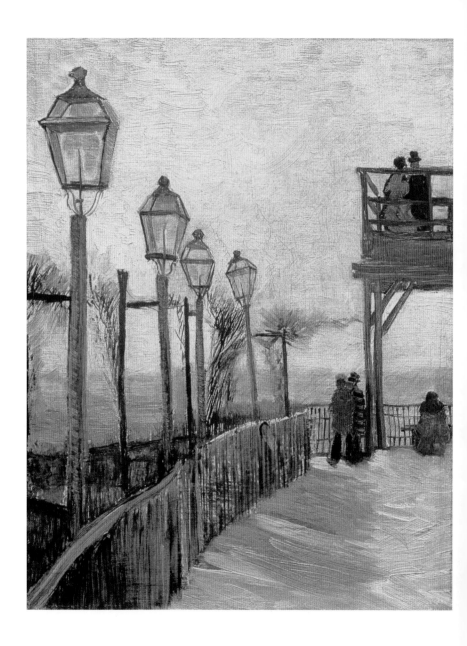

1883년부터 1885년까지

낸 편지와 친구들의 방문에서 긁어모은 풍문이었음을 깨달았다. 정보는 모두 전해들은 것이었으며, 그는 인상주의 회화를 직접 본 적조차 없었다. 결과적으로 반 고흐의 그림엔 이론이 지나치게 많이 들어간 경향이 있었다. 즉, 그는 누에넌의 많지 않은 자원에서 모든 주제를 뽑아내야만 했고 말하려고 결심한 모든 것을 설명해야 했다. 우리는 그의 작품이 보여주는 감각적인 시각 효과와, 그림에서 드러나지 않으나 편지를 통해 추론하게 되는 강요된 상징성 사이의 모순을 종종 발견한다. 이제 미술계로 제대로 들어갈 때였다. 반 고흐는 세상과 차분하게 대면할 수 있을 만큼 자신의 능력에 대한 충분한 자신감이 있었다. 그가 이미 선언문과 같은 〈감자 먹는 사람들〉을 제작했다는 사실이 이러한 자신감을 보여준다. 이제 반 고흐는 자질을 갖췄고, 인정을 얻기 위한 투쟁 속으로 뛰어들 수 있었다. 그의 또 다른 자아였으며, 농민 그림(그는 이러한 그림을 평범한 사람들 사이에서만 그릴 수 있다고 생각했다)의 모델이자 영감으로 삼았던 밀레도 큰 도시로 나아간 바 있었다. 10월, 반 고흐는 시골로 이사한 이후 처음으로 암스테르담에서 며칠을 머물렀다. 그는 큰 미술관을 돌아다니며 옛 거장들에게 아직도 배울 것이 많음을 깨달았다. 그들에게 하고 싶은 질문도 있었다. 반 고흐는 페테르 파울 루벤스Peter Paul Rubens의 도시 안트베르펜에서 다시 시작하기로 결심했다.

몽마르트르의 풍차
Windmill on Montmartre
파리, 1886년 가을
캔버스에 유채, 46.5×38cm
F 271, JH 1186
1967년 화재로 소실

**폭풍우가 오기 전 황혼:
몽마르트르**
**Twilight, before the Storm: Mont-
martre**
파리, 1886년 여름
마분지에 유채, 15×10cm
F 1672, JH 1114.
프랑스, G. 다리외토르 컬렉션

왼쪽:
풍차 부근의 몽마르트르
Montmartre near the Upper Mill
파리, 1886년 가을
캔버스에 유채, 44×33.5cm
F 272, JH 1183
시카고, 시카고 아트 인스티튜트

색채와 완성작
미술 이론을 세우다

쿠르트 바트Kurt Badt는 '반 고흐의 색채 이론' 연구에서 이렇게 말했다. "그의 미술은 스스로 의식한 것보다 더 깊고 넓었다. 실제로 그의 이론은 오히려 실천을 어렵게 만들었다." 바트는 통찰을 풀어내는 시각적인 표현과 언어적인 표현의 명백한 차이에 대해 지적할 뿐 아니라, 반 고흐의 작품이 본질적으로 형언할 수 없는 무언가에 집중돼 있다고 본다. 이런 해석은 그의 그림을 반 고흐 자신도 옹호한 세계관, 즉 낭만주의에 국한시킨다. 실제로 반 고흐는 자신을 이끌어주는 원칙들에 관해 다른 어떤 화가보다 유창하게 설명했고, 종종 그가 글로 적은 개념들은 아직 그리지 않은 미래의 작품에서 사용하게 될 방법들을 예고했다. 근원적인 생각은 표현할 수 없는 것이라기보다 그림으로 쉽게 그려낼 수 없는 것이었다. 그는 자신의 개념들을 그림으로 전환할 재능이 없다는 사실에 괴로워하며 이젤 앞에서 허송세월했다. 이제 그가 편지에서 서술하고 그림에서 표현하려고 했던 미술 이론을 자세히 살펴보자.

그의 주요 개념들은 전혀 편협하지 않았다. 주류에서 멀리 떨어져 있었지만 그는 당대의 미학적 관심사에 정통했다. 반 고흐는 당

풍차가 있는 몽마르트르 풍경
View of Montmartre with Windmills
파리, 1886년 가을
캔버스에 유채, 36×61cm
F 266, JH 1175
오테를로, 크뢸러 뮐러 미술관

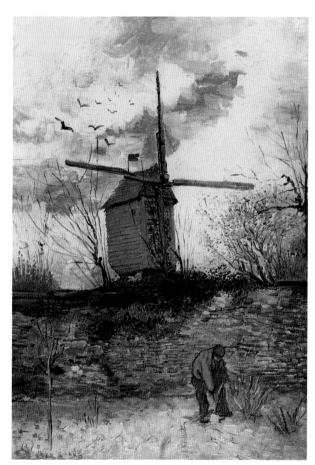

물랭 드 라 갈레트
Le Moulin de la Galette
파리, 1886년 가을
캔버스에 유채, 55×38.5cm
F 349, JH 1184
개인 소장

물랭 드 라 갈레트
Le Moulin de la Galette
파리, 1886년 가을
캔버스에 유채, 61×50cm
F 348, JH 1182
부에노스아이레스, 국립미술관

대 화가들이 사로잡혀 있던 두 가지 생각에 흥미를 보였다. 첫 번째는 그림의 모티프가 자연의 실물과 어떻게 연관되며 (여기에 따라서) 그림이 언제 '완성되었다고' 볼 수 있는가였고, 두 번째는 색채 사용이 그림에 어떤 역할을 하는가였다. 이 두 문제에 대한 생각에서 반고흐는 당대의 시류에 더 가까웠다. 새로운 그림을 볼 수 없었던 누에넌 칩거에서 그를 벗어나게 한 것도 그런 감성이었다.

"쇼팽에 대해 이야기하며 그지말라(Grzymala, 쇼팽과 들라크루아의 지인. 역자 주)와 함께 집으로 걸어왔다. 그지말라는 쇼팽의 즉흥곡이 그의 완성곡보다 훨씬 더 대담하다고 말했다. 이는 스케치와 완성된 그림을 비교하는 것과 같다." 들라크루아는 일기의 이 구절에서

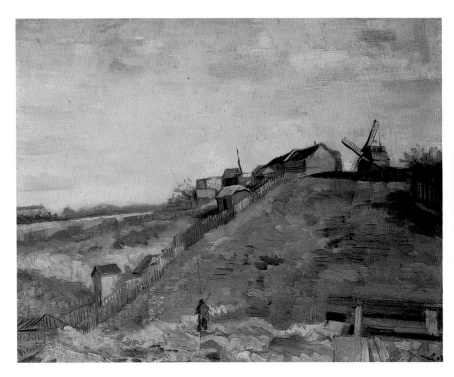

**몽마르트르:
채석장, 방앗간들**
Montmartre: Quarry, the Mills
파리, 1886년 가을
캔버스에 유채, 32 ×41cm
F 229, JH 1176
암스테르담, 반 고흐 미술관
(빈센트 반 고흐 재단)

**채석장이 보이는
몽마르트르 풍경**
View of Montmartre with Quarry
파리, 1886년 말
캔버스에 유채, 22 ×33cm
F 233, JH 1180
암스테르담, 반 고흐 미술관
(빈센트 반 고흐 재단)

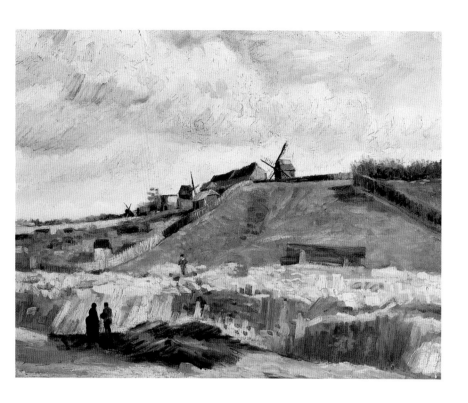

스케치가 완성된 작품보다 더 효과적이고 생기가 넘친다는 점을 암시하고 있다. 스케치는 자연스럽고, 현실과 자연에 가까웠다. 완성작이 가지는 품위나 안정감과는 딴판이었다. 그러나 스케치는 본래 다른 미술 장르였다. 스케치는 화가의 주관적인 관점을 표현하기 때문에 공개적 논의, 평단, 살롱전 심사위원에 제출한 그림과 비교될 수 없었다. 전문가들은 생생한 삶의 표현보다는 장식성을, 모티프의 활력보다 전통적인 주제를, 개성 있는 붓질보다 결점 없는 끝마무리를 높게 평가하며 아카데미 원칙을 고수했다. 예술성의 기준을 정한다고 자처하는 자들의 독단에 반대했던 사람들은 스케치의 열렬한 지지자가 될 수밖에 없었다. 스케치는 더 직접적인 현실을 기록했다. 인상주의 화가들의 대소동도 이 때문에 벌어졌다. 화창한 주말 오후 같은 중산층의 목가적인 세계에서 가져온 주제가 문제됐던 것은 아니다. 캔버스에 물감을 조각조각 문지르거나 칠해 놓은 방법이 분노를 유발했다. 그들의 작품은 도발적인 힘이 있었

몽마르트르:
채석장, 방앗간들
Montmartre: Quarry, the Mills
파리, 1886년 가을
캔버스에 유채, 56×62.5cm
F 230, JH 1177
암스테르담, 반 고흐 미술관
(빈센트 반 고흐 재단)

초록 앵무새
The Green Parrot
파리, 1886년 가을
패널 위 캔버스에 유채, 48×43cm
F 14, JH 1193
개인 소장(1987.12.1
런던 크리스티 경매)

물총새
The Kingfisher
파리, 1886년 하반기
캔버스에 유채, 19×26.5cm
F 28, JH 1191
암스테르담, 반 고흐 미술관
(빈센트 반 고흐 재단)

박제한 박쥐
Stuffed Kalong
파리, 1886년 하반기
캔버스에 유채, 41×79cm
F 177A, JH 1192
암스테르담, 반 고흐 미술관
(빈센트 반 고흐 재단)

고, 이는 필연적으로 그림과 습작의 관계에 대한 질문을 촉발했다. "과거 네덜란드 거장들의 작품에서 가장 인상적이었던 것은 대체로 재빨리 그려졌다는 사실이다. 그뿐만이 아니야. 만약 그 효과가 훌륭하다면, 그건 유효한 거야. 무엇보다도 프란스 할스Frans Hals와 렘브란트가 그린 손에 감탄했다. 오늘날의 관점에서 보면, 마무리가 덜 됐다고 할 수 있지만 그건 살아 있는 손이었어."(편지 427) 그러나 17세기 화가들은 인물에 생명을 불어넣는 데 있어 최고의 성과를 거뒀다. 처음부터 반 고흐는 그들을 보면서 방향을 잡았고, 너무 스케치처럼 보여서 완성된 작품인지 아닌지 궁금해지는, 거칠고 충동적이지만 활력과 에너지가 넘치는 미술로 옮겨갔다. 그가 이 문제에 몰두하여 내놓은 답은 현대미술 전체에 영향을 미치게 된다.

인상주의 화가들의 해결책은 들라크루아의 견해와 일치했다. "스케치로 표현되는 최초의 아이디어는, 생각의 씨앗 내지 배아라 할 수 있는데 대체로 완벽하지 않다. 그것은 어떤 의미에서 완성된

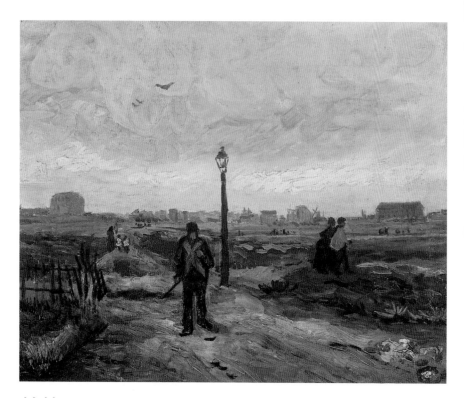

파리 외곽
Outskirts of Paris
파리, 1886년 가을
마분지 위 캔버스에 유채, 45.7×54.6cm
F 264, JH 1179
개인 소장(1987.11.10
뉴욕 크리스티 경매)

전체를 포함하지만 그 전체는 각 부분의 조합일 뿐이며 진정한 전체를 이끌어내야 한다." 통일성을 보일 때 그림은 완성되고 또 완벽해진다. 전체적인 효과는 주제 및 색채 선택에서보다 일관된 양식에서 비롯된다. 빠르게 작업한 캔버스에서 모티프가 자아내는 객관적인 느낌과 화가의 주관적인 관점은 하나가 된다.

반 고흐가 생각하는 완성작이 무엇인지는 어렵지 않게 알 수 있다. 그는 그림이 습작 이상으로 여겨질 때 서명을 남겼다. 네덜란드 시기에는 스무 점당 한 점에 불과했다. 〈흰 모자를 쓴 촌부의 머리〉(87쪽)에는 '빈센트'라고 서명이 돼 있다. 그가 인물 연구일 뿐이라 생각한 〈검은 모자를 쓴 촌부의 머리〉(90쪽)와 이 그림은 어떻게 다른가? 두 점 모두 물감을 두껍게 올리며 열정을 담아 빠른 속도로 제작했고, 화가가 주제에 대해 가졌던 애정을 드러낸다. 두 작품은 같은 환경에서, 같은 목적으로, 동일한 작업 계획으로 제작됐다. 반 고흐가 둘 중 더 우수한 것을 어떻게 결정했는지는 알기 어렵다.

1883년부터 1885년까지

다만 그는 필수적이라고 생각하는 특성으로 '혼'을 꼽았다. 헤이그에서 반 고흐는 이렇게 말했다. "그것은 미술에서 최상의 특성이며 이로 인해 미술은 때로 자연보다 우위에 선다. …… 예컨대 밭에서 씨 뿌리는 보통 사람보다 밀레의 작품 속 씨 뿌리는 사람에 더 많은 혼이 담겨 있는 것처럼 말이다."(편지 257) 이 습작은 실제 모델에 가깝고, 완성작은 실제를 넘어서서 더 깊은 차원으로 파고 들어간다. '혼'을 성공적으로 포착한 경우만 '완성된' 작품으로 볼 수 있었다. 반 고흐는 내면의 자아에게 미술에 대한 최종적인 판단을 맡겼고, 결국 그의 작품을 공공의 논의 대상에서 제외시키는 실질적인 결과를 가져왔다. 이는 현대미술의 특징인 주관적인 접근법을 예견하는 일이었다. 그리고 한때 당연하게 벌어지던 논의가 가능하기 위해서는 작가의 입장을 밝히는 선언문과 같은 것이 필요하게 됐다.

반 고흐에 따르면 '영혼'이 있는 그림은 자연의 창조물보다 뛰어나다. 미술 작품은 더 넓은 시야를 가지고 커다란 감동을 주기 위해 현상에서 본질을 추출한다. 그 과정에서 화가는 자연과 분리될 수 있지만, 가장 심오한 것에 대한 연구의 결과물을 바로잡을 수 있는 것이 자연이기 때문에 또한 자연 가까이 있어야 한다. 자연과 미술작품 사이의 대화는 (이때 화가는 이를테면 대화를 엿듣고 있는 존재다) 화

구두 세 켤레
Three Pairs of Shoes
파리, 1886년 12월
캔버스에 유채, 49×72cm
F 332, JH 1234
케임브리지, 포그 미술관,
하버드 대학교

가와 비평가의 대화와 같은 것이라 할 수 있다.

이는 반 고흐의 미술이론에서 두 번째 요소였던 색채 논의에 적용된다. 그는 '편지 429'에 이렇게 썼다. "자연을 주제로 한 습작들, 현실과의 싸움. 이 일에 착수했던 수년 동안 거의 성과가 없었고 온갖 종류의 형편없는 결과물이 나왔다는 사실을 부정하지 않을 것이다. 나는 실수를 피하려고 하지 않았다. …… 사람은 자연을 모방하

침대 위 누드 여인
Nude Woman on a Bed
파리, 1887년 초
캔버스에 유채(타원형), 59.7×73.7cm
F 330, JH 1214
펜실베이니아 메리온 역, 반즈 재단

콧수염이 있는 남자의 초상
Portrait of a Man with a Moustache
파리, 1886–1887년 겨울
캔버스에 유채, 55×41cm
F 288, JH 1200
소재 불명

려고 아무 소득 없는 일을 시작하지만 아무것도 이루지 못해. 결국 오로지 물감을 사용해 평화롭고 고요하게 창작을 하다 자연과 조화를 이루는 작품을 완성한다." 이는 폴 세잔Paul Cézanne의 유명한 말 "미술은 자연과 평행하다"를 연상시킨다. 반 고흐는 세잔에 앞서 이 개념을 제안했다. "이것이 참된 그림이다. 그 결과물은 사물의 충실한 복제품보다 더 아름답다. 주변의 모든 것들이 그것의 일부분으로 보일 때까지 하나의 사물을 집중해서 보는 것은 여기서 비롯된다." 색채의 측면에서 한참을 앞서간 이 개념은 이론에 불과했고, 그의 기술은 이론에 뒤처졌다. '편지 429'의 구절을 통해 반 고흐는 자율적인 색채 이론의 기본 원칙들을 정립했다. 실제 자연의 색채에 충실하기보다 시각적 효과를 위해 색채를 사용하는 방법론이었다. 그러나 당시까지만 해도 그는 생각한 대로 그릴 수 있는 능력이 없었다. 우선 그는 색채 사용을 통제하기 위해 일종의 위계질

1883년부터 1885년까지

기댄 누드 여인
Nude Woman Reclining
파리, 1887년 초
캔버스에 유채, 24×41cm
F 329, JH 1215
오테를로, 크뢸러 뮐러 미술관

뒤쪽에서 본 기댄 누드 여인
Nude Woman Reclining, Seen from the Back
파리, 1887년 초
캔버스에 유채, 38×61cm
F 328, JH 1212
파리, 개인 소장

안락의자에 앉은 미술상 알렉산더 리드의 초상
Portrait of the Art Dealer Alexander Reid, Sitting in an Easy Chair
파리, 1886-1887년 겨울
마분지에 유채 41×33cm
F 270, JH 1207
노먼, 프레드 존스 주니어 미술관
(오클라호마 대학교)

서를 개발했다. "가장 중요한 문제는 보색과 보색의 대조, 그리고 보색들이 서로 상쇄되는 방법이다. 다음으로 중요한 문제는 두 연관된 색채가 서로에게 미치는 영향이야, 예로 주홍색과 암적색 또는 붉은빛의 보라색과 청보라색 등이 있지. 세 번째 문제는 옅은 파랑색이 같은 계열의 짙은 파랑색에 또, 분홍색이 적갈색에 미치는 영향과 관련 되어 있어. 그러나 첫 번째 문제가 제일 중요해."(편지 428) 실제 작업에서 반 고흐는 정반대의 방식으로 색채에 접근했다. 감자 바구니가 있는 가을 정물화에서 그는 가장 사소한 세 번째 문제, 즉 동일한 색의 더 밝은 색조와 더 어두운 색조의 상호작용에 관심을 가졌다. 그의 초창기 그림은 명암 대비를 사용하여 짙은 그림자를 배경으로 전경에 놓인 모티프에 빛이 미치는 효과를 활용했다. 미세하게 다른 색조의 갈색을 인위적으로 고집해서 결과적으로 색채를 통한 자극은 거의 부재하다. 희미한 빛 아래서 진행한 실험

탕기 아저씨의 초상화
Portrait of Père Tanguy
파리, 1886-1887년 겨울
캔버스에 유채, 47×38.5cm
F 263, JH 1202
코펜하겐, 뉘 칼스버그 글립토텍

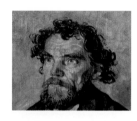

남자의 초상
Portrait of a Man
파리, 1886-1887년 겨울
패널 위 캔버스에 유채, 31×39.5cm
F 209, JH 1201
멜버른, 빅토리아 국립미술관

의 필연적인 결과였다.

가장 뛰어난 누에넌 그림 중 하나는 반 고흐의 두 번째 원칙과 관련된다. 〈들판의 밀단〉(116쪽)은 다양하게 연관된 노란색의 상호 영향을 고찰하는데 다시 말해, 색채의 유사성을 탐구한다. 드렌터 에서 제작된 우울하고 사실적인 그림들은 이미 이런 종류의 시도를 감행했었다. 습지의 갈색은 정물화에서 사용하는 중간 조도의 조명 원칙을 크게 고려하지 않은 결과물이었다. 밀단은 당연히 더 쾌활 한 색으로 그려졌다. 밀단이 캔버스를 완전히 압도하기 때문에 모 티프보다 색채 계획이, 또한 주제의 단일하고 중심적인 위상보다 명도의 다양성이 우선되고 있다는 사실을 간과하게 된다.

반 고흐의 가장 중요한 색채 원칙, 즉 훗날 그의 신념이 되는 것

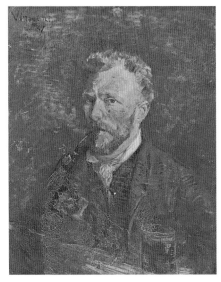

은 보색 원칙이었다. 누에넌에서 2년 째 되던 해, 들라크루아에게서 배운 것이었다. 보색은 파란색과 주황색, 빨간색과 초록색, 노란색과 보라색처럼 대비됐을 때 상호 효과가 가장 커지는 색이다. 초기에 반 고흐는 네 번째 대비인 흰색과 검은색을 추가했다. 그에게 소중했던 자연과 계절의 순환에 이런 원칙이 작동함을 깨달았기 때문이었다. "봄은 밀의 부드러운 어린 싹과 분홍색의 사과 꽃이다. 가을은 노란 잎과 보라색 색조의 대비다. 겨울은 검은 실루엣의 눈snow이다. 여름을 황금빛 오렌지, 구릿빛 곡물과 파란색의 대비로 본다면, 보색으로 이뤄진 그림을 그려서 모든 대비의 경우를 보여주는 것이 가능해."(편지 372)

반 고흐는 자신이 정립한 정교한 이론에도 불구하고, 실제로는 색채 사용에 있어서 사실적인 접근을 고수했다. 사실 그의 주장은 자연에서 받는 직접적인 인상을 변형시켜 추상화하는 것이었다. 그러나 실제로는 대상을 한 번 보고 받은 인상이 그의 색채 사용을 좌우했다. 반 고흐는 보색에 민감했지만 보라색 하늘과 노란 잎, 혹은 푸른 들판과 붉은 꽃의 대비에서 그것을 보는 것으로 만족했다. 그의 이론은 자율적인 색채론을 위한 바탕을 마련해 주었으나, 실제 작업은 옛 거장들과 그의 유일한 영웅이었던 밀레에 가까웠다. 이런 경향에서 벗어나는 데는 일 년 이상의 시간이 걸렸다.

유리잔이 있는 담뱃대를 문 자화상
Self-Portrait with Pipe and Glass
파리, 1887년 초
캔버스에 유채, 61×50cm
F 263A, JH 1199
암스테르담, 반 고흐 미술관
(빈센트 반 고흐 재단)

베레모를 쓴 남자의 초상
Portrait of a Man with a Skull Cap
파리, 1886-1887년 겨울(혹은 1887-1888)
캔버스에 유채, 65.5×54.5cm
F 289, JH 1203
암스테르담, 반 고흐 미술관
(빈센트 반 고흐 재단)

206쪽:
카페 뒤 탕부랭에 앉아 있는 아고스티나 세가토리의 초상화
Agostina Segatori Sitting in the Café du Tambourin
파리, 1887년 2-3월
캔버스에 유채, 55.5×46.5cm
F 370, JH 1208
암스테르담, 반 고흐 미술관
(빈센트 반 고흐 재단)

3장
도시 생활

1885년부터 1888년까지

안트베르펜 막간극

1885-1886년 겨울

"안트베르펜에서는 분명 작업할 공간 없이 지내야 할 거야. 하지만 작업 공간은 있지만 일이 없는 것과, 일은 있지만 작업 공간이 없는 것 중에서 하나를 선택해야 해. 망명에서 돌아온 듯 아주 기쁘고 즐겁게 후자를 선택했단다."(편지 435) 몇 년간의 시골 생활 후, 반 고흐는 그가 편하게 느끼던 환경으로 돌아가야 한다고 생각했다. 도시생활을 재발견하기 위해서였다. 밀레와 브르통에게서 차용한 예술적 진실이라는 개념은 그가 그리고 싶어 했던 시골에 살도록 만들었다. 그러나 이제 그는 사회에서 일반적으로 기대하는 예술가의 삶의 방식을 충족시켜야 한다고 느꼈다. 〈감자 먹는 사람들〉은 새로운 야심을 예고했다. 그는 자신감이 넘치는 대중적 이미지와 세

여자의 초상
Portrait of a Woman
파리, 1886-1887년 겨울
캔버스에 유채, 27×22cm
F 215B, JH 1205
암스테르담, 반 고흐 미술관
(빈센트 반 고흐 재단, 원작자 논란)

련된 성격을 보려주려고 애쓰며 성공을 꿈꿨다.

반 고흐는 처음부터 안트베르펜에서 보내는 동안을 19세기의 수도 파리로 가기 전의 전주곡 정도로 여겼다. 안트베르펜은 친밀하고 소박한 시골 생활을 보내며 익명의 도시에서 갑자기 받을 충격에 대비하는 일종의 훈련지였다. 테오를 먼저 설득해야 했다. 반 고흐는 테오에게 교양 있는 행실을 익히는 데 진전이 있었다고 솔직하게 설명했다. 반 고흐는 여전히 자신이 세 가지 면에서 개선이 필요하다고 생각했다. 첫째, 그는 사람들의 바다로 뛰어들어 마을에서 벌어지는 일상적인 갈등을 잊고 싶었다. 둘째, 새로운 주제를 다루는 기술을 익히려면 아카데미에서 교육을 더 받는 것이 도움이 될 거라고 느꼈다. 셋째, 외모에 신경을 쓰지 않고 몇 년을 보냈기에 조언을 다소 필요로 했다.

그는 벨기에의 이 항구도시에서 석 달을 보냈다. 이 시기 그에

여자의 초상(탕기 부인 추정)
Portrait of a Woman(Madame Tanguy?)
파리, 1886-1887년 겨울
캔버스에 유채, 40.5 × 32.5cm
F 357, JH 1216
바젤, 바젤 미술관(루돌프 스티첼린 가족 재단에서 대여)

구두 한 켤레
A Pair of Shoes
파리, 1887년 초
캔버스에 유채, 34×41.5cm
F 333, JH 1236
볼티모어, 볼티모어 미술관,
콘 컬렉션

구두 한 켤레
A Pair of Shoes
파리, 1887년 봄
캔버스에 유채, 37.5×45.5cm
F 332A, JH 1233
개인 소장

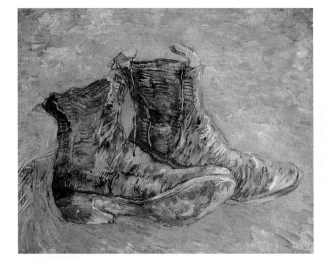

구두 한 켤레
A Pair of Shoes
파리, 1887년 상반기
마분지 위 종이에 유채, 33×41cm
F 331, JH 1235
암스테르담, 반 고흐 미술관
(빈센트 반 고흐 재단)

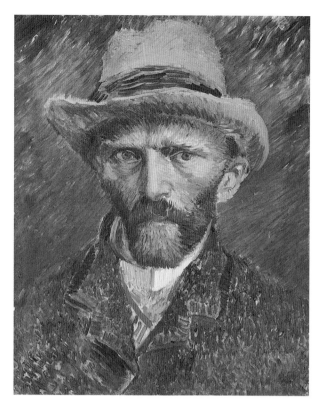

회색 펠트 모자를 쓴 자화상
Self-Portrait with Grey Felt Hat
파리, 1886~1887년 겨울
마분지에 유채, 41×32cm
F 295, JH 1211
암스테르담, 국립미술관

게 가장 중요한 인물은 루벤스였다. 들라크루아의 추종자였던 반 고흐가 이 바로크 화가를 발견한 것은 당연했다. 그는 수년 전 밀레의 자연에 대한 헌신을 자기 것으로 만들었던 것처럼 이번에는 루벤스의 예민하고 암시적인 면을 철저하게 차용했다. 반 고흐는 이 거장에게 관심 가는 점을 발견하려고 노력하며, '편지 444'에서 이렇게 말했다. "루벤스를 연구하는 것은 아주 흥미롭단다. 그가 기법 면에서 매우 단순하기 때문이지. 아니, 더 정확히 표현하면 단순해 보이기 때문이다. 루벤스는 아주 평범한 도구과 날랜 붓질로 원하는 효과를 얻고, 조금의 망설임도 없이 스케치하고 채색해. 하지만 여성의 두상을 그린 그림이나 초상화는 그의 장점이다. 이 분야에서 그는 심오하고도 섬세해. 단순한 기술 덕분에 루벤스의 그림은 얼마나 참신함을 유지하는지." 재빨리, 정확한 붓질 몇 번만으로 대상과 닮게 그리는 것은 반 고흐에게 전혀 어려운 일이 아니었다. 그

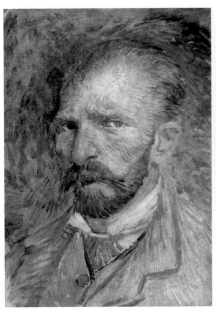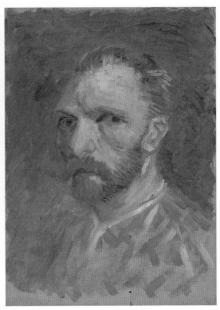

자화상
Self-Portrait
파리, 1887년 봄
종이에 유채, 32×23cm
F 380, JH 1225
오테를로, 크뢸러 뮐러 미술관

자화상
Self-Portrait
파리, 1887년 봄-여름
마분지에 유채, 19×14cm
F 267, JH 1224
암스테르담, 반 고흐 미술관
(빈센트 반 고흐 재단)

러나 그가 루벤스에게 배우고 싶었던 것은 탁월한 고급 취향의 미묘함이었다. 기품과 섬세함은 시골에서는 볼 수 없는 것들이었다.

반 고흐는 〈머리를 푼 여인의 두상〉(139쪽)에서 자신의 역량을 넘어선 예술적 감수성에 도달했다. 이 초상화에서 붓질은 격렬하지 않지만 힘이 넘치고, 색채는 정교하다. 섬세하고 규칙적인 붓질은 미묘하고 세밀하며 아름다운 이미지를 만들어낸다. 고도의 기술이 대상보다 더 중요해진 듯하다. 여자는 모자를 쓴 누에넌 여자들처럼 투박하거나 개성이 강하지 않다. 실제로 반 고흐는 여자가 특정 계층과 연관될 가능성이 있는 단서는 모두 생략했다. 그림 속 인물은 그저 어떤 여자일 뿐이다. 사그라들 아름다움을 지닌 도시 처녀이자 특별히 품위 있지도 않고, 돈을 지불한다면 누구에게라도 포즈를 취할 의사가 있는 고용된 모델이다. 이 그림은 여자의 심연을 탐구하려는 목적이 없다는 점에서 깊이가 부족하지만, 대신 파리 시기의 강렬한 색채와 빠른 붓질이 엿보인다. 선명한 붉은색이 피부의 차가운 하얀 색조와 함께 어우러진다. 묘사적이기보다는 섬세함을 의도하고 화장을 하지 않은 듯 보이면서 그림의 색채들을 강

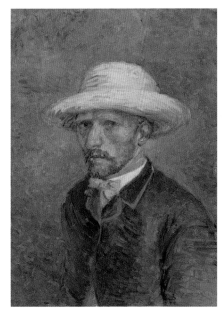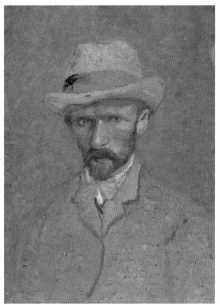

조하기 위한 인상적인 효과다. 즉, 반 고흐는 색채 사용에 있어 자신에게 열려있는 가능성을 깨달았고, 이 새로운 자유로움 덕분에 주제를 사실적으로 재현하는 것은 과거의 일이 되었다.

"그림에 색이 있는 것처럼, 인생에는 열정이 있어. 다시 말해 그것을 통제한다는 것은 대단한 일이지." 그는 '편지 443'에서 색채에 대한 새로운 관심을 이야기했다. 격렬한 색조의 충돌, 색색의 줄무늬, 튜브에서 짜 바로 바른 물감 자국 등은 과거 모티프가 했던 역할을 이어 받았다. 즉 화가가 주관적으로 바라보는 세계와 현상의 객관적인 상태를 조화롭게 화합시키는 것이다. 과거에 반 고흐는 자연과 어우러져 사는 더 나은 삶을 제시했다. 이제 그는 자연의 다원성에서 한 걸음 물러나, 캔버스에 자신의 고유한 종합적인 해석을 보여주려 노력했다. 반 고흐의 작품 속 세상은 화가로서의 사고방식과 인식에 따른 기준에 의해 더 의식적으로 여과되었기 때문에 훨씬 인위적이었다. "농부들을 그리기 위해서는 고대 조각상을 드로잉 하는 것이 매우 좋다고 생각해, 물론 일반적인 구태의연한 방법으로 하지 않는다는 전제하에 말이야."(편지 445) 〈감자 먹는 사

밀짚모자를 쓴 자화상
Self-Portrait with Straw Hat
파리, 1887년 3-4월
마분지에 유채, 19×14cm
F 294, JH 1209
암스테르담, 반 고흐 미술관
(빈센트 반 고흐 재단)

회색 펠트 모자를 쓴 자화상
Self-Portrait with Grey Felt Hat
파리, 1887년 3-4월
마분지에 유채, 19×14cm
F 296, JH 1210
암스테르담, 반 고흐 미술관
(빈센트 반 고흐 재단)

214-215쪽:
몽마르트르의 거리 풍경:
푸아브르의 풍차
Street Scene in Montmartre:
Le Moulin a Poivre
파리, 1887년 2-3월
캔버스에 유채, 34.5×64.5cm
F 347, JH 1241
암스테르담, 반 고흐 미술관
(빈센트 반 고흐 재단)

1885년부터 1888년까지

람들〉을 작업하던 시기에 반 고흐는 현실과 동떨어진 아카데미에
서나 할 법한 생각이라는 이유에서 이런 생각을 혐오했다. 그러나
이제 그도 고전 조각 모사를 시도했다. 중요한 것은 주제 자체가 아
니라 남다른 접근 방식이었다.

　이 같은 생각과 일관되게 반 고흐는 미술 아카데미에 지원했다.
그는 여러 과정을 빠르게 배워 나갔다. 그러나 어느 교수도 이 네덜
란드 청년의 난해한 관점을 어떻게 대해야 할지 몰랐다. 더 심오해
진 반 고흐의 미술 개념은 오직 선과 윤곽선의 처리에 대해서만 평가
했던 아카데미의 현학적인 분위기며 교훈적인 경향과 양립할 수 없
었다. 반 고흐가 가장 중요하다고 생각한 '열정'과 '생명력'은 아카데

미의 기준에서 과도한 자존감의 표출이라고 묵살됐다. 3개월 만에 그는 미술의 공인된 수호자들의 독단적인 완고함에 질려 자신만의 독특한 목표를 추구하는 전형적인 모더니즘의 길로 들어섰다. 1886년 2월, 그는 아카데미의 경연에 참가했다. 결과는 그가 파리로 떠날 때까지 나오지 않았는데, 오히려 다행이었다. 전문가들은 반 고흐를 13~15세 학생들을 위한 반에 배정할 예정이었다.

〈담배를 피우는 해골〉(138쪽)은 여러 면에서 안트베르펜 시기의 가장 중요한 작품이다. 반 고흐는 이 그림을 통해 드로잉 수업의 학습법을 조롱하고 있다. 해골은 교사들이 신체 비율 및 해부학적 구조를 이해하는 데 화가에게 필수적이라고 여기는 교구이자 해부학 연구의 토대였다. 생명이 없는 해골은 반 고흐가 그림에 표현하려는 것과 정반대의 것이었다. 타들어가는 담배를 입에 문 해골은 죽은 이의 뼈에 불과하지만 기이하고도 우스운 모습으로 생명

훈제청어와 마늘이 있는 정물
Still Life with Bloaters and Garlic
파리, 1887년 봄
캔버스에 유채, 37 × 44.5cm
F 283B, JH 1230
도쿄, 브리지스톤 미술관

1885년부터 1888년까지

달빛에 산비탈에서 본 공장들
Factories Seen from a Hillside in Moonlight
파리, 1887년 상반기
캔버스에 유채, 21×46.5cm
F 266A, JH 1223
암스테르담, 반 고흐 미술관
(빈센트 반 고흐 재단)

을 암시한다.

자신의 외모를 더 매력적으로 만들어야 한다고 생각했던 반 고흐의 심정을 헤아린다면, 이 그림의 재미는 반감된다. 반 고흐는 그즈음 중요한 치과 치료를 받았다. 누에넌에서 그리지 않던 자화상을 파리에서 그린 이유도 여기에 있었다. 그는 얼마 전부터 번듯한 시민의 면모를 갖췄다는 자부심을 갖고 있었는데, 앞니의 틈을 고치는 치아교정으로 남 앞에 나설만해졌다고 생각했기 때문이었을 것이다. 다른 한편, 그가 이제 자신을 사교가로 봤다면 자화상을 그릴 자격이 있다고 여길만한 자신감이 생겼을 것이다(그리고 볼이 움푹 들어가고 초췌한 얼굴을 조금 개선했을 것이다). 건강은 좋다고 할 수 없었다. '편지 449'에서 그는 이렇게 말했다. "의사가 반드시 체력을 보강해야 한다고 말했어. 체력이 좋아질 때까지 일을 쉬엄쉬엄 해야 해. 하지만 공복감을 느끼지 않으려고 피운 담배 때문에 몸이 더 나빠졌어." 이 사실을 염두에 둔다면 해골 그림은 그의 첫 자화상으로 볼 수 있다. 단정하지 못하고 볼품없는 외모는 누에넌에서는 농부들과 연대의 상징이었지만 도시에서는 창피함을 불러일으켰고, 이에 대해 반 고흐는 스스로를 냉소적이고도 무자비하게 평가했다.

마지막으로 기억해야 할 점은 당대 사람들이 살아 움직이는 해골 모티프를 좋아했다는 것이다. 15년 전 아르놀트 뵈클린Arnold Böcklin은 〈바이올린을 연주하는 죽음이 있는 자화상〉을 그렸다. 이어 20세기 초, 죽음의 춤이라는 주제는 후고 폰 호프만슈탈Hugo von Hofmannsthal의 연극 「에브리맨Everyman」에서 절정에 달했다. 이는 세기말 세대가 종말론에 대한 두려움을 가진 자신의 모습을 거울에 비추어 보듯 즐기는 일종의 유희였다. 작품의 특징이 진보에 대한 낙관론으로 대표되던 반 고흐에게 이런 경향은 무엇을 의미했을까? 그가 그린 해골은 당대 미술계 논쟁들과 보조를 맞추려는 진지

요람 옆에 앉아 있는 여자
Woman Sitting by a Cradle
파리, 1887년 봄
캔버스에 유채, 61×45.5cm
F 369, JH 1206
암스테르담, 반 고흐 미술관
(빈센트 반 고흐 재단)

한 노력이었다. 그러나 그림에 드러난 작가적인 야심은 그에게 막다른 길이었다. 어떤 현실성도 없이 도상학적 도구로만 기능하는 모티프에 대한 과장된 집중은 반 고흐에게 부족했던 주제의 다양성 문제를 강조한다. 안트베르펜에서 반 고흐는 그의 미술의 양극단. 활기 넘치는 붓질의 순수한 즐거움과 문인의 모티프인 매우 강렬한 우울함을 탐구했다. 결단을 내려야 했다. 반 고흐는 계획보다 빨리 파리로 떠났다.

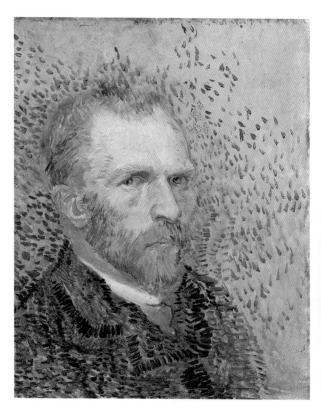

자화상
Self-Portrait
파리, 1887년 봄-여름
캔버스에 유채, 41×33cm
F 356, JH 1248
암스테르담, 반 고흐 미술관
(빈센트 반 고흐 재단)

1885년부터 1888년까지

파리의 네덜란드인

1886 – 1888년

수백 년 동안 화가들은 이탈리아로 순례를 떠났고, 이상적인 고대 유물과 건축물, 조각품을 말 그대로 길거리에서 발견했다. 그들이 살던 시대가 부산스럽고 시끄러우며 덧없는 것에 집착한다고 생각했던 뵈클린, 막스 클링거Max Klinger, 한스 폰 마레Hans von Marées 같은 19세기 화가들은 이탈리아로 탈출을 감행했다. 축복과 풍요로움이 가득한 영원한 이상향 아르카디아Arcadia에 대한 갈망은 다른 유럽 국가들에 비해 발전이 더뎠던 한 나라에 대한 애정에 불과했다.

모더니티의 최첨단에는 이탈리아가 아니라 혁명으로 유럽의 선봉에 선 파리가 있었다. 시대를 대표하는 논의는 미학적 문제였다. 시대를 거슬러 살펴보자면 1700년경에도 영국의 소설가 조너

자화상
Self-Portrait
파리, 1887년 봄
마분지에 유채, 42×33.7cm
F 345, JH 1249
시카고, 시카고 아트 인스티튜트

**르픽 가의 빈센트 방에서 본
파리 풍경**
**View of Paris from Vincent's Room
in the Rue Lepic**
파리, 1887년 봄
캔버스에 유채, 46×38cm
F 341, JH 1242
암스테르담, 반 고흐 미술관
(빈센트 반 고흐 재단)

선 스위프트Jonathan Swift가 패러디한 신구문학 논쟁이 있었다. 논쟁
의 골자는 아름다움이 불변의 기준이나 혹은 덧없이 사라지는 시대
의 취향으로 평가될 수 있는가라는 질문이었다. '모던'이라는 용어
는 논쟁의 중심이 되었고, 뒤따른 미학적 논쟁에서도 쟁점으로 남
았다. '모던'은 19세기까지 정체성에 미친 듯이 매달렸던 화가들이
감상적으로 읊조린 일종의 신념이었다. 전선은 파리 전체로 확장
됐다. 한편에는 오래전부터 인정돼온 중요한 주제를 옹호한 역사
적인 성향의 사람들, 주로 역사화를 그렸던 화가들, 과거 대가들의
완벽한 기교에 입 발린 소리를 했던 사람들이 있었다. 다른 한편에
는 당대의 삶을 붓으로 기록하고, 끊임없이 변하는 분위기의 흐름,
일상의 단면, 그리고 형태와 색채 사용의 자유를 선호했던 사람들
이 있었다. 파리를 현대적인 도시로 만들었던 요소 중 하나는 논쟁
들이 바로 그곳에서 벌어졌다는 사실이었다. 논쟁의 맹렬함은 미술

르픽 가의 빈센트 방에서 본 파리 풍경
View of Paris from Vincent's Room in the Rue Lepic
파리, 1887년 봄
마분지에 유채, 46×38.2cm
F 341A, JH 1243
취리히, 브루노 비숍베르거 갤러리

계에서의 새로운 다원주의의 지표였다. 독일 출신의 막스 리베르만 Max Liebermann, 미국에서 온 제임스 애벗 맥닐 휘슬러James Abbott McNeill Whistler와 메리 카사트Mary Cassatt, 벨기에의 펠리시앵 롭스Félicien Rops 모두 파리에 끌렸다. 파리에 사는 동생을 둔 네덜란드인 빈센트 반 고흐 역시 그중 한 명이었다. 그러나 동생 테오를 두고 반 고흐가 파리로 이사한 주된 이유라고 생각하는 것은 미술에 바친 그의 헌신을 과소평가하는 것일 수 있다.

"사랑하는 친구여, 파리는 역시 파리라는 것을 잊지 말게. 이 도시에 사는 것이 점점 더 힘들고 어려워지더라도, 파리는 하나뿐이라네. 프랑스의 공기는 머리를 맑게 하고, 사람들에게 엄청나게 도움이 된다네." (편지 459a) 동료 화가 호러스 리벤스Horace Lievens에게 보낸 편지에서 발췌한 이 구절만큼 그가 마음껏 열광했던 적은 거의 없었다. 반 고흐는 파리의 마법에 빠졌다. 습관적인 존재의 불안

몽마르트르의 채소밭
Vegetable Gardens in Montmartre
파리, 1887년 2-3월
캔버스에 유채, 44.8×81cm
F 346, JH 1244
암스테르담, 반 고흐 미술관
(빈센트 반 고흐 재단)

클리시 거리
Boulevard de Clichy
파리, 1887년 2-3월
캔버스에 유채, 45.5×55cm
F 292, JH 1219
암스테르담, 반 고흐 미술관
(빈센트 반 고흐 재단)

몽마르트르 거리 풍경
Street Scene in Montmartre
파리, 1887년 봄
캔버스에 유채, 46×61cm
F 번호 없음, JH 1240
코펜하겐, 개인 소장

물랭 드 라 갈레트
Le Moulin de la Galette
파리, 1887년 3월
캔버스에 유채, 46×38cm
F 348A, JH 1221
피츠버그, 카네기 인스티튜트 미술관

은 그를 떠나지 않았지만, 그 때문에 밝고 세련된 합리주의적 태도를 받아들일 준비가 더 되었던 것 같다. 그는 비관적 세계관을 밀어내고 새로운 감동에 마음을 열었다. 2년간의 파리 생활에서 남겨진 편지는 7통에 불과하다. 이제 반 고흐는 편지의 주된 수신자였던 테오와 직접 만나 대화했다. 자신에 대해 설명하고 스스로 안심하려는 그의 존재론적 충동이 약화된 것도 편지가 7통만 남은 또 다른 이유였다. 이제 그는 파리 생활에 나름대로 이바지함으로써 정체성을 확립했다. 리벤스에게 보낸 찬송가 같은 어조의 편지는 그가 느낀 소속감과 새로 얻은 안정감의 증거다.

　　1886년부터 1888년까지 2년 동안, 반 고흐는 근대를 따라잡기에 바빴다. 그는 새로운 미학만큼 파리의 방식을 빠르게 배웠다. 그의 인간적인 장점과 인지력은 상당했다. 그가 파리를 떠났을 때, 테오는 슬퍼하며 여동생에게 편지를 썼다. "형이 2년 전 이곳에 왔을 때 우리가 그렇게 가까워질 거라고 생각하지 않았어. 이제 다시 혼자 지내려니 더욱 공허함을 느껴. 형 같은 사람의 빈자리를 채우는 건 쉬운 일이 아니지. 형은 아주 박식하고 명확한 세계관을 가졌어.

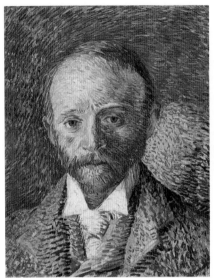

미술상 알렉산더 리드의 초상화
Portrait of the Art Dealer Alexander Reid
파리, 1887년 봄
마분지에 유채, 41.5×33.5cm
F 343, JH 1250
글래스고, 글래스고 미술관

풀밭에 앉아 있는 여자
Woman Sitting in the Grass
파리, 1887년 봄
마분지에 유채, 41.5×34.5cm
F 367, JH 1261
뉴욕, 개인 소장

구리 화병의 패모
Fritillaries in a Copper Vase
파리, 1887년 4~5월
캔버스에 유채, 73.5×60.5cm
F 213, JH 1247
파리, 오르세 미술관

몇 년 지나면 형이 유명해질 거라고 확신해. 형을 통해 알게 된 많은 화가들이 형을 아주 높이 평가한단다. 형은 새로운 개념의 선구자 중 한 명이야. 더 정확하게 말하면, 형은 지루한 일상에서 왜곡되고 퇴색된 개념들을 되살리려고 노력했어. 형은 심성이 곱고 늘 다른 사람들을 위해 무언가를 하려고 애쓰지. 그를 알고 싶어 하지도, 이해하려고도 하지 않는 사람들에게 말이야."

수년간 형에게 책임감을 느끼며 그를 돕는 일을 당연시했던 테오는 함께 생활하며 형의 성격을 진심으로 이해하기 시작했다. 이 과정에서 후견인으로서 가졌던 배려심은 더 친밀하고 개인적인 관계로 바뀌었다. 테오는 강직함을 지닌 한 인간을 발견했고, 둘은 절친한 친구가 되었다. 빈센트의 변덕에 매료된 테오는 이 변덕스러움을 예술가적 기질을 나타내는 증거로 여겼다. 한 해 전에 테오는 이렇게 불평했었다. "형의 내면에 두 사람이 있는 것 같아. 한 명은 재능이 넘치고 교양 있고 상냥한데, 다른 한 명은 이기적이고 매정해! 두 사람은 번갈아 가며 나타나. 그래서 형은 이번에 이런 의견을, 다음번에는 아주 다른 의견을 얘기하지. 항상 찬성하는 주장과 반대하는 주장이 함께 나와." 반 고흐의 일관성 없는 모습은 그의 예술적 천성을 인정한다면 자기모순적인 경향으로 이해할 수 있다. 수많은 언쟁 후 테오는 이런 경향을 형의 세계관에 없어서는 안 될,

1885년부터 1888년까지

접시에 레몬이 있는 정물
Still Life with Lemons on a Plate
파리, 1887년 3-4월
캔버스에 유채, 21×26.5cm
F 338, JH 1237
암스테르담, 반 고흐 미술관
(빈센트 반 고흐 재단)

크로커스 바구니가 있는 정물
Still Life with a Basket of Crocuses
파리, 1887년 3-4월
캔버스에 유채, 32.5×41cm
F 334, JH 1228
암스테르담, 반 고흐 미술관
(빈센트 반 고흐 재단)

롤 접시
A Plate of Rolls
파리, 1887년 상반기
캔버스에 유채, 31.5×40cm
F 253A, JH 1232
암스테르담, 반 고흐 미술관
(빈센트 반 고흐 재단)

커피 주전자와 과일과 화병
Vase with Flowers, Coffeepot and Fruit
파리, 1887년 봄
캔버스에 유채, 41×38cm
F 287, JH 1231
부퍼탈, 폰 데어 호이트 미술관

근본적으로 근대라는 시대를 감당할 유일한 관점으로 인정했다.

테오는 반 고흐가 가장 가깝게 지냈던 사람이었다. 테오의 인정을 받을 때 그는 기운을 냈으며 그림 또한 더 쾌활하고 이해하기 쉬워졌다. 그는 자신의 별난 성격을 알았지만 이제 그 성격을 자랑스럽게 여겼고, 까다롭고 괴팍한 화가라는 사회의 고정관념에 완벽하게 적응했다. 그는 자신 못지않게 별나고 열정적이며 세상을 변화시키겠다고 나선 무명의 몽상가와 개혁가 사이에서 지지를 받았다. 예술가 모임에 참여하여 한밤중까지 토론했고, 누가 물어보지 않아도 자신의 의견을 밝혔다. 반 고흐는 파리에서 화가로 위대해지려면 이방인의 삶이 불가피하다는 사실을 알게 됐다.

체류 초기만 해도 파리는 안트베르펜에서의 생활이 이어지는 속편일 뿐이었다. 1886년 어느 날 그는 코르몽Cormon으로 알려진

전망대 입구
The Entrance of a Belvedere
파리, 1887년 봄
수채화R, 31.5×24cm
F 1406, JH 1277
암스테르담, 반 고흐 미술관
(빈센트 반 고흐 재단)

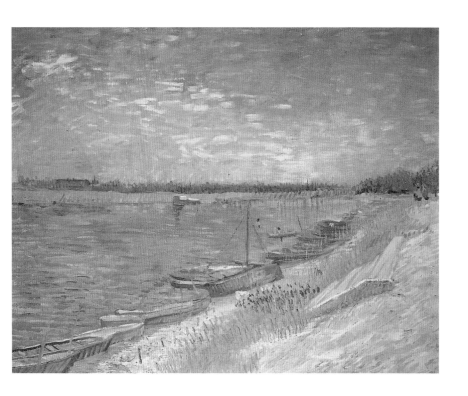

페르낭 안 피에트르Fernand-Anne Piestre가 운영하는 사설 미술학교에 입학했다. 코르몽은 역사화가로, 고고학적 세부 묘사를 통해 (학구적 정확성을 추구함으로써) 시대적 타당성에 관한 논쟁을 회피했다. 1880년대에 도망치는 카인을 그린 그의 기념비적인 작품(파리, 오르세 미술관 소장)은 많은 이목을 끌었다. 황폐한 땅 위로 누더기를 걸친 부랑자들을 등장시켰기 때문이었다. 이들은 성경에 나오는 인물이었다. 코르몽은 분명 장인 같은 전통적인 방식으로 작업하고 주목받을 수 있는 방법을 반 고흐에게 가르칠 만한 인물이었다.

그러나 반 고흐에게 더 중요한 것은 우정이었다. 그는 열 살이나 어리고 인생 경험도 부족하지만 미술 교육 수준은 비슷한 학우들과 대화를 나누기 시작했다. 그중에는 루이 앙크탱Louis Anquetin, 에밀 베르나르, 앙리 드 툴루즈 로트레크Henri de Toulouse-Lautrec 등이 있었다. 이들은 반 고흐가 수월하게 미술계로 접근하도록 이끌었다. 반 고흐는 이론을 세우는 것이 석고 인물상을 스케치하는 지루

노 젓는 배가 있는 강 풍경
View of a River with Rowing Boats
파리, 1887년 봄
캔버스에 유채, 52×65cm
F 300, JH 1275
개인 소장

233

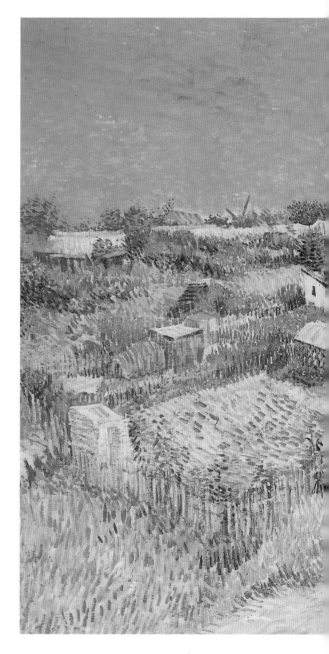

**몽마르트르의 채소밭:
몽마르트르 언덕**
Vegetable Gardens in Montmartre:
La Butte Montmartre
파리, 1887년 6-7월
캔버스에 유채, 96×120cm
F 350, JH 1245
암스테르담, 시립미술관

1885년부터 1888년까지

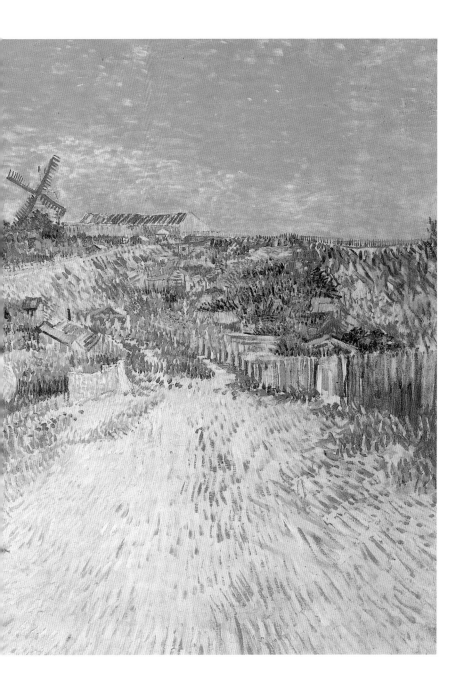

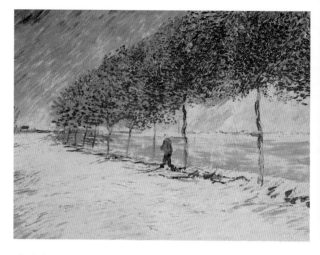

아니에르 부근 센 강둑의 산책길
Walk along the Banks of the Seine near Asnières
파리, 1887년 6-7월
캔버스에 유채, 49×65.5cm
F 299, JH 1254
암스테르담, 반 고흐 미술관
(빈센트 반 고흐 재단)

한 일과보다 더 흥미롭다고 생각했다. 코르몽의 미술학교는 아카데미 교육의 기초를 다질 수 있는 마지막 기회였지만, 그는 이곳에 오래 다니지 않았다. 관례적인 기법이 제공하는 교정적 역할에 신경 쓰지 않던 반 고흐와 달리 그의 어린 친구들은 장인의 상투적인 방식에서 벗어나지 못했다. 그는 다시 한 번, 이론에서 스스로 방향키를 잡고자 했다. 그의 아이디어에 독학으로 얻은 생각이라는 꼬리표가 붙기에 그는 미술계의 활발한 구성원이었다. 보다 정확히 말

노 젓는 배가 보이는 센 강
The Seine with a Rowing Boat
파리, 1887년 봄
캔버스에 유채, 55×65cm
F 298, JH 1257
파리, 개인 소장

봄 낚시, 클리시 다리
Fishing in the Spring, Pont de Clichy
파리, 1887년 봄
캔버스에 유채, 49×58cm
F 354, JH 1270
시카고, 시카고 아트 인스티튜트

하자면 그는 다른 사람들보다 빨리 근대적인 사고를 흡수할 수 있었다. 그리고 자신이 알았던 방식, 즉 자신이 했던 모든 토론과 전시에서 배운 방식으로 그리기를 원했다. 기교적으로 안정된 필치를 가졌다기보다 강한 의지와 명확하게 사물을 보는 눈을 가졌다는 것이 그의 장점이었다. 그의 모든 그림은 충동적으로 그려지고, 끝마무리가 거의 되지 않았으며, 애쓴 흔적이 드러나는, 즉석에서 나온 창작물이었다. 당시 유행하던 양식을 사용할 때도 반 고흐의 그림은 모네Claude Monet나 고갱, 쇠라Georges Pierre Seurat나 툴루즈 로트레크 등의 작품과 달랐다. 제멋대로 인 것 같지만 그들의 작품에는 반 고흐의 작품에서 찾아볼 수 없는 매력이나 탁월함이 공통적으로 나타났다고 평하는 것이 적절할 것이다.

테오는 형이 남부로 떠난 후 편지를 보냈다. "형이 원한다면 나를 도와줄 수 있어. 지금까지 했던 대로 계속하면 돼. 나는 못했지

237

레스토랑 내부
Interior of a Restaurant
파리, 1887년 6−7월
캔버스에 유채, 45.5×56.5cm
F 342, JH 1256
오테를로, 크뢸러 뮐러 미술관

만 형은 화가들과 친구 모임을 만들 수 있어. 프랑스에 온 이후에 형은 그런 모임을 만드는 데 어느 정도 성공했으니까."(편지 T3) 반 고흐는 미술상인 테오의 경력에 분명 도움을 줄 수 있었다. 반 고흐도 그 일원이었던 신진 화가들에 대한 전문가로서 테오의 명성은 점점 높아졌다. 이들을 연구한 이론가 귀스타브 칸Gustave Kahn은 훗날 이렇게 말했다. "테오 반 고흐는 금발에 창백하고 우울해 보였다. 요란하지 않았지만 뛰어난 비평가였고, 미술계 전문가로서 화가 및 작가들과 토론했다." 고갱은 반 고흐 형제가 보인 외향적이고 낙관적인 성향의 혜택을 받은 이들 중 한 명이었다. 고갱의 이름을 처음 세상에 알린 사람이 테오였다.

　사람들과 교제하는 것은 반 고흐의 몫이었다. 이 방면에서 그가 성공적이었던 이유를 이질적인 외모가 주는 이국적인 매력만으로는 설명할 수 없다. 경험 많은 동료 화가들은 반 고흐를 마음에 들어 했다. 반 고흐는 베르나르, 폴 시냐크Paul Signac와 우정을 쌓았고,

이 우정은 파리 시기 이후에도 지속되었다. 반 고흐는 당시 아방가르드 화가들에게 요구되는 생활 방식을 상당히 직관적으로, 즉 그의 친구들보다는 덜 의도적으로 취했다. 다른 사람이 하면 과장되거나 억지로 하는 것처럼 보이는 행동도 반 고흐는 순수하게 자신의 행동방식과 잘 어울리게 조화시켰다. 그는 인위적인 부자연스러움과 일상의 평범함, 소명과 비주류의 삶, 강한 신념과 명랑함, 미술과 삶 등을 융화했다. 2년 동안, 반 고흐는 그들 자신에게 심취해 있던 예술계의 흐름을 지켜보며 동참했다. 이 시기에 그의 수작이 나오지는 않았지만, 적어도 자연스러운 삶과 의도적으로 미화된 삶의 이상을 수월히 구현하는 그의 능력은 현대미술 발전에 중대한 기여를 했다.

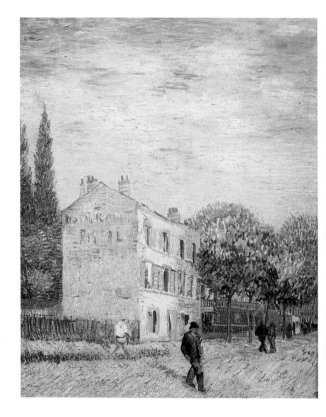

아니에르의 리스팔 레스토랑
The Rispal Restaurant at Asnières
파리, 1887년 여름
캔버스에 유채, 72×60cm
F 355, JH 1266
캔자스 시티, 넬슨 앳킨스 미술관

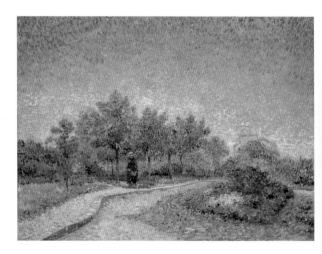

**아니에르의 브와예 다르장송
공원의 길**
Lane in Voyer d'Argenson Park at
Asnières
파리, 1887년 봄
캔버스에 유채, 59×81cm
F 276, JH 1259
뉴헤이븐, 예일 대학교 미술관

창문 너머
1886년

파리 시기, 반 고흐는 230여 점의 작품을 그렸다. 다른 어떤 시기에 그린 것보다 많았다. 작품들의 성격은 다양하며, 계속 실험하며 보낸 2년의 솔직한 기록을 담고 있다. 이곳에서 반 고흐는 기본에 충실했던 풋내기 시절을 과거로 흘려보냈다. 그가 달성한 것은 굉장했지만 작업 속도와 독창적인 마무리가 꾸준한 작업 결과만큼 중요할 수는 없었다. 반 고흐가 누에넌에서 보낸 마지막 편지에 설명한 이론들은 여전히 그의 그림에 보이지 않았다. 그는 1886년을 온전히 초기 작품들을 마무리하는 데 보냈다. 새로운 예술적 방향으로 나아가기까지는 몇 달이 더 걸렸다.

'사실주의적'이라 특징지을 수 있는 네덜란드 시기의 주요 특성이 아직 그림에 남아 있었다. 사실주의는 다양한 예술적 접근 방식을 아우르는 용어였고, 오늘날에도 여전히 그러하다. 모호하긴 해도 이 용어는 반 고흐 작품의 다양성을 가늠하는 데 꽤 유용하다. 사실주의는 일상적인 삶에서 눈으로 볼 수 있는 것, 세상에 존재하는 것을 있는 그대로 신뢰하려는 마음을 의미한다. "우선 그리려면 위에 사각형을 그린다. 그런 다음 이 사각형을 그리고자 하는 대상이 내다보이는 창문으로 생각한다." 이탈리아 건축가이자 미학

클리시 다리가 보이는 센 강
The Seine with the Pont de Clichy
파리, 1887년 여름
캔버스에 유채, 54×46cm
F 303, JH 1323
개인 소장(1988.5.10 뉴욕 소더비 경매)

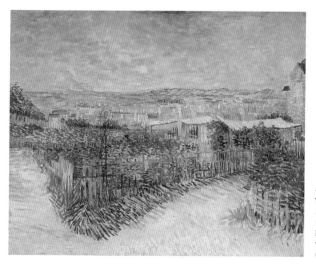

몽마르트르의 채소밭
Vegetable Gardens at Montmartre
파리, 1887년 여름
캔버스에 유채, 81×100cm
F 316, JH 1246
암스테르담, 반 고흐 미술관
(빈센트 반 고흐 재단)

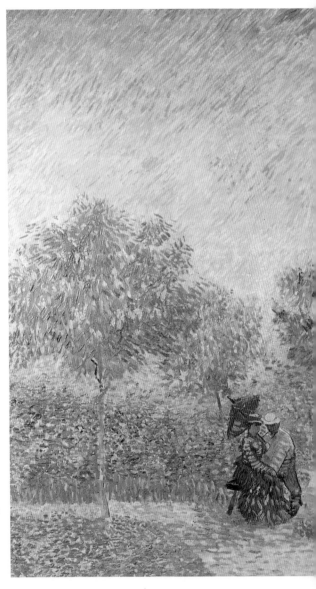

**아니에르의 브와예 다르장송
공원의 연인들**
**Couples in the Voyer d'Argenson Park
at Asnières**
파리, 1887년 6-7월
캔버스에 유채, 75×112.5cm
F 314, JH 1258
암스테르담, 반 고흐 미술관
(빈센트 반 고흐 재단)

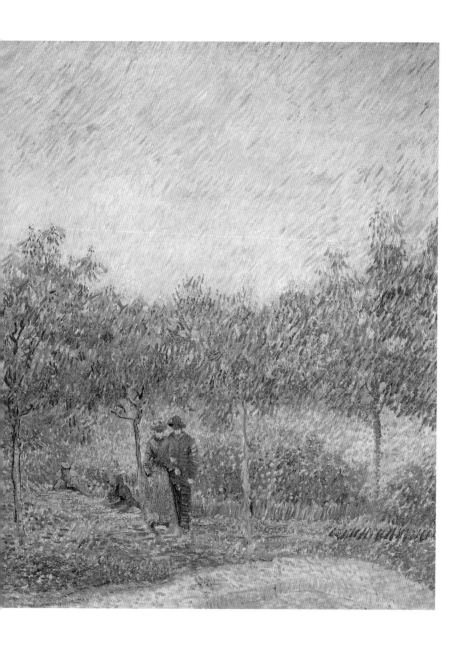

아니에르의 라 시렌 레스토랑
The Restaurant de la Sirène at
Asnières
파리, 1887년 봄
캔버스에 유채, 51.5×64cm
F 312, JH 1253
옥스퍼드, 애슈몰린 미술관

이론가였던 레온 바티스타 알베르티Leon Battista Alberti의 저서 『회화
론Della pittura』에 따르면, 눈에 보이는 것에 대한 신뢰는 모든 회화의
기초였다. 이후 삶을 보는 창문으로서 그림의 이미지는 여러 현상
을 동시에 보여주는 포괄적인 묘사를 인정받게 했으며 동시에 가까
운 곳과 먼 곳, 지평선과 가까이 보이는 대상에 대한 민감한 반응을
이끌어내는 데 이용됐다. 알베르티는 중세 이후 모든 미술에 적용
된 원칙, 즉 그림은 이 세상의 있는 그대로의 모습과 직결되고, 그
림의 우수함은 성공적인 모방에 비례해 평가된다는 원칙을 처음으
로 세운 사람이었다. 이런 의미에서 반 고흐는 사실주의자였고, 그
의 그림은 시각 세계로 열린 창문이었다. 그러나 (다시 짚어 보겠지만)
그는 갈수록 색을 입힌 어두운 유리를 통해 세상을 바라보게 된다.

19세기 중반 쿠르베와 제자들의 사회비판적 파토스pathos는 사
실주의를 의도적인 주의主義로 만들었다. 예술가의 눈은 냉정했다.

아니에르의 센 강 다리
The Seine Bridge at Asnières
파리, 1887년 여름
캔버스에 유채, 53×73cm
F 240, JH 1268
미국, 개인 소장

그가 본 현실은 일체의 미화 없이 묘사됐다. 미술은 아카데미 장식
주의가 감췄던 삶의 불편한 측면을 택했다. 노동자와 거지, 못 가진
사람들 그리고 빅토르 위고의 『레미제라블Les Misérables』에서 처음으
로 문학적인 가치를 부여받은 일반 대중이 새로운 영웅으로 부상
했다. 사실주의 미술의 주요 지지자였던 쥘 앙투안 카스타냐리Jules-
Antoine Castagnary는 이렇게 말했다. "사실주의 화파는 미술을 삶의 모
든 측면과 차원의 표현으로 본다. 가장 중요한 목표는 자연의 힘과
활력을 가능한 강력하게 재현하는 것이다. 그것은 앎과 일체를 이
룬 진실이다. 이미 훌륭하게 묘사하고 있는 시골 생활과 묘사에 잠

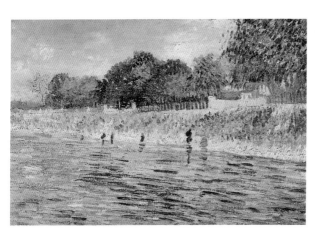

센 강둑
The Banks of the Seine
파리, 1887년 5-6월
캔버스에 유채, 32×46cm
F 293, JH 1269
암스테르담, 반 고흐 미술관
(빈센트 반 고흐 재단)

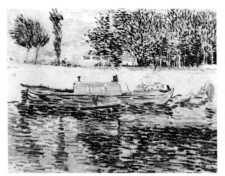

배가 있는 센 강둑
The Banks of the Seine with Boats
파리, 1887년 봄
캔버스에 유채, 48×55cm
F 353, JH 1271
개인 소장(1979.5.15 뉴욕 크리스티 경매)

아니에르의 브와예 다르장송 공원 입구
Entrance of Voyer d'Argenson Park at Asnières
파리, 1887년 봄
캔버스에 유채, 55×67cm
F 305, JH 1265
예루살렘, 이스라엘 박물관(이스라엘 정부에서 영구 대여)

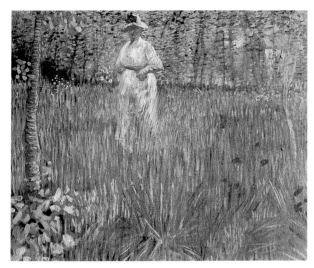

재력이 보이는 도시 생활에 대한 관심을 통해, 가시적인 세계의 모든 측면을 아우르고자 하고 있다. 시대의 한가운데 화가를 똑바로 세우고 그에게 시대를 충실히 묘사하라고 요청하는 것이 미술의 진정한 의미와 도덕적 임무를 정의하는 것이다.”

앞서 그렸던 〈감자 먹는 사람들〉에는 이와 동일한 도덕적 진지함과 단호한 명쾌함이 분명하게 드러난다. 추함은 동참의 증거이자, 표현적인 열정은 진실을 밝혀내는 수단이었다. 반 고흐의 네덜란드 시기 수작 중 일부는 그가 열성적인 사실주의자였음을 드러낸다. 땅과 땅에 의지해 사는 소박하고 찌든 사람들, 가난한 그들의 가정에 대한 반 고흐의 헌신은 초상화와 실내 정경에서 엿보이는 위엄을 드러내는 데 필수적이었다. 쿠르베의 다음과 같은 신념은 반 고흐가 편지에서 언급했을 법한 내용이다. “문명화된 우리 사회에서 나는 야만인의 삶이 어떤지 이해해야 한다. 심지어 정부(의 지배)로부터도 벗어나야 한다. 나는 노동자들을 지지한다. 내가 지지해야 하는 대상은 사람들이고, 그들에게서 나는 지식과 활력을 얻어야 한다.” 쿠르베가 삶을 통해 실천한 작품 활동은 임금 근로자이자 노동자로서의 화가 개념을 확립했다. 그러나 반 고흐는 그보다 훨씬 더 철저하게, 그리고 밀레나 브르통 같은 사실주의자보다 풍부한 표현력으로, 그것도 지방에 완전히 틀어박혀서 그 역할을 수행했다.

화창한 날 들판의 나무들
Trees in a Field on a Sunny Day
파리, 1887년 여름
캔버스에 유채, 37.5×46cm
F 291, JH 1314
암스테르담, PN 부어 재단

아니에르의 공장
The Factory at Asnières
파리, 1887년 여름
캔버스에 유채, 46.5×54cm
F 318, JH 1288
펜실베이니아 메리온 역, 반즈 재단

사실주의가 현실 세계의 모방에 뜻을 두고 나아간 미학적 주의였다면 이 개념은 제삼의 영역, 즉 사물에 대한 직접적인 접근 방식이자 화가가 주제와 대면하는 직접성을 아우르는 것이었다. 이러한 예술적 방법론으로써 사실주의는 파리로 이주한 이후 반 고흐의 좌우명으로 남아 있었다. 때문에 그의 1886년 작업은 전체적으로 사실주의적이었다. 우리는 〈뤽상부르 공원의 길〉(157쪽)에서 여름날 산책을 나온 사람들 사이에 자리한 화가를 발견한다. 화가가 편안함을 느낄 수 있는 환경이다. 이젤을 세울 공간이 있었고, 일

**파리 외곽: 삽을 어깨에 메고
가는 농부가 보이는 길**
Outskirts of Paris: Road with Peasant
Shouldering a Spade
파리, 1887년 6~7월
캔버스에 유채, 48×73cm
F 361, JH 1260
일본, 개인 소장

요일에 여가를 즐기는 사람들을 아무 방해도 받지 않고 관찰할 수 있었기 때문이다. 심지어 으레 등장하는 검은 옷을 입은 여자(왼쪽)는 생기 있는 붉은 양산을 들었다. 산책을 나온 인물일 뿐이지만 그녀는 자연스럽고 중립적인 느낌으로 표현되었는데 반 고흐가 그의 주제들에 의미를 주입하려고 시도한다면 가장 먼저 실패했을 소재다. 반 고흐는 다채로운 세상에서 즐거움을 느끼며 이 장면의 시각적인 자극을 기쁘게 받아들였다. 그림은 약간 원거리에서 바라본 시점을 취하고 있으며, 인상주의의 직접성이 담긴 발랄한 색조로 표현되었다.

반 고흐는 눈으로 본 것을 신뢰하고, 본 것을 거의 그대로 캔버스에 옮길 수 있다고 믿으며, 뤽상부르 공원에서 그의 매력적인 '사실주의' 작품 중 하나를 그렸다. 종종 부자연스러워 보이는 그의 상징주의는 여전히 존재하지만 고요히 그림 속으로 녹아들어 새롭고도 자연스러운 통일성을 구축했다. 보들레르는 현대적인 삶을 그린

풀나기기 있는 길(구름다리)
Roadway with Underpass
(The Viaduct)
파리, 1887년 봄
캔버스에 유채, 31.5×40.5cm
F 239, JH 1267
뉴욕, 솔로몬 R. 구겐하임 미술관,
저스틴 K. 탄하우저 컬렉션

봄의 아니에르 공원
Park at Asnières in Spring
파리, 1887년 봄
캔버스에 유채, 50×65cm
F 362, JH 1264
말레이시아, 탄 스리 림 콕 타이 컬렉션

꽃이 핀 밤나무
Chestnut Tree in Blossom
파리, 1887년 5월
캔버스에 유채, 56×46.5cm
F 270A, JH 1272
암스테르담, 반 고흐 미술관
(빈센트 반 고흐 재단)

파리 외곽에서
On the Outskirts of Paris
파리, 1887년 봄
캔버스에 유채, 38×46cm
F 351, JH 1255
개인 소장(1986.11.18 뉴욕 소더비 경매)

콩스탕탱 기에 대해 다음과 같은 글을 썼다. "'인류의 거대한 사막'을 끝도 없이 여행하는 이 은둔자는 왕성한 상상력을 재능으로 부여받았고, 게으름뱅이보다 더 고결한 목표와 덧없는 순간의 쾌락보다 더 광대한 목적을 가졌다. 그가 추구하는 것은 내가 감히 '모더니티'라고 부르는 것이다. 그가 당면한 문제는 단지 역사적인 것, 그리고 흘러가는 영원으로부터 시적인 특성을 분리해 내는 것이다." 반고흐는 늘 영원하고 시적인 관점으로 접근했다. 낭만주의에서 인상

몽마르트르 부근의 파리 외곽
Outskirts of Paris near Montmartre
파리, 1887년 여름
수채화, 39.5×53.5cm
F 1410, JH 1286
암스테르담, 시립미술관

주의까지 미술 발전의 경향들을 순식간에 거친 그는 이제 덧없는 한 순간 그리고 흘러가는 삶이 나타낼 수 있는 표현의 힘을 발견했다. 이런 그림들에 깊이가 없지는 않다. 그러나 순간의 기록 너머에 있는 시대를 초월하는 깊이를 찾아내기란 갈수록 어렵다. 보들레르는 이를 '모던'이라고 불렀다. 반 고흐는 1886년 내내 이것을 자기 것으로 만들려고 노력했다.

반 고흐는 몽마르트르의 세 방앗간을 보며 상징들을 발견했다. 도시 속에 예외적으로 남아 있는 농경 시대의 유적인 방앗간은 공휴일을 즐기는 인기 있는 장소였지만, 그에게는 고향을 떠올리게 했다. 피에르 오귀스트 르누아르Pierre Auguste Renoir가 그린 '물랭 드라 갈레트'는 그 방앗간 중 하나였다. 반 고흐의 접근 방식은 완전히 달랐다. 그의 관심은 커피를 마시거나 춤추는 사람이 아니라, 이곳의 지형과 건축 양식에 집중됐다. 그는 〈몽마르트르: 채석장, 방앗간들〉(196, 197쪽)에서 흡사 시골 같은 호젓한 순간의 풍경을 파노라마로 보여준다. 언덕 위 방앗간의 위풍당당함을 강조하며 우리의

케 드 클리시에서 본 아니에르의 공장들
Factories at Asnières Seen from the Quai de Clichy
파리, 1887년 여름
캔버스에 유채, 54×72cm
F 317, JH 1287
세인트루이스, 세인트루이스 미술관

1885년부터 1888년까지

시선을 도시가 잠식한 풍경으로부터 멀어지게 한다. 반 고흐와 테
오는 이곳에서 멀지 않은 아파트에 살고 있었다.

　쓸쓸한 이 풍경들을 그린 두 번째 삭품에는 눈에 잘 띄지 않지
만 대화에 열중한 두 사람이 등장한다. 어둡게 처리된 익명의 두 인
물은 익숙한 환경에 신비한 분위기를 불어넣는 반 고흐 작품의 전
형적이고도 중요한 페르소나다. "스케치 작업을 위해 확 트인 지역
에 갈 때, 화가는 가능하면 본 것을 정확하게 복제하려고 노력한다.
자연의 재배치나 다소 모순될 수 있는 상징물의 삽입은 나중에 작
업실에서 하는 일이다. 사실주의는 복제의 단계에서 붓을 내려놓
고, 사실과 다르게 표현하는 작품에 반대한다." 자연의 '사실주의
적' 표현법에 대한 이러한 설명(새로운 사조의 대변자 중 한 명이었던 이폴
리트 카스티유Hippolyte Castille의 설명이기도 하다)은 이 문제에 대해 반 고흐가
취한 입장을 파악하는 척도로도 볼 수 있다. 확실히 반 고흐는 '진
실을 말하지 않는 그림'에 반대하는 카스티유와 같은 입장이었다.
그는 현장에서 그린 습작들을 이용하여 원하는 효과에 어울리는 것

라일락
Lilacs
파리, 1887년 여름
캔버스에 유채, 27.3×35.3cm
F 286B, JH 1294
로스앤젤레스, 아먼드 해머 미술관

데이지와 아네모네 화병
Vase with Daisies and Anemones
파리, 1887년 여름
캔버스에 유채, 61×38cm
F 323, JH 1295
오테를로, 크뢸러 뮐러 미술관

255

**아니에르의 브와예 다르장송
공원의 길**
Avenue in Voyer d'Argenson Park at
Asnières
파리, 1887년 여름
캔버스에 유채, 55 × 67cm
F 277, JH 1316
개인 소장

이라면 무엇이든 취하는 방식을 못마땅해했다. 반 고흐는 풍경들
을 각색하지 않고 모티프에 어울리게 그대로 남겨뒀다. 순수한 외
광화가였던 그는 빛과 공기의 본질적인 효과를 절대적으로 신뢰했
고, 캔버스를 채운 색채들로 분위기를 만들어냈다. 그러나 때로 만

**클리시 다리가 있는 봄의
센 강둑**
Banks of the Seine with Pont de
Clichy in the Spring
파리, 1887년 6월
캔버스에 유채, 50 × 60cm
F 352, JH 1321
댈러스, 댈러스 미술관

족하지 못하는 경우도 있었다. 심오한 내용을 좋아했던 그는 시각적인 즐거움이 피상적인 것에 지나지 않는다는 의심을 가졌다. 채석장에 검은 복장의 두 사람을 그려 넣거나, 물랭 드 라 갈레트 바깥에 불길한 느낌을 주는 어두운 복장의 여인을 배치한 것은 아마 그래서였을 것이다(188, 189쪽 비교). 도상학적 상징을 덧대는 과정은 대개 작업실에서 이뤄졌다. 카스티유라면 이들을 모순적인 상징물이라고 혹평했을 것이다. 이들은 불쑥 나타났고 전반적인 효과 면에서 미미하거나 무시해도 될 정도지만, 말끔하고 개방적이며 환하게 빛나는 사실주의의 세계에서 낭만주의 정신을 고수하고 있다.

반 고흐의 상상력은 화면을 자유롭게 걷어차고 나오지 못하고 오히려 엄격한 모방 규칙들에 구속받았다. 규칙들은 주로 붓질과 색채 사용에 적용됐다. 반 고흐는 1886년 이후에야 충실하고 서술적인 주제 묘사에서 과감하게 벗어날 수 있었다. 다시 한 번 〈몽마르트르: 채석장, 방앗간들〉(197쪽)을 살펴보자. 반 고흐의 붓질이 시각적 인상을 충실하게 따르고 있음을 알 수 있다. 그는 길고 가느다란 붓질로 풍차 날개를 그렸다. 이와 대조적으로 전경의 돌무더기에는 두껍고도 단호하게 붓질했다. 언덕 비탈의 묘사는 고르지 않고 미숙해 보인다. 무형의 하늘 분위기를 표현하기 위해 반 고흐는

해바라기 정원
Garden with Sunflower
파리, 1887년 여름
캔버스에 유채, 42.5 × 35.5cm
F 388V, JH 1307
암스테르담, 반 고흐 미술관
(빈센트 반 고흐 재단)

해바라기가 핀
몽마르트르의 길
Montmartre Path with Sunflowers
파리, 1887년 여름
캔버스에 유채, 35.5 × 27cm
F 264A, JH 1306
샌프란시스코, 리전 오브 아너 미술관

숲길
Path in the Woods
파리, 1887년 여름
캔버스에 유채, 46×38.5cm
F 309, JH 1315
암스테르담, 반 고흐 미술관
(빈센트 반 고흐 재단)

**아니에르의 브와예 다르장송
공원 구석**
**Corner of Voyer d'Argenson Park at
Asnières**
파리, 1887년 여름
캔버스에 유채, 49×65cm
F 315, JH 1320
개인 소장

덤불
Undergrowth
파리, 1887년 여름
캔버스에 유채, 46×38cm
F 308, JH 1313
암스테르담, 반 고흐 미술관
(빈센트 반 고흐 재단)

소용돌이치는 붓질에 이기히며, 이 모두에서 사물의 질감과 밀도를
담아내려고 노력한다. 정교한 질감 표현이 그의 능력 밖에 있었던
네덜란드 시기와 비교해본다면, 기법에 대한 이해가 성장했음을 알
수 있다. 반 고흐의 '사실주의'는 첫 번째 파리 시기(1886-1888년)에
절정에 달했다. 향후 그가 기교적인 테크닉을 벗어버릴 수 있었던
것은 바로 자신의 능력에 대한 확신이 커졌기 때문이었다.

그는 색채 사용 면에서 가장 크게 도약했다. 누에넌에서 그는
이렇게 말했었다. "오로지 물감을 사용해 평화롭고 고요하게 창작
을 하다 자연과 조화를 이루는 작품을 완성한다."(편지 429) 그러나
1886년엔 그런 작업을 하지 않았다. 색채는 그가 예측한 자율성과
거리가 멀었다. 실제로 반 고흐는 여전히 대상의 고유한 색과 주제
의 외관을 충실하게 따랐다. 그의 첫 자화상(153, 187쪽)은 얼굴을 더
생동감 있게 만드는 순수한 색채를 한 번도 강조하지 않은 채, 옛

수레국화와 양귀비 화병
Vase with Cornflowers and Poppies
파리, 1887년 여름
캔버스에 유채, 80×67cm
F 324, JH 1293
네덜란드, 트리튼 재단

거장들을 연상시키는 갈색에 탐닉했다. 마치 자신의 얼굴에 빠져들어 어떤 색채 실험도 하지 못한 듯했다.

그러나 반 고흐의 관심은 온통 색채에 있었다. 그는 농민 초상화 연작을 그릴 때처럼 많은 작업량을 스스로에게 부과하며, 40점이 넘는 일련의 꽃 정물화를 제작했다. 꽃 정물화는 색채에 숙달하려는 그의 결심을 증명한다. 테오는 어머니에게 이 정물화들에 대해 이렇게 전했다. "형은 전보다 훨씬 더 활달하고 인기가 아주 많아요. 매주 그림을 그리도록 꽃다발을 보내주는 지인들도 있어요. 형이 꽃을 그리는 주된 이유는 나중에 그릴 작품을 위해 새로운 색채들을 개발하고 싶어 하기 때문이에요." 정물화는 반 고흐의 과도기를 나타낸다. 그는 과도기가 끝날 무렵 다양한 색조가 가진 힘을 깊이 인식했고, 이후 전과 달리 색채만을 사용해 창작에 몰두했다. 〈접시꽃 화병〉(181쪽)은 누에넌에서 강조한 목표들을 개략하려는 시도다. 꽃의 붉은색은 초록색 잎과 대비된다. 그러나 미묘하게 다른 색조를 배경으로 한 녹색 꽃봉오리가 보인다. 이 그림은 색채 유사성과 색채 대비에 관한 습작인데 이런 의도를 가진 이 시기의 유일한 작품은 아니다. 문제는 구도상 배치에 있다. 그는 꽃을 세심하게 선택하고 그리기에 적절한 화병을 골랐으며, 완전히 알아볼 수는 없지만 확실히 공간감이 느껴지는 배경 앞에 이들을 놓았다. 색채와 그림자의 선으로 짐작건대 분명 작업대와 벽이 있었을 것이다. 반 고흐는 아직도 주어진 현실을 그리고 있었다. 사실주의에 대한 그의 충실함은 여전히 변함없었다.

그럼에도 이 정물화들은 당시까지 그의 가장 큰 성장을 보여 준다. 주제를 있는 그대로 표현하려는 빈 고흐의 성향을 강조해 준 권위자가 없었다면, 그는 색채를 첨가하는 그 자체를 위해 팔레트에서 벗어나 즉흥적으로 쓰기 시작했을 것이다. 확신을 준 권위자는 프랑스 화가 아돌프 몽티셀리Adolphe Monticelli였다. 그는 반 고흐가 파리에서 처음으로 발견한 화가였고, 반 고흐는 죽는 날까지 몽티셀리를 높이 평가했다. 반 고흐와 테오는 프로방스 출신 몽티셀리가 격렬하게 작업한 그림을 한두 점 소장했는데, 이들 작품에 비하면 반 고흐의 붓질은 단조롭게 보인다. 몽티셀리는 주제의 시각적인 측면뿐 아니라 촉각적이고 물리적인 차원을 전달하기 위해 일종의 부조처럼 물감을 두껍게 사용하면서 꽃을 모방하는 모사본을 제작했다. 반 고흐는 리벤스에게 쓴 편지에서 꽃 정물화에 대해 이렇게 이

라일락, 데이지, 아네모네 화병
Vase with Lilacs, Daisies and Anemones
파리, 1887년 여름
캔버스에 유채, 46.5×37.5cm
F 322, JH 1292
제네바, 미술역사박물관

1885년부터 1888년까지

야기했다. "나는 색채의 강렬함을 전달하려고 노력했다."(편지 459a)

반 고흐의 그림은 표현 그대로였다. 그가 1886년에 그렸던 작품은 "전달하려고" 노력했다. 현실이 제공할 수 있는 교정적 역할은 여전히 부족했고, 반 고흐는 그것을 찾고 있었다.

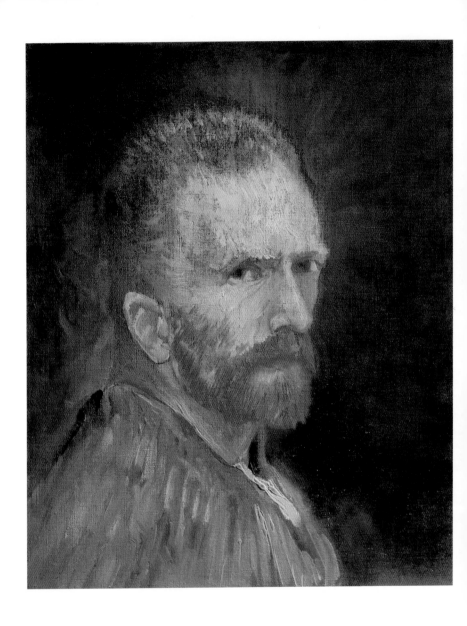

1885년부터 1888년까지

사조, 사조, 사조

1887년 분수령

누르스름한 천 위에 구두가 놓여 있다. 오래도록 세상을 떠돈 화가를 상징하는 낡은 〈구두 세 켤레〉(201쪽)다. 반 고흐가 관심을 보인 것은 오래 사용한 흔적이었다. 닳은 가죽, 다 해진 밑창, 떨어진 가죽 테두리와 위로 들린 앞코 등은 모두 오래 신어서 낡아버린 구두의 모양을 강조하고 있다. 덧입힌 허상 없이, 광적으로 충실하게 모방한 정물로 보인다. 마찬가지로 〈구두 한 켤레〉(210쪽, 위) 속 반장화도 결코 유행하는 구두가 아니었다. 하지만 이 구두는 더 따뜻한 오렌지색이며, 정체를 알 수 없는 청색 배경과 대비된다. 흰색 점은 밑창의 징을 나타내지만, 또한 끝없이 이어지는 구두끈을 표현하기 위한 붓질처럼 미학적으로 순수하게 기능한다. 반 고흐는 그림에 서명을 남기고 드물게 날짜도 기입했다. 1886년 여름에 그려진 것으로 보이는 다른 작품(183쪽)과 달리, 그는 이 그림이 1887년에 완성되었음을 분명히 밝혔다. 가장 눈에 띄는 것은 색채와 붓질에 접근한 방식이다. 앞선 그림에서는 세부 묘사에 대한 애정이 잘 드러나지만 장식적인 선과 화려한 색채를 과감히 사용하는 개성적인 접근 방식 때문에 좋은 결과를 얻지 못했다.

두 구두 정물화는 1887년의 분수령이 되었다. 반 고흐는 과거에 사용하던 고유한 색과 순수한 묘사적 양식에 의문을 품었다. 그는 대상에 분석적으로 접근하도록 이끈 '사실주의적' 방식을 단념했다. 1887년 여름에 그린 〈밀짚모자를 쓴 자화상〉(271쪽) 역시 앞선 시기의 접근 방식에서 벗어났다. 이제 반 고흐의 주된 관심사는 색채의 유추에 있었다. 이 작품의 셔츠와 얼굴, 모자, 심지어 배경에도 유쾌한 여름의 노란색이 풍부하게 담겼다. 신중하게 사용한 보라색이 은근히 대비되는 분위기를 더한다. 고유의 색 원칙이 지켜진 부분은 황갈색 수염뿐이다. 그러나 여기서도 붉은색이 너무 드문드문 사용되었기 때문에 묘사에 완전히 충실했다고 볼 수 없다. 반 고흐의 친근한 얼굴은 시각적 실험의 장이 되었다. 얼굴의 기본적인 생김새는 자연스럽게 유지되며, 수줍음과 엄격함의 유별난 조합도 여전하다. 그러나 이 작품은 그저 거울을 열중해 보면서 완성된 초상화가 아니었다. 초상화는 이제 그림의 효과를 위해 고안된 방식으로 그의 외관을 기록했다.

자화상
Self-Portrait
파리, 1887년 여름
캔버스에 유채, 41×33.5cm
F 268, JH 1299
하트퍼드, 워즈위스 아테네움

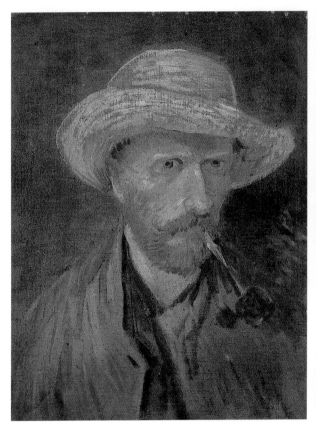

**밀짚모자를 쓰고 담뱃대를 문
자화상**
Self-Portrait with Straw Hat and Pipe
파리, 1887년 여름
캔버스에 유채, 41.5×31.5cm
F 179V, JH 1300
암스테르담, 반 고흐 미술관
(빈센트 반 고흐 재단)

　〈몽마르트르의 채소밭: 몽마르트르 언덕〉(234, 235쪽)에서 우리
는 그림을 뒤덮은 형형색색의 붓질을 발견하게 된다. 헛간과 울타
리는 동일하게 처리되어 그 양식이 전체적인 시각적 효과에 통합
된다. 작품 자체가 화려한 양식을 뽐내는 도구로 사용되어 주제를
가리는 결과를 가져왔다. 선들은 철가루들이 자석에 이끌리는 모습
같다. 비평가들은 이처럼 무질서한 방식을 반 고흐의 자기장 양식
이라고 불렀다. 마치 리모컨으로 손쉽게 조정하듯, 붓은 여기에 한
획, 저기에 한 획을 그으며 캔버스 위에서 가볍게 움직인다. "자연
이 나에게 이야기를 걸었고, 나는 그것을 속기로 받아 적었다. 내가
적은 것 중에는 알아볼 수 없는 단어들도 있겠지만 숲이나 해안, 혹
은 인물이 말한 것 가운데 일부는 여전히 그림에 남아 있다."(편지

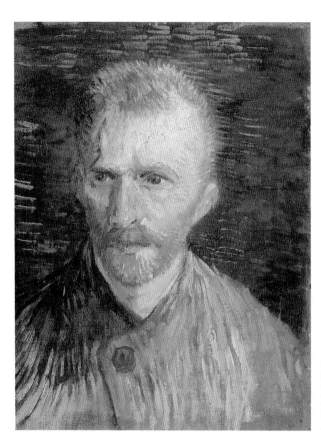

자화상
Self-Portrait
파리, 1887년 여름
캔버스에 유채, 41×33cm
F 77V, JH 1304
암스테르담, 반 고흐 미술관
(빈센트 반 고흐 재단)

228) 반 고흐는 이렇듯 헤이그 시절 자신의 붓질을 속기법에 비유해 설명했었다. 6년이 흐른 시점에서야 그는 작업 속도, 방법 그리고 개성 있는 붓질이 모두 어우러지는 실력을 갖췄다. 이전까지만 해도 자연이 반 고흐에게 사물을 보여주면 그는 대상을 그대로 묘사했었다. 이제 자연은 반 고흐에게 이야기를 들려주었고, 그는 그 이야기의 말씨와 문법과 운율을 재창조했다.

1887년 반 고흐는 세잔이 '자연과 같은 조화로움'으로 지칭한 회화의 자율적인 가치를 마침내 발견했다. 변화는 갑작스럽게 일어나지 않았다. 사진에 계획된 의지 없이 인상주의의 결과로 발생한 것이다. 인상주의자들은 근본적으로 '사실주의자'였다. 그들은 주관적이고 예술적인 개성의 영향을 제거하려고 노력함으로써, 현상

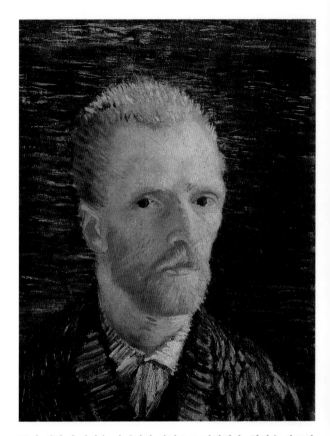

자화상
Self-Portrait
파리, 1887년 여름
캔버스에 유채, 42×34cm
F 269V, JH 1301
암스테르담, 반 고흐 미술관
(빈센트 반 고흐 재단)

들에 대한 충실성을 파격적인 방법으로 정의했다. 현실은 사고의 간섭 없이 바로 눈으로 받아들여야 했고, 결과적으로 그림에 순수하고 시각적인 인상을 남겨야 했다. 중요한 것은 속도였다. 오직 속도만이 개념적인 지식이 자연의 주제를 장악하는 것을 막을 수 있었다. 사물의 색채를 팔레트 위에서 재창조하는 데 시간과 노력을 들이고 캔버스에 사물의 윤곽선을 정립하는 것은 작품의 활력을 감소시킬 뿐이었다. 인상주의자 특유의 스케치 같은 방식은 이러한 태도에서 비롯된 필연적인 결과였다. 그러나 이 방법은 역설적이게도, 의도와 정반대의 방향으로 발전했다. 매력적인 선과 색채의 사용은 사실주의에 비해 세상과 그림 사이에 더 과하게 베일을 드리우는 결과를 가져왔다. 가볍게 칠한 물감과 붓질, 형형색색의 점은 캔버스의 이차원성을 강조했고, 물리적인 차원에서 예상치 못한

1885년부터 1888년까지

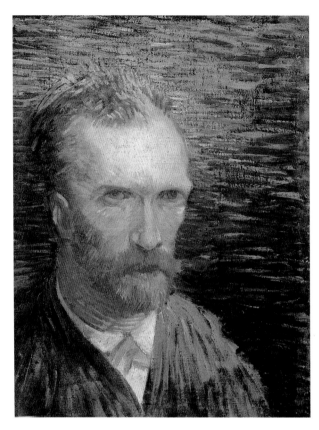

자화상
Self-Portrait
파리, 1887년 여름
마분지 위 캔버스에 유채, 42.5×31.5cm
F 109 V, JH 1303
암스테르담, 반 고흐 미술관
(빈센트 반 고흐 재단)

특성들을 불러왔다. 그림은 더 이상 자연을 대변하지 않고 그저 자신을 보여줄 뿐이었다. 1887년 반 고흐도 이를 문제로 인식했다.

물론 그가 순수하게 인상주의적인 작품을 제작한 경우는 드물다. 예를 들어, 1887년 여름에 완성한 〈나무와 덤불〉(277쪽)은 〈꽃이 핀 사과나무〉(파리, 개인소장) 같은 모네 작품에서 영향을 받았다. 1874년 인상주의라는 이름이 만들어진 계기가 된 모네의 〈인상, 해돋이〉(파리, 마르모탕 미술관 소장)처럼, 어떤 의미로는 반 고흐도 자연에 대한 감정을 전달하려 했다고 할 수 있다. 끝없는 초록색에 더해진 밝은 흰색, 노란색의 물감 자국은 숲의 모습을 충실히 복제한 것이 아니다. 그러나 생장의 느낌은 더욱더 강렬하게 캔버스를 채운다. 자연이 요구한 창조적인 에너지의 매개자인 화가는 자신이 휘말려든 과정을 감탄하며 바라본다. 그의 작품은 자연의 작품이며,

밀짚모자를 쓴 자화상
Self-Portrait with Straw Hat
파리, 1887년 여름
캔버스에 유채, 41×31cm
F 61V, JH 1302
암스테르담, 반 고흐 미술관
(빈센트 반 고흐 재단)

발전을 증명하는 끊임없는 생산의 과정이다. 직접성의 방식이 변화를 이끄는 원동력이라는 철학 내지는 찬가가 되었다. 여기서부터 발전한 미술 개념은 장차 많은 설명을 필요로 했다.

반 고흐가 식물의 생장에서 얻은 이 즐거움은 불변의 보편적 실재와 객관성을 소홀히 했다는 이유로 공격을 받았다. 인상주의가 달성한 업적도 이제 흐름과 정지, 변화와 항구성 등을 조화시키려는 후기 인상주의의 목표에 길을 열어줘야 했다. 1887년 점묘주의자들은 모든 전략적 요충지를 차지했다. 이는 반 고흐가 각기 다른 두 운동의 순차적인 진행을 동시에 받아들이고 있음을 의미했다. 분명히 반 고흐는 그들의 발전 방향이 갈라졌다는 사실에 기본적으로 관심이 없었을 것이다. 그러나 점묘주의자들에게는 뛰어난 대변인이 있었다. 반 고흐는 반 고흐의 좋은 친구가 된 폴 시냐크였

밀짚모자를 쓴 자화상
Self-Portrait with Straw Hat
파리, 1887년 여름
패널 위 캔버스에 유채, 35.5×27cm
F 526, JH 1309
디트로이트, 디트로이트 미술관

다. 시냐크는 이 운동을 이끌었던 쇠라의 오른팔이자, 반 고흐와 가까웠던 동료 화가들 중 한 명이었다.

〈자화상〉(221쪽)은 1887년 초에 제작되었다. 생생한 시각적 효과는 인상주의적인 풍경에서처럼 물리적인 성질의 것이 아니다. 그 토대는 생리학적이다. 점묘주의 이론가 샤를 앙리Charles Henry와 샤를 블랑Charles Blanc은 병치된 순수한 색채의 점들이 일종의 시각적 공포를 유발한다는 사실을 알아냈다. 눈은 강박적으로 다른 색조들을 혼합하고, 점의 스타카토를 평평한 면으로 보려고 한다. 시각적 혼합의 원칙은 실제로 유효하지만, 지속적으로 불안정한 느낌이 수반된다. 이제 화가들은 정물화나 초상화 같은 정적인 주제를 선택함으로써 점들의 과열된 흥분을 가라앉히려고 노력했다. 인상주의는 현 시점이 가지는 복합적인 의미들(모든 현대적 세계관은 이렇게 주장

한다)을 창문으로서의 그림과 표면으로서의 그림이라는 양극성으로 표현했다. 점묘주의는 정적인 것과 동적인 것의 갈등을 더함으로써 양극성을 확장시켰다. 반 고흐는 자화상을 그리면서 이러한 갈등을 표현하는 더 온건한 방법을 찾았다. 재킷의 천과 배경에는 선명한 색점을 충분히 일관되게 사용했지만, 생기 넘치는 얼굴에는 이 같은 표현을 배제했다. 그럼에도 이 초상화와, 같은 시기에 제작한 미술상 알렉산더 리드Alexander Reid의 초상화(228쪽)는 반 고흐가 쇠라와 점묘주의자의 원칙을 가장 많이 수용한 그림이다.

그는 〈르픽 가의 빈센트 방에서 본 파리 풍경〉이라는 제목이 붙

1885년부터 1888년까지

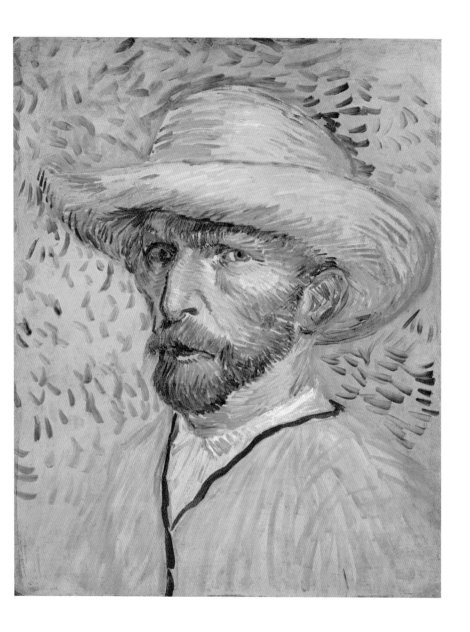

아니에르 센 강의 다리
Bridges across the Seine at Asnières
파리, 1887년 여름
캔버스에 유채, 52×65cm
F 301, JH 1327
취리히, E. G. 뷔를 재단

은 두 작품(222, 223쪽)에서 점묘주의의 또 다른 측면을 차용했다. 색점이 시각적 역동성을 준다면, 신중하게 계산된 수평선과 수직선의 균형은 정적인 안정감을 준다. 이 개념은 반 고흐의 파노라마 작품에 적용됐다. 그는 한 해 전에 그린 〈몽마르트르에서 본 파리 풍경〉(182쪽)에서 무한한 바다를 바라보듯 파리를 바라봤지만, 이제 벽, 지붕, 지평선 등이 그러한 바다를 막아섰다. 거리를 가늠하려면 시선은 먼저 기하학적 모양의 장애물을 넘어야 했다. 자유에 대한 약속과 생명의 풍요로움은 그 너머에 있었다. 바로 이 지점에서 반 고흐는 점묘법을 포기했다.

벨기에 작가 에밀 베르하렌Emile Verhaeren은 당대 파리의 다양한 미술 사조를 고찰하며 이렇게 선언했다. "하나의 화파는 존재하지 않는다. 단체들은 끊임없이 분열돼서 심지어 얼마 남아 있지도 않다. 다양한 경향들은 한순간 대립하다가 통합되고, 그다음 다시 분리되고 또 붕괴된다. 하지만 그럼에도 불구하고 현대미술이라는 원

그랑드자트 다리가 보이는
센 강
The Seine with the Pont de la Grande Jatte
파리, 1887년 여름
캔버스에 유채, 32×40.5cm
F 304, JH 1326
암스테르담, 반 고흐 미술관
(빈센트 반 고흐 재단)

클리시 다리가 있는 센 강둑
Banks of the Seine with the Pont de Clichy
파리, 1887년 여름
마분지에 유채, 30.5×39cm
F 302, JH 1322
스타브로스 S. 니아르코스 컬렉션

안에서 움직이는 만화경처럼, 움직이는 기하학 무늬를 생각나게 한다." 모두가 완전히 새로운 것을 찾으려 했고 혼자만이 그것을 발견했다고 확신하는 자들의 집단들을 떠돌던 반 고흐도 이러한 움직임 속에 있었다. 미술에 대한 표준화된 접근 방식은 모호한 세계관만큼 불가능해졌다. 그래서 모든 이들이 고유의 언어, 고유의 활동과 선언서를 만들었고, 보편적으로 유효하다고 믿을 수 있는 이런저런 양식을 지지했다. 대도시 파리는 인상주의, 상징주의, 클루아조니즘, 혼합주의, 점묘주의 등의 사조로 넘쳐났다. 이러한 다원성은 현대미술의 혁신적인 활력을 나타내는 반면 점차 주변부적인 역할을 받아들여야 하는 한계를 암시하기도 했다.

이들은 스스로 선택받은 사람이라는 확신 외에도 한 가지 공통점이 더 있었다. 전통 미술의 수호자들은 이들이 전부 미쳤다고 생각했다. 이 현대 미술가들이 마주한 불명예스러운 반응은 오히려 그들의 신념을 북돋았다. 반 고흐는 여동생에게 말했다. "살롱전 심사를 맡은 따분한 선생들은 인상주의 화가들을 인정조차 하지 않아. 살롱전의 문을 개방하는 것에 대해서 그 화가들도 미온적인 입

덤불
Undergrowth
파리, 1887년 여름
캔버스에 유채, 32×46cm
F 306, JH 1317
위트레흐트, 중앙박물관(위트레흐트
판 바런 박물관 재단에서 대여)

1885년부터 1888년까지

아니에르 센 강의 수영장
Bathing Float on the Seine at Asnières
파리, 1887년 여름
캔버스에 유채, 19×27cm
F 311, JH 1325
리치먼드, 버지니아 미술관,
폴 멜런 부부 컬렉션

장이고. 그들은 자신들의 전시회를 따로 개최할 거다. 그때까지 내가 적어도 50점의 작품을 준비하고 싶어 한다는 사실을 유념한다면, 전시를 안 하더라도 적어도 한 가지 의미가 있는 전투에서 조용히 내 역할을 했다는 것을 이해하게 될 거야. 착한 아이처럼 상이나 메달을 못 받을까 봐 두려워할 필요가 없다는 뜻이지."(편지 W4) 편지 속 '착한 아이'란 매년 살롱전에서 수상하고 상류사회가 떠받드는 주류 화가들을 가리켰다. 사조는 소외된 또 다른 세상의 산물이었다. 인정받은 화가들은 자유로운 마음으로 작업할 수 있었고, 과거를 설명하는 것이 아니라 미래에 대한 지지를 얻기 위해 이론적으로 가공된 양식에 의존할 필요가 없었다.

　　독립화가협회는 1884년 6월 창립됐다. 그 정관은 다음과 같았다. "우리는 심사제도 폐지를 위해 투쟁하고, 화가들이 아무런 방해도 받지 않고 대중에게 작품을 선보이도록 도울 것이다." 곧 새로운 사조가 탄생했다. 분리파였다. 이들은 대중 의견의 영향력에 대한 지극히 민주적인 믿음으로 비평가들의 권위를 토론의 설득력으로 대체하려 했다. 여기에 반 고흐가 이 시기에 말한 '영혼'의 개념이 있다. 그러나 분리파가 그렇게 중시한 대중 의견의 힘은 반 고흐의

생각에 포함되지 않았다. 대중의 예술적 수준이 미흡하다는 사실이 드러났을 때(대중은 다양한 사조가 만들어낸 작품보다 값싼 장식미술을 선호했다), 모더니즘은 대중의 의견에 대한 믿음을 부인했다.

반 고흐가 조직한 1887년 11월 전시회는 어느 정도의 비공개

1885년부터 1888년까지

진행이 필요하다는 점을 잘 보여줬다. 몽마르트르의 뒤샬레 레스토랑에서 열린 이 전시회에는 반 고흐와 그의 친구 툴루즈 로트레크, 베르나르와 앙크탱의 작품 100여 점이 전시됐다. 이들을 위해 반 고흐가 장난으로 만든 '프티 불바르(골목길)의 화가'라는 명칭은 차츰 인정받기 시작하던 인상주의 화가들을 가리키는 '그랑 불바르(큰길)의 화가'와 대비되는 이름이었다. 베르나르는 이 전시회에서 처음으로 그림을 팔았고 반 고흐는 이 소박한 성공을 매우 자랑스러워했다. 반 고흐가 논쟁에 참여하며 보였던 에너지와 헌신은 대립하는 파벌들을 화해로 이끌었다. 그는 베르나르에게 보낸 편지에서 통합을 강하게 요구했다. "시냐크와 다른 점묘주의자들이 종종 상당히 아름다운 것을 그린다는 사실을 고려한다면, 그 그림들을 공격하는 대신 가치를 인정하고 존경심을 갖고 대화하는 것이 낫네. 그들과 사이가 나쁠수록 더더욱 말이야. 그렇지 않으면 우리는 편

나무와 덤불
Trees and Undergrowth
파리, 1887년 여름
캔버스에 유채, 46.5×55.5cm
F 309A, JH 1312
암스테르담, 반 고흐 미술관
(빈센트 반 고흐 재단)

나무와 덤불
Trees and Undergrowth
파리, 1887년 여름
캔버스에 유채, 46×36cm
F 307, JH 1318
암스테르담, 반 고흐 미술관
(빈센트 반 고흐 재단)

잘린 해바라기 두 송이
Two Cut Sunflowers
파리, 1887년 8-9월
삼중 보드 위 캔버스에 유채, 21×27cm
F 377, JH 1328
암스테르담, 반 고흐 미술관
(빈센트 반 고흐 재단)

협한 파벌주의자가 된다네. 다른 사람들의 장점은 보지 못하고, 자신이 세상을 이해하는 유일한 사람이라고 믿는 자들과 다름없게 돼."(편지 B1) 반 고흐는 하나의 경향을 전적으로 지지한 적이 없었다. 그는 시험 삼아 해보고 자신의 예술적 레퍼토리에 맞는 것은 무엇이든 차용했다. 그는 배우기 위해 파리로 갔고, 그곳에 배울 만한 점을 가진 사람이 많다는 사실을 알았다. 반 고흐는 급성장하는 모더니즘 미술에 19세기를 아우르던 사조인 절충주의를 적용했다. 그리고 전통적인 비법 상자를 뒤지는 데 거리낌이 없었던 아카데미 화가들과 달리, 파리라는 혼합물을 휘저은 다음 자신의 취향에 맞는 것을 건져냈다. 다음 장에서 다룰 자포니즘(Japonism, 일풍의 사조. 역자 주)이 그의 관심을 가장 강렬히 자극한 사조였다.

졸라가 표명했던 유명한 말이 있다. "미술 작품은 기질이라는 여과장치를 통해 보이는 창작품의 한 모퉁이다. 우리가 화면에서 보는 새로운 그림은 화면 반대편의 사람과 사물이 복제된 것이다.

포도, 배와 레몬이 있는 정물
Still Life with Grapes, Pears and Lemons
파리, 1887년 가을
캔버스에 유채, 48.5×65cm
F 383, JH 1339
암스테르담, 반 고흐 미술관
(빈센트 반 고흐 재단)

절대 완전하게 사실 그대로일 수 없는 복제는 새로운 화면이 우리의 눈과 세상 사이에 드리울 때마다 변한다. 똑같은 방식으로, 색색의 유리창은 사물들을 각기 다른 색으로 보이게 하며, 오목렌즈나 볼록렌즈는 사물을 왜곡한다.” 파리에서 반 고흐는 그림이라는 창문에 무한한 색조의 유리창이 있다는 것을 알았다. 그럼에도 그는 외부 세계의 풍경을 차단해 화가의 기억과 상상력에 전적으로 의지

잘린 해바라기 두 송이
Two Cut Sunflowers
파리, 1887년 8-9월
캔버스에 유채, 50×60cm
F 376, JH 1331
베른, 베른 미술관

국화와 야생화 화병
**Chrysanthemums and Wild Flowers
in a Vase**
파리, 1887년 가을
캔버스에 유채, 65.1×54cm
F 588, JH 1335
뉴욕, 메트로폴리탄 미술관

잘린 해바라기 네 송이
Four Cut Sunflowers
파리, 1887년 8~9월
캔버스에 유채, 60×100cm
F 452, JH 1330
오테를로, 크뢸러 뮐러 미술관

잘린 해바라기 두 송이
Two Cut Sunflowers
파리, 1887년 8~9월
캔버스에 유채, 43.2×61cm
F 375, JH 1329
뉴욕, 메트로폴리탄 미술관

하게 하는 장막을 내리지 않았다. 이것이 그의 모든 작품에서 가장 중요한 점이다. 반 고흐는 그리기 위해 여전히 바깥세상이 필요한 '사실주의자'였다. 파리에서 다룬 주제들은 전형적으로 파리스러운 것이었다. 그가 그린 풍차는 네덜란드가 아니라 몽마르트르에 있었고, 초상화 속 여자들은 농민이 아니라 레스토랑과 대로에서 만난 지인이었다. 1887년 봄에 개최된 그의 우상 밀레의 전시회도 더는 그가 농민 그림을 신봉하게 만들 수 없었다.

반 고흐는 새 주제를 실험했다. 그의 가장 탁월한 예술적 자아의 상징인 해바라기가 처음으로 그려졌다. 그는 익숙한 파란색(오른쪽 그림과 비교)을 배경으로 빛나는 노란색을 배치하고, 짧은 붓질과 물감 자국으로 씨를 표현했다. 이러한 여러 사조의 차용은 우리에게 모방이라는 불쾌한 뒷맛을 남기지 않는다. 반 고흐가 자신의 색유리창을 통해 보는 시각은 헌신적이고 배려심이 있었다. 들쑥날쑥한 꽃잎, 잘린 줄기와 확신에 찬 근접 묘사는 위협이라는 메타포와 함께 곧 시들어 죽게 될 생명체와의 연대감이라는 여러 암시를 내비친다. 인상주의의 태평한 분위기는 확고히 과거의 것으로 남겨졌다. 1887년 한 해 동안, 반 고흐는 쏟아지는 예술적 개념들에 때로 압도되는 듯 보였다. 그의 그림 가운데서도 다소 평범한 〈아니에르의 센 강 다리〉(245쪽)나 〈그랑드자트 다리가 보이는 센 강〉(273쪽)은 원근법 틀을 사용한 습작으로, 수면에 반사된 고풍스러움을 살리기 위해 고심하다 파란 단색조의 희부연 효과밖에 거두지 못했다.

이류 대가들이 그의 조언자였던 것은 분명 이점이었다. 한 친구는 지나치게 이론적인 쇠라보다 관대한 시냐크였고, 또 한 친구는 고집불통 고갱이 아니라 막 스무 살이 된 베르나르였다. 그는 모네와 친분이 없었다. 몽티셀리, 샤를 앙그랑Charles Angrand 장 라파엘리 Jean François Raffaelli 등은 아방가르드 역사에서 주요 인물은 아니었지만, 그에게서 떠나지 않고 곁에 오래 남아 있었던 사람들이었다. 반고흐가 목표에 도달할 유일한 길이 여기 있었다. 그가 선의의 감정에 치우치던 초기에 비해 얼마나 달라졌는지는 1887년 여름에 쓴 편지에서 살펴볼 수 있다. "내가 현대인들이 정말 멋지다고 생각한 건 보수 집단처럼 훈계하지 않는다는 점이란다."(편지 W1)

1885년부터 1888년까지

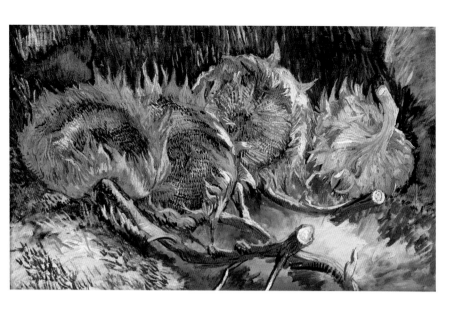

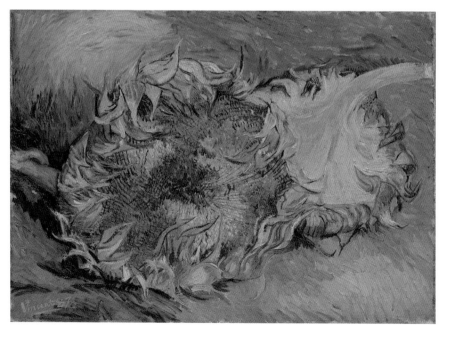

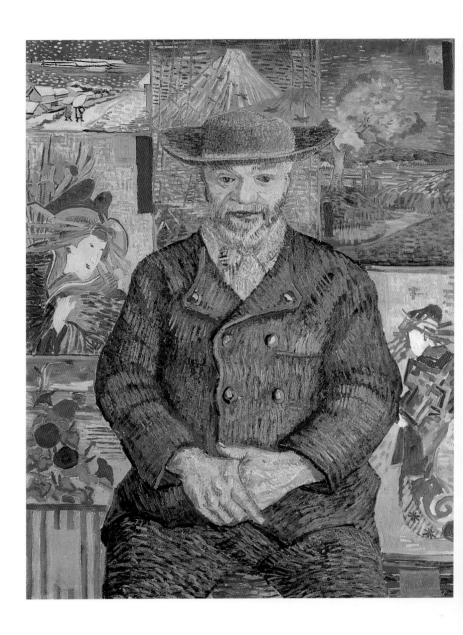

1885년부터 1888년까지

눈앞의 극동

반 고흐와 자포니즘

1891년 비평가 로제 마르크스Roser Marx는 현대미술에 있어 일본의 중요성은 고대 전통이 르네상스에 미친 영향력과 같다고 주장했다. 앞서 13년 전 에르네스트 셰노Ernest Chesneau는 「파리의 일본Japan in Paris」에서 파리의 작업실과 상점, 미용실에 번진 불길에 주목했다. "우리는 편파적이지 않은 구성, 형태를 다루는 기술, 풍부한 색감, 독창적인 효과와 동시에 다양한 결과에 도달하기 위해 사용된 단순한 수단에 깜짝 놀랐다." 일본은 이국적인 것 이상이었다. 극동은 다른 민족들을 강제로 정복한 서양과 달리 평화로운 방식으로 유럽을 점령했다. 일본은 19세기 문화에 충격을 안겼다.

쇼군 시대의 일본은 국수주의로 고립돼 있었으나, 1867년 폭탄선언이라도 하듯 파리 만국박람회에서 갑자기 등장했다. 일본인들은 동양의 신비에 관한 서구의 관념을 능숙하게 이용했고, 파리인들은 박람회에 소개된 물건들을 통해 기꺼이 실물교육을 받았다. 새로움은 항상 유행을 촉발한다. 그렇게 일본은 유행을 탔다. 사교계 여성들은 기모노를 착용하고 살롱에 병풍을 놓았으며 다도를 즐겼다. 시간이 흐르면서 유행은 시들해지고 일본에 대한 깊은 이해가 그 자리를 차지했다. 일본을 깊이 이해하는 데 관심을 보인 사람의 숫자는 더 적었지만, 이 같은 관심은 보다 감성 깊은 지식의 습득

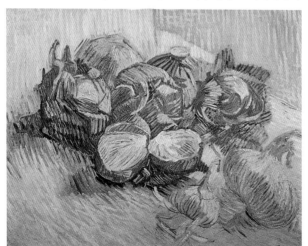

붉은 양배추와 양파가 있는 정물
Still Life with Red Cabbages and Onions
파리, 1887년 가을
캔버스에 유채, 50×64.5cm
F 374, JH 1338
암스테르담, 반 고흐 미술관
(빈센트 반 고흐 재단))

탕기 아저씨의 초상화
Portrait of Père Tanguy
파리, 1887년 가을
캔버스에 유채, 92×75cm
F 363, JH 1351
파리, 로댕 미술관

**일본풍: 꽃을 피우는
자두나무 (히로시게 모사)**
Japonaiserie: Flowering Plum Tree
(after Hiroshige)
파리, 1887년 9-10월
캔버스에 유채, 55×46cm
F 371, JH 1296
암스테르담, 반 고흐 미술관
(빈센트 반 고흐 재단)

**일본풍: 빗속의 다리
(히로시게 모사)**
Japonaiserie: Bridge in the Rain
(after Hiroshige)
파리, 1887년 9-10월
캔버스에 유채, 73×54cm
F 372, JH 1297
암스테르담, 반 고흐 미술관
(빈센트 반 고흐 재단)

을 의미했다. 당대 사람들이 일본을 어떻게 수용했는지는 다음 네 가지 단계로 구분할 수 있다. 첫 번째 단계에서 사람들은 일본을 신기한 장신구 몇 가지를 발견할 수 있는 보물 상자로 여겼다. 다음으로, 사치스러움에 대한 여유가 극동의 것만이 만족을 주리라는 취향으로 발전하여 집안에 동양 세계를 재구성하도록 이끌었다. 세 번째 단계에서 사람들은 선호하는 것들로 스스로 정한 레퍼토리의 기준을 세우며 그 세계를 재현하려고 했다. 마지막으로 관례와 형식, 원칙들로부터 정제된 세계관이 형성됐다.

원래는 순차적이었던 것이 일본과 멀리 떨어진 서양인에게는 병치되고 동시적이라는 인상으로 다가왔다는 사실을 기억할 때 발견, 전용, 적응, 재창조의 네 단계는 간단히 설명될 수 있다. 어떤 화가들은 이국적인 것의 매력에 만족하고 낮은 탁자나 목판화 같은 저속한 소품을 그림에 그려 넣었다. 다른 화가들은 그들이 보기에 군더더기가 전혀 없는 일본의 실내정경의 순수함을 모방해, 그들의 그림에서 장르적 요소들을 완전히 제거했다. 소수이긴 했지만 또 다른 화가들은 일본을 모방한 생활양식을 채택했다. 반 고흐는 이들 중 한 명이었다. 물론 그도 일본의 영향을 받아들일 때 다른 단계들을 모두 경험했다. 그는 파리에서 앞선 세 단계를 거쳤다. 그는 진

1885년부터 1888년까지

일본풍: 오이란
(케사이 에이센 모사)
Japonaiserie: Oiran(after Kesaï Eisen)
파리, 1887년 9-10월
캔버스에 유채, 105×60.5cm
F 373, JH 1298
암스테르담, 반 고흐 미술관
(빈센트 반 고흐 재단)

정한 일본을 발견하고 싶은 희망을 품고 남부로 향했다.

　반 고흐는 이미 안트베르펜에서 우키요에 화파의 판화로 벽을 장식한 바 있었다. 일본 작품을 취급하는 판매상들은 점차 증가했고, 이들은 일상적인 그림을 싼 가격에 수천 장 팔았다. 이렇게 팔리던 판화 중에는 호쿠사이, 히로시게, 우타마로의 우키요에 명작도 있었을 것이다. 풍경, 초상, 꽃과 동물을 주제로 한 이들의 그림

à l'ami Lucien Pissarro
Vincent

**사과 바구니가 있는 정물
(뤼시앵 피사로에게)**
Still Life with Basket of Apples
(to Lucien Pissarro)
파리, 1887년 가을
캔버스에 유채, 50×61cm
F 378, JH 1340
오테를로, 크뢸러 뮐러 미술관

은 서양인들의 관점에 부합했다. 실제로 일본인들도 무역상이 일본에 들여간 유럽 미술에 영향을 받았다. 반 고흐는 1885년 11월 '편지 437'에서 일본 문학의 우수성을 전파하던 공쿠르 형제 쥘과 에드몽Jules and Edmond de Goncourt의 말을 인용하며 "일본 양식이여, 영원히"라고 외친다. 우리는 반 고흐가 일본에 대해 가진 새로운 기호를 여기서 처음으로 알 수 있다.

반 고흐는 파리에서의 첫 겨울 동안 몽마르트르의 아파트에서 금방 걸어갈 수 있는 지크프리트 빙Siegfried Bing의 가게에 살다시피하며, 동양 미술품을 마음껏 구경했다. 그는 테오와 수백 점의 일본 목판화를 수집하기 시작했다. 1887년 봄, 반 고흐는 몽마르트르의 탕부랭 카페에서 열었던 전시회에 수집품을 전시했다. 이 카페는 파리의 화가들이 좋아하는 만남의 장소로, 카페 측에서도 상류 사회의 취향을 공유한다는 사실을 드러내는 데 만족했다. 일본은 여

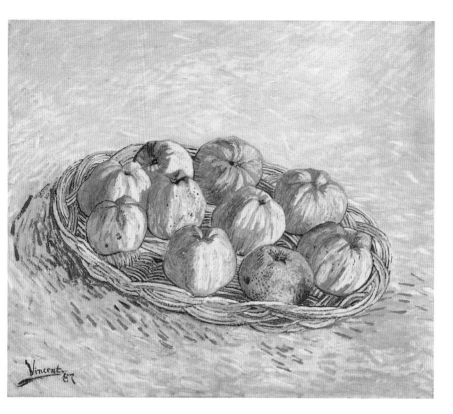

전히 신기한 볼거리였다. 반 고흐가 카페 주인 아고스티나 세가토리Agostina Segatori의 초상화(206쪽)를 그린 것은 이때가 분명하다. 코로와 장 레옹-제롬Jean Léon Gérôme의 모델이었던 그녀는 이제 반 고흐를 위해 몇 차례 모델을 섰다. 유채 물감으로 그린 유일한 누드화(202, 203쪽)의 주인공이 바로 그녀였다. 초상화 속 여인은 탕부랭 카페 이름의 유래가 된 탬버린처럼 생긴 탁자에 앉아 있다.

이 그림의 배경 설정에는 분명 에드가 드가Edgar Degas의 〈압생트〉(파리, 오르세 미술관 소장)가 영감을 줬다. 반 고흐는 드가에게 영향을 받았지만 술과 담배로 위안을 찾는 여자의 절망적인 고독을 기록하기보다, 안개나 연기가 낀 분위기에 대한 인상주의적 시각을 연습하려고 노력했다. 반 고흐는 최대한 겸손하게 매력 없는 다큐멘터리 같은 그림을 그렸다. 초록빛이 도는 배경에 어렴풋하게 묻힌 듯 일본 목판화들이 걸려 있는데 반 고흐 형제의 수집품에서 나

사과 바구니가 있는 정물
Still Life with Basket of Apples
파리, 1887년 가을-겨울
캔버스에 유채, 46.7×55.2cm
F 379, JH 1341
세인트루이스, 세인트루이스 미술관,
시드니 M. 쉰베르크 시니어 기증품.

배가 있는 정물
Still Life with Pears
파리, 1887-1888년 겨울
캔버스에 유채, 46×59.5cm
F 602, JH 1343
드레스덴, 신거장 미술관

사과가 있는 정물
Still Life with Apples
파리, 1887-1888년 가을-겨울
캔버스에 유채, 46×61.5cm
F 254, JH 1342
암스테르담, 반 고흐 미술관
(빈센트 반 고흐 재단)

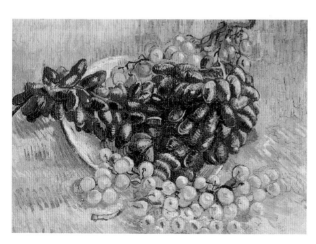

**포도, 사과, 배와 레몬이
있는 정물**
Still Life with Grapes, Apples, Pear
and Lemons
파리, 1887년 가을
캔버스에 유채, 44×59cm
F 382, JH 1337
시카고, 시카고 아트 인스티튜트

포도가 있는 정물
Still Life with Grapes
파리, 1887년 가을
캔버스에 유채, 32.5×46cm
F 603, JH 1336
암스테르담, 반 고흐 미술관
(빈센트 반 고흐 재단)

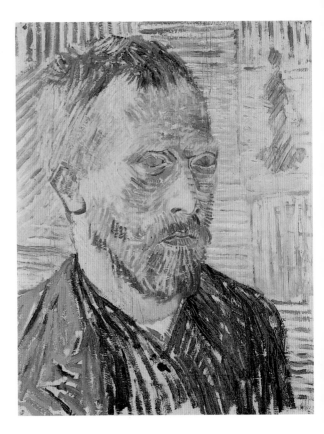

온 것이 분명하다. 이 판화들에는 마네의 〈에밀 졸라의 초상〉(파리, 오르세 미술관 소장)에서 표현된 일본 목판화의 간결한 감동이 부재하다. 반 고흐의 판화들은 벽 위에서 길을 잃은 듯 보이는데, 탁자에 앉은 여자의 생각에 빠진 듯, 자기 성찰을 하는 듯, 방황하는 듯한 모습과 어울린다. 여인이 쓴 모자처럼 판화는 이국적인 장신구다. 이 판화들에 엉뚱한 요구를 한 것이 부끄러운 듯, 반 고흐는 판화를 회화적으로 활용하지 못한 채 흐릿하고 불분명하게 그렸다.

일본풍을 전용하려는 의지는 6개월 후에 반 고흐가 초창기 시절의 습작 방식으로 돌아가면서 확실해졌다. 바로 모사였다. 그는 우키요에 3점, 소장하고 있던 히로시게의 〈꽃을 피우는 자두나무〉(284쪽 참고)와 〈빗속의 다리〉(284쪽 참고), 테오의 회사에서 발행한 『파리 일뤼스트레Paris illustré』의 일본 호 표지에 실린 케사이 에이센

일본 판화가 있는 자화상
Self-Portrait with a Japanese Print
파리, 1887년 12월
캔버스에 유채, 44×35cm
F 319, JH 1333
바젤, 바젤 미술관(에밀리 드레이퍼스 재단에서 대여)

1885년부터 1888년까지

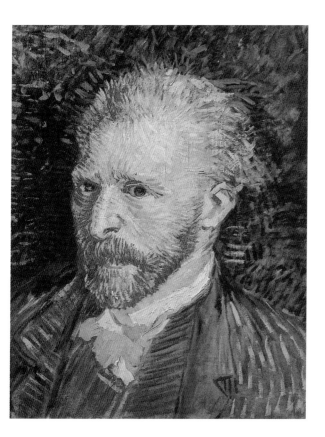

의 〈오이란〉을 모사함으로써 일본 목판화를 자신의 레퍼토리에 집
어넣었다. 이 같은 모사작은 오늘날 일본 양식으로 알려져 있다. 우
리가 아는 한, 반 고흐는 이런 작품을 처음으로 시도한 인물이었
다. 이로써 그는 일본 문화를 받아들이는 두 번째 단계로 진입했다.

블랑은 다음과 같이 말했다. "예로부터 중국인들은 색의 법칙
에 정통했고 이 법칙을 활용했다. 대를 이어 전해진 법칙의 전통은
오늘날까지 유지됐고 아시아 전역으로도 전파됐다. 그 결과로 그림
속 어디에도 색이 허술한 부분은 없다." 반 고흐는 색을 완벽하게
이해하기 위해 주로 이런 사례를 이용했다. 그는 대비 효과의 익숙
함에 기대어 넓은 면의 순수한 색채들을 나란히 그렸다. 과거에는
보라색 옆에 노란색을, 초록색 옆에 붉은색을 배치할 때 대상의 고
유한 색과 세세한 붓질에 의지했다면, 이 같은 화법은 나란히 놓인

자화상
Self-Portrait
파리, 1887년 가을
캔버스에 유채, 47×35cm
F 320, JH 1334
파리, 오르세 미술관

여성 토르소 석고상
Plaster Statuette of a Female Torso
파리, 1887~1888년 겨울
캔버스에 유채, 73×54cm
F 216, JH 1348
개인 소장

단색 면들의 효과를 최고조로 이끈다. 이는 반 고흐가 빛과 어둠의 영향으로 어두워지지 않은 순수한 색채의 면들을 선명하고 풍부하게 이용한 첫 사례였다. 그는 앞선 화가들에게서 쓰임을 찾기 어려운 네 번째 대비 효과, 흰색과 검은색의 대비에 높은 가치를 부여했다. 인상주의 화가들은 팔레트에서 검은색을 추방했다. 그러나 검은색은 판화에 필수적이었고, 우키요에 화파는 검은색의 관능성과 상징적 힘에 대한 그의 애정을 더욱 견고하게 했다.

반 고흐는 공간감을 위해 목판화에 사용된 대담한 사선과 원근법의 충격적인 전환에도 끌렸다. 원근법의 엄청난 신비를 경험하지 못했던 반 고흐는 앞서 설명했던 방식대로 원근 틀을 급히 만들었다. 이 조잡한 도구의 사용으로 생겨난 시야각은 일본 판화와 비슷했다. 그 유사성은 반 고흐의 틀이 고집스럽게 선호한 사선 구도에서 명백히 드러난다. 〈아니에르 센 강의 다리〉(245쪽과 비교)는 히로시게의 〈빗속의 다리〉의 인상주의 버전과 비슷하다. 이 유사성은 의도된 것이 아닌 우연임이 분명하다. 어쨌든 반 고흐는 우키요에 화가들이 검증해 보인 고유한 공간 표현 방식을 찾았다. 깊이가 자아내는 흡인력과 반대되는 장식적인 평면성 또한 반 고흐에게 큰 인상을 남겼다. 캔버스 표면에 머무를지, 그림 속으로 깊이 들어갈지 원하는 대로 선택할 수 있었다. 어느 것이 무능함에서 비롯된 결과이고 어느 것이 의도적인 미학적 효과인지 누가 단언할 수 있을까? 일본 목판화가 중요한 선례를 제공했다는 사실은 분명했다.

일본 미술은 반 고흐에게 진부하지 않은 새로운 것, 즉 현대적인 것을 표현할 수 있는 보편적인 형태라는 언어를 제공했다. 이때까지 반 고흐는 자기 고유의 양식에 전혀 관심 없이 다른 것들을 모방했다. 물론 그의 그림은 두껍고 기다란 붓질로 인해 원작과는 아주 달라 보였다. 그러나 일본 목판화 모사는 물감이라는 매체로의 전환에 관한 문제였다. 반 고흐는 액자를 그려 넣고, 무엇을 뜻하는지 관심 없이 글자 또한 그려 넣었다. 이 같은 구성은 일본 화가들이 수직 구도를 선호한 데서 발생한 문제였다. 반 고흐는 그리고자 하는 화면의 크기에 모사하려는 작품을 맞춰야 했다. 그는 호기심이 많았고 무엇이든 배우고 싶어 했다. 그 열의는 일본 문화를 수용하는 세 번째 단계인 적응 단계에서 그린 작품에 드러난다.

이 그림들은 반 고흐의 파리 시기 작품의 마지막을 장식한다. 이 작품들에서 우리는 각기 다른 방식으로 이 새로운 시각 세계를

이탈리아 여자(아고스티나 세가토리 추정)
Italian Woman(Agostina Segatori?)
파리, 1887년 겨울
캔버스에 유채, 81×60cm
F 381, JH 1355
파리, 오르세 미술관

1885년부터 1888년까지

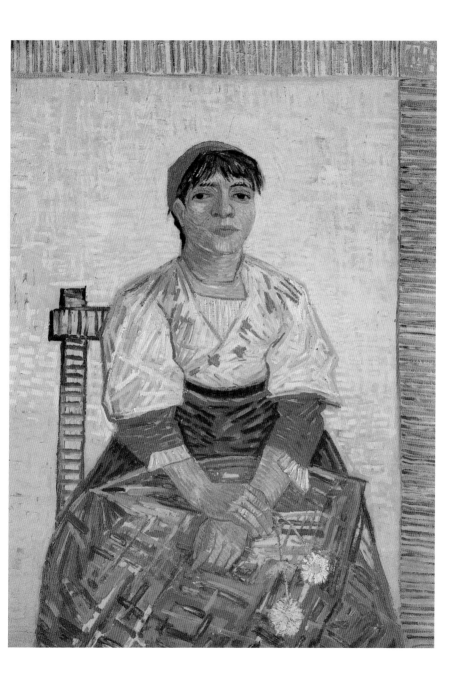

두개골
Skull
파리, 1887-1888년 겨울
삼중 보드 위 캔버스에 유채,
41.5×31.5cm
F 297A, JH 1347
암스테르담, 반 고흐 미술관
(빈센트 반 고흐 재단)

두개골
Skull
파리, 1887-1888년 겨울
삼중 보드 위 캔버스에 유채, 43×31cm
F 297, JH 1346
암스테르담, 반 고흐 미술관
(빈센트 반 고흐 재단)

**석고상, 장미와 소설책
두 권이 있는 정물**
Still Life with Plaster Statuette, a Rose
and Two Novels
파리, 1887년 겨울
캔버스에 유채, 55×46.5cm
F 360, JH 1349
오테를로, 크뢸러 뮐러 미술관

받아들이려고 노력했던 베르나르, 앙크탱, 툴루즈 로트레크 등과 같은 문제로 고민하는 반 고흐를 발견한다. 이 화가들의 절묘한 붓질은 한편으로 공간의 깊이를, 다른 한편으로는 표면에서의 장식성을 강요받았다. 이들은 기본적으로 이러한 붓질을 저마다 다르게 활용했다. 하지만 일본 문화를 통해 배운 것으로부터 광범위한 결론을 도출한 유일한 사람은 반 고흐뿐이었다. 그는 무엇인가 다른 현실을 추구했고, 거기서 '새로운 일본'을 발견하기를 고대했다. 그러려면 파리를 벗어나야 했다. 파리는 새로운 것들에 대해 기회를 거의 제공하지 않았기 때문이다. 새로운 현실을 찾고자 하는 탐색이 그가 일본을 받아들이는 데 있어 네 번째 단계였다. 이 문턱에 3점의 초상화가 있다. 이 초상화들에는 화가의 역량이라는 측면에서 반 고흐의 전부가 들어 있다. 그리고 성격이라는 측면에서 그의 정체성은 남부에 가서야 그 전체가 피어났다.

〈탕기 아저씨의 초상화〉(282, 296쪽)를 살펴보자. 반 고흐에게 물감을 팔았던 쥘리앵 탕기Julien Tanguy는 탕기 아저씨라는 별칭으로 불릴 만한 이였다. 그는 파리 코뮌의 영광스러운 날들을 목격했고 코뮌의 지지자로 투옥된 전력이 있었다. 더 나은 세상에 대한 유토피

아적인 비전이 희미해지자 궁핍한 화가들에게 외상을 주고 그들을
후원했던 친절한 사람이었다. 탕기 아저씨 가게 안쪽은 이 화가들
의 작품을 보고, 구입할 수 있는 일종의 화랑이었다. 그는 현대적인
운동을 지지하는 예술적 이상주의자들을 과거의 자신처럼 오해받

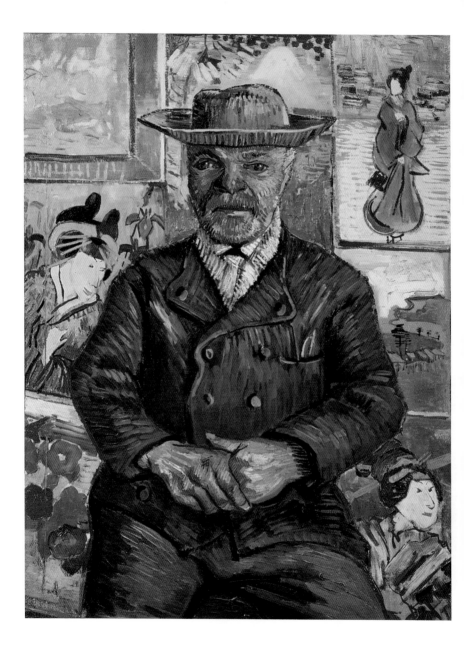

1885년부터 1888년까지

고 멸시당하는 동조자로 여겼다. 탕기 아저씨의 가게는 당시 아무도 관심을 보이지 않았던 20세기 미술의 선구자 쇠라, 세잔, 고갱, 반 고흐의 그림을 한 장소에서 볼 수 있는 최초의 기회를 제공했다. 반 고흐는 이 노인의 고요한 평온함을 존경했다.

그가 그린 탕기 아저씨의 초상화 2점은 아주 비슷하다. 먼저 그린 작품(282쪽)은 우리의 기대대로 보다 관습적이다. 배경은 반 고흐의 자포니즘의 시작을 알리는 목판화로 채워졌다. 이제 목판화들은 손을 뻗어 만질 수 있을 것처럼 아주 선명하다. 대다수는 반 고흐 형제가 소장한 판화였다. 그러나 이렇게 시각적으로 인용한 판화보다 훨씬 더 매력적인 것은 성화 속 인물처럼 압도적인 존재감을 가진 주인공이다. 인물의 시선을 분산시킬 공간적 여지가 존재하지 않는다. 마치 그와 일본이 한 몸을 이루고 배우, 매춘부, 성스러운 후지산 같은 우키요에 모티프는 오직 그를 위해 자리하고 있는 것 같다. 반 고흐는 이 초상화에서 머뭇거리지 않으며, 오히려 서양과 동양의 미술을 종합시키면서 초창기에 보여준 혼합주의를 훨씬 대담하게 추구한다. 하지만 자신의 의견을 확실히 하기 위해서 그는 여전히 수많은 모티프를 동원할 수밖에 없었다. 그는 재창조하거나 재연하지 않고 주제별로 모티프를 보여주려 했다.

탕기 아저씨의 초상화
Portrait of Père Tanguy
파리, 1887-1888년 겨울
캔버스에 유채, 65×51cm
F 364, JH 1352
스타브로스 S. 니아르코스 컬렉션

자화상
Self-Portrait
파리, 1887-1888년 겨울
캔버스에 유채, 46×38cm
F 1672A, JH 1344
빈, 벨베데레 오스트리아 미술관

자화상
Self-Portrait
파리, 1887-1888년 겨울
캔버스에 유채, 46.5×35.5cm
F 366, JH 1345
취리히, E. G. 뷔를레 재단 컬렉션

이젤 앞에 있는 자화상
Self-Portrait in Front of the Easel
파리, 1888년 초
캔버스에 유채, 65.5×50.5cm
F 522, JH 1356
암스테르담, 반 고흐 미술관
(빈센트 반 고흐 재단)

반 고흐의 가장 대담한 모험은 의심의 여지없이 〈이탈리아 여자〉(293쪽)다. 이 그림의 모델은 카페 뒤 탕부랭 초상화(206쪽)처럼 아고스티나 세가토리였던 것 같다. 여자의 통통한 입술과 넓은 코, 그리고 제목이 이를 암시한다. 이 그림에서 반 고흐의 자포니즘은 모델의 특성과는 별 상관이 없는 단서들을 이용한다. 훗날 하트릭 A. S. Hartrick은 이렇게 회상했다. "그는 특히 '크레페'라고 지칭한 몇 작품으로 내 관심을 끌었다. 크레페와 비슷한 쭈글쭈글한 종이의 일본 판화들은 그에게 강렬한 인상을 남겼다. 그의 말에서 나는 그가 유화의 표면을 거칠게 만듦으로써 일본 종이와 비슷하게 미세한 그림자가 지는 효과를 내려 했고, 그 시도가 성공했다는 것을 알았다." 여기서 우리는 〈이탈리아 여자〉가 가장 주목할 만한 그의 성공작이라는 설명을 덧붙일 수 있다. 하지만 훗날 아를에서 완성될 양식을 예견하는 작품으로 이 그림이 꼽히는 이유가 이른바 일본 종이의 표면 효과를 완벽히 모방했기 때문만은 아니다. 우리는 이 작품에서 두 가지 측면을 눈여겨봐야 한다. 하나는 위쪽과 오른쪽 테두리가 장식된 이 그림의 황홀한 이차원성이다. 이 테두리는 캔버스 틀 측면에 둘러질 좁은 면을 표현했다. 또 다른 특징은 색채들이 순전히 장식적인 효과를 나타낸다는 점이다. 색상은 여자의 치마를 묘사한다기보다, 비슷한 노란 색조들의 균형을 잡기 위해 붉은색과

1885년부터 1888년까지

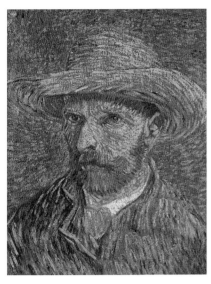
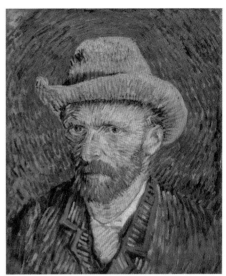

초록색을 대비시킨다. 열의 없이 평행하게 그은 선들은 얼굴을 미완성처럼 보이게 한다. 그러나 미래로 가는 길을 알려주는 파리 시기의 그림이 있다면, 바로 이 작품이라고 볼 수 있다. 그는 유독 이 작품에서 다른 사조의 흔적을 모두 없앴다. 심지어 탕기의 초상화에서도 붓질은 여전히 인상주의적인 특성을 보였었다.

처음에 반 고흐는 일본 미술에 깊은 인상을 받았다. 그다음 이 새로운 방법을 숙지하기 위해 최선을 다했고 마침내 완전히 흡수하는 과정을 마쳤다. 이러한 적응은 주제가 아닌 절차와 기법, 시각적 접근, 열의에 찬 감정 표현 등에서 뚜렷하게 드러났다. 이 기준들은 도상학보다 미술에 있어 언제나 중심이 되는 가장 중요한 기준이었다. 이후 몇 년 동안 반 고흐는 이 토대 위에 집을 지었고, 그 결과 타의 추종을 불허하는 명작들이 쏟아졌다. 1888년 여름, 반 고흐는 아를에서 편지를 보냈다. "말하자면, 내 모든 작품의 기초는 일본적인 것이야. 일본 미술은 내리막길을 걷고 있지만 프랑스 인상주의에 새 뿌리를 내렸다." 그는 모네나 르누아르가 아니라 프티 불바르의 화가들, 즉 베르나르, 툴루즈 로트레크, (겸손을 제쳐놓고) 자기 자신을 떠올리며 이렇게 생각했다. 반 고흐를 놓고 보자면 로제 마르크스의 관찰은 매우 적절했다. 반 고흐의 르네상스의 바탕이 된 고전 전통은 일본이었다.

아를 역 부근의 플라타너스 길
Avenue of Plane Trees near Arles Station
아를, 1888년 3월
캔버스에 유채, 46×49.5cm
F 398, JH 1366
파리, 로댕 미술관

도시 생활 1885년부터 1888년까지

삶과 미술의 통합

1887년 파리에서 반 고흐는 그림 한 점을 헐값에 팔았다. 그림값은 겨우 5프랑이었다. 고갱은 회고록 『전과 후Avant et après』에서 이렇게 전했다. "계산대에서 동전 소리가 났다. 반 고흐는 아무 불평 없이 동전을 집어 들고는 미술상에게 감사 인사를 하고 나갔다. 그는 지쳐 터벅터벅 걸었다. 생라자르 감옥에서 출소한 가엾은 여자가 아파트 부근에서 고객을 기다리며 그를 보고 미소 지었다. 반 고흐는 다독가였다. 그는 소설 『매춘부 엘리자La fille Elisa』를 떠올렸고, 바로 5프랑을 그녀에게 건넸다. 주린 배를 쥐고 그는 자선 행위가 부끄러운 듯 황급히 도망쳤다." 이 이야기에서 두 가지 사실이 드러난다. 하나는 앞서 여러 번 확인했던 반 고흐의 다정함이다. 다른 하나는, 화가를 성인聖人에 비유해 전설을 만들어내는 고갱의 경향이다. 반 고흐는 이런 목적에 가장 적합한 이야깃거리를 제공했다.

공쿠르 형제는 『매춘부 엘리자』에서 불운한 날들을 보내고 감옥에서 생을 마감한 매춘부의 인생사를 들려준다. 고갱은 이 책을 인용하면서 반 고흐가 거리에서 만난 매춘부를 소설의 주인공과 비슷한 운명에서 구해주고 싶었을 것이라고 짐작했다. 인정이 많았던 반 고흐는 잔혹한 죽음에 대해 책임을 느끼느니 차라리 굶주리는 것을 택했다. 엘리자의 운명을 알고 있었기에 이 여자의 미래에 끼어들었을 것이다. 반 고흐에게 사실과 허구는 일체를 이뤘고, 그가 눈앞에서 본 사람은 생각이 실제화된 대상이었다.

우리는 그가 대면한 이 장면에서 반 고흐의 엄청난 종교적 열망을 감지할 수 있다. 그의 행동에는 『그리스도를 본받아』의 고귀한 전통과 상상의 세계를 구성하는 우화적인 진리들이 포함되어 있다. 당시 반 고흐는 여동생에게 편지를 보냈다. "진실, 삶의 진짜 모습을 원한다면 말이야, 예를 들어 공쿠르 형제의 『매춘부 엘리자』와 졸라의 『생의 기쁨』 등 수많은 명작들이 우리가 직접 경험한 것처럼 삶을 이야기한다. 그래서 진실을 듣고 싶은 우리의 바람을 만족시키지. 그럼 성경은 충분할까? 나는 예수님이 오늘날 슬픔에 사로잡혀 무력해진 사람들에게 이렇게 말했을 거라고 믿어. 예수님은 여기 계시지 않고 또다시 승천하셨다. 왜 너희들은 죽은 자들 가운데서 살아 있는 자를 찾느냐? (이렇듯) 나는 옛것이 아름답다고 생각

아를의 노파
An Old Woman of Arles
아를, 1888년 2월
캔버스에 유채, 58×42.5cm
F 390, JH 1357
암스테르담, 반 고흐 미술관
(빈센트 반 고흐 재단)

하기 때문에 그로부터 태어난 새것에서 더욱더 아름다움을 발견하는 것이다. 우리는 원할 때 스스로 행동에 옮길 수 있기 때문에 더욱더 그래야 해."(편지 W1) 여기서 반 고흐는 〈성경이 있는 정물〉(104쪽)로 이어지는 논쟁을 다시 한 번 시작한다. 졸라와 공쿠르 형제는 시대에 맞는 삶의 지침을 그에게 주었다. 그들이 문학에 몰두하면서 순수한 환상의 영역으로 도망칠 길을 열어뒀다는 사실은 아무런 상관이 없었다. 반 고흐는 삶과 미술을 구별하지 않았다. 책을 읽거나 그림을 그리거나 사람들을 만날 때, 그가 가진 연민과 공감의 감정은 동일했다. 그는 변함없이 우화적인 비유의 방식으로 생각했다. 단지 본보기로 삼는 모범이 바뀌었을 뿐이다. 경건한 기독교 책자들은 현대의 분석적인 저작물로 대체됐다.

성경은 1887년 파리에서 그린 모든 정물화에서 사라졌다. 하지만 그의 사고방식에 영향을 미친 책들은 여전히 그림에 모습을 드

도시 생활 1885년부터 1888년까지

창문에서 본 푸줏간
**A Pork-Butcher's Shop Seen from a
Window**
아를, 1888년 2월
마분지 위 캔버스에 유채, 39.5 ×32.5cm
F 389, JH 1359
암스테르담, 반 고흐 미술관
(빈센트 반 고흐 재단)

배경에 아를이 보이는
눈 덮인 풍경
**Snowy Landscape with Arles in the
Background**
아를, 1888년 2월
캔버스에 유채, 50 ×60cm
F 391, JH 1358
런던, 개인 소장

눈이 내린 풍경
Landscape with Snow
아를, 1888년 2월
캔버스에 유채, 38×46cm
F 290, JH 1360
뉴욕, 솔로몬 R. 구겐하임 미술관,
저스틴 K. 탄하우저 컬렉션

러냈다. 〈책 세 권이 있는 정물〉(216쪽)에는 졸라의 『여인들의 행복 백화점Au bonheur des dames』과 장 리슈팽Jean Richepin의 『용감한 사람들 Braves gens』, 그리고 『매춘부 엘리자』가 등장한다. 반 고흐는 색채 조화도 고려했다. 그러나 통일성이 보이지 않을 정도로 그의 관심은 세 권의 책에 가 있었다. 그는 중앙을 잘 마무리하고 타원형 구성으로 만족해야 했다. 결과적으로, 많이 읽어서 모서리가 해진 보급판 소설은 더욱 시선을 끈다. 반 고흐는 책의 제목을 충실하게 그림에 기록했다. 책등에 새겨진 글자를 묘사하기 위해서가 아니라, 저자의 이름을 보여줌으로써 문학적 취향을 드러내기 위한 것이었다.

이 책들은 상징물이 아니다. 초상화에 자주 표현되는 학식이나 박식함을 상징하지도 않는다. 책은 의자나 구두처럼 반 고흐 자신을 나타내며, 전통적인 종교 상징들처럼 작동한다. 하지만 이 상징들은 보편성을 갖지 않으며, 기독교의 십자가나 양과 달리 바로 이해하기 불가능하다. 그 의미를 해독하려면 반 고흐의 삶과 그가 이 사물에 부여한 의미를 알아야 한다. 이런 배경을 이해하려는 노력 없이 그림 속 책들은 단순한 사물에 불과하다. 상징의 특징인 기호와 의미의 상관관계는 보는 이의 기본적인 배경 지식에 의존한다. 반 고흐의 경우 상징은 그와 연관된 개인적 단서를 통해서만 의미가 통한다. 상징을 이해하려는 사람들은 그의 도움이 필요하다. 우리는 반 고흐에게서 모더니즘의 근본적인 특성, 즉 개인적 상징주의를 보게 된다.

정물: 여섯 개의 오렌지가 있는 바구니
Still Life: Basket with Six Oranges
아를, 1888년 3월
캔버스에 유채, 45×54cm
F 395, JH 1363
로잔, 바질 P. 와 엘리즈 굴랑드리 컬렉션

책과 컵에서 꽃을 피우는 아몬드 나뭇가지
Blossoming Almond Branch in a Glass with a Book
아를, 1888년 3월 초
캔버스에 유채, 24×19cm
F 393, JH 1362
일본, 개인 소장

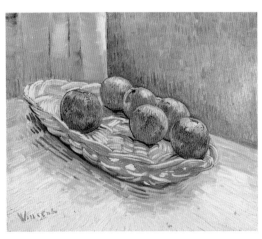

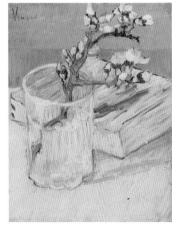

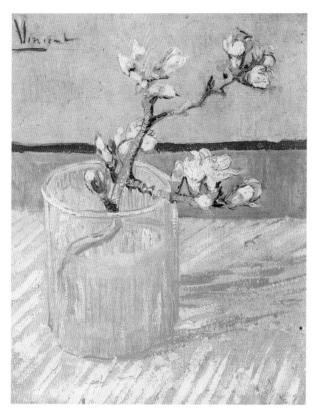

**컵에서 꽃을 피우는 아몬드
나뭇가지**
**Blossoming Almond Branch in a
Glass**
아를, 1888년 3월 초
캔버스에 유채, 24 ×19cm
F 392, JH 1361
암스테르담, 반 고흐 미술관
(빈센트 반 고흐 재단)

　기독교적 가정교육, 낭만주의적인 강렬함, 미래에 대한 사회주의적 희망, 그리고 화가로서 부족한 훈련 등이 모두 여기에 기여했다. 그림은 그의 또 다른 자아로서, 모든 개인적 헌신의 목적이자, 목표의 대상이 되었다. 삶과 미술은 하나의 통합체를 이뤘다. 그러나 반 고흐는 여전히 이러한 통합을 계획된 작업으로 삼지 못했다. 그는 어떤 의미로 자신의 바람과 반대되는 입장에 처했다. 그러나 이로 인해 미술은 완전히 새로워졌고, 반 고흐는 죽기 전까지 확고하고 일관되며 모범적으로 이 길을 가면서 상징적인 지도자의 역할을 했다. 그의 죽음은 인정받지 못한 이 화가가 자신에게 충실했음을 증명했다. 작품이 아무 가치 없다면, 그 역시 아무런 가치가 없다. 반 고흐의 자살은 세상에 그의 자리를 마련해 주었다.

　반 고흐는 네덜란드에서 농민 화가가 되기 위해 열정을 쏟으며

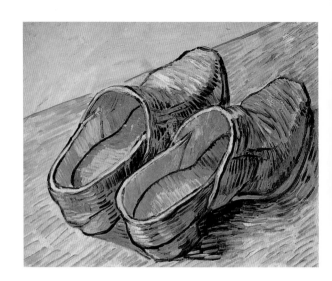

나막신 한 켤레
A Pair of Wooden Clogs
아를, 1888년 3월 초
캔버스에 유채, 32.5×40.5cm
F 607, JH 1364
암스테르담, 반 고흐 미술관
(빈센트 반 고흐 재단)

밀레가 한 말이라고 믿었던 격언을 반복적으로 인용했다. "나막신을 신었기 때문에 어떻게든 살아남을 것이다." 그리고 이렇게 말했다. "미술에 전부를 걸어야 한다." 그는 불우한 사람들과 어울리기 위해 부스스한 모습으로 다녔고 짚 위에서 잤으며 빵 부스러기에 만족했다. 그는 테오에게 장담했다. "내가 농민 화가라고 할 때, 그건 말 그대로의 의미다."(편지 400) 여기서 반 고흐는 첫 번째 단어를

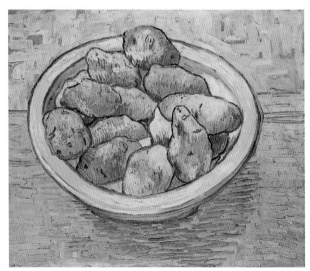

정물: 노란 접시의 감자
Still Life: Potatoes in a Yellow Dish
아를, 1888년 3월
캔버스에 유채, 39×47cm
F 386, JH 1365
오테를로, 크뢸러 뮐러 미술관

도시 생활 1885년부터 1888년까지

강조했다. 농민을 그리는 화가는 일단 자신이 '농민'이었다.

그가 자신을 바라보던 방식은 도시에 가면서 변화를 겪는다. 자만심이 조금 더 강해졌다. 그는 거울로 자신의 모습을 자주 본다고 실토했다. 거울은 외모가 말끔해진 그에게 기분 좋은 물건이 되었다. 반 고흐는 수많은 사조들로 에워싸인 거리를 떠돌았다. 작품에 나타난 시각적 불안함은 생활의 불안정함과 일치했다. 세가토리와의 관계를 비롯해 연애 사건에 휘말렸고 술을 마시기 시작했다. 그는 훗날 이렇게 회상했다. "미디 역에 너를 남겨두고 기차를 탔을 때, 난 너무 지쳐 있었다. 몹시 불행하고 아팠고, 거의 알코올 중독이었어. 작년 겨울, 흥미로운 사람들과 예술가들과의 토론에서 우리의 혈기를 희생했다는 암울한 느낌이 떠나지 않아."(편지 544)

일본은 다시 한 번 그를 바로잡아 주었다. 표현 양식은 일본 목판화를 통해 점차 방향을 잡았고, 극동을 직접 경험하고 싶은 바람이 더욱 절박해졌다. "일본 회화는 높이 평가되고, 모든 인상주의 화가들은 거기서 영향을 받는다. 그렇다면 일본이나 그와 상당히 비슷한 남부로 가면 안 될 이유가 있을까?"(편지 500) 그는 자기 그림 속의 삶을 경험하기 위해서 아를로 떠났다.

반 고흐가 실천한 삶과 미술의 통합은 낯선 것, 다른 것에 대한 심오한 감정에 기반을 뒀다. 그가 추구하는 미술은 근본적으로 그와 맞지 않았다. 또다시 부족한 훈련이 문제였다. 자신의 미술 개념을 맹렬하게 주장하던 열의는 뿌리 깊은 예술적 물안심의 발현일 뿐이었다. 그의 실재는 그 자신과 들어맞지 않았다. 그는 속속들이 낭만주의자였다. 그는 파리에서 리벤스에게 편지를 썼다. "여기서 달성될 수 있는 것은 진보라네. 그게 무엇을 의미하든, 그건 여기에 있네. 안정된 환경에서 사는 사람은 그곳에 머무르는 것이 온당하겠지. 하지만 나 같은 모험가들은 더 위태로워져도 잃을 게 없어. 내가 모험가가 된 것은 선택이 아니라 운명일세. 무엇보다 내 고국과 가족들 속에서 내가 이방인처럼 느껴진다네."(편지 459a) 그가 어떤 측면에서 이방인처럼 느꼈는지, 그것이 미학적인 면에서인지 아니면 존재적인 면에서인지 논쟁하는 일은 무의미하다. 그 둘은 상호의존적이었다. 삶이 무너지면 미술도 무너지고, 미술이 실패하면 삶도 끝날 것이다.

두 연인(부분)
Two Lovers (Fragment)
아를, 1888년 3월
캔버스에 유채, 32.5×23cm
F 544, JH 1369
개인 소장(1986.3.25 런던 소더비 경매)

310쪽:
아를 부근의 길
A Lane near Arles
아를, 1888년 5월
캔버스에 유채, 61×50cm
F 567, JH 1419
그라이프스발트, 포메라니아
주립박물관

4장
그림과 유토피아
아를, 1888년 2월부터 1889년 5월까지

꽃 피는 분홍 복숭아나무(마우버를 추억하며)
Pink Peach Tree in Blossom(Reminiscence of Mauve)
아를, 1888년 3월
캔버스에 유채, 73×59.5cm
F 394, JH 1379
오테를로, 크뢸러 뮐러 미술관

아를: 일본의 심장

"이 지역에는 흰색만 있다. 빛이 쉴 새 없이 반사되며 고유의 색을 모두 삼켜버리고, 그림자는 회색으로 보이게 만든다. 반 고흐의 아를 그림들은 놀랍도록 충동적이며 강렬하다. 하지만 어떤 방식으로도 남부의 빛을 전달하지 않는다. 사람들은 남부에서 붉은색, 파란색, 초록색, 노란색을 보리라 기대한다. 그러나 북부가 고유색이 풍부한 지역이라면, 남부는 빛으로 가득 차 있다." 시냐크는 1894년 일기장에 이렇게 썼다. 그는 미술계가 반 고흐를 '발견'하도록 이끈 색채의 폭발을 그 현장, 생트로페에서 확인할 수 있었다. 시냐크가 인정할 수밖에 없었던 반 고흐의 풍부하고 반짝이는 색채들은 남부의 눈부신 빛에 의해 균일한 색채를 내보이는 사물의 모습과 거리가 멀었다. 반 고흐가 색을 조절할 능력을 갖게 된 것은 프로방스에 살아서가 아니라, 그럼에도 불구하고 가능했던 것이다. 그는 파리에서부터 고유색을 사실적으로 사용하길 거부했다. 1888년 2월에 그가 도착한 이 지방은 모티프의 공급원이라기보다 삶의 새로운 원칙을 요구하는 장소, 즉 유토피아였다.

"오, 아니다. 난 전혀 열광하지 않았어. 남부가 아니에르와 비슷하다고 주장해도 모순이 아니다. 이곳에도 먼지가 많은 길과 붉은 지붕, 잿빛 하늘이 있다. 나는 주관적으로 얘기하는 게 아니라 완벽하게 객관적으로 얘기하는 거다. 간단히 말하자면, 일부 고유색을 제외하면 남부의 풍경은 우리가 평소에 보는 풍경과 그다지 다르지 않아. 북부에서 검은색을 칠할 곳에 남부에서 파란색을 칠하는 사람들은 사기꾼이다." 점묘주의자로서 시냐크는 이렇게 쉽게 말할 수 있다. 그의 그림을 과학적으로 분석하거나 시각적인 법칙을 기준으로 본다면, 임의적인 현지의 지형적 특성과 관계가 없다고 판명되었을 것이다. 그러나 반 고흐는 시냐크와 그의 동료들의 미학적 입장에서 오래전에 멀어졌다. 그는 특정 장소의 분위기와 모티프에 의존했고, 그림을 통해 주변 환경과 공생적인 관계를 맺어야 했다. 북부가 더 어두웠기 때문에 어둡게 그린 게 아니었다. 가련하고 우울한 직조공과 농부들 틈에서 단지 그는 밝고 다채로운 색채로 표현하기에 갑갑하고 사방이 막힌 느낌이라고 생각했을 뿐이다. 색채와 감정은 상호의존적이었다. 남부에서도 색채와 감정은 서로

**꽃 피는 살구나무가 있는
과수원**
Orchard with Blossoming Apricot
Trees
아를, 1888년 3월
캔버스에 유채, 64.5×80.5cm
F 555, JH 1380
암스테르담, 반 고흐 미술관
(빈센트 반 고흐 재단)

**비게이라 운하의 글레이즈
다리**
The Gleize Bridge over the Vigueirat
Canal
아를, 1888년 3월
캔버스에 유채, 46×49cm
F 396, JH 1367
하코네, 폴라 미술관

아를, 1888년 2월부터 1889년 5월까지

꽃 피는 과수원
Orchard in Blossom
아를, 1888년 3-4월
캔버스에 유채, 72.4×53.5cm
F 552, JH 1381
뉴욕, 메트로폴리탄 미술관

를 뒷받침했다. 반 고흐의 감정은 허구적으로 변해 갔고 실제 현실의 고뇌와 더욱 무관해졌다. 이런 변화는 자율적인 색채 사용이라는 현상에서 찾아볼 수 있다. 반 고흐는 남부에서 일본을 기대했으며, 실제로 일본적인 것을 찾는 데 성공했다. 그는 자신의 상황에서 그것을 더 강렬하게 이끌어냈고, 동양의 천국을 갈망하는 열정을 색채로 표현했다. 파국에 이르기 전 몇 달간 반 고흐는 유토피아를 얻으려 애쓰며 이를 그려냄으로써 구체적인 현실로 만들고자 했다. 행복한 아홉 달 동안, 삶과 미술의 통합은 역동적인 현실이었다.

이미 1878년 세뇨는 당대 화가들에 대해 다음과 같이 견해를 밝혔다. "그들이 일본 양식에서 발견한 것은 영감이라기보다 자신의 성격, 사물을 보고 느끼고 이해하고, 자연과 정신적으로 만나는

개인적 방식 등에 대한 확인이었다." 이렇게 본다면 상상의 관념들
에 토대를 둔 개념도, 멀리 떨어진 섬나라를 통해 삶과 미술이 만난
다는 생각도 받아들여질 듯했다. 그림은 일상의 필수적인 부분이었
고, 아름다움은 삶의 질을 측정하는 척도였다. 일본 대사들은 만국
박람회에서 전시품을 단지 진열장에 늘어놓기보다 고국에서와 같
이 정통적인 맥락에서 전시되도록 주의를 기울였다. 지크프리트 빙
은 그의 1888년 전시회를 '일본 미술'의 서양 버전들과 구분하기 위
해 '예술적 일본Le Japon artistique'이라 칭했다. 일본과 일본 회화는 불
가분의 관계로 여겨졌다. 모티프와 장신구, 생활양식과 별개로 일
본 문화는 삶과 미술의 통합을 상징했다. 반 고흐는 자신의 세계관
을 뒷받침하는 이 개념을 특유의 열정으로 단단히 붙잡았다.

이런 상황에서 반 고흐가 아를을 선택한 이유를 묻는 것은 부
차적인 질문이다. 그가 프로방스로 가고 싶어 한 것은 분명하다. 몽
티셀리는 마르세유에서 삶을 마감했고, 졸라와 세잔은 엑상프로방
스에서 유년기를 보냈다. 프로방스는 그야말로 남부였다. 그리고
문명에 대한 그의 비평을 진술하는 데 더 손쉬운 수단을 제공했다.
처음에 그는 아를에 잠깐만 머무르려고 했다. '이방인'이라고 느끼
던 그에게 고대 로마의 폐허나 중세 황금시대의 유물은 필요치 않

길에서 본 아를의 랑글루아 다리
The Langlois Bridge at Arles Seen from the Road
아를, 1888년 3월
펜과 갈대 펜, 35.5×47cm
F 1470, JH 1377
슈투트가르트, 주립미술관, 판화관

아를, 1888년 2월부터 1889년 5월까지

앉다. 아를에는 원형극장과 생트로핌 교회 같은 명소가 있었다. 이 '이방인'은 도피처와 안정감, 안식처를 찾고 있었다. 그리고 그 피신처에 대해 알고 있는 유일한 정보는 '일본'이라는 이름뿐이었다.

반 고흐는 훗날 다음과 같이 회상한다. "파리에서 아를로 갔던 그해 겨울, 내가 얼마나 흥분했었는지 아직도 생생하다. 일본에 도착했는지 아닌지 확인하기 위해 얼마나 열심히 살폈던지."(편지 B22) 그는 자신이 찾던 곳을 만나자마자 물색을 멈추고, 약속의 땅으로 들어간 듯하다. 그는 여동생에게 이렇게 말했다. "이제 일본 판화가 필요 없어졌단다. 내가 있는 바로 이곳이 일본이야. 그래서 나는 눈을 뜨고, 눈앞에 있는 인상적인 것은 무엇이든 그리면 된단다." (편지 W7) 그는 '인상'에 열정적으로 매달렸다. 반 고흐의 '인상'은 모네의 '인상'과 아무런 공통점이 없었다. 그는 회화적으로 무리지어 있는 대상들을 가볍게 훑어보기보다, 오히려 전체적인 시각 효

빨래하는 여자들이 있는 아를의 랑글루아 다리
The Langlois Bridge at Arles with Women Washing
아를, 1888년 3월
캔버스에 유채, 54×65cm
F 397, JH 1368
오테를로, 크뢸러 뮐러 미술관

**운하 옆길과 아를의
랑글루아 다리**
**The Langlois Bridge at Arles with
Road alongside the Canal**
아를, 1888년 3월
캔버스에 유채, 59.5×74cm
F 400, JH 1371
암스테르담, 반 고흐 미술관
(빈센트 반 고흐 재단)

아를의 랑글루아 다리
The Langlois Bridge at Arles
아를, 1888년 4월
수채화, 30×30cm
F 1480, JH 1382
개인 소장

아를, 1888년 2월부터 1889년 5월까지

과를 그림에 기록하고 싶어 했다. 반 고흐는 이러한 목표를 염두에 두고 드로잉 하나에 다음 문장을 새겨 넣었다. "일본 것처럼 보이지 않지만, 사실 내가 그린 가장 일본적인 작품이네."(편지 B10) '영혼' 의 본질이 특히 중시됐다. 그가 미학적 기준으로 정립했고, 예술적 창작물과 그것을 만들어낸 작가를 이어주는, 그렇기에 비평을 초월하는 본질이었다. 개개의 모티프와 전반적인 인생관을 연결하는 포괄적인 통합이 이제 분석적 접근법을 대체했다.

반 고흐가 자랑스러워하던 단숨에 그리는 방식이 진가를 발휘했다. "신경이 더 예민하고 감정은 더 단순하기 때문에 일본인들은 전광석화처럼 빨리 그린다."(편지 500) 반 고흐는 선진 문명의 수백 년 된 전통 속에 자신의 특이한 방식을 편입시켰다. 그를 오래도

아를의 랑글루아 다리
The Langlois Bridge at Arles
아를, 1888년 4월
캔버스에 유채, 60×65cm
F 571, JH 1392
파리, 개인 소장

꽃 피는 살구나무
Apricot Trees in Blossom
아를, 1888년 4월
캔버스에 유채, 41×33cm
F 399, JH 1398
요하네스버그, 컨티넨탈 아트
홀딩스 컬렉션

록 따라다닌 의심, 재능이 부족하다는 평에서 관심을 돌리기 위해 빠른 작업 속도를 추구했으리라는 의심은 이제 적절치 않다. 빠른 붓질은 순수하고 단순하고 예민한 예술성을 나타낸다. 새로운 것은 작업 속도가 아니라, 작업에 대해 품었던 일말의 의심도 유쾌하게 떨쳐버린 엄청난 확신이었다. 이로써 반 고흐가 1888년에 제작한 일본 미술의 전형적인 특징을 가진 눈부신 걸작들이 설명된다.

그는 여동생에게 말했다. "일본인들은 소박한 공간에 거주해. 그들은 위대한 화가들을 정말 많이 배출했단다. 우리 사회의 부유한 화가들은 골동품 상점처럼 보이는 집에 사는데, 내 취향에 그건 별로 예술적이지 않아."(편지 W15) 이러한 통찰력이 용기를 북돋아주었기에 그는 좀 더 쉽게 가난을 견딜 수 있었다. 그가 보기에 서구 예술계는 부패해 있고 장신구와 호사스러움을 즐기며, 일본인들이 실천한 소박한 단순함과는 동떨어진 삶을 살았다. 궁핍한 삶은 그 자체로 본질이 될 수 없을지라도 진정성만은 보장할 수 있다.

유사점은 더 있다. 반 고흐는 베르나르에게 이렇게 말했다. "일본 화가들이 서로 그림을 교환했다는 사실이 오랫동안 내 관심을 끌었네."(편지 B18) 이 편지는 베르나르와 고갱이 그에게 헌정한 자화상을 받았던 바로 그때 쓰였다. 반 고흐도 자신의 그림을 아끼지 않고 선물했고, 답례로 친구들이 보낸 그림을 소장했다. 이런 습관은 그가 모범으로 삼은 일본을 따르는 또 다른 방법이었다. "이는 그들이 서로를 소중하게 생각하며 응원했고, 사이가 좋았다는 증거

**버드나무가 있는 들판을
통과하는 길**
Path through a Field with Willows
아를, 1888년 4월
캔버스에 유채, 31×38.5cm
F 407, JH 1402
스위스, 개인 소장

아를, 1888년 2월부터 1889년 5월까지

꽃 피는 살구나무
Apricot Trees in Blossom
아를, 1888년 4월
캔버스에 유채, 55×65.5cm
F 556, JH 1383
개인 소장

야. 또 서로 음모를 꾀하지 않고 꾸밈없이 행동했던 형제의 삶이었다는 증거지. 이런 면에서 우리는 그들과 닮으면 닮을수록 더 좋아. 일본 화가들은 돈을 거의 벌지 못했고 단순 노동자처럼 살았던 것 같네." 이는 반 고흐가 생각한 '화가 노동자peintre ouvrier'라는 관점의 핵심을 요약한다. 화가 노동자의 가장 고귀한 원칙은 연대이며, 더 나은 세상이라는 하나의 목표를 공유한 정신적 형제인 동료들과 사이좋게 살아가는 것이다.

반 고흐의 생각은 아를에서 보낸 1888년 한 해 동안 자유로이 변화했다. 불안감과 끈질긴 자기 불신은 사라지지 않았지만, 이 감정들을 필요로 하는 예술적 삶의 개념에 통합될 수 있었다. 반 고흐는 자신의 불만을 예술적 위대함의 징표로 재해석하면서, 테오가 높이 평가했던 그의 역설적인 태도를 존재의 필수적인 요소로 받아들였다. 역설은 늘 반 고흐의 사고와 작품의 중심에 있었고, 현대미

가장자리에 사이프러스 나무가 있는 꽃 피는 과수원
Orchard in Blossom, Bordered by
Cypresses
아를, 1888년 4월
캔버스에 유채, 65×81cm
F 513, JH 1389
오테를로, 크뢸러 뮐러 미술관

술에 크게 공헌했다. 그는 일본 양식에서도 역설을 발견했다. "네가 알다시피 일본인들은 본능적으로 반대되는 것에 이끌린단다. 그들은 짭조름한 디저트와 구운 아이스크림, 얼음 넣은 과자를 먹는다."(편지 W7) 식습관에 관한 이런 언급은 참신하다. 그는 늘 영원에 이르려고 노력했고, 혼합주의를 취하면서라도 이질적인 것에서 통합을 추구했었다. 그런데 이제 그는 요리에 관심을 보이며, 이것이 삶

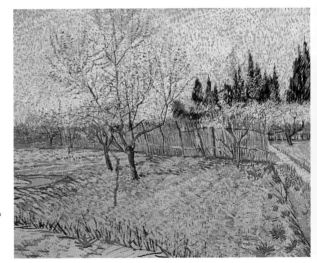

꽃 피는 복숭아나무가 있는 과수원
Orchard with Peach Trees in Blossom
아를, 1888년 4월
캔버스에 유채, 65×81cm
F 551, JH 1396
개인 소장

아를, 1888년 2월부터 1889년 5월까지

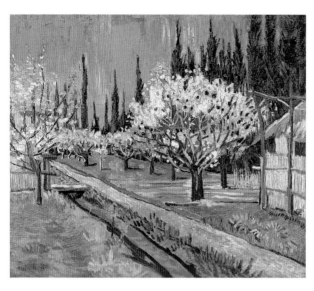

의 태도라고 단언했다. 그에게 역설은 제2의 천성이 됐다.

　'제2의 천성'은 반 고흐의 1888년 그림에 진정 적절한 용어다. 극도로 자신감에 찬 그는 파리에서 배운 것을 재료로 삼아 모양을 만들고, 거기에 기념비와도 같이 인상적인 성격을 부여했다. 반 고흐의 자신감은 그렇게도 찬양했던 미술, 동양의 모범적인 생활양식과 연관성을 확립하고 있다는 확신에서 비롯됐다. 마치 새롭게 얻은 이 안정된 조화로움이 불안정하다는 사실을 인식한 것처럼(실제 아홉 달 동안 유지됐다), 그는 무엇이든 그리려고 했다. 매일매 일 하루 종일 정신없이 작업에 매달렸다. 사람들과 거의 만나지 못하는 아쉬움보다, 창조성에 대한 열정이 더 컸다. 반 고흐의 주요 대표작은 질과 양이라는 측면에서 모두 아를에서 나왔다. 진정한 의미의 명작들이며 미성숙하고 조잡한 과거의 모든 작품을 잇게 만드는 작품들이었다. 오직 아를에서만 그는 예술적 노력이라는 보편적인 개념 속에서, 스스로의 확실한 위치를 알게 됐다. 이는 개별적인 자아를 크게 뛰어넘는 양식을 통해서였다. 자각은 그가 만들어낸 것이었다. 1888년 말, 그는 자신이 꾸며낸 방식들의 오류를 인정해야 했다. 하지만 자신이 꿈꾼 일본을 현실화할 수 있다는 엄청난 자신감은 진정한 창조적 시기를 선사했다.

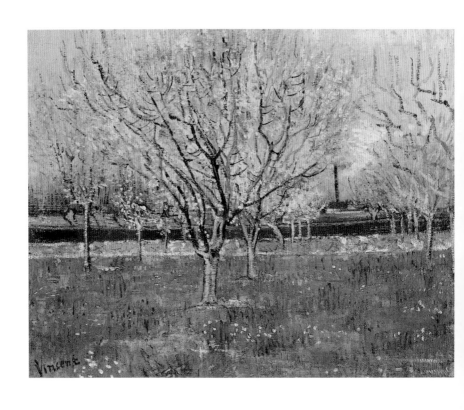

꽃 피는 과수원(자두나무들)
Orchard in Blossom(Plum Trees)
아를, 1888년 4월
캔버스에 유채, 55×65cm
F 553, JH 1387
에든버러, 스코틀랜드 국립미술관

개인적 인상주의
꽃 피는 과수원

미술에는 언제나 일상적인 쓰임새가 있다. 이런 일본의 신조에 걸맞게 그림은 실내를 장식하는 기능을 가졌고, 그 기능은 오늘날까지 유지되고 있다. 살아 있는 붓꽃이 거리에서 화려하게 꽃을 피울 때 채색된 병풍에서도 붓꽃이 피어난다. 시골이 겨울 추위에 얼어붙을 때 눈 내리는 풍경화가 벽을 장식한다. 진짜 꽃봉오리가 돋기 시작할 때만 히로시게의 꽃 피는 나뭇가지가 집을 아름답게 수놓는다. 계절과 맞을 때만 장식하고 그이외의 시간에는 감춰둔다. 반 고흐는 이렇게 말했다. "드로잉과 골동품은 안전한 서랍 속에 보관된다."(편지 509) 한 해 동안 각 계절에 따라 필요한 작업에 적절한 도구로 해야 할 일들이 있다. 그림은 이러한 도구들과 같다. 즉, 정기적으로 되풀이되는 간격을 두고 세상에 나와 새로운 계절적, 시각적 그리고 감성적 분위기를 만들어 주는 것이다.

　반 고흐는 그가 가지고 있던 계절 변화에 대한 애정이 일본인들에게도 높은 지지를 받는다는 사실을 발견했다. 어떻게 보면 그의 예술적 창조성은 자연의 추구를 나타냈다. 그는 자연의 현상과 분위기를 하나도 놓치지 않으려고 애썼다. 그와 상응해, 아를에 도착한 직후에 그렸던 꽃 피는 과수원 풍경들에서는 활기찬 봄의 분위기가 느껴진다. 그러나 이 그림들은 단순한 계절의 분위기 그 이상을 보여준다. 아를 지역과 공모라도 한 것처럼, 반 고흐는 그보다 더 일본적일 수 없는 모티프의 세계를 발견했다. 히로시게로부터 작은 나무와 싹트는 꽃봉오리를 빌려왔던 파리에서와 달리(284쪽 비교), 이제 그에게는 더 이상 일본 판화가 필요하지 않았다. 과수원들은 그의 유토피아였고, 바로 눈앞에 펼쳐져 있었다. 이것은 아를이 제공하는 동양적인 특성의 전부이기도 했다. 그러나 몇 주 안에 완성된 이 연작은 어쨌든 그의 결정이 옳았음을 증명했다. 아주 멋진 한 순간, 프로방스는 일본의 꽃 축제를 재현하는 듯했다. 15점의 작품이 그 즐거웠던 순간의 증거로 남아 있다.

　실제로 반 고흐가 남부에 도착했을 때는 눈이 내렸다. 처음 며칠 동안 일본의 모습을 만들어내기 위해 반 고흐는 싹이 돋아나는 잔가지를 꺾어 물 컵에 꽂은 다음 꽃이 피기를 기다렸다. 〈컵에서

꽃을 피우는 아몬드 나뭇가지〉(307쪽)는 여러 의미에서 약속의 징표로 묘사된 듯하다. 반 고흐는 가지가 꽂힌 물 컵까지 묘사함으로써 자신이 봄의 기쁨을 만들어 내기 위해 손을 썼다는 것을 태연히 인정한다. 그는 아직도 실제로 눈앞에 있는 것을 보여주려는 사실주의자였다. 프로방스에서 그가 기대했던 일본의 모습은 그를 계속 기다리게 했고, 이에 따라 그는 일본의 모습 대신에 자신의 희망과 불확신이 모두 포함된 상징을 제시했다. 잔가지는 잘렸고, 생명을 주는 자연이라는 힘의 원천에서 분리됐으며, 오래 아름다울 수 없을 것이다. 그림은 반 고흐의 행복한 기대감을 담고 있지만, 내일을 기약할 수 없다는 우려와 그에 동반한 위기감도 포착된다.

반 고흐는 동생에게 이렇게 말했다. "내가 달리 할 수 있는 것이 없어. 쇠뿔도 단김에 빼랬다. 과수원 그림들을 다 그리고 나면 완전히 진이 빠질 거야."(편지 474) 그림 소재들에 달려들었던 반 고흐의 열의는 베르나르에게 보낸 편지에도 표현돼 있다. "안타깝게도 오늘은 비가 내리네. 작업을 밀어붙일 수가 없어."(편지 B4) 그는 개화의 찬란함을 어떻게든 포착해야 했다. 곧 거센 바람에 꽃이 지기 때

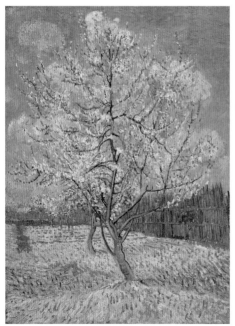

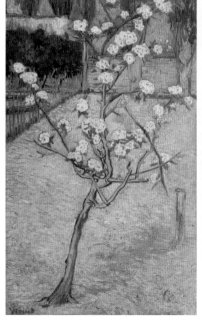

꽃 피는 복숭아나무
Peach Tree in Blossom
아를, 1888년 4~5월
캔버스에 유채, 80.5×59.5cm
F 404, JH 1391
암스테르담, 반 고흐 미술관
(빈센트 반 고흐 재단)

꽃 피는 배나무
Blossoming Pear Tree
아를, 1888년 4월
캔버스에 유채, 73×46cm
F 405, JH 1394
암스테르담, 반 고흐 미술관
(빈센트 반 고흐 재단)

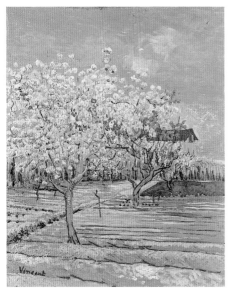

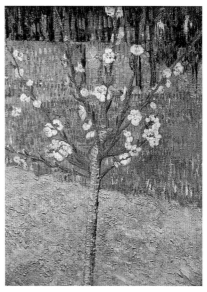

문만은 아니었다. 상상력이 아무리 대단해도 현실과의 상관관계를
경험해서 자신의 비전을 실현해야 했기 때문이기도 했다. 아를에서
확연히 빨라진 특유의 작업 속도는 의도치 않게 새로운 시각 세계
를 열어주었다. 과수원 연작에서 우리는 완전히 개인적이며 끊임없
이 변하는 인상주의의 버전을 목격한다. 반 고흐는 빛과 색채라는
대기의 베일을 꿰뚫어 보려했고, 자의식과 안정감을 지켜낼 수 있
는 요소들을 찾아 지속적인 관계를 유지하고자 했다. 어떤 의미에
서 이는 역사적인 것에 시적인 것, 일시적인 것에 영원한 것이 있다
는 보들레르의 개념을 뒤집었다. 반 고흐는 영원한 것에서 일시적
인 것을 추구했다. 그는 더 나은 삶에 대한 비전을 인정하고, 일본
에 대한 자신의 생각에 타당성을 부여해 줄 순간을 현실에서 찾았
다. 그러한 순간은 그가 상상 속에서 부지런히 계획했던 일을 실현
시킬 것이었다. 반 고흐는 꽃이 핀 나무처럼, 이런 시도에 들어맞으
면서도 눈을 즐겁게 하는 주제를 좀처럼 발견하지 못했다. 그들은
영원하지만 순간적이고, 연약하지만 성상聖像의 견고한 존재감이
있었다. 나무의 역설적인 특성은 반 고흐 내면의 역설과 일치했다.
그가 빛을 쓰는 방식은 이러한 역설적 특성을 드러내는 데 크게 공
헌했고, 이런 측면에서 일본의 영향을 감안한 뒤 과수원 연작을 인

꽃 피는 과수원
Orchard in Blossom
아를, 1888년 4월
캔버스에 유채, 72×58cm
F 406, JH 1399
스위스, 개인 소장

꽃이 핀 아몬드 나무
Almond Tree in Blossom
아를, 1888년 4월
캔버스에 유채, 48.5×36cm
F 557, JH 1397
암스테르담, 반 고흐 미술관
(빈센트 반 고흐 재단)

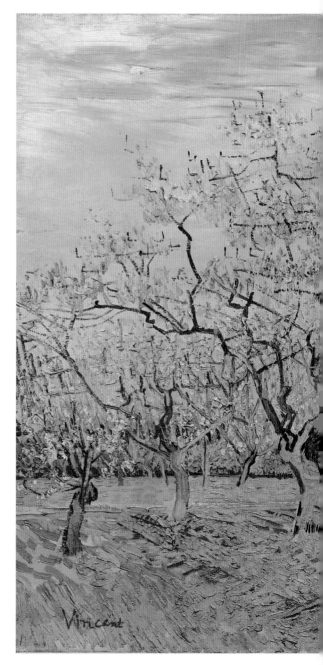

하얀 과수원
The White Orchard
아를, 1888년 4월
캔버스에 유채, 60×81cm
F 403, JH 1378
암스테르담, 반 고흐 미술관
(빈센트 반 고흐 재단)

아를, 1888년 2월부터 1889년 5월까지

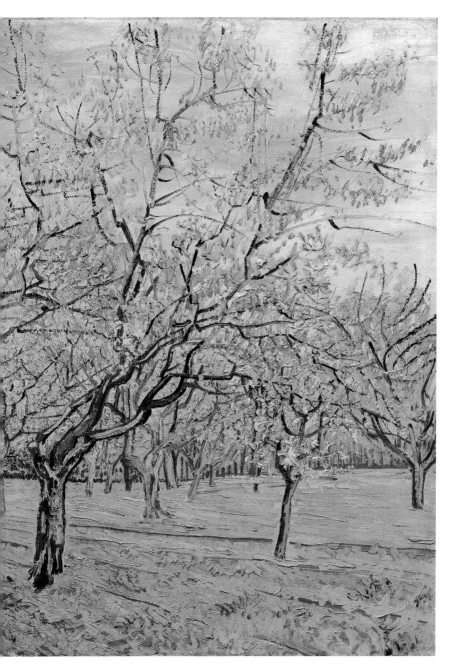

상주의적이라고 말하는 것이 가장 정확할 것이다. 인상주의 자체는 다소 진부한 외광 기법이 됐지만, 반 고흐의 그림은 인상주의의 장점을 강조했고 이를 흥미롭게 활용했다. 반 고흐가 그의 작업 과정을 공개한 경우가 한 번 있다. 앞에 시냇물이 흐르고 배경에 사이프러스 나무가 있는 정원 풍경의 두 가지 버전이다. 하나는 분명히 다른 하나를 위한 습작이었다. 크기가 작고 덜 세련된 앞선 버전(323쪽)은 울타리가 둘러진 두 오두막을 양측에 그리고, 지형을 정리해서 주제를 기록하는 데 집중했다. 이 버전은 왼쪽의 수직선, 시냇물과 오솔길의 사선, 배경으로 후퇴하는 나무 꼭대기의 수평선 등을 강조하며 반 고흐가 원근법 틀을 사용했음을 드러내고 있다. 이 습작은 색채보다 선의 측면에서 주제를 파악하기 때문에 스케치이며, 그림이라기보다 드로잉에 가깝다. 섬세한 데생 실력에 비해, 튜브에서 짜낸 두꺼운 흰색 덩어리들이 다소 어울리지 않게 나무들 위에 올라가 있다. 때문에 그림은 전체적으로 미완성된 인상을 준다.

나중에 나온 버전(322쪽, 위)에서는 이런 불확실한 요소가 해결됐다. 붓질은 더 고르고, 섞이지 않은 거친 색채들과 기다란 윤곽선도 사라졌다. 선에 대한 집착은 땅에 놓인 사다리에서만 보이는데, 그나마도 공간감을 거의 강조하지 않는다. 사다리는 반 고흐가 종종 덧그려 넣던 소품 중 하나로, 그림을 다소 거추장스럽게 만드는 경향이 있었다. 그러나 이 그림 속 사다리는 그다지 눈에 띄지 않으

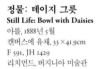

정물: 데이지 그릇
Still Life: Bowl with Daisies
아를, 1888년 5월
캔버스에 유채, 33×41.9cm
F 591, JH 1429
리치먼드, 버지니아 미술관

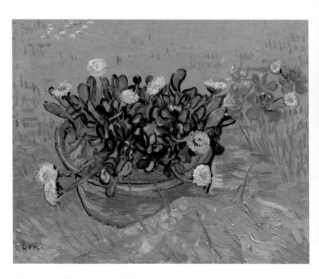

아를, 1888년 2월부터 1889년 5월까지

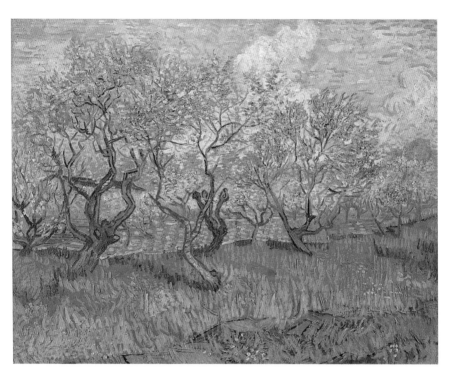

며 나아가 이 버전이 나중에 그려졌다는 사실을 알려준다.

두 작품에 가득한 빛과 색채는 인상주의에서 영감을 받았음을 보여준다. 하지만 나중 그림에서의 접근 방식이 더 급진적이다. 그는 실험적인 의도로, 슬그머니 그림자를 제거했다. 그림 외부의 광원을 암시할 만한 것은 모두 지웠다. 이 장면에서 사물들은 내부의 빛으로 밝혀진 것처럼 보이는데, 말하자면 햇빛에 수동적으로 둘러싸인 것이 아니라 능동적으로 빛을 내는 듯 보인다. 대상들 스스로 활기찬 분위기를 창조한다. 그림자의 부재는 일본 판화의 원칙이지만, 빛은 순수하게 유럽적이다. 꽃이 핀 나무라는 모티프는 다시금 다른 접근 방법을 동시에 취하도록 이끌었다. 나뭇가지에 비친 고상하고 우아한 햇빛은 자연에 성스러움을 부여한다.

모든 게 빛이다. 반 고흐가 그린 과일 나무의 의미는 빛이다. 심지어 어두운 부분들은 꽃이 드리운 그림자 같다. 마치 꽃이 전구이고 나뭇가지와 줄기가 전기스탠드인 듯하다. 복숭아나무를 클로즈업한 두 작품(312, 326쪽)이 훌륭한 예다. 지면에는 그림자가 양쪽으

꽃 피는 과수원
Orchard in Blossom
아를, 1888년 4월
캔버스에 유채, 72.5×92cm
F 511, JH 1386
암스테르담, 반 고흐 미술관
(빈센트 반 고흐 재단)

아를 부근의 밀밭의 농가
Farmhouses in a Wheat Field near Arles

아를, 1888년 5월
캔버스에 유채, 24.5×35cm
F 576, JH 1423
암스테르담, 반 고흐 미술관
(빈센트 반 고흐 재단)

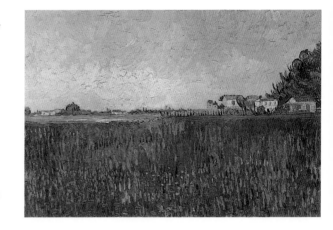

폭풍우 치는 하늘 아래 풍경
Landscape under a Stormy Sky

아를, 1888년 5월
캔버스에 유채, 60×73cm
F 575, JH 1422
그슈타드, 루이스와 에블린 프란크
컬렉션

로 퍼져 있다. 벌거벗은 정원에 그림자를 드리우는 나무가 하나 더 있다는 추측이 든다. 그러나 반 고흐는 또 다른 나무를 생략했다. 그림 속에 남은 것은 천상으로 빛을 발하고 남겨진 지상의 속성을 그림자로 드리운 채 빛나는 왕관 모양이다.

복숭아나무 그림들은 또 다른 측면에서도 주목할 만하다. 두 작품은 다른 시기에 그려졌고, 날짜와 시간대도 각각 다르다. 나무들은 태양처럼 주변을 환하게 밝히는데, 앞선 작품(312쪽)은 사방으로 퍼진 흰빛으로, 나중 작품(326쪽)은 강렬하게 분홍빛으로 빛난다. 이러한 강렬함은 꽃과 나뭇잎이 울창한 데서 비롯된다. 더 이른 개화 단계에서는 꽃의 풍성한 정도와 색의 강렬함이 덜하지만, 점점 증대한다. 이 차이는 해당 시간의 태양의 위치로 설명할 수도 있다. 그러나 반 고흐가 분명히 보여준 것은, 빛을 발하는 힘으로 표현된 나

밀밭의 농가
Farmhouse in a Wheat Field
아를, 1888년 5월
캔버스에 유채, 45×50cm
F 408, JH 1417
암스테르담, 반 고흐 미술관
(빈센트 반 고흐 재단)

**정물: 야생화가 꽂힌
마요르카 항아리**
Still Life: Majolica Jug with Wild-
flowers
아를, 1888년 5월
캔버스에 유채, 55.1×46.2cm
F 600, JH 1424
펜실베이니아 메리온 역, 반즈 재단

무의 독립성과 자율성에 대한 관심이다. 몇 년 후, 반 고흐의 연작에 조금은 영향을 받았을 모네는 자신만의 인상주의적인 방법으로 하루 동안 달라지는 빛의 변화에 관심을 기울였다. 그러나 모네의 건초더미 연작이나 루앙 성당 외관을 묘사하는 연작에서조차 내부로부터 빛을 발하는 모습은 찾아볼 수 없다. 그의 관심은 햇빛과 햇빛을 받는 사물, 즉 거울처럼 대기와 색채를 반사하는 사물이다. 반 고흐에게 중요했던 사물의 내적 생명력은 모네의 그림 속에서 아른거리고 반짝이는 표면 아래 감춰졌다. 반 고흐표 '인상주의'는 이러한 반사를 작품에 통합함으로써 영원함이라는 의외의 특성을 더했다. 빛의 효과는 모티프라는 몸통에서 장기에 해당하는 셈이다.

1888년 3월, 조언자였던 안톤 마우버가 세상을 떠나자 반 고흐는 그를 기리며 앞선 버전(312쪽)에 '마우버를 추억하며'라고 적었다. 그는 여동생에게 보내는 편지에 이 헤이그 화파의 대가와 자신의 관계를 설명하며, 자신의 색채 사용에 대해 평했다. "마우버 같은 화가가 쓰는 색으로는 남부의 자연이 정확하게 재현될 수 없다는 사실을 너도 알 거야. 마우버는 북부에 살았고 회색의 대가로 남아 있어. 하지만 오늘날의 팔레트는 스카이블루, 오렌지, 주홍, 밝은 노랑, 와인 레드, 보라 등 아주 알록달록하지. 모든 색채를 강화한다면 다시 한 번 평화와 조화로움을 이룰 수 있단다."(편지 W3) 이 말은 시냐크가 남부의 강렬한 햇빛이 사물의 색채에 미치는 영향에 대

정물: 병, 레몬, 오렌지
Still Life: Bottle, Lemons and
Oranges
아를, 1888년 5월
캔버스에 유채, 53×63cm
F 384, JH 1425
오테를로, 크뢸러 뮐러 미술관

아를, 1888년 2월부터 1889년 5월까지

해 제기했던 문제를 상기시킨다. 그러나 반 고흐는 남부와 색채가
동의어라고 확신했다. 일본만으로는 그가 사용한 색채들의 강렬함
을 설명할 수 없었다. 일본은 평면적인 공간과 넓은 색면, 갑작스러
운 시선의 이동, 매력적이고 가벼운 붓질(이는 그의 격렬한 색채 배치와
조화를 이뤄야 했다) 등을 촉발했다. 능숙한 빛의 사용은 그가 받은 각
기 다른 영향들이 일치하는 공통분모였다. 즉, 일본인들은 빛의 문
제가 별로 중요하지 않다고 생각했던 반면, 인상주의 화가들에게는
빛이 가장 중요했다. 반 고흐는 외부에서 오는 빛과 사물에 내재된
광원에서 나오는 빛을 구별함으로써 이 두 개념을 조화시켰다. 그
는 후자에 집중하며 창작물을 만드는 데 모든 에너지를 쏟았다. 그
의 작품에서는 곧 솟아오를 거대한 태양도 빛을 발하는 힘의 관점
에서만 묘사됐다. 그에게는 심지어 태양도 외부 광원이 아니었다.

꽃 피는 과일 나무들은 반 고흐가 남부에 와서야 구체화된 이러
한 발전의 원동력이었다. 반 고흐는 그의 기대와 실제에 차이가 있
음을 인식했다. 사물은 생각만큼 눈부시게 밝아 보이지 않았다. 파

**정물: 파란 에나멜 커피
주전자, 도기와 과일**
Still Life: Blue Enamel Coffeepot,
Earthenware and Fruit
아를, 1888년 5월
캔버스에 유채, 65×81cm
F 410, JH 1426
리히텐슈타인, 민간 재단

리에서 숙달했던 대로 사물을 눈부시게 강렬히 표현하기 위해, 색채의 강렬함을 손상시키고 다른 색조를 비슷해 보이게 만드는 자연광의 효과를 억제해야 했다. 나무의 밝은 꽃은 그 변화의 징검다리로 작용했다. 과수원 연작 15점은 반 고흐의 발전단계상 중요한 시기를 마련했다. 이제 빛은 더 이상 그에게 문제되지 않았다. 그는 일본인들과 동등해졌다.

당시 반 고흐가 그린 모든 그림이 이처럼 엄청난 효율성으로 이 문제를 해결하진 못했다. 예컨대 〈꽃 피는 과수원(자두나무들)〉(324쪽)에서 나무 꼭대기는 흐릿한 회색 속으로 사라져 버리고, 지평선에 굴뚝이 높은 공장과 쟁기질하는 농부가 추가됐다. 이 그림은 어쩐지 스냅사진 같다. 나무 꼭대기에서 빛을 발하는 특징을 전달하는 데 실패했기 때문에 더 그렇다. 배경의 모티프들은 일시적인 것과 지속적인 것의 병치가 다소 무리한 시도임을 강조한다. 이 작품과 한 쌍을 이루는 보다 성공적인 그림은 〈꽃 피는 살구나무가 있는 과수원〉(314쪽)이다. 줄지어 늘어선 나무들, 시점, 풍성한 꽃 등은 비슷하지만 색채는 더욱 강렬하다. 작품은 땅에 흩어진 꽃잎들이 빛을 발하고 있는 것처럼 풀의 초록색과 붉은색의 대비를 보여준다.

반 고흐는 여동생에게 설명했다. "이곳에서 색은 아주 섬세하단다. 선명한 초록색의 경우, 북부에서 거의 보지 못한 풍부하고 차

전경에 아이리스가 있는 아를 풍경
View of Arles with Irises in the Foreground
아를, 1888년 5월
캔버스에 유채, 54×65cm
F 409, JH 1416
암스테르담, 반 고흐 미술관
(빈센트 반 고흐 재단)

아를, 1888년 2월부터 1889년 5월까지

분한 초록색이야. 이 초록색은 햇볕에 색이 바래고 먼지투성이가 되어도 추하게 변하지 않고 풍경에 다양한 황금빛 그림자를 드리우지. 초록빛 금색, 황금색, 핑크빛 금색, 청동빛, 구릿빛 …… 레몬빛이 도는 노랑부터 탈곡한 밀 더미의 칙칙한 색까지 말이야. 파란색도 그래. 가장 짙은 물빛 감청색부터 물망초의 파란색에서 코발트블루, 밝고 연한 파란색, 초록빛 파란색과 보라색까지 나타난단다." 반 고흐는 다양한 파란색과 결합된 황금빛 노란색처럼, 자신도 모르는 사이에 색채를 대비의 관점에서 보았다. 그는 빛이 현상 내부의 광원으로부터 나온다고 생각했다. 내부의 광원은 태양의 아른거리는 열기에 어두워지지 않고, 시간이나 기온의 영향에서 자유롭다. 사물은 각각의 고유한 빛 속에, 연작 속 모든 '창조된' 작품처럼 그가 과수원에서 빛에 눈을 뜬 이후로 줄곧 그 속에 잠겨 있었다. 그가 해야 할 일이라고는 단지 새로운 환경을 발견하는 것이었다. 그렇게 새로운 시각적 세계가 반 고흐 앞에 열렸다.

아를의 랑글루아 다리
The Langlois Bridge at Arles
아를, 1888년 5월
캔버스에 유채, 49.5×64cm
F 570, JH 1421
쾰른, 발라프 리하르츠 미술관

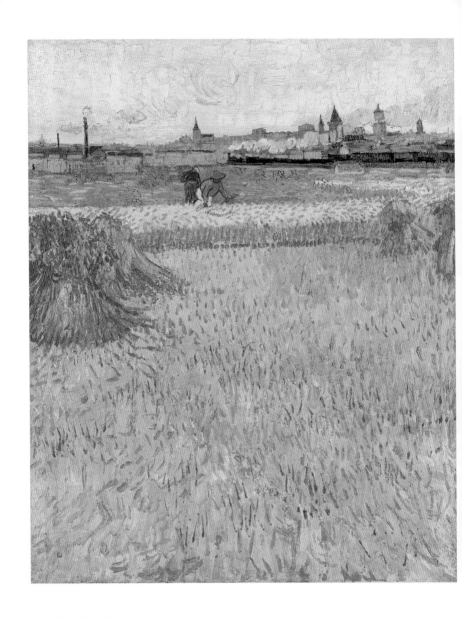

밀밭에서 본 아를 풍경
Arles: View from the Wheat Fields
아를, 1888년 6월
캔버스에 유채, 73×54cm
F 545, JH 1477
파리, 로댕 미술관

남부의 태양 아래

1888년 5-8월

〈작업하러 가는 화가〉(380쪽)에서는 화가가 무거운 화구를 들고 인적 없는 시골길을 터덜터덜 걷는다. 화가 노동자에게 어울리는 밀짚모자와 작업복을 착용한 그는 붓과 팔레트, 캔버스와 이젤을 들고 마을을 벗어난다. 그의 소재들로부터 열정적으로 요구해 온 대비의 모습을 자신이 보여주고 있다. 그림 속에서 대비를 이루는 파란색과 노란색은 남부의 여름을 나타내며, 뜨거운 태양 아래 작열하는 풍경처럼 화가 노동자도 이글거리고 있다. 형체 없는 그림자가 뒤에서 지적거린다. 그림자는 그의 뒤를 따르는 악마이자, 시간을 낭비하지 말라고 조용히 경고하는 징조다. 악마의 목소리가 들리자 화가는 서두른다. 피곤하지만 지칠 줄 모르는 그는 어디로 가는지도 모른 채로 길을 따라 나 있는 장소들을 지각할 뿐이다. 그는 아직 많은 그림을 완성하지 못했다. 천국의 문은 그에게 닫혀 있다. 들어갈 수 있는 다른 방법이 있는지 찾기 위해 주변을 서성이는 것이 그가 할 수 있는 전부다. 그는 원죄를 짊어진 채 방랑하는 유대인이자 시시포스, 프로메테우스가 하나로 합쳐진 존재다. 도로에 줄지어 서 있는 플라타너스 나무는 그림자를 드리우지 않는다. 지평선에는 높이 솟은 위협적인 사이프러스 나무가 서 있고, 그 어디에도 사람 하나 보이지 않는다. 이 그림은 고독의 자화상이다.

머리가 헝클어진 소녀
Girl with Ruffled Hair
아를, 1888년 6월
캔버스에 유채, 35.5×24.5cm
F 535, JH 1467
라쇼드퐁, 라쇼드퐁 미술관

　　그는 동생에게 편지를 보냈다. "혼자 있을 때 나는 동반자보다는 치열한 작업이 필요해. 그래서 항상 캔버스와 물감을 주문한다. 내가 살아 있다고 느끼는 유일한 시간은 미친 듯이 작업할 때야. 사회에서라면 이런 필요를 잘 인식하지 못했거나 아니면 더 복잡한 일을 했겠지. 하지만 내 마음대로 해도 되면, 나는 때때로 나를 압도하는 열정에 기대 모든 한계를 뛰어넘어 마음껏 작업한다."(편지 504) 그는 다시 한 번 작업량에 대한 계획을 짰다. 조만간 '전시하기에 충분한' 그림을 50점 그리고 싶어 했다. 전시회에 출품할 생각은 아니었지만, 정체성과 창조적 사명을 확인하기 위해 계획을 밀고 나갔다. "습작을 갖고 집으로 돌아온 날에는 '매일 이렇기만 하면 얼마나 좋을까'라며 혼잣말을 한다. 하지만 빈손으로 집에 돌아와 식사를 하고 잠을 자고 돈을 쓰면, 스스로에게 만족하지 못하고 바보, 망나니, 아무짝에도 쓸모없는 사람이라는 느낌이 든단다."(편

**몽마주르 왼편의 프로방스
의 추수**
Harvest in Provence, at the Left
Montmajour
아를, 1888년 6월
수채화와 펜, 39.5×52.5cm
F 1484, JH 1438
케임브리지, 포그 미술관, 하버드
대학교

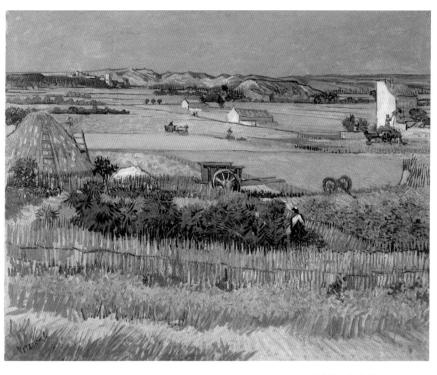

**몽마주르가 보이는
크로 평원의 추수**
Harvest at La Crau, with Montmajour
in the Background
아를, 1888년 6월
캔버스에 유채, 73 ×92cm
F 412, JH 1440
암스테르담, 반 고흐 미술관
(빈센트 반 고흐 재단)

지 498) 그는 테오에게 자신이 아낌없이 지원할 만한 사람임을 증명하고 싶었다. 미친 듯한 작업의 열병은 화가로 성공하지 못하는 것이 게으르거나 무기력하기 때문인지도 모른다는 두려움을 없애는 방법이었다. 반면 테오는 전혀 이런 의심을 하지 않았다. 19세기의 '성취' 개념에 부응하지 못한다고 생각하는 듯, 광적으로 작업하며 중압감을 느낀 것은 반 고흐 자신이었다. 금전적 수입이 없었기에 화가로서 인정받고 싶은 욕구는 그만큼 더 컸다.

아를에 도착한 이래 반 고흐는 호텔에 머물렀다. 그는 곧 늘어난 그림을 보관하기 위해 집 한 채를 세냈다. 같은 해 9월 이사했고, 이곳은 훗날 '노란 집'으로 미술사에 남게 된다. 매일 아침 그는 무거운 화구를 들고 숙소에서 나와 창조적 욕구를 만족시키는 모티프를 찾아 쉴 새 없이 동네를 돌아다녔다. 그는 프로방스의 꽃 피는 언덕이 있는 풍경 속으로 날마다 작업하러 갔다. 걸작들이 차례로 탄생했다. "손을 이끄는 것은 자연에 대한 정직한 응답, 흥분이다. 그리고 너무 흥분한 나머지 작업하고 있다는 사실도 의식하지 못한 채 작업한다면, 그리고 붓질이 때때로 대화나 편지의 말처럼 잇따라 쏟아져 나온다면, 그럴 때는 과거에도 늘 그러지 못했고 영감

**교회와 성벽이 있는
생트마리 풍경**
View of Saintes-Maries with Church
and Ramparts
아를, 1888년 6월
펜과 잉크, 43×60cm
F 1439, JH 1446
빈터투어, 오스카 라인하르트 컬렉션

아를, 1888년 2월부터 1889년 5월까지

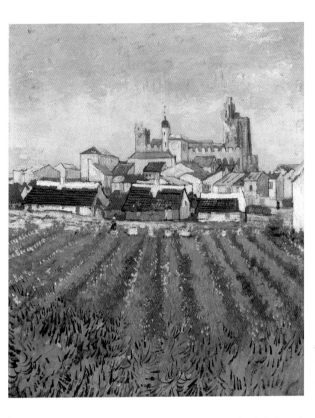

샌트마리 풍경
View of Saintes-Maries
아를, 1888년 6월
캔버스에 유채, 64×53cm
F 416, JH 1447
오테를로, 크뢸러 뮐러 미술관

이 바닥난 우울한 날이 앞으로도 많을 거라는 사실을 잊어서는 안
된다."(편지 504) 반 고흐가 연말에 경험할 좌절을 고려하면 이 말은
마치 예언처럼 들린다. 그럼에도 당시 그가 느꼈던 엄청난 활력은
더 나은 미래를 가리켰다. 이렇게 폭발한 창조성의 산물들이 그의
작품에 다시없을 생의 기쁨으로 긍정적인 평가를 받는 것은 당연한
일이다. 낙관적인 분위기와 함께, 그가 살던 유토피아는 반 고흐의
'흥분'을 고조시켰다. 미래에 대한 낙관은 실제라기보다 상상이었
던 것 같다. 하지만 "작업하고 있다는 사실도 의식하지 못한 채 작
업하며" 반 고흐는 정신없이 빠져들었다. 유토피아가 허구임이 드
러나는 순간에 가진 생각들은 그의 시각 세계에 거의 아무런 영향
도 주지 않았다. 〈작업하러 가는 화가〉는 마음의 상태를 설명한다
는 점과 함께 그 통렬한 감동에 있어서 그의 그림들 가운데 예외적
이다. 이 시점에서 반 고흐는 그림에 기록된 행복한 미래에 대한 약

343

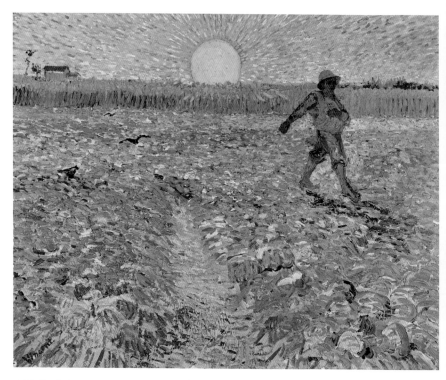

씨 뿌리는 사람
The Sower
아를, 1888년 6월
캔버스에 유채, 64×80.5cm
F 422, JH 1470
오테를로, 크뢸러 뮐러 미술관

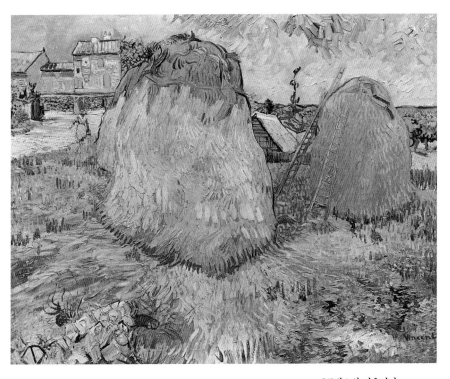

프로방스의 건초더미
Haystacks in Provence
아를, 1888년 6월
캔버스에 유채, 73×92.5cm
F 425, JH 1442
오테를로, 크뢸러 뮐러 미술관

속과 현재를 구분 짓고 있었다. 그는 미래에 전념했다.

랑글루아 다리의 풍경(317-319, 337쪽)은 오래된 주제에 새로운 해석을 제공한다. 그는 누에넌에서 이미 전형적인 네덜란드식 다리를 다뤘다. 당시 다리는 도시 풍경의 일부였다. 아를 남쪽의 론 강을 가로지르는 다리에 대한 그의 해석은 장르화의 목가적인 성격을 띤다. 이 그림들 중 두 작품은 서로 미세하게 다르다(317, 319쪽 비교). 반 고흐는 고장 난 바지선 옆에서 빨래하는 여자들을 보려고 둑 아래로 내려갔다. 그는 네덜란드 시기에 그린 땅 파는 여자들처럼 구부정한 자세를 한 여자들을 보았다. 고향을 상기시키는 것은 다리만이 아니었다. 색채가 풍부하고 강렬하지 않았다면 이 그림들이 남부의 풍경이라고는 생각지 못했을 것이다. 빨래하는 여자들의 세세한 모습, 다리의 윤곽선, 조랑말이 끄는 마차에 올린 붓질 등을 얼마나 세심하게 다시 그려냈는지 살핀다면 전경에서의 색채 조합이 가지는 중요성을 이해할 수 있다. 물론 반 고흐가 되풀이해서 상기시키듯 남부를 다르게 만들어 주는 것은 색채다. 같은 소재는 어디에나 있을 수 있다. 중요한 것은 빛을 발하는 태양의 힘이 그의 색채를 만날 때 생성되는 감정의 강렬함이다.

항상 관심을 가졌던 도상학적이고 상징적인 세부 요소에 반 고흐가 더 이상 신경 쓰지 않았다는 뜻은 아니다. 다만 그러한 요소의 중요도가 줄어들었다. 얼마 후에 그려진 랑글루아 다리(337쪽)가 이

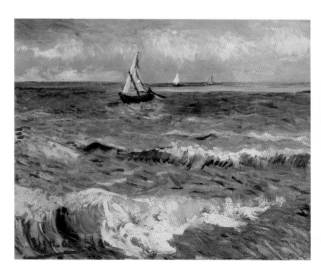

샌트마리 바다 풍경
Seascape at Saintes-Maries
아를, 1888년 6월 초
캔버스에 유채, 51×64cm
F 415, JH 1452
암스테르담, 반 고흐 미술관
(빈센트 반 고흐 재단)

아를, 1888년 2월부터 1889년 5월까지

를 명확히 드러낸다. 이 작품에서 반 고흐는 건너편 둑에 서 있다.
바로 보이지는 않아도 둑 아래 물가에는 빨래하는 여자가 한 명 있
다. 운하를 가로지르는 길은 더 분주하다. 실루엣으로 짐작건대 빛
은 다리 너머에서 비춘다. 우산을 들고 다리를 건너는 여자, 멀어져
가는 말과 수레도 보인다. 반 고흐는 이 둘을 모두 깊이 있는 검정
으로 칠했다. 하지만 여기에서도 우리는 광원을 확신할 수 없다. 어
쨌든 수면에 생긴 다리의 그림자는 태양이 바로 머리 위에 있음을
암시한다. 인물들을 검은색으로 칠한 것은 정오경에 그렸다는 말로
는 설명될 수 없다. 여기서 우리가 알 수 있는 것은 의미가 담긴 자
율적인 이미지, 반 고흐의 시각 세계를 가득 채웠던 이미지다. 그의
종교적 시기의 유물과도 같은 검은 옷을 입은 여자는 다리 위에서
포즈를 취하고 있다. 이제 그녀는 왜소하고 풍경의 일부를 이루는
배경 인물에 불과하다. 검은 형상은 활기찬 빛을 위해 치러야 할 대

샹트마리 바다 풍경
Seascape at Saintes-Maries
아를, 1888년 6월
캔버스에 유채, 44×53cm
F 417, JH 1453
모스크바, 푸슈킨 미술관

생트마리 해변의 어선들
Fishing Boats on the Beach at
Saintes-Maries
아를, 1888년 6월
갈대 펜, 39.5×53.5cm
F 1428, JH 1458
개인 소장(1998.5.5 뉴욕 크리스티 경매)

가다. 전체적으로 밝게 표현된 그림을 인지시키기 위해 상대적으로
빛이 비추지 않는 부분을 남겨둔 곳에 그녀가 있다. 보다 정확히 말
해, 새로운 밝음 안에 여전히 포함된 중요한 모티프들을 발견하려
면 우리 시선은 더욱 철저해져야 한다.

　　반 고흐는 6월 초 카마르그를 지나 지중해의 어촌 마을 생트마
리드라메르에 이르는 멀고 지치는 구간을 걸어갔다. 유럽 집시들이
수호성인守護聖人 성녀 사라를 기리며 해마다 방문하는 곳이었다.
전설에 따르면 성녀 사라는 서기 45년 기독교를 전파하기 위해 프
로방스 해변에 상륙했던 세 명의 마리아(여기서 도시 이름이 유래했다)
의 여종이었다. 순례 축제의 흥분은 30킬로미터 떨어진 아를까지
도달했다. 반 고흐는 소란이 잠잠해지자 이 깊은 신앙심의 진원지
를 방문하기로 결심했다. 비록 남부의 강렬한 색채를 가진 곳이었
지만, 그는 또다시 이곳에서 네덜란드를 발견했다. 현장에서 그림 3
점(343, 346, 347쪽)과 수많은 드로잉을 그렸고, 작업실로 돌아오자마

자 이를 토대로 또 다른 그림을 그렸다.

〈생트마리 거리〉(355쪽)는 당시 자율적인 색채 원칙에 대한 반 고흐의 가장 깊은 신념을 보여주는 작품이다. 그는 이례적으로 세 종류의 대비를 사용하며 대조에 대한 선호를 마음껏 드러낸다. 붉은색과 초록색의 대비는 그림 오른쪽에서, 파란색과 주황색의 대비는 왼쪽에서, 노란색과 보라색의 대비는 중앙에서 도드라진다. 세 가지 중 마지막 대비 효과는 혼합되지 않은 밝고 두꺼운 색채의 면으로 현실과 전혀 다르게 표현된 하늘에 나타난다. 반 고흐는 생트마리에서 급히 스케치했던 오두막 드로잉 중 하나를 바탕 삼아 이 그림을 그렸다. 실제와 관련이 먼 색채들은 나중에 작업실에서 추가됐다. 드렌터와 누에넌에서 볼 수 있는 작은 농장들의 프로방스판이라 할 수 있는 어부의 오두막은 반 고흐에게 익숙한 소재였고, 새로운 감정적 강렬함을 나타내는 색채들로 장식됐다. 모티프는 과거에서 살아남은 것이었지만, 그는 미래에 대한 낙관과 희망을 활

생트마리 해변의 어선들
Fishing Boats on the Beach at
Saintes-Maries
아를, 1888년 6월 말
캔버스에 유채, 65 × 81.5cm
F 413, JH 1460
암스테르담, 반 고흐 미술관
(빈센트 반 고흐 재단)

아를, 1888년 2월부터 1889년 5월까지

샘트마리 해변의 어선들
Boats on the Beach of Saintes-Maries
아를, 1888년 6월
수채화, 39×54cm
F 1429, JH 1459
독일, 퀼러 컬렉션, 현재 상트페테르부
르크 미술관에서 보관

생트마리의 흰색 오두막
**Three White Cottages in
Saintes-Maries**
아를, 1888년 6월 초
캔버스에 유채, 33.5×41.5cm
F 419, JH 1465
취리히, 취리히 미술관(대여)

력 넘치는 색채에 투사했다. 이질적인 요소들을 나란히 놓는 고집
스런 열정은 또 다른 종류의 새로운 혼합주의와도 가까웠다. 노란
색의 넓은 하늘을 배경으로 굴뚝에서 연기가 피어오르는 모습은 사
실적이지만 그리 적절해 보이지 않으며, 구불구불한 선들이 눈부신
색채의 면을 다소 우스꽝스러워 보이게 만든다.

다른 방법으로 그린 그림도 있었다. 현장 스케치(348쪽)를 물감
으로 다시 작업한 〈생트마리 해변의 어선들〉(349쪽)에는 조화와 균
형의 정신이 가득하다. 그의 모티프들은 또다시 초기작을 상기시킨
다. 이 그림이 그가 푹 빠졌던 남부의 산물임을 알려주는 것은 여기
서도 색채 사용뿐이다. 여전히 정확한 데생 실력이 가장 돋보인다.
하지만 섬세한 윤곽선은 색채의 세심한 사용을 암시한다. 색채는
드로잉 선으로 억제됐고, 그 결과 세부 묘사에 대한 애정과 추상 사
이에서 멋지게 균형을 이루는 섬세한 습작이 탄생했다. 어선들 중
하나의 이름은 '아미티에(Amitié, 우정)'로, 사물에 의미가 담겨 있음
을 암시한다. 이 작품에서도 반 고흐는 감춰진 상징을 완벽히 통제
한다. 〈생트마리 해변의 어선들〉은 모티프와 색채, 순수한 묘사와
의미 등을 가장 잘 조화시킨 작품 중 하나다.

반 고흐는 그해 여름 그린 가장 긴 연작에서 익숙한 소재로 돌
아갔다. 그는 과거처럼 농사일과 들판의 모습을 기록하며 가까이에
서 추수를 관찰했다. 아를에서는 기후 덕분에 곡식이 더 빨리 여물

었고, 뜨거운 태양 아래 서 있느라 화가의 작업은 더 고됐다. 거세게 불어오는 미스트랄과 진을 빼는 건조한 열기 등, 반 고흐는 북부에서처럼 어떤 날씨든 당연하게 받아들였다. 외광 화가는 화가 노동자처럼 자신의 책무에 충실했다. 추구해야 할 바는 진정성이었다. 색채의 강렬함은 진리, 진실, 그리고 그게 무엇이든 직접적인 영향을 미치는 게 가장 중요하다는 또 하나의 증거였다.

크로 평원은 아를 남동부에 펼쳐져 있었다. 반 고흐의 고국만큼 평탄한 지형이지만 사방이 언덕으로 둘러싸여 평지에서 벗어날 기회였다. 풍경 한가운데 서 있는 것을 좋아하긴 했지만(360, 362쪽), 이제 그는 더 멀리 물러났다. 〈몽마주르가 보이는 크로 평원의 추수〉(341쪽)는 그 결과로 나온 작품의 좋은 예다. 반 고흐가 선호하던 그림 크기가 자리 잡게 된 것도 이 그림에서였다. 초기와 말기 작품에서 몇 번의 예외를 제외하고, 그는 73×92센티미터 형식(프랑스 표준 캔버스 30호 크기)을 사용했다. 이 그림에서 우리는 추수 장면에서 기대되는 거의 모든 것을 볼 수 있다. 구성의 틀을 잡아주는 건초더미와 농가들, 일을 하는 사람들(땅 파기, 갈퀴질하기, 수확물 거둬들이기), 분주한 장면을 둘러싼 배경의 언덕들이 그것이다. 반 고흐는 네덜란드 시기에 이런 광대한 풍경을 보지 못했다. 오직 지형적인 이유

샌트마리 거리
Street in Saintes-Maries
아를, 1888년 6월 초
갈대 펜, 30.5×47cm
F 1434, JH 1449
개인 소장

생트마리 거리
Street in Saintes-Maries
아를, 1888년 6월 중순
갈대 펜, 24.5×31.8cm
F 1435, JH 1506
뉴욕, 메트로폴리탄 미술관

때문이었다. 당시만 해도 그는 풍경에서 매력적인 요소를 알아차리지 못했으나, 거리를 둔 인상주의의 관점을 통해 이제 파노라마적인 시각이 눈에 들어왔다. 반 고흐는 자신의 고유한 시각을 새로운 파노라마적 시각과 일치시켰고 그만의 방식, 이를테면 밝은 색채, 빛이 주제 내부에서 발산되는 느낌, 인상 전체를 망치는 그림자의 완전한 배제 등을 실천했다.

그는 이렇게 전했다. "타는 듯한 태양 아래, 들판에 서서 고된 작업을 하며 일주일을 보냈어. 그 결과로 밀밭과 풍경 습작, 그리고 씨 뿌리는 사람 스케치를 얻었지. 보랏빛 흙으로 덮인 광대한 넓이의 경작된 들판은 지평선까지 닿아 있고, 파란색과 흰색으로 이루어진 씨 뿌리는 사람이 거기 있다. 지평선에는 잘 여문 밀밭이 낮게 깔려 있고 그 위로 황금빛 태양이 보이는 노란 하늘이 펼쳐져 있다. 색깔에 대한 내 간단한 설명을 보면, 이 작품에서 색이 아주 중요한 역할을 한다는 사실을 이해할 거야."(편지 501) 이 씨 뿌리는 사람(344쪽)은 추수 연작 말미에 등장하는데 현실에서 수확이 완전히 끝나고 밭이 비어 있을 때 비로소 씨를 뿌리는 작업을 하는 것과 같다.

이 작품은 프로방스에서 첫 몇 달간 그려진 그림들의 전체적인 의의에 초점을 맞추고 있다. 첫째, 이 그림에는 반 고흐가 주변 지역을 답사하고 프로방스의 모든 특징에 대해 가졌던 애정 어린 관심이 포함돼 있다. 씨 뿌리는 사람 역시 넓은 크로 평원에 서 있다. 둘째, 이 그림은 고향의 기억을 보여주는데, 익숙한 모티프를 선택하도록 그를 이끈 기억들이었다. 심지어 씨 뿌리는 사람의 형상은 밀레를 모사한 초기 드로잉(20쪽)에서 인용한 것이다. 셋째, 이 그림에는 사물의 내부에서 발산되는 빛에 대한 탐구와 그림에서 광원을 제거하려는 경향이 드러난다. 지평선 위로 떠오른 거대한 태양조차도 강렬한 노란빛을 사방에 비추지 못한다. 태양은 씨 뿌리는 사람도, 배경의 농가도 비추지 않는 듯하다. 마지막으로 반 고흐가 한 단계 더 진척시킨 색채의 자율성이 담겨 있는데, 〈씨 뿌리는 사람〉에서 파란 하늘과 황토빛 고랑은 색을 서로 맞바꿨다.

사물은 단순한 재현과 기록을 넘어서서 그 자체로 미학적인 생명력을 가진다. 반 고흐는 모티프를 신뢰하고 묘사적인 방식으로 이해하려 노력하며, 그로부터 자신의 인생 또는 보편적인 미술 도상에서 비롯된 수많은 의미를 읽어낸다. 하지만 자기 세계를 창조하고 작품에 표현하려는 지극한 염원은 오랫동안 축적된 경험들을

아를, 1888년 2월부터 1889년 5월까지

동반하거나 압도한다. 일본에 대한 개념은 이러한 희망을 구체화했고, 색채라는 도구는 여기에 분명한 실체를 부여했다. 반 고흐에게 있어 색채는 주제의 일상적인 실재를 초월하는 한층 특별한 차원을 설명하는 방식이었다. 이 접근법은 그의 그림 밖에서는 존재할 수 없기 때문에 근본적으로 유토피아로 보인다. 미래에 대한 그의 생각들은 순수 미학이라는 단절된 세계 안에 남아 있었다. 하지만 반 고흐는 몸소 삶과 미술의 통합을 생생하게 구현했기에 현세에서 당장 유토피아적인 더 좋은 세상이 실현되리라 굳게 믿었다.

샌트마르 거리
Street in Saintes-Maries
아를, 1888년 6월 초
캔버스에 유채, 38.3×46.1cm
F 420, JH 1462
개인 소장(1981.5.19 뉴욕 크리스티 경매)

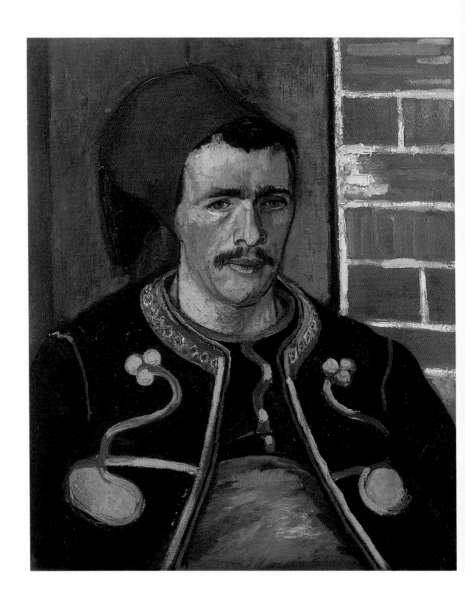

주아브 병사(반신상)
The Zouave (Half Length)
아를, 1888년 6월
캔버스에 유채, 65×54cm
F 423, JH 1486
암스테르담, 반 고흐 미술관
(빈센트 반 고흐 재단)

아를, 1888년 2월부터 1889년 5월까지

채색 없이 작업하기

반 고흐의 드로잉

"펜과 잉크 드로잉을 한 다발 보냈다. 12점 정도 되는 것 같아. 그걸 보면 그동안 물감으로 그림을 그리지 않았어도 작업은 멈추지 않았다는 걸 알 수 있을 거다."(편지 480) 1888년 초여름, 반 고흐가 드로잉으로 점차 돌아선 것은 돈 때문이었다. 테오는 고용주와의 문제로 곤란했고 사직서를 낼까 고민했다. 심지어 미국으로 가서 새로운 인생을 시작할 생각도 했다. 동생의 무거운 짐이었던 반 고흐는 전적으로 의지하던 재정 후원이 끝날까 두려웠기 때문에 부담을 덜어줄 노력을 할 수밖에 없었다. 그는 캔버스와 물감을 사는 데 가진 돈의 절반을 썼다. 돈을 가장 절약할 수 있는 부분이었다. 어쨌든 반 고흐는 고갱과 함께 지낼 때를 대비해 돈을 모으고 싶었다. 그는 이렇게 말했다. "이게 옳다고 생각해. 지금 내가 드로잉에 전념한다면 고갱이 왔을 때 여분의 물감과 캔버스를 갖게 될 테니까. 펜과 종이처럼 물감도 절약할 필요가 없으면 좋겠구나. 물감을 낭비할까 걱정하느라 종종 유채 습작을 망친단다."(편지 506)

대다수 화가의 작품과 마찬가지로, 반 고흐의 작품도 색칠과 그래픽의 상호작용에 바탕을 둔다. 선과 색채는 불가분의 관계다. 그에게 다른 점이 있다면 한 번에 몇 주 동안 드로잉에만 몰두한다는 사실이었다. 드로잉은 예술적 인생을 시작하는 그의 방법이었다. 고향의 모티프를 남부 분위기에 맞춰 그려냈던 것처럼, 그는 초창기 가장 좋아했던 매체를 새로운 상황에 적용하려고 애썼다. 심지어 선도 (자신이 사랑하게 된) 동양적인 표현양식으로 변형시키고자 했다. 그는 '거대한 펜과 잉크 드로잉' 2점에 대해 이렇게 말했다. "일본 것처럼 보이지 않지만, 사실상 내가 그린 가장 일본적인 것이지."(편지 B10)

이 몇 달간의 드로잉에 대해서는 여러 각도로 접근할 수 있다. 첫째, 이 작품들을 일종의 스케치로 분석할 수 있다. 둘째, 회화에 상응하는 대형 작품의 관점으로 볼 수 있다. 셋째, 동시에 작업하는 회화와 드로잉에서 같은 주제를 각각 어떻게 다루는지 고찰해볼 수 있다. 넷째, 회화를 모사한 드로잉으로 바라볼 수 있다.

스케치 같은 특성에도 불구하고, 반 고흐의 드로잉은 습작조차 그 자체로 작품이었다. 그는 스케치 작품인 〈생트마리 해변의 어선

주아브 병사(반신상)
The Zouave (Half Length)
아를, 1888년 6월
수채화, 31.5 × 23.6cm
F 1482, JH 1487
뉴욕, 메트로폴리탄 미술관

프로방스의 추수
Harvest in Provence
아를, 1888년 6월
캔버스에 유채, 50×60cm
F 558, JH 1481
예루살렘, 이스라엘 박물관

밀단이 있는 밀밭
Wheat Field with Sheaves
아를, 1888년 6월
캔버스에 유채, 55.2×66.6cm
F 561, JH 1480
호놀룰루, 호놀룰루 미술아카데미

들〉(348쪽)에 어떤 색을 칠할지 꼼꼼하게 기록했다. 그런 다음에 실
제 그림(349쪽)에서는 스케치에 '붉은색rouge'이라고 표시한 선체를
붉은색으로, '흰색blanc'이라 표시한 뱃머리의 아라베스크는 흰색으
로, '파란색bleu'으로 표시한 선상의 장비는 파란색으로 충실하게 따
라 칠했다. 생생하게 묘사된 회화 버전의 정확함은 드로잉의 세부
묘사에서 규정됐다. 이런 측면에서 두 매체는 밀접하게 연관된다.
또한 반 고흐는 드로잉과 회화가 가진 각각의 특정 조건들을 제대
로 다루려고 했다. 드로잉에서 모티프는 단호하게 전면을 차지하
고, 하늘과 바다의 대기 효과를 나타낼 공간은 작아져 최소한으로
유지된다. 색채의 미묘한 상호작용은 캔버스 위에서만 돋보일 수
있다. 그래서 풍경은 전형적인 해안의 빛에 잠기고, 파란색 영역을
넓게 확장하기 위해 어선들은 다소 물러난다. 반 고흐가 제목과 추
가 설명을 생략했더라면 스케치 자체로서의 작품 가치를 부여했을
수도 있다. 그는 선 드로잉이 됐건 회화가 됐건 사용 가능한 매체에
대해 꼼꼼하게 주의를 쏟았다.

　　때로 드로잉은 회화의 대안이었다. 반 고흐가 7월 몽마주르의
폐허가 된 수도원에서 그린 5점이 그 완벽한 예다. 특히 〈몽마주르
에서 본 크로 평원〉(363쪽)은 명백히 독립된 작품이다. 반 고흐는 일
부러 회화와 다른 접근법을 택했다. 그는 크로 평원의 언덕에 있는

　　　　　아를, 1888년 2월부터 1889년 5월까지

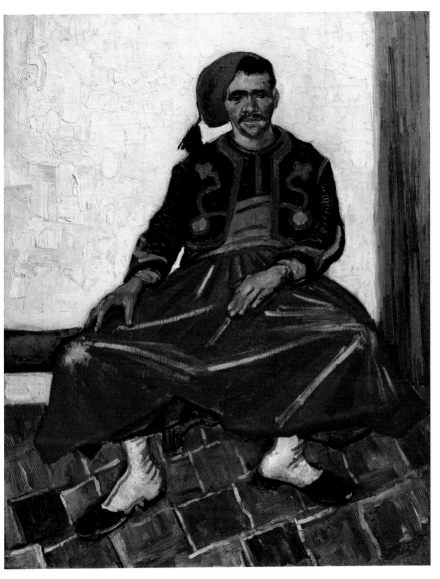

앉아 있는 주아브 병사
The Seated Zouave
아를, 1888년 6월
캔버스에 유채, 81×65cm
F 424, JH 1488
아르헨티나, 개인 소장

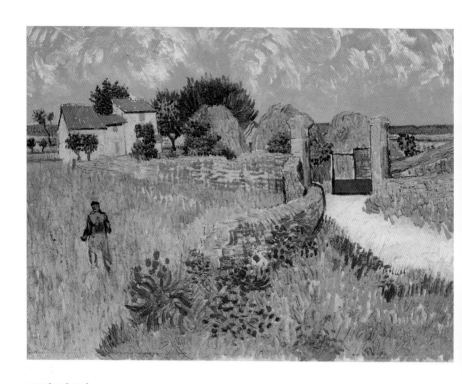

프로방스의 농가
Farmhouse in Provence
아를, 1888년 6월
캔버스에 유채, 46.1×60.9cm
F 565, JH 1443
워싱턴, 국립미술관, 아일사 멜런
브루스 컬렉션

폐허가 된 수도원에 서 있다. 과거에는 선택하지 않았던 시점이다. 341쪽 작품에서는 폐허가 된 수도원이 지평선에 보인다. 따라서 반 고흐는 반대 방향을 보고 있다. 그는 아를에서 상당한 거리를 이동했는데, 실제로 이젤과 틀을 짊어지고 걸어오기에 주저할 만한 거리다. 드로잉 작품의 종이 크기는 약 49×61 센티미터로, 그 크기만으로도 독립된 작품으로 볼 수 있다. 반 고흐는 주제를 그리는 데 세 가지 기술을 사용했다. 거친 연필 스케치로 모티프의 위치를 잡고, 그 위에 갈대 펜으로 갈색 잉크 해칭(Hatching. 빗금 등의 평행한 줄무늬로 명암이나 색조를 표현하는 기법. 역자 주)을 입힌 뒤, 검은 잉크로 곳곳을 손본다. 다시 말해, 이 색채의 대가는 드로잉 작품에 세 가지 색을 사용했다. 그러나 그의 관심은 색채에 상응하는 표현법을 찾는 것, 또한 붓질을 다양화해서 선의 길이와 두께, 해칭 등이 회화를 떠올리지 않도록 하는 데 있었다. 선을 사용하는 이런 방법들이 반드시 묘사를 위한 것은 아니다. 오히려 그 방법은 드로잉과 같은 작품에

아를, 1888년 2월부터 1889년 5월까지

서 "자연과 평행한 조화"(세잔의 말)에 도달하는 방법이다. 반 고흐는 나중에 이 풍경화를 마치 회화였던 것처럼 수정했다. 눈에 띄지 않지만 중경에는 길을 걷는 두 사람이 있다. 이들은 반 고흐가 계속해서 필요하다고 생각했던 도상학적 첨가물중 하나다.

이 드로잉에서 자율성을 확립하는 방법이 또 하나 있다. 반 고흐는 그 방법을 이렇게 설명했다. "일본 미술은 막힘없이 탁 트인 시골 풍경이 보이고 벽면은 텅 빈 환한 방에서 감상해야 한다. 크로 평원을 그린 드로잉 2점을 그렇게 한번 해보겠니? 그 드로잉들은 일본 그림처럼 안 보일지 모르지만, 실은 다른 어떤 드로잉보다 일본적이다. 다른 그림들이 걸려 있지 않은 푸르스름한 대낮의 햇빛이 드는 카페나 야외에서 이 드로잉들을 보렴. 아주 가느다란 그림 걸이 같은 갈대로 만든 액자가 필요할지도 몰라."(편지 509) 반 고흐는 당시 자기가 관심을 가지고 생각하는 기준으로만 작품을 남 앞에 내놓을 수 있는지 판단했다. 즉, 일본풍의 분위기 속에 놓인다면

몽마주르에서 본 크로 평원
La Crau Seen from Montmajour
아를, 1888년 7월
연필, 펜, 잉크, 48.6×60.4cm
F 1420, JH 1501
암스테르담, 반 고흐 미술관
(빈센트 반 고흐 재단)

수확하는 사람과 밀단
Wheat Stacks with Reaper
아를, 1888년 6월
캔버스에 유채, 53×66cm
F 560, JH 1482
스톡홀름, 국립미술관

아를, 1888년 2월부터 1889년 5월까지

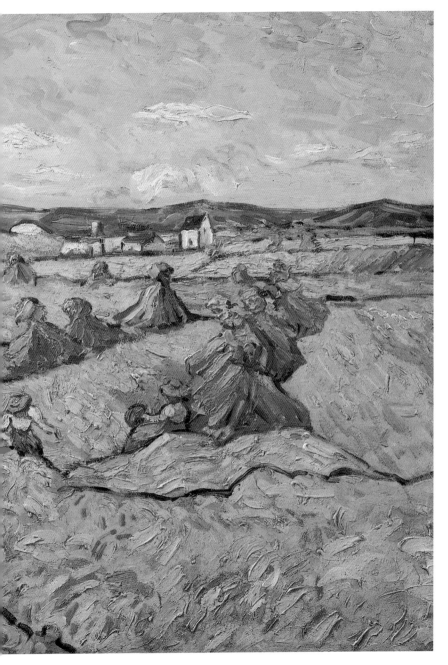

365

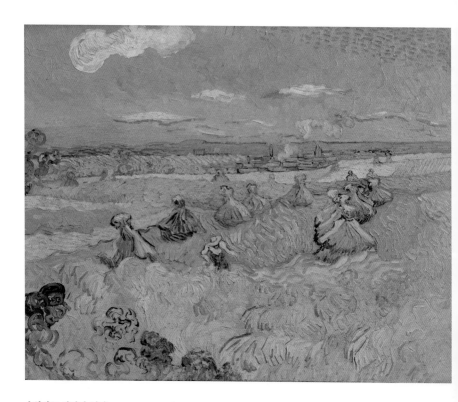

수확하는 사람과 밀단
Wheat Stacks with Reaper
아를, 1888년 6월
캔버스에 유채, 73,6×93cm
F 559, JH 1479
털리도, 털리도 미술관, 에드워드
드러먼드 리비 기증품

그의 그림은 이상적인 장식품이 될 것이었다. 그의 그림과 드로잉은 동양적인 시각과 서양적인 시각의 융합을 목표로 했다. 두 가지 매체로 만족스러운 결과에 도달한다면, 삶과 미술은 명백히 통합될 것이다. 나아가 삶과 미술의 통합은 기술적 정교함에 달린 문제라기보다 상상력의 힘을 보여주는 증거가 될 것이다.

꽃이 핀 같은 정원을 캔버스(374쪽)와 종이(388쪽)에 그린 그림들을 살펴보자. 활력이 가득한 형태와 색채로 혼란스럽다. 정원이라기보다는 정글이나 무성한 식물이 자라는 모습처럼 보인다. 반고흐는 파리에서 훈련하고 또 덤불 같은 주제(259쪽 비교)에 적용했던 인상주의적 안목으로 자연에 접근했다. 창조에 대한 경외감이 그를 사로잡았다. 정원 속 식물에는 순수하고 근본적인 활력이 있다. 반 고흐의 활력처럼 무한하고 힘차 보인다. 이 점이 정원 풍경을 표현하기로 정한 틀림없는 이유일 것이다. 그는 신중하게 고민하는 과정을 드로잉에서 완전히 생략할 수 있었다. 즉, 팔레트에서

아를, 1888년 2월부터 1889년 5월까지

밀밭
Wheat Field
아를, 1888년 6월
캔버스에 유채, 50×61cm
F 564, JH 1475
암스테르담, 피앤 부어 재단

색채를 혼합하는 순간 생각에 잠기느라 잠시 작업을 중단하지 않아도 됐다. 드로잉에서 그의 창작 속도와 활력은 어느 때보다 커졌다. 반 고흐는 드로잉의 도움을 받아 전보다 훨씬 더 빨리 작업하는 법을 터득했다. 그가 중시했던 작업 속도는 회화와 드로잉에서 모두 결정적 요소가 됐다. 회화에서도 드로잉 덕택에 빨라진 속도의

일몰: 아를 부근의 밀밭
Sunset: Wheat Fields near Arles
아를, 1888년 6월
캔버스에 유채, 73.5×92cm
F 465, JH 1473
빈터투어, 빈터투어 미술관

초록 밀 이삭
Green Ears of Wheat
아를, 1888년 6월
캔버스에 유채 54×65cm
F 562, JH 1483
예루살렘, 이스라엘 박물관,
하나디브 재단 기증품

**배경에 알피유 산비탈이
보이는 밀밭**
**Wheat Field with the Alpilles
Foothills in the Background**
아를, 1888년 6월
마분지 위 캔버스에 유채, 54×65cm
F 411, JH 1476
암스테르담, 반 고흐 미술관
(빈센트 반 고흐 재단)

흔적이 보인다. 두 매체를 서로 구별하는 것은 목표가 아니었다. 그
는 이런 문제에서 벗어났다. 이제 속도는 그 자체로 목표가 됐다.

그는 이렇게 말했다. "내가 인위적으로 극도의 열광적인 상태
를 유지한다고 생각하지는 마. 너도 알다시피 나는 계속 복잡한 계
산을 하고 있기 때문에, 쏟아져 나오는 연작들은 빠르게 그렸을지
라도 사실은 훨씬 전에 계획해 놓은 결과물이란다. 그러니까 사람
들이 너무 급하게 그렸다고 말하면 그들이 그림을 너무 급히 본 거
라고 대답하렴."(편지 507) 이 멋진 말은 그의 작품의 개념적인 특성
을 또다시 설명해 주고 있다. 그는 자신의 그림에 대해 심사숙고했
다. 준비를 철저하게 할수록 제작하는 속도는 빨라졌다. 물론 수백
년 동안 화가들이 사용해온 목적으로 반 고흐 역시 드로잉을 사용
한 것은 맞다. 작업을 단계별로 나누고, 주제를 자기 것으로 만드는
과정을 단순화하며, 미술사학자들에게 인벤티오(inventio, 착상 즉 작품
의 계획. 역자 주)로 알려진 사전 계획을 하기 위해서였다. 그러나 반
고흐는 여기서도 혁신가의 모습을 보였다. 드로잉은 주제나 시점
을 선택하는 데 도움이 되었을 뿐 아니라, 접근 방법과 양식을 유도
해 내서 결과적으로 창의적인 사고 과정과 그리는 행위를 중재하는
역할을 했다. 이는 캔버스 작업에서 촉감적 직접성이 반 고흐 작업
의 본질적인 요소였음을 증명한다. 이 촉감적 직접성은 교본과 같

아를, 1888년 2월부터 1889년 5월까지

오크나무와 바위
Rocks with Oak Tree
아를, 1888년 7월 초
캔버스에 유채, 54×65cm
F 466, JH 1489
휴스턴, 휴스턴 미술관

은 지위를 가지는데, 뒷장에서 다시 살펴보게 될 중요한 특성이다.

드로잉 작품이 반 고흐의 작품 세계에서 차지하는 마지막 역할이 있다. 이 역할은 생트마리의 오두막을 그린 2점의 드로잉을 비교하여 추론할 수 있다. 우리는 이미 355쪽에 실린 회화 작품을 살펴봤다. 6월 초에 제작된 앞선 드로잉(353쪽)은 바로 이 그림의 스케치다. 7월 중순에 그린 드로잉(354쪽)에서 작업 과정은 거꾸로 진행된다. 반 고흐는 캔버스 작품을 모델로 삼아 선과 점으로 이루어진 구성을 만들었다. 자신의 그림들을 토대로 그렸던 연작 전체가 그러했듯, 이 드로잉은 에밀 베르나르를 위해 그려졌다. 반 고흐는 파리에 있는 친구들이 자신의 근작을 계속 접하도록 드로잉 화집을 제작하려는 계획을 세웠다. 그는 자신의 성장을 다소 과장했다. 먼저 그린 스케치는 관례적인 방법으로 나중에 색채를 더할 수 있도록 모티프들로 뼈대를 만들었다. 하지만 나중의 스케치에서 선은 화려하고 자율적으로 변한다. 특히 오른쪽의 식물은 곡선, 점, 해칭과 다수의 중심점들이 상호작용을 하며 데생 화가의 정교함을 풍부하게 드러낸다. 이러한 서예 같은 활력에 비해, 앞선 드로잉 속 관목은 따분한 묘사적 설명처럼 보일 뿐이다. 베르나르를 위해 그린 드로잉 속에 빼곡히 차 있는 점들은 새로운 특징으로, 반 고흐가 남부에서 받아들인 실제 일본적인 기법이다. 점은 아를 시기 드로잉

세탁부들이 있는 '루빈 뒤 루아' 운하
The "Roubine du Roi" Canal with Washerwomen
아를, 1888년 6월, 캔버스에 유채, 74×60cm
F 427, JH 1490
워싱턴, D.C., 조셉 앨브리튼 컬렉션

　　　　　　아를, 1888년 2월부터 1889년 5월까지

트랭크타유의 다리
The Bridge at Trinquetaille
아를, 1888년 6월
캔버스에 유채, 65×81cm
이스라엘, 조셉 해크미 컬렉션

의 주요 특성이 됐다. 〈생트마리 해변의 어선들〉(348쪽)에서 처음으로 사용된 점은 알록달록한 장면을 무색의 장면으로, 물감이 칠해진 표면을 펜과 잉크 버전으로 바꿀 수 있는 방법을 제시했다. 이 시기 반 고흐는 대안들에 특별한 관심이 있었다.

그에게 최우선 원칙이었던 더 나은 세상, 즉 일본의 느낌을 불러일으키려는 목표가 드로잉에도 적용됐다. 일본에 사로잡혀 있던 반 고흐는 일본식 기법을 이용했고, 그렇게 함으로써 일본 작업 방식이라고 생각했던 것을 따르려고 노력했다. "일본인은 빨리 그린다. 전광석화처럼 빨리 말이야. 신경이 더 예민하고 감정이 더 단순하기 때문이지."(편지 500) 드로잉을 회화를 교정하는 수단으로 삼으려던 그의 시도에서 특히 이러한 강박관념을 볼 수 있다. 두 매체는 이상적인 모습을 유지하는 데 서로 보탬이 됐다. 당시 반 고흐는 여전히 유화와 수채화, 캔버스와 종이 각각의 특성을 당연하게 받아들였다. 그가 추구한 것은 매체의 융합이라기보다 그것들을 대안으로 사용하는 방법이었다. 대안들로부터 등을 돌린 것은 어떤 대안도, 어떤 선택의 여지도 없었던 신경쇠약 이후 제작한 후기작뿐이었다. 그는 순수한 에너지의 미술을 추구하기 위해 그림과 드로잉을 결합했다.

꽃밭
Flowering Garden
아를, 1888년 7월
캔버스에 유채, 92 × 73cm
F 430, JH 1510
뉴욕, 개인 소장

고통과 황홀감

1888년 9월, 밤 그림들

반 고흐는 파리에서와 달리 아를에서는 교제를 하지 않았다. 구 시가지의 골목과 뒷길보다 탁 트인 시골을 더 선호했고, 기껏해야 라 마르틴 광장의 공원 주변을 거니는 정도였다. 딱 한 번 그는 수줍음을 이겨내고 생 트로핌 교회와 원형경기장에서 가까운 포럼 광장에 이젤을 세웠다. 그는 이곳에서 〈아를 포럼 광장의 밤의 카페테라스〉(419쪽)를 그렸다. 그가 찾는 모티프는 포럼 광장에서만 볼 수 있었다. 바로 카페 외벽에서 광장의 어둠을 비추는 가스등 불빛이었다.

익숙한 노란색과 파란색의 만남 속에는 이전까지 한 번도 달성하지 못한 활력이 보인다. 색의 가치는 대비 원칙이 아니라, 두 색채가 명도를 구현한다는 단순한 사실로 결정된다. 화려한 노란색과 은은한 파란색은 반 고흐가 분명히 목격했을 시선을 끄는 밝은 구역과 살짝 어둠이 내린 구역을 정확하게 표현한다. 두 구역을 행인들이 연결하는데, 이들이 누군지는 알 수 없다. 조명 때문에라도 식별이 불가능하다. 가스등 주위의 휘황찬란하게 빛나는 구역은 행인들의 얼굴에 눈부신 빛을 던지는 반면에, 골목길 아래의 어두운 구역은 그림자를 강조한다. 확실히 반 고흐는 사물의 색보다 어떻게 조명을 받았는지에 더 관심이 있었다. 이 그림에서 광원은 하나, 바로 가스등이다. 1880년대 들어 가스는 지방까지 보급됐다. 가스 불빛은 분위기를 앗아갔다. 하늘의 별과 창문의 촛불을 신비로운 분위기로 만드는, 낭만적으로 아른거리는 빛은 사라졌다. 가스 불빛은 인공적이었고, 눈부시고 노골적인 신문물의 특징을 대표했다. 그림의 중앙 축에 오래된 것과 새것의 만남을 그린 반 고흐는 이 점을 잘 알았다. 차양이 드리운 구역이 온통 환하게 빛나면서 어둠 속에서 빛이 반짝이는 지점과 맞부딪히며 일종의 적막감이 감돈다.

반 고흐는 이 그림을 통해 당시 논의되던 두 가지 사고방식을 보여준다. 프랑스 혁명 100주년 기념의 일환이자, 1889년 파리 만국박람회의 자랑거리로 건립할 기념비를 둘러싸고 논쟁이 벌어졌다. 두 가지 대안이 제시됐는데, 두 제안 모두 19세기에 고취된 진보 정신과 유토피아적인 낙관주의를 상징하는 탑을 세우자는 것이었다. 쥘 부르데Jules Bourdais가 설계한 태양 탑은 "밤을 낮으로 바꾼다"를 구호 삼아 파리 중심부에 있는 퐁뇌프에서 파리 도시권을 비

엉겅퀴
Thistles
아를, 1888년 8월
캔버스에 유채, 59×49cm
F 447, JH 1550
스타브로스 S. 니아르코스 컬렉션

꽃이 핀 정원
Garden with Flowers
아를, 1888년 7월
펜과 잉크, 49×61cm
F 1455, JH 1512
빈터투어, 오스카 라인하르트 컬렉션

춘다는 아이디어였다. 햇빛처럼 밝은 탑에서 나온 빛을 연달아 거울에 반사시켜 파리에서 멀리 떨어진 교외까지 비출 계획이었다. 부르데의 프로젝트는 산업의 신에게 바치는 요란한 찬가였다. 최종적으로 승리한 다른 대안도 오만함의 측면에서는 뒤지지 않았다.

또 다른 프로젝트는 별에 닿으려 했다. 귀스타브 에펠Gustave Eiffel의 계획에 따라 건설된 이 탑은 오늘날까지 파리의 상징으로 남아 있지만 원래의 상징적 의미는 잊혀졌다. 이 탑은 우주여행의 꿈에 빠져 있던 사회에서 미래에 대한 낙관주의를 상징했다. 당시 쥘 베른Jules Verne이 쓴 초기 공상 과학 소설도 목표가 같았다. 에펠탑은 인간의 한계가 우주까지 뻗친다고 공표하고 있었다. 가장 높은 대臺에는 전망대가 있었고 이미 별까지 닿아 있던 인간의 계획을 개시해줄 소위 발사대 역할을 했다. 당시만 해도 우주로 나가는 일은 시간 문제로 여겨졌다. 그들은 300미터 높이의 탑을 시작점으로 삼았다. 나머지 과정은 장차 다가올 터였다.

반 고흐의 밤 그림들은 이러한 프로젝트의 비현실성을 비판하
는 것으로 해석할 수 있다. 그는 낭만주의의 절제된 슬픔으로 시대
의 기술적 오만함을 바라보며 진보의 주장에 상상력으로 맞섰다.
그림 속의 비현실적인 요소는 프로젝트의 비현실성을 폭로했다.
그는 새로운 미술 장르를 창안했다. 바로 야외의 밤 장면이었다.

인공조명이라는 주제는 곧바로 그의 걸작 〈아를의 밤의 카페〉
(422, 423쪽)에서 다뤄진다. 그는 '편지 533'에서 이 문제에 관해 말
했다. "3일 밤을 새우며 작업하고 낮에 잠을 잤다. 이 카페의 주인과
우체국장, 야행성 손님들과 나도 기뻤다. 때론 밤이 낮보다 훨씬 생
기 넘치고 색채들도 강렬해 보여. 지금껏 그린 작품 중 가장 조화롭
지 못한 그림이기 때문에, 카페 주인에게 이 그림으로 대신 지불한
방값의 값어치를 못 할 거야. 〈감자 먹는 사람들〉과 같은 수준이야.
나는 붉은색과 초록색으로 인간의 끔찍한 욕정을 표현하려고 했어.
핏빛 붉은색과 밝지 않은 노란색으로 이루어진 방 한가운데 초록색

꽃밭의 길
Flowering Garden with Path
아를, 1888년 7월
캔버스에 유채, 72×91cm
F 429, JH 1513
헤이그, 헤이그 시립미술관

공원의 양지바른 잔디밭
Sunny Lawn in a Public Park
아를, 1888년 7월
캔버스에 유채, 60.5×73.5cm
F 428, JH 1499
취리히, 메르츠바하 컬렉션

당구대가 있고, 담황색 램프 4개에서 주홍과 초록 불빛이 퍼져 나온다. 갈등과 대립은 사방에 존재하지. 아주 다양한 초록색과 붉은색에, 야행성으로 사는 사람들의 작은 형상에, 보라색과 파란색의 음울한 빈 공간 속에 말이야." 반 고흐의 명료한 해석은 역설에 대한 그의 애정과 어울리지 않는다. 그는 이 작품이 "인간의 끔찍한 욕정"을 다룬다고 분명하게 밝히고, 이 술집을 "사람들이 미치고 범죄를 저지르고 자신을 망칠 수 있는 장소"(편지 534)라고 칭한다. 실제로 탁자에 앉은 사람들은 절망적으로 보이며, 빈 잔은 이들이 과도하게 알코올에 의존함을 증명한다. 한편 뒤쪽 벽 가까이에는 서로 껴안은 연인이 자리하고 있다. 배경의 흰색 꽃 한 다발과 밝고 유쾌한 공간으로 열린 커튼 달린 출입구는 위로의 느낌을 전한다. 그럼에도 여전히 반 고흐는 이 그림을 부정적으로 보라고 요구한다. 음울하고 비참한 절망을 강조하는 것은 램프뿐이다. 램프의 눈부신 빛은 은은한 촛불에 숨겨질 만한 대상을 가차 없이 드러낸다. 흔들

아를, 1888년 2월부터 1889년 5월까지

밀단이 있는 밀밭
Wheat Fields with Stacks
아를, 1888년 6월
캔버스에 유채, 28.5×37cm
F 번호 없음, JH 1478
개인 소장(1987.5.18 취리히 콜러 경매)

림도 인간미도 없는 불빛은 무정하고 냉담하게 모든 것을 개성 없
는 존재로 만든다. 당시 인공조명에 바쳐진 찬가에 대한 비판인 셈
이다. 뻔하고 단정적인 작품을 만드는 방법을 통해서라도, 반 고흐
는 새로운 조명에 경의를 표하는 세상이 인간성에 대한 모든 감각
을 상실했음을 보여주고 싶어 했다.

　늘 그렇듯이, 반 고흐는 비관주의를 낙관주의로 완화시키지 않
을 수 없었다. 〈아를의 밤의 카페〉 다음에 나온 작품은 진지하고 감
정적이며 정반대의 얘기를 하고 있다. 임마누엘 칸트Immanuel Kant의
말이 이를 잘 나타낸다. "내 영혼을 갈수록 새롭고 커져가는 감탄
과 경외심으로 채우는 두 가지가 존재한다. 내가 더 자주 더 끊임없
이 생각을 쏟을수록 더하다. 그것은 내 위에 있는 별이 빛나는 하늘
과 내 안의 도덕률이다." 마침내 반 고흐는 〈론 강 위로 별이 빛나
는 밤〉(425쪽)을 완성했다. 보다 유명한 말기의 걸작(514, 515쪽 비교)
에 비해 거의 알려지지 않았지만 훨씬 더 착실하게 계획된 선구적

작업하러 가는 화가
The Painter on His Way to Work
아를, 1888년 7월
캔버스에 유채, 48×44cm
F 448, JH 1491
제2차 세계대전 때 화재로 소실
(카이저 프리드리히 박물관에서
소장했음)

타라스콩 가는 길
The Road to Tarascon
아를, 1888년 7월
연필, 펜, 갈대 펜, 잉크, 25.8×35cm
F 1502, JH 1492
취리히, 취리히 미술관, 판화 컬렉션

아를, 1888년 2월부터 1889년 5월까지

인 작품이다. 평온하게 반짝이는 자연의 별빛 아래 모든 것이 펼쳐져 있다. 반짝이는 별과 강물에 반사된 일렁이는 별빛보다 낭만적인 취향을 더 잘 충족시키는 것은 없다. 실제로 이 밤 풍경은 반 고흐가 끝없는 어둠에서 느낀 감동적인 경험에서 촉발됐다. "한번은 밤에 인적 없는 강변으로 산책을 나갔어. 밝지도 음산하지도 않고 아름다웠다."(편지 499) 편지에서 힘주어 그 아름다움을 언급할 만큼, 이곳은 그를 감동시킨 유일한 장소였다. 그의 열정을 순간의 미학적 탐닉이 아니라 더 심오한 무언가로 보기에 충분한 이유가 여기에 있다. 반 고흐는 별을 과학적이고 진부하게 하늘에 있는 단순한 사물로 보는 실증주의자의 시도에 이의를 제기하며, 그가 가진 모든 낭만주의자의 기질을 동원했다. 그의 종교적 충동이 다시 발동한 모습에서, 이러한 시도를 향한 뿌리 깊은 증오를 볼 수 있다. "어려운 무언가를 하는 것은 나에게 도움이 된다. 그러나, 내가 이 단어를 사용해도 된다면, 종교의 어마어마한 필요성을 느낀다는 사실은 절대 변하지 않아. 나는 밤에 바깥으로 나가 별을 그리고, 늘 활기 넘치는 다정한 사람들이 있는 그림을 꿈꾼다."(편지 543)

밖으로 나가 야외에서 별을 그리는 것, 그것은 반 고흐가 밤 그림들을 통해 달성한 업적이었다. 무언가에 헌신하고 싶은 욕구는 혁신을 가져왔다. 그러나 이는 베르나르와의 논쟁을 통해 발전시킨

퐁비에유의 알퐁스 도데 방앗간
The Mill of Alphonse Daudet at Fontevieille
아를, 1888년 7월
수채화와 펜, 30×50cm
F 1464, JH 1497
취리히, 피터 나단 박사

앉아 있는 일본 여자
La Mousmé, Sitting
아를, 1888년 7월
캔버스에 유채, 74×60cm
F 431, JH 1519
위싱턴, 국립미술관

그만의 고유한 미술적 방법론의 산물이기도 했다. 친구 베르나르는 고갱처럼 시각적 효과를 위해 사물의 실제 모습을 등한시하는 '추상(기억을 바탕으로 그리기)'의 열렬한 추종자였다. 1888년 4월, 반 고흐는 일찍이 베르나르에게 편지를 썼다. "예를 들면, 별이 빛나는 하늘을 보자고. 나는 그런 풍경을 정말 그려보고 싶다네. 하지만 집에서 상상에 기대어 작업하겠다는 생각이 아니라면 어떻게 그것을 해낼 수 있겠나?"(편지 B3) 당시 반 고흐는 현장에서 밤 풍경을 그리는 방법을 아직 발견하지 못한 상태였고, 친구들을 모방하면서 실제 모티프에 작별을 고하는 방법 역시 애착을 가졌던 그의 작업방식과 어긋났다. 그해 여름, 반 고흐는 나름의 절충안을 세웠다. 그는 밀짚모자에 초를 고정시키고, 흐릿한 빛으로 그림을 그렸다. 지나가는 사람들이 이 모습에 어떤 인상을 받았을지 쉽게 짐작할 수 있다. "나는 밤 풍경이나 밤의 느낌을 실제로 밤 시간에 현장에서 그리는 문제에 엄청나게 사로잡혀 있단다."(편지 537) 반 고흐는 진정한 자신의 방식에 따라 새로운 열정 속으로 뛰어들었다.

밤 그림은 벨기에의 시인이자 화가인 외젠 보흐Eugène Boch(414쪽)의 초상화에서 최고조에 달했다. 밤 그림에 대한 그의 모든 아이디어가 이 작품에 집약됐다. "늘 활기 넘치는 다정한 사람들이 있는 그림을 꿈꾼다." 이 작품은 여러 사람이 담긴 그림은 아니었지만 적어도 그가 애정을 느끼고 우주의 비유를 불러일으키는 조화로운 느낌을 투사할 수 있는 인물이 담긴 그림이었다. 그는 이렇게 말했다. "나는 음악처럼, 그림을 통해 위안을 주는 얘기를 하고 싶다. 나는 후광으로 상징되곤 했던 영원함을 가진 사람들을 그리고 싶다. 우리가 빛나는 밝음과 색채의 떨리는 활력으로 표현하고자 하는 특징을 가진 사람들이다."(편지 531) 실제로 그는 친구의 머리 주위에 가벼운 금색 칠을 입혔다. 미술사에서 익숙한 후광의 흔적이다. 별이 빛나는 하늘 배경과 함께 종교적인 기운은 저절로 생겨난 듯하다. 보흐는 작가였고, 반 고흐는 그를 '시인'이라고 불렀다. 창조적인 예술가인 작가를 주제로 선택한 반 고흐는 별들이 예술가에게 안식처를 마련해 줄 상상속의 유토피아라는 그의 생각을 투사하고 있다. 그가 모든 창조력을 동원해 추구하던 더 좋은 세상은 별들 사이에 있었다. 우리는 잠시 이 점에 대해 짚고 넘어가야 한다.

보흐의 초상화는 고갱에게 헌정한 자화상(390쪽)과 쌍을 이룬다. 이는 221쪽과 228쪽의 반 고흐와 친구 알렉산더 리드를 이어주

정물: 백일홍 화병
Still Life: Vase with Zinnias
아를, 1888년 8월
캔버스에 유채, 64×49.5cm
F 592, JH 1568.
개인 소장

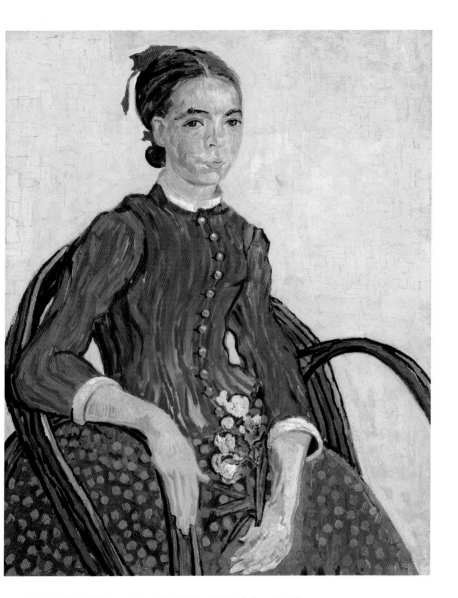

는 파리 시기의 두 작품, 그리고 그해 뒤이어 제작한 의자 그림 2점
과 같다. 노란색과 파란색의 대비, 이에 상응하는 붉은색과 초록색
의 대비, 완벽한 두개골 모양을 이루는 머리와 수염 난 앙상한 얼굴
은 반 고흐가 이 두 초상화에서 차이를 유지하며 유사성을 만들어

객차
Railway Carriages
아를, 1888년 8월
캔버스에 유채, 45×50cm
F 446, JH 1553
아비뇽, 앙글라동 뒤브뤼조 미술관

내려 했음을 보여준다. 자화상에는 반짝이는 밤하늘의 숭고함이 없지만, 그것을 예고하고 직감하고 내포한다. 두 작품이 공유하는 것은 예술가를 위한 유토피아라는 개념이다.

반 고흐는 이렇게 편지했다. "그리스와 옛 네덜란드의 영광스러운 화파들, 그리고 일본의 대가들이 별들 사이 어딘가에 여전히 있다고 상상하는 것은 매력적인 일이다."(편지 511) 동시대 천문학자 카미유 플라마리옹Camille Flammarion은 "뉴턴, 코페르니쿠스, 갈릴레오, 예수, 부처, 공자, 소크라테스는 어디에 있는가?"라고 질문하며, "그들의 별은 아직도 빛나고, 그들은 다른 세계에 여전히 존재한다. 그들은 지구에서 중단되었던 작업을 다른 세상에서 이어나가고 있다"라는 자답으로 반 고흐와 같은 결론을 내렸다. 한편 이런 내용은 알지 못한 채, 반 고흐는 자화상에 숨은 의도를 설명하며 논쟁을 시작한다. "나는 이 그림이 영원한 부처를 숭배하는 승려의 초상화라고 생각한다."(편지 545) 그는 가능한 동양적으로 보이려고 애썼다. 지구 반대편에 있는 더 나은 세상, 별들 사이에 존재하는 더 나은 세상은 이제 서로 겹쳐져 더는 구별할 수 없었다.

이 해석에 대한 모든 의심은 편지의 한 구절로 잠재울 수 있다. 블랙 유머와 절망적인 냉담함이 깃든 이 글은 그의 편지 가운데 가장 표현력이 풍부하다. "죽음이 화가의 삶에서 가장 힘든 것이 아닐지도 몰라. 사실 나는 별에 대해 아무것도 알지 못해. 그럼에도 별을 보면 항상 꿈을 꾸게 된단다. 마을을 표시하는 지도의 까만 점을 볼 때처럼 쉽사리 말이야. 프랑스 지도의 까만 점보다 천국의 빛나는 점에 이르기가 왜 더 어려울까? 타라스콩이나 루앙으로 가기 위해 기차를 타는 것처럼, 별에 이르기 위해서 우리는 죽음을 이용한다. 한 가지 면에서 이 생각은 확실한 사실이야. 죽으면 기차를 탈 수 없듯이, 살아 있을 때는 별에 도달하지 못하지. 증기선과 철도가 이 세상의 교통수단인 것처럼 콜레라, 신장결석, 암, 폐결핵이 천상의 교통수단이 될 수도 있어. 노년에 평화롭게 죽는 것은 걸어서 그곳에 가는 것과 같을 거야." '편지 506'에서 발췌한 이 구절은 반 고흐의 자살을 이해하는 결정적 단서다. 하지만 일단 우리는 이 편지 구절이 두 영역을 정의한다고 볼 수 있다. 즉, 하나는 갈망하지만 도달할 수 없는 먼 우주의 어느 곳과 또 하나는 일상의 모든 지켜운 일이 수반된 이 세상, 구체적으로 아를에 위치한 곳이다.

비유는 잠시 제쳐 두더라도, 보호의 초상화와 반 고흐의 자화상

우체부 조제프 룰랭의 초상화
Portrait of the Postman Joseph Roulin
아를, 1888년 8월
펜과 잉크, 31.8×24.3cm
F 1458, JH 1536
로스앤젤레스, 게티 센터

아를, 1888년 2월부터 1889년 5월까지

우체부 조제프 룰랭의 초상화
Portrait of the Postman Joseph Roulin
아를, 1888년 8월 초
캔버스에 유채, 81.2×65.3cm
F 432, JH 1522
보스턴, 보스턴 미술관

아를, 1888년 2월부터 1889년 5월까지

은 각각의 영역에 배정될 수 있다. 반 고흐는 자신을 〈아를의 밤의 카페〉와 동일한 위협적인 세상에 속한 것으로 본다. 이는 특히 밤의 카페 실내와 흡사한 붉은색과 초록색의 대비를 자화상에서도 사용했다는 점에서 드러난다. 또한 그는 별들에 호소하고 더 나은 삶을 갈망하는 얼굴의 선지자적인 모습을 의식한 나머지 존재의 위태로움을 잊지 못한다. 확실히 두 작품은 의자 그림과 같은 방식으로, 우정과 조화를 환기시키는 두 폭의 제단화처럼 작용한다. 서로 따로 떼어 놓고 보면 두 그림은 삶과 조화가 불가능함을 나타내며, 결국 낮과 밤의 양극성을 명백히 드러낸다.

1888년 9월 한 달 동안 반 고흐는 세상에, 그리고 자기 자신에게 얘기하고픈 두 번째 메시지를 가지고 있었다. 더 이상 일본만이 유토피아를 상징하지 않았다. 일본은 이제 별이 빛나는 밤과 함께

꽃이 있는 정원
A Garden with Flowers
아를, 1888년 8월, 갈대 펜과 잉크, 61×49cm
F 1456, JH 1537
뉴욕, 윌리엄 아쿠아벨라

했다. 더 좋은 세상을 포착하는 미술의 능력을 보장하기 위해 다시 한 번 다양한 대안들이 사용됐다. 어떤 면에서 별이 빛나는 하늘은 극동에 대한 반 고흐의 집착보다 더 구체적이고 현실적이었다. 따라서 멀리 우주에서 발산하는 빛은 정반대로 그에 상응하는 현실의 대상으로 매일 밤 아를의 거리를 밝히는 가스등 불빛을 제시했다. 여기에 유토피아적인 것은 전혀 존재하지 않는다. 그러므로 밤 그림은 반 고흐의 작품 세계에서 하나의 사건, 선구적인 혁신적인 의미가 담긴 사건으로 남을 운명에 처해진다.

몽마주르
Montmajour
아를, 1888년 7월
연필, 펜, 갈대 펜, 잉크, 49×60cm
F 1447, JH 1503
암스테르담, 반 고흐 미술관
(빈센트 반 고흐 재단)

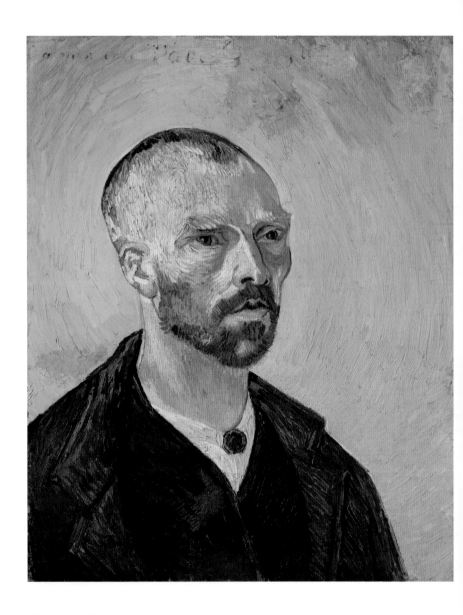

자화상(폴 고갱에게 헌정)
Self-Portrait(Dedicated to Paul Gauguin)
아를, 1888년 9월
캔버스에 유채, 62×52cm
F 476, JH 1581
케임브리지, 포그 미술관, 하버드 대학교

　　　　　　아를, 1888년 2월부터 1889년 5월까지

화가 공동체에 대한 꿈

1888년 9-10월

7월 말, 반 고흐에게 또 다른 불행이 찾아왔다. 부유한 미술상이었던 센트 삼촌이 세상을 떠난 것이다. 그는 엄청난 유산을 남겼지만, 단서 조항이 달려 있었다. 친족 회의에서 지정한 상속자이자 그의 대자였던 반 고흐는 아무 유산도 받지 못했다. 반면 형과 달리 화상이 된 테오는 그만큼 더 유산을 받았다. 하지만 테오는 상속받은 재산의 일부를 아를로 보내 사태를 바로 잡았다. 반 고흐는 유산 덕분에 오랜 염원을 이룰 수 있었다. 작업실과 그림 창고로 사용하던 방들을 보수하고 새로 단장해서 거처로 사용할 수 있게 됐다. 9월 중순, 반 고흐는 의기양양하게도 '노란 집'의 주인이 되었다.

이로써 그의 유토피아는 구체적인 장소가 되었다. 그때까지 수포로 돌아간 모든 계획들, 상상 속에만 놓여 있던 일본과 도달할 수 없는 별이라는 개념은 이제 그의 작은 집에서 구체적인 형태로 실현됐다. 반 고흐는 뚜렷하게 미래를 그릴 수 있었다. 그는 이렇게 말했다. "작업실을 만든 다음, 후세에 물려줘서 후배 화가가 계승받아 살 수 있게 하고 싶다. 내가 충분히 내 자신을 표현했는지 모르겠어. 하지만 우리는 우리 시대만을 위한 것이 아니라 다른 사람들이 이어갈 프로젝트, 미술 작업에 열중하고 있단다."(편지 538) 더 나은 세상을 위해서는 미술에 대한 지속적이고 지칠 줄 모르는 헌신이 요구됐다. 그리고 그 프로젝트는 한 개인을 넘어서 모든 새로운 세대를 위한 작업이었다. 반 고흐는 이 새로움의 특성에 관해 끈질기게 침묵을 지켰다. 그러나 반 고흐가 침묵을 지켰던 이 새로움의 특성은 과정으로 정의될 수 있다. 여정은 그 자체로 목적이 된다. 여기서 또다시 반 고흐는 모더니즘의 중심 요소를 예고했다.

노란 집은 그 자체가 계획의 표명이자 벽돌과 모르타르로 된 선언문이었다. 반 고흐는 유화와 수채화 작품 속에 노란 집을 영원히 남겼다(416, 417쪽). 노란 집은 아를 북쪽 라마르틴 광장 모퉁이에 있는 평범한 건물로, 정면이 두 부분으로 나뉘어 있었는데 한쪽은 작은 상점이었다. 이 건물과 뒤에 있는 더 큰 건물은 출입문으로 분리됐다. 마치 이 풍경만으로 캔버스에 기록되기엔 너무 시시하다는 듯, 반 고흐는 배경에 기차를 추가했다. 그러나 집의 다채로운 노란색과 광대한 파란 하늘의 전체적인 대비에서 과도하게 겸손한 모

**밀짚모자를 쓰고 담뱃대를 문
자화상**
Self-Portrait with Pipe and Straw Hat
아를, 1888년 8월
마분지 위 캔버스에 유채, 42×30cm
F 524, JH 1565
암스테르담, 반 고흐 미술관
(빈센트 반 고흐 재단)

집 뒤에 있는 정원
Garden Behind a House
아를, 1888년 8월
캔버스에 유채, 63.5×52.5cm
F 578, JH 1538
개인 소장

습은 찾아볼 수 없다. 반 고흐에게 이러한 대비는 남부와 동의어였
다. "하늘은 어디나 아주 멋진 파란색이고, 태양은 창백한 유황빛으
로 빛나며, 페르메이르의 그림 속에 나란히 놓인 하늘색과 노란색
만큼 매력적이고 흥미롭다. 솔직히 나는 그렇게 아름답게는 그리지
못하지만, 완전히 몰입해 어떤 규칙에도 신경 쓰지 않고 마음 가는
대로 그린다."(편지 539)

　　노란 집의 건물과 색채의 관계는 반 고흐의 그림들 속 모티프
및 색채의 관계와 정확히 일치한다. 그의 작품에서 색채가 실제 모
습에 입혀진 것처럼, 미묘한 색이 이 건물에 입혀진다. 반 고흐의
세계 자체는 자연스럽고 소박할지 모르나 그의 색채 사용은 그림에
특별하고 신비한 분위기와 유토피아적인 반짝이는 빛을 부여한다.
노란 집은 건축으로 변한 회화다. 둘의 차이점이라면 유용성인데,
이 지점에서 노란 집은 반 고흐가 미술에서 추구해온 더 나은 삶에
가깝게 만든다. 노란색은 계획적으로 적용되고 있다. 즉, 주택용 페
인트이자 메시지이고, 실제 건물에 바른 실제 페인트칠이자 미학적
선언이다. 건물의 색을 단색조로 처리함으로써 반 고흐는 남부 화

아를, 1888년 2월부터 1889년 5월까지

파시앙스 에스칼리에의 초상화
Portrait of Patience Escalier
아를, 1888년 8월
연필, 펜, 잉크, 49.5×38cm
F 1460, JH 1549
케임브리지, 포그 미술관,
하버드 대학교

가로서 자신의 역할에 대한 신념을 표현했다.

　　노란색은 태양의 색이다. "이곳은 지금 바람 한 점 없이 열기가
어마어마해, 내가 좋아하는 날씨지. 더 나은 말이 없어 그저 노란색,
창백한 유황색, 엷은 담황색이라고 부르는 태양, 빛. 오, 저 노란색은
얼마나 아름다운지! 이제 북부를 얼마나 더 잘 살필 수 있을까!"(편지
522) 노란색은 반 고흐가 존경했던 인물이 선호한 색이었다. "몽티
셀리는 노란색, 주황색, 황색 등으로 남부를 그린 화가였다. 대다
수의 화가는 진정한 색채 전문가가 아니기 때문에 이런 색을 보지
못하지."(편지 W8) 그는 진정한 '색채 전문가'가 누구인지 분명히 밝
혔다. "과거에 누구라도 암시적인 색채에 대해 언급한 적이 있는지
모르겠지만, 없다 하더라도, 들라크루아와 몽티셀리는 분명히 그러
한 색채들로 그렸다."(편지 539) 그리고 이들 중 가장 위대한 화가에
대해 말했다. "그들 가운데 가장 위대한 색채 화가였던 들라크루아
는 왜 꼭 남부, 심지어 아프리카로 가야 한다고 생각했을까? 바로
그곳(아프리카뿐 아니라 아를)에서 붉은색과 초록색, 파란색과 주황색,
유황빛 노란색과 연보라색의 아름다운 대비가 자연스럽게 나타나

밀밭에서 본 아를 풍경
Arles, View from the Wheat Field
아를, 1888년 8월
펜과 잉크, 31.5×24cm
F 1492, JH 1544
로스앤젤레스, 게티 센터

프로방스의 양치기, 파시앙스 에스칼리에의 초상화
Portrait of Patience Escalier, Shepherd in Provence
아를, 1888년 8월
캔버스에 유채, 64×54cm
F 443, JH 1548
패서디나, 노턴 사이먼 미술관

기 때문이다."(편지 538) 반 고흐는 여기서 다시 원점으로 돌아왔다. 남쪽으로 가려는 그의 강한 욕구는 들라크루아와 몽티셀리 같은 최고 권위자의 축복을 받았다. 이 두 화가의 작품은 반 고흐에게 목표였던 암시적인 색채를 상기시켰다. 들라크루아의 분야는 대비였고, 몽티셀리의 분야는 압도적인 노란색의 사용이었다. 반 고흐가 집의 전체적인 광경을 보여주면서 경의를 표한 사람은 들라크루아였고, 집의 색을 기록하면서 경의를 표한 사람은 몽티셀리였다. 남부의 태양은 반 고흐가 사용한 색채들의 사실성을 보장했다. 남부는 노란색으로 넘쳐났다. 이 같은 색채 사용은 반 고흐의 위치를 규정했다. 이제 반 고흐는 준비과정을 거치는 동안 마음에 간직했던 꿈을 실현하는 데 착수했다. 그는 노란 집을 새로운 예술적 시대의 중심으로 삼아 그의 남프랑스 아틀리에를 만들 수 있었다. 조만간 파리 미술계의 동료 화가들과 모든 지인들이 이곳으로 올 터였다. 이들은 공동체를 만들고 더 좋은 작품을 창작하면서, 이를 통해 더 나

파시앙스 에스칼리에의 초상화
Portrait of Patience Escalier
아를, 1888년 8월
캔버스에 유채, 69×56cm
F 444, JH 1563
스타브로스 S. 니아르코스 컬렉션

아를, 1888년 2월부터 1889년 5월까지

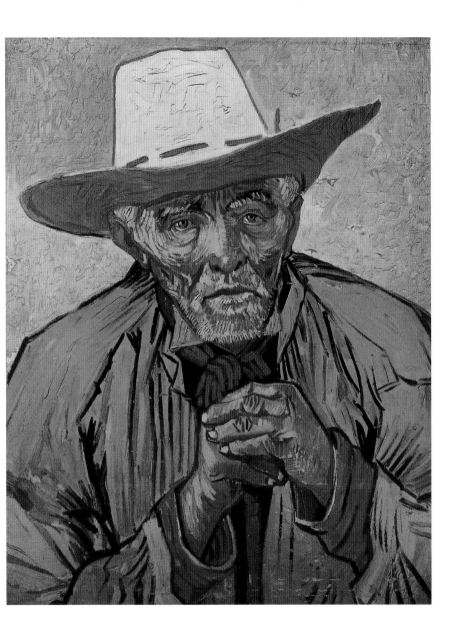

은 세상을 만들기 위해 노력하고 서로 격려하며 지원할 것이다. 넓은 평원과 때 묻지 않은 풍경의 남프랑스가 그 환경을 제공하리라. 이곳은 이미 유토피아에 대한 약속으로 빛나고 있었다. 이들 모두는 문명, 허영심과 편견이라는 과도한 짐에서 벗어나 화합과 연대의 정신으로 위대한 과업에 기여할 것이다. 테오가 재정적인 문제를 맡고, 행복한 작업의 산물들을 파리의 대중에게 선보이며, 매니저 겸 중개상으로서 이들이 새로움을 추구하며 떠났던 물질주의의 진흙탕 속에서 뒹굴기를 자청할 것이다.

반 고흐는 헌신적인 기독교인의 은둔하는 삶에서 나온 은유를 사용해 자신이 제안한 모험의 순수한 진실성을 보여주려 했다. "사람들은 화가들이 미쳤거나 부자라고 생각한다. 우유 한 병을 사려면 1프랑이 들고, 샌드위치 한 개는 2프랑이지만, 그림은 팔리지 않는다. 그러므로 우리는 옛 수도사들과 네덜란드 황야 지대의 수도사들처럼 모여 살아야 한다."(편지 524) 화가가 성직자가 된 것이다. "나는 더 높은 지위를 원치 않는다. 하지만 여러 화가들이 함께 모여 살려면 질서를 바로 잡기 위해서 수도원장이 있어야 한다. 물론 고갱이 그 역할을 할 것이다." 반 고흐는 편지에서 그의 계획이 성공할 거라고 확신했다. "그래서 다른 화가들보다 빨리 고갱이 왔으면 좋겠다."(편지 544) 정확한 도착 날짜를 몰랐을 뿐, 그는 고갱이 곧 아를로 온다는 사실을 알고 있었다. 반 고흐는 일종의 자기 충족

구두 한 켤레
A Pair of Shoes
아를, 1888년 8월
캔버스에 유채, 44×53cm
F 461, JH 1569
뉴욕, 메트로폴리탄 미술관

아를, 1888년 2월부터 1889년 5월까지

정물: 협죽도 화병과 책
Still Life: Vase with Oleanders and
Books
아를, 1888년 8월
캔버스에 유채, 60.3×73.6cm
F 593, JH 1566
뉴욕, 메트로폴리탄 미술관

적인 예언에 빠져 있었다. 이미 정해진 사실들과 이 프로젝트를 끼
워 맞출수록, 그가 구상한 사업의 유효함은 더 수월하게 증명됐다.
반 고흐는 유인책을 두었다. 그러나 사실 그는 동료 화가들보다 더
유인책에 매료돼 있었다. 수도원 공동체라는 은유는 유인책 중 하
나였다. 자신을 포함해 성인聖人으로서 화가라는 신화에 마음이 동
하지 않을 사람은 아무도 없었다. 그는 전통적인 이미지를 택해 미
래를 위한 지지를 모으는 데 이를 이용했다.

　　미술에 종교적인 힘이 있다는 생각은 본질적으로 낭만적인 개
념이다. 어떤 형태든 그 개념은 콜리지(Coleridge, 워즈워스와 함께 영국
낭만주의 문학의 창시자. 역자 주), 티크 (Tieck, 독일의 문학가로 낭만주의 창시
자중 하나. 역자 주), 바켄로더(Wackenroder, 독일의 법률가이자 작가로 티크와
함께 독일 낭만주의를 창시함. 역자 주)까지 거슬러 올라간다. 독일 작가들
은 미술의 '신성한 성인들'과 '신성한 성역'에 관해 말했다. 미술이

갖는 종교와도 같은 강렬함에 이의를 제기해야 한다고 느꼈던 사람은 다름 아닌 괴테Johann Wolfgang von Goethe였다. "이런 수도자 같은, 도취에 가까운 허튼 소리는 미술과 관련 있다고 주장되며, 경건함을 미술의 유일한 토대로 확립하려는 목적을 가진다. 우리는 이런 소식에 그리 큰 영향을 받지 않았다. 일부 수도자가 화가였기 때문에 모든 화가가 수도자라는 결론이 어떻게 타당한가?" 그러나 여전히 이런 개념들은 종교적인 체계에 따라 화가들이 공동체를 세울 정도로 충분히 매력 있었다. 나자렛 화파(Nazarenes, 19세기 초 독일 낭만주의 화가로 그리스도교의 정직함과 영성을 회복하려는 움직임. 역자 주)나 라파엘 전파(Pre-Raphaelites, 기계적이고 이상화된 예술을 거부하고 새로이 개혁하기 위한 것으로 라파엘 이전으로 돌아간다는 의미. 역자 주)가 그러한 예다.

고갱은 확고한 무신론자였고, 세속적인 것들을 좋아한 사람이었다. 그는 수도원의 규칙과 의식에 마음이 내키지 않았다. 어쨌든 초기 낭만주의의 강렬함은 거의 100년 전의 것이었고, 화가는 신이 보낸 선택받은 사람이라는 이미지만이 남아 있었다. 그는 성인을 주제로 한 그림을 더 이상 그리지 않았지만 선택받은 자의 인생을 고집했다. 고갱은 이런 역할의 대가였다. "신에게 이르는 유일한 방법은 우리의 신성한 스승이 하는 일을 하는 것이다. 즉 창조하는 것이다." 그는 1888년 8월 편지에서 이렇게 말했다. 고갱은 십자가형 장면을 매우 좋아했고, 그 안에서 자신을 환영받지 못하는 이방인으로 묘사했다. 그는 반 고흐에게 보낸 자화상에 이 말을 덧붙였다. "나와 우리 모두를 그린 그림이네. 사회의 불쌍한 희생자인 동시에 친절로 모든 것에 보답하는 자들이지." 고갱이 자주 사용한 십자가에 매달린 자세 뒤에는 창조와 고통을 견디는 능력을 가진 그

아를의 카렐 레스토랑 내부
Interior of the Restaurant Carrel in Arles
아를, 1888년 8월
캔버스에 유채, 54×64.5cm
F 549, JH 1572
개인 소장

아를의 레스토랑 내부
Interior of a Restaurant in Arles
아를, 1888년 8월
캔버스에 유채, 65.5×81cm
F 549A, JH 1573
개인 소장

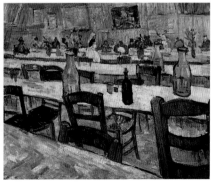

아를, 1888년 2월부터 1889년 5월까지

리스도의 모습을 한 화가의 이미지가 숨겨져 있다.

　　반 고흐는 이 놀이에 동조했다. 얼마간은 약삭빠른 계산적인 마음으로, 얼마간은 고갱과 자신을 동일시했기 때문이다. 그는 고갱과 가까웠던 베르나르에게 편지를 썼다. "자네는 오래 살 수 있는 체질을 만들고 낯이 두꺼워지도록 노력해야 하네."(편지 B8) 그리고 이렇게 덧붙였다. "격주로 사창가에 가는 수도사처럼 살아야 해." 베르나르는 〈매춘〉이라는 제목의 소네트 시를 반 고흐에게 막 보냈었다. 사창가에 대한 베르나르의 집착은 일련의 드로잉을 분출구로 삼았는데, 그의 드로잉들은 툴루즈 로트레크 이전에 창녀들의 생활을 현실적으로 드러냈다. 융화성이라는 다소 기이한 신념에 따라 행동하는 반 고흐는 자신의 금욕주의와 사창가를 좋아하는 베르나르의 성향을 결합하려고 노력했다. 이는 확실히 기발한 혼합주의

**이동식 주택이 있는 집시의
야영지**
**Encampment of Gypsies with
Caravans**
아를, 1888년 8월
캔버스에 유채, 45×51cm
F 445, JH 1554
파리, 오르세 미술관

**정물: 화병의 해바라기
열두 송이
Still Life: Vase with Twelve Sunflowers**
아를, 1888년 8월
캔버스에 유채, 91×72cm
F 456, JH 1561
뮌헨, 바이에른 국립회화미술관,
노이에 피나코테크.

**엉겅퀴
Two Thistles**
아를, 1888년 8월
캔버스에 유채, 55×45cm
F 447A, JH 1551
개인 소장

였으며, 이 같은 설득으로 동료 화가에게 남프랑스 하늘 아래에서의 자신과 같은 삶을 권했을 것이다. 반 고흐는 테오에게 보내는 편지에서 모순들을 얼버무렸다. "나는 차라리 수도사처럼 수도원에 틀어박히고, 원하는 대로 사창가나 여관으로 갈 수 있는 수도사처럼 자유로워질 거야. 하지만 우리 작업에는 집이 필요해요."(편지 522)

반 고흐는 고갱과 비교하지 않아도 매우 종교적인 사람이었다. 말 그대로 빵만 먹고 살 수 있었던 고행자였다. 그는 사창가를 찾아가게 도와줄 베르나르도 필요하지 않았다. 그러나 친구들에게서 자신의 특성을 감지할 때마다 그 특성을 과장했고, 열과 성을 다해 그들이 기대한 사람이 되려고 애썼다. 반 고흐는 동료 화가들이 추구했던 예술적 삶의 완벽한 화신이 되고 싶었다. 고갱에게 그것은 늘 놀이, 변덕 그리고 천재의 분위기가 부여될수록 더 열심히 몰두하는 역할이었다. 그러나 반 고흐는 늘 그러했듯 감정을 쏟아 전념하는 자세로 임했다. 고갱은 기분을 가지고 놀았지만, 반 고흐는 더없이 진지했다. 얼마 후 발현된 신경쇠약을 이해하려면 이 점을 기억해야 한다. 그러나 그때까지만 해도 반 고흐는 그저 호감 가는 인상을 주고 자신의 그림과 정체성 사이에 공통점을 발견하여 친구들과 예술 공동체 전체에서 논의를 유도하려는 의도뿐이었다.

그는 편지에서 테오에게 강조했다. "작품으로 고갱에게 확실한 인상을 주는 것이 내 포부야. 나도 어쩔 수 없어. 그가 여기 오기 전에 할 수 있는 만큼 많이 완성하고 싶다. 그가 오면 내 그림 그리는 방식에 영향을 미칠 거고, 난 그게 유익하다고 믿어. 하지만 그럼에도 불구하고 내 집을 장식한 방식에 꽤 애착을 느낀다. 거의 채색된 도자기 작품 같아."(편지 544) 반 고흐는 누에넌에서 몇 달 동안의 작업(46-49쪽 비교) 이후 오랜만에 그의 작품에 구체적인 역할을 부여했다. 즉, 그는 자신이 할 수 있는 것을 보여주기 위해 그렸다. 이 그림들은 고갱에게 인상을 남기고, 반응을 이끌어내고, 그 결과로 이어진 토론에서 반 고흐의 예술적 역량을 강조할 것이다. 두 연작이 토론을 개시할 것이었다. 시인의 정원 연작과 오늘날 가장 잘 알려져 있는 해바라기 연작은 '채색된 도자기'를 연상시켰다. 이 그림들은 노란 집의 벽, 특히 고갱이 머물기로 한 방을 꾸밀 그림이었기에, 화려한 색채와 눈에 띄게 배치된 장식적인 요소에 대한 반 고흐의 애정을 야심차게 드러낸다.

시인의 정원은 라마르틴 광장에 있던 노란 집 맞은편의 시립 공

아를, 1888년 2월부터 1889년 5월까지

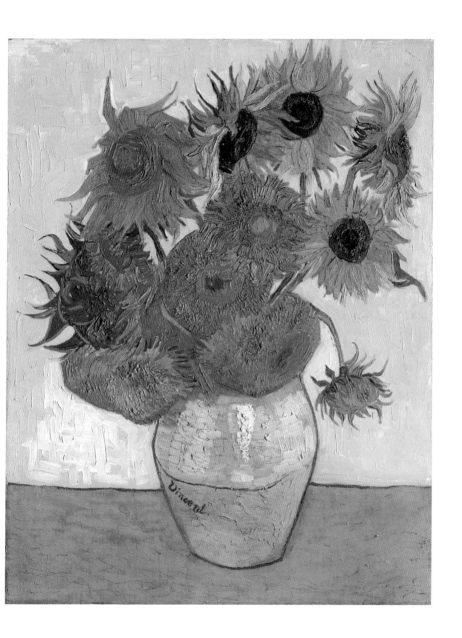

화병의 해바라기 세 송이
Three Sunflowers in a Vase
아를, 1888년 8월
캔버스에 유채, 73×58cm
F 453, JH 1559
미국, 개인 소장

정물: 협죽도 화병
Still Life: Vase with Oleanders
아를, 1888년 8월
캔버스에 유채, 56×36cm
F 594, JH 1567
소재 불명(1944년 도난된 것으로 추정)

원이었다. 이곳에는 산책하는 사람이며 잘 가꿔진 관목과 울타리가 가득했다. 특별할 것은 하나도 없었다. 반 고흐는 외광화가 같이 야외 작업을 하고 싶을 때 이 공원의 모티프들을 종종 사용했다. 고갱의 도착이 임박하자, 고무되고 지칠 줄 모르는 그의 상상력은 점점이 공원을 시적인 장소로 양식화했다. "사실 그렇지 않나? 이 정원이 기이한 데가 있지 않느냐 말이야. 꽃이 핀 잔디의 관목 사이를 르네상스 시인 단테, 페트라르카, 보카치오가 걷고 있으리라는 상상이 가지 않나?"(편지 541) 그는 고갱, 아니 시인으로서 방문한 사람이 저항하지 못할 남프랑스의 마법, 이 고장의 기풍을 보여주고 싶었다. 반 고흐는 베르나르에게 편지를 보냈다. "자네가 고갱에 대해 평가하는 것은 전적으로 옳아. 그것은 숭고한 시라네. …… 그가 창조한 모든 것은 온화하고 고통스러우며 놀라운 특성을 가졌지. 그는 여전히 이해받지 못하고, 다른 시인들처럼 아무것도 팔 수 없다

아를, 1888년 2월부터 1889년 5월까지

는 사실에 큰 고통을 받고 있다네."(편지 B5) 시인으로서 고갱, 그의 공원에서 반 고흐가 그린 시인의 정원 연작은 고갱의 영감을 자극하고 그의 체류에 활기를 실어줄 것이었다.

반 고흐는 총 4점의 그림들에 '시인의 정원'이라는 제목을 붙였는데(410, 426, 427쪽) 그중 하나는 소실되어 스케치만 남았다(410쪽). 이 연작은 고갱의 방을 장식하고, 캔버스라는 작은 세상을 통해서라도 남프랑스가 주는 서정적인 즐거움에 그를 매료시킬 목적으로 그려졌다. 이 4점의 풍경화는 반 고흐 작품에서 보기 드문 시적 매력을 가졌다. 작품들은 매우 차분하고 매혹적이며, 독특한 조화로움을 전한다. 자연의 넘치는 힘은 이 그림에서 부차적인 관심사일 뿐, 그 분위기는 평온하게 산책하는 사람들과 조화를 이룬다. 인물들은 짝을 이루고 있다. 다시 말해, 그림의 주제는 서정적인 분위기

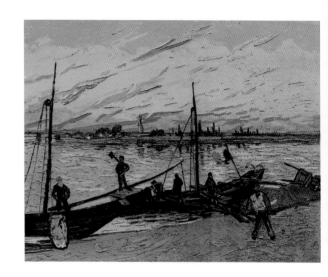

석탄 바지선
Coal Barges
아를, 1888년 8월
캔버스에 유채, 71 × 95cm
F 437, JH 1570
아나폴리스, 칼턴 미첼 컬렉션

로의 초대다. 손질된 관목, 친근한 길, 들어갈 수 없는 적대적인 덤불의 부재 등에서 인간의 손길을 보여주는 정원은 잘 다듬어져 쉽게 다가갈 수 있다. 인간과 자연은 늘 그랬고, 앞으로도 그럴 것처럼 어우러져 있다. 반 고흐가 언제 이러한 존재와의 조화로운 감정들에 탐닉한 적이 있던가? 시간을 초월한 고갱의 미술 세계가 이러한 평온을 유발했음이 틀림없다. 그 분위기는 반 고흐가 자신과 고

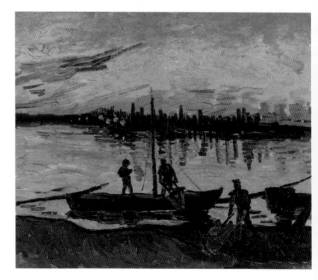

석탄 바지선
Coal Barges
아를, 1888년 8월
캔버스에 유채, 53.5 × 64cm
F 438, JH 1571
마드리드, 티센 보르네미사 미술관

아를, 1888년 2월부터 1889년 5월까지

갱의 미술에서 공통점을 수립하려는 시도에서 비롯됐다고 설명할 수 있다. 고갱은 아직 도착하지 않았지만, 우리는 반 고흐의 마음과 정신, 캔버스와 팔레트에서 고갱의 존재를 강하게 인식하게 된다.

반 고흐가 동료 화가에게 경의를 표한 이 연작과 자신에게 더 집중했던 두 번째 연작은 서로 견줄 만하다. 반 고흐는 해바라기 그림을 네 가지 버전으로 제작했고(403-405쪽), 이후 1889년 3점을 더 그렸다. 그는 신경쇠약 이후 극심한 갈망을 느끼며 이 그림들을 떠올렸다. "고갱은 이 그림들을 아주 매력적이라고 생각했단다. 그림을 보고 이런 말을 했어. '이건…… 이건…… 꽃이로군.' 너도 알다시피, 모란이 자냉Georges Jeannin의 것이고 접시꽃은 쿠스트Ernest Quost의 것이라면 해바라기는 아마도 나의 것이다."(편지 573) 화가 반 고흐에게 소중했던 모든 것은 해바라기 하나로 상징할 수 있었다. 고갱과 반 고흐의 유사점과 차이점이 뚜렷해진 것은 이 지점에서였

모래를 내리는 사람들이 있는 부두
Quay with Men Unloading Sand Barges
아를, 1888년 8월
캔버스에 유채, 55.1×66.2cm
F 449, JH 1558
에센, 폴크방 미술관

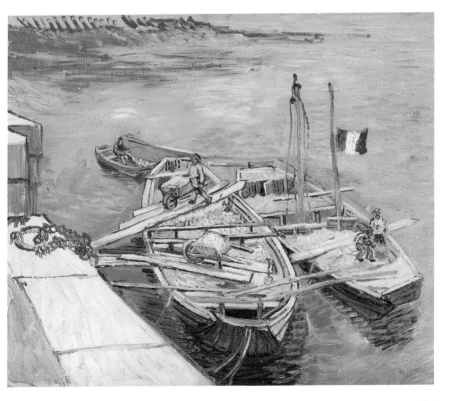

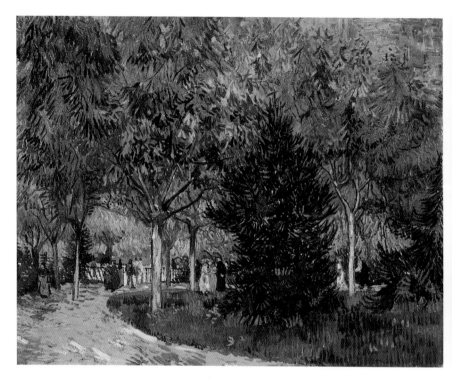

아를의 공원의 길
A Lane in the Public Garden at Arles
아를, 1888년 9월
캔버스에 유채, 73×92cm
F 470, JH 1582
오테를로, 크뢸러 뮐러 미술관

다. 고갱은 반 고흐가 그에게 보여주려 했던 의미를 잘 알고 있었다. 〈해바라기를 그리는 빈센트〉(암스테르담 빈센트 반 고흐 미술관 소장)는 그가 노란 집에서 살면서 그린 유일한 그림이었다. 고갱도 반 고흐를 해바라기와 동일시했다. 반 고흐는 그렇게 해바라기와 연관 지어지는 데 최선의 노력을 다했다.

반 고흐가 평소대로 주제에 부여한 의미, 해바라기의 개인적 상징은 여기서 별로 중요하지 않다. 그보다 이 그림들은 그의 작업 방법, 주제에 접근하는 방식, 그의 특별한 관심사 등을 드러냈다. "고갱과 함께 살기를 바라며 작업실에 걸 그림들을 그릴 작정이야. 커다란 해바라기 그림들만……. 내 계획대로라면 12점의 그림이 나올 거야. 모두 노란색과 파란색의 교향곡이지. 해바라기는 빨리 시들기 때문에 매일 새벽에 작업을 시작한단다. 쉼 없이 한 번에 그려

아를, 1888년 2월부터 1889년 5월까지

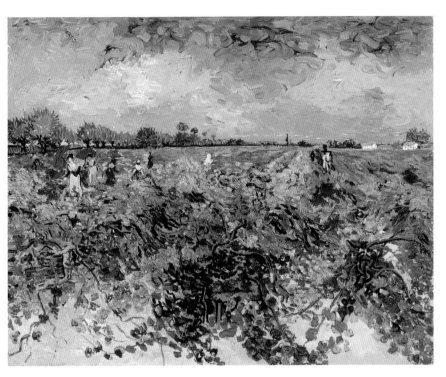

초록 포도밭
The Green Vineyard
아를, 1888년 9월
캔버스에 유채, 72×92cm
F 475, JH 1595
오테를로, 크뢸러 뮐러 미술관

야 해."(편지 526) 이 구절은 반 고흐의 의도를 강조한다. 그는 직접
목표를 설정하고, 가능한 빨리 달성하기를 바랐다. 이른 아침 화병
에 꽂은 해바라기는 몇 시간 내에 시들어 버리기 때문에 급히 그려
야 했다. 이 같은 환경은 사실상 그가 목적으로 여겼던 작업방식에
정당성을 부여했다. 속도에 대한 그의 오랜 집념이 인정을 받은 것
이다. 빠른 작업 속도에 서투른 화가는 시시각각 쇠하는 아름다움
을 절대 붙잡을 수 없다. 해바라기의 노란색은 황홀했다. 반 고흐
가 집을 칠하면서 이미 경의를 표했던 남프랑스의 색이었다. 어두
운 배경 앞에 놓인 노란색은 남프랑스의 전형적인 대비, 즉 노란 집
그림에서 썼던 파란색과 노란색의 대비를 상기시켰다. 해바라기와
노란 집은 대비의 측면에서 연관됐다. 해바라기는 자연의 모티프였
고, 집은 그에 상응하는 인간이 만든 모티프였다.

**가지가 늘어진 버드나무가
있는 공원: 시인의 정원 I**
Public Park with Weeping Willow:
The Poet's Garden I
아를, 1888년 9월
캔버스에 유채, 73×92cm
F 468, JH 1578
시카고, 시카고 아트 인스티튜트

**아를의 공원의 덤불: 시인의
정원 II**
Bush in the Park at Arles: The Poet's
Garden II
아를, 1888년 9월
펜과 잉크, 13.5×17cm
F 1465, JH 1583
개인 소장

"네가 묵거나 고갱이 오면 머무를 방의 흰색 벽면을 오로지 커다란 해바라기 그림들로 뒤덮으려 해." 반 고흐는 '편지 534'에서 테오에게 장담했다. "이 작은 방을 가득 채우는 12점이나 14점의 큰 해바라기 그림을 보게 될 거야. 그 외에는 예쁜 침대와 우아한 것들만 있을 거야." 이어 그는 중요한 말을 전했다. "전혀 급할 건 없어. 하지만 내겐 분명한 계획이 있단다. 이 집을 진짜 화가의 집으로 만들기를 원해. 부자연스러운 것이 하나도 없는, 아니 정반대로 무엇도 부자연스러워서는 안 되고 의자부터 그림까지 모든 것이 개성 있는 곳으로 말이야." 해바라기 연작과 시인의 정원 연작은 전체적인 장식 개념의 일부다. 화가의 집에서는 주방 기구와 가구들, 벽장식, 건축 자체 등을 비롯해 모든 것이 미술 작품이다. 반 고흐는 그의 일본, 즉 삶과 미술을 영속적인 통합체로 결합하려는 계획도 잊지 않았다. 이런 식으로만 그의 남프랑스 아틀리에는 유토피아적 목적에 적합할 수 있을 것이다. 이런 식으로만 그는 이곳으로

아를의 공원 입구
Entrance to the Public Park in Arles
아를, 1888년 9월
캔버스에 유채, 72.5×91cm
F 566, JH 1585
워싱턴, 필립스 컬렉션

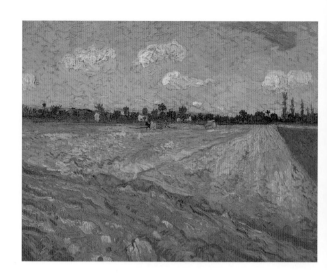

쟁기로 갈아 놓은 들판
Ploughed Field
아를, 1888년 9월
캔버스에 유채, 72.5×92.5cm
F 574, JH 1586
암스테르담, 반 고흐 미술관
(빈센트 반 고흐 재단)

와서 같이 작업하도록 동료 화가들의 마음을 움직일 수 있을 것이다. 반 고흐는 그가 가진 매우 적은 비용으로 화가의 집을 창조해냈다. 비슷한 예로 빈의 한스 마카르트Hans Makart나 뮌헨의 프란츠 폰 렌바흐Franz von Lenbach가 착안한 기발한 극장을 들 수 있다. 반 고흐의 집은 현실보다 그의 상상 속에 존재했다. 그의 초라한 작은 집은 미술의 왕자에게서 지친 미소를 이끌어낼 것이다. 좌우간 반 고흐는 모든 예술의 종합을 꿈꿨다. '포괄적인 미술 작품', 즉 총체예술 Gesamtkunstwerk에 대한 꿈이었다.

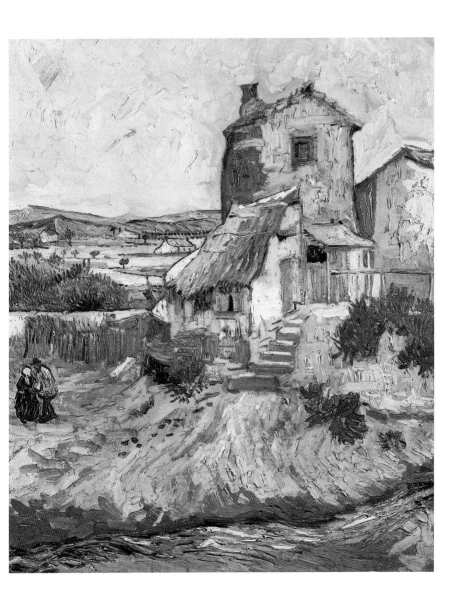

오래된 방앗간
The Old Mill
아를, 1888년 9월
캔버스에 유채, 64.5×54cm
F 550, JH 1577
버팔로, 올브라이트 녹스 미술관

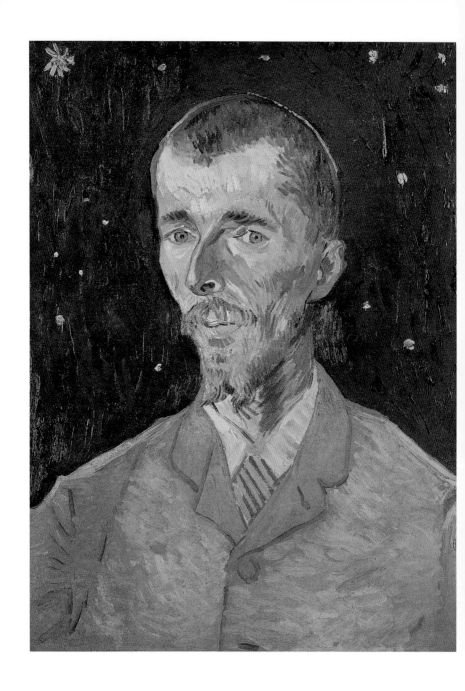

아를, 1888년 2월부터 1889년 5월까지

미학적 섬세함

반 고흐와 상징주의

총체예술에 대한 꿈은 아름다움이 지상최고의 원칙이었던 세상을 지배했다. 예술을 위한 예술은 벨 에포크(Belle Epoque, 19세기 말부터 제 1차 세계 대전 발발한 1914년까지 파리가 번성한 화려한 시대와 그 문화. 역자 주) 의 슬로건이었고, 상류층 사람들에게는 고급 취향의 증거였다. 그러나 이러한 꿈은 훨씬 더 오래된 것이었다. 첫 등장은 (비록 순수하게 문학적인 형태였지만) 톰마소 캄파넬라Tommaso Campanella의 유토피아 이야기인 『태양의 도시Sun State』(1623)에서였다. 이 책은 회화와 조각, 건축과 도시계획이 각각 제 역할을 통해 이상적인 인간의 탄생 과정에 기여하는 이상적인 제도를 제안했다. 이 개념은 여러 시대를 거치며 살아남아 바로크 시대에는 신을 찬양하는 데 기여했고, 테아트룸 문디(theatrum mundi, 세상이 극장이라는 개념으로 신의 섭리속에 각자 맡은 역할을 해 나가는 게 인간의 삶이라는 생각. 역자 주)의 성스러운 드라마를 위한 화려한 무대들을 만들어냈다. 정신의 내적 가치를 강조한 낭만주의자들은 이 총체예술의 개념을 재발견했다. 유미주의의 세속적 추종을 추구했던 독일의 필리프 오토 룽게와 노발리스가 대표적이다. 총체예술은 한 시대의 특징이 되었고, 총체예술의 꿈은 세기말 여러 사조들의 전성기에 번창했다. 내면지향적인 성향이 워낙 강해서 여러모로 낭만주의 부활로 볼 수 있는 시기였다. 바이에른의 왕 루트비히 2세나 바르셀로나 건축가 안토니 가우디Antoni Gaudi의 창작물, 데제생트(Des Esseintes, 위스망스J. K. Huysman의 소설 『거꾸로 A Rebours』의 영웅)나 리하르트 바그너Richard Wagner의 형이상학적인 오페라 등은 이러한 개념의 전형인 과잉이라는 특징을 보여준다. 모든 예술의 통합은 삶과 예술의 통합을 옹호했다.

이러한 꿈은 알맞은 반응을 하도록 길들여진 청중을 전제로 했다. 관객과 청중의 적극적인 묵인과 생각 및 느낌의 공감대를 이루는 관중이 없었다면 소리와 색, 그리고 향기의 열광적인 사용은 그저 이론으로 남아 있었을 것이다. 19세기 말의 총체예술에는 더 이상 신이 존재하지 않았다. 한때 그저 소품과 무대장치를 제공했던 예술 창작은 이제 그 자체로 목적이 됐다. 수사학은 더욱더 큰 목소리로 주의를 끌었다. 그 자체 말고는 내어놓을 것이 없었기 때문이다. 가장 매력 있는 단어는 공감각이었다. 수십 년 전 에드거 앨런

외젠 보흐의 초상화
Portrait of Eugène Boch
아를, 1888년 9월
캔버스에 유채, 60×45cm
F 462, JH 1574
파리, 오르세 미술관

아를의 빈센트의 집(노란 집)
Vincent's House in Arles(The Yellow House)
아를, 1888년 9월
펜과 잉크, 13×20.5cm
F 1453, JH 1590
개인 소장

포는 귀로 보는 것 같다는 말이 시인이 받을 수 있는 가장 큰 찬사라고 말했다. 모든 감각을 동시에 사용한다면, 예술가와 호의적인 청중은 공감각의 신비들을 더 많이 공유할 것이다. 경험을 공유하지 못한 자들은 배제되었다. 따라서 대중은 시대의 미학적인 문제들에 관해 토론할 수 있는 소수로 한정됐다. 모호한 용어인 상징주의는 넘쳐나는 미학 이론을 다루던 화가와 전문가들에게 토론의 장을 제공한다는 점에서 다른 사조와 유사했다. 상징주의의 경우 이 토론의 장은 총체예술의 이상에 기여했다. 상징주의의 특징은 공감각이 시사하는 가능성들을 기민하게 의식한다는 것이었다.

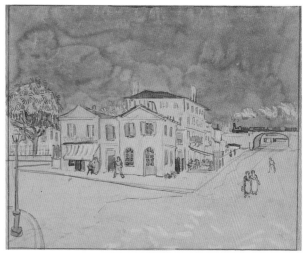

아를의 빈센트의 집(노란 집)
Vincent's House in Arles(The Yellow House)
아를, 1888년 9월
수채화와 갈대 펜, 25.5×31.5cm
F 1413, JH 1591
암스테르담, 반 고흐 미술관
(빈센트 반 고흐 재단)

아를, 1888년 2월부터 1889년 5월까지

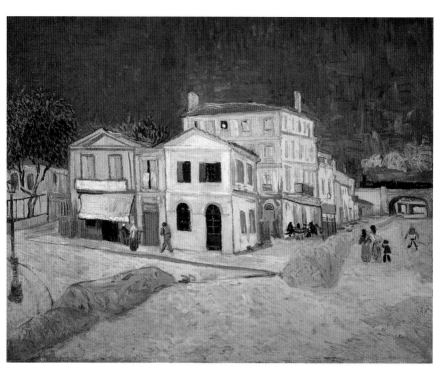

반 고흐는 파리 시절 최소 일 년간 그러한 무대에서 토론했다. 반 고흐는 상징주의자였는가? 어느 모로 보나 화가였던 반 고흐는 조각에 손을 대지 않았고, 문학적 활동을 편지 쓰기로 제한했으며, 연극에 관해 음악 외에는 언급조차 하지 않았다. 그가 총체예술의 꿈을 공유했을 가능성이 있는가? 노란 집의 장식 방법에 대한 언급은 실제로 적나라한 그의 빈곤을 가리려는 말 이상이었는가? 반 고흐와 상징주의의 관계는 매우 양면적이다. 그의 외모는 그림을 그리는 것보다 아침에 옷을 차려입는 데 더 많은 시간을 들였던 자기 도취에 빠진 멋쟁이나 보헤미안과 그가 다르다는 것을 충분히 보여줬다. 반 고흐는 그런 식으로 살지도 않았고, 그들과 경쟁할 만한 경제력도 없었다. 평범한 사람들과 소박함에 대한 연민이 컸기 때문에 그에게는 상징주의자들이 관심을 가졌던 자기선전과 과시 행위에 취미가 없었다. 그러나 파리와 이 도시의 세계관, 유미주의로부터 멀리 떨어지자 반 고흐는 그가 상징주의에 친밀감을 가졌던 일들을 자꾸 떠올렸다. 고갱의 영향도 어느 정도 있었을 것이다.

아를의 빈센트의 집(노란 집)
Vincent's House in Arles (The Yellow House)
아를, 1888년 9월
캔버스에 유채, 72×91.5cm
F 464, JH 1589
암스테르담, 반 고흐 미술관
(빈센트 반 고흐 재단)

**아를 포럼 광장의
밤의 카페테라스**
The Café Terrace on the Place du
Forum, Arles, at Night
아를, 1888년 9월
캔버스에 유채, 81×65.5cm
F 467, JH 1580
오테를로, 크뢸러 뮐러 미술관

1886년경에 등장한 상징주의 잡지들 중 하나에 이런 말이 나온다. "우리가 얼마나 퇴폐했는지 인정하지 않는 것은 터무니없는 일이다. 종교와 도덕, 정의는 쇠락하고 있다. 세련되어진 욕망과 감정, 취향, 사치, 유희 — 신경증, 최면, 모르핀, 중독, 학문적 허풍 — 등은 모두 특정 사회 발전의 증상이다. 첫 번째 징후는 언어에서 나타난다. 변화된 요구 조건들은 다양한 종류의 새롭고 한없이 미묘한 개념들의 발달로 충족된다. 이는 정신적이고 육체적인 감각들의 다양성을 표현하기 위해 새로운 단어를 고안해야 하는 필요성을 설명한다." 이 '데카당스' 선언문은 반 고흐의 미술을 정의하기에 세련됨과 인위적인 것을 지나치게 찬양한다. 그러나 그가 '편지 481'에서 다음과 같이 말한 것은 '데카당스'의 개념과 크게 다르지 않았다. "내 불쌍한 친구여, 우리의 신경증은 어느 정도 우리의 예술적 삶의 방식에서 기인하지만, 유전되어 온 숙명적인 부분이기도 해. 세대가 이어지면서 문명사회의 사람들이 갈수록 약해지고 있기 때문이지. 우리 여동생 빌을 보렴. 술도 안 마시고 방탕한 생활도 하지 않지만, 그 애도 정신 나간 사람처럼 보이는 사진이 있잖아. 우리도 (실제 건강 상태에 대해 우리 스스로를 속이지 말자) 오랜 세월 진행되고 있는 신경증 환자라는 증거야."(편지 481) 반 고흐와 잡지에 글을 쓴 익명의 필자의 내면에는 찰스 다윈Charles Darwin의 진화론이 자리하고 있었다. 사람들은 퇴보했다고 느꼈고, 그러한 정신에 영향을 미쳤던 것은 유전적 실수의 산물들이었다. 신경증은 영혼을 잠식했고, 곧 예술가의 전형적인 특징이 되었다. 예술가의 펜과 붓의 사용에는 불안이 엿보였고, 더 이상 억압될 수 없는 깊은 충동을 표현하기 위해서 언어는 반드시 새로워야 했다. 언젠가 반 고흐는 자신의 작품을 "자연 상태의 그림"(편지 525)이라고 칭했다.

문명의 짐을 떠안을 대상으로 선택된다면 누구나 그 무게에 짓눌려 신음할 것이다. 그 소리가 교육과 사회라는 영역 너머에서 만들어진 원시적인 소리와 비슷하다면 우연의 일치가 아닐 것이다. 퇴폐적인 것에서 원시적인 것은 불과 한 발짝 떨어져 있다. 세상은 불가사의하고 순환적인 방식으로 발전한다. 모더니즘은 원시주의를 발견함으로써, 다시 말해 새 출발을 함으로써 그 자신을 발견했다. 고갱은 다른 이들에게 이론으로 남아 있었던 것을 (카리브 해와 남태평양에서) 실행한 첫 영웅이었다.

공예 운동을 주도한 천재이자 건축가 고트프리트 젬퍼Gottfried

**아를 포럼 광장의
밤의 카페테라스**
The Café Terrace on the Place du
Forum, Arles, at Night
아를, 1888년 9월, 갈대 펜, 62×47cm
F 1519, JH 1579
댈러스, 댈러스 미술관

아를, 1888년 2월부터 1889년 5월까지

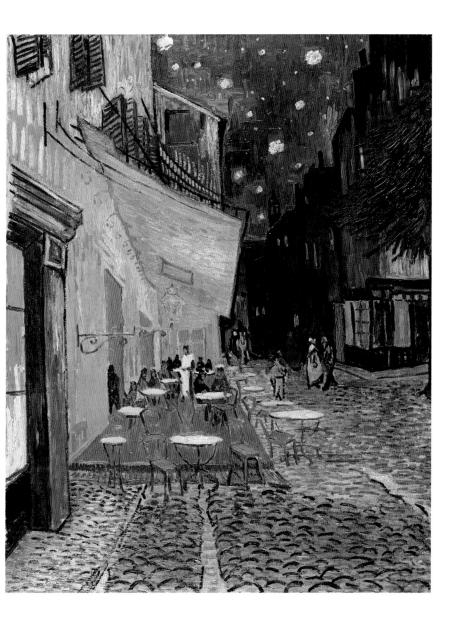

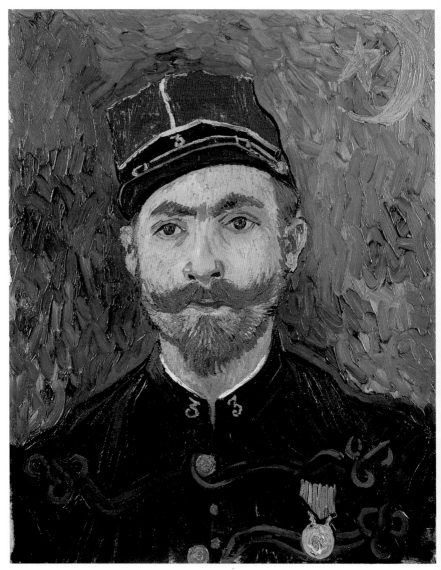

주아브 병사 밀리에의 초상
Portrait of Milliet, Second Lieutnant
of the Zouaves
아를, 1888년 9월 말
캔버스에 유채, 60×49cm,
F 473, JH 1588
오테를로, 크뢸러 뮐러 미술관

Semper는 다음과 같이 말했다. "비유럽 민족들에게서 우리가 모방해야 하는 것은 가장 단순할 때 본능적으로 인간의 작품에 깃드는 형태와 색채의 단순하고 알기 쉬운 조화로움, 멜로디를 포착한 미술이다. 이용할 수단들이 더 많을 때, 오히려 그 조화를 찾고 기록하

아를, 1888년 2월부터 1889년 5월까지

기가 더 어려워진다." 젬퍼는 '멜로디'라는 용어를 사용함으로써 원시적인 것에 공감각이라는 세련된 원칙을 다시 적용하는 지성적인 도약을 하고 있다. 반 고흐는 바그너에게 경의를 표할 때 이와 동일한 궤변에 탐닉했다. "만약 모든 색채를 강화한다면 평화와 조화를 되찾겠지. 바그너의 음악에서 일어나는 일과 비슷하단다. 큰 규모의 오케스트라가 연주하지만 그렇다고 내밀하지 않은 것은 아니야. 하지만 사람들은 햇빛이 찬란하고 화려한 분위기를 좋아하지. 미래에 많은 화가들이 열대지방에서 그림을 그릴 거라는 생각을 종종 한단다."(편지 W3) 반 고흐도 바그너의 감성주의를 평온한 소박함이라고 여기며 변증법적으로 사고했다. 상징주의자들은 이를 공감각의 위대한 신비라고 생각했다. 즉, 인위적인 것이 최고조에 이르면 그것은 갑자기 정반대로 역전되어 새로운 단순성의 토대가 된다. 강렬함과 평온함, 섬세한 감성과 거칠고 세련되지 않은 것에 대한 취향 등은 모두 여기에 기여한다. 탁월한 상징주의 시인 스테판 말라르메Stéphane Mallarmé를 칭송하는 글을 썼던 위스망스는 공감각을 이런 측면에서 정의했다. "그는 가장 미미한 상응에 주목하고, 종종 유추의 과정에서 형태, 냄새, 색채, 특징과 장려함 등을 전달하는 한 단어로 어떤 사물이나 존재를 제시한다. 만약 사람들이 기술적 수단들로 그것의 모든 뉘앙스와 특성을 묘사하길 원한다면, 수많은 형용사가 필요했을 것이다." 공감각이 유추를 이용한 것은 문

아를의 라마르틴 광장의 밤의 카페
The Night Café in the Place Lamartine in Arles
아를, 1888년 9월
캔버스에 유채, 70 × 89cm
F 463, JH 1575
뉴헤이븐, 예일 대학교 미술관

아를의 밤의 카페
The Night Café in Arles
아를, 1888년 9월
수채화, 44.4×63.2cm
F 1463, JH 1576
베른, H. R. 한로저 컬렉션

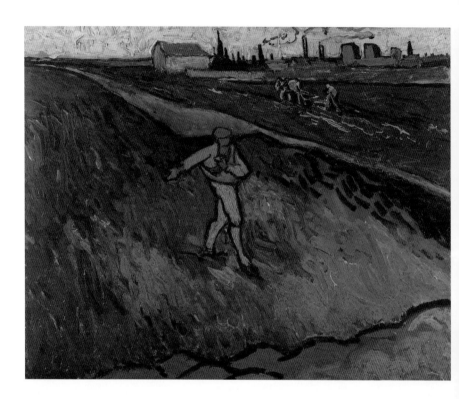

씨 뿌리는 사람: 배경의
아를 외곽
The Sower: Outskirts of Arles in the
Background
아를, 1888년 9월
캔버스에 유채, 33×40cm
F 575A, JH 1596
로스앤젤레스, 아먼드 해머 미술관

학에서만이 아니었다. 암시는 매우 다른 종류의 인식에 대한 기억들에 호소하는 수단으로 사용된다. 단순한 것은 광범위하고 다양한 문화적인 정보를 소개함으로써 복잡한 것과의 연상들을 유도한다. 이런 맥락에서 우리는 반 고흐를 이해할 수 있다. 그의 미술은 의미의 유추와 형태의 유추를 아우르는 유추의 미술이다.

〈아를 포럼 광장의 밤의 카페테라스〉(419쪽)를 다시 한 번 보자. 여기서 반 고흐는 유추된 형태를 사용하는 전형적인 예를 제시한다. 평행한 선 3개가 그림의 왼쪽부터 중앙까지 이어진다. 가장 아래 놓인 선은 왼쪽 창틀의 상인방(上引枋, 창문틀 위를 가로지르는 받침 나무. 역자 주)이고, 다음 선은 차양의 불그스름한 가장자리 선이며, 가장 위에 놓인 선은 무한한 파란 하늘로 향하는 건물의 뾰족지붕이다. 이들이 평행하다는 사실은 모든 선이 소실점에서 수렴된다는 원근법의 규칙에 어긋난다. 하지만 반 고흐는 꽤 의도적으로 규칙을 어기면서, 그림 속에서 자신의 새로운 법칙을 정립한다. 그림 속

론 강 위로 별이 빛나는 밤
Starry Night over the Rhône
아를, 1888년 9월
캔버스에 유채, 72.5 ×92cm
F 474, JH 1592
파리, 오르세 미술관

의 선들은 가장자리와 틀과 상인방을 단순히 묘사하는 것을 넘어서 다르게 기능한다. 선 자체가 메시지를 전달하는데, 캔버스에 자기 지시적인 시각적 세계를 선으로 짜서 그림의 이차원성을 보여준다. 2년 후, 모리스 드니Maurice Denis는 유명한 말로 이를 요약했다. "그림은 군마, 누드 혹은 일화이기 이전에 특별한 방식으로 배열된 색채로 뒤덮인 평면이라는 사실을 분명히 해야 한다."

구성 법칙에서 해방된 선의 사용이 우연히 발생한 것이 아니라는 사실은 반 고흐가 1888년 6월에 그린 〈앉아 있는 주아브 병사〉 (361쪽)에서 분명해진다. 넓은 붉은색 면의 표현 자체가 형태의 자율성을 나타내고 있다. 이러한 자율성은 묘사적인 설명의 원칙과 상충하며, 사실상의 목표인 형태적인 유추의 사용으로 가는 중간 단계로 볼 수 있다. 남자의 오른쪽 어깨와 목, 모자와 수술을 연결하면 발의 형태와 닮은 모양이 만들어진다. 부츠 밑창의 윤곽선은 부피가 큰 옷에 거의 다 가려진 의자의 받침 모양을 반복한다. 거대한

**나무들 사이로 입구가 보이는
아를의 공원**
The Park at Arles with the Entrance
Seen through the Trees
아를, 1888년 10월
캔버스에 유채, 74×62cm
F 471, JH 1613
제2차 세계대전 때 화재로 소실

색면으로 된 전통 치마에는 바둑판무늬 타일이 깔린 바닥을 반복하듯 노란 선들이 종횡으로 움직인다. 이 그림에는 반복을 통해 형태적 유추를 사용한 예시가 많이 등장한다. 반 고흐를 그렇게 유도한 것은 공감각 원칙이었다. 그림은 음악의 상태를 갈망한다. 즉 무늬 속에서 미묘한 변형이나 당김음으로 인한 휴지(休止)와 더불어 끊임없이 반복되는 색과 형태의 율동적인 무늬는 하나의 인상을 만들어낸다. 반 고흐는 미묘하고 형언하기 어려운 음악과 비교를 암시하는 수준에서, 그림의 구성 요소들을 추상적이고 기하학적인 방식으로 배치했다. 모티프들은 실제 있는 그대로의 모습일 뿐, 의도된 현실을 보여주기 위해 상징적으로 사용한 것이 아니었다. 반 고흐는 고갱과 지내는 동안 이 문제에 대해 계속해서 고민했다. 이는 추상으로 나아가기 위해 요구되는 현실에 대한 최종적인 포기를 암시했기 때문에 점점 더 절박한 문제가 됐다. 위스망스는 공감각을 정의하며 '사물이나 존재'를 전달할 수 있는 '단어'에 대해 말했다. 반 고흐는 생각을 시각적인 표현으로 번역했고, 그 결과 몇몇 뛰어난 작품이 완성됐다. 우리가 이미 다른 맥락으로 살펴본 〈아를의 랑글루아 다리〉(337쪽)가 좋은 예다. 넓은 색면의 사용은 주제의 본질을 관통하는 수단이다. 건조물이며 밧줄, 올림 장치의 목재 틀 등이 꼼꼼하게 기록됐다. 그러나 이 그림 또한 대단히 정확한 은유를 보여준다. 주제가 운하의 양쪽을 연결하는 다리인 것처럼, 그림 속에는

연인들: 시인의 정원 IV
The Lovers: The Poet's Garden IV
아를, 1888년 10월
캔버스에 유채, 75×92cm
F 485, JH 1615
소재 불명(1937년 나치가 퇴폐 미술로
지정 후 압수)

426

말 그대로 은유적인 다리가 존재한다. 그것은 바로 다리 아래 내벽의 파란색 사각 구역이다. 이 파란색 구역은 물이나 대기의 반사로는 설명되지 않으며, 물과 하늘을 연결하는 비유적인 다리 역할을 하면서 캔버스에 그려진 실제 다리를 보완한다. 또 이 사각 구역은 왼쪽과 오른쪽을 연결하는 재현적인 기능을 하듯, 그림 위쪽의 파란색 부분과 아래쪽 파란색 부분을 중재한다. 이 작품에서 반 고흐는 더 실험적인 접근을 했던 다른 경우들에서보다 자기 자신에게 더 충실했다. 그는 여전히 익숙한 사물들의 외관에 시선이 고정돼 있고, 자율적인 것과 재현적인 것을 특유의 방식으로 종합하기 때문이다. 실제 소재와 형태의 순수성은 상호보완적이며 동일한 현상에 접근하는 두 가지 방식일 뿐이다.

장 모레아스Jean Moréas는 이렇게 말했다. "상징주의 시는 개념을 감성적인 형태로 표현하는 것을 목표로 한다. 감성적인 형태는 그 자체가 목적이 아니라 그것이 표현하려는 개념에 종속된다. 반면,

파란 전나무와 남녀 한 쌍이 있는 공원: 시인의 정원 III
Public Garden with Couple and Blue Fir Tree: The Poet's Garden III
아를, 1888년 10월
캔버스에 유채, 73×92cm
F 479, JH 1601
개인 소장(1980.5.13
뉴욕 크리스티 경매)

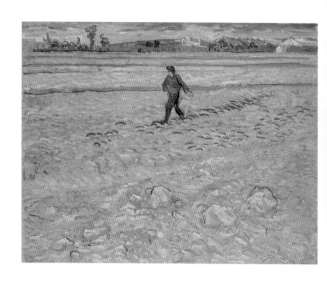

씨 뿌리는 사람
The Sower
아를, 1888년 10월
캔버스에 유채, 72×91.5cm
F 494, JH 1617
빈터투어, L. 재글리 한로저 컬렉션

개념이 나타날 때 암시적인 유추의 정교한 장식들이 제거되어서는 안 된다. 상징주의 예술의 본질은 그러한 생각을 직접 언급하지 않는 것이기 때문이다." 수많은 상징주의자와 수많은 선언들! 이 운동의 특징은 출판물, 정기간행물, 성명서, 선언문 등 그 엄청난 양으로 평가할 수 있다. 상징주의자들은 어떤 '개념'을 시작하기 위해 책과 시 등의 기록 형태를 자주 이용했다. 이는 모두가 암암리에 채택한 것으로, 반 고흐의 예술적 실천과도 잘 어울렸다. 그는 개념적인 화가이기도 했다. 어떤 사건이나 주제는 그가 자신만의 모티프를 발견할 때까지 오랫동안 마음속에 있었다. 반 고흐의 그림은 진실로 의미가 넘쳐난다. 그 역시 '개념을 직접 언급하지 않는다'는 원칙을 따랐다. 우리는 그가 작품에 의미를 부여하기 위해 이용한 문학적 자료에 대해 잘 알고 있을 경우에만 숨겨진 상징을 해석할 수 있다. 해바라기와 씨 뿌리는 사람, 땅 파는 사람과 어선 등 모든 주제는 단순한 사물과 사람 이상이며 문학적으로 연관성을 가진다.

1889년 말 베르나르와의 격한 다툼은 이 때문에 일어났다. 베르나르는 반 고흐에게 올리브 산의 예수 그림 스케치를 보냈다. 그림 속 예수는 다가올 고통을 알고 괴로워하는 선지자적인 인물로 보였다. 반 고흐는 매우 동요했다. 그는 테오에게 편지를 보냈다. "제대로 관찰한 것이 하나도 없는 올리브 산의 예수 그림으로 나를 몹시 화나게 했어. 그래서 이번 달에는 올리브 밭에서 작업을 한단

아를, 1888년 2월부터 1889년 5월까지

다. 내 뜻을 오해하지 마라. 성서 미술을 그렸다는 것에 대해 문제 삼는 게 아니야. 꿈꾸는 것이 아니라 생각하게 만드는 것이 우리의 의무라고 베르나르에게 말했어."(편지 615) 반 고흐는 올리브 산이라는 기독교적 주제가 예수를 등장시키지 않고도 충분히 가능하다고 생각했다. 올리브 밭은 그 자체로 베르나르가 그토록 힘들게 역사적 장면에 집어넣으려고 했던 의미를 전달할 것이다. 분명 이 배경에는 성상을 금지하는 개신교의 오래된 규율이 숨어 있었다. 베르나르는 그리스도라는 신성한 인물을 보여줘야 했던 반면, 반 고흐는 은유나 상징적인 대용물로 만족했다. 반 고흐에게 성경은 너무나 당연한 것이었다. 성경은 화가의 선택을 기다리는 모티프들이 들어 있는 보물 상자가 아니라 사고의 토대였다. 그는 성경에서 직접 끌어낸 개념을 언급할 필요성을 느끼지 못했다. 반 고흐는 의미의 유추들로 작업하며, 당시 상징주의 운동의 특성 중 일부를 자기 것으로 삼았다. 긴장 어린 에너지, 단순함에 대한 선호, 선과 색채의 섬세함, 숨겨진 상징에 대한 취향 등이 그것이었다. 반 고흐는 일

아를의 공원
The Public Park at Arles
아를, 1888년 10월
캔버스에 유채, 72×93cm
F 472, JH 1598
개인 소장(1980.5.13
뉴욕 크리스티 경매)

정물: 프랑스 소설들
Still Life: French Novels
아를, 1888년 10월
캔버스에 유채, 53×73.2cm
F 358, JH 1612
암스테르담, 반 고흐 미술관
(빈센트 반 고흐 재단)

년 동안 탐미주의자들과 너무 많이 연관되어 그들의 견해를 떠나서는 싸움이 불가능했다. 실제로 반 고흐는 타고난 모든 열의를 동원해 거기에 가담하고, 개인적인 투쟁으로 그들과 함께 새로운 미술을 위한 선한 싸움을 하고 싶어 했다.

상징주의자들의 정점은 총체예술이었다. 미학적 진술들이 세련될수록 음악과 문학, 화장품과 실내 디자인, 창조적 미술 작품과 자아 숭배 등은 더욱 분리할 수 없었다. 아름다움만으로 세계를 변화시킬 수 있다는 개념은 그럴듯하게 보이기 시작했다. 강박적이고 장난스러운 면에도 불구하고, 예술 매체의 통합은 삶과 미술의 통합의 대용품이었다. 순수한 유미주의는 시대의 풍조였다. 그러나 반 고흐는 그 모두를 자신의 용어로 바꿨다. 그는 유행이던 신경쇠약에 익숙했지만, 그가 앓는 신경증은 정신을 산산조각 내며 곧 통제력을 벗어나게 된다. 반 고흐 역시 열대지방에서의 새로운 자극을 꿈꿨다. 그러나 자기가 사는 곳의 소박한 사람들과 맺는 관계가 훨씬 더 그의 취향에 맞았다. 반 고흐에게 이들은 탐미주의자들이 원시부족을 양식화하려고 했던 결과물과 이미 같았다. 그는 동료 화가들처럼 공감각, 자율적인 선, 형태의 유추 등에 마음이 이끌렸지만, 실제 사물의 일상적인 친숙함을 모두 포기하는 것은 꺼렸다. 반 고흐는 자신의 '개념'을 위해 싸웠다. 그는 사물의 본질을 표현하려고 했다. 만약 그가 성공한다면, 복잡한 단어들로 이뤄진 섬세한 문학적 사고를 통해서가 아니라 '무한함'이나 '위안' 같은 단

아를, 1888년 2월부터 1889년 5월까지

어로 부르는 형언할 수 없는 특성들에 의지함으로써 가능했을 것이다. 반 고흐가 총체예술 접근법을 이용했을 때는 (그것이 아무리 암암리에 이뤄졌다할지라도) 일상의 현실에서 대안적인, 완전히 인위적인 세계로 바꾸기 위해서가 아니었다. 반 고흐의 끊임없는 시금석은 벌거벗은 있는 그대로의 인간, 즉 자기 자신이었다. 미술은 그가 절망적으로 움켜쥔 지푸라기였다. 반 고흐의 방식에 비해 무심한 동료 화가들의 댄디즘(dandyism, 겉치레나 허세 따위로 멋을 부리려는 경향. 역자 주)에는 정교한 장식 아래 내면의 자아의 삶을 감추는 무기력함이 있었다. 고갱의 존재는 반 고흐에게 그 차이를 절실히 깨닫게 했다.

호프만슈탈은 『찬도스 경의 편지Chandos Letter』에서 사물의 숨겨진 상징이 예민한 입문자에게 줄 수 있는 형이상학적인 충격에 대

해 질 녘의 버드나무
Willows at Sunset
아를, 1888년
가을마분지에 유채, 31.5×34.5cm
F 572, JH 1597
오테를로, 크뢸러 뮐러 미술관

아를, 1888년 2월부터 1889년 5월까지

해 이렇게 기술했다. "물뿌리개, 들판에 버려진 써레, 태양 아래 개, 초라한 교회 마당, 불구자, 작은 농가, 이 모두는 나의 계시가 담긴 그릇이 될 수 있다. 이 사물 하나하나, 그리고 우리가 무심하게 보고 지나갈 비슷한 종류의 수천 개의 사물은 어느 순간 말로 표현할 수 없을 만큼 숭고하고 감동적으로 보인다. 그 변화의 순간을 나의 능력으로는 결코 결정할 수 없다." 호프만슈탈은 가상의 편지를 썼던 1902년 반 고흐의 작품을 잘 알고 있었다. 그는 반 고흐 그림에서 가장 평범한 사물의 놀라운 존재감에 얼마간 영감을 받았던 것 같다. 계시가 담긴 그릇인 메타포는 그러한 존재감을 표현하는 적절한 방법이었다. 그러나 이 오스트리아 작가의 설명에는 반 고흐를 이해하는 데 결정적인 한 가지가 결여되어 있다. 반 고흐의 사물들은 '숭고하게 보일 수 있는' 것이 아니라, 반드시 그래야 한다. 만약 그가 그린 단 하나의 사물에 전능한 신의 창조를 붙지지 못한다면, 그의 노력은 무의미하다. 따라서 빈 출신의 이 작가와 달리 반 고흐는 최종적인 평가에서 절대 상징주의자가 아니다. 그는 주어진 세계에서 세부 요소들로 장난을 치는 자신의 기술에 기뻐하며, 공처럼 의미들을 저글링 하는 데 아무런 즐거움도 느끼지 못했다. 반 고흐는 편지에서 고갱에게 속마음을 털어놓았다. "여보게, 베를리오즈와 바그너의 음악이 이미 이룬 것을 미술로 이룰 수 있다면, 상심한 마음을 위로하는 예술이 될 수 있다면! 자네와 나처럼 이를 느

**폴 고갱: 아를의 밤의 카페
(지누 부인)**
Paul Gauguin: Night Café in Arles
(Madame Ginoux)
아를, 1888년 11월
캔버스에 유채, 73×92cm
모스크바, 푸슈킨 미술관

끼는 사람은 거의 없다네." 반 고흐의 생각에 바그너는 오페라에서 감성주의를 되살리고 예술을 종합시킨 낭만주의자가 아니었다. 바그너의 음악은 위로의 예술이었고, 그 이유만으로 중요했다. 그가 하나의 총체예술을 창조하고 있다는 사실은 인간적인 유대감과 소통에 비해서 부수적일 뿐이었다. 반 고흐의 미술도 비슷했다. 반 고흐는 테오에게 이렇게 말했다. "내 유일한 관심사는 언젠가 화가의 기교가 정말로 위안이 된다는 인상을 주는 30점의 습작을 너에게 보여주는 것이다."(편지 576) 미술의 의미는 인간의 연대감, 위로와 연민에 있었다. 인간성에 대한 반 고흐의 개인적 신념에 비해 상징주의자들의 미학적인 세세함은 사소한 놀이처럼 보인다. 반 고흐는 주저하지 않고 이 놀이에 뛰어들었지만, 그가 했던 모든 것은 너무 급속도로 지독하게 진지해졌다.

아를, 1888년 2월부터 1889년 5월까지

천재와 실수: 아를의 고갱

1888년 10-12월

1888년 10월 8일, 고갱은 친구이자 후원자인 에밀 슈페네케르Emile Schuffenecker에게 편지를 보냈다. "테오 반 고흐가 나를 위해 도자기들을 300프랑에 팔았네. 난 이달 말에 아를로 갈 예정이고 오랫동안 그곳에 머물 것 같네. 성공할 때까지 돈 걱정 없이 작업하는 게 목적이니까. 그는 매달 나에게 약간의 수당을 줄 것이네." 한 주 후에 그의 기쁨은 사라졌다. "테오 반 고흐가 나한테 반했다고 해도, 그가 나를 남부에서 살 수 있도록 후원하게 된 건 내가 잘 생겼기 때문이 아니지. 그는 냉정한 네덜란드인이야. 그는 상황파악을 했고, 가급적 직접 일하려고 하지, 그것도 독점적으로 말이야."

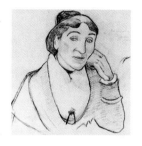

**폴 고갱: 아를의 여인
(지누 부인)**
Paul Gauguin: L'Arlésienne
(Madame Ginoux)
아를, 1888년 11월
크레용과 목탄, 56,1×49,2cm
샌프란시스코, 샌프란시스코 미술관,
아센바흐 그래픽아트 재단

고갱은 반 고흐의 동생과 맺은 합의에 불안을 느꼈다. 테오와의 합의는 사실상 일종의 매춘이었다. 그는 부소&발라동 화랑이 지급한 돈에 재정적으로 의지했는데, 이곳은 테오 반 고흐가 젊은 화가들의 전시회를 개최한 곳이었다. 아를에서 괴짜 반 고흐와 함께 사는 것이 고갱이 치러야 할 대가였다. 진정으로, 그는 반 고흐의 미술을 높이 평가했다. 그러나 빈센트 반 고흐 곁에 있는 것은 자신의 위신에 걸맞지 않는다고 생각했다. 실제로 빈센트가 우기는 바람에 테오는 그러한 합의에 동의했다. 화가 공동체는 캔버스에 남프랑스를 담고, 그 다음에는 파리를 정복할 것이다. 이것이 반 고흐의 생각이었다. 나중에 열대지방에서 살 생각이었던 고갱은 처음부터 경계심을 가졌다. 그러나 그는 돈이 필요했고, 테오가 그의 그림을 실제로 판매하면서 점차 일이 진행되기 시작했다.

반 고흐는 고갱이 합류할지도 모른다는 말을 처음 들었던 여름부터 계속 흥분 상태에 있었다. 불안감을 느낀 고갱이 출발을 늦출 핑계를 만들 때마다 그의 어린아이 같은 조급함이 더해 갔다. 고갱은 계획 전체를 불신했다. 그는 자신의 재능이 빛을 보지 못한 채 숨겨진다고 생각했고, 그의 재능이 사업적 이익을 위해 희생될까 두려워했다. 그럼에도 10월 23일 마침내 그는 아를에 도착했다. 아를에서 보낸 두 달 동안, 고갱은 자신의 가장 매력적인 면을 보여주지 않았다. 그는 무뚝뚝하고 거만하게 행동했다. 반 고흐의 계획이 참담한 실패를 겪게 된 데는 분명 그에게도 책임이 있었다. 반 고흐가 자신을 따분한 시골에 유배시켜 극도의 좌절감을 주었다는 느낌

아를의 빈센트 침실
Vincent's Bedroom in Arles
아를, 1888년 10월
편지 554의 잉크 드로잉
F 번호 없음, JH 1609
암스테르담, 반 고흐 미술관
(빈센트 반 고흐 재단)

과 개인적인 실패가 결합되면서 고갱은 계략에 의해 절망적인 상황으로 내몰렸다고 생각했다. 그는 아를에서 자신이 갈망하는 성공을 이룰 수 없으리라는 사실을 재빨리 인지했다. 고갱은 처음부터 불만을 품고 있었다. 이런 마음 상태로 불안하지만 선한 반 고흐를 만났고 그의 모습이 몹시 신경에 거슬린다는 사실을 알아챘다. 고갱은 수도원 같은 노란 집에서 그에게 기대됐던 수도원장의 역할을 받아들였다. 가사를 처리했고, 반 고흐의 그림과 비교할 때 그의 그림의 특징으로 볼 수 있는 것과 같은 종류의 질서를 생활에서 고집했다. 수도자 반 고흐는 본인의 동의하에 초심자로 강등되어, 헌신적으로 고갱의 권위를 따랐다. 고갱의 명령은 그의 미술을 장악했

아를의 빈센트 침실
Vincent's Bedroom in Arles
아를, 1888년 10월
캔버스에 유채, 72×90cm
F 482, JH 1608
암스테르담, 반 고흐 미술관
(빈센트 반 고흐 재단)

아를, 1888년 2월부터 1889년 5월까지

던 만큼 그의 일상생활을 장악했다.

이 두 달 동안 가장 먼저 그린 반 고흐의 그림, 알리스캉 거리 풍경을 보여주는 4점(438, 439, 441, 443쪽)은 주목할 만한 변화를 보여준다. 앞선 두 버전(441, 443쪽)은 반 고흐의 평소 양식대로 주제에 마음이 빼앗겨 있다. 그는 아를 남쪽에 있는 묘지 알리스캉의 고대 석관들이 늘어선 길의 중앙에 서 있다. 2개의 사선은 낮은 지평선으로 수렴되고, 가장자리에 늘어선 포플러 나무는 엄숙한 분위기를 만든다. 석관들은 배경에 조심스럽게 놓여 있다. 반 고흐는 주된 주제로 잡은 나무들에 어울리도록 수직 구성을 선택했고, 그 덕분에 대조적인 색채의 물감이 두껍게 발린 단색조의 하늘을 그릴 수 있었다. 평소대로 캔버스는 뒤틀리는 줄 모양의 두터운 물감으로 덮였다. 그림이 비바람에 맞서며 현장에서 그려졌다는 증거다.

다음의 두 버전(438, 439쪽)은 이와 달리 고갱의 영향을 드러낸다. 고갱은 길이가 수 미터에 이르는 거친 캔버스 천을 구했고 반 고흐도 같은 캔버스를 사용했다. 반 고흐는 그의 양식의 농밀한 힘

타라스콩 마차
Tarascon Diligence
아를, 1888년 10월
캔버스에 유채, 72×92cm
F 478A, JH 1605
프린스턴, 프린스턴 대학교 미술관

낙엽이 떨어지는 알리스캉
Les Alyscamps, Falling Autumn
Leaves
아를, 1888년 11월
캔버스에 유채, 73×92cm
F 486, JH 1620
오테를로, 크뢸러 뮐러 미술관

을 단념하고, 바니시 칠로 마무리한 것처럼 매끄러운 그림을 2점 제
작했다. 서 있는 위치 또한 중앙에서부터 석관 위쪽 제방으로부터
더 멀리 떨어진 지점으로 이동했다. 나중 두 작품에서 나무들은 부
분적으로 그려졌는데, 고대의 분위기와 묘지의 모습 그리고 이것이
암시하는 추가적인 기교의 차원을 살리기 위해 그 비중이 축소되었
다. 이제 지평선은 거의 그림의 꼭대기에 있다(439쪽). 공간감은 길
에서 보이는 사선과 나무줄기의 수직선이 교차하면서 더 모호해진
다. 반 고흐는 사물의 익숙한 외관에서 물러서, 시각적 충격을 더 중
시했던 것이다. 그는 자율적인 형태 구성을 이용하는 세련된 구도
를 택했다. 파리에서처럼 그는 아주 짧은 시간에 놀라운 변화를 경
험했다. 우산을 쓴 여자나 산책하는 한 쌍처럼 그의 그림에 항상 등
장하는 인물들이 없다면, 우리는 이 그림이 반 고흐 작품이라는 증
거를 찾지 못할 것이다. 순응하라는 압력은 첫 몇 주간 엄청났을 것
이다. 고갱은 제자, 아마도 모방자를 원했던 듯하다. 그리고 이 지

도자의 위엄에 눌린 반 고흐의 존경심은 끝이 없었다.

고갱은 자기 작품과는 별도로 매우 중요한 그림을 갖고 있었다. 베르나르의 〈브르타뉴 여인들〉(프랑스, 개인 소장)이었다. 베르나르는 고갱과 브르타뉴의 퐁타벤에서 함께 지내면서 이 그림을 그렸다. 그해 여름 두 화가는 기량과 지혜를 겨뤘고, 이제 아를에서 그러한 경쟁이 반복됐다. 그러나 고갱과 베르나르는 미학적인 신념의 측면에서 훨씬 더 가까웠다. 그들은 퐁타벤에서 매일 함께 작업하며 서로를 채찍질했고, 그 결과 선언문과도 같은 두 작품 고갱의 〈설교 후의 환영〉(에든버러, 스코틀랜드 국립미술관 소장)과 베르나르의 〈브르타뉴 여인들〉을 완성했다. 훗날 이들은 둘 중 어느 작품이 '클루아조니즘'의 시작을 알리는 작품인가를 두고 심한 다툼을 벌인다.

반 고흐가 베르나르의 명작을 그가 모사했던 위대한 작품 목록(밀레, 들라크루아 외)에 포함시킨 것으로 보아, 그 독창성을 즉각 인정했던 것이 분명하다. 그의 수채화 버전(466쪽)은 고갱과 지낸 두 달

알리스캉
Les Alyscamps
아를, 1888년 11월
캔버스에 유채, 72×91cm
F 487, JH 1621
스타브로스 S. 니아르코스 컬렉션

동안에 그려진 그림 중에서 유일하게 남아 있는 종이에 그린 작품
이다. 이 그림은 그가 한편으로 얼마나 드로잉을 존중했는지 보여
주고, 다른 한편으로 이 괴로운 시기의 기억을 지우지 않겠다는 과
감한 결심을 암시한다. 반 고흐는 베르나르가 〈브르타뉴 여인들〉에
서 다룬 중심 문제를 즉시 간파했다. 바로 형태의 유추였다. 그림
을 가로지르며 부드럽게 일렁이는 선은 인물의 윤곽선을 무시하고,
치맛단에서 출발해 뒤얽혔다. 솔까지 확장되는 여자들의 모자는 자
유롭게 흐르는 형태를 보여주고, 이는 땅바닥에 몸을 뻗고 누워 있
는 개의 모습에서 비슷하게 반복된다. 배경의 인물과 오른쪽 상단
의 세 명은 윤곽선의 상호작용에 포함된다.

이 그림은 공감각 회화의 뛰어난 예다. 그리고 당연히 율동적인
섬세함을 위한 대가를 지불해야 했다. 베르나르의 색채 사용은 상
상력이 결여돼 있었고, 순수한 물감으로 이루어진 중심점들은 너무
드물게 화면 위에 남아 색채 사용에 거의 도움이 되지 못했다. 탁
월한 색채 화가인 반 고흐는 그의 버전에서 절망적인 태도로 이 중
심점들을 유지한다. 비록 선은 정확하지 않고, 흐름은 때로 중단되
고, 인물 간의 관계는 불분명하지만 그는 원작을 매우 충실하게 따
랐다. 완전히 색채를 단념한 것은 그 자체로 반 고흐가 베르나르의
미학적 원칙들을 모방했다는 증거가 되기에 충분하다. 고갱이 자신
에게 요구하는 것을 '예행 연습' 했다고도 볼 수 있다. 그러나 반 고
흐는 늘 즐겨 하던 것, 모사를 했다.

퐁타벤에서 한가로이 칩거했던 여름에 고갱과 베르나르, 앙크
탱과 샤를 라발Charles Laval은 자연으로부터 독립되어 있으면서도 시
각적 충격에만 관심을 두는 미술을 확립하려는 프로젝트를 놓고 함
께 작업했다. 그들은 첫 실험을 마치기도 전에 선언문을 발표했다.
앙크탱의 학교 친구였던 에두아르 뒤자르댕Edouard Dujardin이 작성하
고 수많은 상징주의 정기간행물 중 가장 손꼽혔던『르뷔 앵데팡당
트Revue indépendante』에 게재한 이 선언문은 '클루아조니즘'이라는 용
어를 소개했다. 중세의 금 세공인들은 법랑 칠기에서 클루아조네
cloisonné 기법을 발전시킨 바 있었다. 이 새로운 사조는 그림 속 사물
들에 견고한 존재감을, 결과적으로 독립성과 자율성을 부여하는 윤
곽선과 관련이 있었다. 수백 년 전 장인들은 가느다란 금속 띠를 이
용해 법랑을 입힐 구역을 분리했다. 이제 유추에 의해 정밀하고 권
위주의적인 선의 사용법은 사물을 자신의 자리에 확실하게 배치하

아를, 1888년 2월부터 1889년 5월까지

고, 그림의 이차원성에 단단히 박아 넣었다.

　　뒤자르댕은 이렇게 말했다. "반드시 표현되어야 하는 것은 이 미지가 아니라 본질이다. 왜 눈에 보이는 수많은 사소한 세부를 기

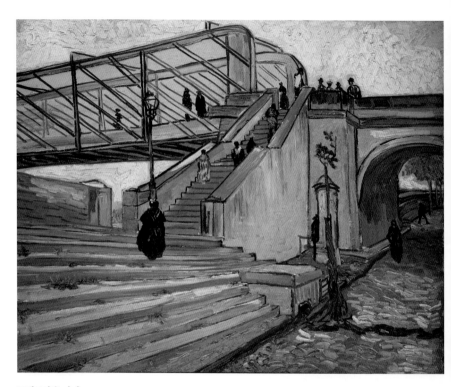

트랭크타유 다리
The Trinquetaille Bridge
아를, 1888년 10월
캔버스에 유채, 73.5×92.5cm
F 481, JH 1604
개인 소장

아를 몽마주르 가의 철도교
The Railway Bridge over Avenue
Montmajour, Arles
아를, 1888년 10월
캔버스에 유채, 71×92cm
F 480, JH 1603
개인 소장

아를, 1888년 2월부터 1889년 5월까지

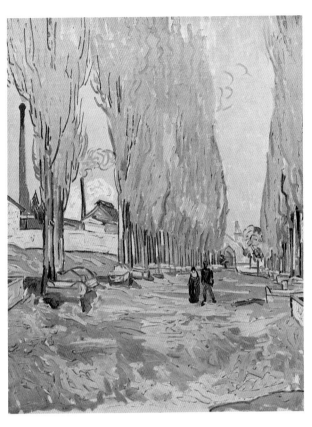

알리스캉
Les Alyscamps
아를, 1888년 10월 말
캔버스에 유채, 93×72cm
F 568, JH 1622
개인 소장

록해야 하는가? 얼굴을 재현하는 데는 윤곽선으로 충분하다. 화가는 진정한 특징을 보여주는 최소한의 선과 색채만으로 선택한 주제의 내적 현실과 핵심을 파악할 수 있고, 따라서 사진 같은 모방을 피할 수 있다. 일본 미술처럼 원시 미술과 민속 미술도 이런 의미에서 상징적이다. 여기서 우리가 배울 수 있는 실용적인 교훈은 무엇인가? 첫째, 선과 색채의 엄격한 구분이다. 선은 지속적인 것을, 색채는 순식간에 지나가는 것을 표현한다. 추상적인 성질의 흔적인 선은 사물의 특징을 재현하는 반면, 색채의 효과는 전반적인 분위기와 어떤 인상이 전달되는지를 결정한다." 뒤자르댕은 선과 색채의 우위를 가리는 오랜 논쟁에 기대며 자신의 입장을 분명히 밝힌다. 그에게 선은 영원하고 보편적인 것을 나타내기 때문에 색채보다 우월한 반면, 색채는 순간적인 감각을 포착할 뿐이다.

붉은 포도밭
The Red Vineyard
아를, 1888년 11월
캔버스에 유채, 75×93cm
F 495, JH 1626
모스크바, 푸슈킨 미술관

이는 반 고흐가 전혀 의도치 않았던 국면을 야기했다. 1888년 봄, 그는 베르나르에게 윤곽선에 대한 견해를 밝히며 자신에게 맞지 않는 방법을 권장했다. 그는 이렇게 말했다. "늘 현장에서 작업하고 스케치에 본질을 기록하려고 노력하네. 그런 다음, (존재하든 아니든 어쨌든 거기 있다고 느껴지는) 윤곽선으로 그린 구역을 단순화된 색채들로 채우지. 그래서 모든 땅은 같은 보라색이고, 모든 하늘은 같은 파란색이고, 모든 푸른 나무는 적절하게 과장된 파란색이나 노란색 그리고 청록색이나 황록색이네. 친구여, 한마디로 그것은 눈속임 미술이 아니라네!"(편지 B3) 윤곽선은 모티프를 배열하고 캔버스에 옮기는 데 도움이 됐다. 또한 색의 흐름을 통제하고 지나치게 충동적으로 작업하는 것을 방지했다. 윤곽선은 현실을 보증하는 역할을 했다. 즉, 그의 격렬함을 억제하고, 부족한 데생 실력을 신중하고 효과적으로 감추는 일종의 패턴을 제공했다. 윤곽선의 추상적 특성은 더욱더 진가를 인정받았다. 그러는 동안 반 고흐는 그가 한

때 믿었던 것을 잊었다. 이제 그는 〈에턴 정원의 기억〉(445쪽) 같은 작품에서 고갱의 미술 개념을 따르려고 노력했다. 모든 것은 환영적인 분위기, 보이지 않는 세계에 대한 암시에 종속된다. 공간감을 확인시켜 줄 지평선은 존재하지 않는다. 반 고흐의 대담한 단축법은 논리와 순서에 대한 반격이 아니라, 표면의 이차원성을 그림으로 연습하는 방법이다. 따라서 공간 개념은 무의미해진 것으로 보인다. 그림 속 모든 요소는 윤곽선으로 테가 둘러졌다. 심지어 전경에 배열된 정물화 같은 달리아는 무지갯빛 원반 모양에 불과하다. 행인들은 생각에 잠겨 있고, 우리와 동떨어져 있는 느낌을 준다. 캔버스 외부 세계와 접촉하는 몸짓이나 시선은 없다. 이차원 세상에 단호히 남아 있는 이들은 고갱의 공원 풍경화인 〈아를의 여인들〉(시카고 아트 인스티튜트 소장)에서 그대로 따온 것이다. 도전적으로 점 같은 물감 자국을 사용한 것이 반 고흐의 미학적 원칙을 상기시키는 전부다. 그러나 이 같은 요소들은 시대착오적인 분위기를 자아

에턴 정원의 기억
Memory of the Garden at Etten
아를, 1888년 11월
캔버스에 유채, 73.5×92.5cm
F 496, JH 1630
상트페테르부르크, 예르미타시 미술관

씨 뿌리는 사람
The Sower
아를, 1888년 11월
캔버스 위 포대에 유채, 73.5×93cm
F 450, JH 1627
취리히, E. G. 뷔를레 재단 컬렉션

내며, 반 고흐의 창의적인 색채를 억지로 상기시키려는 듯 어울리지 않는 느낌을 준다. 그는 여동생에게 이 그림에 대한 자신의 의도를 설명했다. "음악으로 위안을 표현할 수 있는 것처럼, 색채의 훌륭한 배열로 시를 표현하는 것이 가능하다는 사실을 네가 이해할 수 있을지 모르겠구나. 게다가 그림 전체를 휘감는 이상하고 부자연스럽고 반복되는 선은 평소 보이는 대로의 정원이 아니라 꿈에서 보는 것처럼, 즉 진정한 본질대로 그러나 현실보다 이상하게 그리려는 거란다."(편지 W9) 반 고흐는 마치 고갱이 했을법한 표현으로 그림에서 일상적인 현실을 제거한 '이상하고 부자연스러운' 선에 관심이 있었다. 이 그림은 형태를 유추하는 습작이었다. 반 고흐는 본래의 모티프를 버리고 상상 속을 뒤져야 했기 때문에 치러야할 대가가 컸다. 어느 정도 그는 세상의 사물들이 제공했을 이미지들을 자신의 깊은 내면에서 만들어냈다. 제목이 말해주듯 이 그림은 과거에서 불러낸 기억에 관한 훈련이었다. 이 사실은 같은 시기

446 아를, 1888년 2월부터 1889년 5월까지

에 그려진 다른 그림들, 이를테면 〈씨 뿌리는 사람〉(446, 447쪽), 〈아를의 댄스 홀〉(464, 465쪽), 〈아를 경기장의 관중〉(466쪽) 등과 연결된다. 폴 고갱은 이렇게 정의 내렸다. "미술은 추상이네. 자네가 꿈꾼 대로 자연에서 추상을 끌어내고 현실보다는 그것이 어떤 결과를 낳을 것인가에 대해, 그리고 자네의 창조적인 작업에 대해 더 많이 생각해야 하네." 반 고흐는 단호한 집념으로 이러한 금언을 따랐다.

그러나 그의 〈에턴 정원의 기억〉은 고갱과 지낸 시기의 중요한 작품이라는 또 다른 측면이 있다. 그가 존경했던 지도자의 작품을 본뜬 유사성이 드러난 놀라운 모방성이었는데, 이를 통해 반 고흐가 그들의 미학적 개념들이 충돌한다는 사실을 깨닫게 된 것이다. 결국 그의 기억은 또다시 현실의 구체적인 파편들을 가져오려고 애썼다. 그의 기억이 찾아낸 것은 사고에 의해 수정된 인식도, 의미들로 채워야 할 공식도 아니었다. 반 고흐는 과거를 구체적으로 기억했고, 목사 사택 정원에서 산책하는 어머니와 여동생의 꿈을 꿨다.

씨 뿌리는 사람
The Sower
아를, 1888년 11월
캔버스에 유채, 32×40cm
F 451, JH 1629
암스테르담, 반 고흐 미술관
(빈센트 반 고흐 재단)

447

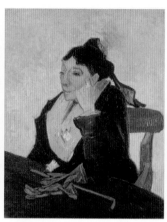

소설책 읽는 사람
The Novel Reader
아를, 1888년 12월
캔버스에 유채, 73×92cm
F 497, JH 1632
개인 소장

**아를의 여인: 장갑과 우산과
함께 있는 지누 부인**
L'Arlésienne: Madame Ginoux with
Gloves and Umbrella
아를, 1888년 11월 초
캔버스에 유채, 93×74cm
F 489, JH 1625
파리, 오르세 미술관

**아를의 여인: 책과 함께 있는
지누 부인**
L'Arlésienne: Madame Ginoux with
Books
아를, 1888년 11월
캔버스에 유채, 91.4×73.7cm
F 488, JH 1624
뉴욕, 메트로폴리탄 미술관

그는 여동생에게 말했다. "걷는 여자들이 너와 어머니라고 가정해 볼 때 비록 조금도 닮은 점이 없을지라도 신중하게 선택한 색채, 즉 담황색 달리아로 돋보이는 어두운 보라색은 어머니의 분위기를 나에게 전달한다."(편지 W9) 개인적 상징을 사용하는 그의 능력과 강박적인 욕구가 다시 한 번 자기주장을 했다. 그림에 사용한 모티프를 전부 자신과 연결하는 동일시의 영향이 작용했다.

반 고흐의 그림은 고갱의 그림과 아주 흡사할 수 있지만, 의도는 180도 다르다. 폴 고갱은 면밀하게 사고한 후에 강박관념이나 순간적인 반응, 지나가는 기분 등과 상관없이 작업하는 방법을 발전시켰다. 고갱의 방법을 전용한 반 고흐는 이를 자신의 미숙한 목표들, 자기 찬미 목적, 강렬한 몰두에 대한 욕구 등을 위해 사용했다! 기억으로 그려낸 반 고흐의 그림들은 두 화가가 살던 방식에 갑작스러운 변화의 신호탄이 됐다. 이후로 그들은 경쟁자가 됐다.

아를에 도착한 후, 고갱은 반 고흐가 이미 그렸던 모티프들 중에서 주제를 택했다. 그는 반 고흐의 추수 그림, 〈세탁부들이 있는 '루빈 뒤 루아' 운하〉(372쪽), 시인의 정원, 〈붉은 포도밭〉(444쪽) 등을 다르게 해석한 작품을 제작했다. 그리고 마침내 그는 〈감자 먹는 사람들〉만이 필적할 수 있다고 생각했던 반 고흐의 기쁨과 자랑, 〈아를의 밤의 카페〉에 달려들었다. 고갱의 작품(434쪽)에는 반 고흐가 묘사한 쓸쓸한 고립감이 전혀 없다. 구석에서 술을 마시는 사람들은 이제 전경을 차지하는 카페 주인 지누 부인에 비해 그 비중이 축소됐다. 그녀는 그림 밖을 응시하고 있기 때문에 세상과 더 수월

　　아를, 1888년 2월부터 1889년 5월까지

하게 소통하고, 실내 장면을 반 고흐가 만든 숨 막힐 듯한 고립감에
서 해방시킨다. 반 고흐의 그림이 암울하고 낙담한 분위기만으로도
밤의 광경임을 알 수 있는 반면, 고갱은 그저 카페를 보여줄 뿐이

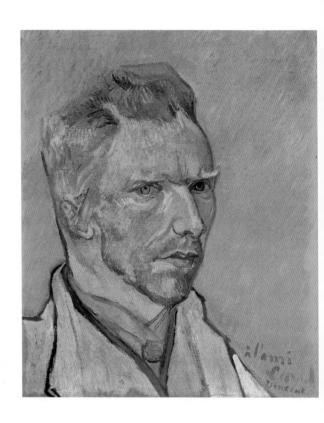

자화상
Self-Portrait
아를, 1888년 11-12월
캔버스에 유채, 46×38cm
F 501, JH 1634
개인 소장

다(밤에도 영업을 하는 카페라는 점을 알려줘야만 관람자는 밤이라는 사실을 인지할 수 있다). 이 그림은 현장이 아니라 작업실에서 그렸기 때문에 화가의 기분을 전달하지 않는다. 고갱은 단순하게 상황을 묘사했다고 보기엔 너무 통제되고 지적인 방식으로 작업했다.

그러나 고갱의 밤의 카페는 이 장소에 분명히 존재했던 쓸쓸한 분위기를 지니고 있다. 때문에 반 고흐는 이 그림을 사랑했고, 고갱은 멸시했다. 고갱은 슈페네케르에게 편지를 썼다. "이 그림은 내 스타일이 아니네. 바의 고유한 색채는 전혀 매력적이지 않다네." 그가 만약 인간사의 어두운 면을 탐구하는데 있어서 반 고흐를 따랐다면 자신의 원칙들을 포기해야 했을 것이다. 그는 자신의 그림들이 순수한 것으로 남아 있기를 바랐다. 심지어 담배 연기가 자욱한 흐릿한 공간도 지나치게 사실적이었다.

고갱의 밤의 카페 그림은 하나의 작품 안에 두 작품이 들어 있

다. 즉 카페는 그 자체로 여주인 초상화의 배경에 지나지 않으며, 모델의 지위를 표시하는 일종의 상징물이다. 지누 부인은 종종 노란 집에서 초상화 모델로 포즈를 취했다. 고갱은 나중에 그림을 그릴 때 사용할 드로잉들(435쪽 비교)을 만들어 모았다. 반면 반 고흐는 이젤을 세우고 붓과 팔레트를 잡고, 고갱이 스케치하는 동안 작품 하나를 완성했다(448, 449쪽 비교). 두 화가는 동일하게 지누 부인에게 왼 팔꿈치를 기대고 왼팔에 얼굴을 괴는 자세를 요구했다. 고갱은 그녀를 정면 자세로 그렸는데, 이는 모델과 눈을 마주치는 것을 매우 중요시했던 반 고흐를 선수 친 행동이었다. 반 고흐가 기꺼이 한 수 뒤질 준비가 돼 있었다는 사실은 그가 고갱에게 가졌던 깊은 존경심을 상기시켜 준다. 그러나 일단 작업을 시작하면 예전의 자신으로 돌아갔다. 반 고흐는 기념비적인 단색 지대, 매력적인 대비, 튜브에서 바로 짜낸 두터운 물감의 선들을 그림에 드러냈다.

반 고흐가 이때 쓴 편지들은 그가 가중되어가는 어려움들을 가볍게 취급하고 있었음을 보여준다. 노란 집에 사는 두 화가의 실상을 보여주는 데는 몇 가지 단순한 질문으로 충분하다. 화가와 모델의 만남을 좋아했던 반 고흐는 왜 고갱의 초상화를 그리지 않았을까? 반대로 모티프와의 직접 대면을 별로 중요하게 생각하지 않았

아기를 안고 있는 룰랭 부인
Mother Roulin with Her Baby
아를, 1888년 11-12월
캔버스에 유채, 63.5×51cm
F 491, JH 1638
뉴욕, 메트로폴리탄 미술관

아기를 안고 있는 룰랭 부인
Mother Roulin with Her Baby
아를, 1888년 11-12월
캔버스에 유채, 92×73.5cm
F 490, JH 1637
필라델피아, 필라델피아 미술관

남학생(카미유 룰랭)
The Schoolboy(Camille Roulin)
생레미, 1888년 11–12월
캔버스에 유채, 63.5×54cm
F 665, JH 1879
상파울루, 상파울루 미술관

고 작품을 주제와 연결하는 물질적인 특성을 극도로 싫어했던 고갱이 왜 반 고흐의 초상화를 그렸을까? 반 고흐는 왜 (일종의 속죄로) 의자 2개, 그중 하나는 빈 왕좌로 그렸을까? 마치 성상을 금기시하는 규율이 고갱이라는 사람에게 적용되어 그를 상징적으로만 그릴 수 있었던 것처럼? 이 모든 질문에 대한 답은 아마도 이럴 것이다. 고갱은 도도한 천재처럼 행동하는 경향이 있었고, 떠나겠다는 위협으로 자기 위치를 확고히 했다. 반 고흐는 점점 더 자신감이 없어졌고, 자신과 고갱의 접근법이 충돌한다는 것이 확실해질수록 자기 작업의 가치에 의구심을 가져야 한다는 의무감을 느꼈다. 고갱은 그를 지지하는 뒤자르댕 같은 상징주의자들의 입장을 마치 미학의 절대적인 교황이 선포한 회칙이라도 되는 양 그 절대적 무오류성을 주장했다. 반 고흐는 무엇을 자신의 것이라고 주장할 수 있었을까? 두 의자는 두 화가가 서로를 대하는 비합리적인 방식의 절정을 보여준

아를, 1888년 2월부터 1889년 5월까지

아르망 룰랭의 초상화
Portrait of Armand Roulin
아를, 1888년 11~12월
캔버스에 유채, 65×54cm
F 493, JH 1643
로테르담, 보이만스 반 뵈닝겐 미술관

다. 그러나 두 사람은 각자가 여러 해 동안 고심해서 만들어 온 합리적인 정식 표현법을 바탕으로 행동하고 있었다.

　　고갱의 고충도 반 고흐 못지않게 심각했다. 그는 슈페네케르에게 그들의 차이를 단호하게 설명했다. "난 아를에서 완전히 이방인이네. 이 지역이나 이곳 사람들이나 똑같이 아주 옹졸하고 불쌍하다네. 빈센트와 나는 거의 의견의 일치를 보지 못하는데 특히 그림과 관련된 모든 것에 대해서 그렇다네. 그가 존경하는 도데, 도비니, 지엠, 위대한 루소 등은 전부 내가 참기 힘든 사람들이야. 반대로 그는 내가 존경하는 앵그르, 라파엘로, 드가를 아주 싫어하지. 나는 조용히 살기 위해서 그에게 '자네가 옳아, 보스'라고 말한다네. 그는 내 그림을 아주 좋아하지만, 작업할 때 내가 뭔가 잘못하고 있다고 쉴 새 없이 떠들어 대지. 그는 낭만주의자이고, 나는 원시적인 것을 좋아하네. 물감에 대해 말하자면 그는 몽티셀리처럼 두껍게 바르고

453

 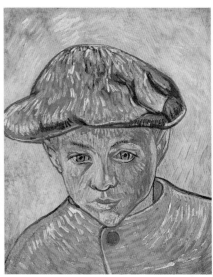

카미유 룰랭의 초상화
Portrait of Camille Roulin
아를, 1888년 11–12월
캔버스에 유채, 43×35cm
F 537, JH 1644
필라델피아, 필라델피아 미술관,
로돌프 마이어 데 샤우언지 부부가
기증, 월터 H. 애넌버그 부부
컬렉션에 한때 소장

카미유 룰랭의 초상화
Portrait of Camille Roulin
아를, 1888년 11–12월
캔버스에 유채, 40.5×32.5cm
F 538, JH 1645
암스테르담, 반 고흐 미술관
(빈센트 반 고흐 재단)

우연한 요소를 추구하는 반면, 난 그렇게 뒤범벅된 기법을 혐오한다네." 고갱은 반 고흐보다 훨씬 더 솔직하게 상황을 직시했다. 반 고흐의 편지는 문제를 얼버무리고 이 프로젝트가 실패했다는 인식을 억누르는 경향이 있었다. 고갱에게는 대가가 그리 크지 않았다. 낭비한 두 달을 잊고 떠나면 그뿐이었다. 그러나 반 고흐에게는 달랐다. 혼신을 다해 만들려고 했던 유토피아가 불가능한 꿈으로 판명된다면, 그것은 곧 세계관의 파괴를 의미했다. 그의 정체성의 대부분이 고갱과 함께 사라지게 될 것이다. 두 사람의 차이는 그림에서 가장 먼저 드러났고, 삶의 방식이 양립할 수 없다는 사실도 곧 명백해졌다. "그는 낭만주의자이고, 나는 원시적인 것을 좋아하네"라고 고갱은 말했다. 그가 탐탁지 않게 여겼던 것은 괴테가 다른 맥락에서 한탄했던 수도사의 특성이었다. 고갱은 덴마크에서 가난하게 살고 있는 아내와 다섯 아이를 둔 가장이었고, 상황에 양심의 가책을 느꼈으며, 미래의 미술을 위한 은둔의 금욕 생활이 필요하지 않았던 사람이었다. 다가올 새로운 세상에 대해 때로 느끼는 기쁨이 아무리 크다 해도, 고갱은 현재의 즐거운 생활을 원했기 때문에 화가가 되었다. 훗날 열대지방으로 도피한 일은 내면에 자리한 깊은 갈망을 나타낸다. 그는 갈망하는 천국을 지금 원했던 것이다. 다른 유토피아적인 세계의 가능성에는 거의 관심이 없었다. 반면 반 고

아를, 1888년 2월부터 1889년 5월까지

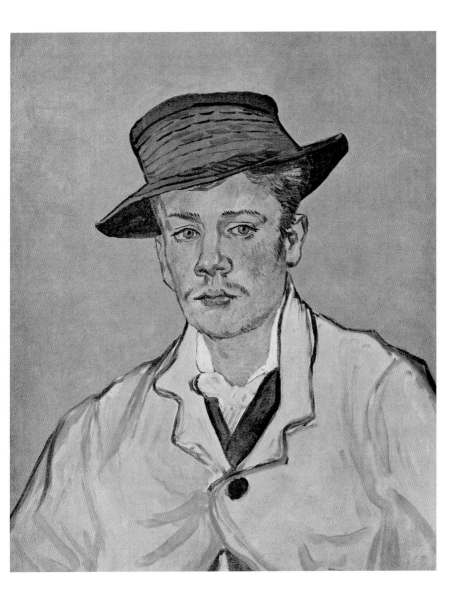

흐는 모든 사람과의 연락을 끊었고, 그의 생각과 막연한 환희가 부
자연스럽다는 것을 깨닫게 할 수 있는 어떤 것에도 참여하지 않았
다. 두 사람은 자연스러운 삶의 단순함으로 돌아가기를 원했다. 그
러나 반 고흐는 훨씬 더 특정한 이미지의 세계를 만들고 자신이 그

아르망 롤랭의 초상화
Portrait of Armand Roulin
아를, 1888년 11-12월
캔버스에 유채, 65×54.1cm
F 492, JH 1642
에센, 폴크방 미술관

속에서 살고 있다고 가정했다. 그는 고갱보다 훨씬 더 '삶과 미술의 통합'의 전형을 보여주는 사람이었다. 고갱은 자신이 그린 암시적인 조화의 그림들을 아를에서의 황량한 삶과 몇 광년이나 떨어진 것으로 보았다. 연대감에도 불구하고 고갱은 반 고흐의 삶의 개념이 어딘가 정상이 아니라는 생각을 하지 않을 수 없었다.

다시 말하면, 반 고흐가 자연스럽게 발전시킨 '삶과 미술의 통합' 개념이 고갱에게는 타당성이 없었다. 분명 그도 삶과 미술의 통합이 가능하리라고 믿었지만, 시골구석인 아를의 형편없는 노란 집에서는 가능성이 희박하다고 생각했다. 마치 실제 존재하는 것을 묘사하는 척함으로써 반 고흐의 그림이 생생하게 제시한 세계는 허구이며 환상이었고, 현실이기보다 기술과 인위성의 산물이었다. 이후 반 고흐의 삶은 이러한 예언적인 바람들의 자기실현을 위한 것이라고 볼 수 있다. 뒤따른 정신착란의 시기는 현실과 미술 작품, 사실과 허구의 통합을 제안한 미술 개념에 현실성이 없음을 강조한다. 이러한 미학이 혼란스러운 정신 상태를 나타낸다면, 일관되게 그의 삶도 역시 혼란스러웠다. 고갱이 기폭제였다. 고갱은 12월 23일

아기 마르셀 룰랭
The Baby Marcelle Roulin
아를, 1888년 12월
캔버스에 유채, 35×24cm
F 440, JH 1639
워싱턴, 국립미술관

아기 마르셀 룰랭
The Baby Marcelle Roulin
아를, 1888년 12월
캔버스에 유채, 35×24.5cm
F 441, JH 1641
암스테르담, 반 고흐 미술관
(빈센트 반 고흐 재단)

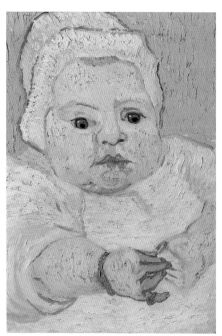
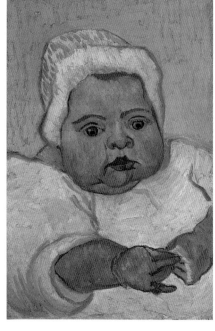

아를, 1888년 2월부터 1889년 5월까지

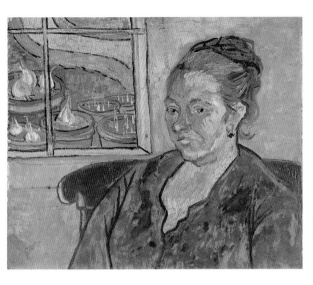

오귀스틴 룰랭 부인의 초상화
Portrait of Madame Augustine Roulin
아를, 1888년 11-12월
캔버스에 유채, 55×65cm
F 503, JH 1646
빈터투어, 오스카 라인하르트 컬렉션

저녁에 아를에서 발생한 참사에 공동 책임을 져야 한다. 사건은 이
번에도 성탄절에 벌어졌다.

　한동안 고갱은 아를과 화가 공동체, 반 고흐를 떠나겠다고 위협
했다. 12월 23일 저녁, 그는 행선지를 말하지 않고 집에서 나왔다.
최근 들어 한밤중에 고갱의 방에 불쑥 들어가 그가 있는지 확인하
곤 했던 반 고흐는 고갱이 떠날 것이라 짐작했다. 그는 고갱의 뒤를
따라갔다. 익숙한 발소리를 들은 고갱은 뒤를 돌아다봤고, 몸을 돌
려 급히 집으로 돌아가는 제정신이 아닌 듯한 반 고흐를 보았다. 불
안해진 고갱은 여관에서 하룻밤 묵기로 결정했다. 다음 날 아침, 그
가 집으로 돌아갔을 때 아를 전체가 뒤숭숭해져 있었다.

　성탄전야를 하루 앞둔 밤, 반 고흐는 칼로 자해를 했다. 그는 귓
불을 잘라 손수건에 싸고는 사창가의 매춘부에게 건넸다. 피를 너
무 많이 흘린 그는 집으로 돌아오자마자 의식을 잃었다. 기이한 선
물을 받은 매춘부의 신고로 경찰이 그를 찾아갔고 곧 쓰러진 반 고
흐를 발견했다. 그는 병원으로 옮겨졌고, 고갱은 아무 말도 남기지
않은 채 슬그머니 떠났다. 그들은 두 번 다시 만나지 않았다.

아기 마르셀 룰랭
The Baby Marcelle Roulin
아를, 1888년 12월
캔버스에 유채, 36×25cm
F 441a, JH 1640
파두츠, 소신덱 미술관

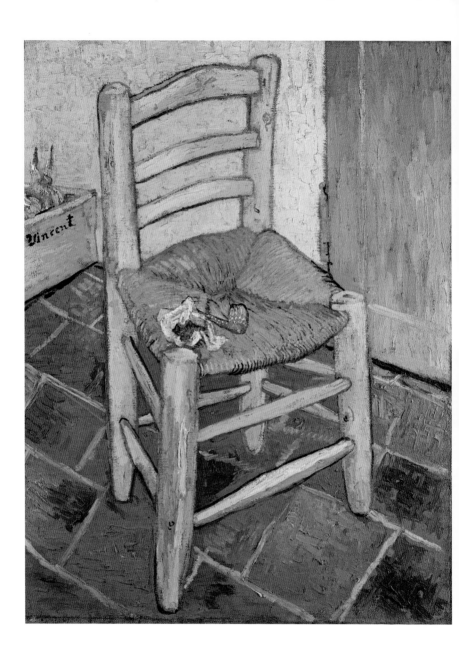

아를, 1888년 2월부터 1889년 5월까지

미술과 광기

수백 년 동안 미술사의 보다 재미있는 측면은 일화들을 들려주는데 열심이었다는 점이다. 젊은 양치기였던 조토Giotto di Bondone가 모래 위에 양을 그리고 있을 때 마침 위대한 화가 치마부에Giovanni Cimabue가 지나가다 조토의 위대한 재능을 발견했다는 이야기나, 경연에 참가한 화가들이 작품의 세련미로 승부를 걸고 있을 때 뒤러 Albrecht Dürer가 컴퍼스를 사용한 것처럼 완벽한 원 하나를 그려 경연에서 이겼다는 이야기 등 미술사학자들에게 이런 일화들은 꿈에서나 만날 법한 것들이다. 한 동료 화가와 진실에 관한 다툼을 하다가 결국 미쳐서 귀를 잘랐다는 반 고흐의 이야기는 전설의 이상적인 소재다. 이야기는 끊임없이 더해지고 윤색되고 시대의 입맛에 맞춰진다. 그러나 조토와 뒤러, 반 고흐의 이야기와 유사한 수많은 전설들은, 그 역사적 사실이 진정한 예술성을 갖춘 작품이 불멸하는 데 얼마나 기여하느냐에 비례해 인기를 얻는다는 점에 주목해야 한다. 각각의 이야기는 화가의 대중적 이미지에 이바지한다.

우리는 12월 23일 운명적인 저녁에 대해 숙고해야 할지 혹은 되풀이되는 발작과 고통을 화가의 전형적인 사례로 취급해야 할지 짚고 넘어가야 한다. 영혼의 고통을 견디는 고집불통 화가라는 정형화된 이미지에 관해 토론하는 대신, 반 고흐의 행동을 설명하는 다른 방식을 찾을 수도 있다. 심리학자이자 미술사학자인 에크하르트 노이만Eckhard Neumann은 1973년까지 반 고흐의 병을 밝히려고 시도한 출판물이 무려 93편이나 간행됐다는 사실을 규명했다. 그중 13편은 그가 정신분열증을, 13편은 간질을, 5편은 둘 모두를 앓았다는 의견을 내놓았다. 어떤 것은 알코올이, 어떤 것은 매독이 원인이라고 보았고, 또 어떤 것은 병리적인 원인을 찾지 못했다. 원인을 설명하는 견해들은 목록으로 세울 수 있을 만큼 많다. 그러나 우리는 과감히 뛰어들어 이 목록에 또 다른 이유를 추가해야 한다.

고갱의 아를 체류가 반 고흐의 신경쇠약에 중요한 영향을 끼친 것은 분명하다. 두 강한 개성이 대립하여 소위 죽을 때까지 싸운 전형적인 사례였다. 고갱은 1903년에 간행한 회고록 『전과 후』에서 그날 밤, 반 고흐가 그를 뒤따를 때 손에 든 칼을 봤다고 주장했다. 반 고흐는 살인을 하려던 것일까? 그러다 친구의 권위에 겁먹고 자

담뱃대가 놓인 빈센트의 의자
Vincent's Chair with His Pipe
아를, 1888년 12월
캔버스에 유채, 93×73.5cm
F 498, JH 1635
런던, 내셔널 갤러리

담배 피우는 사람
The Smoker
아를, 1888년 12월
캔버스에 유채, 62.9×47.6cm
F 534, JH 1651
펜실베이니아 메리온 역, 반즈 재단

해를 한 것일까? 혹은 고갱이 기억 속의 심리적인 위기를 진짜 위협으로 해석하며 책임감을 피하려했던 것일까? 갈등은 분명 그들 마음속에 깊이 자리 잡고 있었다. 두 사람에게 갈등은 기본적인 존재 상태로의 회귀를 나타냈다. 분명 이 상황에서 고갱이 둘 중 더 안정된 사람이었다. 그는 떠난다는 간단한 방법으로 극단적인 양자택일에서 도망칠 수 있었다. 반 고흐는 어땠을까? 탈출 방법을 찾는 것이 그에게는 불가능했을까? 고갱은 반 고흐의 미술에 근본적인 의구심을 표현했고, 반 고흐는 신념에 집착하며 고갱의 생각을 무시했다. 반 고흐는 자신의 고집에 대가가 따르리라는 사실을 알고 있었다. 그는 오랫동안 예상했던 심판의 날이 닥쳤음을 깨달았고, 그런 이유로 고갱처럼 상황을 회피할 수 없었다.

대가나 값을 치른다는 개념은 물질주의적인 19세기 사고의 전형이었다. 예컨대, 종의 생존은 개별 개체의 삶과 관계가 없다는 다윈의 진화 이론에서 이 개념을 확인할 수 있다. 즉, 전체의 생존을 보장하기 위해 개별 개체는 자연에 진 빚을 희생을 통해 갚는다. 하나의 행동에 필요한 힘은 반드시 다른 곳에서 취한다는 에너지 보존의 법칙에서도 이 개념을 볼 수 있다. 한때 태양이 에너지를 다해 사라져 버리지 않을까 하는 두려움이 널리 퍼졌다. 태양이 발산한 빛에 대한 대가를 치러야 하지 않을까에 대한 두려움이었다. 세기 말의 데카당스에는 변세라는 개념에 대한 예시가 많이 있었다. 인간 문명의 진보는 필연적으로 개인에게서 영혼의 파괴와 신경쇠약의 형태로 대가를 요구할 것이었다(당대 사람들은 이렇게 믿고 있었다).

반 고흐 역시 자신이 끝없이 대가를 치르고 있다고 생각했다. 그는 1888년 여름에 이렇게 말했다. "악마가 빈 캔버스보다 그래도 더 가치 있는, 내가 뭔가를 그린 캔버스를 빼앗아 간단다. 나는 절대로 더 큰 바람은 없어. 하지만 적어도 내게 그림을 그릴 이유와 권리는 있다! 전 인류의 친구로서 내가 할 수 있는 만큼, 그리고 해야만 했던 방식으로 살아가기 위해 대가로 지불한 것은 고작 망가진 몸과 머리야. 그리고 네가 대가로 지불한 것은 나한테 보낸 1만 5,000프랑에 불과하단다." 그는 고갱이 아를로 오기 전 이렇게 편지했다. "우리가 쓴 돈을 벌 방도가 없기 때문에 나는 정신이 산산이 부서지고 육체적으로 완전히 소모될 때까지 계속해서 창작해야 한다는 생각이 든다."(편지 557) 그리고 신경쇠약 이후에 또 한 번 말했다. "내 그림은 아무런 가치가 없다. 그런데도 나는 아주 많은 대가를 치렀

폴 고갱의 의자
Paul Gauguin's Armchair
아를, 1888년 12월
캔버스에 유채, 90.5×72.5cm
F 499, JH 1636
암스테르담, 반 고흐 미술관
(빈센트 반 고흐 재단)

아를, 1888년 2월부터 1889년 5월까지

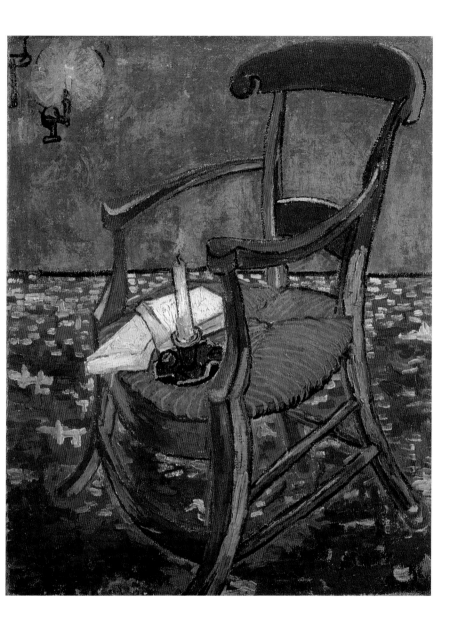

어. 때로는 내 피와 머리까지도 말이야."(편지 571)

반 고흐는 그가 지출한 비용을 몸으로 갚을 준비가 되어 있었다. 이는 물질주의의 교과서적인 사례였다. 손익계산에서 돈은 몸으로 수지 균형을 맞출 수 있었다. 그는 미술에 투자한 바로 그 순간 망할 위험도 각오했던 것이다. 이제 그가 진 빚은 화폐로 갚을 수 없었다. 반 고흐는 자신의 자연 자원, 즉 건강과 사고의 명료함을 대가로 지불했다. 고갱과의 계획이 어그러지기 전에도 그는 예술적 삶에 자금을 조달하기 위해 극도로 힘든 식이요법을 감수하고 있다는 사실을 스스로 잘 알고 있었다. 그는 엄청난 양의 술과 커피를 마시고 담배를 피웠다. 이러한 중독 물질들은 그림에 득이 됐지만, 그는 곧 생산성의 대가를 육체로 치렀다는 사실을 깨달았다. 반 고흐는 의료진이 내린 결론을 설명했다. "때에 맞춰 충분히 음식을 섭취하지 않고 커피와 술로 버티어 왔다고 해. 인정할게. 하지만 지난 여름에 달성한 그런 고귀한 노란색을 얻기 위해서는 나에게 활력을 불어넣어야 했어."(편지 581)

이것도 충분하지 않다는 듯, 12월의 그날 밤 반 고흐는 여기서 한 걸음 더 나아갔다. 그는 숙취를 겪고 나서 매번 자신의 행실을 고치겠다고 언제나 결심했다. 매일 섭취한 중독 물질로 입은 피해는 되돌릴 수 있는 상태였다. 그러나 이번에는 회복 불가능한 해를 입

우체부 조제프 룰랭의 초상화
Portrait of the Postman Joseph Roulin
아를, 1888년 11-12월
캔버스에 유채, 65×54cm
F 434, JH 1647
빈터투어, 빈터투어 미술관

남자의 초상
Portrait of a Man
아를, 1888년 12월
캔버스에 유채, 65×54.5cm
F 533, JH 1649
오테를로, 크뢸러 뮐러 미술관

아를, 1888년 2월부터 1889년 5월까지

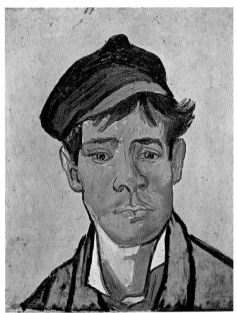

한 것이다. 그는 죽는 날까지 불구의 상태로 살았다. 고갱은 그 어느 때보다도 더 많이 반 고흐의 기법에 이의를 제기했다. 반 고흐는 위기에서 벗어나야만 한다고 느꼈다. 그 방법은 당대 이론가들이 창조적 성격의 증거라고 간주한 방식으로 이루어졌다. 니체는 이렇게 말했다. "훼손과 기형 혹은 장기의 심각한 결함 등은 종종 다른 장기의 예외적인 발전을 가져온다. 다른 장기에서 자체의 임무는 물론 결함 있는 장기의 임무까지 완수해야 하기 때문이다. 이것은 많은 경우에 있어서 뛰어난 재능의 근원이다." 반 고흐가 자른 귓불은 그의 생산성의 대가였다. 그는 생산성을 유지하기로 결심했다. 후에 그는 발작이 일어난 동안 경험한 환각을 설명했다. 그는 환청을 듣고 환영을 보았다. "들리는 동시에 보였다."(편지 592) 반 고흐가 귀를 잘랐다는 것을, 그 희생이 잠재의식적으로 화가에게 절대 없어서는 안 될 신체 기관(눈)을 구하기 위한 행동이었다고 보는 것이 그렇게 잘못된 생각일까?

　그의 행동을 설명할 때, 반 고흐가 자기가 무슨 일을 하는지 완전하게 인식했다고 시사하는 것은 적절하지 않을 수 있다. 그러나 당시만 해도 에너지 보존법칙, 소득과 지출의 균형에 영감을 받

외눈의 남자 초상화
Portrait of a One-Eyed Man
아를, 1888년 12월
캔버스에 유채, 56×36.5cm
F 532, JH 1650
암스테르담, 반 고흐 미술관
(빈센트 반 고흐 재단)

모자를 쓴 청년
Young Man with a Cap
아를, 1888년 12월
캔버스에 유채, 47.5×39cm
F 536, JH 1648
개인 소장

아를의 댄스 홀
The Dance Hall in Arles
아를, 1888년 12월
캔버스에 유채, 65×81cm
F 547, JH 1652
파리, 오르세 미술관

아를, 1888년 2월부터 1889년 5월까지

아를 경기장의 관중
Spectators in the Arena at Arles
아를, 1888년 12월
캔버스에 유채, 73×92cm
F 548, JH 1653
상트페테르부르크, 예르미타시 미술관

아 신체적 장애가 있는 사람들에게 더 증대된 창조적 능력이 있다
는 믿음이 팽배했다. 반 고흐는 이러한 생각들이 시사하는 방식으
로 사는 것이 그의 목표와 잘 맞아 떨어진다는 것을 알았다. 귀스
타브 플로베르Gustave Flaubert는 이렇게 말했다. "진주는 굴의 아픔이
다. 그렇기에 또한 하나의 양식이란 뿌리 깊은 고통의 산물일 것이
다." 반 고흐도 진주를 치러야 할 대가의 메타포로 이용했다. "다
이아몬드나 진주를 발견하는 것보다 좋은 그림을 그리는 것이……

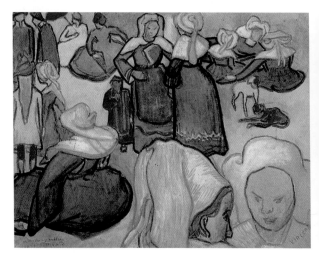

브르타뉴 여인들
(에밀 베르나르 모사)
Breton Women
(after Emile Bernard)
아를, 1888년 12월
수채화, 47.5×62cm
F 1422, JH 1654
밀라노, 시립근대미술관

아를, 1888년 2월부터 1889년 5월까지

정물: 드로잉보드, 담뱃대,
양파, 봉랍
**Still Life: Drawing Board, Pipe,
Onions and Sealing-Wax**
아를, 1889년 1월
캔버스에 유채, 50×64cm
F 604, JH 1656
오테를로, 크뢸러 뮐러 미술관

더 어렵다. …… 고통을 겪는 중에 진주가 생각났어. 낙담하던 때
에 네가 진주에서 위안을 얻었다고 해도 조금도 놀랍지 않을걸."
(편지 543) 반 고흐는 아를에서도 변함없이 미학과 미술 개념에 대해
토론했다. 그는 특유의 열정으로 참여했고, 늘 그렇듯 도를 넘어섰
다. 그는 토론을 바탕으로 원칙을 추론하고 그것을 삶에 적용했다.

그의 기이한 행동을 복잡하게 만든 것은 그가 피투성이 귓불을
사창가로 가져갔다는 사실이었다. 반 고흐는 이곳에서라면 자신의
행동을 이해받고 동정을 얻으리라고 생각한 듯하다. 자연적으로 화
가와 매춘부는 한패였다. 그는 베르나르에게 말했다. "자네와 내가
화가로서 사회에서 거부당하고 추방당한 것처럼, 우리의 친구인 이
자매도 틀림없이 그렇다네."(편지 B14) 이 생각은 19세기 특유의 사
고방식이었다. 카를 루트비히 페르노프Carl Ludwig Fernow는 다음과 같
이 말했다. "화가는 그저 너그럽게 봐줘야 한다. 유대인과 마찬가지
로 화가에게는 평범한 시민의 권리가 없다. 아카데미가 그의 게토
이며, 매춘부가 그에 상응하는 여성이다." 훼손한 자신의 귀를 전리

오른쪽:
뒤집힌 게
Crab on Its Back
아를, 1889년 1월
캔버스에 유채, 38×46.5cm
F 605, JH 1663
암스테르담, 반 고흐 미술관
(빈센트 반 고흐 재단)

정물: 노란 종이 위의
훈제 청어
Still Life: Bloaters on a Piece of
Yellow Paper
아를, 1889년 1월
캔버스에 유채, 33×41cm
F 510, JH 1661
개인 소장

품처럼 들고 반 고흐는 자기를 받아 줄 유일한 장소인 매춘부들의 게토로 출발했다(불구였던 툴루즈 로트레크가 같은 시기 파리의 사창가에서 가장 편안함을 느꼈던 것은 우연이 아니다). 반 고흐는 '2주에 한 번 사창가에 가는' 수도사가 되기를 바랐다. 수도실과 쾌락의 집은 (자의로 선택한 건 아니었지만) 외톨이가 틀어박힐 수 있는 은둔처였다.

사창가의 여자들이 반 고흐의 문제를 이해했다면 12월 23일 사

정물: 오렌지, 레몬, 파란 장갑
Still Life: Oranges, Lemons and Blue
Gloves
아를, 1889년 1월
캔버스에 유채, 47.3×64.3cm
F 502, JH 1664
워싱턴, D.C., 국립미술관

아를, 1888년 2월부터 1889년 5월까지

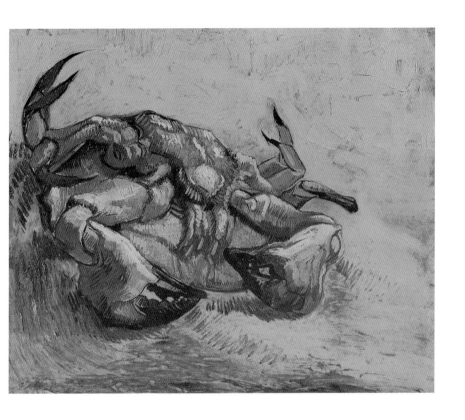

정물: 붉은 청어 두 마리
Still Life: Two Red Herrings
아를, 1889년 1월
캔버스에 유채, 33×47cm
F 283A, JH 1660
프랑스, 프란시스 정커 컬렉션

게 두 마리
Two Crabs
아를, 1889년 1월
캔버스에 유채, 47×61cm
F 606, JH 1662
런던, 파지오나토 파인 아츠

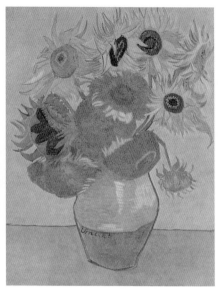

**정물: 화병의 해바라기
열네 송이**
Still Life: Vase with Fourteen
Sunflowers
아를, 1889년 1월
캔버스에 유채, 100.5×76.5cm
F 457, JH 1666
도쿄, 솜포재팬 미술관

**정물: 화병의 해바라기
열두 송이**
Still Life: Vase with Twelve Sunflowers
아를, 1889년 1월
캔버스에 유채, 92×72.5cm
F 455, JH 1668
필라델피아, 필라델피아 미술관

건은 밖으로 알려지지 않았을 것이다. 그러나 그들은 간밤의 일을 경찰에 신고했다. 다음 날 아침, 노란 집 바깥에 사람들이 모여들게 한 것도 그들이었다. 그들이 할 수 있는 일은 아무것도 없었지만 반 고흐는 그들 덕분에 과다출혈로 죽지 않게 되었을 것이다. 이때까지 화가로서 그의 위기는 사적인 영역에 남아 있거나 혹은 편지와 철저히 개인적인 그림으로만 표현되었기에, 대중이 전혀 알 바가 아니었다. 그러나 이제 사건은 대중에게 알려졌고, 사회는 그에게 맡은 역할을 하기를 요구했다. 어떤 면에서는 그에게 잘 어울리는 역할이었다. 반 고흐는 이제 미치광이였다.

2주 후 반 고흐는 퇴원했다. 정신이상이 아니라 상처에서 나는 피를 멎게 하려고 입원한 것이었다. 집으로 돌아온 그는 다시 그림을 그리기 시작했고, 몇 안 되는 지인들을 만났다. 그러나 한 달이 지난 1889년 2월 초에 상황은 새로운 국면으로 접어들었다. 반 고흐는 피해망상증으로 또다시 입원했다. 10일간 치료가 이어졌다. 퇴원했을 때 그의 피해망상증은 겉으로 보이는 것처럼 근거 없는 증상이 아니라는 사실이 드러났다. 아를의 선량한 시민들은 '공공의 위협'이라는 이유로 반 고흐를 감금하라는 탄원서를 당국에 제출했다. 2월 말, 그는 다시 입원했다. 정신이 멀쩡했던 반 고흐는 책

아를, 1888년 2월부터 1889년 5월까지

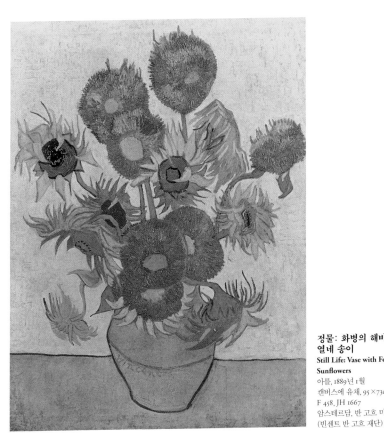

**정물: 화병의 해바라기
열네 송이**
Still Life: Vase with Fourteen
Sunflowers
아를, 1889년 1월
캔버스에 유채, 95×73cm
F 458, JH 1667
암스테르담, 반 고흐 미술관
(빈센트 반 고흐 재단)

도, 화구도, 심지어 담배 파이프도 없이 격리됐다. 그는 감옥에 갇힌 것과 마찬가지였다. 그러나 정신병자로 분류했기 때문에 독방 감금 은 입원이라고 불렸다. 「사회에 의한 자살Suicide by Society」은 앙토냉 아르토Antonin Artaud가 쓴 반 고흐 연구의 제목이었다. 반 고흐는 자 살하기 전에 우선 미쳐야 했다. 이제 그는 예술성과 정신이상이 동 의어라는 아주 오래된 고정관념의 화신이 되었다.

존 드라이든John Dryden은 이렇게 말했다. "천재성은 거의 광기 와 비슷하다." 낭만주의자들은 어디서나 그런 주제를 받아들였다. 19세기 초에 독일 철학자 쇼펜하우어Arthur Schopenhauer는 시와 광기 가 유사하다고 주장했다. 쇼펜하우어의 고전주의적 사고방식으로 고통과 슬픔을 강조하는 모든 강렬함, 주관성, 비합리성은 잘못된

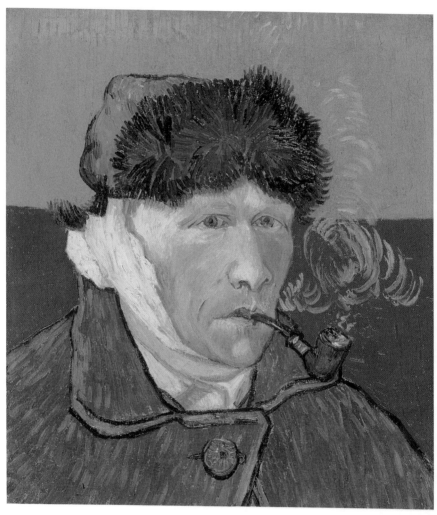

**담뱃대를 물고 귀에 붕대를
감은 자화상**
**Self-Portrait with Bandaged Ear
and Pipe**
아를, 1889년 1월
캔버스에 유채, 51×45cm
F 529, JH 1658
스타브로스 S. 니아르코스 컬렉션

것이었다. 이러한 현상들은 현실 세계에서 추방할 수 없지만, 사회
적 교류에 부적합한 이방인의 상징으로 최소한 방관만이 허용되는
위치로 밀어내야 했다. '천재'라는 용어를 사용하게 되면 병리학적
인 영역이 연상됐다. 쇼펜하우어는 "인간을 때때로 완전히 지배하
는 더 높은 존재의 영향"이 있다는 것을 당연하게 받아들였다. 존재
적인 불안으로 영혼이 가득 찬 낭만주의 화가는 탁월한 희생양이었
다. 블레이크William Blake와 횔덜린부터 슈만Robert Schumann에 이르기

아를, 1888년 2월부터 1889년 5월까지

까지 광기에 관한 이야기는 대단히 많다. 그들 중에서 가장 위대한 베토벤과 고야도 심각한 문제가 있었다. 쇼펜하우어는 드라이든과 고대까지 거슬러 올라가는 전통을 다시 언급하면서 "천재와 광기는 겹쳐지는 공통분모가 있다"고 평했다.

이러한 개념은 사방에 이젤을 들고 다니며 술을 마시고, 사창가에 드나들고, 아무도 거실에 걸고 싶어 하지 않는 그림을 그리는 반 고흐 같은 괴짜를 분류하는 최선의 방법을 사회에 제공했다. 속물적인 상식은 사회의 편견에 영합하는 철학적인 식견을 선호한다. 쇼펜하우어는 자신의 이론이 당대의 미학적 논쟁에 진지한 공헌을 하길 원했던 것이지, 정신병원 건립을 위한 구실이 되기를 바란 것은 아니었다. 그는 이렇게 말했다. "쓸모가 없다는 사실은 천재의 작업의 본질적인 특성이고, 고결함의 특허다." 그러나 19세기에는 계산과 비용 및 지불 같은 생각들이 인기를 얻었고, 예술적 삶은 도발로 여겨졌다. 예술가들이 할 수 있는 최선의 선택은 시야에서 사라지는 것이었다.

반 고흐는 시대의 개념들을 공유했지만, 이 개념들을 자신에게 유리하게 조정할 수 있는 능력이 있었다. 그렇게 자기희생은 그의 목표가 됐다. 이제는 창조력을 위해 한동안씩 지속되는 정신착란 증세로 대가를 지불했다. 그러자 육체적 건강이 지속적으로 향상되기 시작했다. 신체를 압박하던 중압감은 정신 건강으로 옮겨갔다. 게다가 그는 사회가 교묘하게 몰아넣어 추방당하는 처지를 선택했다. 이방인으로 정의됐고 잔인함과 폭력에 연루됐으나, 그럼에도 누구도 그가 왜 그런 행동을 했는지 질문할 수 없는 처지였다. 어쨌거나 그는 오랫동안 이 같은 질문들로 고통받았다. 반 고흐는 사회와 화해했다. 그는 자발적으로 생레미 정신병원으로 들어가, 공식적으로 소위 '저주받은 화가'가 되었다. 그의 총체예술은 안전한 배출구를 발견했다. 이른바 미치광이들에게는 자신의 것이 아무것도 없다. 현실 세계와 자신의 고유한 기질이 초래한 고통을 제외하고는 말이다. 고통은 그들을 정의하는 특성이 된다. 반면, 사회는 질서 잡힌 상태 너머의 인생을 살 만한 가치가 없는 것으로 여겼다. 반 고흐는 순응하며 살 능력이 없는 것에 대해 고심했고, 그 결과로 생긴 고통을 견뎠다. 그런데 이제 순응하지 못하는 이단성이 미친 사람으로서 그의 핵심적인 특성이 되었다.

편지 구절들을 보면 반 고흐는 자신에게 미친 사람이라는 딱지

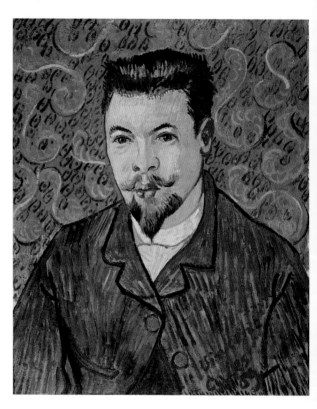

펠릭스 레이 박사의 초상화
Portrait of Doctor Félix Rey
아를, 1889년 1월
캔버스에 유채, 64×53cm
F 500, JH 1659
모스크바, 푸슈킨 미술관

자장가(룰랭 부인)
La Berceuse(Augustine Roulin)
아를, 1889년 1월
캔버스에 유채, 93×73cm
F 506, JH 1670
시카고, 시카고 아트 인스티튜트

가 붙는 과정과 자신이 일으킨 스캔들이 현대미술 운동을 위한 최고의 홍보였음을 분명히 알고 있었다. 그는 이렇게 말했다. "처음부터 내게는 악의를 가진 적들이 있었어. 하지만 이 모든 소란은 '인상주의'에 도움이 될 거야."(편지 580) 그는 자신의 연기 능력이 충분할지에 대해 짐작해봤다. "나는 공증인으로서 소명을 실천한 드가만큼 침착하게 미치광이로서 내 소명을 받을 작정이야. 하지만 그 역할을 해낼 기운이 있을 것 같지 않구나."(편지 581) 그가 중산계급 사회에 내재된 위험성을 경고하는 역할을 할 수 있다는 것은 분명했다. "어떤 사람들은 술에 대해 끔찍한 미신을 가졌단다. 절대 술을 마시거나 담배를 피우지 않는다는 사실에 자랑스러워하는 사람들 말이야. 물론 거짓말이나 도둑질을 하지 말라든지 혹은 다른 범죄를 저지르지 말라는 규율도 있다. 그러나 좋든 나쁘든 간에 우리가 사는 사회에서 미덕만을 가지기는 너무 어렵다."(편지 585)

아를, 1888년 2월부터 1889년 5월까지

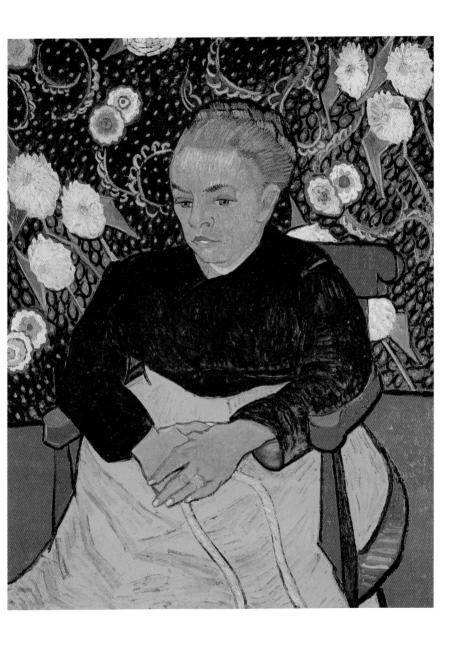

자장가(룰랭 부인)
La Berceuse(Augustine Roulin)
아를, 1888년 12월
캔버스에 유채, 92×73cm
F 504, JH 1655
오테를로, 크뢸러 뮐러 미술관

자장가(룰랭 부인)
La Berceuse(Augustine Roulin)
아를, 1889년 1월
캔버스에 유채, 93×74cm
F 505, JH 1669
뉴욕, 메트로폴리탄 미술관

반 고흐의 정신이상 상태가 진짜였음은 의심의 여지가 없다. 그는 피해망상적인 발작과 이해할 수 없는 우울증으로 고통받았고, 당연히 그의 정신에는 심각한 결함이 있었다. 그러나 여기서 중요한 점은 정신의학적인 관점보다 미학적인 관점에서 이러한 결함에 관심을 가져야 한다는 사실이다. 반 고흐는 낭만주의적 질환과 총체예술을 물려받았고 시대의 병을 앓았다. 되풀이되는 광기의 발작은, 인생의 불가사의와 예측 불가능성에 대한 과민한 반응에서 비롯된 저항할 수 없는 고독을 피하는 방법이었다. 그의 발작은 제삼자가 이해할 수 없는 격동적인 내면 통합의 순간이었다. 내면의 상태를 어떻게 묘사해야 할지 몰랐던 반 고흐는 테오에게 보낸 편지에서 "시간과 불변성이라는 베일이 잠깐 걷히는 것처럼 보이는 시간들"(편지 582)이라는 표현으로 설명했다.

고유한 개인성, 그의 존재적인 경험, 그리고 변치 않는 모범 등이 뗄 수 없이 연결되었다. "열정이나 정신병, 혹은 그리스인들의 신탁 같은 예지력에 동요하는 순간이 있단다."(편지 576) 오랜 옛적부터 예술가의 특성으로 여겨지는 열정과 현대에서 그에 상응하는 광기는 선지자나 신탁의 예지력 안에 통합돼 있다. 반 고흐는 그의 운명의 아이러니 즉 오로지 한 개인으로서 광기를 경험할 수 없는

아를, 1888년 2월부터 1889년 5월까지

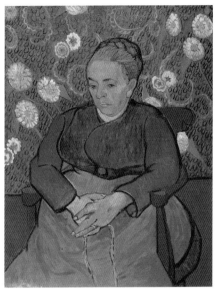

자장가(룰랭 부인)
La Berceuse(Augustine Roulin)
아를, 1889년 2월
캔버스에 유채, 92.7×72.8cm
F 508, JH 1671
보스턴, 보스턴 미술관

자장가(룰랭 부인)
La Berceuse(Augustine Roulin)
아를, 1889년 3월
캔버스에 유채, 91×71.5cm
F 507, JH 1672
암스테르담, 시립미술관

역설적인 뒤틀림을 인식했다. 이처럼 그를 극한으로 몰고 간 상황을 앞서 표현했던 사람, 문학 구절, 그림, 음악 작품 등은 항상 존재했다. 반 고흐는 이러한 정형화된 이미지에 공감했다. 그를 위대한 인물로 만드는 중심에는 이러한 의식적인 자각이 있다. 또한 그러한 자각은 낭만주의의 두 번째 물결에서 반 고흐가 맡은 역할의 특징이기도 하다. 어쩌면 반 고흐는 예술이 미리 계획해 놓은 뭔가를 겪었던 것인지도 모른다. 그는 문학적 클리셰를 삶의 현실로 전환시켰다. 그는 스스로 전설이 됐다. 그리고 삶과 미술의 통합에 새로운 시각이 하나 더 추가됐다. 삶과 미술은 모두 인류 역사의 경험 속에 내재되어 있었다. 진정한 통합은 오로지 광기를 통해서만, 일상의 사소한 투쟁을 넘어 서서 과거의 위대한 인물을 모방하는 가운데서만 이루어질 수 있었다. 술에 취해 미처버렸다는 화가 몽티셀리도 모방의 대상이었다. 반 고흐에게는 물론 미치광이 동지들이 있었다. 프리드리히 니체, 아우구스트 스트린드베리, 아르튀르 랭보Arthur Rimbaud가 그들이었다.

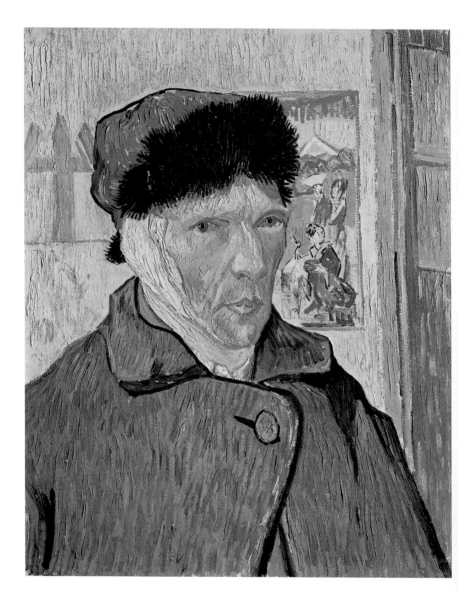

귀에 붕대를 감은 자화상
Self-Portrait with Bandaged Ear
아를, 1889년 1월
캔버스에 유채, 60×49cm
F 527, JH 1657
런던, 코톨드 미술관

아를, 1888년 2월부터 1889년 5월까지

그림의 지탱하는 힘

1889년 1-5월

반 고흐는 동생을 안심시키려고 이렇게 말했다. "내 판단으로 난 정신병자가 아니야. 두 번의 발작 사이에 그린 그림들이 평온함을 자아내고 내가 그린 다른 그림들 못지않다는 사실을 알게 될 거야. 할 일이 없는 것이 일을 해서 피곤한 것보다 더 위험하다."(편지 580) 여기서 우리는 반 고흐가 이후 비평가들을 사로잡았던 논쟁에 직접 참여하고 있는 것을 볼 수 있다. 작품 자체에서 정신병 치례를 하는 사람이 그렸다는 사실이 드러나는가? 이 질문에 대한 비평가들의 답은 좋게 말해 특이한 경우가 많았다. 반 고흐의 생레미 체류를 다루는 이번 장에서는 비평가들의 의견 일부를 살펴보려고 한다. 이미 언급된 내용에 비추어, 반 고흐의 작품이 당연하고 불가피하게 그의 '정신이상'에 영향을 받았다는 사실은 분명하다. 그러나 정신분열 환자들이 그린 때로 미술이라고 지칭되는 것과 반 고흐의 그림은 공통점이 없다. 반 고흐의 그림은 어느 때보다도 세심하게 계획되고 기교적으로 구성되었기 때문이다. 분명한 사실은 반 고흐가 1888년 말부터 그린 그림들에 단호한 색채 사용과 나선형의 소용돌이치는 선이 더해졌다는 것이다. 그는 조증에 시달린 느낌을 표현하려고 시도했고, 나아갈 방향을 더 이상 유토피아에서 찾지도 않았다. 보다 조밀하고 개인적인 작품들은 때로 부자연스럽게 보였다. 이러한 점들은 뒷장에서 다시 짚어볼 것이다.

반 고흐는 자신이 옛날과 같다고 주장하면서 테오를 안심시키려고 했다. 생레미에서 적극적으로 '미치광이' 역할을 취한 이후에 그의 성격에 놀라운 변화가 있었다는 것은 분명하다. 그럼에도 불구하고, 반 고흐의 정신에 남겨진 광기의 흔적들은 아를에서 마지막 몇 달간 그린 소수의 작품에서 완벽하게 드러났다. 그는 상황을 받아들이려고 노력하면서 네 가지 입장을 취했다. 첫째, 그는 12월 23일 사건을 꽤 구체적으로 다뤘다. 둘째, 감금된 느낌과 밀실공포증을 표현하려고 노력했다. 셋째, 그림을 통해 세상과의 신뢰 및 친근감을 쌓는 일을 한층 시급한 문제로 여겼다. 넷째, 일부 초창기 작업 방식을 다시 사용하기 시작했다(특히 모사 습관이 중요해졌다).

일상의 사물로 표현된 인생과 위로와 평온함은 각별한 관심의 대상이 되었다. 반 고흐는 다수의 사물을 시각적으로 일관성 있게

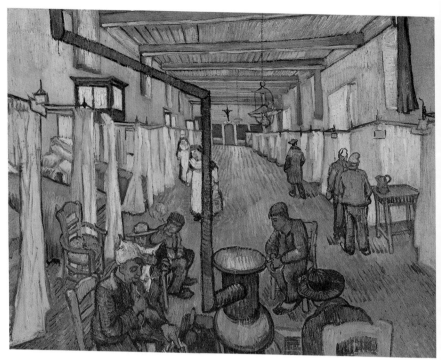

아를의 병원 병동
Ward in the Hospital in Arles
아를, 1889년 4월
캔버스에 유채, 74×92cm
F 646, JH 1686
빈터투어, 오스카 라인하르트 컬렉션

조화시키는 것을 목표로 삼았다(467쪽 비교). 모티프로 선택한 사물들을 배열하면서 자신의 현재 상태에 무엇이 도움이 되고 관련 있는 것은 무엇인지 유념했다. 프랑수아 라스파유François Raspail의 건강 연감, 양파(라스파유가 불면증에 추천했다), 그가 애용한 파이프와 담배 쌈지, 멀리 떨어져 있는 형에 대한 지지와 애정을 보여주는 동생의 편지, 삶의 불꽃이 아직 꺼지지 않았다고 말하는 불 켜진 초, 친구들과 계속 연락을 주고받을 거라는 확신의 증거인 붉은 봉랍, 금주를 암시하는 빈 포도주병 등이 보인다. 구성의 측면에서 병치 원칙은 그다지 성공적이지 않다. 반 고흐는 자신에게 위안을 주고, 행복의 약속을 말하고, 낙관주의와 희망을 불어넣은 물건에 대한 정서적 애착을 세심한 세부 묘사로 기록할 뿐이다. 그는 캔버스에 표현함으로써 그 희망을 계속 간직하고 싶었다. 모티프에 담긴 개인적인 상징성은 객관적인 외부세계에 대한 참조가 점차 희미해짐에 비례해 더욱 중요해진다. 반 고흐의 물건들은 더 이상 일상적이고 기능적인 사물이 아니었다. 이제 사물의 마술적인 특성이 전면에 부

아를, 1888년 2월부터 1889년 5월까지

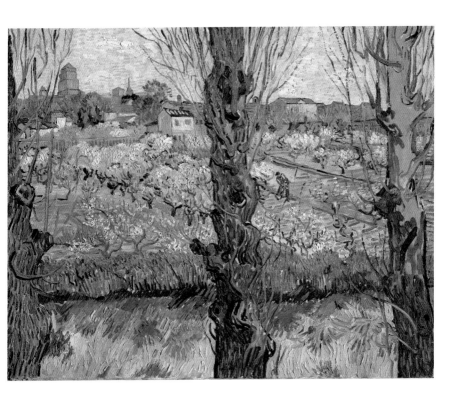

각됐다. 그다음으로 고립의 슬픔과 시련을 표현한 세 점의 그림이 나타난다. 〈아를 풍경이 보이는 꽃이 핀 과수원〉(481쪽), 〈아를의 병원 마당〉(489쪽), 〈아를의 병원 병동〉(480쪽)이 그것이다. 몇 주간 이어진 감금은 이 그림들의 온화한 체념의 정서와 표현이 절제된 쾌활한 분위기의 정물을 분리한다. 주제는 감금된 경험이었다(이 시점에서 그림 양식은 아직 영향을 받지 않은 상태였다). 〈아를 풍경이 보이는 꽃이 핀 과수원〉은 곤경에 빠진 자신의 처지를 고요하고 감성적으로 고찰하는 명작으로, '공공의 위협'이라고 낙인찍힌 이의 현실을 (아주 호소력 있게) 암시한다. 세 그루의 울퉁불퉁한 포플러 나무 너머로 아를의 매력적인 풍경과 멋진 미래를 약속하며 꽃을 피운 과일나무들이 보인다. 알리스캉 그림(438, 439쪽)의 나무줄기와 달리, 이 수직선에는 미학적인 섬세함이 없다. 이는 구성적 장치라기보다 그가 넘어가지 못하는 경계를 표시하는 장애물이다. 시선을 가로지르는 빗장을 놓는 것은 고갱에게 배운 접근법이었지만, 구성상의 혁신으

아를 풍경이 보이는 꽃이 핀 과수원
Orchard in Blossom with View of Arles
아를, 1889년 4월
캔버스에 유채, 72 ×92cm
F 516, JH 1685
뮌헨, 바이에른 국립회화미술관, 노이에 피나코테크

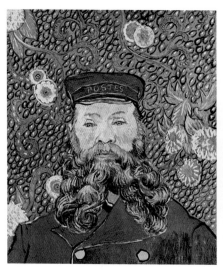
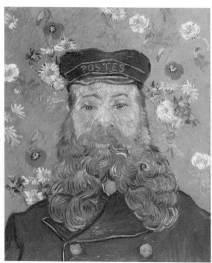

우체부 조제프 룰랭의 초상화
Portrait of the Postman Joseph Roulin
아를, 1889년 4월
캔버스에 유채, 64×54.5cm
F 436, JH 1675
뉴욕, 현대미술관

우체부 조제프 룰랭의 초상화
Portrait of the Postman Joseph Roulin
아를, 1889년 4월
캔버스에 유채, 65×54cm
F 439, JH 1673
오테를로, 크뢸러 뮐러 미술관

로 제시된 것은 아니었다. 오히려 이 장치는 말 그대로 반 고흐가 홀로 갇혀 있는 동안 불가피하게 경험했던 밀실공포증을 나타낸다. 봄철 자연의 아름다움과 아를의 모습은 그의 상황을 더 악화시켰다. 그에게는 탈출구가 없었다. 더 나은 삶에 대한 유토피아적인 비전은 이제 접근 불가능한 것이 되었다. 불과 일 년 전만 해도 분명하게 표현할 수 있는 것이었지만, 이제는 정원에 감춰져 있었다. 반 고흐는 공간적인 연속성을 확립하는 데 늘 관심을 가졌으나 〈아를 풍경이 보이는 꽃이 핀 과수원〉에서 그는 자신의 관습과 결별한다. 그리고 전경과 배경을 이어주며 교량 역할을 하던 대상을 모두 없애면서 다른 공간적 차원들이 갑작스럽게 서로를 직면하게 만들었다.

파리에서 지낸 첫 몇 달 이후에, 밭에서 일하는 사람은 반 고흐의 인물 목록에서 사라지고 산책하는 숙녀나 팔짱을 낀 인물 한 쌍 등 더 즐거운 취미 활동에 열중한 사람들이 그 자리를 차지했다. 그러나 이제 과거 그의 전형적인 인물들이 다시 등장했다. 과수원에서 삽을 들고 절대 자라지 않을 유토피아의 씨를 심는 남자가 보인다. "얼굴에 땀을 흘려야 먹을 것을 먹으리니."(창세기 3:19) 이 지점에서 우리는 반 고흐가 땅 파는 사람과 항상 연관시켰던 종교적인 의미를 떠올리게 된다. 2년 동안 그는 실현 가능하고 더 긍정적인 인생을 계획했다. 그가 작업실에서 추가한 부분들은 그러한 가능성

에 대한 희망을 표현했다. 땅 파는 사람의 재등장은 노고와 고통을 다시 한 번 전면에 내세운다. 〈아를 풍경이 보이는 꽃이 핀 과수원〉은 지나치게 노골적으로 그간의 희망을 허문다. 그 충격적인 강렬함은 역설에 대한 반 고흐의 애정마저도 몰아냈다. 위안과 새로운 자신감이 필요했던 반 고흐는 〈정물: 드로잉보드, 담뱃대, 양파, 봉랍〉(467쪽)에서 주제들에 매우 가까이 다가갔다. 1889년 봄에 그린 일부 습작에서, 그는 초록 세상을 상세하게 관찰한 작품을 제작했다. 〈흰나비 두 마리〉(483쪽), 〈풀과 나비〉(492쪽), 〈꽃봉오리〉, 〈풀덤불〉(486쪽), 〈노란 꽃 들판〉(487쪽) 등이 그것이다. 이 그림들이 보여주는 특징, 즉 자연의 창조물에 대한 숭배와 결합된 극도의 근접 묘사는 생레미 시기에 그의 주된 특성으로 자리 잡는다. "마음을 안심시키는 사물의 익숙한 모습"(편지 542)은 항상 그의 주요 관심사 중 하나였고, 그는 모든 것이 손이 미치는 거리에 놓이도록 종종 주제 바로 앞에 캔버스를 펼쳤다. 반 고흐는 이런 면에서 변하지 않았다.

우체부 조제프 룰랭의 초상화
Portrait of the Postman Joseph Roulin
아를, 1889년 4월
캔버스에 유채, 65.7×55.2cm
F 435, JH 1674
펜실베이니아 메리온 역, 반즈 재단

흰나비 두 마리
Two White Butterflies
아를, 1889년 봄
캔버스에 유채, 55×45.5cm
F 402, JH 1677
암스테르담, 반 고흐 미술관
(빈센트 반 고흐 재단)

**꽃이 핀 나무들이 있는
아를 풍경**
View of Arles with Trees in Blossom
아를, 1889년 4월
캔버스에 유채, 50.5×65cm
F 515, JH 1683
암스테르담, 반 고흐 미술관
(빈센트 반 고흐 재단)

풀덤불
Clumps of Grass
아를, 1889년 4월
캔버스에 유채, 44.5×49cm
F 582, JH 1678
하코네, 폴라 미술관

사실 그는 공간감을 파악하기 어려울 정도로 소재에 극단적으로 근접했다. 그러나 여기서 새로운 점은 자연에 이러한 방법을 적용하며 성장과 활력을 강조했다는 점이다.

〈풀덤불〉(486쪽)은 극단적인 예다. 마치 반 고흐가 신뢰할 수 있던 두 원칙을 일반적인 기대와는 정반대의 효과를 얻기 위해 사용한 것처럼 보인다. 이 그림에서 근접 묘사는 친밀감을 만들어내지 못하고, 식물의 생장은 경건해하는 반응을 불러오지 못하며, 거의 위협적인 느낌까지 전달한다. 화초들은 마치 정글 같다. 촉수처럼 보이는 데다 위협적이다. 요동치면서 현기증을 유발한다. 이 그림은 고통과 병적인 충동을 표현하는 반 고흐의 방식을 완벽하게 보여준다. 온 존재의 상태를 전달하기 위해 필요한 것은 풀덤불처럼 단순하고 기본적인 주제만으로 충분하다. 이 시기 반 고흐의 그림들이 정신이상자가 만든 일종의 미술 작품과 전혀 공통점이 없다는 사실을 다시 한 번 강조할 필요가 있다. 반 고흐는 표현할 수 없는 것을 표현하기 위해 정교하고 양식화된 표현법을 사용하고 있다.

구금과 감시 상태에 있었던 여러 주 동안, 반 고흐는 허용된 범위 안에서만 그림을 그릴 수 있었다. 그리지 못하게 하는 것은 그에게 고문이었다. 붓과 팔레트를 써도 좋다고 허락받을 때조차도, 과

아를, 1888년 2월부터 1889년 5월까지

노란 꽃 들판
A Field of Yellow Flowers
아를, 1889년 4월
마분지 위 캔버스에 유채, 34.5 × 53cm
F 584, JH 1680
빈터투어, 빈터투어 미술관

거에 하던 대로 모티프를 찾아서 시골을 헤매는 것은 불가능했다. 의사들은 그가 혼자 있어선 안 된다고 결론 내렸다. 반 고흐는 다른 주제를 찾아야 했다. 그는 상상력과 기억을 더듬는 고갱의 방법을 차용할 수도 있었다. 그러나 고갱과의 관계가 틀어진 것에 여전히 깊은 충격을 받은 상태였기 때문에 다른 대안을 찾았다. 고립과 실제 세계의 간극을 메울 수 있는, 그에게 유일하게 남은 대안이었다. 반 고흐는 자신의 그림을 모사하기 시작했다. 또 한 번 우리는 명확하게 확신을 가지고 자신의 처지를 해석하는 반 고흐의 모습을 볼 수 있다. 반 고흐는 아무 작품이나 모사하지 않았다. 그는 두 가지 모티프를 택했다. 먼저 그는 해바라기를 세 가지 다른 버전으로 그렸다. 그중 두 작품(470, 471쪽)은 14송이의 꽃이 있는 원작(405쪽)과 작은 차이가 있는 모사본이고, 세 번째 작품(470쪽 오른쪽)은 12송이의 꽃이 있는 원작(403쪽)의 모사본이다. 이는 개인적인 상징에 집중함으로써 자신의 개성을 정의하고 깊이를 가늠하려는 시도였다. 해바라기는 그가 말한 것처럼 "나에게 속한"(편지 573) 꽃이었다. 그의 색채 사용은 해바라기에 놀라운 현장감을 부여한다. 그리고 원작과 미미하게 다른 모사작들은 더 나은 삶에 대한 자신 없는 주장을 나타낸다. 노란 집을 장식하기 위해 원작을 그렸던 것처럼, 모사본도

아를의 병원 마당
The Courtyard of the Hospital at Arles
아를, 1889년 4월
연필, 갈대 펜, 잉크, 45.5×59cm
F 1467, JH 1688
암스테르담, 반 고흐 미술관
(빈센트 반 고흐 재단)

장식으로 사용할 작정이었다. 그중 두 작품은 룰랭 부인의 초상화 〈자장가〉가 중앙 패널이 되는 일종의 세 폭 제단화의 날개 그림으로 그려졌다. 반 고흐는 이 초상화를 최소한 다섯 가지 버전으로 그렸다(475-477쪽). 그중 첫 번째 버전은 발작의 순간에 이젤에 미완성된 채 남아 있었다. 줄을 잡은 여자는 앉아 있는 것을 즐긴다기보다 억지로 견디는 듯하다. 아기를 데려온 룰랭 부인은 반 고흐가 그림을 그리는 동안 줄을 당겨 요람을 흔들었다. 반 고흐에게 그녀는 편안함과 안도감을 상징하는 좋은 엄마의 전형이었다. 그는 이렇게 회상했다. "적막한 아이슬란드의 바다에 우울한 고독감을 느끼는 낚시꾼들을 이야기할 때, 고갱에게 이 그림에 대해 말했어. 아이이자 순교자인 뱃사람들을 위한 그림을 그릴 생각이라고 했지. 뱃사람들이 선실에서 이 그림을 봤다면, 마치 자장가가 들리고 흔들리는 요람 속에 있다는 느낌을 받았을 거야."(편지 574) 이 작품의 양옆에 해바라기 그림이 함께 놓인다면, 동경하는 아이이자 순교자였던 불쌍

한 반 고흐도 위안을 받게 될 것이다.

　오귀스틴Augustine Roulin은 이웃이자 아를에서 반 고흐의 가장 친한 친구였던 우체부 조제프 룰랭Joseph Roulin의 아내였다. 룰랭은 반 고흐에게 신경을 많이 썼고 병문안도 왔으며, 그가 정신착란의 극심한 고통에 시달릴 때 테오에게 상황을 전해주기도 했다. 반 고흐는 룰랭과 자신이 닮았다고 생각했다. 룰랭은 알코올중독자였으며 열성적인 사회주의자였다. 또한 반 고흐와 성격이 비슷한 부분이 있었을 뿐 아니라 아이들을 둔 가정적인 사람으로서, 그의 가장 깊은 소망들 중 하나를 상징하는 인물이었다. 룰랭 부부와 여러 명의 아이들이 매번 반 고흐의 모델이 되었다. 그러므로 반 고흐가 그토록 갈망하던 애정을 유일하게 경험했던 기억을 떠올리려고 노력하면서 이 그림들을 모사했으리라는 것은 조금도 놀랍지 않다. 반 고흐는 1888년 여름 어깨까지 그린 조제프 룰랭의 초상화(387쪽) 모사본을 3점 제작했다(482, 483쪽). 〈자장가〉와 그 모사작들처럼, 원

**꽃 피는 복숭아나무가 있는
크로 평원**
La Crau with Peach Trees in Blossom
아를, 1889년 4월
캔버스에 유채, 65.5×81.5cm
F 514, JH 1681
런던, 코톨드 미술관

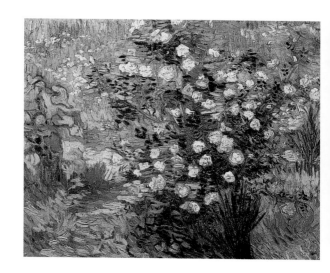

꽃 피는 장미나무
Rosebush in Blossom
아를, 1889년 4월
캔버스에 유채, 33×42cm
F 580, JH 1679
도쿄, 국립서양미술관

작과 모사본을 비교할 때 우리의 관심을 끄는 것은 새롭고도 장식적인 배경이다. 마치 그의 가장 중요한 원칙들 중 하나인 속도를 포기하려는 듯 보인다. 그는 좋아하는 사람들과의 작업을 연장하려는 듯 배경에 수많은 작은 원들을 그렸고(482쪽 왼쪽) 꼼꼼하게 점들을 추가했다. 식물과 꽃문양도 담아냈는데 아라베스크 무늬의 줄기와 꽃으로 이뤄진 추상적이고 기하학적인 디자인이었다. 여기에서도 우리는 반 고흐의 개인적인 상징에서 그다지 멀리 떨어져 있지 않다. 꽃은 그의 모든 모사본에 공통적으로 등장하며, 안도감과 우정, 지지 같은 감정들을 기록하려는 시도를 나타낸다.

반 고흐가 생레미로 오기 전인 1889년에 그린 거의 모든 작품은 그가 불가피하게 처했던 완전히 변화된 상황과 관련이 있다. 그 중 다수는 그에게 남아 있던 짧은 시간 동안 그린 작품, 소위 말기작들의 주제와 원근법을 예고했다. 반 고흐는 특히 모사와 생생한 근

아를 공원의 붉은 밤나무
Red Chestnuts in the Public Park at Arles
아를, 1889년 4월
캔버스에 유채, 72.5×92cm
F 517, JH 1689
개인 소장

풀과 나비
Grass and Butterflies
아를, 1889년 4월
캔버스에 유채, 51×61cm
F 460, JH 1676
프랑스, 개인 소장

아를, 1888년 2월부터 1889년 5월까지

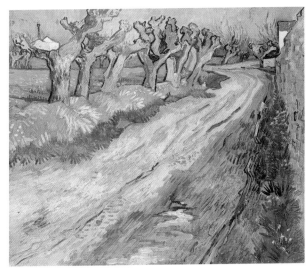

가지치기를 한 버드나무
Pollard Willows
아를, 1889년 4월
캔버스에 유채, 55×65cm
F 520, JH 1690
스타브로스 S. 니아르코스 컬렉션

아를의 공원
The Park at Arles
아를, 1889년 4월
초크, 펜, 갈대 펜, 잉크, 49×61.5cm
F 1468, JH 1498
시카고, 시카고 아트 인스티튜트

접 묘사를 추구했다. 이 같은 표현법은 반 고흐에게 시련이 되었던 외부 세계(자연 혹은 인간일 수도 있는)와 내부 세계의 간극을 메우면서 신뢰와 익숙함을 약속했다. 그는 그림이 자신에게 가능한, 진정한 소통의 유일한 수단이라는 것을 알았다. 반 고흐는 아를에서 그린 마지막 그림들이 보여주듯 그 가능성을 추구하기 시작했다.

494쪽:
아이리스(한 포기)
The Iris
아를, 1889년 5월
캔버스 위 종이에 유채, 62.2×48.3cm
F 601, JH 1699
오타와, 캐나다 국립미술관

5장
"두려움의 외침"

생레미, 1889년 5월부터 1890년 5월까지

생폴 병원 정원
The Garden of Saint-Paul Hospital
생레미, 1889년 5월
캔버스에 유채, 95×75.5cm
F 734, JH 1698
오테를로, 크뢸러 뮐러 미술관

수도사 같은 생활

눈을 크게 뜨고 쏘아보듯 응시하며 두 손을 움켜쥔 채, 기괴한 환상에 괴로워하던 화가는 성가대석의 자기 자리로 돌아가 움츠러든다. 여러 해 수도원에서 살았지만 우울증은 점점 더 심하게 그를 괴롭혔다. 이미 자살까지 시도한 바 있었다. 이 화가의 이름은 휘호 판 데르 후스Hugo van der Goes로, 네덜란드 고딕 화가이자 현대의 특징이 된(그리고 자율적인 미술의 복잡한 특징을 만들어낸) 개인주의를 대표하는 첫 북유럽인이었다. 벨기에 화가 에밀 바우터스Emile Wauters의 그림 속 황홀경에 빠진 인물이 바로 휘호 판 데르 후스였다. 반 고흐는 1873년 7월 23일 이 그림에 대해 처음으로 언급했다(편지 10). 그는 바우터스의 이 작품과 일생을 함께하며, 고통에 시달리는 휘호를 또 다른 자아로 여겼다. 그는 고갱이 아를에 도착한 다음 곧바로 테오에게 편지를 썼다. "또다시 나는 에밀 바우터스의 그림 속 휘호 판 데르 후스의 광기에 가까이 있다. 내가 만일 수도사와 화가의 이중적인 본성을 갖지 않았다면, 오래전에 언급했던 그 광기의 상태에 놓여 있었을 것이다."(편지 556) 6개월 후, 그는 광기의 상태를 받아들였다. 자신의 '이중성'을 잊지 않았던 그는 예술적 삶을 온전한 상태로 보존한 채 수도원으로 들어갔다. 아를 북쪽으로 20킬로미터 가량 떨어진 곳이자 12세기 아우구스티누스회 수도원으로 세워진 생레미 생폴드모졸 정신병원이었다.

생폴드모졸은 정신병원이자 수도원, 또한 작업실로 반 고흐가 기꺼이 격리를 선택한 이유였다. 격리는 그가 원한 것이었다. 반 고흐 내면의 수도자는 원하는 고행에 마음껏 임할 수 있었고, 환자 역할의 화가는 소위 미술을 장려한다는 곳에 머물고 있었다. 중세 시기 수도원은 실제로 성상聖像의 고향이었고, 현대인들은 예술적 창조성을 발현시킬 목적으로 수도실에서의 삶이라는 비유에 매료되었다. 니체는 이렇게 말했다. "자연은 천재를 감옥에 가두고, 온 힘을 다해 도망치려는 그의 희망을 촉발한다." 일상적인 현실의 자극 없이 삶을 건디는 것은 대가를 치르는 탁월한 방법이었다. 반 고흐의 지불 방식은 광기보다는 구금이었다. 정신적 불안감으로 인한 발작은 세상에서 도망치려는 그의 단호한 의지를 강화했다. 사실상 발작은 그에게 바깥세상과의 소통을 불가능하게 했다.

박각시
Death's-Head Moth
생레미, 1889년 5월
캔버스에 유채, 33.5×24.5cm
F 610, JH 1702
암스테르담, 반 고흐 미술관
(빈센트 반 고흐 재단)

라일락
Lilacs
생레미, 1889년 5월
캔버스에 유채, 73×92cm
F 579, JH 1692
상트페테르부르크, 예르미타시 미술관

그는 정신병원에 감금되기 바로 전 여동생에게 편지를 썼다. "내가 겪어야 할 고통이 아직 많이 남아 있는 것 같구나. 나는 순교자의 삶을 원치 않기 때문에 솔직히 말하면 이건 전혀 내 취향이 아니란다. 난 항상 영웅주의보다는 다른 무언가를 추구했어……. 물론 나는 다른 사람들의 영웅주의를 존중하지만 그것이 내 의무나 이상이라고는 생각하지 않아."(편지 W11) 그럼에도 불구하고 반 고흐가 선택한 삶은 고갱의 경우 십자가형을 다룬 그림에 재미 삼아 손을 댔을지언정 절대로 견디지 못할 그러한 삶이었다. 반 고흐는 자신의 순교에 혐오감을 느꼈지만, 이는 그 스스로 자처한 것이었다. 그는 고립되고 '성스러운' 수도사의 세계로 들어감으로써 자신의 정신 상태가 더 큰 타격을 받을 수 있다는 것을 잘 알고 있었다. "나는 깜짝 놀랐다. 졸라와 공쿠르 형제 및 모든 예술적 노력을 아주 열렬히 존경하는, 나의 모든 현대적인 사상에도 불구하고…… 나는 완전히 미신의 엄습을 받고, 북부에서 절대 갖지 않았던 혼란

아이리스
Irises
생레미, 1889년 5월
캔버스에 유채, 71×93cm
F 608, JH 1691
로스앤젤레스, 게티 센터

스럽고 역겨운 종교 개념들로 가득 차 있다. 만약 환경에 아주 민감하게 반응하는 사람이라면, 아를의 병원과 생폴드모솔 정신병원 같은 오래된 수도원에서의 장기 체류는 이러한 발작을 설명할 만한 충분한 단서다."(편지 607) 혹은 다른 한편으로, 그러한 발작 때문에 체류해야만 한다고 덧붙여 설명할 수도 있다.

음침하고 우울한 수도원 환경은 반 고흐의 감정을 고조시키고 전보다 더 과격하게 만드는 데 안성맞춤이었다. 생레미는 외부와 단절된 곳이었다. 들뜨고 흥미로운 삶으로부터 봉쇄된 그는 자기 자신과 자신을 손아귀에 쥐고 있는 심리적인 지배력에 온전히 집중할 수 있었다. 반 고흐는 그림을 통해서 상황을 받아들이려고 노력했다. 술이나 담배, 다른 사람들과의 만남, 집중을 방해하는 요소 등이 없었기 때문에 자신의 삶과 예술을 더 깊게 탐구할 수 있었다.

반 고흐는 정신병원이 즐거움이 아닌 처벌의 장소임을 깨달았고, 고통과 환멸을 대가다운 단순함으로 표현한 구아슈(고무를 수채

생폴 병원 정원의 분수
Fountain in the Garden of Saint-Paul
Hospital
생레미, 1889년 5월
검정 초크, 갈대 펜, 잉크, 49.5×46cm
F 1531, JH 1705
암스테르담, 반 고흐 미술관
(빈센트 반 고흐 재단)

화 물감에 섞어 그림으로써 불투명 효과를 내는 회화 기법. 역자 주)화 3점에 기록했다. 그중 두 작품은 이 책에 소개되고 있다(559쪽). 〈생폴 병원 현관〉의 활짝 열린 문은 반 고흐에게 기분 좋게 물을 뿜어내는 분수가 있는 정원으로 나서라고 권하는 듯하다. 몇 걸음만 걸어 나가면 그는 평화와 고요함, 그리고 프로방스의 빛 속에 있게 된다. 그러나 그는 그 몇 걸음을 가지 못한다. 문턱 너머에 있는 희망의 영역과 봄은 그림으로만 존재한다. 입구의 아치 장식과 밖으로 보이는 정원 풍경은, 양쪽 날개가 언제라도 닫혀 버릴 세 폭 제단화의 중앙

생레미, 1889년 5월부터 1890년 5월까지

패널처럼 보인다. 이는 그림일 뿐, 그 이상은 아니다(화면 오른편에 기대어 놓은 캔버스들처럼 하나의 캔버스일 뿐이다). 자유는 오로지 미술의 영역과 그것을 제작하는 마음에 빛이 깃드는 순간에만 존재한다고 반 고흐가 우리에게 분명하게 이야기하고 있다.

〈생폴 병원의 복도〉는 훨씬 더 우울하고 절망적이다. 프란츠 카프카Franz Kafka가 글쓰기를 시작하기도 전에 그려진 작품임에도 '카프카스러운'이라는 별칭을 얻을 정도로 이 그림은 카프카의 속성을 그대로 담고 있다. 이는 끝이 없는 미궁의 길, 단조롭고 영원한 반복을 건축적으로 구현한 세계다. 감금의 위협에서 도망쳐 황급히 복도를 지나가는 갈색 인물이 보인다. 나중에 덧그려진 이 사람은 꼭 정신병원의 불쌍한 수감자라기보다 오히려 반 고흐의 그림에 매우 빈번히 등장하는 불안한 인물이라고 볼 수 있다. 인물들은 그동안 그림이라는 정해진 시각 공간에서 벗어나려 시도한 일이 없었다. 그러나 이 남자는 분명 이 감옥에서 탈출하려고 한다. 하지만 남자는 절대 탈출에 성공하지 못할 것이다. 그가 벗어나려는 배경은 건물이라기보다 그의 인생을 나타내는 메타포다. 그는 죽는 날까지 탈출하려고 노력할 것이다.

카프카와 비교하는 이유를 더 탐구해 볼 만하다. 작가의 영향력은 시간으로부터 나온다. 읽는 행위에는 시간이 들고, 그 와중에 단어들이 상황을 표현한다. 이에 비해 반 고흐는 매우 단순한 수단을 이용한다. 그리고 우리는 정신적 혼란에도 그의 미술이 얼마나 기민한지 알 수 있다. 만일 존속한다면 이 한 장의 종이는 텅 빈 실내의 황량함을 영원히 보여줄 것이다. 즉, 절망은 무한함이나 영속이라는 용어로 정의된다. 정신분열 환자가 그림을 그릴 때, 공백에 대한 공포는 글 쓰는 행위를 연상시켜 환자로 하여금 종이 전체를 채우게 만든다. 정신분열 환자에게도 절망은 지속 시간, 다시 말해 자신의 물리적 존재감을 종이에 새기는 데 드는 시간을 통해 표현된다. 그러나 반 고흐의 구아슈화는 더 이상 정교할 수 없다. 그 정교함을 최고로 만드는 것은 확장과 분량이 아니라 치밀한 밀도다.

이제 마지막 과제가 결정됐다. "이렇듯 인생은 흐르고 시간은 돌아오지 않아. 하지만 난 내 작업에 제대로 대처하기 시작했어. 그림을 그릴 다른 기회가 없다는 사실을 알기 때문이야. 더 심각한 발작이 작업 능력을 완전히 손상시킬지도 모르기 때문에 내 경우에는 특히 그러하단다."(편지 605) 자신의 종말과 계속 마주했던 극단적인

생폴 병원 정원 구석
A Corner in the Garden of Saint-Paul Hospital
생레미, 1889년 5월
캔버스에 유채, 92 × 72cm
F 609, JH 1693
소재 불명

생폴의 농가가 있는 고시에 산
Le Mont Gaussier with the Mas de
Saint-Paul
생레미, 1889년 6월
캔버스에 유채, 53×70cm
F 725, JH 1744
런던, 개인 소장

상황은 그동안 그리지 않았던 모티프와 연작에 도전하도록 동기를 부여했다. 과거에 그는 학습, 견습 생활, 치러야 할 대가나 순수한 소통이라는 면에서 노력을 정당화했다. 그러나 벼랑 끝에서 스스로에게 작업 할당량을 부과한 것은 자기를 보호하는 행위였다. 그림을 그리고 프로젝트를 더 계획할 수만 있다면, 모든 게 괜찮았다. 그 것은 생존의, 생존을 위한 미술이었다. 작업 할당량은 더 이상 그 자체가 목적이거나 19세기가 집착한 셈값 개념에 경의를 표하는 방식이 아니었다. 이제 그림 한 점은 미래의 하루에 대한 권리를 주장했고, 연작은 삶의 연속성에 대한 믿음을 상징했다. 반 고흐의 불굴의 작업 의지는 생레미 정신병원에서 가장 강했다.

그의 작업은 강렬함에 있어 무게감과 단호한 느낌을 띠기 시작했다. 테오는 이 사실을 바로 알아차렸고, 생레미 시기 40여 통의 편지 중 하나에 이런 말을 했다. "근작들은 형이 작업할 때 어떤 정신 상태였는지 많은 생각을 하게 만들어. 색채 사용에서 한 번도 도달하지 못했던 강렬함을 보여주고, 그 자체로 호기심을 자아내지. 그런데 이제는 거기서 한층 더 나아갔어. 형은 형태를 무시해서 상징을 확고히 하려는 화가들 중 하나야. …… 하지만 형이 머리로 얼마나 많은 작업을 했을지, 얼마나 극한까지 나아갔는지, 현기증으로 비틀거릴 지경일 거야."(편지 T10) 수십 년간 형과 아주 가깝게 지냈던 테오는 빈센트의 욕구와 접근법에 민감했다. 이 편지 구절에

**생레미 부근의 풍경,
알피유 산맥**
Les Alpilles, Mountainous Landscape
near Saint-Rémy
생레미, 1889년 5-6월
캔버스에 유채, 59×72cm
F 724, JH 1745
오테를로, 크뢸러 뮐러 미술관

생레미, 1889년 5월부터 1890년 5월까지

서 그는 반 고흐가 생레미 시절 그린 작품의 중심에 무엇이 담겨 있
는지 통찰력 있게 표현하고 있다. 반 고흐는 광기에서 빠져나와 복
잡한 미술의 개념적인 세계로 들어가려 한다. 광기를 창조성의 원
동력으로 받아들이려는 것이다. 이렇게도 말할 수 있다. 그는 자기
력에 원심력으로 저항하기를 바라며 광기의 주변을 돌았다. 그의
그림에서 이 단계의 특징을 검토해보자. 1794년에 위대한 고전주
의 화가 자크 루이 다비드Jacques-Louis David는 〈파리 뤽상부르 정원의
전경〉을 그렸다. 당시 다비드는 이보다 더 흥미로운 주제에 다가갈
수 없었다. 혼란스러운 혁명의 희생자로 감옥에 갇혀 있었기 때문
이다. 그는 감옥 창문 밖으로 특색 없는 단조로운 풍경을 보았고 이
를 그림으로 그렸다. 루브르를 자주 찾았던 반 고흐는 이 그림에 익
숙했던 것이 분명하다. 그는 정신병원 뒤편을 주제로 한 수많은 그
림에서 감옥에 갇힌 다비드의 시점을 차용했다. 예를 들어 〈쟁기질
하는 사람이 있는 들판〉(526쪽)에서 반 고흐는 다비드처럼 담 혹은

해뜰 무렵의 봄밀 밭
Field of Spring Wheat at Sunrise
생레미, 1889년 5-6월
캔버스에 유채, 72×92cm
F 720, JH 1728
오테를로, 크륄러 뮐러 미술관

생폴 병원 뒤쪽의 산맥 풍경
Mountainous Landscape behind
Saint-Paul Hospital
생레미, 1889년 6월 초
캔버스에 유채, 70.5×88.5cm
F 611, JH 1723
코펜하겐, 뉘 칼스버그 글립토텍

초록 밀밭
Green Wheat Field
생레미, 1889년 6월
캔버스에 유채, 73×92cm
F 718, JH 1727
취리히, 취리히 미술관(대여)

생레미, 1889년 5월부터 1890년 5월까지

울타리로 구분되는 두 지역을 묘사한다. 자그마한 땅 위에 세워진 정신병원과 벽 너머에 펼쳐진 햇볕이 드는 자유로운 세상이 그것이다. 담장 안쪽에는 해야 할 일이 있다. 쟁기질과 풀베기 등의 일이다. 저편에는 나무들과 근심걱정 없는 일상을 보여주는 농가가 자리하고 있다. 그림 가장자리에서 끊어지는 담은 안과 저 너머 사이에 어떤 교역도 불가능하게 한다. 두 화가는 이 모티프를 놀라울 정도로 유사하게 사용했다. 그러나 반 고흐의 접근법에는 강력한 힘이 있다. 물감은 두껍게 발라져 있고, 선의 사용은 무모하다. 감금된 경험과 행복에 이를 수 없음을 표현하는 것은 담이나 일하는 사람, 혹은 멀리 보이는 나무가 아니다. 반 고흐는 다시 한 번 하려는 말을 그의 재료에 담고 있다. 아를에서 그의 색채와 붓질은 유토피아적인 비유를 표현했으며, 이제는 희망의 상실과 미래에 대한 두려움을 보여준다. 반 고흐가 물감 다루는 방식을 탈바꿈하지 않았더라면, 이 모티프들만으로 이토록 풍부한 표현을 담아낼 수 없었을 것이다.

알피유 산맥을 배경으로 한 올리브 나무들
Olive Trees with the Alpilles in the Background
생레미, 1889년 6월
캔버스에 유채, 72.6×91.4cm
F 712, JH 1740
뉴욕, 현대미술관

사이프러스 나무와 초록 밀밭
Green Wheat Field with Cypress
생레미, 1889년 6월 중순
캔버스에 유채, 73.5×92.5cm
F 719, JH 1725
프라하, 국립미술관

"형태를 파괴해서 상징들을 확고히 하려는 것." 이 접근법에 대한 테오의 명쾌한 묘사는 이 시기 반 고흐 작품의 성격을 제대로 정의한다. 형태를 개조하려는 욕구는 점점 더 강해졌다. 정신병자들의 인식이 불합리하고 초자연적인 것을 기록하는 것처럼, 그가 표현하는 현실은 점점 뒤틀리고 왜곡됐다. 그러나 반 고흐는 여전히 병적인 시각을 묘사하려고 노력했다. 그가 이젤 앞에서 증상에 시달렸던 것은 아니다. 그는 베르나르에게 쓴 편지에서 〈생폴 병원 정원〉(580, 581쪽 비교)을 자세히 설명한 다음, 말을 이어나갔다. "자네는 붉은 황토색, 회색으로 어두워진 초록, 윤곽을 나타내는 검은 선의 사용 등이 가엾은 내 동료 환자들이 느끼는 불안감을 전달한다는 사실을 알게 될 거야. 벼락 맞은 큰 나무줄기, 허약해 보이는 늦가을 꽃의 분홍색과 초록색 미소는 이러한 인상을 고조시키는 데 기여하네." 모티프를 통해 고통을 전하는 것은 색채의 임무였다. 반 고흐는 그때까지도 사물에 대해 연대감을 가졌는데, 그 연대감은 죽

생레미, 1889년 5월부터 1890년 5월까지

어가는 사람들 사이에서 자주 볼 수 있는 공감대와 같은 것이었다.

선을 사용하는 방식에도 까다로운 기준이 적용됐다. 반 고흐는 편지에서 자신의 작품을 비판하며 이렇게 말했다. "선의 형성에도 개인의 의지나 감정이 들어가 있지 않으면 그 무엇도 나에게 감동을 주지 못해. 일단 선이 확실하고 단호하면, 그게 과장되었을지라도 그로부터 비로소 그림이 정말로 시작된다."(편지 607) 생레미 시기 반 고흐의 작품은 강박적인 원형의 붓질과 비틀린 구불구불한 선에서 새로운 특징을 보여주기 시작한다. 이러한 양식적 장치들은 무한히 변형되며, 장치들이 매끄럽고 장식적일 때 작품에는 태피스트리 같은 섬세함이 부여된다. 〈알피유 산맥을 배경으로 한 올리브 나무들〉(505쪽)이 그러한 예다. 반대로 거칠고 미숙한 붓질은 일부 사이프러스 나무 그림들(510쪽)에서와 같이 두터운 물감자국으로 이뤄진 부조가 된다. 선은 형태를 변형시키며 현실의 익숙한 모습과 극한의 정신착란 상태를 중재하기 위해 사용된다. 반 고흐는

양귀비 들판
Field with Poppies
생레미, 1889년 6월 초
캔버스에 유채, 71×91cm
F 581, JH 1751
브레멘, 브레멘 미술관

507

**수확하는 사람과 태양이
있는 밀밭**
Wheat Field with Reaper and Sun
생레미, 1889년 6월 말
캔버스에 유채, 72×92cm
F 617, JH 1753
오테를로, 크뢸러 뮐러 미술관

**올리브 나무 숲:
밝고 파란 하늘**
Olive Grove: Bright Blue Sky
생레미, 1889년 6월
캔버스에 유채, 45.5×59.5cm
F 709, JH 1760
암스테르담, 반 고흐 미술관
(빈센트 반 고흐 재단)

생레미, 1889년 5월부터 1890년 5월까지

경험적으로 신뢰할 수 있는, 그러나 그릇된 인식의 결과물로 세상을 표현함으로써 질병과 건강을 동시에 붙잡으려 한다. 세상을 바라보는 반 고흐의 시선은 과거 어느 때보다 맑다. 반 고흐는 자신의 시선이 그리 명료하지 못했던 시기를 회상한다.

그가 원근법을 전혀 사용하지 못한 경우가 있었다고 주장하는 이들이 있다. 반 고흐는 〈생레미 부근의 채석장 입구〉(563쪽)에 대해 이렇게 설명한다. "이 그림을 그리고 있을 때 발작이 시작되는 것을 느꼈다."(편지 607) 비평가들은 이 그림을 신경쇠약의 기록이라고 해석하는 경향이 있었다. 그들은 색채 배합, 근접 묘사된 풍경, 공간감의 혼동 같이 임박한 정신착란을 암시하는 특징들을 밝히려고 최선을 다했다. 영국의 미술사학자 로널드 픽밴스Ronald Pickvance는 탁월한 이유들을 제시하면서 같은 제목의 다른 그림(523쪽)이 발작에 앞서 그려졌다고 주장했다. 물론 여기서도 곧 닥칠 광기의 확실한 징후가 감지된다. 아찔한 깊이는 다른 그림에서보다 훨씬 더 현기증을 유발한다. 그러나 현학적인 논쟁은 이 문제를 해결할 수 없다. 학자들에게 있어서도 반 고흐의 거의 모든 그림에서 정신이상의 징후를 찾으려는 시도를 그만두는 것이 참신한 방법이다. 생레미 시기 작품에는 그가 심각한 상태였음을 알려주는 풍부한 흔적이 남아 있다. 하지만 그의 상태는 급성이 아니라 만성이었다.

반 고흐는 생레미에서 수도자처럼 살면서 그린 140여 점의 그림 중에 오직 7점에만 서명을 했다. 그가 달성한 것에 만족하지 못했음이 분명하다. 그의 목표가 얼마나 동떨어진 것이었는지 기억한다면 그의 불만을 이해하기 어렵지 않을 것이다. 모더니즘이 의도적으로 이러한 전략을 취하기 오래전에 반 고흐는 정신병자들의 시각 세계와 의도적으로 가까워지면서 아르 브뤼(art brut, 다듬지 않은 거친 형태의 미술이란 뜻으로 1945년 프랑스 화가 장 뒤뷔페가 만든 용어. 역자 주)를 시도했다. 반 고흐가 이런 그림 대다수에 서명하기를 거부한 것은 조용하고 겸손한 익명의 삶에 대한 그의 바람을 시사한다. 반 고흐는 가로수길이나 일본의 태양 아래서 삶과 하나가 되었다고 느꼈던 것처럼 담장 안에서의 삶에 공감했다. 어쨌든 그는 현재 상태에서 완전히 집중하며, 자신에 대해 탐구하고 묵상할 수 있었다. 반 고흐가 온전히 집중하고 있던 내면의 삶은 바깥 세상 에 자신을 알려 달라고 소리 높여 요구했다. 그리고 그의 내면은 어떤 제약도 받지 않은 새로운 힘을 가진 미술로 표출됐다.

산기슭에서
At the Foot of the Mountains
생레미, 1889년 6월 초
캔버스에 유채, 37.5×30.5cm
F 723, JH 1722
암스테르담, 반 고흐 미술관
(빈센트 반 고흐 재단)

생레미, 1889년 5월부터 1890년 5월까지

올리브, 사이프러스 나무, 언덕
반 고흐의 밀집된 풍경

다른 환자들과 달리 반 고흐는 정신병원에 수감되지 않았다. 그는 하루의 작업이 끝나면 격리된 공간을 나와 자신의 방으로 갈 수 있었다. 필요한 만큼만 감시 받았고, 가능한 만큼 독립성을 가졌다. 반 고흐는 치료 요법이 도움이 될 거라고 믿었다. 몇 달 동안 그는 갈수록 넓은 반경을 묘사했지만 생폴드모졸 정신병원은 그의 삶의 중심축이었다. 그는 그림의 소재가 필요했다. 처음에는 가까운 주변에서 발견한 것에 만족했다. 몇 주 동안 정신병원의 낮은 담은 그가 넘지 않을 정신적인 경계선으로 남아 있었다. 자신의 회복을 염려하면서 이 자발적 환자는 지킬 의무가 없는 경계 안에 머물렀다. 실상 그는 이곳에서 안도감을 찾기를 바랐다.

반 고흐는 저편에 있는 광대하고 흥미진진한 세상과 사방이 막힌 작은 세상 사이에 있는 완충 지대로 거듭 관심을 돌렸다. 그는 들판과 정신적 장벽인 돌담을 그렸다. 돌담 너머에는 흥미로운 풍경이 펼쳐져 있었고, 그 독특한 특징들이 서서히 그의 눈에 들어오기 시작했다. 그는 프로방스 풍경의 전형이자 멀리 보이는 요소들에 초점을 맞추는데, 그 요소들이란 아를에 머무르는 동안 그가 생각하는 일본적인 유토피아의 아름다움과 어울리지 않아 속상해 하던 풍경들이었다. 그가 프로방스의 지중해적인 특성, 이를테면 사이프러스 나무와 올리브 나무 숲, 언덕 위의 초목 등을 좋아하게 된 것도 이때였다. 반 고흐의 관심을 끈 것은 당시에도 관광객으로 넘치던 그 지역의 그림엽서 같이 아름다운 풍경이 아니었다. 그는 기괴한 형태의 초목과 바위에 매료됐다. 이들은 기형적이고 왜곡된 형태에 대한 반 고흐의 욕구를 자연 안에서 제공했기 때문에 반 고흐는 풍경을 고풍스러운 그림 같은 분위기로 바꾸지 않고 있는 그대로 받아들였다. 그저 보기만 하면 됐다. 모티프들은 그가 미술에서 점차 추구했던 기이한 독창성, 어둠, 악마 같은 특징을 이미 갖고 있었다.

담 너머로 눈을 돌렸을 때(503쪽 비교) 반 고흐는 그려지기를 기다리는 대상들의 세계를 발견했다. 생레미와 가까운 곳에 알피유 산맥이 있었는데, 그 산기슭에는 수많은 올리브 나무들이 서 있었고 가끔 사이프러스 나무 한 그루가 솟아올라 언덕 능선의 완만한 오르내림을 선명한 수직으로 상쇄했다. 반 고흐는 이 새로 발견한

사이프러스 나무
Cypresses
생레미, 1889년 6월
캔버스에 유채, 93.4×74cm
F 613, JH 1746
뉴욕, 메트로폴리탄 미술관

사이프러스 나무
Cypresses
생레미, 1889년 6월
연필, 갈대 펜, 잉크, 62.3×46.8cm
F 1525, JH 1747
뉴욕, 브루클린 미술관

대상에 조금씩 다가갔다. 그의 그림에서 들판이 줄어들고, 저 너머의 풍경은 가까워졌다. 〈산기슭에서〉(509쪽)는 개별 나무들의 꼭대기 부분을 식별할 수 있는데 이는 화가가 가까이 다가갔을 때만 가능한 표현이다. 510쪽 그림 속 거대한 사이프러스 나무는 화면 상단의 가장자리에서 나무 꼭대기가 잘려나갈 정도로 아주 가까이 있다. 들판만이 거리감을 주는 요소로 남아 있다. 거리감을 극복하기 전에 반 고흐는 먼저 자신이 발견한 모든 것을 하나의 캔버스에 그려 넣었다. 더 가까이 다가가는 것을 경계한 그는 기억과 상상력을 바탕으로 작업했다. 이 그림이 바로 그의 가장 유명한 대표작 중 하나가 된 〈별이 빛나는 밤〉(514, 515쪽)이다.

화가는 상상한 어느 시점에서 마을을 내려다보고 있다. 왼쪽에 하늘 높이 솟은 사이프러스 나무, 오른쪽에 구름처럼 밀집된 올리

여자 두 명과 사이프러스 나무
Cypresses with Two Female Figures
생레미, 1889년 6월
캔버스에 유채, 92×73cm
F 620, JH 1748
오테를로, 크뢸러 뮐러 미술관

브 나무, 지평선 아래에 굽이치는 알피유 산맥처럼 새로 발견한 모
티프들로 둘러싸여 있다. 반 고흐가 모티프를 다루는 방식은 불과
안개, 바다를 연상시킨다. 자연 풍경의 원시적인 힘은 실체가 없는
장대한 별의 드라마와 결합된다. 영원하고 자연적인 우주는 인간의
정착지를 부드럽게 감싸 안지만, 위협적으로 포위하기도 한다. 마
을은 어디에나 있을 법하고, 생레미나 누에넌을 밤 분위기로 회상
한 듯하다. 교회 첨탑은 하늘까지 뻗어 있는데 안테나인 동시에 피
뢰침이자 일종의 시골에 있는 에펠탑(에펠탑의 매력은 반 고흐의 밤 그림
에 항상 깃들어 있다)처럼 보인다. 반 고흐의 산과 나무, 특히 사이프러
스 나무는 소재로 취한 지 얼마 되지 않았음에도 그 본질이 잘 포착
되어 있다. 자연적인 모습을 파악했다는 자신감에 찬 반 고흐는 이
제 상징을 부여하기 위해 이들의 모습을 바꾸는 데 착수했다. 하늘

별이 빛나는 밤
Starry Night
생레미, 1889년 6월
캔버스에 유채, 73.7×92.1cm
F 612, JH 1731
뉴욕, 현대미술관

생레미, 1889년 5월부터 1890년 5월까지

올리브 나무 숲
Olive Grove
생레미, 1889년 6월
캔버스에 유채, 73×93cm
F 715, JH 1759
캔자스시티, 넬슨 앳킨스 미술관

과 함께 이러한 풍경 요소들은 작품에서 창조를 찬양한다.

반 고흐는 이 그림을 자신의 방식으로 설명했다. "올리브 나무가 있는 또 다른 풍경화와 '별이 빛나는 하늘'의 새로운 습작을 완성했어. 고갱과 베르나르의 새로운 그림을 아직 못 봤지만, 이 두 습작이 비슷할 거라고 확신해. 언젠가 네가 그 그림들을 보게 되면……나는 고갱, 베르나르와 종종 이야기하고 매달리곤 했던 것들에 대해 더 잘 알려줄 수 있을 거야. 낭만주의나 종교적인 개념으로 돌아가는 건 아니야. 하지만 들라크루아를 통해 색채와 개성 있는 드로잉 양식으로 자연과 시골을 더 잘 표현할 수 있어."(편지 595) 반 고흐는 여기서 다양한 생각들을 밝히고 있다. 첫째, 모티프들을 종합한 방식은 신경쇠약 이후 고갱과의 작업을 처음으로 모방한 것이다. 빛의 부재를 보완하기 위해서 시각적 기억을 사용해야 하기 때문에 밤 그림(그때 막 반 고흐에게 중요하게 여겨지던 주제였다)은 시각적 상상력이 가장 독특하고 특별하게 활동할 기회를 제공한다. 반 고흐

는 밤 그림에 기억으로 그리는 방법을 사용했다. 빛을 발하는 어둠의 힘을 발견한 것은 그의 개인적인 미학적 발견이었고 기폭제로서 고갱을 필요로 하지 않았다. 두 번째, 반 고흐는 오랫동안 잊었던 우상 들라크루아와 대비 원칙에 다시 의지했다. 잠시 멈추어 최근 몇 주간 성취한 것들을 되돌아보면서, 그는 자신이 발전시켜 온 색채 기법들에 다시 관심을 가졌다. 세 번째, 그는 풍경의 정수를 추구했다. 그 본질인 상징적인 힘, 생명력, 끊임없는 흐름과 항구성 등을 한꺼번에 표현하는 방식이었다. 이 그림은 아주 다양하게 해석된다. 일부 학자들은 〈별이 빛나는 밤〉을 1889년 6월 별자리를 매우 사실적으로 보여주는 그림이라고 주장한다. 당연히 가능한 설명이다. 그러나 뒤틀리고 소용돌이치는 선은 북극광이나 은하수, 혹은 특정 나선형 성운 등과 아무런 관련이 없다. 어떤 학자들은 반고흐가 개인적인 겟세마네(예수가 십자가상의 죽음을 예지하고 고뇌하며 기도했던 장소. 역자 주)를 그린 것이라고 주장한다. 그가 고갱, 베르나르

이갈리에르 부근 오트 갈린의 사이프러스 나무와 밀밭
Wheat Field with Cypresses at the Haute Galline near Eygalières
생레미, 1889년 6월 말
캔버스에 유채, 73×93.5cm
F 717, JH 1756
뉴욕, 메트로폴리탄 미술관

사이프러스 나무와 밀밭
Wheat Field with Cypresses
생레미, 1889년 6월
검정 초크와 펜, 47×62cm
F 1538, JH 1757
암스테르담, 반 고흐 미술관
(빈센트 반 고흐 재단)

와 편지를 주고받으며 올리브 산의 예수에 대해 토론한 일을 증거로 든다. 이도 가능한 이야기다. 이 그림이 다가올 고통의 예감을 표현했을 수도 있다. 그러나 성경의 알레고리는 반 고흐의 모든 그림에 존재한다. 그러므로 아를과 유토피아에 대한 환상을 연상시키는 별이 빛나는 하늘이라는 특별한 모티프는 필요하지 않았다. 오히려 반 고흐는 요약하려고 했다. 그의 작품목록에는 자연적, 과학적, 철학적, 개인적 요소들이 나란히 놓여 있다. 〈별이 빛나는 밤〉은 충격의 상태를 표현하려는 시도이고, 사이프러스 나무, 올리브 나무, 산맥은 반 고흐에게 자극제가 되었다. 반 고흐는 어느 때보다도 상징적인 차원만큼이나 모티프의 물질적인 실재에 관심을 가졌다.

물론 아를에도 언덕이 있었다. 그러나 언덕들은 풍경의 파노라마에 목가적인 요소로 포함됐다. 아를의 풍경화에는 추수 장면, 지나가는 기차, 외딴 농가들, 멀리 보이는 마을 등이 등장했다. 언덕은 또 하나의 부분이었을 뿐이다. 반 고흐가 아를에서 꿈꿨던 것은 대상들의 조화와 그 조화가 느껴지는 공간적 관점이었다. 이제 그

런 모습은 전혀 찾아볼 수 없었다. 갑작스럽게 솟은 가파른 언덕들은 고독한 영혼을 아찔한 깊이로 끌어내리겠다고 위협한다. 〈생레미 부근의 채석장 입구〉(563쪽)는 보는 이를 아래로 끌어내린다. 초목도 우리를 구하지 못한다. 카스파 다비트 프리드리히 같은 낭만주의자와 반 고흐의 유사점을 보여주는 그림이다. 그는 두려움으로 오싹하게 하는 자연의 거친 풍경 앞에서 말을 잃었다. 자연과의 대면은 그를 장악했다. 〈검은 오두막이 있는 생레미의 산맥〉(523쪽)은 단층으로 둘러싸인 지형의 격동하는 모습으로 깊은 인상을 준다. 알피유 산맥의 특징인 아름답고도 투박한 온화함과는 전혀 다르다. 나무와 덤불에 가려진 오두막은 보호처가 되어줄 듯 시늉하지만, 인간이 빚은 작품은 창조의 위엄 앞에서 보잘것없어 보인다.

　산맥은 단지 배경일 때도 위협적일 수 있다. 〈농부가 있는 담으로 둘러싸인 밀밭〉(549쪽)에서 산맥은 너무 가까이에 있어 감금의 두려움을 배가시킨다. 돌담과 험준한 바위산은 서로를 보완한다. 즉, 산비탈은 파란 하늘을 볼 수 없게 만들고, 그림의 조화에 필

별이 빛나는 밤
Starry Night
생레미, 1889년 6월 펜, 47×62.5cm
F 1540, JH 1732
모스크바, 건축박물관

519

올리브 나무 숲
Olive Grove
생레미, 1889년 6월 중순
캔버스에 유채, 72×92cm
F 585, JH 1758
오테를로, 크뢸러 뮐러 미술관

수직인 지평선의 느낌을 제거한다. 우리는 균형이 아니라 불안정을 경험한다. 땅과 하늘을 구분하는 사선이 이러한 불안감을 만들어낸다. 사실 생레미 시기의 풍경화는 대부분 구성적으로 불안정하다. 그 원인은 산맥이라는 모티프에서 찾을 수 있는데 독자적 상징성을 가진 현상이라기보다는 전체적인 구도에서 혼란의 중심으로 사용되기 때문이다. 변형된 이미지와 왜곡에 대한 반 고흐의 욕구는 산맥이 시각적 모티프로 배치되었을 때 생기는 불안정에 주목하게 만들었다. 그는 의욕적으로 이 모티프를 사용하기 시작했다.

올리브 나무 연작은 다시 아를을 생각나게 한다. 아를에서 반 고흐는 일본적인 이상에 가까워지도록 섬세한 색채 배합과 미묘한 차이가 있는 조명을 이용해 꽃이 피는 과일나무들을 그렸다. 내부에서 나오는 빛의 원칙은 생레미 시기 15점의 올리브 나무 그림 속에 살아남았지만, 이제는 부차적인 것이었다. 〈올리브 나무 숲〉(520쪽)에서 낙관주의는 완전히 사라졌고, 나무들도 꽃을 피우지 않았

생레미, 1889년 5월부터 1890년 5월까지

다. 올리브 나무의 비틀리고 울퉁불퉁한 모습에는 고통스럽고 애통한 데가 있다. 자연 배경은 공범이라도 되는 듯 이에 상응한다. 땅에는 쟁기질로 생긴 깊은 상처가, 공기에는 격동과 불안의 폭력적인 흔적이 남아 있다. 동요하는 붓질은 그림의 다양한 요소들을 대등하게 만들어 주고 생명력을 전달하기 위해서 유화물감의 농밀함과 활력에 크게 의존한다. 그는 물감을 나뭇잎과 나무껍질, 땅과 하늘에 같은 방식으로 보편되게 사용했다. 이러한 일률적인 표현법은 각각의 모티프에서 개성을 앗아간다는 결점을 가진다. 그들은 마치 (예술적) 창조의 부당함에 대해 한탄하는 듯하다.

〈노란 하늘과 태양 아래 올리브 나무들〉(568쪽)에서 태양은 무자비하고 나무들은 도망치려는 것처럼 보인다. 그러나 질질 끄는 그림자가 그들을 잡는다. 이는 노예로 살며 인내하는 것에 불과하다. 자유롭게 자라는 초록 싹은 보이지 않는다. 반면 울퉁불퉁한 나무들은 유리한 위치를 두고 지루한 싸움을 하는 듯하다. 나무들은 비틀

달이 뜨는 저녁 풍경
Evening Landscape with Rising Moon
생레미, 1889년 7월 초
캔버스에 유채, 72×92cm
F 735, JH 1761
오테를로, 크뮐러 뮐러 미술관

담쟁이덩굴이 있는 나무줄기
Tree Trunks with Ivy
생레미, 1889년 7월 캔
버스에 유채, 73×92.5cm
F 746, JH 1762
암스테르담, 반 고흐 미술관
(빈센트 반 고흐 재단)

리고 변형됐다. 나무의 고통은 그 본성 자체에 존재한다.

'편지 615'에서 반 고흐는 동생에게 베르나르와 고갱이 성경을 주제로 한 역사화, 즉 올리브 산의 그리스도에 몰두했다고 전했다. 반 고흐에게는 이러한 시대착오적인 전통이 필요 없었다. 그는 베르나르에게 보내는 편지에 자신의 생각을 밝히며, 올리브 나무 연작의 목표를 짧게 설명했다. "겟세마네 동산을 직접 사용하지 않고도 두려움의 인상을 만들 수 있음을 상기시켜 주려 하네. 애정과 위안을 주기 위해서도, 산상수훈(신약성서 『마태복음』 5-7장에 실린 예수의 설교. 역자 주)의 주인공을 그릴 필요가 없네."(편지 B21) 반 고흐는 이 연작에서 위안과 두려움을 모두 표현하려고 노력했다. 연작은 그의 미술을 깎아내리려는 고갱의 시도에 다른 방식으로 대응한 것이었다. 반 고흐는 미술사의 레퍼토리와 거기에 수반된 관습에 집착하지 않았다. 그는 대형 역사화를 선호하는 아카데미를 혐오했다. 그는 위안과 애통함을 전통적인 알레고리로 가리지 않고 캔버스가 직접 말하기를 바랐다. 종말론적 예감은 그에게 자연스러운 것이었고, 창조물의 본질을 느끼는 초자연적인 감각을 주었다.

이런 이유 때문에 반 고흐는 정원의 안락함이 전혀 느껴지지 않는 올리브 나무 숲 배경에 인물을 배치했다. 이들은 산책을 하거나 빈둥거리는 게 아니다. 이들은 열심히 일한다(586쪽 비교). 반 고흐가 그린 아를의 과수원에서 노동자의 손은 필요하지 않았거나 적어도

보이지 않았다. 그러나 성경의 겟세마네 동산에 대한 은유에는 농
민이 필요했다. 그는 모티프의 의미를 명확히 하기 위해 올리브 나
무 숲을 목가적이거나 낙원 같은 장소가 아니라 농사일을 하는 곳
으로 표현해야 했다. 겟세마네는 그리스도의 수난과 제자들의 구원
에 대한 믿음의 상징이었다. 이 연작에서 반 고흐는 목표를 달성하
기 위해 역설을 사용하고자 했다. 올리브 나무 모티프는 고통을 견

담쟁이덩굴이 있는 덤불
Undergrowth with Ivy
생레미, 1889년 7월
캔버스에 유채, 49×64cm
F 745, JH 1764
암스테르담, 반 고흐 미술관
(빈센트 반 고흐 재단)

디는 능력과 그의 작업, 미술 등을 상징했다. 그는 여전히 이젤과 팔레트를 들고 야외 작업을 했으며 이는 여전히 희망을 상징했다.

다음으로 사이프러스 나무에 대해 살펴보자. 반 고흐는 이 나무를 고대문명의 태양 숭배 상징과 연결하며 "이집트 오벨리스크만큼 아름답다."(편지 596)고 말했다. 그러나 지중해 자연환경에서 이 나무는 반 고흐에게 죽음을 떠올리게 했다. 사이프러스 나무는 보통 묘지에 심는 나무였다. 반 고흐도 사이프러스 나무와 죽음의 연관성을 당연히 알고 있었다. "그것은 햇빛이 비치는 풍경의 검은 오점과 같다. 하지만 그보다 더 그리기 어려운 색이 생각나지 않기 때문에 가장 흥미로운 검은색 중 하나지." 사이프러스 나무는 삶과 죽음, 따뜻한 생기와 어두운 침울함의 상징으로 반 고흐의 그림 세계를 위해 예정된 것이 분명했다. 풍경 속에서 그림을 완전히 압도하지 않고 나무만 있는 그림은 단 몇 점뿐이다. 그러나 이런 그림들은 풍부하고 꽉 찬 느낌을 주며 물감 또한 두껍게 발려 있다. 예를 들면, 〈사이프러스 나무〉(510쪽)에서 나무 두 그루는 이차원적인 성질

생레미, 1889년 5월부터 1890년 5월까지

을 가진 대상이라기보다 수많은 초록 물감의 붓질로 만들어진 부조다. 그림 속 하늘과 초목은 매력적인 빛을 발하지만 여전히 나무의 물질성은 다소 결여돼 있다. 마치 반 고흐가 그의 주제를 촉각적으로 이해할 필요가 있었던 것 같다. 그가 초기에 가끔 썼던 두껍고 줄무늬 같은 붓질로 돌아가기로 한 것은 절대 우연이 아니다.

산맥의 불안정한 효과, 올리브 나무 숲에 투사한 고통과 비애감, 사이프러스 나무를 관통하는 색채의 분출 등은 새 모티프들이 반 고흐를 안심시키려는 목적으로 사용되었음을 시사한다. 모티프의 도움으로 그는 자신의 예술적 역할을 계속 상기시키고자 했다. 여전히 주제를 다루는 방식에서 특유의 맹렬한 열의는 남아 있었지만 반 고흐에게서 이제 순진함의 모든 흔적은 사라졌다. 미묘한 예술적 세련됨과 실제 현상과의 동일시에 열중하면서 그는 자아, 불안한 심리 상태, 그리고 문제에 직면하는 자신의 에너지를 현실과 비유했다. 그는 이렇게 말했다. "사이프러스 나무가 계속 나를 사로잡는다. 해바라기 그림과 비슷하게 이용하고 싶어."(편지 596) 그

담쟁이덩굴이 있는 나무줄기
Tree Trunks with Ivy
생레미, 1889년 여름
캔버스에 유채, 45×60cm
F 747, JH 1763
오테를로, 크뢸러 뮐러 미술관

쟁기질하는 사람이 있는 들판
Enclosed Field with Ploughman
생레미, 1889년 8월 말
캔버스에 유채, 49×62cm
F 625, JH 1768
미국, 개인 소장(1970.2.25
뉴욕 소더비 경매)

올리브 나무들
Olive Trees
생레미, 1889년 9월
캔버스에 유채, 53.5×64.5cm
F 711, JH 1791
개인 소장

생레미, 1889년 5월부터 1890년 5월까지

**수확하는 사람이 있는
동틀 녘의 밀밭**
Wheat Fields with Reaper at Sunrise
생레미, 1889년 9월 초
캔버스에 유채, 73×92cm
F 618, JH 1773
암스테르담, 반 고흐 미술관
(빈센트 반 고흐 재단)

는 올리브 나무에 대해서도 비슷한 말을 했다. "올리브 나무는 매우
독특해. …… 해바라기처럼 언젠가 올리브 나무를 완전히 개인적
인 것으로 만들 생각이야."(편지 608) 한때 유토피아의 열렬한 지지
자였던 반 고흐는 아를에서 해바라기를 보던 방식으로 생레미의 정
신병원에서 사이프러스 나무와 올리브 나무(이 두 나무만)를 보았다.
이들은 반 고흐 자신과 자기 미술의 상징이었다.

　　이 모티프들이 화가 자신만을 상징하는 것은 아니다. 모티프들
을 생레미 시기 작품에 담긴 엄청난 신중함을 나타내는 한편 이 시
기 풍경화의 특징을 규정한다. 아를이라는 장소가 미래를 상상하
는 수단으로 사용되었다면 이제 프로방스는 마침내 그리고 명백하
게 현재로 표현되었다. 현실로 되돌아오면서 반 고흐는 풍경에 눈
을 떴다. 그가 이런 말을 할 수 있었던 것은 그때뿐이었다. "나는 조
금씩 내가 사는 풍경 전체를 인식하고 있어."(편지 611) "프로방스의
인상을 전달하기 위해서는 사이프러스 나무와 산맥 그림을 몇 점
더 그려야 할 거야."(편지 622) "나는 그림이 더 완벽해지는 법을 알
아. 그러니까 너는 내 감정이 충분히 스며있는 프로방스 습작들을
받게 될 거야."(편지 617)

생레미, 1889년 5월부터 1890년 5월까지

초상화

"작업은 다른 무엇보다도 훨씬 더 기분 전환이 돼. 작업에 뛰어들 수만 있다면 최고의 치료법이 될 텐데. 모델이 없을뿐더러 다른 많은 이유 때문에 그렇게 할 수가 없구나."(편지 602) 생레미에서 처음으로 일어난 발작에서 막 회복됐을 때, 반 고흐는 이런 말을 했다. 비평가들이 종종 정신이상의 증거로 언급하는 불길한 작품인 〈채석장 입구〉를 그리던 중 갑자기 피해망상증이 그를 사로잡았다. 7월과 8월에 걸친 5주 동안 반 고흐는 정신적인 암흑 상태에 있었다. 그는 튜브에서 짜낸 물감을 삼키려 들었고, 이는 종종 자살시도로 비쳤다. 그러나 이러한 행동은 그의 삶과 작품을 지배하는 물질을 흡수하려는 유치한 충동이자 퇴행적 방식이었던 것으로 보인다. 맑은 정신을 되찾았을 때 그는 새 출발을 하기로 결심했다.

그는 자신의 상태를 우려스러워 하며 자극이 될 만한 모든 일을 피했고, 정신병원을 떠나는 것을 조심스러워했다. 병원 안에서 선택한 모티프만 그릴 수 있었다. 병원 관계자들뿐 아니라 자신에게도 정당화할 필요성을 느끼던 반 고흐는 자연스럽게 초상화 연작을 시작했다. 생레미 시기 유일한 초상화인 이 연작은 총 6점이며, 단발적이지만 초상 미술의 인상적인 성취로 손꼽힌다. 그는 영혼의 창이자 자신이 반사된 모습을 찾을 수 있는 인물의 눈을 탐구했다. 인물의 시선은 어느 때보다 중요해졌다. 그는 초상화 3점에서 자신을 주인공으로 선택함으로써 '편지 602'에서 한탄했던 (모델이 없다는) 문제를 해결하며 주어진 조건을 최대한 활용했다.

528쪽 자화상(왼쪽)에서 반 고흐의 앙상한 머리에는 그가 최근 힘겨워했음을 드러내는 명백한 흔적이 남아 있다. 그의 얼굴이 평소보다 더 창백해 보이는 것은 색채 대비 때문만은 아니다. 연한 황록색은 당시 그의 상태를 충실히 묘사한다. 그는 이렇게 말했다. "병상에서 일어난 날 이 그림을 그리기 시작했어. 그때 나는 야위고 창백하고 불쌍한 사람이었어."(편지 604) 반 고흐는 자화상에서 특이하게 화가의 작업복과 팔레트를 갖추고 있는데 한편으로는 직업을 드러내기 위해서, 다른 한편으로는 현재의 모습을 감추고 격려받기 위해서다. 눈을 마주치길 꺼리는 듯 조심스럽고 경계심 깃든 그의 시선은 캔버스 속 세상이 외부 세계보다 더 안전한 장소임

자화상
Self-Portrait
생레미, 1889년 8월 말
캔버스에 유채, 57×43.5cm
F 626, JH 1770
워싱턴, 국립미술관

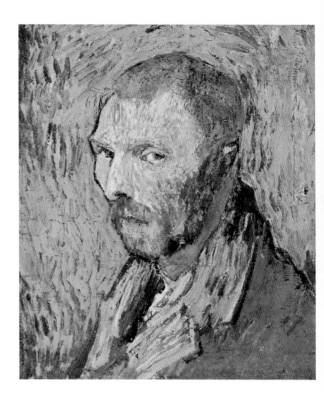

자화상
Self-Portrait
생레미, 1889년 9월
캔버스에 유채, 51×45cm
F 528, JH 1780
오슬로, 국립미술관

을 암시한다. 반 고흐는 화가들의 오래된 기교를 사용해, 두 눈의 초점을 정확하게 맞추지 않음으로써 눈이 응시하는 대상이 모호해지도록 만들었다. 우리는 초점이 맞지 않는 눈이 실재보다는 시력이 필요치 않은 상상의 세계를 보고 있다는 인상을 받는다. 경계하면서 동시에 환영을 보는 눈은 정신이상자로 낙인찍힌 한 남자의 영혼을 나타낸다.

531쪽 자화상은 더 자신감 있고 공격적이다. 퉁명스럽고 무례하며 화를 잘 낼 듯한 얼굴로, 마치 자기 얼굴에 광기의 흔적들이 있는지 살피는 것을 더는 참지 못하겠다는 듯 굳어 있다. 코와 광대뼈 사이로 주름이 깊이 파였고, 진한 눈썹은 돌출했으며, 입가는 아래로 처졌다. 친절함에는 더 이상 마음 쓸 시간이 없는 사람의 얼굴이다. 소용돌이치는 듯한 배경의 구불거리는 선은 화가의 용모와 옷차림에도 쓰였다. 조화와 평온을 거부하는 이 불안한 선들은 얼굴의 분위기까지 설정한다. 즉 왜곡과 변형에 대한 욕구가 그의 얼굴

생레미, 1889년 5월부터 1890년 5월까지

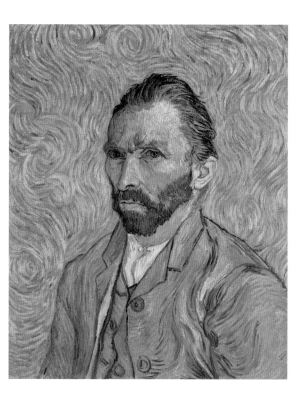

자화상
Self-Portrait
생레미, 1889년 9월
캔버스에 유채, 65×54cm
F 627, JH 1772
파리, 오르세 미술관

에 새로운 무질서를 낳았던 것이다. 얼굴은 거칠거나 화가 난 게 아니라, 활력과 순간의 감각으로 가득 차 있다. 화가와 모델이 동일 인물이기 때문에 모델은 가만히 있을 필요가 없다. 이 자화상은 예쁘게 꾸민 그림도, 사실적인 기록도 아니다. 반 고흐가 캔버스에 묘사한 얼굴은 너무 많은 위험과 너무 많은 혼란을 겪어서 불안과 떨림을 억제할 수 없는 것처럼 보인다. 사실 다정하지 않은 얼굴로만 보기도 어렵다. 이 초상화는 생명력을 표현한다. 그리고 이러한 접근법으로는 모델로서 이상적인 자세 잡기가 불가능하다.

　　가장 왜곡되고 잔인하며 무자비하게 그린 또 다른 자화상(530쪽)이 있다. 어머니에게 보내는 편지에서 반 고흐는 직설적으로 말했다. "제가 보내는 이 자화상을 보시면 파리, 런던, 그리고 다른 도시에 여러 해 살았어도 제가 여전히 �췬데르트의 농민처럼 보인다는 것을 아실 거예요. …… 때로는 제가 실제로 농민처럼 생각하고 느낀다고 추측해 보지만 농민들이 이 세상에서 저보다 훨씬 쓸모 있

생폴 병원의 간병인 트라뷔크의 초상
Portrait of Trabuc, an Attendant at
Saint-Paul Hospital
생레미, 1889년 9월
캔버스에 유채, 61×46cm
F 629, JH 1774
졸로투른, 졸로투른 미술관
(뒤비 뮐러 재단)

다는 점이 다르죠. 사람들은 다른 모든 것을 가진 이후에야 그림과 책 같은 것에 대한 욕구와 취향이 생기죠. 제 생각에 전 농부보다 확실히 더 낮은 신분이에요. 농부가 밭을 일구듯이 전 제 그림들을 일궈요."(편지 612) 자화상 속 얼굴은 여러 해에 걸친 노고로 깊어진 고랑을 보여준다. 시골 사람 특유의 소박함은 없지만, 이마가 아주 넓은 네덜란드 농부와 비슷한 얼굴이다. 수척하고 몹시 지쳐 보이며, 심오한 경험들을 겪은 모습이다. 결국 반 고흐는 가족들이 사랑의 시선으로 그의 걱정스러운 모습 너머의 것을 발견하길 기대하면서 어머니에게 자신의 모습을 드러내 보였다. 이 그림은 탁한 흙 같은 물감으로 두껍고 기다란 붓질을 담아냈다는 점에서 반 고흐의 (미술적) 기원에 충실하다. 그러나 추함을 공언하는 후기 낭만주의 성향이 누에넌 시기 작품에 감정적인 비애를 부여하고 제멋대로인 측면이 있었다면, 이제 그러한 요소는 사라졌다. 이 자화상에서 반 고흐는 자신의 얼굴을 가지고 절망적인 공허함과 냉혹한 야유를 전달한다. 이는 희망과 낙관적인 유토피아주의를 추구한 수년 동안 뒷전으로 물러나 있던 특성들이었다. 이 그림에는 밝은 빛도 색채도 없다. 귀에 상처를 입은 침울한 표정의 반 고흐가 보인다. 끝에서 두 번째로 제작된 이 자화상은 결국 반 고흐가 자신을 초상화의 주인공으로 거부하고 있음을 보여준다.

프랑스 낭만주의 화가 테오도르 제리코Théodore Géricault는 정신병자의 초상 5점을 그렸다. 제리코는 의사 친구의 권고로 방문한 정신병원에서 피해망상증, 밀실공포증, 도벽을 앓는 환자들을 그렸다. 당시에는 얼굴 특징으로 정신병을 알아낼 수 있다는 믿음이 널리 퍼져 있었다. 반면, 반 고흐는 다양한 정신병을 앓는 불운한 사람들에게 둘러싸여 있었지만 환자 초상화를 딱 한 점만 그렸다. 환자의 초상화를 그린 것은 골상학의 유사 과학적인 연구에 기여하기 위해서가 아니라, 그 또한 연민을 가진 같은 인간이었기 때문이다. 그는 모델이 필요한 화가이기도 했다. 반 고흐는 자신만의 방식으로 제리코의 그림을 모더니즘의 표현 방법으로 해석했다.

그 결과로 나온 작품이 〈생폴 병원의 환자 초상〉(558쪽)이다. 남자의 파란 눈은 상상의 세계에 고정돼 있다. 여기서도 두 눈은 동일한 곳에 초점을 맞추고 있지 않다. 한쪽 눈동자는 수평축에서 평균보다 약간 위에, 다른 쪽 눈동자는 약간 아래에 있다. 남자는 세속적 영역과 고차원적이고 정신적인 영역을 매개하는 듯하며 표현 기

트라뷔크 부인의 초상
Portrait of Madame Trabuc
생레미, 1889년 9월
패널 위 캔버스에 유채, 64×49cm
F 631, JH 1777
상트페테르부르크, 예르미타시 미술관

생레미, 1889년 5월부터 1890년 5월까지

젊은 농부의 초상
Portrait of a Young Peasant
생레미, 1889년 9월
캔버스에 유채, 61×50cm
F 531, JH 1779
로마, 국립근대미술관

법도 이를 일관되게 잘 표현하고 있다. 셔츠와 재킷은 주름진 두꺼운 붓질로 표현됐고, 얼굴은 손으로 느껴질 듯 울퉁불퉁한 흙 같은 덩어리다(530쪽 자화상의 얼굴 특징과 비슷하다). 그림 위쪽에는 흐릿한 형체가 자리하고 있는데, 남자의 머리가 모호한 배경에 녹아들어 가는 듯한 느낌을 준다. 이 부분은 미완성과 불완전의 인상을 주며 그 느낌은 모델에게 전이되어 같은 인상을 준다. 아마도 반 고흐는 이런 이유 때문에 작업을 중단했을 것이다. 불완전한 이미지는 남자의 불완전한 정신과 잘 어울린다. 이 그림은 새로운 인간관의 발전에서 일보 전진을 나타낸다. 즉, 계몽된 인간 제리코는 그의 독특한 주제 선택에서 연민과 동정을 보여줬고, 이제 반 고흐는 인간 정신의 공동을 묘사하고 있다. 반 고흐는 인간과 미술에 가해지는 동일한 위협들을 강조하기 위해 광인을 그렸다. 더는 진실을 사실적으로 보여주기 위해 고민하지 않는 20세기 미술을 지적하고 있다.

생레미, 1889년 5월부터 1890년 5월까지

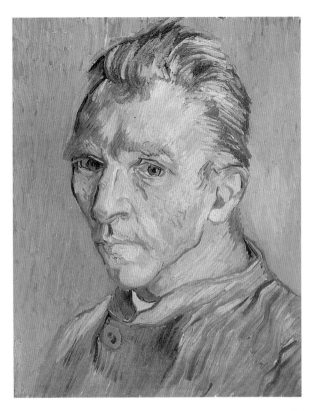

자화상
Self-Portrait
생레미, 1889년 9월
캔버스에 유채, 40×31cm
F 525, JH 1665
개인 소장

〈생폴 병원의 간병인 트라뷔크의 초상〉(533쪽)의 모델은 '엄청난 수의 죽음과 고통을 목격한 남자'였다. 생레미 시기의 초상화는 이 그림과 트라뷔크 부인의 초상화(532쪽)가 전부다. 트라뷔크는 정신병원의 책임 간병인이었다. 엄격하지만 적대적이지 않은 그의 표정은 화가에 대한 상당한 애정을 암시한다. 반 고흐는 꽤 자세하고 충실하게 초상화를 그리려고 노력했다. 모델의 턱과 눈을 나타냈던 선은 재킷 무늬에서 다시 반복된다. 이는 기능적이라기보다 장식적이다. 사진처럼 사실적인 두상 묘사와 토르소의 추상적인 무늬는 강한 대비를 이룬다. 마치 반 고흐가 자율적인 가치 체계를 바탕으로 그려야 할지, 현실을 면밀히 재현해야 할지 결정하지 못한 것 같다. 물론 트라뷔크는 정신병원에서 상당한 권한을 가진 인물이었기에, 반 고흐는 그를 그리는 동안 동료 환자를 그릴 때와 같은 해석의 자유를 누릴 수 없다고 느꼈을 수 있다. 그러나 이는 영혼을

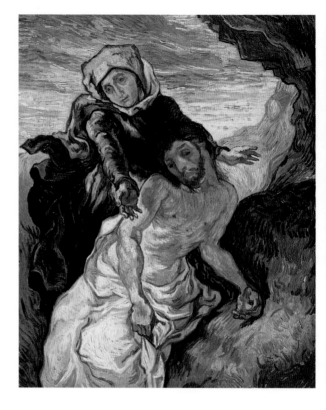

피에타(들라크루아 모사)
Pietà(after Delacroix)
생레미, 1889년 9월
캔버스에 유채, 73×60.5cm
F 630, JH 1775
암스테르담, 반 고흐 미술관
(빈센트 반 고흐 재단)

피에타(들라크루아 모사)
Pietà(after Delacroix)
생레미, 1889년 9월
캔버스에 유채, 42×34cm
F 757, JH 1776
로마, 바티칸 미술관

조금이라도 적나라하게 드러냈던 동일시라는 장치가 이 그림을 그릴 때 부재했다는 사실을 의미한다. 반 고흐는 모델에게서 자신의 모습을 보지 않았다. 대신 그는 당시 처했던 실제 상황에 직면하고 있다. 이 작품은 미해결의 상태다. 거리감과 소통하고자 하는 마음을 모두 보여주며, 그의 모든 의문들은 세부 묘사와 개략적인 표현의 대립에서 드러난다. 초상화를 그린 1889년 9월 반 고흐는 들라크루아의 유명한 〈피에타〉 모사본 2점(536쪽)을 그렸다. 이 두 모사본보다 자신의 위기를 다른 사람의 얼굴을 통해 기록하려는 욕구를 더 명확하게 전달하는 그림은 없다. 슬퍼하는 마리아의 무릎에 놓인 십자가형을 당한 예수의 얼굴은 반 고흐의 얼굴을 분명하게 닮았다. 짧게 자른 수염과 연한 적갈색 머리의 예수는 이제 반 고흐가 겪은 수난의 (다소 엉성한) 표현이며, 완벽한 고통의 상징이 됐다. 반 고흐는 렘브란트의 〈나사로의 부활〉(620쪽)을 모사한 작품에서 이

같은 대담함을 다시 한 번 보여준다. 그는 예수처럼 죽음을 통해 새
로운 생명을 얻은 나사로를 자기 얼굴처럼 그렸다. 마치 고갱과 베
르나르의 그림에서 못마땅하게 여겼던 간접적인 알레고리를 모사
작에서 추구하려는 듯했다. 5주간의 정신적인 암흑은 예술적 표출
을 요구했다. 구제불능의 사실주의자 빈센트 반 고흐조차도 사실적
인 풍경만으로 만족할 수 없었다.

성경 이야기의 상징성으로 정신적 위기를 표현하려 한 것처럼
반 고흐는 모델이 자신이든, 어쩔 수 없는 상황 때문에 만나게 된 사
람이든 상관없이 모델의 얼굴에 회복된 정신을 표현하려 했다. 그
는 우발적인 것이 두려웠고, 중심을 잡지 못할까 두려웠다. 그림은
두려움을 떨치게 하는 수단이었다. 그리하여 모델과의 순간적인 대
면은 영원하고도 기념비적인 것으로 변했다. 초상화에 스며든 소통
의 느낌은 침묵의 심연에서 들은 사람의 목소리와도 같다.

**천사의 반신상
(렘브란트 모사)**
**Half-Figure of an Angel
(after Rembrandt)**
생레미, 1889년 9월
캔버스에 유채, 54×64cm
F 624, JH 1778
개인 소장

사이프러스 나무가 있는 밀밭
Wheat Field with Cypresses
생레미, 1889년 9월 초
캔버스에 유채, 72.5×91.5cm
F 615, JH 1755
런던, 내셔널 갤러리

생레미, 1889년 5월부터 1890년 5월까지

공간과 색채

역설의 메타포

아무리 슬퍼도 늘 즐거운 얼굴을 한다. 반 고흐의 초년 좌우명이었던 이 문구는 평생 그의 신조로 남아 있었다. 정신병원에서 그는 이렇게 편지를 썼다. "행복과 불행의 차이! 죽음과 부패처럼 둘 다 필요하고 유용하다. 모든 게 아주 상대적이지. 인생도 마찬가지다." (편지 607) 이 말을 전하던 당시 그는 지쳐 있었다. 그러나 인생의 수많은 역설과 모호성에 대한 기본적인 경험은 과거의 더 젊고 순진한 반 고흐와 같았다. 책에서 지식을 얻고 조숙한 설교를 하던 그와 동일했다. 종교적 감성은 이제 상상을 그림의 힘과 아름다움으로 해석하는 수단이 되었다. 반 고흐가 역설의 상징(검은 옷을 입은 인물, 걷는 사람들, 한 쌍의 남녀)으로 삼았던 대상들은 그 기능이 강화되거나 다른 시각적 에너지에 의해 대체되었다. 모든 그림의 정수인 공간과 색채는 반 고흐 미술의 표현과 의미를 고조시키고 집중시키며, 그때까지 도상학적 요소들이 해온 역할을 맡았다.

　물론 반 고흐는 사물들의 세계에 여전히 충실했고, 모순과 양극성을 담아 낼 수 있는 모티프를 결단력 있게 선택했다. 그의 미술은 내용을 담은 개념적 미술이었다. 그는 모티프 선택에 점점 더 조심스러워졌다. 작업실에서 기억을 더듬어 덧그리는 모티프가 점점 줄어들었고, 캔버스를 기념비적으로 채우는 거대한 주제가 그의 관심을 끌었다. 묘지에 놓인 흔하디흔한 죽음의 상징이자 하늘을 향해 넘실거리는 사이프러스 나무는 태양을 상징하는 이집트 오벨리스크를 연상시켰다. 이제 하나의 모티프에 전체적인 세계관, 우주의 모든 슬픔과 기쁨이 포함됐다.

　반 고흐는 도착 직후에 이미 생폴 정신병원의 마당 한 구석을 주제로 택했다(501쪽). 근접해서 그린 수많은 나무줄기들이 이 그림을 압도하고, 나무줄기가 이루는 수직선은 캔버스 상단에서 절단된다. 반 고흐는 갈라진 나무껍질과 얽힌 뿌리보다 다른 초목을 감싸고 나무줄기에 매달린 담쟁이덩굴에 더 관심이 있었다. 건강한 숲의 병든 구역을 나타낼 뿐 아니라("그림에도 불구하고 나는 인간에게 이런 병이 있는 것이 참나무에 담쟁이덩굴이 있는 것과 같다는 생각을 하며 스스로를 위로한다."(편지 587)) 필요한 사람들에게 안락한 보금자리를 제공하는 ("연인을 위한 녹음 속의 영원한 은신처"(편지 592)) 담쟁이덩굴은 녹색 세상

사이프러스 나무가 있는 밀밭
Wheat Field with Cypresses
생레미, 1889년 9월
캔버스에 유채, 51.5×65cm
F 743, JH 1790
스타브로스 S. 니아르코스 컬렉션

의 역설이었다. 모든 창조물은 양면적이다. 그리고 거기에는 외관
상 무해한 식물과 그것이 제공하는 아늑한 분위기도 포함된다. 반
고흐의 그림은 이러한 양면성을 표현하려 했다. 주제로부터 물리적
인 거리를 확보할 수 없었으므로 대신 사물들을 철저히 살피는 정
신적 냉정함으로 이를 만회했다. 그림에 원근이 불분명하다면, 그
의 정신도 마찬가지였다. 세상은 친밀하고 익숙한 동시에 전혀 돌
이킬 수 없을 정도로 생소해졌다.

"다리 부근에 있는 초록 나무들은 담쟁이덩굴에 에워싸여 있었
다. 예뻐 보이는 담쟁이덩굴은 나무를 갉아먹으며 얼마 후 나무를
파괴할 것이다." 들라크루아는 일기에 이렇게 적었다. 담쟁이덩굴
에 대한 반 고흐의 해석도 특이하진 않았다. 평범한 그의 생각들이
었다. 이따금 혼합주의적인 목적이나 변형 욕구에 따라 달라지는
소재 목록에서, 반 고흐의 모티프들은 관례적인 소품일 수 있었다.
그러나 무대장치는 새로운 요소였다. 예를 들어, 담쟁이덩굴은 구
석에서 그저 눈에 띄지 않는다기보다 아늑함을 주면서도 동시에 위
협적으로 부각된다. 반 고흐는 마치 본능처럼 하나의 임무를 완수
하도록 그림들을 설계했다. 현실 세계의 무질서, 풍성함, 그리고 모
호한 충만함을 전달하는 임무였다.

미술과 자연의 가장 근본적인 공통분모는 삶과 죽음의 신비에
서 담당하는 역할이다. 아주 찬란하게 살아 있는 담쟁이덩굴이 나

무에 죽음을 가져오는 것처럼 회화도 캔버스에 생명을 포착함으로써 대상을 영원한 죽음이라는 순간에 고정시킨다. 사물이 변할 수 없다면 그것은 죽은 것이다. 반 고흐는 〈박각시〉(497쪽) 그림을 설명하면서 이것을 멋지게 묘사하고 있다. "어제 나는 박각시라고 부르는 아주 크고 희귀한 나방을 그렸어. 아주 놀랍고 매우 아름다운 색채를 가진 나방이야. 이 나방을 그리기 위해서는 죽여야 했어. 아주 아름다웠기 때문에 나방을 죽이는 것은 애석한 일이었단다."(편지 592) 이 모티프는 다시 한 번 상징의 역할을 한다. 즉, 나방의 날개는 해골 무늬를 하고 있다. 살아 있는 나방에서 인간이 본 상징은 이제 그리는 행위로 전환된다. 자세하게 그리기 위해서 나방을 죽일 수밖에 없었을 것이다. 대신에 그는 캔버스에 스케치를 옮기고 꽃과 나뭇잎을 추가해, 창조의 활력에 대한 찬가를 만들었다. 그러나 여기에도 끊임없이 변화하는 대상을 순간에 고정시키는 과정에

실 잣는 사람(밀레 모사)
The Spinner(after Millet)
생레미, 1889년 9월
캔버스에 유채, 40×25.5cm
F 696, JH 1786
제네바, 모세 마이어 컬렉션

수확하는 사람(밀레 모사)
The Reaper(after Millet)
생레미, 1889년 9월
캔버스에 유채, 43.5×25cm
F 688, JH 1783
영국, 개인 소장

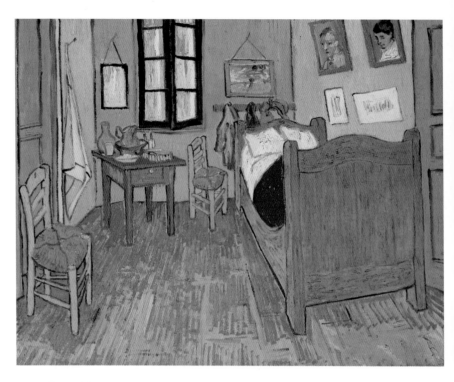

아를의 빈센트 침실
Vincent's Bedroom in Arles
생레미, 1889년 9월
캔버스에 유채, 56.5×74cm
F 483, JH 1793
파리, 오르세 미술관

대한 불안감이 남아 있다. 531쪽의 자화상에 충만한 확신은 이 그림에서 더 절박하다. 그리는 행위는 시간을 공간으로 옮기는 것이고, 그리는 행위에는 끊임없이 변화하고 유동적인 현상을 표현하는 언어가 부재한다. 반 고흐가 과거 그 어떤 것도 넘어설 만큼 아무리 강하게 생명력을 찬양할지라도 조만간 그는 회화 매체로 인한 한계에 도달할 것이다. 미술 그 자체는 역설적이다. 생명의 흐름과 눈부신 빛을 붙잡는 에너지가 크면 클수록 삶의 자유는 더 억제된다. 살아 있는 모든 것은 반드시 죽는다. 미술이 활기를 표현하여 이 사실에 반박할수록 더 완전하게 모든 생명체를 기다리는 마지막 순간을 미리 보여준다. 고립된 채 살았던 몇 개월 동안, 반 고흐는 처음으로 이런 생각의 진정한 의미를 깨달았다. 그리고 생레미에서 전력을 다해 자신의 작업에 적용된 원칙의 최종적인 의미를 확립하려고 했다. 이러한 노력은 시각적인 공간 창조에서 이중 소실점과 색채 대비에 주로 영향을 미쳤다. 두 가지 특성은 그 자체로 역설의 상징

생레미, 1889년 5월부터 1890년 5월까지

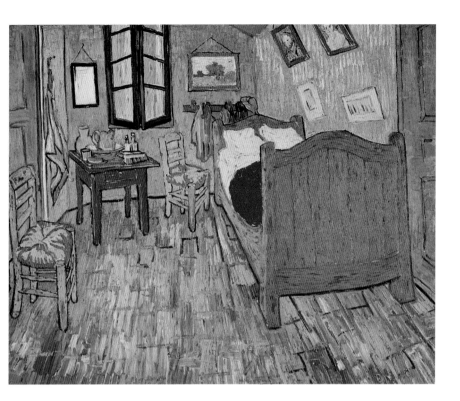

이 되었다. 작업 자체(붓질과 색채 선택, 즉흥적인 스케치, 캔버스에 성급한 작업)가 세상의 수많은 모호한 것들에 필적할 수는 없었지만, 특정 모티프들은 새로운 것을 달성하는 수단이 될 수 있었다.

　　반 고흐는 이렇게 말했다. "불평 없이 고통을 받고 기꺼이 고통을 감수하는 법을 배우는 것, 이것을 시도하다보면 현기증이 난다."(편지 597) 그리고 이어서 말했다. "그럼에도 불구하고, 가끔 우리는 생명의 저편에 고통의 목적이 있음을 본능적으로 느낀다. 여기서 바라볼 때는 고통이 지평선을 지배하는 절망의 범람처럼 보이고 우리는 고통과 목적의 관계를 가늠할 수 없다. 그래서 차라리 그림 속의 것일지라도 밀밭을 바라보는 게 낫다." 반 고흐가 담에 둘러싸인 밭을 그린 것은 밭이 힘의 원천이자 필연적으로 고통에 동반되는 낙담을 위로하기 위해서였다. 적어도 당장은 슬픔의 캄캄한 지평선이 시야에서 사라졌다. 위로와 슬픔의 동시성을 가진 메타포로서 밭과 지평선은 (그림에 통합되었을 때) 중심 모티프를 이뤘고, 반

아를의 빈센트 침실
Vincent's Bedroom in Arles
생레미, 1889년 9월 초
캔버스에 유채, 73×92cm
F 484, JH 1771
시카고, 시카고 아트 인스티튜트

타작하는 사람(밀레 모사)
The Thresher(after Millet)
생레미, 1889년 9월
캔버스에 유채, 44×27.5cm
F 692, JH 1784
암스테르담, 반 고흐 미술관
(빈센트 반 고흐 재단)

짚단을 묶는 사람(밀레 모사)
The Sheaf-Binder(after Millet)
생레미, 1889년 9월
캔버스에 유채, 44.5×32cm
F 693, JH 1785
암스테르담, 반 고흐 미술관
(빈센트 반 고흐 재단)

고흐는 공간 원칙들 속에 역설을 포함시키기 위해 가장 노력했다.
〈담으로 둘러싸인 해가 돋는 들판〉(594, 595쪽)이 좋은 예다. 언
뜻 이 그림은 정신병원 뒤편 담이 둘러쳐진 구역이라는 주제의 변
형처럼 보인다. 그러나 이제 평지는 주제로서 경쟁상대가 생겼다.
전경의 들판과 저편의 언덕 및 하늘을 연결하는 대담한 붓질이 캔
버스를 가득 채운다. 반 고흐가 지시하는 대로 밀밭을 본다면, 들
판과 지평선이 단일한 통합체를 형성함을 알게 된다. 이 통합 속에
역설이 있다. 2개의 소실점이 시선을 뒤편으로 이끄는데, 그중 하
나는 관목과 오두막까지 이어지고, 다른 하나는 동심원으로 태양에
이른다. 두 가지 공간 원칙이 여기서 충돌한다. 하나는 르네상스 이
래 사용된 관습적인 중앙 원근법으로 지평선에 위치한 소실점에 의
존하는 화법이며, 다른 하나는 공간을 미지의 심연 속으로 끌어당
기는 보다 암시적인 깔대기 효과를 만드는 화법이다. 이러한 원근
법의 충돌은 관목과 태양(녹색 세상의 일상적이고 친근한 모습과 천국의 신
비롭고 빛나는 후광) 사이에서 벌어진다. 소실점들은 자체로 목적이 아
니며, 어떤 사고방식의 결론을 나타내는 도상학적이고 관례적인 표

생레미, 1889년 5월부터 1890년 5월까지

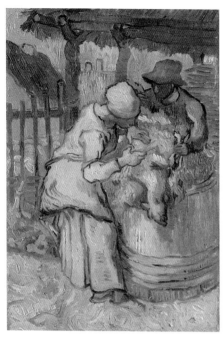

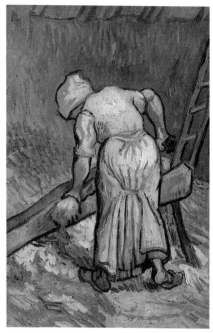

식으로 사용된다. 반 고흐는 시각 공간의 상징적인 기능을 연구했고, 두 가지를 모두 선택하기로 결정했다. 저 너머의 지평선에 대한 결정은 열린 상태로 남아 있었다. 여기서 우리는 일상적인 친숙함과 빛나는 무한함이 서로의 한계점을 설정하는 것을 볼 수 있다.

이중 소실점은 반 고흐의 작품에서 새로운 것이 아니었다. 과거 헤이그에서 그렸던 드로잉에서는 황야의 길이 (화가의 시점에서 봤을 때) 각기 다른 방향으로 향한다. 그는 아를에서도 잠시 이런 접근법을 체계적으로 사용했는데 〈트랭크타유 다리〉(442쪽)나 〈아를 몽마주르 가의 철도교〉(442쪽)같은 작품이 그 예시다. 구조물은 바라보는 이의 시선과 사선으로 만나기 때문에 우리의 눈길은 한 방향으로밖에 진행할 수 없다. 즉, 넓고 열린 공간이 나오기를 바라며 다리를 끝까지 따라가는 것이다. 반 고흐는 헤이그와 아를에서 직접 만든 원근법 틀을 놓고 실험하면서, 틀이 이루는 사선과 자신의 시각에서 생긴 사선들이 균형을 이루도록 배치했다. 결과적으로 그림들은 중앙 원근법의 규칙에 따라 구성됐다.

그러나 반 고흐는 생레미에서 그가 쓰던 이 화구를 버렸고, 때

양털 깎는 사람(밀레 모사)
The Sheep-Shearers(after Millet)
생레미, 1889년 9월
캔버스에 유채, 43.5×29.5cm
F 634, JH 1787
암스테르담, 반 고흐 미술관
(빈센트 반 고흐 재단)

짚을 자르는 촌부(밀레 모사)
Peasant Woman Cutting Straw(after Millet)
생레미, 1889년 9월
캔버스에 유채, 40.5×26.5cm
F 697, JH 1788
암스테르담, 반 고흐 미술관
(빈센트 반 고흐 재단)

문에 수평선, 수직선, 사선의 연속적인 배열을 따르는 대신 그림에 산맥을 포함시킬 수 있었을 것이다. 반 고흐는 그의 원근법 틀을 버림으로써, 오래된 공간 구성 규칙이 모티프를 지배하는 역설적인 힘을 발견했다. 보는 사람의 관점에 따라 사물들은 확고한 불변의 위치가 정해졌고 또 파악될 수 있었다. 이제 반 고흐는 무한한 거리감을 갈망하며 태양을 연상시키는 엄청난 에너지를 그림에 담아냄으로써 역설적인 힘에 대응했다. 중앙 원근법은 사물을 전경에 위치시킨다. 반면에 동심원의 소용돌이는 사물을 공간의 깊은 곳으로 끌어내린다. 〈담으로 둘러싸인 해가 돋는 들판〉에서 들판이 주는 보호와 위로의 측면은 알 수 없는 심연으로 사라졌다. 우리는 이러한 균형의 갈등에서 새로운 현실의 성격을 볼 수 있는데, 사물들은 그가 붙잡을 수 있다고 생각한 바로 그 순간 그에게서 멀어진다. 끔찍한 이분법이다. 이를 캔버스에 묘사하려는 행위는 극도의 역설이라는 측면에서만 이해될 수 있다. 색채 사용도 마찬가지다. 그러나 반 고흐의 전략은 그리 급진적일 필요가 없었다. 그의 전형적인 색채 대비로 충분한 표현이 가능했다. 이에 따라 반 고흐가 대조적으로

남자는 바다에 있다 (드몽 브르통 모사)
The Man is at Sea (after Demont-Breton)
생레미, 1889년 10월
캔버스에 유채, 66×51cm
F 644, JH 1805
개인 소장(1989.10.18~21
뉴욕 소더비 경매)

갈퀴질하는 여자(밀레 모사)
Peasant Woman with a Rake (after Millet)
생레미, 1889년 9월
캔버스에 유채, 39×24cm
F 698, JH 1789
개인 소장

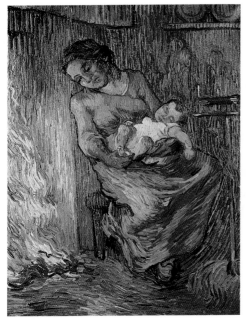

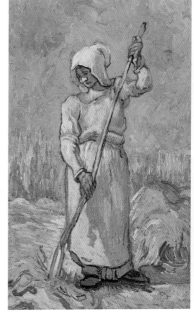

생레미, 1889년 5월부터 1890년 5월까지

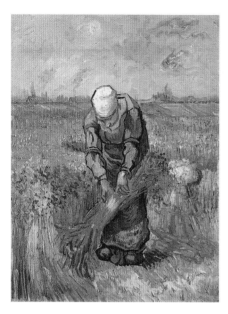 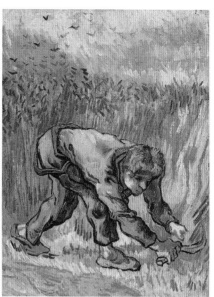

사용한 빨강과 초록, 파랑과 주황, 보라와 노랑 등에 숨은 상징적인 힘을 완전히 인식하게 되었다는 결론을 내리게 된다. 일상의 친숙함을 매력, 우아함과 결합하는 수단이 다시 필요해졌다. 반 고흐는 즐겨 쓰던 한 쌍의 인물 모티프를 다시 여기에 가져왔다.

(최대한 그 시점을 늦게 잡을 경우) 반 고흐는 헤이그에서 신과 지낸 이후 계속 여성에 대해 양면적인 감정을 가졌다. 아를에서 반 고흐는 편지를 보냈다. "내 기질상, 여유 있는 삶과 작업은 양립할 수 없어. 현 상황에서 그림을 그리는 것에 만족해야 할 거야."(편지 480) 그러나 반 고흐는 육체의 힘과 유혹을 잘 아는 평범한 인간이었다. 그는 당대의 사상들을 알고 있었고 팜파탈femme fatale, 스핑크스나 메두사 같은 상징적 이미지에 관심을 가졌다. 이런 고려하에 반 고흐의 그림 세계에 한 쌍의 남녀가 등장하는 것을 이해할 수 있으며, 이들은 그가 현실에서 이루지 못한 행복한 가정생활을 상징한다. 우리는 〈수확하는 사람들이 있는 올리브 나무 숲〉(586쪽)에서 부지런히 올리브를 따는 한 쌍의 인물을 보게 된다. 반 고흐는 자기 침실(542, 543쪽)의 침대 위에 자신과 아내의 초상화를 걸었다. 그가 그림 속에 묘사했던 더 나은 세상에서의 행복과 행운은 단순한 것이었다.

짚단을 묶는 여자(밀레 모사)
Peasant Woman Binding Sheaves (after Millet)
생레미, 1889년 9월
마분지 위 캔버스에 유채, 43×33cm
F 700, JH 1781
암스테르담, 반 고흐 미술관
(빈센트 반 고흐 재단)

낫질을 하는 사람(밀레 모사)
Reaper with Sickle(after Millet)
생레미, 1889년 9월
캔버스에 유채, 44×33cm
F 687, JH 1782
암스테르담, 반 고흐 미술관
(빈센트 반 고흐 재단)

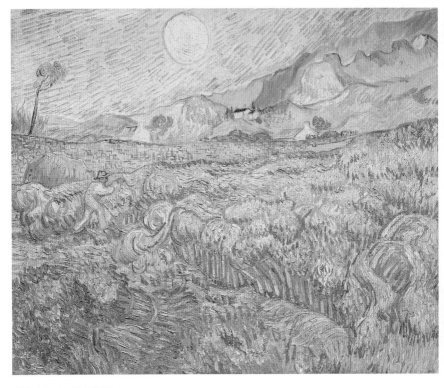

**생폴 병원 뒤쪽의 수확하는
사람이 있는 밀밭**
**Wheat Field behind Saint-Paul
Hospital with a Reaper**
생레미, 1889년 9월
캔버스에 유채, 59.5 × 72.5cm
F 619, JH 1792
에센, 폴크방 미술관

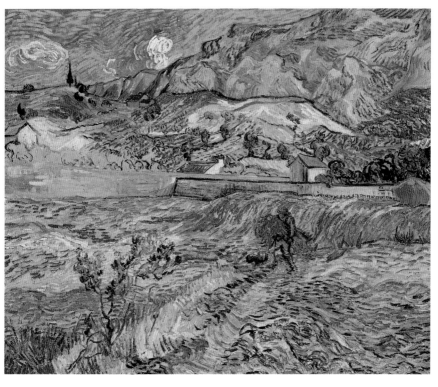

**농부가 있는 담으로
둘러싸인 밀밭**
Enclosed Wheat Field with Peasant
생레미, 1889년 10월 초
캔버스에 유채, 73.5×92cm
F 641, JH 1795
인디애나폴리스, 인디애나폴리스
미술관

**쟁기질하는 남자와 방앗간이
있는 들판**
Field with Ploughman and Mill
생레미, 1889년 10월
캔버스에 유채, 54×67cm
F 706, JH 1794
보스턴, 보스턴 미술관

반 고흐는 생레미 시기가 끝나갈 무렵 〈산책하는 남녀 한 쌍
과 초승달이 있는 풍경〉(623쪽)에서 이 문제에 대한 최종적인 해법
을 발전시켰다. 이 인물 한 쌍은 언덕을 배경으로 달빛이 비치는 목
가적인 사이프러스 나무와 올리브 나무 사이를 걷는다. 프로방스
의 전형인 이 풍경화에서 반 고흐의 상상은 아쉬우면서도 조화로운

뽕나무
The Mulberry Tree
생레미, 1889년 10월
캔버스에 유채, 54×65cm
F 637, JH 1796
패서디나, 노턴 사이먼 미술관

생레미, 1889년 5월부터 1890년 5월까지

**언덕을 관통하는 길 위의
포플러 나무**
Two Poplars on a Road through
the Hills
생레미, 1889년 10월
캔버스에 유채, 61×45.5cm
F 638, JH 1797
클리블랜드, 클리블랜드 미술관

모습으로 표현되고 있다. 남자와 여자는 연인이다. 이들은 같은 길
을 걸으면서 이야기를 나누고 손짓을 한다. 또한 색채 배합으로 연
결되기 때문에 이들은 연인 사이다. 남자는 주황(머리)과 파랑(옷)의
대비를, 여자는 노랑과 보라의 대비를 보여준다. 게다가 두 인물은
서로 대비된다. 파란 작업복을 입은 적갈색 머리의 수염 난 남자가
자화상 속 반 고흐와 닮은 것은 우연이 아니다. 그림 속 남자는 반
고흐의 또 다른 자아다. 그와 여자의 관계는 허구라기보다 역설이
다. 즉, 색채 대비가 이미 양극성을 규정한 것처럼, 그들의 관계는
매력과 혐오를 모두 포함한다. 반 고흐는 편지에서 이렇게 말했다.
"색채 연구에서 난 항상 무언가를 발견해야 한다고 느낀다. 두 대
비되는 색채의 결합, 병치와 혼합, 서로 유사한 색조의 신비로운 공

생폴드모졸 교회 풍경
View of the Church of
Saint-Paul-de-Mausole
생레미, 1889년 10월
캔버스에 유채, 44.5×60cm
F 803, JH 2124
개인 소장

명 등을 통해 두 연인의 사랑을 표현하고자 노력한다."(편지 531) 조화로운 절충점을 끊임없이 찾기 위해 대비되는 색채들을 동시에 혼합하고 병치할 수 있지만 이상적인 타협점은 결코 도달할 수도 유지할 수도 없다. 다시 말해 대비는 그 자체로 역설을 표현하며, 현실을 지배하는 양립 불가능한 양면가치를 상징한다. 반 고흐는 이러한 통찰을 연인에게 집중시켰다. 물론 우리가 이를 완전히 이해했다면 역설, 즉 표현의 직접적인 단순성과 복합성이라는 측면에서 그의 전 작품을 감상해야 할 것이다. 말기작의 시점에서, 우리는 그가 내내 사용해 온 색채 대비의 상징적인 힘을 모두 이해하면서 그의 작품들을 되돌아볼 수 있다. 마치 그가 받은 종교 교육이 수도원에 있는 그에게 영향력을 발휘하듯, 반 고흐는 이제 그의 예술적 상징의 레퍼토리를 요약하는 데 열중했다. 그는 자신이 성상을 금지하는 규율을 위반했는지 확인하기 위해 시험했다. 인물을 제대로 다루지 못했다고 생각했고 그에 대해 보상하려고 노력했다. 인물들은 종종 역설적인 자연관, 세계관의 상징을 나타냈다. 그러나 이제는 그림 전체(구성과 색채)가 그러한 역할을 했다. 이 지점에서 우리는 다시 한 번 반 고흐의 생레미 시기 미술이 얼마나 용의주도했는지 알 수 있다. 그는 불일치와 지나치게 무거운 의미를 던져버리려고 노력했다. 만약 이를 위해 추가로 왜곡이 수반되어야 한다면 환영할 일이었다.

생폴 병원 정원의 나무들
Trees in the Garden of Saint-Paul
Hospital
생레미, 1889년 10월
캔버스에 유채, 42×32cm
F 731, JH 1801
로잔, 개인 소장

생레미, 1889년 5월부터 1890년 5월까지

생폴 병원 정원
The Garden of Saint-Paul Hospital
생레미, 1889년 10월
캔버스에 유채, 64.5×49cm
F 640, JH 1800
개인 소장

생폴 병원 정원의 나무들
Trees in the Garden of Saint-Paul Hospital
생레미, 1889년 10월
캔버스에 유채, 90.2×73.3cm
F 643, JH 1799
로스앤젤레스, 아먼드 해머 미술관

생폴 병원 정원의 나무들
Trees in the Garden of Saint-Paul
Hospital
생레미, 1889년 10월
캔버스에 유채, 73×60cm
F 642, JH 1798
스위스, 개인 소장

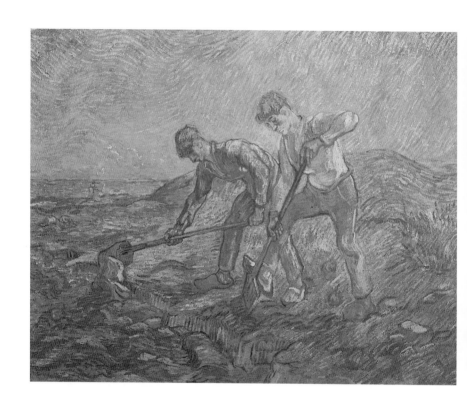

땅을 파는 두 명의 농부
(밀레 모사)
Two Peasants Digging(after Millet)
생레미, 1889년 10월
캔버스에 유채, 72×92cm
F 648, JH 1833
암스테르담, 시립미술관

생레미, 1889년 5월부터 1890년 5월까지

전시와 비평
반 고흐의 첫 성공

수년 동안 반 고흐의 그림들은 쌓이고 있었다. 그는 파리에 정기적으로 탁송 화물을 보냈고, 테오는 그림을 보관할 장소를 빌려야 했다. 탕기 아저씨의 가게 뒷방에 쌓여 가는 미술계의 보물들이 영원히 묻혀 있을 수는 없었다. 관심은 점점 더 커져 갔다. 자신을 도와주지 않는다고 빈센트가 자주 비난했던 동생 테오도 이제 일에 착수했다. 반 고흐가 프로방스에서 스스로 고립을 선택해 시간을 보내는 사이 파리 사람들의 관심이 높아졌다. 회자되는 최신 유행 정보로 빈센트 반 고흐가 떠올랐다. 1889년에서 1890년으로 넘어가는 시점에서, 그가 인정받고 있다는 점이 확실해졌다. 반 고흐는 이렇게 말했다. "어느 정도의 성공을 즐기며 철창 사이로 밭에서 수확하는 사람을 바라보는 이곳의 슬픈 삶과 고독을 갈망하게 될 날이 눈앞에 보이는 듯하다. 불운은 가끔 쓸모가 있단다. 성공하고 계속 번창하는 사람들은 나와 다른 기질을 가진 게 분명해. 나는 내가 원했던 것, 얻으려고 애썼던 것을 절대 해내지 못할 거야!"(편지 605) 반 고흐는 외딴 곳에서 느긋하게 지냈다. 그는 자신의 상태를 파악하고 있었다. 그가 혐오하게 된 세상으로부터 받는 인정은 그의 상태와 어울리지 않았다. 문제는 이제 돌이킬 수 없다는 것이었다.

탕기 아저씨의 가게와 뒤 샬레 레스토랑에서의 예고 없는 시사회를 제외하곤, 파리 사람들은 반 고흐의 그림을 볼 기회가 없었다. 1889년 9월 3일에 열린 제5회 '앵데팡당전'의 개막으로 이러한 상황은 갑작스럽게 변했다. 살롱전 심사위원들이 승인한 공식 미술에 대응해 시작된 이 대안적인 전시회는 이제 독립된 기관으로 성장했다. 1884년 인상주의 화가들은 기성의 권력기관이 거부한 화가들에게 전시 공간을 제공하기 위해 이 전시회를 창립했다. 반 고흐가 작품을 제출하기까지 5년간의 동생의 격려가 있었다. 그는 〈론 강위로 별이 빛나는 밤〉(425쪽)과 〈아이리스〉(499쪽) 두 작품을 전시했다. 생레미에 가자마자 그린 〈아이리스〉는 오늘날 경매에서 과거 어떤 작품보다 더 높은 가격에 팔리며 명성이 배가된 그림이다. 이 그림들이 전시됐다는 소식은 거의 알려지지 않았지만, 개방적인 예술 애호가들은 반 고흐의 그림에 감동을 받았다. 훗날 테오는 "'앵데팡당전'은 형편없었지만 많은 사람들이 형의 〈아이리스〉를 보고 거듭

생폴 병원의 환자 초상
Portrait of a Patient in Saint-Paul
Hospital
생레미, 1889년 10월
캔버스에 유채, 32.5×23.5cm
F 703, JH 1832
암스테르담, 반 고흐 미술관
(빈센트 반 고흐 재단)

그 작품에 대해 나에게 이야기했어."(편지 T20)라고 편지에 썼다. 반
고흐는 미술계에 강한 인상을 남기기 시작했다. 이삭손J. Isaacson은
네덜란드의 정기간행물 「드 포르트푀유De Portefeuille」의 1889년 8월
호에 이렇게 썼다. "현 세기에 들어서 점점 많은 자신감을 얻고 있
는 이 위대하고 웅장한 세상을 누가 우리에게 색과 형태로 해석해
줄 것인가? 나는 한 사람을 안다. 그는 가장 캄캄한 밤에 홀로 분투
하면서 자신의 길을 갔던 선구자다. 후손들은 그의 이름을 기억해
두는 게 좋을 것이다. 바로 빈센트다." 파리에서 활동하는 네덜란드
화가와 비평가 공동체의 일원이었던 이삭손은 다음 말을 각주에 덧
붙였다. "나는 후일에 이 놀라운 네덜란드 영웅에 대해 더 많이 이

생레미, 1889년 5월부터 1890년 5월까지

야기할 수 있기를 바란다." 그는 반 고흐의 그림에 열광했고 정보를 더 달라고 테오를 계속 괴롭혔지만, 더 이상은 말할 수 없었다. 반 고흐가 작품의 논평을 거부했기 때문이다. 반 고흐는 이렇게 말했다. "나에 대해서 얘기하는 그의 어조가 매우 과장됐다는 말은 할 필요조차 없다. 차라리 그가 나에 대해 아무 말도 하지 않는 편이 더 낫겠다고 생각한 또 하나의 이유란다."(편지 611) 반 고흐는 잔뜩 부풀려진 수사를 혐오했고, 자신의 그림에 대한 반응으로 사람들이 마구 쏟아내는 찬사를 싫어했다. 그가 대중 앞에 나설 때는 논쟁에 참여하기 위해서지, 절대로 자신에 대한 찬사를 듣기 위해서가 아니었다. 결국 그의 고국 사람들은 반 고흐의 미술에 익숙해지기까지 조금 더 오랜 시간을 기다려야 했다.

빈 고흐는 브뤼셀에서 놀랍고 흥미로운 반응을 얻었다. 1890년 1월 그는 벨기에 판 '앵데팡당전'이었던 제7회 '레 뱅Les Vingt 전시회'에 6점의 작품을 전시했다. 종교화가였던 앙리 드 그루Henry de Groux는 "빈센트 씨의 역겨운 해바라기 화병"에 특별히 경멸을 강조하며, 이 전시회의 쓰레기들을 조롱하고는 출품했던 자신의 작품을 철수했다. 그는 개막 연회에 얼굴을 내밀었고, 장황하게 말까지 늘어놓음으로써 툴루즈 로트레크의 반발을 샀다(심지어 로트레크는 그

생폴 병원 현관
The Entrance Hall of Saint-Paul Hospital
생레미, 1889년 10월(또는 5월)
검정 초크와 과슈, 61×47.5cm
F 1530, JH 1806
암스테르담, 반 고흐 미술관
(빈센트 반 고흐 재단)

생폴 병원 복도
Corridor in Saint-Paul Hospital
생레미, 1889년 10월(또는 5월)
검정 초크와 과슈, 61.5×47cm
F 1529, JH 1808
뉴욕, 메트로폴리탄 미술관

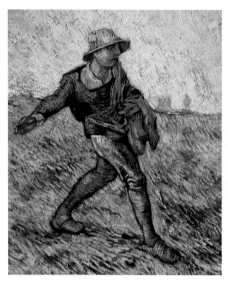

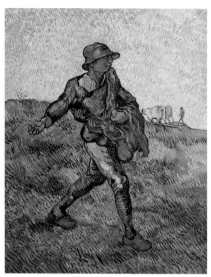

씨 뿌리는 사람(밀레 모사)
The Sower(after Millet)
생레미, 1889년 10-11월
캔버스에 유채, 64×55cm
F 689, JH 1836
오테를로, 크뢸러 뮐러 미술관

씨 뿌리는 사람(밀레 모사)
The Sower(after Millet)
생레미, 1889년 10월 말
캔버스에 유채, 80.8×66cm
F 690, JH 1837
스타브로스 S. 니아르코스 컬렉션

에게 결투까지 신청했다). 드 그루는 레 뱅에서 제명됐고 당황한 그는 결국 사과했다. 아방가르드 미학은 아직 이상주의적인 초기 단계에 있었고, 화가들은 필요하다면 총까지 들고 싸울 의향이 있었다. 이런 사건에 대해서 아무것도 생레미까지 전해지지 않았다. 하지만 반 고흐는 좋은 소식을 들었다. 브뤼셀에서 처음으로 그림이 팔렸던 것이다. 아를에서 그린 〈붉은 포도밭〉(444쪽)이 아나 보흐Anna Boch(외젠 보흐의 여자 형제)에게 400프랑에 팔린 것이다. 살아 있는 동안 유일하게 팔렸던 작품이었다. 그러나 이 사실이 지나치게 강조되어서는 안 된다. 반 고흐는 흔쾌히 그림을 선물로 주었기 때문에 구매를 희망하는 사람들은 1페니도 지불할 필요가 없었다.

1890년 1월 알베르 오리에의 야심찬 기사가 상징주의의 가장 중요한 간행물이었던 「메르퀴르 드 프랑스Mercure de France」에 게재됐다. 베르나르는 이 파리 비평가의 관심을 반 고흐의 그림으로 이끌어 탕기 아저씨 가게에 보관된 그림까지 그에게 소개했다. 테오는 무슨 일이 벌어지는지 알지 못했기에, 이 기사에 대한 놀라움은 그만큼 더 컸다. "하늘은 빛나는 사파이어와 터키석을 깎아 만든 것도 같고, 혹은 지독히 뜨겁고 눈부신 지옥의 유황으로 만들어진 것 같다. 용해된 금속과 크리스털 같은 하늘 아래 불타는 태양이 빛난다. 상상할 수 있는 모든 종류의 빛이 끊임없이 끔찍하게 내리쬔다." 반

고호의 그림에 대해 거침없이 논평할 때 오리에는 정교한 언어로 은유적 표현을 마구 쏟아냈다. 그러나 그 내용은 반 고흐의 그림을 나타내기보다 흥분을 불러일으키는 언어를 좋아하는 상징주의자들의 취향을 더 많이 드러냈다. 그는 반 고흐에 대해 다음과 같은 표현들로 묘사했다. "일종의 도취된 거장, 장식품을 만지작거리기보다 산을 옮길 준비가 돼 있는, 미술의 모든 협곡에 용암을 흘려보내는 들끓는 두뇌, 반쯤 미친 천재, 종종 숭고하고 때때로 기괴하고 그리고 항상 거의 병적인" 등이 그 표현들이었다. 어떤 의미에서 오리에는 반 고흐가 자신에게 어울리는 유일한 종류의 존재방법이라고 생각한 모습, 광기와 영원히 싸우는 모습을 그리고 있다. 19세기에서 광기라는 개념은 천재의 비범한 특성을 감당하는 유일한 방법이었다. 자신의 재능을 감추지 않았던 오리에는 이렇게 결론 내렸다. "빈센트 반 고흐는 동시대인의 부르주아 정신에 비해 너무 순진한 동시에 너무 예민하다. 그의 형제들, 진정한 화가들, …… 그리고 고대의 도그마에서 어쩌다 탈출한 하층민들 중에서 행복한 극소수

저녁: 불침번(밀레 모사)
Evening: The Watch (after Millet)
생레미, 1889년 10월 말
캔버스에 유채, 74.5×93.5cm
F 647, JH 1834
암스테르담, 반 고흐 미술관
(빈센트 반 고흐 재단)

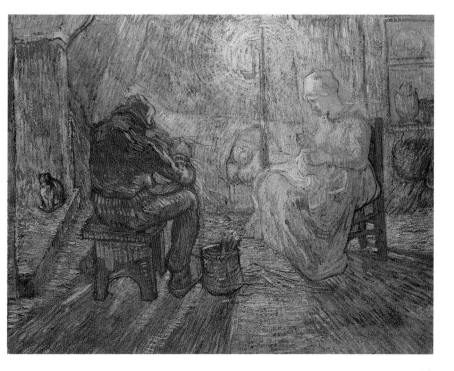

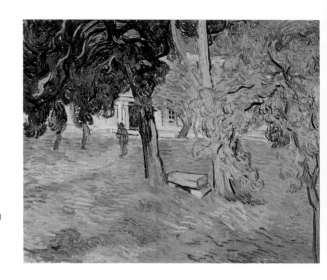

생폴 병원 정원
The Garden of Saint-Paul Hospital
생레미, 1889년 10월
캔버스에 유채, 50×63cm
F 730, JH 1841
개인 소장

만이 그를 완전하게 이해할 것이다!"

오리에의 묘사는 여러 면에서 주목할 만하다. 그는 반 고흐를 처음으로 고찰한 사람이었고, 향후 비평가들이 몰두하게 될 주제들을 소개했다. 천재와 광기, 이해받지 못함, 더 나은 세상을 위한 투쟁, 서민들과의 연대감 등에 관한 이야기에서, 고귀한 통찰을 알아차리는 계몽된 작가에게서 우리는 그럴듯한 말과 미혹하는 성직자의 거만한 어조를 듣는다. 이 같은 논평은 근본적으로 언어로 그려진 이미지가 시각적 이미지와 동등하다고 믿는 데서 정당성을 얻는다. 그러나 차이는 현저하다. 혀와 펜의 언어로는 확실하게 못 박고 정의해야 할 많은 것들이 눈으로 말하는 보편적인 언어로는 정해지지 않은 채로 열려 있을 수 있다. 반 고흐 그림 속의 신비로움은 화가가 혼란을 주고자 의도했기 때문이 아니다. 그림 속의 신비로움은 스스로의 영리함에 도취된 비평가들이 시각적 표현과 언어적 표현의 차이를 알아차리지 못할 때 생겨난다. 그 차이를 확인하려면 오리에의 장황한 하늘 묘사와 반 고흐의 하늘을 비교해보면 된다. 오리에의 묘사는 모호하고 방대하며 엄청나게 비이성적이다.

1890년 3월에 열린 제6회 '앵데팡당전'에 반 고흐는 10점의 작품을 전시했다. "전시회에 걸린 형의 그림은 아주 좋은 결과를 얻었어."(편지 T32) 테오가 소식을 전했다. "모네가 형의 그림이 이 전시회에서 최고라고 했어. 다른 화가들도 형의 그림에 대해 내게 말했

레 페이룰레 라빈
Les Peiroulets Ravine
생레미, 1889년 10월
캔버스에 유채, 73×92cm
F 662, JH 1804
보스턴, 보스턴 미술관

어." 불과 6개월의 분주하고도 공개적인 활동으로 빈센트 반 고흐는 더 이상 미술계의 이방인이 아니었다. 명성은 파리 너머까지 이르렀다. 그는 전도유망한 새로운 인재 중 한 명이자 화랑에서 탄탄한 후원을 받는 행운을 누리는 사람이었다. 테오는 주요 현대미술 판매상으로 명성을 굳혔다. 모네처럼 모든 화가들은 젊은 시절 명성뿐 아니라 일용할 양식에도 굶주리며 그들의 헌신적인 노력이 궁

레 페이룰레 라빈
Les Peiroulets Ravine
생레미, 1889년 10월
캔버스에 유채, 32×41cm
F 645, JH 1803
암스테르담, 반 고흐 미술관
(빈센트 반 고흐 재단)

생레미 부근의 채석장 입구
Entrance to a Quarry near
Saint-Rémy
생레미, 1889년 10월
캔버스에 유채, 52×64cm
F 635, JH 1767
개인 소장

생레미, 1889년 5월부터 1890년 5월까지

비가 내리는 밀밭
Wheat Field in Rain
생레미, 1889년 11월 초
캔버스에 유채, 73.5×92.5cm
F 650, JH 1839
필라델피아, 필라델피아 미술관

극적으로 보람을 가져다주리라는 확신에 불타올랐다. 인상주의 화가들은 이제 많은 배당금을 거둬들였다. 상황을 보는 방식은 달랐지만 반 고흐도 마음속에 대차대조표를 가지고 있었다.

　"제 작품이 성공을 거뒀다는 말을 듣고 기사를 읽었을 때, 곧바로 대가를 치러야 할까 봐 두려웠어요. 화가의 인생에서 성공이 최악의 일이라는 점은 대체로 사실이에요."(편지 629a) 반 고흐는 어머니에게 이렇게 편지했다. 그는 창문 밖으로 몸을 너무 많이 내밀었

저녁: 하루의 끝(밀레 모사)
Evening: The End of the Day
(after Millet)
생레미, 1889년 11월
캔버스에 유채, 72×94cm
F 649, JH 1835
고마키, 메나드 미술관

생레미, 1889년 5월부터 1890년 5월까지

고 금방이라도 떨어질 위험에 처했다고 생각했다. 반 고흐에게 그가 처한 상황은 대단히 심각한 위험이었다. 그는 고독, 질병, 경멸에 가까운 세상의 무시 등을 미술과 인생 자체를 위해 불가피하게 치러야 할 대가로 받아들였다. 성공을 즐기려 든다면 그는 어느 때보다도 더 비싼 대가를 치를 것이 분명했다. 그는 이미 엄청난 고통을 겪었다. 그가 얼마나 더 견딜 수 있는지 누가 말할 수 있겠는가? 반 고흐는 아주 작은 인정의 표시도 경계했고, 오리에에게 보낸 감사의 편지에서는 자신의 명성과 장점을 깎아내렸다. "선생님의 기사가 더 공정할 수도 있었다는 점을 깨달으실 겁니다. 색채와 회화의 미래를 말씀하시며 저를 언급하기 전에 고갱과 몽티셀리에 대해 먼저 다뤘다면 더 설득력이 있었을 거라는 생각이 듭니다. 제 몫은 미래에도 보잘것없었으리라고 장담합니다." (편지 626a) 그러나 미래는 상황을 다르게 보았고, 반 고흐의 몫은 후손들에게 매우 높이 평가됐다. 단 몇 달 후에 발생할 자살은 가속도가 붙어 커져가던 성공에서 일부 원인을 찾을 수 있다. 조만간 성공의 대가를 지불해야 할 것이라는 강한 확신은 마침내 반 고흐를 자살로 몰고 갔다.

생폴 병원 정원의 사람들과 소나무
Pine Trees with Figure in the Garden of Saint-Paul Hospital
생레미, 1889년 11월
캔버스에 유채, 58×45cm
F 653, JH 1840
파리, 오르세 미술관

산책: 낙엽
The Walk: Falling Leaves
생레미, 1889년 10월
캔버스에 유채, 73.5×60.5cm
F 651, JH 1844
암스테르담, 반 고흐 미술관
(빈센트 반 고흐 재단)

**노란 하늘과 태양 아래
올리브 나무들**
Olive Trees with Yellow Sky and Sun
생레미, 1889년 11월
캔버스에 유채, 73.7 × 92.7cm
F 710, JH 1856
미니애나폴리스,
미니애나폴리스 미술관

자아와 타자

대가들에 대한 오마주

"요즘 아주 많은 사람들이 자신은 대중 앞에서 살아 갈 운명이 아니라고 믿으면서 다른 사람이 만든 것을 보존하고 강화하고 있다. 예를 들어 책을 번역하는 사람들 혹은 판화가나 석판 인쇄공이 그러하단다."(편지 623) 자기 그림에 대한 대중의 관심이 커지면 커질수록, 반 고흐는 더욱더 이런 말을 해야 한다고 느꼈다. 아방가르드 운동의 선봉에 서지 않아도, 문화의 발전을 위해 일하는 많은 사람들이 있다. 그들은 작품을 해석하고 복제해서 더 광범위한 관람객이 위대한 창작품을 즐길 수 있게 해 준다. 반 고흐는 평범한 이방인의 역할이 성미에 맞았기 때문에 (비록 그가 창조적인 일을 하고 있을지라도) 기꺼이 이차적인 역할을 맡겠다고 생각했다. 편지는 이렇게 마무리됐다. "나는 모사본을 제작하는 일에 거리낌이 없다는 말을 하고 싶다." 다시 한 번 그는 자기 재능을 숨길 생각이었다. 대가들을 모사하는 것은 그에게 있어 충분히 원대한 야망이었다.

생레미에서 반 고흐가 모사한 대가들은 들라크루아부터 렘브란트 그리고 빼놓아서는 안 될 밀레와 도미에, 귀스타브 도레Gustave Doré를 거쳐 고갱까지 다양했다. 이번만은 겸손을 제쳐두고 자신도 모사 대상에 포함했다. 반 고흐는 대체로 그와 동생이 소장하던 판화들을 이용했다. 테오는 파리에 컬렉션을 보관하고 있었고, 반 고흐는 수년에 걸쳐 이 컬렉션을 꾸미는 데 참여한 바 있었다. 그는 거듭해서 모사할 판화들을 보내게 했다. 그러나 이 작업에 대한 그의 접근을 제대로 평가하려면 '모사'라는 단어로는 충분치 않다. 반 고흐의 모사작은 독립된 작품이었고, 구성과 주제를 그가 선택하지 않았지만 다른 요소들은 온전히 그가 선택한 것이었다. 판화는 반 고흐의 독특한 붓질과 색채 사용법의 기반이 됐다. 그는 평생 작업하는 동안 나아갈 방향을 제시했던 많은 작품을 자신의 방식으로 바꿔 표현하면서 동시에 경의를 표했다. 그리고 그 과정에서 자신과 자신의 능력을 어떻게 판단하고 있는지를 분명히 드러냈다.

모사 연작의 시작과 끝에는 위대한 화가들이 자리하고 있다. 바로 렘브란트와 들라크루아다. 다른 작가들의 그림은 보다 가벼운 장르화적 성격을 띠지만, 렘브란트와 들라크루아의 그림에는 무게감과 역사적인 진중함이 담겨 있다. 반 고흐는 모사할 본보기를

**해 질 녘의 붉은 하늘 아래
소나무**
Pine Trees against a Red Sky with
Setting Sun
생레미, 1889년 11월
캔버스에 유채, 92×73cm
F 652, JH 1843
오테를로, 크뢸러 뮐러 미술관

통해서만 간접적으로 성경의 주제를 시도했다. 그는 들라크루아의
〈피에타〉(536쪽)와 〈착한 사마리아인〉(621쪽), 렘브란트의 〈나사로의
부활〉(620쪽)과 기념비적인 천사(537쪽)를 자신의 버전으로 그렸다.
이들은 반 고흐에게 특이한 주제의 작품들이었다. 그는 가지고 있
는 석판화 작품을 활용했기 때문에 순수한 상상의 깊이 속으로 사
라지지 않고 모티프에 가까이 다가간다는 원칙을 지킬 수 있었다.

반 고흐는 목적을 위해 모사할 본보기를 이용하는 데 능숙했다.
렘브란트를 모사한 두 작품이 이 점을 멋지게 보여주는데, 두 작품
모두 원작을 완벽히 복제하지 않았다는 점이 주목할 만하다. 〈나사
로의 부활〉에서는 그리스도 대신 태양이 등장한다. 반 고흐는 평범
한 사람들과 풍경처럼 일상의 통찰력으로 이해될 수 있는 대상만
이 타당한 주제라고 생각했다. 중심인물인 예수는 부재하다는 사실

생레미, 1889년 5월부터 1890년 5월까지

올리브 나무 숲: 오렌지빛 하늘
Olive Grove: Orange Sky
생레미, 1889년 11월
캔버스에 유채, 74×93cm
F 586, JH 1854
예테보리, 예테보리 미술관

로 존재가 부각되고, 우리의 관심은 온통 죽음에서 천천히 되살아 나고 있는 남자에게로 쏠린다. 그는 반 고흐의 얼굴을 한 나사로다. 이 그림은 작가의 또 다른 자아와 태양의 충만한 빛을 나란히 놓는 다. 그러면서 반 고흐는 이 작품을 생레미 부근의 들판과 산맥을 그 린 그림들과 연관 짓는다. 과감하게 수정되자, 렘브란트가 진정 반 고흐보다 시대를 한 발 앞서 갔다는 게 드러난다.

나사로에게 그리스도가 부재한다면, 천사에게는 세속적인 차 원이 부재한다. 편지에서 반 고흐는 베르나르에게 천사와 함께 있 는 자신을 그린 렘브란트의 자화상을 자세히 설명했다. "렘브란트 는 천사도 그렸네. 그는 자신을 늙고 이가 빠졌고 무명 모자를 쓴 쭈 글쭈글한 노인으로 묘사한다네…… 그리고 소크라테스와 무함마 드에게 수호자가 있었던 것처럼 렘브란트도 (자신과 닮은 노인 뒤쪽에)

올리브 나무 숲:
연한 파란색 하늘
Olive Grove: Pale Blue Sky
생레미, 1889년 11월
캔버스에 유채, 72.7×92.1cm
F 708, JH 1855
뉴욕, 메트로폴리탄 미술관,
월터 H.와 리어노어 애넌버그 부부
컬렉션

레오나르도의 미소를 띤 초자연적인 천사를 그렸네."(편지 B12) 이 노인은 렘브란트, 이어서 반 고흐를 상징했다. 반 고흐는 이 그림에서 노인을 빼버렸다. 천사의 몸짓에는 목적이나 초점이 없으며, 신의 말씀을 듣는 선택받은 존재도 시야에서 사라졌다. 그는 미술 속의 대안 세계를 떠나 고된 화가의 현실로 돌아왔다. 성상이 남아 있는 전부다. 종교적 영감은 사라졌고, 천사에게서 진실한 경험을 한 자의 존재감을 찾아볼 수 없다. 그림 속 천사는 빌려온 상징에 불과하다. 그럼에도 이런 이상적인 묘사는 반 고흐의 상태를 반영한다. 반 고흐는 항상 종교미술에 공감했고, 렘브란트와 들라크루아의 그림은 프로방스의 풍경과 사람들만큼이나 영혼의 거울 역할을 했다. 이 점이 그의 모사작의 주요 목표였다. 모사작은 반 고흐가 표현의 섬세함이라는 부수적인 목표를 추구할 수 있게 했으며, 무엇보다 드러냄과 고립의 상징을 제공했다. 그리고 사후의 새로운 세상에서 안도감을 얻을 수 있다는 아주 작은 희망도 함께 주었다.

나무와 인물이 있는 풍경
Landscape with Trees and Figures
생레미, 1889년 11월
캔버스에 유채, 49.9×65.4cm
F 818, JH 1848
볼티모어, 볼티모어 미술관, 콘 컬렉션

반 고흐는 밀레의 그림을 20여 점 모사했는데 사회적 낭만주의를 주제로 한 이 습작들은 그리 매력적이지도 야심차지도 않았다. 그는 개별 인물에 집중했다. 이들은 곡식을 다발로 묶거나 수확, 탈곡, 양털 깎기를 하는 농민이었다(541, 544-547쪽). 반 고흐가 늘 선호했던 이런 주제는 이제 그의 예술적 근원을 회상하는 역할을 했다. 이들은 밀레가 화가로서 또 인간으로서 반 고흐의 수호자였던 초창기의 분위기를 되살렸고, 그가 과거를 수용하고 이를 통해 자신의 현재와 미래를 더 확고하게 파악하도록 도왔다. 생레미에서 그는 현재의 자아로 특이했던 자신의 초창기를 직면했다.

반 고흐는 자신을 냉정하게 바라봤다. 그리고 이 과정을 다음과 같이 요약했다. "내가 무엇을 찾고 있는지, 그리고 이러한 그림을 모사하는 것이 왜 가치 있다고 생각하는지 설명할게. 사람들은 화가가 자신만의 작품을 창작하고 오직 창작하는 사람이 되어야 한다고 늘 말하지. 좋아. 하지만 음악은 그런 식이 아니야. 누군가 베토

올리브 나무 숲
Olive Grove
생레미, 1889년 11-12월
캔버스에 유채, 73×92cm
F 707, JH 1857
암스테르담, 반 고흐 미술관
(빈센트 반 고흐 재단)

생레미, 1889년 5월부터 1890년 5월까지

생폴 병원 정원의 돌 벤치
The Stone Bench in the Garden of
Saint-Paul Hospital
생레미, 1889년 11월
캔버스에 유채, 39×46cm
F 732, JH 1842
상파울루, 상파울루 미술관

벤을 연주한다면 개인적인 해석을 추가하겠지. 음악에서, 특히 노래에서는 곡을 해석하는 방식 자체가 예술이고 절대로 작곡가만이 그 곡을 연주할 필요가 없어. 지금 몸이 아픈 나는 위안과 즐거움을 조금 얻을 수 있는 무언가를 원한다. 들라크루아나 밀레의 펜화와 단색 모사작을 모티프로 삼아서, 물감을 가지고 즉흥적으로 변형하고 있지. 하지만 오해하지는 마. 이것은 전적으로 나의 것이 아니고, 나는 그들의 그림에 대한 기억을 보존하려고 하는 거야. 그러나 기억하는 것, 감정을 표현하는 색채들의 대략적인 조화는 (완전히 잘 들어맞는 것은 아닐지라도) 내 고유의 해석이야."(편지 607)

　　이제 반 고흐도 음악가 같은 활동을 통해 그가 베를리오즈Hector Berlioz의 교향곡이나 바그너의 오페라에서 받았던 편안함을 얻을 수

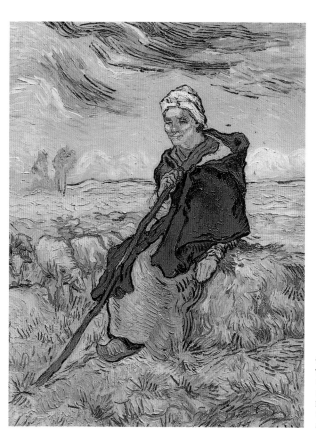

양치는 여자(밀레 모사)
The Shepherdess(after Millet)
생레미, 1889년 11월
캔버스에 유채, 52.7×40.7cm
F 699, JH 1838
텔아비브, 텔아비브 미술관,
제네바 모세 마이어가 대여

있게 되었다. 그가 모델로 삼은 그림들은 일종의 악보였다. 그는 쌓아 온 경험과 현재 마음 상태에 기대어 악보를 해석했다. 반 고흐의 모사본에서는 그가 작업을 하는 동안 어떤 방법으로든 지켰던 주제에 따른 변형이라는 원칙을 볼 수 있다. 주제는 수없이 많은 방식으로 다뤄졌다. 반 고흐는 산악 풍경, 사이프러스 나무, 담으로 둘러싸인 들판 등의 주제를 즉흥적으로 변형했다. 각각의 그림은 새로운 퍼포먼스(혹은 콘서트)였다. 접근법의 특성이 잘 드러나는 연작은 동일한 멜로디가 연주되지만 분위기와 시간 등에 따라 변주되는 순회공연에 비유할 수 있을 것이다. 반 고흐의 모사작들은 그의 미술을 음악적으로 비유하는 것이 적절하다는 사실을 보여준다. 이때 음악적 비유는 상징주의의 공감각에서 온 것이 아니며 개인적 표현

소나무 습작
Study of Pine Trees
생레미, 1889년 11월
캔버스에 유채, 46×51cm
F 742, JH 1846
오테를로, 크뢸러 뮐러 미술관

언덕 비탈의 올리브 나무
Olive Trees against a Slope of a Hill
생레미, 1889년 11-12월
캔버스에 유채, 33.5×40cm
F 716, JH 1878
암스테르담, 반 고흐 미술관
(빈센트 반 고흐 재단)

생레미, 1889년 5월부터 1890년 5월까지

도로를 보수하는 사람들
The Road Menders
생레미, 1889년 11월
캔버스에 유채, 71×93cm
F 658, JH 1861
워싱턴, 필립스 컬렉션

인물이 있는 생폴 병원 정원
The Garden of Saint-Paul Hospital
with Figure
생레미, 1889년 11월
캔버스에 유채, 61×50cm
F 733, JH 1845
오테를로, 크뢸러 뮐러 미술관

생폴 병원 정원
The Garden of Saint-Paul Hospital
생레미, 1889년 11월
캔버스에 유채, 73.1×92.6cm
F 660, JH 1849
에센, 폴크방 미술관

에 있어 강도와 형태에 변화를 준 것이다.

개인적인 표현을 강조할 때, 우리는 반 고흐를 시작으로 미술사에서 처음으로 유의미하게 다루어진 미학적 범주를 언급하게 된다. 그의 표현력은 자유로운 해석, 즉흥과 변주, 캔버스에 자신의 일부를 새기기 위한 현장 분위기의 재빠른 기록 등으로 이뤄진다. 그의 삐죽삐죽한 선, 조율된 형태, 색채의 거친 조합 등은 그 자체가 목적이 아니라 작품의 현장성을 증명하는 수단이었다. 붓과 캔버스는 도구였고, 그의 기교는 수년간의 경험과 동시에 순간의 분위기를 바탕으로 전반적인 조화로움을 창출했다. 작품을 제작하는 데 걸린 시간이 그렇게 중요했던 이유가 바로 여기에 있었다. 세잔이 때때로 그랬던 것처럼 한 작품을 그리는 데 몇 년이 걸렸다면, 작품의 이러한 '음악적인' 측면은 사라졌을 것이다.

반 고흐가 선택한 모티프는 (외로움, 의지할 곳 없음 등의) 의미를 전달하기 위한 생경한 요소였고, 모티프에 대한 (스케치 또는 채색) 작업

생레미, 1889년 5월부터 1890년 5월까지

은 개성을 표현하는 개인적인 요소였다. 본질적으로 반 고흐는 어떤 주제도 자신의 것으로 만들지 않았다. 그는 주제들을 단지 차용했으며 예술적 소재로 쓰이는 동안만 친숙하게 삼았다. 그래서 반 고흐의 모사작은 그의 다른 작품들과도 잘 어우러진다. 세상의 다른 것들과 마찬가지로 반 고흐에게 이 모티프들은 조형적 가치를 가졌고, 따라서 공감대를 형성하려는 목적에 부합했다. 이것이 그가 존경했던 대가들이 그의 미술에 기여할 수 있는 유일한 방법이었다. 도미에의 〈술 마시는 사람들〉은 파리와 아를에서의 무절제함을 상기시켰다. 그러나 모사작을 그리자마자, 그림은 고유의 힘과 의미를 재정립했다(607쪽 비교). 도레의 〈운동하는 죄수들〉은 정신병원에 감금돼 있던 느낌을 강조했을 것이다. 그는 이 그림에 음울한 파란색을 추가했을 때에야 비로소 자신의 상황을 제대로 표현할 수 있었다(606쪽). 고갱이 〈밤의 카페〉를 그리기 위해 예비 습작(435쪽 비교)으로 그린 지누 부인 드로잉은 노란 집에서의 갈등을

생폴 병원 정원
The Garden of Saint-Paul Hospital
생레미, 1889년 12월
캔버스에 유채, 71.5×90.5cm
F 659, JH 1850
암스테르담, 반 고흐 미술관
(빈센트 반 고흐 재단)

올리브 나무: 밝은 파란 하늘
Olive Trees: Bright Blue Sky
생레미, 1889년 11월
캔버스에 유채, 49×63cm
F 714, JH 1858
에든버러, 스코틀랜드 국립미술관

생레미, 1889년 5월부터 1890년 5월까지

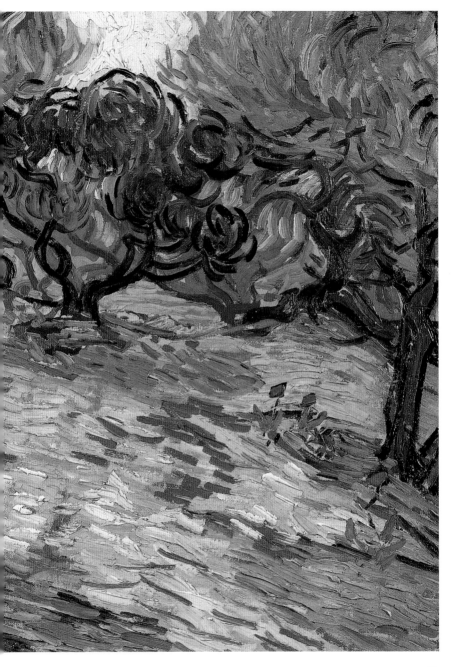

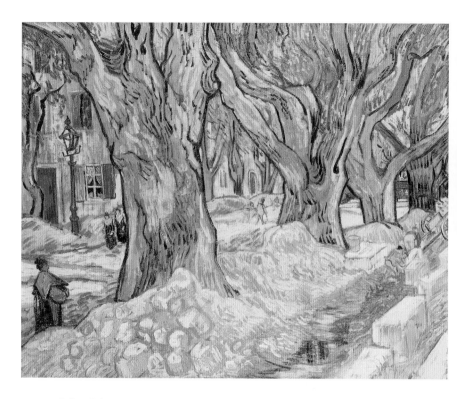

도로를 보수하는 사람들
The Road Menders
생레미, 1889년 11월
캔버스에 유채, 73.7×92cm
F 657, JH 1860
클리블랜드, 클리블랜드 미술관

상기시켰다. 이 습작(610, 611쪽)을 자신의 버전으로 그리고 나서야 반 고흐는 고갱과의 경쟁을 잊을 수 있었다. 반 고흐는 헤이그 시기 그림을 모사하면서 자신의 젊은 시절과도 연결됐다. 그는 이 그림에 〈영원의 문턱에서〉라는 다소 불길한 제목을 붙임으로써 흘러가는 시간에 대한 웅장하면서도 단순한 기록으로 만들었다(624쪽). 반 고흐는 그림을 그리며 자신의 일부를 기록했고, 동시에 그에게 필요했던 대화와 소통의 상대로 삼았다. 모든 그림은 그에게 인물들을 제공했고, 그는 상상 속에서 인물들과 대화했다. 말로 결코 명시되지 않았지만 반 고흐가 소통을 추구하며 찾았던 사람들은 캔버스에 살아 있다. 들으려고만 한다면, 분명 이들의 목소리가 우리에게 들려올 것이다.

탈출 방법
생레미의 마지막 몇 달

〈생폴 병원 정원의 나무들〉(554쪽)은 자신감에 차 있다. 나무들은 매혹적인 그림자 아래 아늑한 편안함이라는 분위기를 형성한다. 그림 속 분위기는 장소와 그다지 어울리지 않는다. 사람들은 목가적인 분위기를 즐기며 혼자 혹은 둘씩 걷는다. 멋들어지면서도 태평해 보이는 배경은 공원 같은 느낌을 주며, 과거 수도원이었던 정신병원의 우울한 건물은 오렌지 나무 온실이나 위풍당당한 저택처럼 우아해 보인다. 그는 무엇에 홀려 아를에 있는 시인의 정원에서 느껴지는 마법을 불어넣어 정신병원을 변형시켰을까? 왜 반 고흐는 공원의 모습을 보고 있는 것처럼, (정신병원의 초췌한 환자가 아니라 지나가는 행인처럼 보이는) 남성들과 여성들(우산을 든 여인과 노란 복장을 한 인물 한 쌍 참고)을 동행하는 모습으로 그렸을까? 화가 자신(파란 작업복을 입고 밀짚모자를 쓴 중앙의 남자)이 그림 속에 있는 이유는 무엇일까? 정신병원에 대한 반 고흐의 생각이 활기찬 낙관주의로 변했던 것일까? 혹은 그저 의심과 의혹이 없는 새로운 세상을 꿈꾸며 희망 사항에 몰두하고 있는 것일까?

올리브 나무 사이의 흰 오두막
The White Cottage among the Olive Trees
생레미, 1889년 12월
캔버스에 유채, 70×60cm
F 664, JH 1865
일본, 개인 소장

　　반 고흐는 마법을 걸기 위해 노력했다. 그는 방에 갇힌 채 여러 주를 보낸 뒤 밖으로 나섰다. 생레미에서 첫 발작을 일으킨 기억을 간직한 채, 반 고흐는 다시 한 번 세상과 세상이 줄 수 있는 모든 것에 머뭇거리며 손을 내밀었다. 그는 새로운 목표를 설정했다. "열심히 일할 작정이야. 만약 성탄절 즈음에 발작을 겪어야 한다면, 어떻게 되는지 지켜보자꾸나. 발작만 극복한다면 여기 직원들을 개의치 않고 장기적으로든 단기적으로든 북부로 돌아가지 않을 이유가 없어. 아마도 겨울, 즉 3개월 내에 또 다른 발작이 일어날지도 모른다는 사실을 고려하면 지금 떠나는 것은 경솔한 행동이야. 6주 동안 나는 병원 밖으로 나가지 않았어. 심지어 정원에도 가지 않았다. …… 하지만 다음 주에는 한번 시도해보려고 해."(편지 604) 나무와 마당을 그린 그림이 그 시도의 결과물이었다.

쟁기질하는 사람이 있는 위에서 본 계곡
Valley with Ploughman Seen from Above
생레미, 1889년 12월
캔버스에 유채, 33×41cm, F 727, JH 1877
상트페테르부르크, 예르미타시 미술관

　　반 고흐에게 비관적 세계관과 명랑한 기분은 늘 위태롭게 균형을 유지했고, 이제 그 균형은 한층 더 불안정해졌다. 자제력을 동원하더라도 상태가 악화되는 것을 피할 자신이 없었다. 그는 1889년 가을에 두 가지 사실과 직면했다. 하나는 발작이 재발하리라는 사

**수확하는 사람들이 있는
올리브 나무 숲**
Olive Grove with Picking Figures
생레미, 1889년 12월
캔버스에 유채, 73×92cm
F 587, JH 1853
오테를로, 크뢸러 뮐러 미술관

실이었고, 다른 하나는 그렇기 때문에 마음이 하자는 대로 어린 시절의 집과 동생의 보살핌이 더 가까이 있는 북부로 돌아가는 편이 낫다는 사실이었다. 이 두 가지 인식은 그의 존재적인 불안감이 더욱더 심해진 이유를 설명해준다. 동시에 익숙한 환경이 주는 안락함과 안정감에 대한 그의 갈망은 극심해졌다. 반 고흐는 스스로 만들어낸 정신적 교착상태에서 6개월 더 병원에 머물게 된다.

그는 1889년 성탄절을 앞두고 여동생에게 편지를 썼다. "발작이 일어난 지 이제 일 년이 되었단다."(편지 W18) 편지를 쓰자마자 여러 주 동안 두려워했던 일이 실제로 일어났다. 결국 발작에 굴복했던 것이다. 일 년 전과 마찬가지로 8일간 심한 우울감이 이어졌다. 또다시 물감을 삼키려 들었고 외부 세계와도 접촉할 수 없게 됐다. 그가 특별한 애정을 가졌던 성탄절과 기념일에 대한 집착이 힘을 모아 그를 공격하는 듯 했다. 그토록 기다리던 기념일이 되었을 때, 그에게는 기뻐할 이유가 아무것도 남아 있지 않았다.

자기충족적인 예언이었고, 그 후에도 두 번이나 같은 일이 발

생했다. 두 차례 그는 아를에 가서 친구를 만났고 그림과 가구를 수집했다. 그리고 두 차례 모두 그는 어쩔 줄 몰라 하며 정상이 아닌 상태로 정신병원으로 돌아왔다. 마치 자유의 세상을 잠시라도 즐기려면 여러 날의 정신이상이라는 혹독한 대가를 치를 결심이라도 한 것 같았다. 그는 정상적인 생활을 할 수 없다고 확신했다. 그리고 외부 세계와 접촉할 때마다 반드시 심한 심리적 부담을 동반하는 상황을 만들었다. 그렇게 반 고흐는 자신의 미술이 세상으로부터 인정받기 시작하는 것에 저항했다. 그는 베르나르에게 편지(편지 B20)를 쓸 때 한 문장 속에 익숙하고 형식적인 2인칭 형태를 넣었다 뺐다 하면서, 약간의 언어적 놀이에 몰두했다. 이 같은 놀이는 오직 화가 친구에게만 드러냈다. 다른 편지 수신자들에게는 완벽하게 언어를 통제했다. 이는 그의 발작에 증세를 노골적으로 드러내고 과시하는 측면이 있었다는 것을 암시한다. 마치 광기를 일종의 예술적 위상의 증거로서 의도적으로 갈망했던 것처럼 보이기도 한다. 반 고흐는 미친 천재 역할을 좋아하기 시작했다. 물론 그는 자신이

올리브 따기
Olive Picking
생레미, 1889년 12월
캔버스에 유채, 73×92cm
F 656, JH 1870
워싱턴, 내셔널 갤러리

올리브 따기
Olive Picking
생레미, 1889년 12월
캔버스에 유채, 72.4×89.9cm
F 655, JH 1869
뉴욕, 메트로폴리탄 미술관

생레미, 1889년 5월부터 1890년 5월까지

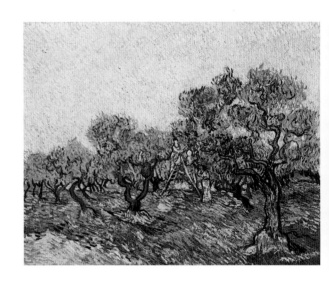

올리브 따기
Olive Picking
생레미, 1889년 12월
캔버스에 유채, 73×92cm
F 654, JH 1868
스위스, 개인 소장

처한 상태를 통제할 능력이 없었다. 그러나 여전히 우리는 그가 일상적인 삶의 의무들을 피하는 방편으로 정신이상의 발작을 의도적으로 바라며, 병에 집중했다는 느낌을 지울 수 없다.

그는 질서 있는 일상생활에서 미술의 세계로의 도피와 함께 또 다른 종류의 도피를 꿈꿨다. 자신의 뿌리인 북부로 돌아가기를 갈망한 일이었다. 아를의 유산은 광기만은 아니었다. 반 고흐는 유토피아적이고 낙관주의적인 시절에 대한 마지막 추억을 그렸다. 일본풍의 그림 〈꽃 피는 아몬드 나무〉(609쪽)가 그 작품이었다. 그는 낙관주의를 되찾기 위해서가 아니라 끊임없이 자신을 돌봐주는 동생에게 선물하기 위해 이 그림을 그렸다. 1889년 봄에 요 봉어르와 결혼한 테오는 1890년 2월 아들을 낳았고, 대부였던 형의 이름을 따아들에게 빈센트라는 이름을 지어줬다. 〈꽃 피는 아몬드 나무〉는 자신의 이름을 이어줄 조카에게 주는 반 고흐의 선물이었다. 그는 밝은 꽃봉오리를 그렇게 가까이에서 본 적이 없었고, 눈부시게 아름다운 꽃에 아낌없이 그런 색을 칠한 적도 없었다. 이 그림에 표현된 희망은 인간의 삶과 미래에 대한 생각과 관련돼 있다. 이 그림은 성격상 유토피아적인 작품은 아니며, 주요 주제는 갈망이다. 아를에 대한 추억도 전혀 담겨 있지 않다. 어떤 의미에서 대부 빈센트 반 고흐가 다시 한 번 그 일원이 되었다고 느낀 가정생활에 대한 찬양이다. 그는 자신에게 허락되지 않았던 것을 조카를 위해 되살리려고

배경에 산과 올리브 나무가 있는 풍경
Landscape with Olive Tree and Mountains in the Background
생레미, 1889년 12월
캔버스에 유채, 45×55cm
F 663, JH 1866
개인 소장

생레미, 1889년 5월부터 1890년 5월까지

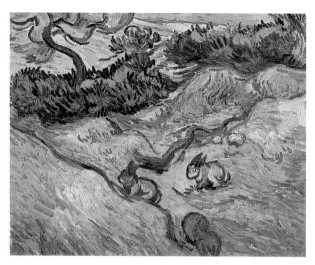

두 마리의 토끼가 있는 들판
Field with Two Rabbits
생레미, 1889년 12월
캔버스에 유채, 32.5×40.5cm
F 739, JH 1876
암스테르담, 반 고흐 미술관
(빈센트 반 고흐 재단)

애썼다. 바로 근심 걱정 없는 행복한 미래였다. 그는 테오가 결혼했을 때 다소 알 수 없는 편지를 썼다. "사랑하는 동생 테오야, 나중이 되면 기억할 필요가 있다고 느낄 때가 종종 있을 거야."(편지 597) 이 제 이 그림을 그리며 반 고흐의 기억은 그의 뿌리를 되돌아보았다. 그리고 자신의 이름을 가진 아기가 태어나면서, 가족은 또 다시 이 세상에서 안도감을 주는 완벽한 상징이 되었다.

생레미 시기가 끝날 무렵에 완성된 이 작품은 기억에 기대어 그린 그림이다. '편지 601'에서 그는 새 목표를 세웠다. "북부에서 했던 대로 내 색깔들로 처음부터 다시 시작하는 거야." 드렌터와 누에넌에서 그렸던 우울한 농민 장면들이 부활했다. 이 과정에서 정신병원 생활이 도움을 주었다. "난 이곳에서 단순하게 생활하고 있다. 그렇게 할 여건이 주어졌기 때문이지. 옛날에는 그 외에 아무것도 생각할 수 없었기 때문에 술을 마시곤 했어. …… 올바른 절제는 …… 생각(우리가 항상 생각한다고 가정하고)이 더 쉽게 떠오르게 해주지. 회색으로 그리는 것과 여러 색채로 그리는 것의 차이와 같아. 난 더 회색빛으로 그리게 될 거야."(편지 599) 그는 차분한 어조로 말했다. "물감이 두껍게 발린 사물들을 더 이상 그리지 않을 것 같아. 조용한 정신병원 생활의 결과라 할 수 있는데, 나는 이 상태가 더 좋단다. 예전보다 더 자제력이 있어. 그리고 적어도 이런 평화롭고 조용한 상태에서 더 나답다고 느낀다."(편지 617) 그렇게 반 고흐는

생레미 인근 풍경
Landscape in the Neighbourhood of Saint-Rémy
생레미, 1889년 12월
캔버스에 유채, 33×41cm
F 726, JH 1874
소재 불명(1989년 도난)

자신의 뿌리인 네덜란드의 고요한 단순함을 갈망하기 시작했다.

그는 여동생에게 말했다. "그런 생각이 들 때면…… 새로운, 다른 사람이 되고 싶어. 시골 해바라기가 고마움의 상징인데도 두려움의 비명을 지르는 듯하게 그리는 것을 용서받고 싶단다. 너도 알다시피 나는 내 생각을 조리 있게 종합할 수 있어. 농민들처럼 1파운드의 빵과 4분의 1파운드의 커피 가격이 얼마인지 아는 것도 좋겠지만. 예전에 항상 하던 얘기로 되돌아가 보자. 모범을 보인 건 밀레였어. 그는 오두막에서 어리석은 오만함과 과장된 개념들에 익숙지 않은 사람들과 함께 살았어. 넘치는 활력과 멋보다는 약간의 지혜를 택한 거지."(편지 W20) 몇 년간의 상황과, 성서하는 사조들에 관여하면서 그는 지나치게 많은 기운을 쓰느라 진정한 과제를 하지 못했다. 반 고흐는 계절과 비바람에 순응하며 땅에 가까운 삶으로 돌아가기를 원했고, 파리와 아를에서 얻은 인위적인 취향들이 아무런 도움이 되지 않았음을 깨달았다. "난 인상주의가 낭만주의보다 결코 더 많은 것을 성취할 거라고 생각하지 않아."(편지 593)

생폴 병원 뒤 담이 있는 들판:
떠오르는 해
Enclosed Field behind Saint-Paul
Hospital: Rising Sun
생레미, 1889년 11-12월
검정 초크, 갈대 펜, 잉크, 47×62cm
F 1552, JH 1863
뮌헨, 국립 그래픽 미술관

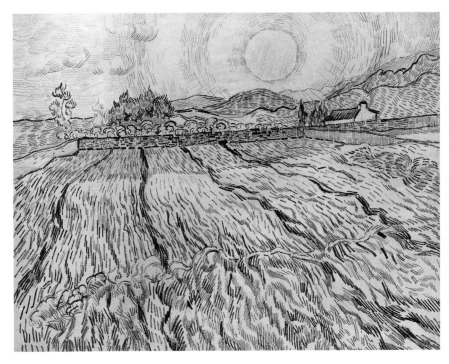

생레미, 1889년 5월부터 1890년 5월까지

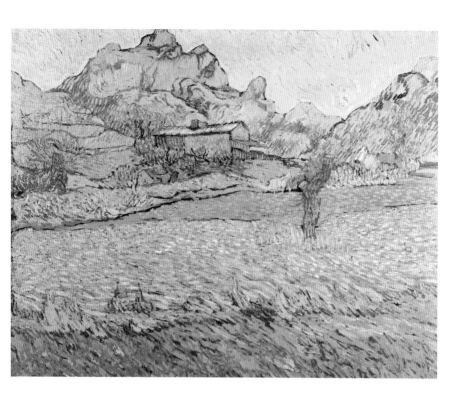

그의 색채는 정말 덜 야단스럽고 눈부시며 더 차분해졌는가? 그의 붓질은 정말 더 절제되고 더 성숙해졌는가? 이 시기 그의 작품을 본다면 이 선언에 약간의 희망 사항이 담겨 있었음을 느낄 수 있다. 북부의 소박함에 대한 갈망은 첫째로 모티프에 관한 문제였다. 그는 북부 사람들과 오두막의 순박함을 회상했다. 〈오두막과 사이프러스 나무: 북부의 기억〉(608쪽)과 광활한 밭에서 감자 심는 두 여자를 그린 〈눈이 내린 들판에서 땅을 파는 두 명의 촌부〉(614쪽)에서 이런 면을 볼 수 있다. 이 두 작품은 기억에 의존한 그림이다. 노란집에서 보낸 시절에 그랬듯이 상상은 더 이상 혐오스러운 것이 아니고, 고향과 안도감이라는 구슬픈 기대감을 제공했다.

우리가 색 선택과 적용이 변화된 상황에 맞춰지고, 새로운 자기성찰로 정화되고 매끄러워지리라 추정하는 것은 반 고흐 같은 사실주의자에게 기대할 수 있는 개념이다. 때때로 그는 하나의 지배적인 색의 변형들로 구성된 색채 배합을 시도했다. 인상주의에서 얼

산속의 목초지: 생폴의 농가
A Meadow in the Mountains:
Le Mas de Saint-Paul
생레미, 1889년 12월
캔버스에 유채, 73×91.5cm
F 721, JH 1864
오테를로, 크뢸러 뮐러 미술관

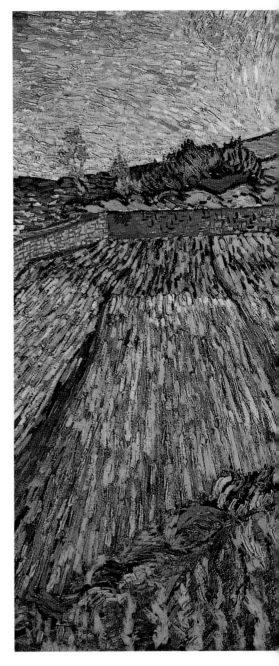

**담으로 둘러싸인 해가 돋는
들판**
Enclosed Field with Rising Sun
생레미, 1889년 12월
캔버스에 유채, 71×90.5cm
F 737, JH 1862
개인 소장

594

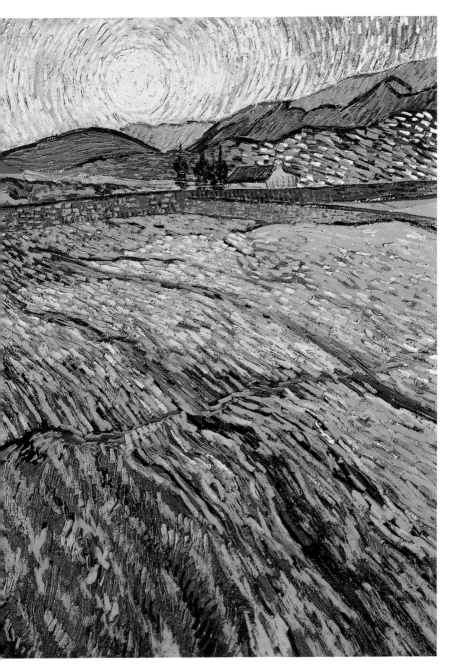

레 페이룰레 라빈
Les Peiroulets Ravine
생레미, 1889년 12월
캔버스에 유채, 72×92cm
F 661, JH 1871
오테를로, 크뢸러 뮐러 미술관

은 성과들(빛의 특성들, 더 적은 고유색의 사용)을 통합하여 하나의 지배
적인 색채 조합에서 전통적으로 사용되어 온 색조의 미묘한 차이
를 이용하는 것이다. 〈생폴 병원 정원의 소나무와 민들레〉(615쪽)와
〈오두막과 사이프러스 나무: 북부의 기억〉(608쪽)이 그러한 예다. 그
러나 붓질은 더 느긋해지지 않았다. 마치 부조를 제작하려는 듯, 캔
버스 전체에 소용돌이치고 밀집된 물감의 줄이 풍부하다. 그의 바
니시 사용은 여전히 완벽해서, 〈정물: 노란 배경의 아이리스 화병〉

나무 오두막
Wooden Sheds
생레미, 1889년 12월
캔버스에 유채, 45.5×60cm
F 623, JH 1873
브뤼셀, 개인 소장

생레미, 1889년 5월부터 1890년 5월까지

생풀 병원 뒤 밀밭
**Wheat Field behind Saint-Paul
Hospital**
생레미, 1889년 11-12월
캔버스에 유채, 24×33.7cm
F 722, JH 1872
리치먼드, 버지니아 미술관,
폴 멜런 부부 컬렉션

(617쪽)에서처럼 색채의 빛나는 힘을 강조한다. 이 그림에서 반 고흐는 색채 대비를 담당하는 색조들의 윤곽선에 관심을 집중했다. 이 꽃 정물화는 상당히 고전적인 균형감을 갖췄다. 아를에서 그렸다고 해도 좋을 만큼 색채에서 즐거움이 드러나며 형태를 왜곡하거나 변형하려는 시도가 없다. 그러나 꽃이 유토피아적인 모티프가 아니라 갈망의 상징이라는 점을 덧붙여야 한다. 거의 모든 시간을 정물화에 몰두했던 파리 시절의 초창기를 회상하는 것이다.

이 시기 반 고흐의 양식은 정신분열증 환자의 그림 같은 특징을 가진다. 두껍게 칠한 물감과 투박한 흙빛, 매끈함과 눈부시게 밝은 느낌이 나란히 놓였다. 그의 미술에 영향을 미치는 요인들은 더 복잡하고 절박해졌다. 첫째, 반 고흐는 자신의 새로운 삶의 방식이 그림에 반영될 것이라고 생각했고, 실제로 정신병원의 명상적인 분위기가 새롭게 절제된 모습으로 드러난다. 두 번째, 그를 사랑하는 사람들로 이뤄진 가정, 즉 고향인 북부에 있을 가정에 대한 바람이 커졌다. 그는 '편지 604'에서 "네덜란드, 그리고 어머니와 여동생을 위해 한두 작품을 그린다면 좋을 텐데"라고 말했다. 그는 가족들이

자신을 기억하고, 자기 작품을 환영해주기를 바랐다. 그는 심지어 누에넌에서 자살을 시도했던 여자를 위해서도 그림을 그렸다. 반 고흐는 네덜란드 그림을 통해 자신이 찾아냈던 소박한 욕구와 진정 성 있는 세상을 되살리기를 희망했다. 마지막 요인으로, 반 고흐의 개인적 양식의 순수한 예술성을 결코 잊어서는 안 된다. 이 양식은 수년에 걸쳐 만들어진 것으로, 생명력과 공감 능력이 주된 특징이 었다. 정신 불안의 경험에서 많은 영향을 받은 양식이었는데 그 경 험은 아무리 원해도 일어나지 않은 일처럼 없애 버릴 수 없었다. 이 처럼 반 고흐가 인생을 통제하고 현재를 파악하는 세 가지 주요 방 법들은 전적으로 양립할 수 없는 것이었다.

정신병원 원장인 페이롱Théophile Peyron 박사는 반 고흐의 상태를 기록한 마지막 보고서에 이렇게 썼다. "전반적으로 차분했던 이 환 자는 병원에 있는 동안 일주일에서 한 달간 지속된 심한 발작을 수 차례 겪었다. 그는 발작이 일어날 때 끔찍한 두려움과 불안감에 휩 싸였고 물감을 삼키거나 혹은 램프 기름을 채우는 조수들에게 등유 를 훔쳐 마시며 음독자살을 기도했다. 마지막 발작은 아를에 갔을 때 시작돼 2달 동안 이어졌다. 발작 사이에는 조용했으며 오로지 그 림에 몰두했다. 그는 향후 프랑스 북부에서 살 생각으로 오늘 퇴원 을 요청했다. 그는 북부의 날씨가 자신에게 도움이 될 거라고 확신 한다." 반 고흐는 일 년 동안 총 4번의 발작을 경험했다. 그 한 해 동 안 그가 이룬 것은 그림이 전부였다. 자기 발로 정신병원에 들어갔

여자가 있는 생레미 길
A Road at Saint-Rémy with Female Figure
생레미, 1889년 12월
캔버스에 유채, 32.5×40.5cm
F 728, JH 1875
일본 가사마, 가사마 니치도 미술관

생레미, 1889년 5월부터 1890년 5월까지

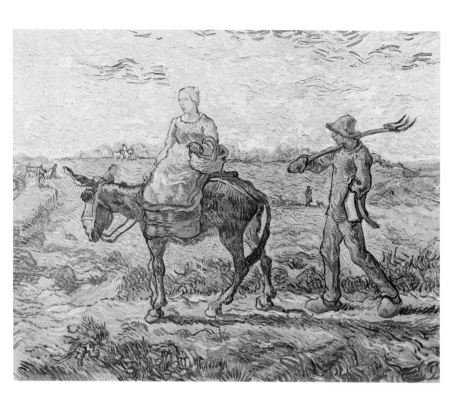

기 때문에 그의 요청을 허락하지 않을 이유는 없었다. 마치 공적인 삶이나 외부 세계와의 접촉을 피하려던 적이 없었던 것처럼, 반 고흐는 1890년 5월 16일 파리로 가는 긴 여행길에 올랐다.

생레미의 질서 있는 안정감에서 탈출하는 것이 문제를 해결할 수 있는 유일한 방법이었다. 사랑하는 사람들과 함께 자신이 회복되기를 간절히 바라며 비참하게 살아가는 것은 무의미했다. 정신병원에 머물면서 새 출발을 하려는 반 고흐의 탈출 방법은 점차 그 자신을 공포로 몰아넣었다. 그의 미술은 특유의 힘과 표현력으로 불안정한 상태를 충실히 반영했다. 또 다시 새로운 장소로 옮긴다는 것은 누에넌이나 파리를 떠났을 때처럼 창조적인 작업에 유익한 영향을 주기 위해서가 아니었다. 그가 떠난 것은 발작의 재발을 막으려는 실존적인 행위였다. 겉으로 보기에 이 시도는 성공적이었다. 적어도 살아 있는 몇 달간 그는 발작을 겪지 않았다. 그러나 전략이 성공적이었다고 하기에 그 기간은 너무 짧았다.

아침: 일하러 가는 농부 부부 (밀레 모사)
Morning: Peasant Couple Going to Work(after Millet)
생레미, 1890년 1월
캔버스에 유채, 73×92cm
F 684, JH 1880
상트페테르부르크, 에르미타슈 미술관

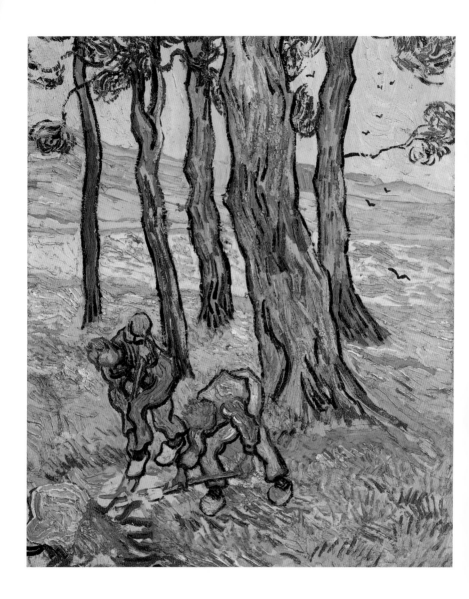

**나무 사이에서 땅을 파는
두 사람**
Two Diggers among Trees
생레미, 1890년 3-4월
캔버스에 유채, 62×44cm
F 701, JH 1847
디트로이트, 디트로이트 미술관

존경과 경외심
반 고흐와 자연

반 고흐는 자신을 인물 화가로 여겼다. 그러나 그의 풍경화는 인물
화보다 더 혁신적이고 흥미로운 것으로 판명된다. 그는 자연을 살
필 때면 정돈된 문명의 흔적보다 인간의 손길이 닿지 않은 것, 거칠
고 원래 특징이 남아 있는 것에 더 관심을 보였다. 반 고흐에게 자
연은 중립적인 상태가 아닌 변신과 힘과 끊임없는 변화의 측면에
서 바라보게 되는 대상이었다. 이러한 시각으로 자연을 그려내기
위해 반 고흐는 산업화와 새로운 상업사회의 규범적인 결과에 반
대하는 당대 이론이나 사상과 의견을 같이했다(그러나 이들과 가진 공
통점은 이것뿐이었다). 반 고흐는 명명백백한 자연의 힘을 해석하지 못
한다는 점에서 19세기의 특징을 공유했다. 이 점이 미술사가 편리
하게 '풍경화'라고 이름 붙인 그림들이 종종 생각지도 못한 새로움
으로 우리를 깜짝 놀라게 하는 이유다. 반 고흐는 '무지함'을 바탕
으로 삼아 순수한 눈으로 세상을 발견하듯 기분에 따르는 재주가
있었다. 결과적으로 그는 자연이라는 하나의 개념에서 여러 개념
을 끌어낼 수 있었다.

　　생명을 가진 모든 것들은 신성하다는 윌리엄 블레이크의 주장
은 19세기의 특징이 되었다. 존재는 생명력과 신비한 힘이 넘치는
신의 존재와 우주의 정신으로 가득 차 있다고 여겨졌다. 범신론, 즉
모든 것은 하나이며 또한 하나가 전부라는 믿음이었다. 조물주를
어디에서 찾아야 하는지 알 수 없다면, 가장 중요한 것은 천지창조
를 칭송하는 찬가와 열정의 정신이었다. 범신론은 윌리엄 워즈워스
William Wordsworth처럼 위대한 낭만주의자들의 주된 특징 중 하나였
다. 그리고 19세기 후반에 존 러스킨은 모든 위대한 예술은 축하의
행위이며, 찬양의 대상이 무엇이든 상관없이 예술 창작의 불길과
강렬함은 사랑과 기쁨에서 나온다고 주장했다.

　　반 고흐는 이런 자연 창조에 대한 애정에 수없이 공감했다. 그
는 동생 테오가 결혼했을 때 이렇게 말했다. "너도 알다시피 나는
다시 한 번 희망을 갖기 시작했어. 그러니까 흙과 풀, 노란 밀과 농
부 같은 자연의 존재가 나에게 주는 의미처럼 가족이 너에게 그런
존재가 되기를 바라. 다시 말하면, 인간에 대한 너의 사랑으로 인
해 고생을 겪겠지만, 안락함과 필수적인 회복도 제공할 거야."(편지

**햇빛 속 초가지붕 오두막:
북부의 기억**
Thatched Cottages in the Sunshine:
Reminiscence of the North
생레미, 1890년 2월
캔버스에 유채, 52×40.5cm
F 674, JH 1920
펜실베이니아 메리온 역, 반즈 재단

604) (518쪽의 사이프러스 나무 같은) 자연물에 대한 반 고흐의 관점은 자주 경외감과 존경심에서 영감을 얻었다. 그는 또 얼마나 피어나는 자연의 생명력에 기뻐했는지! 이런 기쁨은 특히 그가 인상주의에서 영향을 받은 그림들에 나타난 두드러진 특징이다. 이 그림들이 얼마나 계획적이고 분별 있게 그려졌든지, 그림들은 모든 사물이 시각적으로나마 하나가 되는 밝고 햇살 넘치는 분위기에 기뻐 열광한다. 이런 점에서는 낭만주의자들과 도시의 세련된 사람들이 다르지 않다. 반 고흐는 또 얼마나 자주 무한함이 주는 위안과 안락함을 표현하는지. 그는 바다의 파도나 아이들의 눈을 들여다볼 때 이런 느낌을 받는다고 진술한 바 있었다. 반 고흐가 범신론에 끌렸던 것은 자명하다. 그러나 겉으로 눈에 보이는 것이 전부가 아니다. 그는 동생에게 자연에서 안락함과 회복을 얻으라고 충고했다(그조차도 먼저 떠올렸던 생각인 '고생의 원천'으로만 자연을 바라보지 말라고 조언했다). 그에게 창조에 대한 찬양은 지나치게 쾌활하다는 인상을 줬다. 창조의 전능한 변화를 직면한 그에게 든 첫 번째 생각이 고생이었다면, 그의 내면에는 깊은 불안이 자리 잡았던 것이 분명하다. 그것은 이 세상에서 위로받지 못 할 불안이었다. ('낭만주의자'와 마찬가지로) '범신론자'는 반 고흐에게 붙이기에 너무 단순한 명칭이었다.

세상을 주재하는 신, 즉 조물주라는 문제를 해결되지 않은 채로 남겨두는 것은 신이 없이도 멋지게 살아가는 시대에 모순적인 것이

쟁기와 써레(밀레 모사)
The Plough and the Harrow
(after Millet)
생레미, 1890년 1월
캔버스에 유채, 72×92cm
F 632, JH 1882
암스테르담, 반 고흐 미술관
(빈센트 반 고흐 재단)

생레미, 1889년 5월부터 1890년 5월까지

걸음마(밀레 모사)
First Steps(after Millet)
생레미, 1890년 1월
캔버스에 유채, 72.4×91.2cm
F 668, JH 1883
뉴욕, 메트로폴리탄 미술관

었다. 물질주의는 우주의 모든 것이 이상적으로 설계됐다고 가정했던 시대의 신조였다. 과학자 루돌프 피르호Rudolf Virchow는 모든 존재는 "필수적인 실체들의 총합이며 각각의 내면에 생명의 완전한 기질을 포함하고 있다"고 선언했다. 또 모든 존재는 "일종의 사회적 조직 같은 것이며 무리 속 개체의 삶은 서로에게 의존적인 사회적인 유기체다"라고 말했다. 19세기에 범신론이라는 군주제가 조직체들이 균형을 이루는 민주주의로 대체됐다고 말할 수도 있다. 즉, 원자와 세포가 생명의 기본 구성 요소이고, 크고 작으며 단순하고 복잡한 온갖 종류의 개념적 구성체의 토대라는 점이 알려진 것이다. 소우주와 대우주는 동일했다. 세상은 동질적이었다. 창조주가 세상을 그렇게 만들어서가 아니라 모든 것이 그런 식으로 진화됐기 때문이었다. 다윈의 진화 이론은 이 시대의 새로운 신앙이었다.

들라크루아는 일기에 이렇게 적었다. "사람들은 인간이 소우주라고 말한다." 그리고 당시의 최신 과학적 통찰이 자신의 관심사에

정오: 휴식(밀레 모사)
Noon: Rest from Work(after Millet)
생레미, 1890년 1월
캔버스에 유채, 73×91cm
F 686, JH 1881
파리, 오르세 미술관

생레미, 1889년 5월부터 1890년 5월까지

운동하는 죄수들(도레 모사)
Prisoners Exercising(after Doré)
생레미, 1890년 2월
캔버스에 유채, 80×64cm
F 669, JH 1885
모스크바, 푸슈킨 미술관

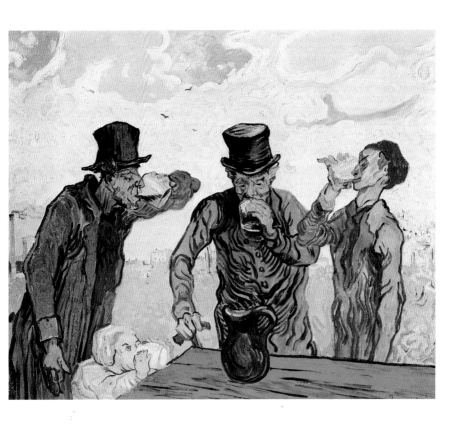

어떻게 적용될 수 있는지 궁금해 하기 시작했다. "인간은 전체가 가진 법칙들과 일치해서 완전한 전체를 이룰 뿐만 아니라 사물의 일부조차도 그 자체로 일종의 완전한 전체다." 그는 단호하게 입장을 밝혔다. "결론적으로 나무에서 떨어져 나온 가지는 나무의 모든 특징을 가진다. 나무를 그릴 때, 나는 잘린 가지가 그 자체로 작은 나무라는 것을 알게 됐다. 그렇게 보이기 위해서는 나뭇잎 크기의 비례가 적당하면 된다." 들라크루아는 사물이 동일한 기본 물질로 구성될 뿐 아니라, 서로 밀접한 유사성을 가진다고 확신했다. 그는 관심을 보이던 광학에 기본적인 과학 원칙들을 다시 적용했다. 잎과 가지 속에 나무 전체가 담겨 있을 테니, 눈이 달린 사람이라면 누구나 그것을 볼 수 있을 것이었다.

마치 들라크루아의 주장을 증명하듯, 반 고흐는 시인의 정원을

**술 마시는 사람들
(도미에 모사)**
The Drinkers(after Daumier)
생레미, 1890년 2월
캔버스에 유채, 59.4×73.4cm
F 667, JH 1884
시카고, 시카고 아트 인스티튜트

607

**오두막과 사이프러스 나무:
북부의 기억**
**Cottages and Cypresses: Reminiscence
of the North**
생레미, 1890년 3-4월
패널 위 캔버스에 유채, 29×36.5cm
F 675, JH 1921
암스테르담, 반 고흐 미술관
(빈센트 반 고흐 재단)

꽃 피는 아몬드 나무
Blossoming Almond Tree
생레미, 1890년 2월
캔버스에 유채, 73.5×92cm
F 671, JH 1891
암스테르담, 반 고흐 미술관
(빈센트 반 고흐 재단)

생레미, 1889년 5월부터 1890년 5월까지

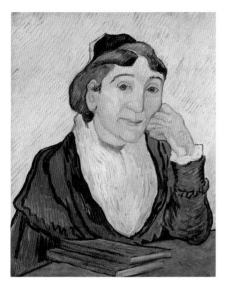
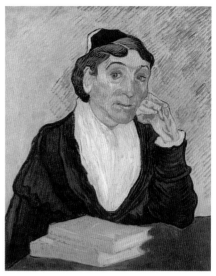

그린 세 번째 그림 〈파란 전나무와 남녀 한 쌍이 있는 공원〉(427쪽)의 중앙에 거대한 전나무를 그려 넣었다. 가지 하나에 붙은 솔잎들을 한 그루의 나무라고 생각한다면 웅장해 보이기까지 한다. 솔잎이 펼쳐진 것처럼 나뭇가지들도 펼쳐져 있다. 나뭇가지가 산들바람에 흔들리듯이, 나무 전체도 흔들린다. 전나무도 예외가 아니다.

생폴 병원 정원의 소나무(554쪽 비교)나 516쪽 올리브 나무는 균등성을 전제로 삼고 있는데, 나뭇잎 또는 열매가 무성한 가지의 비엄이 나무 전체의 위엄과 대등하다. 510쪽의 사이프러스 나무 그림에서 부조 같은 울퉁불퉁한 표면은 나무껍질과 뿌리의 비틀린 질감과 비슷하다. 그러나 이 같은 표현이 생명에 대한 직접적인 모방은 아니다. 반 고흐에게 있어 미술이란 실제 대상과 그려진 모티프를 동등한 것으로 만들어줄 방법을 찾는 것이었다.

우리는 이런 식으로 계속 생각해 볼 수 있다. 예컨대 〈알피유 산맥을 배경으로 한 올리브 나무들〉(505쪽)에서 땅, 나무 꼭대기, 산꼭대기를 연결하는 고른 물결 모양이 완벽한 형태의 유사함을 원했기 때문이라고만 생각할 필요가 없다. 사실상 반 고흐는 (당시 이용 가능했던 지식을 토대로) 유기적이고 물질적인 현상의 상호 관계의 상징을 정립하려고 노력했다. 이 시점에서 반 고흐의 증언을 들어보자. 그는 편지에서 이렇게 말했다. "일본 미술을 공부하면 의심의

아를의 여인(지누 부인)
L'Arlésienne(Madame Ginoux)
생레미, 1890년 2월
캔버스에 유채, 60×50cm
F 540, JH 1892
로마, 국립근대미술관

아를의 여인(지누 부인)
L'Arlésienne(Madame Ginoux)
생레미, 1890년 2월
캔버스에 유채, 65×54cm
F 542, JH 1894
상파울루, 상파울루 미술관

아를의 여인(지누 부인)
L'Arlésienne(Madame Ginoux)
생레미, 1890년 2월
캔버스에 유채, 65×49cm
F 541, JH 1893
오테를로, 크뢸러 뮐러 미술관

아를의 여인(지누 부인)
L'Arlésienne(Madame Ginoux)
생레미, 1890년 2월
캔버스에 유채, 66×54cm
F 543, JH 1895
개인 소장

오두막: 북부의 기억
Cottages: Reminiscence of the North
생레미, 1890년 3-4월
캔버스에 유채, 45.5×43cm
F 673, JH 1919
개인 소장

감자를 캐는 농부들
Peasants Lifting Potatoes
생레미, 1890년 3-4월
캔버스에 유채, 32×40.5cm
F 694, JH 1922
개인 소장

여지없이 현명하고 철학적이며 분별력 있는 사람이 하는 일이 무엇인지 알게 된다……. 지구부터 달까지의 거리를 연구하기? 아니다. 비스마르크의 정책 연구하기? 아니다. 그는 풀잎 하나를 연구한다. 그러나 풀잎 하나는 모든 식물, 모든 계절, 완만하게 경사진 풍경, 그리고 마침내 동물과 인간의 형상을 그리도록 그를 이끈다. 그는 이렇게 일생을 보낸다. 그 모든 것을 하기에 인생은 너무 짧다."(편지 542) 반 고흐는 미국 시인 월트 휘트먼Walt Whitman의 「풀잎Leaves of Grass」에 크게 감탄했다. 휘트먼은 한 포기의 풀이 별들의 움직임과 마찬가지라고 선언했다. 반 고흐와 휘트먼은 일상의 사물과 가지는 친밀감 속에 지혜가 담겨 있다는 데 동의했다. 인간의 눈은 오직 작은 것을 연구할 때 창조의 무한한 위대함을 알아 볼 수 있다. 화가는 풀잎을 자세히 관찰하는 것이 좋을 것이다. 〈생폴 병원 정원의 풀밭〉(615쪽)에 드러난 것처럼 이는 반 고흐의 근접 묘사된 풍경 뒤에 놓인 원리였다. 일단 생명의 보편적인 공식을 깨닫고 나면, 대단치 않아 보이는 풀도 초록이 무성한 신록의 밀림과 비슷해지고 우리에게 생명의 신비를 가르친다.

앙리 베르그송Henri Bergson은 창조의 생명력에 대한 진정한 평가는 개인의 인식으로 이뤄진다고 주장했다. "직관은 사물의 내면 심장부를 지적으로 탐구함으로써 고유하고 형언할 수 없는 것들을 찾아내는 방법이다. 현실을 상대적인 용어가 아닌 절대적인 용어로 이해하고, 그것에 대한 입장을 취하기보다 그 안으로 들어가고, 어떤 번역이나 상징 없이도 그것을 파악하는 방법이 있다면, 그 방법이 바로 형이상학이다." 베르그송은 원자로 이루어진 현실이 숭고

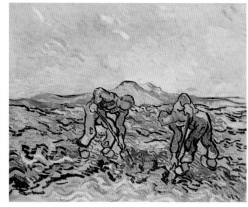

나무꾼(밀레 모사)
The Woodcutter(after Millet)
생레미, 1890년 2월
캔버스에 유채, 43.5×25cm
F 670, JH 1886
암스테르담, 반 고흐 미술관
(빈센트 반 고흐 재단)

사이프러스 나무와 두 여자
Cypresses and Two Women
생레미, 1890년 2월
캔버스에 유채, 43.5×27cm
F 621, JH 1888
암스테르담, 반 고흐 미술관
(빈센트 반 고흐 재단)

할 수 있다는 것을 부정했다. 인간이 현실 앞에서 느낄 수 있는 경외감은 그것의 실증적인 측면과 아무런 관련이 없다. 오히려 경외감은 인간의 기질, 혹은 예지력의 산물이다. 베르그송은 당대에 자연의 신비를 해결하는 또 하나의 방법을 제공했다.

반 고흐는 어느 정도 그의 시대가 전용했던 것과 동일한 순서로 다양한 접근법을 차용했다. 그는 네덜란드에서 보낸 젊은 시절에 종교적 순수함과 낭만적 감상주의, 그리고 약간의 범신론을 가진 열정적인 사람이었다. 아를에서는 모든 창조물을 서로에게 이어주는 강한 결속력을 인식했고, 미술에서 크고 작은 것의 관련성을 표현하고자 했다. 생레미에서 느낀 자연에 대한 경외감은 점점 무언가에 헌신하고 숭배하고픈 기능을 대신했다. 그는 압도됐다.

"몸져누워 있는 동안 진눈깨비가 와서 한밤중에 깨어 풍경을 보았어. 자연이 그렇게 감동적이고 다정해 보였던 적이 없었다."(편지 620) 그는 또 이렇게 말했다. "사이프러스 나무는 프로방스 풍경의 특징이다. …… 지금까지 난 그것을 느낀 대로 그릴 수 없었어. 자연과 대면할 때 밀려오는 흥분이 너무 강렬해 아무것도 할 수 없었지. 이런 상태가 14일 동안 이어지며 작업을 할 수 없었다."(편지 626a) 이제 세상에 대한 반 고흐의 접근법을 지배하는 것은 감각과 흥분이었다. 병은 내내 정신을 장악해 왔던 강렬한 내면의 감정 세계에 그가 더 민감해지도록 만들었다. 그가 왜곡과 변형을 고집한 것은 그의 그림이 현실의 초상이 아니라 정신을 통해 여과된 이미

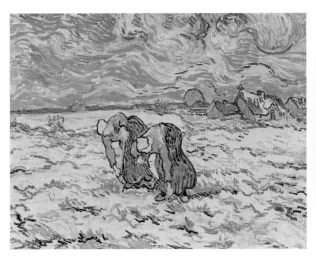

**눈 내린 들판에서 땅을 파는
두 명의 촌부**
Two Peasant Women Digging in Field
with Snow
생레미, 1890년 3-4월
캔버스에 유채, 50×64cm
F 695, JH 1923
취리히, E. G. 뷔를 재단 컬렉션

생레미, 1889년 5월부터 1890년 5월까지

생폴 병원 정원의 풀밭
Meadow in the Garden of Saint-Paul Hospital
생레미, 1890년 5월
캔버스에 유채, 64.5×81cm
F 672, JH 1975
런던, 내셔널 갤러리

**생폴 병원 정원의
소나무와 민들레**
Pine Trees and Dandelions in the Garden Saint-Paul Hospital
생레미, 1890년 4-5월
캔버스에 유채, 72×90cm
F 676, JH 1970
오테를로, 크뢸러 뮐러 미술관

양귀비와 나비
Poppies and Butterflies
생레미, 1890년 4-5월
캔버스에 유채, 34.5×25.5cm
F 748, JH 2013
암스테르담, 반 고흐 미술관
(빈센트 반 고흐 재단)

장미와 딱정벌레
Roses and Beetle
생레미, 1890년 4-5월
캔버스에 유채, 33.5×24.5cm
F 749, JH 2012
암스테르담, 반 고흐 미술관
(빈센트 반 고흐 재단)

**정물: 노란 배경의
아이리스 화병**
Still Life: Vase with Irises against a
Yellow Background
생레미, 1890년 5월
캔버스에 유채, 92×73.5cm
F 678, JH 1977
암스테르담, 반 고흐 미술관
(빈센트 반 고흐 재단)

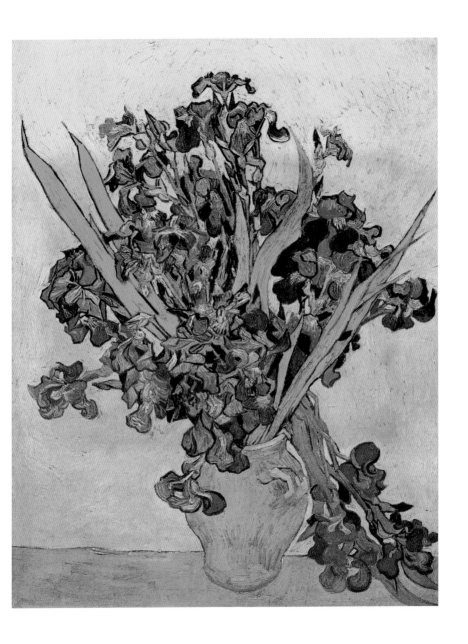

들장미
Wild Roses
생레미, 1890년 4-5월
캔버스에 유채, 24.5×33cm
F 597, JH 2011
암스테르담, 반 고흐 미술관
(빈센트 반 고흐 재단)

정물: 아이리스 화병
Still Life: Vase with Irises
생레미, 1890년 5월
캔버스에 유채, 73.7×92.1cm
F 680, JH 1978
뉴욕, 메트로폴리탄 미술관

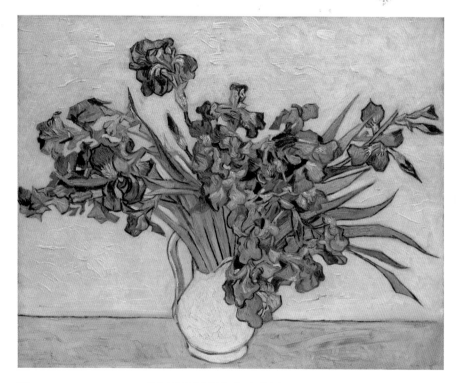

생레미, 1889년 5월부터 1890년 5월까지

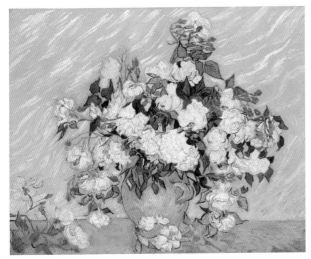

정물: 장미 화병
Still Life: Vase with Roses
생레미, 1890년 5월
캔버스에 유채, 71×90cm
F 681, JH 1976
워싱턴, 국립미술관

정물: 화병의 분홍 장미들
Still Life: Pink Roses in a Vase
생레미, 1890년 5월
캔버스에 유채 92.6×73.7cm
F 682, JH 1979
뉴욕, 메트로폴리탄 미술관

지였다는 점에서 설명될 수 있다. 〈채석장 입구〉(523쪽) 같은 그림은 그러한 강렬하고 공감할 수 있는 감정을 표현한다. 이 그림이 촉발하는 어질어질하고 끌려들어가는 듯한 느낌은 객관적인 현상이 아니다. 이는 환영을 보는 자의 악몽 같은 인식이다. 어떤 의미에서 베르그송의 '직관'은 반 고흐를 예언적으로 해석하는 핵심적인 용어를 제공했다. 반 고흐는 미친 천재라는 명칭을 인정하기를 꺼렸고, 감정에 사로잡힌 화가라는 역할도 확실히 싫어했다.

반 고흐의 혼합주의적인 성향은 외견상 자연과의 친밀감에서 멈추지 않았다. 19세기에 수많은 이론들이 발전했고 반 고흐는 그 이론들에 휩쓸렸다. 그리고 이론들은 그의 그림에서 역설적으로 조화를 이루며 모두 만났다. 당대 가장 기이한 인물 중 한 명으로 변덕스러운 독일 과학자이자 철학자이며 작가인 구스타프 테오도어 페히너Gustav Theodor Fechner는 이런 측면에서 반 고흐와 비교된다. 페히너도 반 고흐처럼 천성적으로 낭만주의자였다. 반 고흐와 마찬가지로, 그의 열정과 감정적 분출은 그가 객관적인 통찰을 추구하는 것을 결코 방해하지 않았다. 두 사람 사이에는 놀라운 유사점들이 존재한다. 그들은 자연의 힘에 관한 개념들을 설명하기 위해 동일한 은유와 유추를 선택했다. 둘 다 고집스럽게 양립 불가능한 것들을 병치한 다음, 열광적으로 거리낌 없이 설명함으로써 이 강제적인 결합에 대한 불안감을 감췄다.

나사로의 부활(렘브란트 모사)
The Raising of Lazarus
(after Rembrandt)
생레미, 1890년 5월
종이에 유채, 50×65.5cm
F 677, JH 1972
암스테르담, 반 고흐 미술관
(빈센트 반 고흐 재단)

한두 가지 예가 이 점을 분명히 보여준다. 반 고흐와 페히너는 후대에 인정받고 싶은 바람을 표현하기 위해, 결국에는 기적적으로 나비가 되는 애벌레의 이미지를 활용했다. 페히너는 이렇게 썼다. "식물이 먼저 애벌레에게 먹히는 고통을 당하지 않았다면 언젠가 나비가 기쁨을 가져다주는 일은 불가능할 것이다. 그러므로 고통스러운 현생에서 우리가 다른 사람들에게 희생한 일은 내세에서 천사들이 주는 기쁨으로 돌아올 거라는 결론을 내릴 수 있다." 반 고흐는 다음과 같이 말했다. "그래서 우리는 언젠가 더 좋은 변화된 상황에서 그림을 그릴 수 있을 거라는 생각을 계속하지. 애벌레가 나비가 되는 것에 비해 힘들이지 않고 보다 놀라운 변신을 거쳐 만들어진 존재로서…… 그러한 화가 – 나비로서의 새로운 삶은 무수한 천체 중 하나에서 펼치게 될 것이네."(편지 B8) 작은 벌레와 광대한 하늘은 감각 세계의 양극단을 나타낸다. 페히너는 반 고흐만큼이나 감각을 어떻게 길러야 하는지 잘 알지 못했다. 그는 이렇게 썼다. "감각과 감성을 자연에 먼저 투사하는 것은 인간이다. 마치 자연이

착한 사마리아인
(들라크루아 모사)
The Good Samaritan(after Delacroix)
생레미, 1890년 5월
캔버스에 유채, 73×60cm
F 633, JH 1974
오테를로, 크뢸러 뮐러 미술관

초록 밀밭
Green Wheat Fields
생레미, 1890년 5월
캔버스에 유채, 73.4×91.4cm
F 807, JH 1980
워싱턴, 국립미술관

우리보다 더 크고 풍부하고 심오한 창조적 능력을 갖지 못했다는 듯, 마치 자연에 이미 내재되어 있지 않은 것을 우리가 훨씬 더 강렬하게 줄 수 있다는 듯, 마치 우리의 모든 시가 자연의 감성의 미미한 울림에 불과하지 않다는 듯(유일한 부분은 아닐지라도 당연히 우리는 자연의 감성의 일부다)." 원인은 불분명하다. 인간이 알 수 있는 것은 우주적인 창조에서 위대하지만 작은 티끌에 불과한 자기 자신뿐이다. 페히너를 염두에 두고, 우리는 〈별이 빛나는 밤〉 같은 그림을 새로운 시각으로 볼 수 있다. 반 고흐의 모티프는 페히너가 자연의 영혼에 관한 느낌을 표현하기 위해 선택한 이미지와 놀랍도록 일치한다. "꺼진 오븐에 불을 제공하는 존재라고 생각하는 것보다 숲의 살아 있는 나무들이 영혼의 횃불처럼 하늘을 향해 타오른다고 생각하는 것이 더 아름답고 영광스럽고 위대하지 않은가? 그러기 위해서 나무들이 우뚝 성장한 것일까? 태양은 빛을 느끼는 영혼들 없이 그 자체로 세상을 밝게 만들 수 없다." 사이프러스 나무는 반 고흐의 '영

생레미, 1889년 5월부터 1890년 5월까지

혼의 횃불'이었다. 그는 '편지 595'에서 이 그림에 대해 말하며 사이프러스 나무를 통해 이른바 '풍경의 본질'을 표현했다. 그러한 본질은 지중해 풍경의 외관과는 전혀 공통점이 없으며, 오히려 모든 생명체 사이의 공통적인 유대와 관련이 있었다. 상호 의존성이야말로 바로 생명의 토대였다. 또다시 페허너가 반 고흐와 같은 은유를 사용하는 것을 볼 수 있다. "나는 인간, 동물, 식물이 태양, 지구, 달과 같다고 생각한다. 달에 서 있는 사람은 달 주위를 도는 지구와 태양을 본다. 그러나 태양에 서 있는 사람은 '당신은 틀렸어. 당신과 지구는 내 주위를 돌고 있어'라고 말할 것이다. 본질적으로 각자 어디서 있기로 했느냐에 따라 서로의 주위를 돈다. 그러나 절대적인 기준이 정해지면, 전체를 대표하는 공통의 중심 주위를 돌게 된다. 모든 부분을 끌어당기는 중력이 없다면 중심은 아무것도 아니다." 반고흐의 하늘에서 소용돌이치는 힘들은 균형을 위해 서로가 필요하다. 모든 것이 움직이고 있기 때문에 질서는 유지된다. 이 지점에서 반 고흐 특유의 또 하나의 역설이 드러난다.

**산책하는 남녀 한 쌍과
초승달이 있는 풍경
Landscape with Couple Walking and
Crescent Moon**
생레미, 1890년 5월
캔버스에 유채, 49.5 × 45.5cm
F 704, JH 1981
상파울루, 상파울루 미술관

생레미. 1889년 5월부터 1890년 5월까지

이런 사고들은 종교에 단단한 뿌리를 두고 있다. 세상의 모든 것은 상징적인 힘을 가졌고 근본 원리, 즉 신앙에서 신이라고 부르는 목적원인에 주목하도록 이끈다. 그러나 페히너와 반 고흐가 살았던 19세기는 해방의 시대였다. 이 시대에는 물리학이 신을 대체했다. 새로운 체계에서는 끌어당기는 힘과 밀어내는 힘이 생명을 만들 수 있었다. 이 독일 작가와 네덜란드 화가는 모두 자연과학의 새로운 통찰을 찬양했다. 두 사람은 서로 몰랐지만 이것이 그들이 가진 놀라운 유사점이었다. 그들의 언어는 상징과 알레고리로 이뤄졌으며, 거의 종교적이었다. 그러나 더 이상 존재하지 않는 종교였다. 그들은 자연의 힘을 불러내는 기도를 읊조렸을 뿐이다.

우울은 불가피했다. 자연이 보내는 지지에도 불구하고 반 고흐는 혼자였기 때문이다. 그는 더 이상 연관성을 인식할 수도, 자신을 이 세상에 포함시킨 계획과 의미를 이해할 수도 없었다. 그는 비인격적인 기계의 톱니에 불과했다. 그리고 최악의 고독 때문에 자신과 자연을 연결 지었던 모든 개념들을 검토해야 했다. 그 과정은 그에게 부분적인 답만 제공하거나 또는 아무것도 남기지 않았다. 반 고흐는 그 어느 때보다 큰 고독감을 느꼈다. 적어도 이 점에 있어서 그는 동시대인들과 같았다. 이제는 격렬하게, 억지로 품은 듯한 희망으로, 동료 화가들을 능가하는 강렬함으로, 나와 내가 아닌 것의 구분을 허물기 시작했다. 그리고 자신의 작업에서 짧은 순간이나마 행복했다.

슬퍼하는 노인
(영원의 문턱에서)
Old Man in Sorrow
(On the Threshold of Eternity)
생레미, 1890년 4-5월
캔버스에 유채, 81×65cm
F 702, JH 1967
오테를로, 크뢸러 뮐러 미술관

626쪽:
사이프러스 나무와 별이
있는 길
Road with Cypress and Star
생레미, 1890년 5월
캔버스에 유채, 92×73cm
F 683, JH 1982
오테를로, 크뢸러 뮐러 미술관

6장
최후

오베르쉬르우아즈, 1890년 5월부터 1890년 7월까지

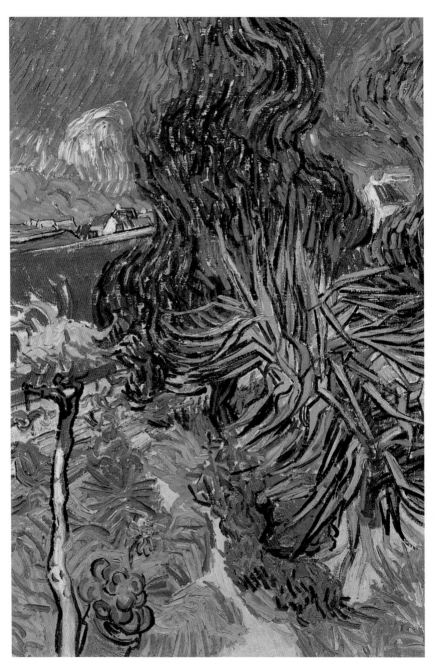

오베르쉬르우아즈, 1890년 5월부터 1890년 7월까지

가셰 박사의 땅에서

반 고흐는 건강한 모습으로 파리에 도착했다. 그는 기력이 없고 허리가 굽은 동생보다 관리가 훨씬 더 잘된 사람처럼 보였다. 도착 후 사흘 동안 그는 파리 미술계를 열심히 따라잡았다. 마치 유럽 미술의 중심 도시에서 사교계의 멋쟁이였던 과거 역할을 재개한 것 같았다. 친구들이며 점점 많아지는 반 고흐의 추종자들이 테오의 집을 방문했다. 파리 체류는 그가 자신의 작품 대다수를 처음으로 한꺼번에 볼 수 있다는 점에서 유익했다. 초기작과 후기작을 비교할 수 있었고, 모호하게 기억 속에만 있던 작품을 눈앞에서 볼 수 있었다. 그는 발작으로 중단했던 시기를 제외하고 수년간 매일 그림을 그렸다. 그리고 이제야 잠시 붓과 펜에 손을 대지 않은 채로 쉬고 있었다. 하지만 일을 하지 않는 것은 그의 적성에 맞지 않았다. 1890년 5월 20일 그는 몇 주 전부터 그리워하던 북부의 오베르쉬르우아즈로 떠났다. 우아즈 강변에 위치한 이 마을은 파리 외곽을 겨우 벗어나 있었지만 남부에 두고 온 농촌의 특성과 함께 파리와 테오에게 가깝다는 장점을 가진 곳이었다. 오베르는 그가 바라던 조용한 시골 마을이자 도시로의 접근성이 좋은 이상적인 피난처였다.

　오베르에서는 반 고흐가 남부에 머무르는 동안 기억에서 되찾으려 했던 것들이 눈앞에 펼쳐졌다. 그는 오두막을 그리기 시작했고, 이 소박한 주제를 여러 각도로 바라보면서 광적으로 집착했다. 그의 관점은 정신병원에서 제작한 상상의 풍경화와 거의 동일했다. 생레미에서 그린 〈오두막: 북부의 기억〉(612쪽)과 오베르에서 현장 작업을 한 〈짚을 얹은 오두막〉(630쪽)을 비교하는 것도 흥미롭다. 두 작품에서 오두막들은 보호가 필요한 것처럼 서로 바짝 붙어 있다. 목가적인 곳을 지나치게 침범하고 싶지 않다는 듯, 화가는 거리를 유지하며 필수적인 요소들만 기록하고 있다. 우리는 오베르에서 작업하는 동안 그의 기법에 큰 변화가 있었다는 사실에 주목해야 한다. 양식에서 불안감과 격렬함이 사라졌으며, 표현은 풍경 자체처럼 고요하고 차분하다. 데생 화가이자 색채 화가였던 그의 활기를 때로 감당할 수 없었던 초기작과는 대조적이다. 그는 북부로 돌아간다면 더 섬세하고 객관적인 양식이 나올 것이라 예상했고, 오베르에서 그린 첫 몇 작품에서 그 기대가 옳았음을 증명하려고 노

앨루아의 집
The House of Père Eloi
오베르쉬르우아즈, 1890년 5월
캔버스에 유채, 51×58cm
F 794, JH 2002
스위스, 개인 소장

오베르의 가셰 박사의 정원
Doctor Gachet's Garden in Auvers
오베르쉬르우아즈, 1890년 5월
캔버스에 유채, 73×51.5cm
F 755, JH 1999
파리, 오르세 미술관

짚을 얹은 오두막
Thatched Cottages
오베르쉬르우아즈, 1890년 5월
캔버스에 유채, 60×73cm
F 750, JH 1984
상트페테르부르크, 예르미타시 미술관

력했다. 그의 갈망은 충족됐고 기분은 더 평온해졌다.

〈오베르의 교회〉(646쪽)는 일드프랑스의 유명한 고딕 성당들처럼 웅장하다. 교회의 크기를 가늠케 하는 여자가 그림 속에 없었다면, 반 고흐가 세부 묘사에 특히 신경을 쓴 창문들을 두고 거대한 주교좌성당의 고딕식 성가대석 창문이라고 오해할 만하다. 요새처럼 위풍당당한 이 교회는 마을을 보호하는 듯하다. 즉, 교회는 신앙과 안전의 상징이자, 성전이며 성이다. 누에넌의 낡은 탑을 연상시키는 이 건축물 초상화는 반 고흐가 현재 문제를 회피하고 고향의 옛 시절을 재현하고 싶어 한다는 사실을 보여준다. 교회는 오두막처럼 과거의 친숙함에 호소한다. 하지만 두 모티프 모두 오베르로 오기 전까지 반 고흐를 괴롭혔던 불안감을 잠재우지 못했다. "이 세상에서 불안정한 떠돌이로 사는 우리가, 이 세상을 상대로 고심하고 요구하고 멸시하면서도 또한 그 경멸의 대상 없이는 살아갈 수 없다면, 그것이야말로 매우 슬프고 수치스러운 삶이다. 이것이 미래의 화가가 직면하는 진짜 딜레마다." 니체에 따르면 유배와 고향이 없는 상태, 그리고 유배로 인한 고통은 예술가의 진정한 특징이었다. 반 고흐는 또 다시 고립과 소외감을 겪게 됐다. 오베르도 목적지를 알 수 없는 여정의 한 단계일 뿐이었다.

"가셰 박사를 빼면 이곳에 있을 이유가 하나도 없어." 반 고흐는 도착한 지 2주 만에 이렇게 편지했다. "그는 계속 친구가 되어

줄 거야. 확신해. 그를 보러 갈 때마다 내가 좋은 인상을 주고 있어.
그는 매주 일요일이나 월요일에 나를 저녁 식사에 초대할 거야."
(편지 638) 반 고흐 같은 사람들은 정착이 불가능하다. 비슷한 생각
을 가진 사람으로부터 영감을 끌어내는 것이 할 수 있었던 전부였
다. 폴 가세Paul Gachet는 반 고흐가 오베르로 이사한 진짜 이유였다.

오베르의 집들
Houses in Auvers
오베르쉬르우아즈, 1890년 5월
캔버스에 유채, 72×60.5cm
F 805, JH 1989
보스턴, 보스턴 미술관

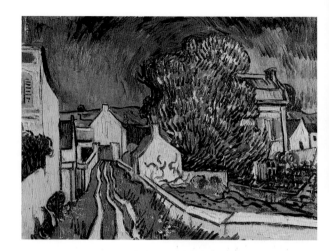

필롱의 집
The House of Père Pilon
오베르쉬르우아즈, 1890년 5월
캔버스에 유채, 49×70cm
F 791, JH 1995
스타브로스 S. 니아르코스 컬렉션

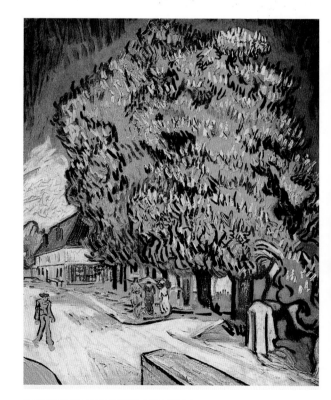

꽃이 핀 밤나무들
Chestnut Trees in Blossom
오베르쉬르우아즈, 1890년 5월
캔버스에 유채, 70×58cm
F 751, JH 1992
남아메리카, 개인 소장

오베르쉬르우아즈, 1890년 5월부터 1890년 7월까지

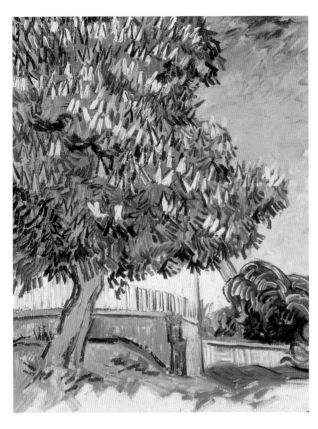

꽃이 핀 밤나무
Chestnut Tree in Blossom
오베르쉬르우아즈, 1890년 5월
캔버스에 유채, 63×50.5cm
F 752, JH 1991
오테를로, 크뢸러 뮐러 미술관

　쿠르베와 그의 친구들이 회합을 갖던 19세기 중반, 젊은 의대생 한 명이 이들과 어울리면서 근대로 진입하던 미술에 대한 열정을 키워나갔다. 공부를 마친 그는 1872년 관심사를 추구하기 위해 시골로 이사했다. 가셰 박사는 지식인의 모습을 한 탕기 아저씨였다. 그는 열렬한 사회주의자이자 공화주의자였고, 화가 친구들에게 헌신하면서 조롱과 멸시를 당하던 그들의 그림을 부지런히 수집했다. 얼마 후 그는 직접 그림을 그리고 싶다는 마음을 가지게 됐고, 판 리셀van Ryssel이라는 가명을 쓰는 그래픽 아티스트로 성공했다. 1873년 세잔은 가셰 박사 때문에 오베르로 이사했다. 인상주의의 원로 카미유 피사로Camille Pissarro도 오베르와 멀지 않은 퐁투아즈에 살았다. 피사로는 테오에게 생리학 지식과 영혼에 대한 통찰력을 갖춘 사람으로 가셰 박사를 소개했다. 반 고흐에게 그보다 더 나은

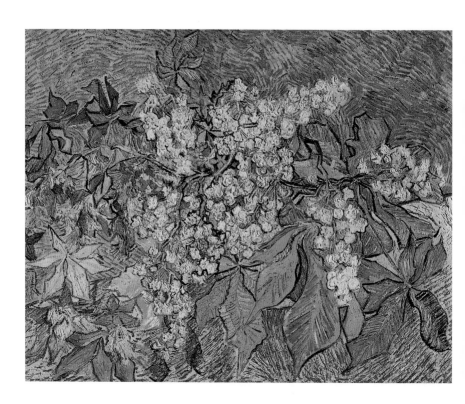

꽃 핀 밤나무 가지
Blossoming Chestnut Branches
오베르쉬르우아즈, 1890년 5월
캔버스에 유채, 72 × 91cm
F 820, JH 2010
취리히, E. G. 뷔를레 재단 컬렉션

치료사는 없었을 것이다. 그의 정신과 육체가 머무르고 있는 알 수 없는 영역은 가셰 박사에게 익숙한 곳이었다. 애초에 반 고흐가 오베르로 이사하고 또 계속 지내게 된 가장 큰 이유가 가셰 박사였다.

반 고흐는 여동생에게 편지를 썼다. "가셰 박사와 진정한 친구가 되었단다. 우리는 형제처럼 신체적, 정신적으로도 비슷한 점이 아주 많아. 그는 신경이 예민하고 별난 사람이야. 새로운 화파의 화가들에게 우정을 증명했고 능력이 될 때는 언제나 그들에게 도움을 줬어." 가셰 박사는 화가 친구들의 삶의 토대였던 패배주의 기질을 가졌고 그들의 집착과 헌신을 공유했다. "그는 너와 나만큼이나 아프고 신경이 과민하다는 인상을 준단다. 나이가 더 많고 몇 년 전에 아내와 사별했어. 하지만 그는 어느 모로 보나 의사란다. 직업과 신앙이 그를 살아가게 하지."(편지 638) 가셰 박사는 반 고흐를 정신분열이나 간질 환자로 보았던 이들처럼 바로 진단을 내리지 않았다. 그는 단지 반 고흐의 발작이 재발하지 않을 거라고 확신했다. 이 점

에 있어 (비록 상당한 대가를 치렀지만) 그는 옳았다.

반 고흐는 우정의 증표로 2점의 가세 박사 초상화(650, 651쪽)를 그렸고, 에칭도 제작했다(647쪽). 에칭 전문가였던 가세 박사는 시도해 보라며 반 고흐를 격려했다. 647쪽의 작품은 반 고흐의 유일한 에칭 작업으로 남아 있다. 결과적으로 가세 박사의 초상은 반 고흐가 폴 가세의 전형적인 자세라고 생각했던 모습으로 3점이 전한다. 폴 가세는 명상적이며 조금은 우울한 분위기를 띠고 있다. 가세는 우울증에 대해 박사 논문을 썼는데, 우울질은 그 자신의 기질이었다. 가세 박사의 자세가 〈아를의 여인〉(611쪽)의 지누 부인 자세와 흡사한 것은 우연이 아니다. 반 고흐의 모델이었던 지누 부인도 정신적인 문제가 있었다. 손에 무겁게 놓인 머리, 팔꿈치로 받친 팔, 처진 눈꺼풀과 시무룩한 입 등은 오랫동안 우울질, 더 나아가 고통받는 화가의 정형화된 이미지였다. 반 고흐가 그린 것은 또 다른 자아였다. 이 초상화는 그와 가세 박사가 동일화되어 가는 과정을 기

오베르의 마을 길
Village Street in Auvers
오베르쉬르우아즈, 1890년 5월
캔버스에 유채, 73×92cm
F 802, JH 2001
헬싱키, 아테네움 미술관

오베르 부근의 베스노 풍경
View of Vessenots near Auvers
오베르쉬르우아즈, 1890년 5월
캔버스에 유채, 55×65cm
F 797, JH 2003
마드리드, 티센 보르네미사 미술관

록한다. 두 권의 책(651쪽 비교)은 반 고흐가 초상화 주인공의 자아와 자신의 자아를 융합하려고 했음을 증명하기에 충분하다. 『제르미니 라세르퇴Germinie Lacerteux』와 『마네트 살로몽Manette Salomon』으로, 두 권 모두 공쿠르 형제의 작품이다. 이러한 상징물은 가셰 박사가 박식한 사람임을 암시한다. 또한 두 사람이 공유했던 근대적 정신과,

세 그루의 나무와 집이 있는 풍경
Landscape with Three Trees and a House
오베르쉬르우아즈, 1890년 5월
캔버스에 유채 64×78cm
F 815, JH 2000
오테를로, 크뢸러 뮐러 미술관

오베르쉬르우아즈, 1890년 5월부터 1890년 7월까지

미래에 대한 낙관적이면서도 절망적인 시각을 상징한다.

가셰 박사의 초상화에 전통적인 틀을 차용하고 세부 묘사를 자신의 방식으로 채웠다는 사실을 반 고흐보다 잘 아는 사람은 없었다. 편지에서 그는 이렇게 말했다. "나는 100년 후 사람들에게 환영이 나타난 느낌을 주는 초상화를 그리고 싶어. 하지만 사진처럼 모방하는 것이 아니라 열정적인 표현력으로 색채에 대한 지식과 감각을 표현 수단이자 개성을 고조시키는 방법으로 사용하고 싶단다." (편지 W22) 초상화 속 가셰 박사의 자세가 고대까지 거슬러 올라가는 것이라면, 표현법은 매우 진보적이었다. 가셰 박사는 반 고흐의 이러한 의견의 기폭제였던 것으로 보인다. 반 고흐는 늘 하던 대로 그렸다. 색채 사용법과 물감 바르기는 여전히 활기차고 격렬하다. 새로운 멘토와의 토론으로 반 고흐는 처음으로 자기 그림의 혁신적인 성격을 깨달았을 것이다. 그는 시골에서 고립된 생활을 하며 자기도 모르는 사이 모더니티 정신으로 생각하며 작업하고 있었다. 수년간의 고립에서 벗어난 그는 자신의 작품 세계에 대해 완전하게

인물이 있는 오베르의 마을 길과 계단
Village Street and Steps in Auvers with Figures
오베르쉬르우아즈, 1890년 5월 말
캔버스에 유채, 49.8×70.1cm
F 795, JH 2111
세인트루이스, 세인트루이스 미술관

**두 명의 인물이 있는
오베르의 마을 길과 계단**
Village Street and Steps in Auvers
with Two Figures
오베르쉬르우아즈, 1890년 5-6월
캔버스에 유채, 20.5×26cm
F 796, JH 2110
일본, 개인 소장

인식했다. 가셰 박사는 반 고흐가 생레미에서 잃었던 자기 생각을
선포하는 일에 대한 흥미를 다시금 일깨웠다.

반 고흐에게 새로운 영웅이 생겼다. 퓌비 드샤반Puvis de Chavannes
이었다. 종교와 신화를 다소 건조하고 냉담하게 다룬 퓌비의 그림
은 순결한 우아함과 순수성에 대한 미학적 유행을 일으켰다. 반 고
흐는 상징주의 작가 테오도르 드 비제마Teodor de Wyzema에게 편지를
썼다. "그는 우리가 지긋지긋해 했던 과도함에 대해 완전히 상반
된 성향의 반응을 구현한다. 우리는 꿈, 감각, 시에 목말라 했다. 너
무 밝은 빛에 눈이 부신 우리는 엷은 안개를 갈망했고, 퓌비 드샤
반의 시적이며 베일에 가려진 그림으로 관심을 돌렸다. 우리는 심
지어 그의 작품에 나타나는 심각한 결점과 부족한 소묘실력과 색
채의 부재도 좋아했다. 퓌비의 미술은 일종의 치유였다. 환자가 새
로운 치료 요법에 매달리듯이 우리도 거기에 매달렸다." 반 고흐보
다 더 거침없이 그의 결점까지 포함해 퓌비를 옹호한 사람은 없었

오베르쉬르우아즈, 1890년 5월부터 1890년 7월까지

두 명의 인물이 있는 농가
Farmhouse with Two Figures
오베르쉬르우아즈, 1890년 5-6월
캔버스에 유채, 38×45cm
F 806, JH 2017
암스테르담, 반 고흐 미술관
(빈센트 반 고흐 재단)

을 것이다. 가셰 박사의 초상은 퓌비 그림에 대한 기억이자 이를 다른 방식으로 표현한 것이었다. "나에게 가장 이상적인 인물화는 늘 퓌비의 남자 초상화였단다. 장미가 놓여 있고 노란 표지의 소설책

오베르 풍경
View of Auvers
오베르쉬르우아즈, 1890년 5-6월
캔버스에 유채, 50×52cm
F 799, JH 2004
암스테르담, 반 고흐 미술관
(빈센트 반 고흐 재단)

을 읽는 노인과 수채화 붓이 꽂힌 물 컵이 나오는 그림 말이야."(편지 617) 외젠 브농Eugène Benon을 그린 이 초상화는 현재 뇌이 지역에서 개인 소장되고 있다. 이 작품은 651쪽 가셰 박사의 초상화에서 더 현대적인 양식, 더 급진적인 처리법, 더 자신감 있는 색채 배합으로 다시 나타났다. 퓌비의 영향이 그림에서만 나타난 것은 아니다. 반 고흐는 퓌비의 그림을 언급하며 이렇게 말했다. "그 필연적인 슬픔에도 불구하고, 현대적인 삶을 차분한 즐거움으로 보는 것은 위안을 준다."(편지 617)

오베르에서 생애 마지막 2개월을 보내며 반 고흐는 더 쾌활하고 자신감 있는 화가로서 보다 세련된 성격을 보였다. 이 기간 동안 그는 그림을 80점 가량 그렸다. 하루에 한 점 이상 그린 셈이다. 비평가들은 반 고흐 속의 악마가 그를 완전히 장악했고, 창작의 열병은 정신이상으로 끝난 니체의 발작과 비슷하다고 말했다. 다시 한 번, 반 고흐는 지구상에서 영원히 사라지기 전 불멸의 기념비적인 명작을 제작하기 위해 인간의 한계에서 가능한 모든 것을 스스로에게 요구했다. 적어도 반 고흐에 대한 전설에 따르면 그렇다. 유감스럽지만 그의 편지는 이렇게 해석할 어떤 증거도 제공하지 않는다. 오히려 그는 한동안의 자발적 고립에서 벗어난 이후 자유의 공기를 즐기고 있었다. 편지에서 그는 자신감에 차 말했다. "이곳에서는 악몽을 거의 꾸지 않는다는 것이 정말 놀라워. 난 페이롱 씨에게 북부

조르귀의 짚을 얹은 오두막
Thatched Cottages in Jorgus
오베르쉬르우아즈, 1890년 6월
캔버스에 유채, 33×40.5cm
F 758, JH 2016
개인 소장

오베르쉬르우아즈, 1890년 5월부터 1890년 7월까지

오베르의 집들
Houses in Auvers
오베르쉬르우아즈, 1890년 6월
캔버스에 유채, 60.6×73cm
F 759, JH 1988
털리도, 털리도 미술관, 에드워드
드러먼드 리비 기증품

로 돌아가면 악몽에서 벗어날 거라고 늘 말했단다." 아를의 친구 지누에게 보낸 편지에는 이렇게 썼다. "덧붙여 말하면 더 이상 술을 마시지 않기 때문에 전보다 확실히 더 나은 그림을 그리고 있네……. 모든 것을 고려해볼 때 확실히 진전이 있는 거지."(편지 640a)

반 고흐는 몇 주 만에 13점의 초상화를 그렸다. 누에넌에서도 거의 달성하지 못했던 작업량이었다. 그는 아이들과 청소년들에게 어느 때 보다 더 관심이 많아졌다. 그는 이들을 근심 걱정 없는 낙관적인 삶의 상징으로 보았다. 〈수레국화를 입에 문 청년〉(670쪽) 같은 그림에는 죽음의 전조나 우울, 낙심의 흔적이 보이지 않는다. 그의 초상화 중에서 이처럼 유쾌한 분위기를 내는 그림은 없다. 어쩌면 그는 실제로 느끼지 않는 자신감과 낙관주의를 공언했던 것은 아닐까? 반 고흐의 모든 그림이 그의 내면에서 결코 찾을 수 없는 낙관

정물: 분홍 장미들
Still Life: Pink Roses
오베르쉬르우아즈, 1890년 6월
캔버스에 유채, 32×40.5cm
F 595, JH 2009
코펜하겐, 뉘 칼스버그 글립토텍

주의를 표현함으로써 세상에 응답하려 했다는 것이다. 생레미 시기 그림을 정신적 불안의 표현으로 해석하듯 그의 말기 그림에 자살을 투사하기 쉽다. 그러나 반 고흐의 그림도, 당시 쓴 편지도 그가 나락으로 떨어졌다는 증거가 되지 않는다. 오히려 정반대. 반 고흐는 자신의 작업에 대해 매우 기뻐했다. 가셰 박사의 긍정적인 영향은 더할 나위 없이 중요했다. 반 고흐에게 자기 미술의 의미와 가치를 깨닫게 했던 사람이 바로 가셰 박사였다. 또한 타고난 권위로 새 초상화 연작을 제작하라고 설득했으며 수많은 마을 사람들에게 모델을 서달라고 부탁했던 사람도 가셰 박사였다.

마을의 분위기도 완벽했다. 수십 년 전 도비니는 이곳에 땅을 매입하고 도미에와 코로를 부추겨 자신을 따르게 했다. 반 고흐가 중요하게 생각했던 이 세 화가는 오베르에 관심을 가졌다. 그림 속에 마을을 묘사하고, 색채를 이용해 마을 분위기를 바꾸고, 마을 사람들에게 미술의 고결함을 부여했다. 반 고흐는 누군가의 족적을 따르는 경향이 있었는데, 오베르에서 이는 자연스러운 일이었다. 그는 도비니의 정원 풍경 3점(667, 677-679쪽)을 그렸다. 편안하고 느긋한 분위기의 풍경화였다. 지척에 파리가 있고, 존경하는 선배 화가들의 전통이 남아 있으며, 가셰 박사의 집에 소장된 훌륭한 근대 작품들을 볼 수 있었다. 세상과 대립한다고 느낄 이유가 하나도 없었다. 테오가 가족을 데리고 오베르에 왔던 6월의 어느 화창한 일

요일은 반 고흐의 인생에서 가장 행복한 날이었다. 오베르에 정착할 생각이었던 그는 묵고 있던 아르튀르 라부 여관이 아닌, 더 오래 살 수 있는 아파트를 구하겠다고 제안했다. 계획의 어느 부분에서도 새로운 노란 집의 설립을 포기했다고 생각되지 않는다.

의심의 여지없이 오베르에서 반 고흐의 생활은 생레미에서보다 훨씬 즐거웠다. 또한 존재적인 의미에서 안식처가 없다고 느꼈던 그가 아를에서보다 더 고립되거나 자기가 있을 곳이 아니라고 느낄 만한 것도 없었다. 정신병원에서 보낸 일 년이라는 시간은 낭비였다. 이제 반 고흐는 미술과 그가 미술을 추구하며 얻을 수 있는 행복을 붙잡았다. 파리 근교 마을에서 보낸 두 달을 갑작스럽고 예상치 못하게 끝낸 자살이 필연이었다는 주장은 옳지 않다. 비록 그가 세상과 어울리지 못한다는 내면의 느낌이 줄어들지 않았을지라도, 그는 오베르에서 자신의 상태를 악화시킬 만한 일을 하나도 마주치지 않았다. 그가 자살한 원인은 다른 데서 찾아야 한다.

정원의 마르그리트 가셰
Marguerite Gachet in the Garden
오베르쉬르우아즈, 1890년 6월
캔버스에 유채, 46×55cm
F 756, JH 2005
파리, 오르세 미술관

코르드빌의 짚을 얹은 오두막
Thatched Cottages in Cordeville
오베르쉬르우아즈, 1890년 6월
캔버스에 유채, 72×91cm
F 792, JH 1987
파리, 오르세 미술관

오베르쉬르우아즈, 1890년 5월부터 1890년 7월까지

오베르의 교회
The Church at Auvers
오베르쉬르우아즈, 1890년 6월
캔버스에 유채, 94×74cm
F 789, JH 2006
파리, 오르세 미술관

오베르쉬르우아즈, 1890년 5월부터 1890년 7월까지

프리즈 아트
반 고흐의 "아르누보"

반 고흐는 생의 끝에 이르러 새로운 시작을 했다. 그는 새로운 환경을 편안하고 고요한 양식으로 그렸다. 예를 들어 〈하얀 집이 있는 오베르의 밀밭〉(648쪽)은 집이 멀리 보이도록 구성함으로써, 한 순간 포착된 일상의 모습을 바라볼 수 있는 객관적인 접근을 가능하게 한다. 밀밭 너머로 파노라마식 배경이 보이는데, 모티프들은 밀집해 있고 윤곽선들은 점차 희미해진다. 그는 이 장면에 개인적인 양식을 이용했고, 오랫동안 간과했던 과제, 사물을 있는 그대로 보여주는 작업으로 돌아갔다. 붓질은 대담한 필치로 낱알을 하나하나 그리며 밀의 바다에 질서를 도입한다. 색채 사용은 화려하지 않고 다양한 초록색으로 제한되며 섬세한 노란색과 약간의 파란색 붓질이 더해졌다. 그가 유일하게 추가한 것은 흰색이다. 오직 집의 흰 담벼락을 나타내는 흰색으로 무채색인 흰색, 비표현적인 흰색이다. 그림에는 조화로움이 가득하다. 반 고흐는 자신의 흔적을 세심하게 지우고 단순하면서도 사심 없는 태도로 시골 모습을 그렸다. 이것은 전원 풍경이다. 그러나 메마른 전원 풍경이다.

물론 이 그림에서처럼 그가 자신에게 늘 엄격한 것은 아니었다. 이처럼 차분하고 진정 작용을 하는 미술의 이면에는 드러냄과 왜곡에 의존해 감정을 숨김없이 표현하는 미술이 항상 존재한다. 반 고흐는 오베르에서 거침과 온건함, 격렬함과 통제됨, 혼돈과 질서를 통합하며, 양립이 불가능해 보이는 두 방법을 결합하는 데 성공했다. 그의 그림은 이미 아를에서 생각했던 이상에 접근하며 더 장식적으로 변했다. 반 고흐는 상호의존적인 형태들의 순수한 아름다움이 바탕이 된 더 유연하고 융통성 있는 미술을 목표로 삼았다. 그의 노력들은 아르누보에서 그다지 멀리 떨어져 있지 않았다. 생레미 시절 반 고흐는 모티프들이 그의 정신 상태를 은유하는 상태에 이를 때까지 추상을 통해 주제들을 변형시키려고 노력했다. 이제 깊이 자리 잡은 그의 완벽주의가 혼돈에 대한 애정을 저지했다.

반 고흐는 자연적이라서 아름다운 사물의 외관에 집중하며, 새롭게 자연을 가까이서 바라보기 시작했다. 생레미 시기에 그린 것으로 보이는 들장미 그림(616, 618쪽)이 좋은 예다. 또 한 번 반 고흐는 꽃에 반했다. 그의 관심을 끌었던 것은 꽃이 지닌 자연 그대로의

**가셰 박사의 초상:
파이프 담배를 피우는 남자**
**Portrait of Doctor Gachet: L'Homme
à la Pipe**
오베르쉬르우아즈, 1890년 5월
에칭, 18 × 15cm
F 1664, JH 2028

하얀 집이 있는 오베르의 밀밭
Wheat Field at Auvers with White
House
오베르쉬르우아즈, 1890년 6월
캔버스에 유채, 48.6×63.2cm
F 804, JH 2018
워싱턴, 필립스 컬렉션

자유로움이었다. 들장미를 그린 두 작품을 정물화에 포함시키지 않는 것도 이런 특징 때문이다. 근접 표현은 자연물에서 우연히 생겨나는 에너지가 정글 같은 혼돈이나 무성함에 압도되기보다 그림 속에 보존되도록 이끈다. 그림 속 식물은 앞서 반 고흐가 만물에 대한 찬가를 드러내던 시기의 작품보다 더 자연스럽고 덜 추상적으로 보인다. 망설임 없이 초목의 외관을 상세히 묘사했기 때문에 혼돈과

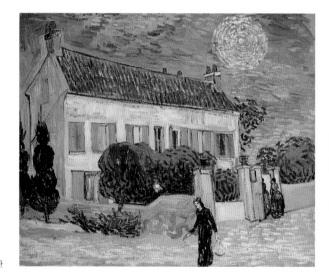

밤의 흰 집
The White House at Night
오베르쉬르우아즈, 1890년 6월
캔버스에 유채, 59.5×73cm
F 766, JH 2031
상트페테르부르크, 예르미타시 미술관

오베르쉬르우아즈, 1890년 5월부터 1890년 7월까지

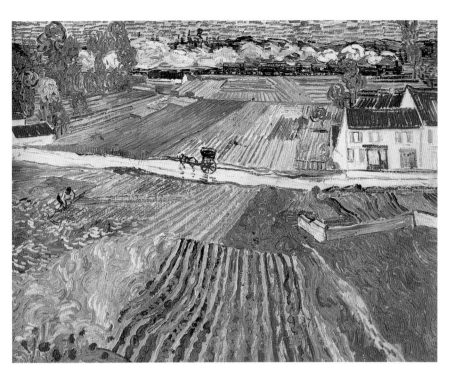

**배경에 마차와 기차가
보이는 풍경**
Landscape with Carriage and Train in
the Background
오베르쉬르우아즈, 1890년 6월
캔버스에 유채, 72×90cm
F 760, JH 2019
모스크바, 푸슈킨 미술관

질서가 균형을 이룬 것이다. 기법에 대한 통제는 엄격하다. 꽃에 있
는 딱정벌레(616쪽)는 초상화의 주인공 같은 인상을 준다.

　　"인간은 자연의 요소들이 서로를 설명해 주고 돋보이게 하는
놀라운 관계들을 이해할 수 있는 지점에 결코 도달하지 못했다."
(편지 645) 반 고흐가 편지에서 말한 '놀라운 관계들'은 하나의 특질
로 발달했다. 관계를 표현하고 싶은 화가라면 이를 그림에 양식화
하기보다 자연의 중심으로 뛰어드는 것이 가장 좋다. 이 세상은 다
원적이어서 완벽한 형태의 그림을 만들기에 충분한 현상들이 존재
한다. "내가 충고 한마디 하지. 자연을 너무 맹목적으로 모방하지
말게. 미술은 추상이네. 자연에 대해 꿈꾸면서 추상을 이끌어내게.
하지만 결과보다 앞으로 만들어야 할 것을 더 많이 생각하게." 고갱
이 친구 슈페네케르에게 거들먹거리며 한 말은 반 고흐가 사실이라
고 믿었던 것과 정반대였다. 고갱은 그리는 과정에서 주제를 외면
해야 훌륭한 미술의 특성인 분위기의 일관성과 장식적인 빛에 도달
할 수 있었다. 반 고흐도 이런 특성들을 가치 있게 생각했다. 그러나

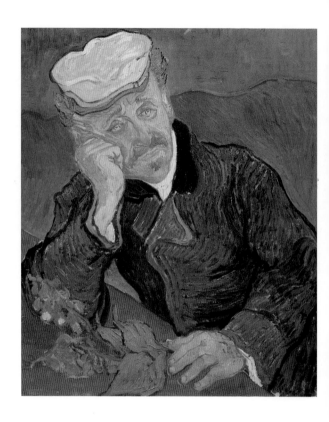

가셰 박사의 초상
Portrait of Doctor Gachet
오베르쉬르우아즈, 1890년 6월
캔버스에 유채, 68×57cm
F 754, JH 2014
파리, 오르세 미술관

그림에 기록한다는 것은 자연에서 그 존재를 포착한다는 의미였다.

밀밭의 젊은 농촌 여자 그림 2점(662와 669쪽)이 좋은 예다. 그림 속 인물은 밀밭에서 포즈를 취하고 있다. 밀밭은 인물의 생계 수단이자 존재의 목적을 제공해주는 환경이다. 설정은 초상화의 한 속성이자 전통적인 도상으로 기능하는 반면 밀밭(문명화된 자연)은 별로 특별한 인상을 풍기지 않는다. 인물과 지나치게 가까이 있는 바람에 공간적 깊이의 모든 흔적이 사라졌고, 고유색 또한 너무 강렬해 대기의 느낌을 없애버렸기 때문에 꽃과 줄기는 그저 벽처럼 보인다. 미묘하게 표현된 인간과 섬세하면서도 장식적인 배경의 미학적 통일성은 자연스럽고 필연적으로 다가온다. 반면에 〈자장가〉처럼 아를 시기 말미에 그린 초상화들에서 이런 조합은 거칠게 강요된 느낌을 준다. 복잡한 아라베스크 무늬는 꽃으로, 추상은 자연 그 자체로 대체됐다. 밀과 꽃은 배경과 자연환경, 상징적인 태피스트

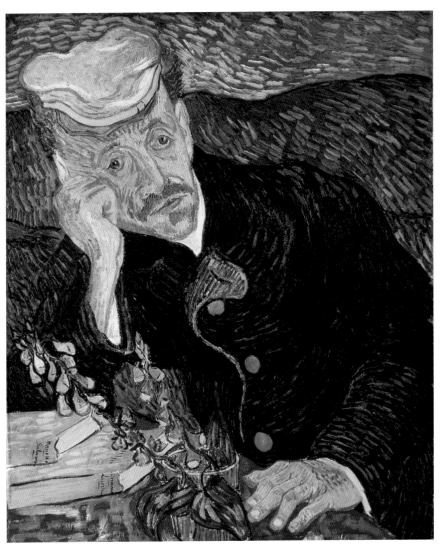

가셰 박사의 초상
Portrait of Doctor Gachet
오베르쉬르우아즈, 1890년 6월
캔버스에 유채, 67 ×56cm
F 753, JH 2007
개인 소장(1990.5.15
뉴욕 크리스티 경매)

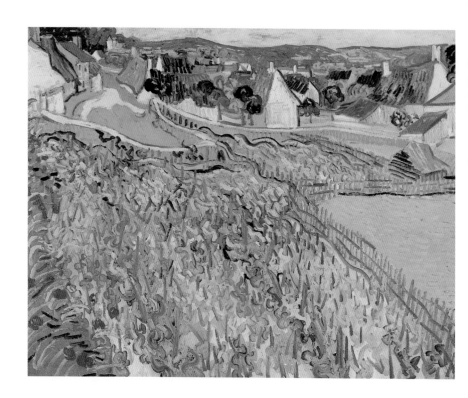

오베르 풍경이 보이는 포도밭
Vineyards with a View of Auvers
오베르쉬르우아즈, 1890년 6월
캔버스에 유채, 64.2×79.5cm
F 762, JH 2020
세인트루이스, 세인트루이스 미술관

리 그리고 평범한 들판의 역할을 한다.

자연은 사실적이고 직접적이며 실제적이었다. 또한 장식적이면서, 삶을 더 아름답게 만드는 데 중요한 역할을 했다. 다시 한 번 반 고흐의 본능적 소질은 여러 해가 지난 뒤에야 일반적으로 알려질 개념들을 앞서 드러냈다. 아르누보는 자연으로의 회귀와 나체주의, 건강한 삶을 옹호했고, 가정의 일상생활과 공예의 부활에서 자연의 경이로움이 차용되었다. 더 아름답고 나은 삶은 자연과 조화를 이루면 가능하다. 반 고흐의 그림에 함축되어 있던 것이 구호가 되었다. 물론 반 고흐에게 이것은 미완성된 상태였고 순수한 심미주의에 대한 혐오에서 비롯된 것이었다. 그럼에도 그의 마지막 작업들은 태피스트리 예술과 유사성을 드러낸다. 〈밀 이삭〉(663쪽)은 단순한 기하학 무늬로의 전락을 막는 자체의 생명력을 가진 것처럼 보이고, 동시에 정글이 될 뻔한 것을 전체적인 질서가 통제하고 있다. 최고의 질서와 혼돈이 동시에 벌어지고 있다. 자연의 식물 왕국

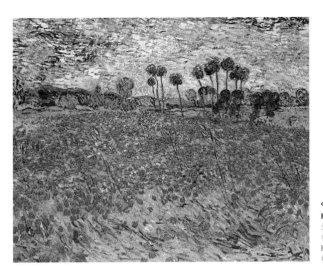

과 장식적인 미학의 세계가 역설의 장에서 만난다.

"전시회에 퓌비 드샤반의 환상적인 그림이 걸렸어."(편지 W22) 반 고흐는 살롱 뒤 샹드 마르스를 방문하고 여동생에게 편지를 썼다. 현대미술 전시회 중 하나인 이곳에 전시된 퓌비의 그림은 기념비적인 〈예술과 자연 사이Inter artes et naturam〉였다. 반 고흐는 그림에 대해 다음과 같이 묘사했다. "사람들은 가벼운 옷차림을 하고 있는데 현대의 드레스인지 고대의 옷인지는 구별할 수 없어. 한쪽에서

야생화와 엉겅퀴 화병
Wild Flowers and Thistles in a Vase
오베르쉬르우아즈, 1890년 6월
캔버스에 유채, 67×47cm
F 763, JH 2030
개인 소장(1985.11.12
뉴욕 크리스티 경매)

정물: 유리잔의 야생화
Still Life: Glass with Wild Flowers
오베르쉬르우아즈, 1890년 6월
캔버스에 유채, 41×34cm
F 589, JH 2033
플레전트빌, 개인 소장

는 긴 드레스를 입은 두 여자가 이야기를 나누고, 다른 쪽에는 화가들이 보여. 중앙에는 아이를 안은 여자가 꽃 핀 사과나무에서 꽃을 딴단다. …… 멀리 푸른 배경에 흰 도시와 강이 보여. 지금 그러하지 못한다면 그럴 가능성이 있는, 모든 인간과 전체 자연의 단순화 된 모습이다." 이 작품은 과거와 현재, 아르카디아와 산업화된 세상을 강력하게 통합한다. 자연과 인물들은 현실에서 영원한 세계로 옮겨가기 위해 '단순화'됐다. 퓌비의 걸작은 루앙 미술관의 계단통을 위해 그려졌다. 장식적이면서도 인도주의적 이상들을 전달해서 아름다움과 교훈을 결합한다. 이 작품은 그 나름의 방식으로 반 고흐의 작품과 동일한 목표를 가졌다. 더 정확히 말해, 이 작품이 훌륭하게 보여주고 있는 19세기의 전형적인 장르, 즉 인간에 대한 파노라마를 보고 반 고흐도 동감했을 목표다. 이제 작품에 통합해야 할 것이 인간적인 요소가 아니라 장식적인 요소라고 여긴 점은 반 고흐다운 생각이었다. 그리고 그는 가로 폭이 넓은 형식에서 가능성을 찾았다.

　　오베르 그림 14점은 폭이 넓은 형식인데 그중 13점은 50×100센티미터로 거의 크기가 동일하다. 반 고흐가 캔버스의 치수를 새

정물: 접시꽃 화병
Still Life: Vase with Rose-Mallows
오베르쉬르우아즈, 1890년 6월
캔버스에 유채, 42×29cm
F 764A, JH 2046
암스테르담, 반 고흐 미술관
(빈센트 반 고흐 재단)

정물: 붉은 양귀비와 데이지
Still Life: Red Poppies and Daisies
오베르쉬르우아즈, 1890년 6월
캔버스에 유채, 65×50cm
F 280, JH 2032
베이징, 왕중진 컬렉션

기준에 맞춘 것은 분명 퓌비의 영향이었다. 이는 그의 그림을 건축의 표준적인 장식 매체인 프리즈(frieze, 방이나 건물의 윗부분에 그림이나 조각으로 띠 모양의 장식을 한 것. 역자 주)와 시각적으로 연관시키는 것이었다. 이 그림들 중 첫 번째 작품은 훨씬 더 작았다. "난 자연이 퓌비의 그림이 가진 모든 우아함, 즉 예술과 자연 사이에 있는 특성을 가졌다고 종종 생각해."(편지 645) 반 고흐는 편지에서 〈들판을 가로지르는 두 여자〉(691쪽)의 기원을 설명했다. "예를 들어, 난 어제 두 사람을 봤어. 짙은 암적색 옷을 입은 엄마와 수수한 모자를 쓰고 옅은 분홍색 옷을 입은 딸이었어. 신선한 공기와 태양에 그을린 건강한 농촌 사람들이었어." 자신이 본 것을 해석해서 그린 이 작품에 퓌비의 특징이 확연히 드러난다. 색채는 파스텔처럼 선명하며 밝고 가볍다. 이 장면은 '예술과 자연 사이'에 있다. 그러나 이 작품은 반 고흐의 전형적인 그림이 아니며 표절의 흔적이 남아 있다. 붓질은 효율적이고 채색은 고르지 못하다. 반 고흐는 그의 접근법과 거리가 먼 '우아함'이라는 특성을 겨냥했다. 이 작품은 전적으로 장식적인 원칙에 이바지한다.

퓌비의 평온한 지상낙원 그림은 그 크기가 너무나 컸다. 장식

정물: 장미와 아네모네가 꽂힌 일본식 화병
Still Life: Japanese Vase with Roses and Anemones
오베르쉬르우아즈, 1890년 6월
캔버스에 유채, 51×51cm
F 764, JH 2045
파리, 오르세 미술관

오렌지를 든 아이
Child with Orange
오베르쉬르우아즈, 1890년 6월
캔버스에 유채, 50×51cm
F 785, JH 2057
스위스, 개인 소장

할 건축물에 맞추느라 중앙 패널만 170×65센티미터에 달했다. 벽 공간을 고려할 필요가 없었던 반 고흐는 2대 1의 비율을 채택했다. 그가 이 같은 수학적 수치를 사용한 데는 지극히 평범한 이유가 있었다. 균일한 13점의 연작 구성에 앞서, 캔버스가 부족했던 시절에 그린 평범한 그림이 있었다. 〈도비니의 정원〉 첫 번째 버전(667쪽)은 냅킨, 즉 가로세로 길이 모두 50센티미터인 네모난 천에 그려졌다. 그는 이 주제가 점점 더 좋아졌고, 얼마 후 이것으로 '더 중요한 그림'(편지 642)을 그리겠다는 계획을 세웠다. 반 고흐는 다음 정원 풍경화 2점을 단순히 면적을 두 배로 늘린 캔버스에 그림으로써 프리즈 양식을 확립했다(677-679쪽). 새로운 연작은 이렇게 시작됐다. 연작에는 반 고흐의 가장 장식적인 작품이 포함됐다. 〈밀 다발〉(693쪽)을 예로 들어보자. 이 그림은 노란색과 보라색의 전통적인 대비를 사용한다. 반 고흐는 구성을 위해 추가 원칙을 노련하게 택했다. 누에넌에서 그는 고독하고 웅장한 주제로 밀 다발 하나를 채택했지만, 이제는 줄지어 늘어선 밀 다발들을 그렸고 이 과정에서 농사의 장식적인 원칙이 드러났다. 농부들도 질서 있는 전원 풍경의 명령

오베르쉬르우아즈, 1890년 5월부터 1890년 7월까지

두 아이
Two Children
오베르쉬르우아즈, 1890년 6월
캔버스에 유채, 51.2×51cm
F 783, JH 2051
파리, 오르세 미술관

에 복종하는 듯하다. 주제의 기하학적 구조와 함께 그림에는 구성
적 리듬이 작동한다. 탑처럼 생긴 다발이 만드는 수직선들은 층층
이 쌓인 수평선들 위에 서 있는데 수평선들도 각각 수직 계층을 이
루고 있다. 수평선들은 모호하게 멀리 사라지며, 그 모양은 들판이
나 평원보다는 벽이나 태피스트리 같다. 의도된 효과는 직선의 원
칙에 의해 격자무늬를 만드는 것이다. 그러나 이 그림은 명백히 그
자체의 추상적인 성향과 상충하고 있다. 밀 다발은 흔들리고, 선은
쳇바퀴를 도는 듯하다. 이 그림은 자연적인 것과 장식적인 것(그
것을 발견할 수 있는 감수성으로 자연적인 것에 투사한) 균형을 이루는 상태
에 도달했다. 예술과 자연의 영역 사이에서 반 고흐는 장식적 질서
로 혼돈에 대항했다.

　에너지와 활력은 넘쳐 나지만 조화를 달성하는 데 실패해 결과
물이 훨씬 덜 섬세하고 장식적인 경우도 있었다. 〈나무뿌리와 줄기〉
(686쪽)가 완벽한 예다. 또 한 번 프리즈 형식을 이용한 반 고흐는 매
력적인 근접 풍경화를 식물이 성장하는 생명력으로 채웠다. 이 덤
불 속에서 전반적 질서의 원칙에 대해서 말하는 건 의미가 없다. 대

두 아이
Two Children
오베르쉬르우아즈, 1890년 6월
캔버스에 유채, 51.5×46.5cm
F 784, JH 2052
워싱턴, D.C., 조셉 앨브리튼 컬렉션

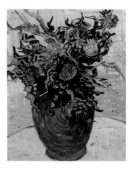

정물: 꽃과 엉겅퀴 화병
Still Life: Vase with Flower and
Thistles
오베르쉬르우아즈, 1890년 6월
캔버스에 유채, 41×34cm
F 599, JH 2044
하코네, 폴라 미술관

신에 울퉁불퉁한 뿌리와 줄기는 순수한 회화에 대한 왕성한 실습을 제공한다. 반 고흐는 아담한 녹색 세상을 묘사하려는 것이 아니다. 그는 미학적 영역과 유기적인 영역 사이, 즉 '예술과 자연 사이'의 근원적인 동등성을 설정하고 있다. 그렇긴 해도 뒤엉킨 뿌리와 줄기에는 확실히 장식적인 특성이 존재한다. 이 그림은 마치 자연 창조의 생명력을 감당할 수 없어 실제에서 멀리 떨어진 이차원 공간으로 물러난 듯하다. 추상이 강해질수록 공간의 평면성도 커진다는 장식미술의 오랜 원칙이 그림에 적용되지만 절대 비난은 아니다. 오히려 정반대. 아르누보의 상상력은 이 무정형성의 변화무쌍하며 모방할 수 없는 형태에서 영감을 받게 된다.

　　반 고흐는 노란 집을 장식하던 시절에 추구하던 개념적 세계로 되돌아갔다. 장식적인 문제들은 또다시 그의 미술의 주춧돌이 되었다. 집을 빌릴 생각을 다시 한 것은 우연이 아니었다. 하지만 이번에는 화가들의 공동체가 아니라 테오 가족과 주말을 보낼 장소를

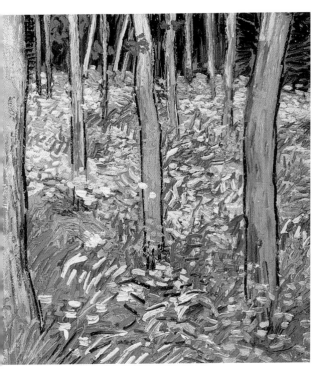

두 인물이 있는 덤불
Undergrowth with Two Figures
오베르쉬르우아즈, 1890년 6월
캔버스에 유채, 50 × 100.5cm
F 773, JH 2041
신시내티, 신시내티 미술관

원했다. 그의 목표들은 이제 개인적인 성격을 띠게 된다(하지만 그가
목표를 추구하는 데 전념하는 에너지는 변함없었다). 이것이 그가 퓌비 드샤
반에게 영향을 받았던 주된 이유다. 당시 벽화의 부활에 관심이 있
었던 화가들은 모두 퓌비에게서 영감과 조언을 얻었다. 반 고흐도
나름의 방식으로 그렇게 했다. 무엇보다도 그는 프리즈의 장식적인
가치를 발견했다. 장식할 건물도 없었고, 자신의 미술을 제공할 물
리적 대상도 없었지만, 반 고흐는 항상 절충할 줄 아는 사람이었다.
아를에서 바그너의 총체 예술을 고유한 시각 언어로 바꾸려고 했던
것처럼, 이제 그는 퓌비에게 바치는 개인적인 기념비를 제작했다.
그의 프로방스 시기를 떠올릴 수 있는 또 한 가지 측면이 있다. 그는
일본 미술 고유의 특징을 다시 한 번 사용했다. 수직 축의 프리즈 형
식 초상화 〈피아노를 치는 마르그리트 가셰〉(671쪽)의 배경에는 분
명 동양에서 기원한 아주 작은 점들이 흩어져 있다.

경험으로 대가를 치르고 더욱 현명해진 반 고흐는 자신의 황금

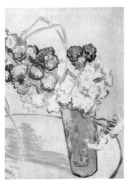

정물: 카네이션이 꽂힌 유리잔
Still Life: Glass with Carnations
오베르쉬르우아즈, 1890년 6월
캔버스에 유채, 41 × 32cm
F 598, JH 2043
개인 소장

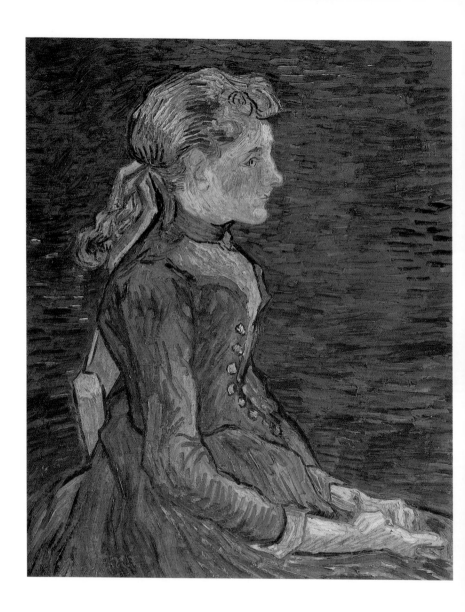

아들린 라부의 초상
Portrait of Adeline Ravoux
오베르쉬르우아즈, 1890년 6월
캔버스에 유채, 67 × 55cm
F 768, JH 2035
스위스, 개인 소장

오베르쉬르우아즈, 1890년 5월부터 1890년 7월까지

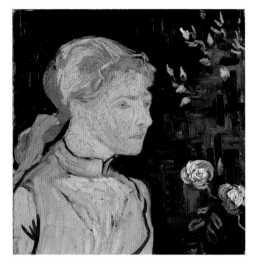

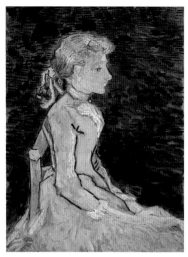

시대였던 노란 집에서 보낸 날을 되돌아봤다. 이제 그는 유토피아에 대한 흥분과 미술의 모습을 바꾸려는 야망에서 벗어났다. 오히려 장식적인 미술의 실천은 그가 새롭게 사랑하게 된 자신만의 목적인 이상향, 가정의 필요성, 안정감에 대한 갈망의 결과였다. 태피스트리나 프리즈와 흡사한 이 새로운 그림들은 마치 마법처럼 그와 가족을 위한 아늑하고 아름다운 가정을 만드는 데 사용할 목적이었다. 적어도 이 그림들은 부르주아의 관습에서 벗어난 미학적 업적을 포용하는 세상을 희망하며 그렸다. 이를 혼란이 덮쳐오기 전 질서 의식에 대한 반 고흐의 마지막 호소라고 볼 수도 있을 것이다. 그러나 반 고흐(그리고 그의 미술)에게는 이제 조카에 대한 진심 어린 관심이라는 형태로 새로운 책임감이 생겼다. 반 고흐는 조카를 위해 세상을 아름답게 만들고 싶었다. 이미 (정신병원에서 지내던 시기에) 아를의 기억이었던 〈꽃 피는 아몬드 나무〉(609쪽)도 조카를 위해 그린 바 있었다. 인생의 끝이 가까워졌을 때 그림을 그렸던 것도, 살 가치가 있는 인생을 열망한 것도 모두 조카를 위해서였다. 우리는 이런 맥락에서 반 고흐의 자살을 보아야 한다.

아들린 라부의 초상
Portrait of Adeline Ravoux
오베르쉬르우아즈, 1890년 6월
캔버스에 유채, 52×52cm
F 786, JH 2036
클리블랜드, 클리블랜드 미술관

아들린 라부의 초상
Portrait of Adeline Ravoux
오베르쉬르우아즈, 1890년 6월
캔버스에 유채, 73.7×54.7cm
F 769, JH 2037
개인 소장(1988.5.11 뉴욕 크리스티 경매)

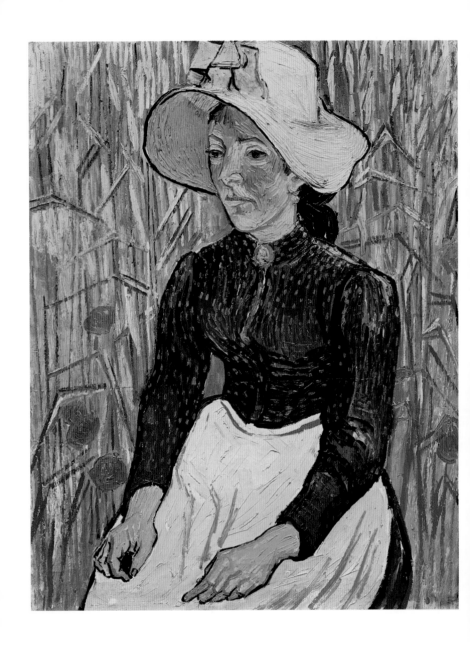

오베르쉬르우아즈, 1890년 5월부터 1890년 7월까지

"이제 모든 게 끝났으면 좋겠어"
자살

반 고흐가 권총을 어디서 구했는지, 어느 장소에서 자신을 쐈는지 확실히 아는 사람은 아무도 없다. 그러나 한 가지는 확실하다. 1890년 7월 27일 저녁에 심각한 부상을 입은 반 고흐는 라부 여관으로 돌아와 힘겹게 자신의 다락방으로 올라갔다. 어떤 이들은 당시 화가로서 그의 관심을 사로잡았던 들판에서, 또 어떤 이들은 여관 근처의 헛간에서 자살 시도를 했다고 생각한다. 어쨌든 그의 흉부에 총알이 박힌 곳은 1875년 그가 쓴 잘 알려지지 않은 이야기 「지구의 이방인」에서 예감했던 위치였다. 이야기는 런던에서 선생님으로 일하는 프랑스 남자에 관한 내용을 다룬다. "결혼한 지 6, 7년이 되었을 때, 그의 가슴의 질병은 더욱 심각해졌다. 친구들 중 한 명이 뭐든 원하는 게 있느냐고 물었다. 그는 죽기 전에 고향에 가보고 싶다고 대답했다. 그의 친구가 여행비를 댔다." 얼마 후 남자는 죽었다. "그의 순수하고 올곧은 삶에 대해 들었던 모든 사람이 울었다." 사실 '지구의 이방인'은 두 명이었다. 삶이 소설을 모방하는 것처럼 현실의 인물도 죽어서 가상의 인물과 만났다.

의사가 불려왔다. 반 고흐의 상태가 좋아졌다고 칭찬했던 가셰 박사였다. 총알을 뽑아내는 것은 적절한 처치가 아니었다. 좋아지기를 바라는 것이 그가 할 수 있는 전부였다. 가셰는 테오에게 알리려고 했지만, 가족이 연루되는 것을 거부했던 반 고흐는 테오의 집 주소를 말해주지 않았다. 가셰는 테오가 일하는 화랑으로 연락했다. 7월 28일 아침에 테오가 도착했을 때, 반 고흐는 자신의 결정에 만족한 사람처럼 담배를 피우며 평화롭게 침대에 기대 있었다. 그는 마지막으로 이렇게 말했다. "이제 모든 게 끝났으면 좋겠어." 작별의 말에는 항상 영웅적인 느낌이 담긴다. 테오는 어머니에게 편지를 쓰며 슬픔을 전했다. "형은 이 세상에서 한 번도 누리지 못한 평화를 찾았어요." 그리고 이렇게 덧붙였다. "제게 둘도 없는 좋은 형이었어요." 필요한 말은 이 간단한 몇 마디가 전부였다.

반 고흐의 재킷 주머니에는 편지가 들어 있었다. 당시 테오도 그만의 문제로 골치를 썩고 있던 터라 보내지 않으려 했던 편지였다. 그는 이 편지를 보내는 대신 더 단조롭고 피상적인 어조로 두 번째 편지를 보냈다. 먼저 썼던 보내지 않은 편지는 일종의 유언으로

밀 이삭
Ears of Wheat
오베르쉬르우아즈, 1890년 6월
캔버스에 유채, 64.5×48.5cm
F 767, JH 2034
암스테르담, 반 고흐 미술관
(빈센트 반 고흐 재단)

밀짚모자를 쓰고 밀밭에 앉아 있는 젊은 촌부
Young Peasant Woman with Straw Hat Sitting in the Wheat
오베르쉬르우아즈, 1890년 6월 말
캔버스에 유채, 92×73cm
F 774, JH 2053
개인 소장

오베르 부근의 밀밭
Wheat Fields near Auvers
오베르쉬르우아즈, 1890년 6월
캔버스에 유채, 50×101cm
F 775, JH 2038
빈, 벨베데레 오스트리아 미술관

남았다. 편지의 마지막 구절은 비관적임에도 두 형제 사이의 강한 애정을 드러낸다. "사랑하는 아우야, 내가 항상 네게 말한 것이 있었지. 다시 한 번 그것을 반복할게. 최선을 다하려고 온전히 집중하고 있는 내가 표현할 수 있는 최고의 진심으로 말이야. 다시 말하지만, 나는 네가 코로의 그림을 취급하는 일개 미술상을 넘어서는 사람이라고 항상 생각해. 너는 나라는 매개체를 통해 일부 그림의 실제 제작에 관여한 거야. 그리고 그 그림들은 파국 속에서도 평정을 유지할거야. 이것이 우리가 도달한 상태이고, 위기의 순간에 너에

게 말할 수 있는 전부 내지는 핵심이야. 죽은 화가들과 생존 화가들의 그림을 취급하는 미술상 간의 상황이 아주 껄끄럽지. 난 내 작품을 위해 목숨을 걸었고, 그로 인해 내 이성은 반쯤 무너져 내렸어. 그건 괜찮아. 그렇지만 내가 아는 한, 너는 사람을 사고파는 미술상이 아니야. 너는 인간애를 가지고 한쪽 편을 선택할 수 있어. 네가 원하는 것은 무엇이니?"(편지 652) 이 편지는 반 고흐의 삶에서 진정한 또 다른 자아였던 동생 테오와의 강한 친밀감을 보여준다. '지구의 이방인'에게는 쌍둥이 형제가 있었다. 편지는 자살의 구체적

오베르 성이 있는 해 질 녘 풍경
Landscape with the Chateau of Auvers
at Sunset
오베르쉬르우아즈, 1890년 6월
캔버스에 유채, 50×101cm
F 770, JH 2040
암스테르담, 반 고흐 미술관
(빈센트 반 고흐 재단)

인 동기를 드러내는데, 너무 명백한 나머지 간과되는 경향이 있다.

반 고흐의 자살은 그를 신격화하는 수많은 전기 작가들을 양산했다. 그의 인생은 전설을 만들어 낼만한 재료를 제공했는데 여기서 두 가지 견해를 다루어 본다. 하나는 그의 자살이 최종적인 정신 이상의 과열된 표출이었다는 주장이며, 다른 하나는 자살을 개인적인 수난의 절정, 죽음에 이른 그리스도의 모방으로 보는 주장이다. 반 고흐가 자주 그리고 실제로 강박적으로 사용했던 용어를 인용하는 두 견해 모두 상당히 타당하다. 삶과 미술의 통합은 연극, 진혼곡, 역사화가 보여주는 비극의 유형, 죽음의 미학에서 가장 완벽했다. 미친 사람과 고통받는 사람의 역할 모두 그의 마지막 결정에 기여했지만 그 결정에 대한 완전한 이해를 가로막기도 한다.

슈테판 츠바이크Stefan Zweig부터 알바레스A. Alvarez까지 작가와 비평가 들은 위대한 작가와 예술가의 정신이상과 자살에 매료됐다. 츠바이크는 반 고흐와 니체를 비교하며 이렇게 썼다. "아를의 정원과 정신병원에서 반 고흐는 똑같이 열의에 찬 창조력이 충만한 상태로, 빛에 대한 황홀한 집착으로, 동일한 속도로 그렸다. 그는 치열한 그림 하나를 완성하기 무섭게 붓을 쉬거나 망설임 없이 계획하거나 숙고하지 않고, 다음 작업을 했다. 창조는 그의 가장 중요한 원칙이 되었고, 악마에 홀린 듯한 명료성과 상상의 속도, 중단되지 않는 연속성을 제공했다." 츠바이크는 반 고흐를 파멸로 몰고 가는 악마, 손아귀에서 놓아주지 않는 악마에게 사로잡힌 존재로 여겼다. 그러나 니체와의 비교는 두 가지 면에서 미흡하다. 첫째, 반 고흐는

니체처럼 다음과 같이 잘난 척 하는 태도로 자신에 대해 글쓰는 것을 경계했다. "그것이 영감에 관한 나의 경험이고, 그런 경험을 했다고 말할 수 있는 사람을 찾으려면 수천 년 전으로 거슬러 올라가야 할 것이라고 확신한다." 츠바이크는 이를 우울한 과대망상증 환자의 자아도취적인 어조로 보았다. 이는 반 고흐에게 전적으로 낯선 어조다. 결코 자화자찬하지 않았던 반 고흐는 실력을 드러내지 않는 경향이 있었다. 둘째, 반 고흐는 자살했을 때 발작의 극심한 고통 중에 있지 않았다(이 점은 반 고흐와 니체의 차이를 매우 명백하게 드러낸다). 그의 자살은 깊은 고민 후에 한 행동이었지 악마가 부추긴 행동이 아니었다. 발작이 재발할까 봐 두려워했던 것은 사실이다. 그

도비니의 정원
Daubigny's Garden
오베르쉬르우아즈, 1890년 6월 중순
캔버스에 유채, 50.7×50.7cm
F 765, JH 2029
암스테르담, 반 고흐 미술관
(빈센트 반 고흐 재단)

꽃이 핀 아카시아 가지
Blossoming Acacia Branches
오베르쉬르우아즈, 1890년 6월
캔버스에 유채, 32.5 × 24cm
F 821, JH 2015
스톡홀름, 국립미술관

러나 두려움은 일 년 반 동안 그의 곁에 머물러 있었다.

반 고흐의 총체미술은 수십 년간 그와 함께했다. 키르케고르는 이렇게 말했다. "모든 세대에는 큰 고통을 받으면서, 무엇이 다른 사람을 이롭게 하는지 발견하고 타인을 위해 희생하는 두세 명의 사람이 있다는 생각이 청년 시절부터 나를 따라다녔다. 슬프게도 나는 이 선택받은 사람들 중 한 명이 나라는 사실이 내 존재의 실마리였음을 깨달았다." 키르케고르는 자신에게 대리로 고통받는 역할을 지명했고, 자신이 그 부류의 진정한 예라고 생각했다. 당대 수백 명의 다른 사람들처럼(그중에는 고갱도 있었다), 그는 자신을 온 인

류의 죄를 짊어진 예수의 발자취를 따르는 사람으로 보았다. 반 고흐도 자기 나름의 수난을 실천했던 화가들 중 한 명이었다. 테오는 1890년 8월 5일 여동생에게 편지를 썼다. "사람들은 형이 영면에 든 것이 결국에는 잘 된 일이라고 말해. 하지만 난 그 말에 찬성하기를 주저한다. 오히려 세상에서 가장 잔혹한 일들 중 하나라는 기분이 들어. 형은 입가에 미소를 띠고 죽은 순교자였단다." 테오가 잘 알던 집단인 파리의 상징주의자들은 그리스도를 모방하는 성향이 강했다. 순교의 신화가 시작되게 한 사람은 누구보다 반 고흐를 잘 이해하고 알았던 그의 동생인 것으로 보인다. 이러한 신화는 열렬

작은 아를의 여인
The Little Arlésienne
오베르쉬르우아즈, 1890년 6월
캔버스에 유채, 51×49cm
F 518, JH 2056
오테를로, 크뢸러 뮐러 미술관

수레국화를 입에 문 청년
Young Man with Cornflower
오베르쉬르우아즈, 1890년 6월
캔버스에 유채, 39×30.5cm
F 787, JH 2050
댈러스, 개인 소장

히 채택되고 반복됐다. 오리에게 편지를 보낸 베르나르는 이 개념을 한층 발전시켜 십자가의 길을 상상했다. 상처를 입은 반 고흐 (그가 말하길)는 집으로 돌아가는 길에 세 번 쓰러졌고, 세 번 가까스로 일어섰고, 그의 소명을 완수한 후에 여관에서 숨을 거뒀다. 고문자들이 구타했을 때 넘어졌다가 겨우 다시 일어났던, 십자가를 지고 가는 예수처럼 세 번이었다. 심지어 세심하고 신중한 존 리월드 (John Rewald, 학자 · 미술사가로 인상주의를 비롯한 19세기 후반 미술의 권위자. 역자 주)도 이 전설의 매력에 저항할 수 없었다. 리월드 역시 그리스도와 같이 쓰러지는 반 고흐의 모습을 받아들였다.

　19세기의 다른 많은 사상들처럼 고통받는 화가라는 개념은 낭만주의에 강한 뿌리를 두고 있다. 낭만주의는 반 고흐가 세계관을 형성하는 데 가장 자유롭게 활용했던 사조이기도 했다. 결함을 가진 천재이자 자살에 이른 독일 작가 클라이스트는 반 고흐가 테오와 주고받은 편지에서 볼 수 있을 법한 생각들을 표현했다. 유배에 대해 그는 이렇게 썼다. "내 특이한 기질 때문에 어디서도 찾지 못할 것을 끊임없이 새로운 장소에서 찾고자 노력한다는 사실이 말할 수 없이 황량하게 느껴진다." 그리고 열등감에 대해서는 이렇게 말했다. "천국은 이 세상에서 얻을 수 있는 최상의 것인 명성을 내게 허락하지 않았다. 말 안 듣는 아이처럼 나는 무조건 천국 탓을 한다.

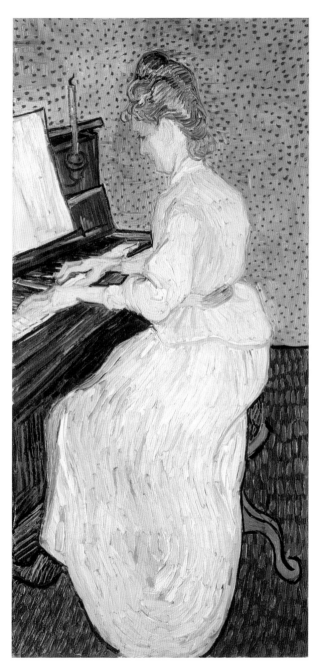

**피아노를 치는
마르그리트 가셰**
Marguerite Gachet at the Piano
오베르쉬르우아즈, 1890년 6월
캔버스에 유채, 102.6×50cm
F 772, JH 2048
바젤, 바젤 미술관

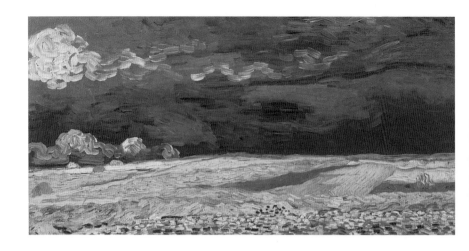

구름 낀 하늘 아래 밀밭
Wheat Field under Clouded Sky
오베르쉬르우아즈, 1890년 7월
캔버스에 유채, 50×100.5cm
F 778, JH 2097
암스테르담, 반 고흐 미술관
(빈센트 반 고흐 재단)

네 우정을 받을 가치가 있음을 증명할 수도 없고, 그것 없이 살아갈 수도 없다. 난 투신자살 할 테다." 그리고 잘 알려진 대로 이렇게 말했다. "진실로 이 세상이 나를 위해서 해 줄 수 있는 게 아무것도 없었다." 우울하게 자신의 무관심을 대수롭지 않게 생각하고 행동을 취하는 것은 비록 그것이 자살을 위한 행위일지라도 흔한 모습은 아니었다. 예술가는 실의에 빠질 수밖에 없다는 상투적인 편견에도 불구하고, 클라이스트나 반 고흐와 같은 길을 걸었던 사람은 극소수다. 통계에 따르면 19세기에 예술가의 자살은 감소했다. 실제로 자살 경향이 예술가보다 더 적은 유일한 사회집단은 성직자였다.

극단적인 전위 예술가들은 반 고흐의 자살을 저항 행위로 보는 경향이 있었다. 예컨대 역시 정신병원에 있었던 프랑스 극작가 앙토냉 아르토는 모방 원칙을 이런 식으로 바라봤다. "우리가 내내 일하고 발버둥 치고 오염되어서 공포, 굶주림, 궁핍, 증오, 비방, 혐오감 때문에 울부짖는 것은 이 세상을 위해서, 절대로 이 땅을 위해서가 아니다. 이 세상에 혼을 빼앗겨 결국에 자살하는 이유도 불쌍한 반 고흐처럼 우리 모두를 사회가 자살로 몰고 간 것이다!" 아르토의 태도는 세속적이지만, 진정 위대한 자들이 내면에서 느끼는 더 나은 세상에 대한 찬가에 내포된 감정적인 비애가 드러난다. 그게 그리스도든 반 고흐든 상관없다. 예술가는 새로운 것의 선지자였다. 동시대인들이 그를 무시한다면, 세상의 둔감한 반응으로 인해 현세에서 비통스러울 수 있겠지만 그의 생각들은 오래 지속될 것이다.

오베르쉬르우아즈, 1890년 5월부터 1890년 7월까지

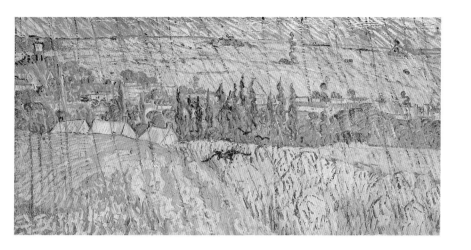

비가 내리는 오베르 풍경
Landscape at Auvers in the Rain
오베르쉬르우아즈, 1890년 7월
캔버스에 유채, 50 × 100cm
F 811, JH 2096
카디프, 국립웨일스미술관

아르토가 살았던 20세기는 19세기보다 더 이런 개념을 받아들이는 경향이 있었다. 세속적인 메시아를 원하는 미학적인 희망에 반 고흐가 미친 영향은 그 중요성을 과장하기 어렵다.

이 같은 견해들이 반 고흐의 자살에 대한 흔한 접근이다. 그러나 인생의 마지막 몇 주 동안 그에게 가해진 압박을 재구성하는 것이 과연 가능할까? 죽음이 가까워졌을 때 그는 무슨 생각을 했을까? 최악의 시련이 몇 달 전에 지나갔음에도 그가 자신에게 치명상을 입혔던 이유는 무엇일까? 이러한 질문에 유일하게 답할 수 있는 것은 그의 그림과 편지다. 그림과 편지들이 답을 드러내고 있다.

반 고흐는 오베르에서 일 년 내내 북부에 대해 가졌던 열망을 만족시킬 수 있었다. 그는 청년기에 지냈던 환경, 네덜란드에서 그의 미술의 근원으로 되돌아가고 싶었다. 반 고흐는 농부들의 농지, 교회나 농촌 여자를 보다 발전된 감각으로 그리기 시작했다. 〈소〉(681쪽)는 헤이그에서의 작업을 상기시켰다. 어떤 의미에서 이 그림은 초창기에 그렸던 개별 초상화들을 결합한 단체 초상화였다(24쪽과 비교). 마치 강한 색을 피하기라도 하는 것처럼 그리고 지난 세월 동안 아무것도 배운 게 없는 것처럼, 이 그림에서 반 고흐는 조심스럽게 작업한 인상을 준다. 이 그림을 열등의식의 산물로 보는 것은 옳지 않다. 오히려 그는 자신에게 열린 선택과 결정을 완전하게 장악하지 못했을 때, 세부 묘사를 할지 대충 큼직한 붓질을 할지 등을 고민하던 화가로서의 과거를 되돌아보고 있다. 반 고흐 스

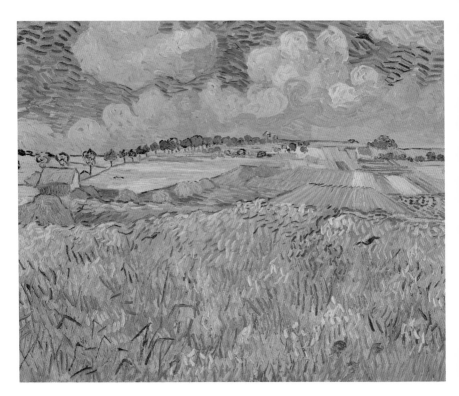

오베르 부근의 평원
Plain near Auvers
오베르쉬르우아즈, 1890년 7월
캔버스에 유채, 73.3×92cm
F 782, JH 2099
뮌헨, 바이에른 국립회화미술관,
노이에 피나코테크

스로 일종의 발전 과정의 끝에 도달했다는 사실을 인지하고 있음이 그림에 확연히 드러난다. 그는 고향의 친숙한 환경으로 돌아가고 싶어 했다.

〈까마귀가 있는 밀밭〉(684, 685쪽)은 단일한 모티프를 통해 과거로 돌아가고 싶어 하는 욕구를 증명하는 그림이다. 사람들은 흔히 반 고흐가 이 그림에 가장 어두운 예감을 표현했다고 주장한다. 비평가들은 거의 만장일치로 지평선에서 전경을 향해 날아오르는 검은 새들로부터 위협적인 느낌을 감지한다. 세 갈래 길 또한 아무 데도 갈 곳이 없는, 탈출구조차 없는 화가의 기분을 상징하는 것으로 여겨진다. 전체적으로 어두운 분위기는 폭풍우가 올 듯한 하늘로 강조되고, 하늘은 노란 밀밭과 강한 대조를 이룬다. 악과의 연관성을 찾느라 터무니없는 지경에 이른 한 비평가는 반 고흐의 격렬한 붓질을 트럼펫을 부는 천사, 최후의 심판의 상징으로 간주했다. 그러나 화가 자신은 어떠한가? 그는 이 그림을 슬픔과 위안의 역설적

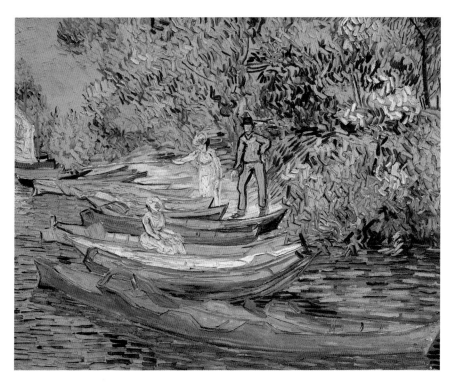

오베르의 우아즈 강둑
Bank of the Oise at Auvers
오베르쉬르우아즈, 1890년 7월
캔버스에 유채, 73.5 × 93.7cm
F 798, JH 2021
디트로이트, 디트로이트 미술관

인 혼합이라고 보았다. 그는 편지에 〈구름 낀 하늘 아래 밀밭〉(672쪽)을 언급했다. "음울한 하늘 아래 무한히 넓은 밀밭이 펼쳐져 있다. 나는 슬픔과 극도의 외로움을 표현하려는 시도를 피하지 않았어……. 이 그림들이 내가 말로 표현하지 못하는 것을 너에게 전달할 거라고 믿는다. 시골 생활에서 내가 목격한 건강과 활력을 말이야."(편지 649) 그의 말에는 예술적인 고뇌와 절망을 나타내는 단순화된 해석을 뒷받침할 만한 증거가 하나도 없다. 또 널리 신봉되는 것처럼 이 그림이 반 고흐가 자살할 때 이젤에 놓여 있던 그림이라는 증거도 없다.

〈까마귀가 있는 밀밭〉은 북부의 기억을 재현한 작품 중 하나다. 그는 침묵으로 여러 달을 보낸 후 처음으로 쓴 편지에서 자신을 새장 속의 새에 비유하며 이렇게 말했다. "철새들이 날아갈 때가 되었다. 이 새는 필요한 것을 모두 가졌다고, 새를 돌보는 아이들이 말하지. 그러나 음울한 하늘은 폭풍우가 몰아칠 듯하고, 깊은 내면에

숲
The Grove
오베르쉬르우아즈, 1890년 7월
캔버스에 유채, 73×92cm
F 817, JH 1319
개인 소장

서 새는 불운에 저항한다. '나는 새장 안에 갇혔어, 나는 새장 안에 갇혔어, 내가 필요한 모든 것을 가졌다고, 바보들! 나는 내가 바랄 수 있는 모든 것을 가졌다! 오, 신이시여, 자유를 - 갇혀있지 않은 다른 새들처럼 될 수 있다면!' 이런 상황의 소위 인간 게으름뱅이는 갇혀서 빈둥거린다는 소리를 듣는 새와 똑같다."(편지 133) 이 비유는 반 고흐가 안전한 감금을 포기하고 화가의 고된 삶을 살게 된 뒤로도 계속 그의 머릿속에 남아 있었다. 에턴에서 그를 본 이웃은 이렇게 회상했다. "그는 언제나 강풍 속에서 몸부림치는 까마귀들을 그렸어요." 그림 속 까마귀는 반 고흐의 삶과 밀접히 연관된 개인적인 상징이었다. 이 그림이 표현하는 것은 자유가 위험에 대한 노출로, 자립이 고립으로 바뀔 수 있다는 위험에 대한 가능성이다. '편지 133'에서 이러한 생각이 이어진다. 폭풍우가 몰아칠 듯한 하늘로 날아가기를 갈망했던 새는 이제 비바람에 맞서 싸워야 했다.

반 고흐를 자살로 이끈 길은 소박했던 자신의 뿌리에 대한 갈망과 그것이 불가능하다는, 다시는 되돌아 갈 수 없다는 인식에서 시작됐다. 반 고흐는 어머니에게 보낸 편지에서 아직도 해박한 성경의 지식에 의지해 고린도 사람들에게 보내는 바울의 첫 번째 편지를 숙고했다. 이 편지 속에서 자애는 가장 큰 미덕이었다. "거울에 비친 듯 희미하게 그렇게 남아 있어요. 인생, 그리고 떠남과 죽음의 원인, 불안의 영속성, 우리가 이해할 수 있는 것은 이것뿐이에요. 제

오베르쉬르우아즈, 1890년 5월부터 1890년 7월까지

게 인생은 쓸쓸한 것인 듯해요. 내가 애정을 가졌던 사람들을 거울
에 비친 듯 희미하게 외에는 본 적이 없어요."(편지 641a) 이제 경험
이 풍부한 어른이 된 반 고흐의 인식은 역설로 바뀌었다. 어린아이
와 같은 사람만이 손쉽게 이해할 수 있었다. 사도 바울은 그 생각을
이렇게 표현했다. "내가 어렸을 때에는 말하는 것이 어린 아이와 같
고 깨닫는 것이 어린 아이와 같고 생각하는 것이 어린 아이와 같다
가 장성한 사람이 되어서는 어린 아이의 일을 버렸노라. 우리가 지
금은 거울로 보는 것 같이 희미하나 그 때에는 얼굴과 얼굴을 대하
여 볼 것이요 지금은 내가 부분적으로 아나 그 때에는 주께서 나를
아신 것 같이 내가 온전히 알리라."(고린도전서 13:11-12) 바울은 지식
이 있으면서도 더 행복한 존재에 대한 확신이 있다. 그러나 반 고흐
에게는 현재의 혼란만 보일 뿐이다.

그래도 그에게는 미술이 있었다. "그리는 것은 그 자체로 가치
있는 무엇이에요. 책을 쓰거나 그림을 그리는 것이 자식을 낳는 것
과 같다는 말을 작년에 어딘가에서 읽었어요. 그 말이 제게도 적용
된다고 감히 주장하지는 못해요. 늘 저는 아이를 갖는 것이 가장 자
연스럽고 좋은 일이라고 생각했어요……. 때문에 저는 미술 작업
이 거의 이해받지 못할지라도 최선의 노력을 해요. 그것이 과거와
현재의 유일한 연결 고리이기 때문이에요."(편지 641a) 반 고흐는 존
재적인 결핍을 고통스럽게 인식했다. 그는 아이가 없었다. 창작 과

도비니의 정원
Daubigny's Garden
오베르쉬르우아즈, 1890년 7월
캔버스에 유채, 50×101.5cm
F 777, JH 2105
바젤, R. 스티챌린 컬렉션

도비니의 정원
Daubigny's Garden
오베르쉬르우아즈, 1890년 7월
캔버스에 유채, 53×103cm
F 776, JH 2104
히로시마, 히로시마 미술관

정이 아무리 아이를 낳는 것과 동일할지라도 미술은 기껏해야 초라한 대용물일 뿐이었다. 오래전 아를에서 쓴 편지에서 그는 탄식했다. "너는 내가 내 일을 찾았다는 것을 알 거야. 그리고 내가 찾지 못한 것이 무엇인지도 알 거야. 바로 인생의 다른 모든 것이지. 미래는 어떨까? 나는 일이 아닌 모든 것에 무관심해져야 해. 혹은……'혹은'에 대해서는 감히 생각도 하지 않겠다."(편지 W4) 가족이 포함된 인생의 진정한 의미를 놓쳤다는 압박감과 그에 따른 미술에 대한 열정은 그가 자아를 성찰한 결과이자, 자살을 촉발한 동기였다.

먼저 그를 절대적으로 지배했던 미술에 대해 생각해보자. 그는 아를의 좋았던 시절에 썼던 편지에서 이렇게 말했다. "때때로 내가 뭘 원하는지 정확하게 알아. 인생에서…… 나는 신이 없어도 아주 잘살 수 있지만, 고통받는 인간으로서 나 자신보다 더 위대한 것, 내 인생 자체인 것 없이 살아갈 수 없다. 그건 바로 창작하는 능력이야."(편지 531) 미술은 그를 강력하게 사로잡았던 인생의 으뜸가는

원칙이었다. 개인은 예술의 종이었고, 이런 관점에서 개인의 삶보다 더 고결한 것들의 영향력에 복종해야 했다. 실러는 인생이 최대 행복이 아니라고 썼다. 그리고 루소Jean-Jacques Rousseau의 『신新 엘로이즈Nouvelle Héloïse』와 괴테의 『젊은 베르테르의 슬픔』 이후에 자살은 특히 청년들 사이에서 유행했다. 자살의 배경이 되는 이유는 변하지 않았다. 즉 개별 존재는 무가치하므로 육체적인 자아를 남겨 두고 고결한 이데아의 단계로 격상하는 것이 중요했다.

　　반 고흐는 자신의 노력이 무가치하다고 생각했다. 예술은 위대했고 자신의 창조물은 보잘것없었다. 이상적인 위대함과 미미한 성취의 차이를 느꼈기 때문에 자살을 생각할 때 그 치명적인 매력이 더욱 간절했다. 이는 전형적으로 낭만주의적인 갈등이었다. 물질주의 시대를 살았던 반 고흐는 보상에 대해 생각하기 시작했다. 그 전제 조건은 가정을 꾸리지 못하고 아버지가 되지 못했다는 끈질긴 자책과 연관됐다. 간단히 말하자면 반 고흐가 테오와 대자였던 조

해바라기가 있는 집
House with Sunflowers
오베르쉬르우아즈, 1890년 7월
패널에 유채, 31.5×41cm
F 810, JH 2109
소재 불명

**샤퐁발의 짚을 얹은
사암 오두막**
Thatched Sandstone Cottages in
Chaponval
오베르쉬르우아즈, 1890년 7월
캔버스에 유채, 65×81cm
F 780, JH 2115
취리히, 취리히 미술관

카에게 유산, 즉 그가 죽고 난 후에야 가치가 상승하는 귀중한 그림들을 물려주기 위해 자살을 결심했다는 것이다. 죽게 되더라도 그 자신은 미술 속에 살아 있을 것이었다. 이는 고통받는 화가가 절망적으로 자신에게 방아쇠를 당긴 이유일 것이다. 그러나 너무 평범한 이유였기 때문에 이는 반 고흐에 대한 연구에서 배제됐다.

　형이 가까이 머물며 가족에게 적극적인 관심을 보이고 있을 그 즈음, 테오는 심각한 위기에 처해 있었다. 부소&발라동의 대표들은 훌륭한 사업가였지만 테오가 수집한 작품에 대해 전혀 감흥이 없었다. 살롱전의 작품을 선호했던 그들은 테오를 실패자라고 생각했다. 테오는 사표를 내고 심지어 미국으로 이민을 가려는 생각까지 했다. 반 고흐 역시 동생의 생각을 알고 있었다. 자기 못지않게 동생을 잘 알았던 그는 상황이 악화됐을 때 자신의 화가 이력이 테오가 하려는 일을 방해하리라는 사실을 깨달았다. 그는 테오의 불행과 우려에 대해 자신의 책임이 크다고 느꼈다. 이 시기에 두 사람

소(요르단스 모사)
Cows(after Jordaens)
오베르쉬르우아즈, 1890년 7월
캔버스에 유채, 55×65cm
F 822, JH 2095
릴, 릴 미술관

의 편지 주제는 하나였다. 편지에서 반 고흐는 이렇게 말했다. "내가 너희 모두에게 짐이 되어 걱정거리가 될까 봐 두려웠다. 그러나 너만큼 나도 걱정한다는 것을 네가 안다고 요하나가 편지로 알려줬어."(편지 649) 테오도 같은 고민을 하고 있었다. 그는 형에게 숨기려고 했던 걱정들에 대해 말하며 이렇게 질문했다. "미래를 생각하지 않고 살 수 있을까? 나는 온종일 일하지만 사랑하는 아내는 여전히 돈 걱정을 해. 부소&발라동은 너무 비열하고 월급은 너무 적은 데다. 나를 신입 직원처럼 취급해." 이 편지를 읽은 반 고흐는 동생에게 도움이 될 거라고 생각했던 유일한 행동을 실행했다.

정확히 일 년 전이었던 1889년 7월 밀레의 〈만종〉이 경매에서 50만 프랑이 넘는 가격으로 팔렸다. 당연히 밀레는 죽은 화가였다. 화가가 사망하면 가격을 부풀리는 미술 시장의 오랜 습성은 우리 시대에도 변하지 않았다. 반 고흐는 이 상황이 끔찍하다고 생각했다. "생전에 그런 가격을 받은 적이 없었던 화가의 작품이 그가 죽

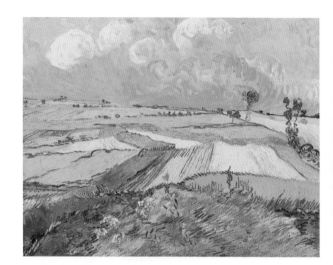

**구름 낀 하늘 아래
오베르의 밀밭**
**Wheat Fields at Auvers under
Clouded Sky**
오베르쉬르우아즈, 1890년 7월
캔버스에 유채, 73×92cm
F 781, JH 2102
피츠버그, 카네기 미술관

비 오는 하늘 아래 건초더미
Haystacks under a Rainy Sky
오베르쉬르우아즈, 1890년 7월
캔버스에 유채, 64×52.5cm
F 563, JH 2121
오테를로, 크뢸러 뮐러 미술관

오베르쉬르우아즈, 1890년 5월부터 1890년 7월까지

으면 비싼 값으로 판매된다. 그것은 튤립을 판매하는 것과 비슷해. 살아 있는 화가들에게는 유리한 게 아니라 불리한 점이지. 마치 튤립 사업처럼 이 현상도 지나가 버릴거야."(편지 612) 말할 필요도 없이 튤립은 아직도 재배되고 팔린다. 그리고 반 고흐는 미술 시장에서 가장 큰 사랑을 받는 화가 중 한 명이다. 어쨌든 생전에 자신의 성과에 대해 겸손했던 반 고흐는 자기 그림도 언젠가 비싼 값으로 팔릴 거라고 믿었다. 그는 편지에서 이렇게 말했다. "그래도 내 그림 중에 언젠가 사람들이 좋아하게 될 작품들이 있어. 하지만 내 생각에, 최근 밀레의 그림이 비싼 값에 팔린 것을 두고 일어난 난리법석은 이런 상황을 악화시킬 거야."(편지 638) 이 구절을 기억하면 그의 작별 편지의 끝은 조금 더 분명해진다. 마지막 말은 '죽은 화가와 생존 화가의 그림을 취급하는 미술상들 간의 상황이 아주 껄끄러울 때' 쓴 것이다. 반 고흐의 자살은 동생 테오를 죽은 화가의 작품을 취급하는 미술상으로 승격시킬 것이다. 이 지점에서 생각의 진행이 다시 원점으로 돌아온다. 예술은 예술가의 죽음을 통해 완성된다. 물론 반 고흐는 미술시장의 시스템을 경계했고, 그런 이유로 자신과 자신의 미술을 설명하는 글을 쓰는 것에 반대했다. 그러나 그 무엇도 인정받게 되는 과정을 멈출 수 없다는 것을 알았고, 대가를 치러야 한다는 사실도 알고 있었다. 그의 자살이 이를 증명했다. 명성의 대가는 죽음이었다. 그러나 빈센트라고 불렸던 반 고흐의 페르소나의 죽음, 육체적인 죽음일 뿐이었다. 반 고흐가 '편지 652'에

밀단이 쌓인 들판
Field with Wheat Stacks
오베르쉬르우아즈, 1890년 7월
캔버스에 유채, 50×100cm
F 809, JH 2098
스위스 리헨/바젤, 바이엘러 미술관

까마귀가 있는 밀밭
Wheat Field with Crows
오베르쉬르우아즈, 1890년 7월
캔버스에 유채, 50.5×103cm
F 779, JH 2117
암스테르담, 반 고흐 미술관
(빈센트 반 고흐 재단)

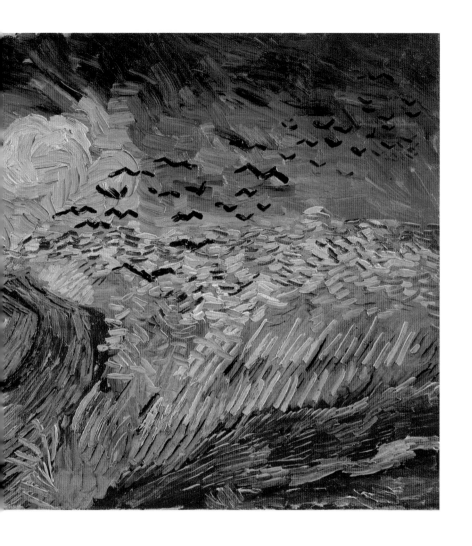

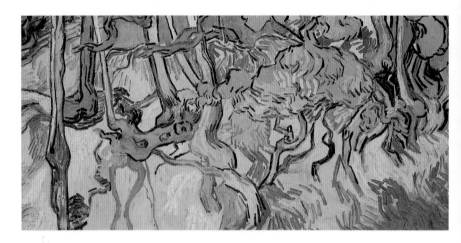

나무뿌리와 줄기
Tree Roots and Trunks
오베르쉬르우아즈, 1890년 7월
캔버스에 유채, 50 ×100cm
F 816, JH 2113
암스테르담, 반 고흐 미술관
(빈센트 반 고흐 재단)

썼던 것처럼 테오 역시 일부 작품을 제작하는 데 역할을 했다. 어떤 의미에서 빈센트 반 고흐의 자살은 동생과 함께 작업하고 싶은 열망을 표현하는 또 다른 방법이었다. 미술과 가정생활을 모두 잘하는 능력이 있었던 그의 또 다른 자아 테오는 씨를 뿌린 고된 세월을 보상받게 될 것이다. 이는 다소 우회적인 생각일지는 모르나 적어도 반 고흐가 동생에게 더 이상 재정적인 부담을 주지 않으려 했다는 추정이 무미건조하고 불충분함을 강조한다. 물론 이는 재정적 위기의 순간에 테오와 테오 가족 가까이 있었기 때문에 가능했던 결정이었다. 때문에 반 고흐는 1890년 7월 오베르에서 결정을 내렸다. 그가 방아쇠를 당기기 며칠 전 테오는 화랑 대표들과 합의에 이르렀고, 아마 반 고흐도 죽어가면서 이 소식을 들었을 것이다.

빈센트 반 고흐는 7월 29일에 죽었고 그다음 날 묻혔다. 장례식에 참석한 베르나르는 오리에게 편지를 썼다. "7월 30일 수요일 10시경에 오베르에 도착했네. 그의 동생은 가셰 박사, 탕기 아저씨와 함께 그곳에 있었네. 이미 관 뚜껑은 닫혀 있었지. 내가 너무 늦어서 3년 전에 희망에 가득 차 나에게 작별 인사를 했던 그를 다시볼 수 없었다네. 그의 마지막 그림들은 전부 관이 놓인 방에 걸려 있었어. 그림들은 일종의 후광을 내뿜었고, 거기에서 발산하는 빛나는 천재성은 우리 화가들에게 그의 죽음을 더 견딜 수 없게 만들었네. 무늬가 없는 흰 천이 관에 씌워졌고 꽃도 많이 놓였네. 그가 그렇게도 좋아했던 해바라기 말이야. 많은 사람들이 왔는데, 대다수

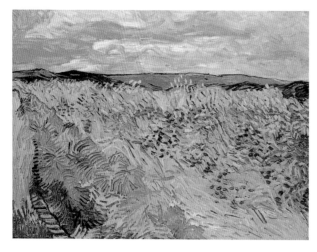

수레국화가 핀 밀밭
Wheat Field with Cornflowers
오베르쉬르우아즈, 1890년 7월
캔버스에 유채, 60×81cm
F 808, JH 2118
스위스 리헨/바젤, 바이엘러 미술관

는 화가였어. 그와 한두 번 만났지만 그의 선량함과 인간애에 반해
그를 좋아했던 이웃들도 있었지. 3시에 친구들이 관을 들고 영구차
로 향했네. 참석한 사람들 중 일부는 울었지. 형을 열렬히 사랑하고
미술과 미술의 독립을 위해 투쟁하는 그를 항상 지원했던 테오 반
고흐는 내내 흐느껴 울었다네. 그런 후, 관이 무덤 속으로 내려졌네.
그는 아마 그 순간에 울지 않았을 거야. 모든 게 그를 위한 날이어서
그가 살아있었다면 얼마나 행복했을까 생각할 수밖에 없었다네. 빈
센트의 인생에 대해 말하려던 가셰 박사는 너무 심하게 울어 잘 들

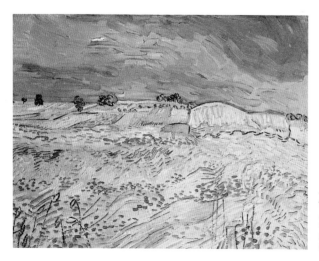

들판
The Fields
오베르쉬르우아즈, 1890년 7월
캔버스에 유채, 50×65cm
F 761, JH 2120
취리히, 개인 소장

언덕 옆의 짚을 얹은 오두막
Thatched Cottages by a Hill
오베르쉬르우아즈, 1890년 7월
캔버스에 유채, 50×100cm
F 793, JH 2114
런던, 테이트 갤러리

리지 않는 목소리로 더듬더듬 작별 인사를 했네. 그는 빈센트의 업적을 상기시켰고, 그의 고결한 목표와 비록 잠시 알고 지냈지만 그에게 가졌던 큰 애정을 얘기했네. 박사는 이렇게 말했어. '반 고흐는 정직한 사람이고 위대한 화가였습니다. 그에게는 오직 두 가지, 인간애와 미술이 있었어요. 미술은 다른 무엇보다도 그에게 중요했어요. 그는 그 안에서 계속 살아 있을 겁니다.' 그리고 우리는 집으로 돌아왔어." 베르나르는 1893년에 그린 〈오베르의 빈센트 반 고흐 장례식〉(현재 소재 미상)에서 이 사건을 생생한 시각적 기록으로 남겼다. 베르나르는 화가들 중에서 반 고흐와 가장 가까운 사람이었다.

　　시간이 흐르면서, 자살을 통해 그림의 가치를 높이려던 반 고흐의 계획은 성공한 것으로 판명 났다. 그러나 그가 의도했던 수혜자는 이 성공의 결실을 누리지 못했다. 죽음도 두 형제를 떼어 놓을 수 없었다. 반 고흐가 죽은 지 불과 두 달 만에 테오는 망상 증세를 앓기 시작했고 끝내 회복되지 못했다. 그는 "이 고통은 오랫동안 지속될 것이고 나는 평생 그것을 견뎌야 할 거예요."라고 어머니에게 편지했다. 실제로 테오는 반 고흐가 세상을 떠난 지 6개월 만인 1891년 1월 25일 사망했다. 반 고흐의 페르소나는 완전히 죽었다. 그리고 뒤에 남은 테오의 미망인 요하나가 반 고흐의 그림을 대중에 알렸다. 그녀가 그 일에 성공했음은 두말 할 필요도 없다.

미술의 혁명: 모더니즘

〈1890년 7월 14일 오베르 읍사무소〉(690쪽)는 삼색기로 치장한 오베르 광장을 그린 그림이다. 이날은 프랑스혁명 기념일로, 프랑스가 진정한 독립국가의 지위를 바탕으로 근대에서 중요한 위치를 차지하도록 이끈 혁명의 시작을 기리는 날이었다. 마침 1890년은 바스티유 감옥을 습격한 지 101년이 되는 해였다. 네덜란드인이자 화가이며 사회의 이방인인 반 고흐는 축제를 고집스럽게 기록했다. 그는 이 기념행사에 크게 감동받았다. 프랑스혁명은 세상이 다시태어날 수 있음을 증명했고, 이는 대안적인 세상을 구상하는 예술가의 오랜 과제와 비슷했다. 근대의 유토피아주의는 새로운 사회질서와 사고방식을 가져온 그 격변의 영향으로 거슬러 올라갈 수 있다. 프랑스혁명은 나라뿐만 아니라 사람들의 정신을 변화시켰다. 반 고흐의 미술은 주제 선택이 아니라 그림의 외관, 거칢, 생략한 마무리, 활력 등에 있어 혁명정신의 가장 급진적인 증거로 남아 있다.

반 고흐는 아를에서 단호하게 전했다. "위대한 혁명: 예술가를 위한 예술, 맙소사, 그것이 유토피아적인 것일 수 있지, 만일 그렇다면 더 좋지 않다."(편지 498) 그는 더 나은 세상이 존재한다는 혹은 존재할 수도 있다는 확신을 가지고 프로방스로 떠났다. 그리고 이곳에서 혁명을 사건이자 역사적 상황, 즉 18세기에 시작돼 완성되어가는 진행 중인 과정으로 보게 됐다. 새로운 시대를 위한 투쟁에서 예술은 선봉에 섰다. 곧 아방가르드라는 용어가 사용되기 시작했다. "파리에서 인상주의 전시회가 열릴 때, 많은 사람들이 실망하거나 심지어 분개하면서 집으로 돌아간다고 생각해. 강직한 네덜란드 시민들이 교회를 떠나 사회주의자들의 …… 연설을 경청했던 시절처럼 말이야. 그럼에도 (너도 알다시피) 국가의 종교 조직 전체가 몰락한 10~15년간 너와 내가 어느 편에도 속하지 않았어도 사회주의자들은 존재했고 앞으로도 오랫동안 그럴 거야. 미술(공식적인 미술)과 거기에 수반되는 교육, 행정, 조직은 현재 우리가 그 쇠락을 목격하고 있는 종교만큼 미미하고 부패한 상태야."(편지 W4) 그는 허영심 많은 살롱전의 관리자들, 순응주의적인 시시한 역사화가들이 목사들과 같은 길을 가게 될 것이라 생각했다. 그의 미학적 신념과 정치적 신념은 동일했다.

**1890년 7월 14일
오베르 읍사무소**
Auvers Town Hall on 14 July 1890
오베르쉬르우아즈, 1890년 7월
캔버스에 유채, 72 × 93cm
F 790, JH 2108
스페인, 개인 소장

오베르의 정원
Garden in Auvers
오베르쉬르우아즈, 1890년 7월
캔버스에 유채, 64 × 80cm
F 814, JH 2107
파리, 피에르 베른과 에디트 베른
카라오글랑 컬렉션

반 고흐는 아를에 가서야 변화를 위해 일해야 한다고 강력하게 주장하기 시작했다. 그는 당대 수백만의 사람들과 마찬가지로 상황이 이대로 계속될 수 없으며 세상이 변해야 한다고 깊이 확신했다. 베르나르는 탕기 아저씨가 반 고흐에게 가지는 우정의 근원에 이러한 신념이 있다고 생각했다. "내 생각에 쥘리앵 탕기는 빈센트의 그림보다 그의 사회주의에 끌렸어. 그래도 반 고흐의 그림들을 두 사람이 공유하는 미래의 희망에 대한 분명한 표현으로 생각하긴 했어." 베르나르의 이 기민한 표현은 미술의 역할 중 하나, 즉 스쳐 지나가는 생각들을 감각적으로 표현하고, 상상하는 유토피아가 어떤 모습인지, 그 모습이 조잡할지라도 캔버스에 전달하는 미술의 힘에 주목하게 만든다. 반 고흐가 기여한 것(그 결과의 영향력으로 볼 때 가장 중요한 것)은 '분명한 표현'을 구체적인 재현에서 해방시킨 것이었다. 그는 농민, 직조공 및 다양한 일상 장면을 그렸으나 중요한 것은 작품의 놀라운 단순성에 있다. 그는 추하고 찌든 모습을 보여주며 이들을 사회 비판적인 방식으로 묘사했고, 화가로서 재능의 부족을 그대로 받아들였다. 혁명은 반 고흐에게 주제가 아니라 은유였으며, 그림 자체로 지속적인 변화라는 개념을 표현했다. 그의 미술은 더 좋고 고귀한 것을 향한 발전 과정의 초기 단계로 봐야 한다. 명백하게 마무리가 덜 된 불완전한 특징들은 시대와 어울리는 것이었다. 다가올 보다 문명화된 시대는, 그가 개략적으로 말했던 것을 발전시키고 완성할 것이다. 들라크루아의 접근법도 동일했다. "사회의 초창기, 야만의 상태로 돌아가지 않고 오래된 틀을 벗어날 수는 없다. 중단되지 않는 개혁의 사슬 끝에 필연적으로 변화가 있다." 반 고흐는 '야만의 상태'를 본보기로 삼은 듯하다. 진정한 완성

오베르쉬르우아즈, 1890년 5월부터 1890년 7월까지

은 과도기적 상태를 지나야만 달성될 수 있었다. 그리고 그 과정에서 가야 할 길은 끝이 없었다.

전통의 관점에서 보면 모더니즘 미술은 야만의 표현이었다. 쿠르베의 작품에 수반된 추문, 인상주의 화가들이 받은 멸시, 상징주의에 대한 비평가들의 경멸 등은 기득권층의 현실 안주적인 숭배에 대한 소위 미술의 이단적인 입장에 의해 촉발되었다. 종교재판과도 같은 박해를 받지 않은 혁신자가 있었다면, 존재감을 드러내지 않고 미학적 뒷골목에 머문 경우에만 가능했다. 새로운 활력을 가져온 것은 새로운 미술이 가진 주변적이고 고립된 기질이었다. 어떤 의미에서 모더니즘은 신선한 출발과 실험적 모형의 연속이었다. 모더니즘은 새 시대를 기다려 왔다. 새 시대는 미숙한 아이디어들로 뛰어난 성과를 내고, 직관적인 개념들을 현실화할 것이다. 이는 우쭐해하면서 (구질서가 곧 몰락하리라는 선언문을 차례로 발표하며) 역사의 순환 개념에 심취한 모더니즘이 성격상 지나치게 미학적이었음을 의미한다. 모더니즘으로 통칭되는 수많은 사조들은 새로운 양식의 임박한 승리에 환호했다. 그러나 승리는 결코 오지 않았다. 때때로 정치적으로 편향되긴 했지만 초기 모더니즘에 대단한 사회운동은 없었다. 개별 화가들은 주관적인 관점에 몰두한 나머지 술집에서 옆 테이블 사람들과 얘기를 나누지 못할 정도였다.

이 같은 모더니즘의 모습은 반 고흐에게 강렬하게 작용했던 딜레마였다. 그는 소외된 사람들에 대한 연민을 당연하게 여겼다. 투

들판을 가로지르는 두 여자
Two Women Crossing the Fields
오베르쉬르우아즈, 1890년 7월
캔버스 위 종이에 유채, 30.3×59.7cm
F 819, JH 2112
샌안토니오, 매리온 쿠글러 맥네이
미술관

쟁에서 싸워 이겼을 때 오는 더 나은 세상이라는, 종교로 인해 촉발된 희망은 여기서 나왔다. 게다가 타협하지 않는 천성은 자신에게 해가 될 정도로 다른 사람들의 문제에 완전히 공감하게 했다. 또한 그는 미술에서 거칠고 엽기적이고 폭력적이고 기괴하다는 의미를 밝히게 해줄 기술을 얻었다는 데 자긍심을 가졌다. 의도된 것은 아니었으나 반 고흐는 동시대 사람들이 기를 쓰고 개발하려 했던 특징들의 화신이었다. 그리고 그것이 반 고흐의 미학적 체계의 토대였다. 오리에는 이미 반 고흐의 강박관념에 대해 말했다. "우리의 노쇠한 미술, 아니 아마도 노쇠하고 의지가 박약한 산업화된 우리 사회 전체를 활력 있게 만들려면 진실의 씨를 뿌리는 사람, 메시아가 도래해야 한다." 반 고흐는 자신의 평가에 관한 한 지나치게 객관적이었고, 오리에가 말하는 사람은 자신이 아니라는 것을 잘 알고 있었다. 그는 다가올 미래를 위해, 민중에게 있다고 확신한 사회적 권력을 위해 길을 닦고 싶어 했다.

이 점이 반 고흐를 탁월한 모더니즘의 선구자 혹은 모더니즘 아방가르드의 선구자로 만들었다. 19세기 마지막 분기에 활동한 세 화가 세잔, 고갱, 반 고흐는 20세기 미술의 위대한 선구자로 지목된다. 이 셋 중에서 오직 반 고흐만이 미술의 발전을 이끌어 갈 유토피아적 흥분과 대변혁의 특성을 가졌다. 고갱의 업적에 대한 평가를 인정하더라도 그는 지나치게 자기 안으로 빠져 들었다. 고갱도 더

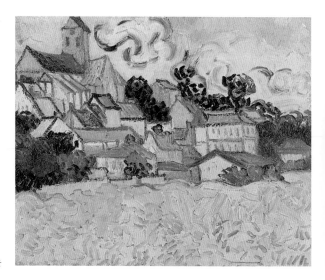

교회가 있는 오베르 풍경
View of Auvers with Church
오베르쉬르우아즈, 1890년 7월
캔버스에 유채, 34×42cm
F 800, JH 2122
프로비던스, 로드아일랜드 디자인 스쿨

오베르쉬르우아즈, 1890년 5월부터 1890년 7월까지

밀 다발
Sheaves of Wheat
오베르쉬르우아즈, 1890년 7월
캔버스에 유채, 50.5 × 101cm
F 771, JH 2125
댈러스, 댈러스 미술관, 웬디와
애머리 리브스 컬렉션

나은 세상을 꿈꿨다. 그러나 현 시점에서 그것을 원했다. 그는 이국적인 단순성에 마법처럼 도취되길 원했다. 이 같은 특성이 그를 남태평양으로 가게 했고, 미래를 희생하며 현재를 선택하게 했다. 고갱은 모더니즘 미술에서 더 나은 세상을 위한 유토피아적 투쟁보다 현실도피적인 역할을 대변한다. 그는 아를 시기를 회고하며 '전체적인 조화'의 감각을 반 고흐에게 가르쳤다고 주장했다. 그러나 이 말은 두 사람의 미술이 얼마나 근본적으로 달랐는지를 보여준다. 반 고흐가 고갱으로부터 많은 조언을 받은 것은 사실이다. 그러나 그가 고갱으로부터 얻은 것이 '조화'는 아니었다. 세잔은 모더니즘 미술에서 균형과 체계의 축으로, 다음 문장에 잘 표현된 일종의 고전주의를 대변한다. "화가는 항상 자연에 뒤진다고 주장하는 바보들을 어떻게 생각해야 할지 모르겠다." 그는 베르나르에게 같은 내용의 편지를 보냈다. "자네는 어떻게 해야 할지에 대한 통찰력이 있으니 곧 고갱과 반 고흐의 영향에서 벗어날 수 있을 걸세." 몇 년간 하나의 주제, 한 작품에 몰두하던 세잔에게 고갱과 반 고흐, 그리고 다른 화가들이 미술이라고 여기던 것은 분명 사기꾼의 공장 상품 같은 인상을 줬을 것이다. 말년에 가톨릭으로 돌아가긴 했지만 세잔은 유토피아주의에도 가담했었다. 그러나 세잔에게 유토피아로 가는 길은 아름다움, 사상, 교육을 통해 이르는 것, 사람들에게 새로움에 대한 안목을 길러주는 것이었다. 세잔은 뼛속까지 귀족이었다. 명료한 형태의 세련된 조화를 격렬하고 감정에 북받친 조급함

배경에 오베르가 있는 밀밭
Wheat Fields with Auvers in the
Background
오베르쉬르우아즈, 1890년 7월
캔버스에 유채, 43×50cm
F 801, JH 2123
제네바, 미술역사박물관

밀밭
Wheat Fields
오베르쉬르우아즈, 1890년 7월
캔버스에 유채, 50×40cm
F 812, JH 2101
미국, 개인 소장

으로 대체하는 것은 그에게 신성모독이었을 것이다.

고갱의 퉁명스러운 개인주의와 세잔의 영원함에 대한 냉정한 숭배는 반 고흐의 그 어떤 면과도 완전히 달랐고, 한때 평신도 설교자, 이타적인 수도자, 가난한 사람들의 충실한 친구라는 품성을 가진 사람과는 양립할 수 없었다. 고갱과 세잔은 모더니즘의 근본적인 약점을 전형적으로 드러냈으나 반 고흐는 이로부터 자유로웠다. 날카로운 지성, 자기성찰과 함께 모더니즘은 더 나은 세상을 목표로 했고, 지령으로 가득 찬 수많은 선언서를 발표했다. 그러나 모더니즘은 애초에 그 모든 일을 벌이는 목적이었던 인간을 너무 자주 간과했다. 대중과의 접촉은 기껏해야 도발적인 장난으로 제한됐다. 모더니스트들은 미술에 소양 있는 소수집단의 취향에 영합하는 것을 선호했다. 한마디로 모더니즘은 미술이 인간성과 계속 소통하도록 하는 인간적인(인도적인) 핵심에 대한 관심을 버렸다. 그리고 이러한 분리는 모더니즘의 형식적인 표현의 관념들에서도 반복되었다.

부록

빈센트 반 고흐의 모든 작품을 총망라한『빈센트 반 고흐』는 이전에 출간되어 늘 봐오던 두 권의 책을 대체하기 위한 것은 아니다. 시간 순서에 의한 접근 방식으로 보기에 다소 혼란스러울 수 있지만, 야콥-바트 드 라 파이유 Jacob-Baart de la Faille의『빈센트 반 고흐의 작품들』은 반 고흐 연구에 필수적인 책으로 1928년 출간되었고, 1970 년 개정판으로 소개되었다. 얀 휠스커르Jan Hulsker의『반 고흐 전작집』(1980)은 드 라 파이유의 자료에 이어 필수적인 오류 수정을 마쳤다. 두 출판물의 분류 번호는 작품 캡션 F와 JH로 매겼다. 다른 책과 달리,『빈센트 반 고흐』는 반 고흐가 그린 약 870점의 작품을 화려한 재현을 통해 보여준다. 저자는 반 고흐의 작품을 흑백으로 재현하는 것은 의미가 없다고 생각하며, 반 고흐의 전작을 대중에게 소개하는 이 첫 작업물이 연구자들에게도 특별한 책이 되리라 믿는다. 작품의 제목, 날짜, 사이즈와 소장처는 가능한 최신 정보로 소개한다. 일부는 타버렸고, 출처가 불분명하거나, 익명의 콜렉터가 소장하고 있었으며, 색채의 재현에 대한 권한을 거절당한 경우도 있었기 때문에 모든 작품에 색상을 입히는 것은 불가능했다. 그럼에도 이번 저작은 최초로 다수의 작품이 색을 입은 상태로 83% 넘게 재현될 수 있었다. 도판은 시간적 순서에 따라 구성되었으며, 때에 따라 기교적 혹은 심미적인 근거로 나열된 경우도 있다. 각 장의 본문 또한 시간 순서로 나열되었지만, 많은 작품 수로 인해 본문과 다소 떨어져있을 수 있다. 독자의 이해를 돕기 위해, 각 페이지의 작품에 소장처와 날짜를 포함한 제목을 포함하고 있다. 두 번째 장에서는 아를, 생레미와 메츠거에 거주했던 세 번의 시기로 나누어 모든 작품을 소개한다. 본문은 라이너 메츠거로부터 많은 도움을 받았고, 매우 감사하게 생각한다. 우리는 동일한 표지를 통해 카탈로그와 논문을 제공함으로써 이 책을 통해 연구자와 대중들이 큰 기쁨을 누리기를 바란다.

I. F. W 1989년 뮌헨에서

빈센트 반 고흐 연보

1853-1890

1853 한 해 전 같은 날, 같은 이름을 가진 형이 사산아로 태어난 뒤 꼭 일 년 만인 3월 30일 빈센트 빌럼 반 고흐가 태어나다. 테오도뤼스 반 고흐 (1822-1885)와 아나 코르넬리아 카르벤튀스(1819-1907)의 여섯 남매 중 장남이었다. 네덜란드 개혁교회 목사인 테오도뤼스와 헤이그 법원 제본 기술자의 딸이었던 코르넬리아는 1851년 결혼했다. 빈센트는 북 브라반트(홀란트) 브레다에서 80킬로미터 가량 떨어진 흐로트 쥔데르트 목사관에서 태어났다.

테오도뤼스 반 고흐 (1822-1885), 반 고흐의 아버지. 테오도뤼스에게는 11명의 형제 자매가 있었다.

반 고흐의 어머니 아나 코르넬리아 반 고흐(1819-1907). 결혼 전 성은 카르벤튀스였다.

1857 5월 1일 빈센트의 동생 테오가 태어나다. 빈센트와 테오는 진정한 형제애로 불안의 시기를 견디고 위기를 헤쳐 나가면서 평생 아주 친밀한 사이를 유지한다.

1861-1864 1861년 1월부터 1864년 9월까지 쥔데르트 마을학교에 다니다.

1864 10월 1일 제벤베르헌에 있는 얀 프로빌리의 사립기숙학교에 도착하다. 1866년 8월 31일까지 이 학교에 다니며 프랑스어, 영어, 독일어를 배우고 처음으로 드로잉을 하다.

1866-1868 1866년 9월부터 1868년 3월까지 틸뷔르흐의 빌럼 2세 기숙학교에 다니다.

반 고흐와 테오 반 고흐가 태어난 쥔데르트의 목사관(중앙). 창문 밖으로 깃발이 나와 있는 방에서 반 고흐가 태어났다.

1866년 13세의 반 고흐. 틸뷔르흐의 고등학교로 진학하기 전, 제벤베르헌의 기숙학교를 졸업한 후에 찍은 것으로 보인다.

컨데르트 교회

컨데르트 읍사무소

1868 1868년 학업을 중단하고, 흐로트 쥔데르트로 돌아와 1869년 7월까지 집에 머물다. 학업 중단이 재정적인 이유 때문인지, 빈센트의 학업 성취도가 낮았기 때문인지는 불분명하다.

1869 8월 1일 센트 삼촌(1820-1888)이 세운 구필&시 화랑 헤이그 지점의 수습직원이 되다. 삼촌 덕분에 다양한 미술품과 화가들을 접하다(뒤이어 동생 테오는 브뤼셀 지점으로 떠났다). 테르스테이흐의 관리 아래, 프랑스 바르비종 화파와 네덜란드 헤이그 화파의 그림과 사진, 동판화, 석판화, 에칭, 복제품 판매를 돕다. 이 시기 많은 책을 읽고 헤이그의 미술관들을 방문하다.

1871 1월 말 아버지가 전근 가게 된 헬보이르트 교구로 이사하다.

1872 헬보이르트에서 부모님과 휴가를 보내다. 8월, 헤이그에 있는 테오와 자주 만나다. 두 사람의 평생에 걸친 편지왕래가 시작되다. 거의 중단된 적 없었던 편지들은 오늘날 빈센트의 미학과 다양한 감정 및 신념을 이해하는 중요한 자료로 여겨진다.

1873년 1월 센트 삼촌이 테오를 구필&시 브뤼셀 지점으로 들여보내고, 테오가 이곳에서 미술품 거래에 대해 배우다.

5월 구필&시 런던 지점으로 전근을 가다. 부모님을 방문한 뒤 파리에서 며칠을 보내다. 루브르 미술관을 비롯한 여러 미술관과 화랑들에서 깊은 인상을 받다.

반 고흐의 여동생 아나 코르넬리아 반 고흐(1855-1930)

1888-1890년경 반 고흐의 남동생 테오 반 고흐(1857-1891)

반 고흐의 여동생 빌레미나(빌) 야코바 (1862-1941)

6월 런던에서 일하기 시작하다(빈센트는 1874년 10월까지 런던에 머물렀다). 어설라 로이어 부인이 운영하는 하숙집에 묵으며, 연인과 남몰래 약혼한 하숙집 딸 유지니에게 반하다. 열렬한 구애가 거절당하자 크게 낙담하다.

11월 테오가 구필&시 헤이그 지점으로 전근을 가다.

1874년 여름 헬보이르트에서 부모님과 몇 주간 휴가를 보내다. 테오에게는 말하지 않았지만, 무기력한 이유를 설명하기 위해 부모님께 유지니와의 일을 털어놓다. 7월 중순 여동생 아나와 런던으로 돌아가 새 방을 얻다. 외로이 생활하며 일에 소홀한 대신 많은 책을 읽다. 주로 종교 서적을 읽으며, 네덜란드어 성경을 몰래 다른 언어로 번역하다.

10-12월 환경 변화가 조카에게 도움이 되기를 바라며 런던의 슬픈 기억을 잊게 하기 위해 센트 삼촌이 빈센트를 구필&시 파리 본점으로 보내다. 이 계

획은 성공하지 못했고, 빈센트는 연말에 다시 런던으로 돌아갔다.

1875년 5월 구필&시 파리 본점으로 전근을 가다. 일에 소홀하여 동료와 고객에게 인기를 얻지 못하다. 강박적으로 성경 공부를 하며, 미술관과 화랑을 자주 찾다. 카미유 코로(1796-1875)와 17세기 네덜란드 화가들의 그림에 특히 열광하다.

10월 아버지가 브레다 근처의 에텐 교구로 전근을 가다.

12월 구필&시 파리 본점의 허가 없이 에텐에서 부모님과 성탄절을 보내다.

1876년 4월 구필&시가 부소&발라동에 인수되다. 부소와 사이가 좋지 않고 회사에 관심이 없다는 이유로 (실제로 회사에 손해를 끼치기 쉬운 방식으로 처신했기 때문에) 해고당하리라 짐작하며 4월 1일 사직서를 제출하다. 영국 램즈게이트로 여행을 떠나 윌리엄 포트 스토크스 목사가 운영하는 작은 사립학

교에 취직하다. 월급 대신 숙식을 제공받고 프랑스어, 독일어, 산수 보조 교사가 되다.

7-12월 스토크스 목사가 런던 가까이로 학교를 옮긴 이후 런던 외곽의 노동자 계급 지역인 아일워스에서 일을 계속하다. 하트퍼드셔 웰윈의 여학생 기숙학교에 다니는 여동생 아나를 방문하다. 교사라는 새 직업을 구하고, 아주 적은 월급을 받으며 감리교 목사 슬레이드 존스를 보좌하다. 11월의 첫 설교로 들뜨다. 가난한 사람들에게 복음을 전하는 데 일생을 바치기로 마음을 먹다. 홀바인, 렘브란트, 이탈리아 르네상스와 네덜란드 17세기 미술 작품을 보러 햄프턴 코트 궁전을 여러 번 찾다. 에텐에서 부모님과 성탄절을 보내다. 아들의 육체적, 정신적 상태에 당황한 부모님이 런던으로 돌아가지 말라고 빈센트를 설득하다.

1877년 1-4월 다시 센트 삼촌의 추천으로 도르드레흐트의 서점 블루세&판브람의 수습직원이 되다. 곡물상 레이

1871년 구필&시 화랑 헤이그 지점에서 근무하던 반 고흐

구필&시 화랑 헤이그 지점 매장 내부

컨스의 집에서 유일한 친구인 젊은 교사 P. C. 괴를리츠와 함께 하숙하다. 외로운 생활을 하며 매일 교회에 가고, 종종 다른 교파의 교회도 찾다. 성경 번역을 이어가는 한편 미술관과 화랑을 방문해 스케치를 하다.

5월 친구 괴를리츠의 도움을 받아, 자신에게 종교적 소명이 있다고 아버지를 설득하여 신학대학 입학시험을 준비하기 위해 암스테르담으로 가다. 해군공창의 감독관이며 홀아비인 얀 삼촌(1817-1885)과 함께 살다. 카타리나 이모의 남편이자 빈센트에게 이모부인 J. P. 스트리커르 목사의 주선으로 멘데스 다 코스타 박사에게 라틴어와 그리스어를, 박사의 조카에게 수학을 배우다. 이 시기 많은 책을 읽으며 미술관, 훗날 암스테르담 국립미술관이 되는 트리펜하위스를 찾아 여러 스케치를 남기지만, 곧 공부가 어렵다고 느끼다. 한동안 주일학교에서 가르치는 일을 좋아하다가 전도사로서 자신의 소명에 중요하지 않다는 이유로 또 다시 그만두다.

1878년 7월 에텐으로 돌아가다. 평신도 설교자를 위한 3개월 과정을 시작하기 위해 아버지와 그를 방문한 아일워스의 존스 목사와 함께 브뤼셀에 가다.

8-10월 브뤼셀 근교 라에컨의 복음주의 학교에서 수습과정을 밟고 스케치를 다시 시작하다. 그러나 마지막 시험을 보는 도중, 평신도 설교자라는 직업이 자신에게 어울리지 않는다고 생각하고 에텐으로 돌아가다.

에턴의 개신교 교회

슬레이드 존스 목사가 살았던 집. 반 고흐는 1876년 7월부터 12월까지 아일워스에서 하숙했다.

윌리엄 포트 스토크스 목사가 사립학교를 운영했던 램즈게이트의 건물. 1876년 반 고흐는 이곳에서 프랑스어, 독일어, 산수를 가르치고 숙식을 제공받았다.

12월 종교적 소명의식을 만족시킬 다른 방법을 찾아 몽스와 프랑스 국경 사이에 있는 벨기에의 탄광 지역 보리나주로 가다. 몽스 부근의 파튀라주에 방을 얻어 가난하게 살다. 노동과 주거 상태가 열악한 이 공업지대에서 아픈 사람들을 방문하여 광부들에게 성경을 읽어주다.

1879년 1-7월 브뤼셀에 위치한 복음주의 학교의 파견에 따라 보리나주의 바스메스에서 6개월간 평신도 설교자로 일하게 되다. 광부들의 끔찍한 상황에 동참해야 한다고 믿으며, 초라한 오두막에서 생활하고 짚 위에서 잠을 자다. 주민들을 위해 열심히 일하는 한편 갱도 폭발 이후 그리고 파업 기간 내내 부상자와 병자를 돌보다. 지나치게 열성적으로 헌신하여 상급자들을 짜증나게 하다. 상급자들은 빈센트가 설교자로서 재능이 없다며 업무를 중단시킨다.

8월 복음주의 학교의 피터르선 목사에게 조언을 얻기 위해 브뤼셀까지 걸어가, 광부들을 그린 스케치를 아마추어 화가인 피터르선에게 보여주다. 광산지대로 돌아가기로 결심하고 1880년 7월까지 무보수로 일을 계속하다. 가난하게 생활하면서도 빈민들을 돕기 위해 할 수 있는 모든 일을 하다. 찰스 디킨스, 빅토르 위고, 셰익스피어 등의 작품을 읽고 광부들을 그리다. 그림에 대한 관심이 커지던 이 시기는 이후 그의 인생에 많은 영향을 미친다. 형의 직업을 못마땅해 하던 테오와 한동안 편지 왕래를 중단하다.

1880년경 남편을 잃은 반 고흐의 사촌 코르넬리아(케이) 아드리아나 포스 스트리커르와 아들 요하너스 파울뤼스. 반 고흐는 케이에게 고백했지만 거절당했다.

1880년 신년 초, 돈도 먹을 것도 없이 70킬로미터를 걸어 프랑스의 쿠리에르에 찾아가다. 존경하던 화가 쥘 브르통(1827-1906)의 집을 보고도 감히 들어가지 못하다. 가난에 시달리는 직조공 공동체를 보다.

7월 구필&시 파리 본점에서 일하는 테오에게 편지를 쓰다. 테오가 빈센트에게 월급의 일부를 보내기 시작하다(테오는 빈센트가 세상을 떠나기 전까지 계속 생활비를 보냈다). 불확실한 미래에 대한 고민을 테오에게 토로하다.

8-9월 화가가 되기로 결심하고 광산촌의 생활 모습을 그리는 데 전념하다. 테오가 격려 차 보낸 장 프랑수아 밀레(1814-1875) 작품의 복제화를 모사하다.

10월 브뤼셀로 떠나, 새 작업에 필수적인 해부와 원근법 드로잉을 아카데미에서 공부하다. 밀레와 오노레 도미에(1808-1879)의 작품에 감탄하다. 11월

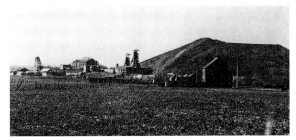

보리나주의 바스메스 7번 갱도. 1878년 말부터 반 고흐는 프랑스와 벨기에 국경의 탄광 지대에서 평신도 설교자로 오랜 시간을 보냈다.

네덜란드 화가 안톤 판 라파르트(1858-1892)를 만나 친구가 되다. 한동안 라파르트의 작업실에서 그림을 그리다. 1881년 4월까지 브뤼셀에 머물다.

1881년 4월 테오를 보기 위해 에텐을 찾다. 화가로서의 미래에 대해 테오와 이야기를 나누다. 에텐에 머무르며 주로 풍경화를, 때로 풍경화를 그리다. 라파르트와 2주를 함께 보내며 산책하고 미술에 관해 토론하다.

여름 스트리커르 목사의 딸이자 남편을 잃은 사촌 코르넬리아 아드리아나 포스 스트리커르(케이로 알려져 있다)가 아들 얀과 에텐의 목사관에 머물다. 케이와 아들 얀이 빈센트의 스케치 작업에 자주 동행하면서 빈센트가 케이를 사랑하게 되나, 남편의 죽음을 받아들이지 못했던 케이는 구애를 거절하고 계획보다 빨리 암스테르담으로 돌아간다. 빈센트는 젊은 화가들에게 도움을 주는 한편 헤이그 화파의 진정한 창시자로 평가받는 테르스테이흐와 자신의 진로에 대해 토론하기 위해 헤이그로 떠난다. 존경해마지 않던 화가 안톤 마우버(1838-1888)를 방문하여, 색채를 사용해 보라는 격려와 함께 수채화 물감 한통을 선물 받다.

가을 케이를 보려고 암스테르담으로 가 청혼하나, 방문조차 허락받지 못하다. 케이의 부모님에게 자신의 감정이 얼마나 진지한지 증명해 보이기 위해 촛불에 손을 지지다(다행히 왼손을 다쳐

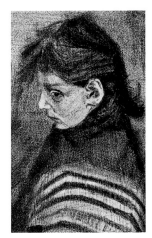

〈숄을 걸친 신의 딸〉 헤이그, 1883년 1월. 검은 초크와 연필, 43.5×25cm. F 1007, JH 299. 오테를로, 크뢸러 뮐러 미술관

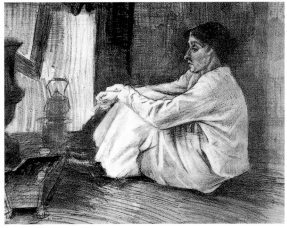

〈난로 옆에 앉아 담배를 피우는 신〉 헤이그, 1882년 4월. 검은 초크, 잉크와 붓, 45.5×47cm. F 898, JH 141. 오테를로, 크뢸러 뮐러 미술관. 반 고흐는 헤이그에서 매춘부 신(클라시나 마리아 호르닉)과 잠시 동거하며 그녀의 다섯 살짜리 딸을 돌봤다. 테오와 가족들은 신과 결혼하지 말라고 반 고흐를 설득하느라 애를 먹었다.

그림을 그리게 될 오른손은 성하게 남았다).

11-12월 헤이그에 있는 마우버의 집에서 그림을 그리며 한 달을 보내다. 계속해서 케이에 집착하며 극단적인 종교적 시각으로 부모님과 껄끄러운 사이가 되다. 성탄절 당일, 종교적 신념에 있어 정통파이자 보수적이고 완고한 아버지와 격한 언쟁을 벌이다(이런 싸움은 빈센트의 우울함과 자살에 대한 생각의 원인이었다). 아버지의 금일봉도 거부하고 암담한 기분으로 연말에 부모님 집을 떠나다.

1882년 1월 헤이그로 이사하여 마우버 집 근처에 살다. 마우버에게 그림을 배우며 때로 돈을 빌리다. 테오에게서 매달 용돈을 받다(테르스테이흐는 이를 못마땅해 했다). 석고 모형 묘사를 거부하면서 마우버와 관계가 틀어지다. 임신한 알코올 중독자이자 매춘부인 클라

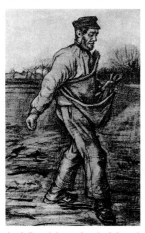

〈스케치〉 드렌터, 1883년 10월. 편지 330의 잉크 드로잉. F 번호 없음, JH 405. 암스테르담, 반 고흐 미술관(반 고흐 재단)

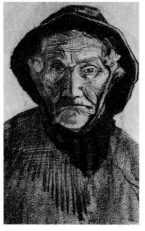

〈방수모를 쓴 늙은 어부의 머리〉 헤이그, 1883년 1월. 검은 초크와 잉크, 43×25cm. F 1011, JH 309. 오테를로, 크뢸러 뮐러 미술관

시나 마리아 호르닉(신으로 알려져 있다)을 만나 한동안 동거하다. 다섯 살 난 그녀의 딸을 돌보며, 간간이 모델로 서는 신을 그리다.

3월 존경심은 여전했으나, 마우버와 관계를 끊다(이 당시 다른 화가들과도 관계가 껄끄러웠다. 그의 작품을 높이 평가하며 제삼자에게 소개하던 유일한 이는 안 헨드릭 베이센브뤼호(1824-1903)뿐이었다). 사생을 자주 나가며, 때때로 G. 헨드릭 브레이트너르(1857-1923)와 함께하다. 신을 제외하고는 주로 가난한 지역 사람들을 모델로 삼다. 미술상이었던 코르 삼촌이 헤이그를 묘사한 잉크 드로잉 20점을 주문하다.

6월 임질 치료를 받기 위해 헤이그의 병원에 3주간 입원하는 동안 아버지와 테르스테이흐가 방문하다. 가족과 친구들의 반대에도 신과 결혼하고 싶어 하면서, 레이던으로 데려가 아기를 낳게 하고 네 식구가 살 아파트를 구하다.

여름 마우버와 연락을 재개하다. 2년간 빠져 있던 수채화와 드로잉에서 눈을 돌려 유화의 매력을 발견하고 색채의 문제를 고심하기 시작하다. 습작을 그리며, 이를 완성된 그림을 '수확'할 '씨앗'으로 여기다. 테오가 생계비뿐 아니라 재료비까지 부쳐주다. 주로 풍경화를 다루며 마우버, 외젠 들라크루아(1978-1863), 밀레, 요제프 이스라엘스(1824-1898), 아돌프 몽티셀리(1824-1886), 피에르 퓌비 드샤반(1824-1898) 등의 영향 아래 성장하다. 아버지가 누에넌에 사는 것을 수락하여 가족과 함께 이사하다.

가을 그해 남은 기간(이어 1883년 여름까

〈씨 뿌리는 사람〉 헤이그, 1882년. 연필, 붓과 잉크, 61×40cm. F 852, JH 275. 암스테르담, P.&N. 드 보어 재단

누에넌 교회(53쪽 비교)

1883년 12월부터 1885년 11월까지 부모님과 함께 살았던 누에넌 목사관(129쪽 비교)

1883-1884년 겨울 작업실로 썼던 누에넌 목사관의 세탁장

지) 동안 헤이그에서 스케치를 하며 실제 풍경을 보고 그림을 그리다. 겨울 내내 평범한 사람들을 스케치하고 그들의 초상화를 그리다(모델은 양로원 사람들과 신, 새로 태어난 아기였다). 석판화에 관심을 보이다. 화가 H. J. 판 데르 베일러(1852-1930)를 만나 친구가 되다. 다음 해 봄 베일러와 빈센트 모두 스헤베닝언의 모래언덕으로 그림을 그리러 가다. 계속해서 열렬한 독서가로 지내며 『하퍼스 위클리』와 『더 그래픽』 같은 잡지도 즐겨 읽다.

1883년 9월-11월 테오와의 대화 및 편지를 통해 가정생활과 화가로서의 성장이 양립될 수 없다는 결론을 내리다. 고통스럽지만 일 년 넘게 함께 살았던 신을 떠나기로 결심하다. 고독함을 안고 북 홀란트 드렌터로 가 호헤베인 습지대에 정착하다. 이후 니우 암스테르담까지 거룻배를 타고 하이킹을 하다. 검은 토탄질 풍경에서 막스 리베르만(1847-1935)과 마우버, 라파르트, 베일러가 그랬던 것처럼 강한 인상을 받다. 고된 일을 하는 농민들을 스케치하고 그리다. 리베르만이 1870년대 초부터 대부분의 여름을 보낸 츠베일로 마을에 가서 오래된 교회를 스케치하다. 석판화에도 손을 대다.

12월 오랜 외로움을 견디지 못하고 부모님이 사는 가톨릭 마을 누에넌으로 가 1885년 11월까지 이곳에 머무르다.

누에넌의 가톨릭 교회 관리인 스하프라트의 집. 반 고흐는 부모님 집을 나온 후 스하프라트의 집을 작업실로 쓰며 〈감자 먹는 사람들〉(97쪽)을 그렸다.

작업실에 있는 반 고흐의 제자 안톤 C. 케르세마커르스(1846-1926). 케르세마커르스는 에인트호번 출신 무두장이다.

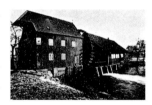

오프베턴의 물방앗간(55쪽과 비교)

1886년 1-2월 반 고흐가 수학했던 안트베르펜 왕립미술아카데미

2년 동안 약 2백 점의 그림, 다수의 수채화와 드로잉을 그리다. 이 시기의 작품은 표현적이고 어두운 황토색을 사용한다. 졸라의 책, 들라크루아와 프랑스 화가 외젠 프로망탱(1820-1876)의 미학 저서를 읽다. 색채와 음악, 특히 리하르트 바그너의 음악이 밀접하게 연관되었다고 확신하고 피아노와 노래 수업을 받다. 부모님은 빈센트가 옷을 아무렇게나 입고 기이한 행동을 보여도 눈감아 주며 그를 도우려고 노력한다. 목사관 별채에 작업실을 만들고 누구의 방해도 없이 작업하면서, (짐작건대) 영국의 삽화가 일자리를 구해보려고 한동안 노력하다.

1884년 1월 어머니가 기차에서 내리다가 다리가 부러져 몸져눕다. 어머니를 돌보며, 어머니를 위해 나무에 둘러싸인 작은 개신교 교회를 그리다.

5월 가톨릭 교회 관리인의 집에 방 두 개짜리 세를 얻어 작업실을 만들다. 친구 라파르트가 열흘간 방문하다.

8월 그림을 그리러 나가는 길을 이웃의 딸인 마르호트 베헤만이 동행하다. 함께 시간을 보내며 베헤만은 사랑을

1885-1886년 겨울 반 고흐는 안트베르펜 베일데컨스트라트(데지마주 가)에서 살았다.

고백하고, 빈센트는 약간 망설이다 이에 화답한다. 열 살에 가까운 나이 차에도 두 사람은 결혼을 결심하나, 양쪽 집안에서 강하게 반대한다(빈센트의 부모님은 어떻게 가족을 부양할 작정인지를 물었고, 베헤만의 어머니는 다른 네 딸이 결혼하지 못할까 걱정했다). 베헤만의 음독자살 시도로 인해 고통스러워하다.

8-9월 에인트호번의 금세공사 샤를 헤르만스의 저택 내 식당을 위해 장식화 6점의 밑그림을 그리다.

10월 라파르트가 10일 예정으로 누에

반 고흐와 테오가 함께 살던 파리 르픽 가 54번지(222, 223쪽 비교)

넌을 찾다.

10-11월 에인트호번의 아마추어 화가들을 가르치다. 무두장이 안톤 C. 케르세마커르스(1846-1926)와 친한 친구가 되어, 오래 산책하며 미술관에 가다.

12월 농민과 직조공을 그린 그림 및 풍경화가 주를 이루던 그간의 작업과 달리, 초상화를 시도하며 겨울 내내 50점의 흉상을 그리려는 계획을 세우다.

1885년 아버지 테오도뤼스가 3월 26일 뇌졸중으로 세상을 떠나면서, 몇 년

파리 몽마르트르의 르픽 가. 1886년 6월 테오 반 고흐는 54번지로 이사해 반 고흐에게 작업실을 마련해주고 같이 살았다.

1886년 아니에르의 센 강둑의 반 고흐(등을 보이는 사람)와 친구이자 동료 화가인 에밀 베르나르

1886년 4개월 동안 반 고흐가 다녔던 페르낭 코르몽의 파리 아틀리에 학생들. 왼쪽 끝에 툴루즈 로트레크가 보인다.

간의 불화에도 불구하고 심한 충격을 받는다. 여동생 아나와 싸운 뒤 스하프라트 교회 관리인의 집에 있는 작업실로 들어가다. 그의 작품 일부가 처음으로 파리에서 관심을 불러일으키다.

4-5월 비좁고 어두컴컴한 환경의 실내와 농민에 대한 습작 다수를 제작한 다음, 네덜란드 시기의 대표작 〈감자 먹는 사람들〉(96쪽과 그다음 쪽)을 여러 점 그리다. 초기작을 석판화로 복제하여 라파르트에게 보내다. 라파르트가 작품에 보인 의구심으로 인해 두 사람의 우정이 깨지고, 5년 넘게 계속되던 편지 왕래도 끝이 나다.

8월 헤이그의 물감상 뢰르스가 가게

창문 2개에다 빈센트의 작품을 최초로 전시하다.

9월 누에넌의 가톨릭 신부가 마을 사람들이 빈센트의 그림 모델로 서는 것을 금지하다(얼마 전 그의 모델이었던 젊은 여자의 임신을 빈센트의 책임으로 돌리면서 생긴 일이었다). 모델 대신 감자, 동 주전자, 새 둥지 등 정물화를 그리기 시작하다.

10월 친구 케르세마커르스와 함께 암스테르담으로 가서, 동포였던 렘브란트와 프란스 할스에 대한 존경심이 가득한 암스테르담 국립미술관을 3일간 방문하다.

〈빈센트 반 고흐의 초상〉, 파리, 1886년. 캔버스에 유채, 60×45cm, 암스테르담, 반 고흐 미술관(반 고흐 재단). 코르몽의 아틀리에 학생이었던 존 러셀이 그렸다.

11월 색채 이론과 공쿠르 형제 에드몽(1822-1896)과 쥘(1830-1870)의 책에 대해 연구하다. 월말 안트베르펜으로 가서 물감가게 위에 방을 얻어 1886년 2월까지 살다. 다른 화가들과 친해지며 그림을 팔기 위해 노력하다. 미술관에서 페터르 파울 루벤스의 작품에 감동을 받아, 더 강렬하고 더 빛나는 색채를 사용하고자 애쓰다. 암적색과 짙은 청록색을 피하지 않고 에메랄드그린을 가치 있게 여기기 시작하다. 안트베르펜 성당과 시장의 모습, 머리에 붉은 리본을 단 여자의 초상화(141쪽)를 그리다. 항만구역을 어슬렁거리다 일본 목판화를 발견하고 이를 방에 걸다. 이 일본 목판화는 훗날 그의 작품에 주제를 제공한다.

1886년 1월 에콜데보자르에 입학하여 회화와 드로잉 수업을 듣다. 수업의 토대였던 아카데미의 원칙들을 거부하는 등 의견 충돌을 빚으면서도 더 높은 수

페르낭 코르몽의 살롱. 반 고흐는 툴루즈 로트레크, 베르나르 등과 함께 코르몽의 아틀리에에서 그림을 그렸다.

준을 지향하며 입학시험을 치르다. 안
트베르펜의 오래된 교회 세인트앤드루
스에서 아름다운 스테인드글라스 창문
에 감명을 받다.

2월 영양상태가 나쁜 데다 담배를 너
무 많이 피우면서 한 달 가까이 앓다.
2월 말 파리로 가서 페르낭 코르몽(1845
-1924)의 수업을 듣기로 결심하다.

3월 3월 초 테오에게 알리지 않고 파
리에 도착해, 테오와 루브르에서 만나
기로 약속하다. 테오는 몽마르트르 대
로의 작은 화랑을 관리하며 부소&발
라동에서 일하고 있었다. 형의 까다로
운 성격과 재정적인 압박이 더 심각한
문제의 근원임에도, 테오는 빈센트에
게 방을 내준다. 한편 안트베르펜 아카
데미는 빈센트의 작품을 불합격시키고
그를 초급자반에 배정한다.

4-5월 코르몽의 화실에서 공부하며 동
료 화가 존 러셀(1858-1931), 앙리 드 툴
루즈 로트레크(1864-1901), 에밀 베르

앙리 드 툴루즈 로트레크의 《카페의 반 고흐 초상》 1887년. 파스텔, 54×45cm. 암스테르
담, 반 고흐 미술관(반 고흐 재단)

1920년 아르망 룰랭, 반 고흐가 룰랭의 초
상화를 그린 32년 후(453, 455쪽 비교)

나르(1868-1941) 등을 만나다. 베르나
르와의 첫 만남을 기념해 그림을 교환
하다. 테오가 빈센트에게 인상주의 미
술과 클로드 모네, 피에르 오귀스트 르
누아르, 알프레드 시슬레, 카미유 피사
로, 에드가 드가, 폴 시냐크, 조르주 쇠
라 등 화가들을 소개하다. 이들의 영향
아래, 정물화와 꽃 그림에 더 밝고 생
기 넘치는 색을 사용하다. 피사로(1831-
1903)와 그의 아들 뤼시앙(1863-1944)와
친구가 되다.

5월 어머니와 여동생 빌이 누에넌에
서 브레다로 이사하다. 빈센트가 두고

간 70여 점의 그림 중 일부는 고물상에
헐값에 팔리고, 나머지는 불태워진다.

6월 테오와 몽마르트르 르픽 가 54번
지로 이사하고 이곳에 작업실을 마련
하다. 창밖으로 본 파리 풍경을 점묘법
으로 그리다(222쪽과 그다음 쪽). 쥘리앙
탕기(1825-1894)의 물감가게에 자주 들
르다. 탕기 아저씨가 다른 화가들에게
빈센트를 소개하다.

겨울 브르타뉴의 퐁타벤에서 파리로
건너온 폴 고갱(1848-1903)과 친구가 되
다. 빈센트의 복잡한 성격은 신경질환

1891년 파리에서 찍은 폴 고갱. 반 고흐와 폴 고갱은 1888년 10월부터 12월까지 '노란 집'에서 함께 살았다. 반 고흐는 아를에 화가 공동체를 만들기를 바랐지만 두 사람의 공동생활은 상처만 남기고 끝났다.

1888년 벨기에의 작가이자 화가 외젠 보흐(1855-1941). 반 고흐가 그린 초상화(414쪽)가 있다. 1889년 말 보흐의 여동생 아나는 브뤼셀 레 뱅 전시회에서 〈붉은 포도밭〉을 구입했다. 아마도 반 고흐가 생전에 판매한 유일한 그림일 것이다.

품을 전시하며, 벽을 일본 목판화로 장식하다. 테오의 화랑에 전시한 그랑 불바르의 화가들(모네, 시슬레, 피사로, 드가, 쇠라)과 구분하기 위해 스스로를 프티 불바르의 화가라고 부르다.

여름 238쪽의 〈레스토랑 내부〉를 비롯해 점묘법으로 수많은 그림을 그리다.

11-12월 점묘화파를 창시한 쇠라와 만나다. 앙드레 앙투안(1858-1943)의 초대로 새로 생긴 리브르 극장의 연습실에서 열린 전시회에 쇠라, 시냐크와 함께 참가하다.

1888년 2월 테오와 함께 쇠라의 작업실을 방문한 뒤, 2년간 2백 점이 넘는 그림을 그렸던 파리를 떠나 아를로 향하다(툴루즈 로트레크의 부추김이 있었던 듯하다). 카렐 호텔에 방을 얻고 남쪽의 밝은 빛과 경이로운 색채의 따뜻함을 발견하다. 그러나 도착 당시 아를의 날씨가 궂고 눈이 와서 야외 작업은 시작하지 못했다(303-305쪽 비교).

3월 재정적인 걱정을 끝낼 화가 공동체를 꿈꾸다. 훗날 파리에서 잠시 테오와 함께 살게 될 덴마크 화가 크리스티

이 있는 테오와 갈등을 촉발하고, 테오는 여동생 빌에게 보낸 편지에 함께 생활하는 것이 "견디기 힘들다"고 말한다. 이후 둘의 관계는 개선된다.

1887년 봄 탕기 아저씨가 초상화 2점을 주문하다. 아니에르의 센 강둑에서 베르나르와 함께 작업하다. 베르나르, 고갱과 열띤 토론을 하면서 인상주의를 회화 발전의 정점으로 보는 관점을

거부하다. 유명한 작품 〈이젤 앞에 있는 자화상〉(2쪽)을 그리다. 빙 화랑에서 일본 채색 목판화 몇 점을 구입하고, 3점의 일본풍 그림을 그리다(284쪽과 그다음 쪽). 클리쉬 대로에 있는 탕부랭 카페의 단골이 되어 카페 주인 아고스티나 세가토리와 짧은 연애를 하다. 드가와 코로의 모델이었던 세가토리의 초상화를 그리다(206쪽). 베르나르, 고갱, 툴루즈 로트레크와 함께 이 카페에 작

반 고흐에 의해 영구히 '밤의 카페'로 남게 된 아를의 '알카자르'(422, 423쪽)

아를의 랑글루아 다리(317-319, 337쪽 비교)

아를의 '노란 집'. 1888년 5월부터 1889년 4월까지 반 고흐는 오른쪽 건물을 임대해서 살았다(417쪽 비교). 이 건물은 제2차 세계대전 때 파괴되었다.

안 무리에 페테르센(1858-1945)이 2달 간 유일한 동료가 되다. 일본 풍경화를 연상시키는 꽃과 꽃이 피는 나무를 여러 점 그리다. 이탈리아, 플랑드르, 독일 대가들이 사용했던 일종의 원근법 틀을 습작에 종종 사용하다. 마우버가 죽었다는 소식을 듣고 〈꽃 피는 분홍 복숭아나무〉(312쪽)에 '마우버를 추억하며'라는 문구를 달다. 그림 3점이 파리 앵데팡당전에 전시되다.

4월 아를의 원형경기장에서 투우 시즌이 시작되는 것을 보고, 관중들의 색이 눈부시다고 생각하다. 네덜란드와 연관성을 유지하기 위해 몽마르트르를 그린 몇몇 풍경화를 헤이그 '근대 미술관'에 헌정하다. 나무들이 꽃을 피우는 사이 살구, 자두, 체리나무 밭에서 지칠 줄 모르게 그림을 그리다. 비싼 물감을 아껴 쓰기 위해 종종 잉크로 드로잉을 하다. 러셀의 친구인 미국 화가 D. 맥나이트(1860-1950)가 근처 마을 퐁비에유에서 찾아오다. 위장병과 치통으로 일주일간 휴식을 취하다.

5월 라마르틴 광장 오른편의 '노란 집'을 빌리다. 방 4개에 15프랑을 지불하며, 이곳에서 (짐작건대 고갱, 맥나이트와 함께) 화가 공동체에 대한 꿈이 실현되기를 바라다. 침대를 빌리거나 할부로 가구점에서 구입하려고 했으나 허사가 되다. 방세로 인해 카렐과 불화에 휘말려 조제프 그리고 마리 지누가 운영하는 기차역 카페 위층으로 이사하다. 이들과 친구가 되어 '노란 집'에 들어갈 준비가 될 때까지 이곳에 머물다. 2주 넘게 휴식한 뒤 풍경화 작업을 이어가며, 유명한 〈아를의 랑글루아 다리〉(337

〈몽마주르의 산비탈과 폐허〉 아를, 1888년 7월. 펜과 잉크, 47.5×59cm, F 1446, JH 1504. 암스테르담, 반 고흐 미술관(반 고흐 재단). 유사한 주제의 다른 드로잉과 비교(389쪽).

쪽)의 두 번째 버전을 그리다. 근처 몽마주르 수도원 폐허를 그린 드로잉과 그림들을 담은 큰 상자를 파리의 테오에게 철도편으로 보내다.

6월 지중해로의 첫 여행, 생트마리드라메르로 여행을 떠나 해변의 배를 그리다(350쪽과 그다음 쪽). 주아브 소위였던 폴 외젠 밀리에를 만나다. 밀리에는 드로잉 수업을 받고 빈센트와 함께 산

〈아를 부근의 크로 평원과 기차〉 아를, 1888년 7월. 펜과 검은 초크, 49×61cm, F 1424, JH 1502. 런던, 대영박물관(341쪽 그림과 363쪽 드로잉 비교)

25° ANNÉE N° 33 CINQ CENTIMES LE NUMÉRO 30 DÉCEMBRE 1888

FORUM RÉPUBLICAIN
JOURNAL DE L'ARRONDISSEMENT D'ARLES
Paraissant tous les Dimanches

Chronique locale

— Dimanche dernier, à 11 heures 1|2 du soir, le nommé Vincent Vaugogh, peintre, originaire de Hollande, s'est présenté à la maison de tolérance n° 1, a demandé la nommée Rachel, et lui a remis... son oreille en lui disant : « Gardez cet objet précieusement. » Puis il a disparu. Informée de ce fait qui ne pouvait être que celui d'un pauvre aliéné, la police s'est rendue le lendemain matin chez cet individu qu'elle a trouvé couché dans son lit, ne donnant presque plus signe de vie.

Ce malheureux a été admis d'urgence à l'hospice.

1888년 12월 30일 「포럼 레퀴블리캥」에 반 고흐가 귀를 자른 사건이 실렸다.

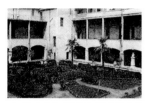

반 고흐가 몸을 회복했던 아를의 병원 마당(488, 489쪽 비교)

아를 병원의 반 고흐의 방

책하며 그의 모델이 된다(420쪽). 맥나이트가 벨기에 작가 겸 화가인 외젠 보호(1855-1941, 414쪽 참고)에게 빈센트를 소개하다. 테오에게 (흰색과 분홍색의 과수원, 노란색 밀밭(〈프로방스의 추수〉, 〈씨 뿌리는 사람〉), 파란색의 바다 풍경, 색채 스펙트럼 전체가 포함된 포도밭과 가을 풍경 등을 담은) '그림 연작'에 대한 편지를 쓰다. 비와 추위로 인해 태양아래 들판에서 진행하던 고된 작업을 중단한다. 고갱이 마침내 아를로 오기로 했다는 소식에 기뻐하다.

7월 몽마주르 폐허 여행에서 수많은 풍경화와 잉크 드로잉을 그리다. 보호(간헐적으로 근처 퐁비에유에 머무는)와 서로 방문하다. 피에르 로티(1850-1923)의 『국화 부인』을 읽고 일본 미술과 문화를 공부하게 되면서 〈앉아 있는 일본 여자〉(383쪽)를 그리다. 1869년부터 1876년까지 헤이그, 런던, 파리에 위치한 구필&시에 빈센트를 취직시켜 주었던 미술상이자 그와 이름이 같았던 센트 삼촌이 브레다 근처 프린센하허에서 7월 28일 세상을 떠나다. 한동안 두 사람은 사이가 좋지 않았기에, 테오에게 더 관심을 보였던 센트 삼촌은 빈센트에게 거의 유산을 남기지 않았다.

8월 "크고 소크라테스처럼 생긴, 수염이 난 얼굴의" 우체부 조제프 룰랭을 알게 되다. 룰랭의 초상화(386쪽과 그다음 쪽, 462쪽, 482쪽과 그다음 쪽)와 카마르그의 농부 파시앙스 에스칼리에의 초상화(396쪽과 그다음 쪽) 여러 점 그린 다음 거대한 드로잉을 제작하다. 주아브 병사 밀리에를 통해 테오에게 36점의 그림을 보내다. 작업실을 장식하기 위해 해바라기 연작을 그리고, 이 꽃의 빛나는 노란색을 고딕 성당의 스테인드글라스 효과와 비교하다. 론 강둑에 있다가 배에서 모래를 내리는 것을 보고 이를 드로잉과 그림으로 남기다.

9월 밤에 종종 밖에서 그림을 그리다. 전하는 바에 따르면, 빈센트는 이젤과 모자의 챙에 초를 고정시키고 작업했으며 낮에는 잠을 잤다. 〈아를의 밤의 카페〉(422-423쪽)가 당시의 그림 중 하나로, "끔찍한 인간의 격정"을 표현하기 위해 특이한 색채 배합이 의도적으로 사용됐다. 보호가 다시 방문하고 빈센트는 그에 대한 애정과 존경을 초상화에 표현하다. 모델을 구할 수 없어, 이후 고갱에게 헌정한 또 다른 자화상(390쪽)을 그리다. 물감이 떨어지자 드로잉에 몰두하다. '노란 집'으로 이사하여(417쪽) 침대 2개와 탁자, 의자 몇 개, 생필품 몇 개를 갖추다.

1889년경 테오 반 고흐

1889년 4월 테오와 결혼한 요하나(요) 헤시나. 결혼 전 성은 봉어르였다.

1889년 5월부터 1890년 5월까지 반 고흐가 자발적으로 입원한 생레미의 생폴드모졸 병원 전경. 반 고흐의 그림에 나오는 알피유 산맥이 배경에 보인다.

생폴 병원의 입구(559쪽 비교)

10월 자화상과 주아브 병사 밀리에의 초상을 자기 방에 걸었다고 보호에게 편지로 전한다. 방은 〈초록 포도밭〉(409쪽)과 여러 가을 정원 풍경화로 장식된다. 병에서 비롯된 망설임과 긴 편지 왕래 이후 고갱이 빈센트의 계속된 요청에 응해 브르타뉴 퐁타벤을 떠나 10월 23일 아를에 도착하다. 빈센트가 고갱과 함께 살기를 오래전부터 바랐기에, 두 사람은 예술적 자극과 영감을 주고받을 수 있었다. 고갱은 테오에게 5백 프랑을 받고 〈네 명의 브르타뉴 여인〉의 판매를 추진해 빚을 청산한다. 빈센트는 고갱이 한때 뱃사람이었음을 알

고 그를 더욱 신뢰하며 존경한다.

11월 고갱과 함께 요리하고 식사하고 그림을 그리다. 종종(특히 날씨가 좋지 않을 때) 두 사람은 기억에 의존해 그림 그렸다. 어느 날 저녁 산책을 한 뒤 빈센트는 〈붉은 포도밭〉(444쪽)을, 고갱은 〈포도밭의 여인들〉을 그린다. 지누 부인이 〈아를의 여인〉(448쪽과 그다음 쪽)의 모델이 되다. 테오가 파리의 부소&발라동에서 고갱의 그림들을 비싼 값에 판매하자, 고갱과 빈센트가 이 고무적인 일에 기뻐한다. 테오가 파리에서 전시한 고갱의 브르타뉴 그림들이 드

가의 찬사를 받는다.

12월 고갱과 함께 몽펠리에의 파브르 미술관을 방문해 들라크루아와 귀스타브 쿠르베(1819-1877)의 수많은 작품 보다. 그 중 쿠르베의 〈안녕하세요, 쿠르베 씨!〉가 훗날 고갱의 작품에 영감을 준다. 빈센트와 고갱은 미술을 제외한, 태양 아래 모든 것에 대해 이야기할 수 있었고, 미술에 대한 이들의 상충되는 견해는 필연적으로 싸움으로 이어진다(빈센트는 이후의 토론들이 "매우 팽팽"했다고 전했다). 불화는 단 2달을 함께 보낸 공간에서 두 사람의 관계를 크게 악화

생레미의 생폴드모졸 병원

침대 철재 프레임과 의자가 있는 생레미의 생폴 병원의 반 고흐의 방

생레미 정신병원의 '목욕탕'. 반 고흐는 주로 수水치료를 받았다.

시킨다. 고갱에 따르면, 12월 23일 빈
센트가 면도칼을 들고 그에게 다가오
자 고갱은 황급히 집에서 나와 호텔에
서 하룻밤을 보낸다. 그날 밤 빈센트
는 정신이상으로 인한 일시적인 발작
으로 왼쪽 귓불을 자르고, 이것을 신문
지에 싸서 근처 사창가의 매춘부 라셀
에게 가져다준다. 다음 날 아침, 경찰
이 다친 상태로 침대에 누워 있는 빈
센트를 발견해 병원으로 데려가고 펠
릭스 레이(1867-1932년) 박사가 그를 돌
본다. 고갱은 아를을 떠나 테오에게 빈
센트의 상태를 알린다. 테오는 바로 아
를로 와서 개혁교회 공동체의 살레 목
사에게 빈센트를 보살펴달라고 부탁한
다. 지누 부인도 병원에 있는 빈센트를
방문한다. 간질, 알코올 중독, 정신분열
증 등이 발작의 원인으로 제시된다. 빈
센트는 며칠 동안 위험한 상태에 있다
가 몸을 회복한다.

1889년 1월 병원에서 테오에게 쓴 편지
를 통해 더 좋아졌다고 말하며 고갱에게
따뜻한 안부의 인사를 전한다. 1월 7일
'노란 집'으로 돌아오고, 불면증으로 고
통받으면서도 어머니와 여동생 빌을
안심시키는 편지를 쓰다. 테오가 그의
친구 안드리스 봉어르의 요하나 헤시
나 봉어르(1862-1925)와 약혼한다. 귀
에 붕대를 감은 자화상 2점(472, 478쪽)
과 병원에서 돌봐준 데 대한 감사의 표
시로 레이 박사의 초상화 한 점(474쪽)
을 그리다. 병원을 자주 방문했던 룰랭
이 마르세유로 전근을 가다. 〈자장가〉
를 여러 버전으로 그리다(475-477쪽).

2월 불면증과 환각, 누군가 자신을 독
살하려 든다는 망상에 시달리다가 다

〈생폴 병원 정원의 담쟁이덩굴로 뒤덮인 나무와 의자〉 생레미, 1889년 5월. 연필, 펜과 잉
크, 62×47cm. F 1522, JH 1695. 암스테르담, 반 고흐 미술관(반 고흐 재단)

시 병원으로 이송되다. 간간이 '노란
집'에서 작업하다.

3월 스스로를 '아를의 식인종'이라 칭
한 아를 시민 30명이 빈센트를 다시 입
원시키라며 탄원서를 시장에게 제출하
다. 빈센트는 붉은 머리 미치광이라는
별명으로 불리고, 경찰이 모든 작품과
함께 그의 집을 폐쇄한다. 시냐크가 가
시스로 이사하기 전 병원에 있는 빈센
트를 방문하다. 시냐크와 동행하는 조
건으로 집으로 돌아가 다시 그림을 그
리다. 시냐크는 빈센트의 몸과 마음이

아주 건강해 보인다고 테오에게 편지
한다.

4월 '노란 집'에서 나오다. 홍수로 건
물과 이곳에 두었던 그림과 습작이 피
해를 입다. 레이 박사 소유의 작은 방
2개로 이사하고, 지누 가족이 그의 가
구를 카페에 보관한다. 암스테르담에
서 테오가 요하나 봉어르와 결혼한다.
되풀이되는 발작에 시달리면서 당분간
정신병원에 머무르는 것이 바람직하다
고 느끼다.

5월 (테오가 처리하는 것이 최선이라고 여겨지는) 실패작과 망친 그림이 일부 담긴 그림 두 상자를 테오에게 철도편으로 보내다. 몽마주르에서의 잉크 드로잉으로 돌아가다. 기분은 나아졌으나, 5월 8일 그를 보살펴 온 살레 목사와 동행하여 아를에서 30킬로미터 떨어진 생레미드프로방스의 생폴드모졸 정신병원에 들어가다. 방 2개의 비용을 테오가 지불하다(회색빛이 도는 초록색 벽지, 바다색 커튼과 낡은 안락의자가 있는 거실은 작았고, 빗장이 달린 창문으로 밀밭 위로 태양이 뜨는 것을 볼 수 있었다. 정원이 보이는 두 번째 방은 작업실로 사용됐다. 빈센트의 병을 간질로 진단한 테오필 페이롱 박사(1827-1895)의 허락을 받아, 조르주 풀레의 감시 아래 바깥에서 병원 내 방치된 땅의 풍경을 그리다. 다른 환자들과 이야기를 나누며 두려움이 줄어들었고, 보다 잘 자고 잘 먹었다.

6월 테오가 아를 그림이 색채의 활력에 있어 매력적이지만 지나치게 상징주의 화가들의 형태 사용을 모방하려 든다며 염려하다. 빈센트는 작업이 전혀 힘들지 않고 반가운 일이며 자신에게 도움이 된다고 주장한다. 정신병원 밖으로 작업을 하러 나가도 좋다는 허락을 받고 풍경화, 올리브 나무 밭, 밝은 노란색의 밀밭, 사이프러스를 그리다(이 주제들은 그림뿐 아니라 드로잉으로도 그려졌다). 잠시 들른 마을에서 쏟아지는 새로운 인상들을 본 뒤로 몸이 약해지지 않다.

7월 긴 휴식 후에 어머니에게 편지를 보내 풍경이며 들판, 올리브 나무와 은회색 잎, 백리향과 향초가 자라는 산비탈의 아름다움에 대해 전하다. 누에넌의 집 뒤편의 이끼가 덮인 곳간, 헤더(관목의 일종)와 자작나무, 마디풀과 너무밤나무 울타리, 덤불 등을 그리워하다. 테오에게 부탁하여 받은 셰익스피어의 책을 자주 읽다. 사를 엘제아르트 라뷔크(533쪽)와 동행하여, 남겨둔 그림 일부를 가지고 오기 위해 아를로 가지만 실망스럽게도 살레 목사나 레이 박사를 만나지 못하다. 이후, 야외에서 그림을 그리던 중 다시 발작이 일어나 6주간 정신병원에 틀어박히다.

8월 파리 조르주 프티 화랑에서 열린 모네와 오귀스트 로댕(1840-1917)의 작품 전시회 도록에 큰 관심을 갖다. 발

〈피아노를 치는 마르그리트 가셰〉 오베르쉬르우아즈, 1890년 6월. 편지 645의 스케치, 30×19cm. F 번호 없음, JH 2049. 암스테르담, 반 고흐 미술관(반 고흐 재단). 가셰 박사의 딸 초상화와 비교(671쪽).

작이 일어나는 동안 유독성 물감을 먹으려 했기에 한동안 그림을 그리거나 작업실에 들어가는 일이 금지되다(그러나 빈센트에게 작업은 필요한 일이자 회복하는 방법이었고, 강제로 놀면서 지내는 것은 고통으로 여겨졌다). 8월이 되어서야 다시 그림을 그려도 좋다는 허락을 받다. 막내 동생 코르넬리우스(코르로 알려져 있다)가 사우샘프턴을 거쳐 트란스발(남아프리카 공화국)을 여행하다.

9월 〈론 강 위로 별이 빛나는 밤〉(425쪽)과 〈아이리스〉(499쪽) 두 작품을 앵데팡당전에 전시하다(툴루즈 로트레크, 쇠라, 시냐크 등도 이 전시회에 작품을 전시했다). 북쪽, 파리나 브르타뉴로 돌아가 오랜 친구들과 고향을 방문하고 싶어 하다. 한동안 이젤 앞에서만 편안함을 느꼈기 때문에 (야외 작업을 두려워하면서도) 미친 사람처럼 작업에 몰두하다. 과거에 그린 작품의 복제본이나 새 버전, 밀레와 들라크루아 작품의 모사본을 제작하다.

10월 피사로가 빈센트의 오베르쉬르우아즈 이주를 테오에게 제안하다(의사이자 아마추어 화가인 폴 가셰(1828-1909)가 그를 보살필 것이었다). 바깥에 나가 풍경화, 정신병원 정원, 알피유 산맥이며 특히 어렵다고 여겼던 올리브 나무와 사이프러스 나무를 되풀이해 그리고, 환자 초상화도 그리다(558쪽). 네덜란드 화가이며 비평가인 요세프 야코프 이삭손의 비평 "19세기가 또 다시 인식하게 된 이 역동적이고 장엄한 에너지를 누가 형태와 색채로 전달할 수 있겠는가? 나는 한 사람을 안다. 그는 가장 어두운 밤의 깊숙한 곳에서 홀로 투쟁하는 고독한 선구자다. 그의 이름 빈센트는 후대에 전해질 것이다. 미래에 사람들은 이 영웅적인 네덜란드 사람에 대해 더 많이 이야기 할 것이다"에 대해 지나치다고 생각하며, 자신에 대해 아무것도 쓰지 않는 편이 좋겠다고 느끼다.

11월 〈저녁〉(561, 566쪽), 〈양치는 여자〉(577쪽), 〈씨 뿌리는 사람〉(560쪽) 등을 단순한 모사본이 아닌 "번안"으로 여기며, 다시 한 번 밀레 그림의 복제품에서 영감을 얻다. 베르나르나 고갱과 유사성을 갖게 됨에도 불구하고 강렬하고 즉흥적인 소묘 양식을 추구하다. 아를에서 며칠을 보내며 살레 목사와 지누 가족을 방문하다. 벨기에의 화가 단체 레 뱅의 옥타브 모(1856-1919)가 빈센트를 폴 세잔, 르누아르, 시냐크, 시슬레와 함께 브뤼셀 전시회에 초청하다. 빈센트는 전시작으로 6점을 골랐는데, 〈수확하는 사람〉(541쪽)과 자화상이 여기에 포함됐다. 고갱과 베르나르가 그린 성경 장면의 사진 복제품을 보고 혹독하게 비난하다. 꿈꾸기보다 생각하고, 가능하며 진실하고 논리적인 것을 추구하고, 자연과 모델을 보고 작업하되 추상을 만들어내서는 안 된다고 믿었던 빈센트는 친구들에게 다시 생각해보라고 충고한다.

12월 레이던으로 이사한 어머니와 빌을 위한 작품이 일부 담긴 그림 세 상자를 테오에게 보내다. 추위에도 개의치 않고 자신과 자신의 그림에 모두 좋으리라 생각하며 야외에서 작업한다. 올리브 나무와 바람에 휘어진 소나무들이 또 다시 작품에 등장한다. 탕기 아저씨가 빈센트의 그림 여러 점을 가게 진열창에 전시하다. 12월 말, 조용히 작업하던 중 발작이 일어나자 물감을 삼켜 음독자살을 시도하다(일주일 내내 지속된 심각한 발작이었다). 페이롱 박사는 물감을 치우고 당분간 혼자 작업하는 것을 금지한다.

오베르의 폴 페르디낭 가셰의 집

1890년 테오의 아내 요하나 반 고흐와 아들 빈센트 빌럼

1890년 62세 가셰 박사(650, 651쪽 초상
화와 비교). 폴 페르디낭 가셰 박사(1818-
1909)는 반 고흐의 좋은 친구였다.

노년에 접어든 반 고흐의 어머니

1890년 1월 여동생 빌이 임신 막달인
테오의 아내 요와 함께 지내기 위해 파
리로 가다. 빈센트는 프로방스의 생생
한 인상을 다른 사람들에게 전달하기
위해 사이프러스 나무와 산책 그림을
더 그리고 싶어 했는데, 프로방스 출
신 화가 A. M. 로제(1865-1898)가 "정
말 프로방스와 똑같군!"이라는 비평으
로 빈센트가 이에 성공했음을 확증한
다. 밀레, 도미에, 귀스타브 도레(1832-
1883)의 그림을 모사하다. 1월 18일 빈
센트의 작품 6점이 포함된 레 뱅 전시
회가 열리고, 툴루즈 로트레크는 빈센
트의 작품을 멸시한 화가에게 결투를
신청한다. 아를로 가 오랫동안 병석에
있던 지누 부인을 방문하다. 이틀 후 발
작이 시작되어 2주간 지속되다. 1월 31
일 테오의 아내 요가 아들을 낳고, 삼
촌이자 대부인 빈센트의 이름을 따 빈
센트 빌럼이라는 이름을 갖게 된다. 이
아기는 88세라는 고령이 될 때까지 장
수한다.

2월 〈꽃 피는 아몬드 나무〉(609쪽)를 조
카에게 헌정하다. 외젠 보호의 여동생
아나 보호가 〈붉은 포도밭〉(444쪽)을 브
뤼셀에서 4백 프랑에 구입했다는 소식
을 테오로부터 듣다(빈센트가 판 유일한
그림이었다). 2월 22일 아를로 가서 지누
부인을 만나고 그녀에게 〈아를의 여인〉
의 새 버전(610쪽과 그다음 쪽)을 선물하
지만, 발작으로 다음 날 마차에 태워져
생레미로 돌아오다. 2주간 이어진 발작
으로 고통받다.

3월 파리 앵데팡당전에 작품 10점을
전시하다. 개막식에서 테오와 요가 빈
센트를 대신해 피사로를 비롯한 많은
이들로부터 축하를 받다. 고갱은 행운
을 빌어 주고 서로 그림을 교환할 수
있는지 묻는다. 테오는 처음으로 가셰
박사를 만나고, 빈센트의 병에 대해 설
명을 들은 가셰 박사는 빈센트가 오베
르로 온다면 회복의 가능성이 크다고
생각한다.

4월 병을 앓는 동안 브라반트의 고향
에 대한 기억을 곱씹다. 그림 몇 점을

그리고, 기억을 더듬어 고향의 풍경을
담은 작은 드로잉(이끼가 뒤덮인 초가지붕
오두막, 가을 저녁 폭풍우가 치는 하늘 아래 너
도밤나무 울타리, 눈 덮인 들판에서 순무를 캐
는 여인들 등)을 다수 제작하다. 모네는
빈센트의 그림들을 보고 놀랍다며 "전
시회의 최고 작품들"이라 평하다.

5월 테오와 가족을 보기 위해 홀로 파
리로 향하다. 빈센트의 이사를 준비하며
테오는 생레미의 페이롱 박사와 오베르
의 가셰 박사에게 편지를 쓴다. 빈센트
의 제수인 요는 만성기침에 시달리던 테
오보다 더 강건해 보이는, 단호해 보이
면서도 방긋 웃는 안색 좋은 넓은 어깨
의 건강한 남자를 만난다. 빈센트의 걸
작 중 일부인 〈감자 먹는 사람들〉(96쪽),
〈론 강 위로 별이 빛나는 밤〉(425쪽), 꽃
피는 아몬드 나무(609쪽)는 테오의 아
파트 벽에 걸려 있었다. 두 형제는 빈
센트의 그림 다수를 보관하고 있는 탕
기 아저씨의 가게와 에르네스트 메소
니에(1815-1891)의 분리파 전시회를 방
문한다. 3일 후 빈센트는 시끄럽고 들
뜬 분위기의 파리를 떠나 30킬로미터
가량 떨어진 오베르쉬르우아즈로 향한
다. 한동안 생토뱅 호텔에 묵다가 읍사
무소 건너편의 라부 부부가 운영하는
작은 카페에 방을 얻고, 특이한 초가지
붕과 전원의 그림 같은 특성을 가진 이
마을에 점차 매력을 느낀다. (테오가 빈
센트를 위해 오베르를 택한 이유인) 가셰 박
사는 일주일에 3일 파리에서 환자들을
돌보며 그림을 그렸고 인상주의 화가
들과 친구로 지냈다. 얼마 후 빈센트와
(빈센트의 미술을 찬양하는) 이 의사, 그리
고 의사의 딸 마르그리트(20세)와 아들
폴(16세) 사이에 우정이 싹텄다. 빈센트

는 풍경, 마을의 정경, 포도밭, 가셰 박사의 집과 정원, 초상화를 그리는 데 매달렸다. 인생의 마지막 두 달 동안 80점이 넘는 그림을 그린다.

6월 가셰 박사가 파리 화랑의 테오를 방문하다(가셰 박사는 빈센트가 완전하게 나았으며 더 심한 발작이 일어날까 두려워할 필요가 없다고 생각했다). 다음 일요일에 테오 가족이 오베르로 초대되어, 빈센트가 샤퐁발 역에 이들을 마중 나온다. 빈센트는 조카를 안은 채로 고양이와 개, 토끼와 닭 등 마당의 동물들을 소개한다. 가셰의 정원에서 점심을 먹고 난 뒤다함께 산책에 나섰고, 아주 즐거운 하루를 보낸다. 정원과 풍경, 밀밭과 양귀비 밭, 오베르 교회, 가셰 박사의 초상화, 그의 딸 마르그리트의 초상화, 라부부부의 딸, 농촌 소녀들 등 빈센트는 지칠 줄 모르고 작업에 매진한다. 오베르로 온 네덜란드 화가 안톤 마티아스 히르시호(1867-1939)가 빈센트의 옆방에 들어온다. 고갱은 편지에서 열대 지방

에 함께 작업실을 마련하자던 아를에서의 대화를 회상한다. 브르타뉴 지방의 아름다운 어촌마을 르 풀뒤에서 동료화가 폴 세뤼지에(1864-1927), 야코프 마이어 드 한(1852-1895)과 함께 살며 작업하던 고갱은 마다가스카르로 가서 소박한 자연생활을 시작하고 싶다고 전한다(실제로 고갱은 1891년 타히티로 첫 여행을 떠난다). 빈센트는 에칭에 성공하고, 가셰 박사의 초상화 작업(647쪽)을 위해 박사의 장비를 자유롭게 사용한다. '프로방스의 기억'이라는 제목으로 풍경화 에칭 연작을 계획한다.

7월 7월 6일 아침 테오를 보기 위해 파리로 가다. 그러나 동생 테오는 그의 작품, 재정적 상황, 거주지에 대한 고민으로 걱정에 휩싸여 있었고, 더군다나 조카까지 아팠다. 빈센트는 툴루즈 로트레크와 미술 평론가 오리에를 만난 뒤, 피곤하고 불안해져 급히 오베르로 돌아와 자신이 동생에게 짐이 되며 힘들어하는 동생을 보는 것이 고통스럽다고

편지에 쓴다. 그런 와중에도 〈구름 낀 하늘 아래 밀밭〉(672쪽)과 〈도비니의 정원〉(677, 678쪽과 그다음 쪽) 등 대형 작품을 계속해서 제작한다. 어머니와 여동생 빌에게 보낸 마지막 편지에서 작년보다 훨씬 더 평온하다고 전한다. 7월 14일(혁명 기념일)에 깃발로 장식된 오베르 읍사무소를 그렸고(690쪽), 7월 23일 테오에게 마지막 편지를 쓰고 4점의 스케치를 동봉한 뒤 히르시호와 자신을 위한 물감을 주문한다. 7월 27일 저녁 산책에서 늦게 돌아온 빈센트는 바로 잠자리에 든다. 라부 부부는 빈센트가 아파하고 있음을 알아채고 마을 의사 마제리와 가셰 박사를 부른다. 빈센트는 가슴에 총알이 박혀 있다고 말했지만, 의사들은 총알을 제거하지 못한 채 지혈을 위해 붕대만 감아준다. 다음날, 히르시호는 가셰 박사가 테오에게 보내는 편지를 가지고 파리로 간다. 테오는 바로 오베르에 왔고, 빈센트는 파이프 담배를 피우며 하루 종일 침대에 기대어 버틴다. 다음 날인 7월 29일 이

오베르쉬르우아즈에서 반 고흐가 방을 얻었던 카페

1890년 오베르쉬르우아즈의 라부 카페. 왼쪽 끝에 앉아 있는 남자가 주인 아르튀르 귀스타브 라부다. 반 고흐는 입구에 서 있는 라부의 딸 아들린의 초상화를 3차례 그렸다(660, 661쪽).

오베르쉬르우아즈 라부 여관의 반 고흐
가 사망한 방

1890년 8월 7일자 「레코 퐁투아지앵」에 반
고흐의 자살이 보도됐다.

른 아침 빈센트 반 고흐는 세상을 떠났
다. 침대 곁에 있던 테오는 "이제 모두
다 끝났으면 좋겠어"라는 빈센트의 마
지막 말을 기록한다. 가셰 박사는 죽은
빈센트를 드로잉으로 남기고, 다음 날
뚜껑이 닫힌 빈센트의 관이 그가 라부
여관에서 머무르던 방에 이젤, 의자, 화
구와 함께 놓인다. 빈센트가 좋아했던
달리아와 해바라기를 비롯한 꽃이 관
을 덮고, 그의 마지막 그림들이 벽에 걸
린다. 오베르의 가톨릭 사제가 자살한
사람에게 마을의 영구차 사용을 허락
하지 않아, 빈센트의 관이 이웃 마을에
서 빌린 영구차에 실린다. 빈센트는 파
란 하늘 아래 펼쳐진 밀밭 옆 오베르 공
동묘지에 묻힌다. 테오와 가셰 박사, 베
르나르, A. M. 로제, 샤를 라발(1862-
1904), 루시앙 피사로 등 파리에서 온
친구들이 마지막 경의를 표했다. 탕기
아저씨와 안드리스 봉어르도 그 자리
에 있었다. 예배가 취소되었고 가셰 박
사는 눈물을 참고 무덤 옆에서 빈센트
의 업적, 그의 고귀한 목표, 그를 향한
깊은 애정에 대해 말하며 조의를 표했
다. "그는 정직한 사람이고 위대한 화
가였습니다. 그에게는 두 가지, 인간애
와 미술밖에 없었어요. 미술은 그에게
가장 중요한 것이었고, 그는 그 속에서
계속 살아갈 것입니다."

8월 베르나르의 도움으로 테오가 파리
몽마르트르에 있는 그의 집에서 빈센
트의 회고전을 개최하다.

1891년 빈센트가 죽은 뒤로 테오는 낙
심했다. 형을 매우 사랑했고 두 사람이
함께 달성한 것에 큰 희망을 가졌던 테
오는 건강 악화로 인해 네덜란드로 돌
아간다. 1월 25일 테오 반 고흐는 위트
레흐트에서 세상을 떠났다.

1914년 테오의 시신이 오베르 묘지의
빈센트 옆으로 옮겨지다.

1961년 조각가 오십 자드킨(1890-196
7)이 제작한 빈센트 반 고흐 기념비가
오베르쉬르우아즈에 세워지다.

1962년 그림, 습작, 드로잉, 편지, 그
와 그의 가족 및 친구들이 관련된 자
료 등을 모두 수집할 목적으로 빈센트
반 고흐 재단이 암스테르담에서 문을
열다. 반 고흐 가문은 반 고흐 미술관
을 건립한다는 조건하에 소장하고 있
던 컬렉션을 네덜란드 정부에 상당액
을 받고 판매한다.

1964년 빈센트와 동생 테오가 태어난
브라반트의 흐로트 쥔데르트에 기념비

가 세워지다. 이것 또한 프랑스에서 활
동한 러시아 출신의 조각가 오십 자드
킨의 작품이다.

1973년 건축가 헤릿 리트펠트, 판 딜
런, 판 트리흐트의 설계로 네덜란드 정
부에서 건립한 국립 반 고흐 미술관이
암스테르담에 공식적으로 개관한다.
이 미술관은 구 국립미술관과 암스테
르담 시 박물관 사이에 위치해 있다. 반
고흐의 그림 207점과 거의 600점에 이
르는 드로잉 외에, 반 고흐와 그의 가
족, 그의 동시대 화가들과 관련된 방대
한 자료들이 소장돼 있다.

1990년 반 고흐 서거 100주년을 기념
해 암스테르담 반 고흐 미술관은 120
점의 그림이 포함된 대규모 회고전을
개최했고, 오테를로의 크뢸러 뮐러 미
술관은 반 고흐의 드로잉 250점을 전
시했다. 두 전시회는 3월 30일(반 고흐
의 생일)부터 7월 29일(그가 죽은 날)까
지 열렸다.

오베르쉬르우아즈 묘지의 빈센트 반 고흐와 테오 반 고흐의 묘비

참고 문헌

1. 작품 목록

FAILLE, JACOB -BAART DE LA:
L'Oeuvre de Vincent van Gogh.
Catalogue Raisonné. 4 vols. Paris-
Brussels, 1928

FAILLE, JACOB -BAART DE LA: Les
faux van Gogh. Paris-Brussels, 1930

SCHERJON, WILLEM and W.J. DE
GRUYTER: Vincent van Gogh's
Great Period: Arles, Saint-Rémy and
Auvers-sur-Oise (Complete cata-
logue). Amsterdam, 1937

VANBESELAERE, WALTHER: De
Hollandsche Periode (1880-1885) in
het werk van Vincent van Gogh.
Antwerp-Amsterdam, 1937 (French
edition: ibid. 1937)

FAILLE, JACOB -BAART DE LA:
Vincent van Gogh. Paris, 1939.
English edition: Paris-London-New
York, 1939 (Compilation of the 1928
edition in one volume with revised
numeration)

FAILLE, JACOB -BAART DE LA: The
Works of Vincent van Gogh. His
Paintings and Drawings. Amsterdam-
New York, 1970 (revised version of
the 1928 French edition which, how-
ever, contains only minor variations;
the catalogue numbers of the index
of works from de la Faille are cited in
the present edition with an F)

LECALDANO, PAOLO: Tutta la pittu-
ra di Van Gogh. 2 vols. Milan, 1971

HULSKER, JAN: Van Gogh en zijn
weg. Al zijn tekeningen en schil-
derijen in hun samenhangen en
ontwikkeling. Amsterdam, 1978, 6th
ed. Amsterdam, 1989. English edition:
The Complete van Gogh: Paintings,
Drawings, Sketches. Oxford-New
York, 1980; Japanese edition: The
Complete Works of Vincent van
Gogh. 3 vols. Tokyo, 1978 (Revised
edition of the index of works from de
la Faille with a revised chronology;
the catalogue numbers of the index
of works from Jan Hulsker are cited
in the present edition with JH)

HAMMACHER, ABRAHAM MARIE
(ed.): A Detailed Catalogue of the
Paintings and Drawings by Vincent
van Gogh in the Collection of the
Kröller-Müller Museum. 5th ed.,
Otterlo, 1983 (List of works in the
Museum collection)

UITERT, EVERT VAN and Michael Ho-
yle (eds.): The Rijksmuseum Vincent
van Gogh. Amsterdam, 1987 (List of
works in the Museum collection)

2. 반 고흐의 글

GOGH, VINCENT VAN: Brieven aan
zijn broeder. Edited by Johanna van
Gogh-Bogner. 3 vols. Amsterdam,
1914. Expanded new edition: Ver-
zamelde brieven van Vincent van
Gogh. 4 vols. Amsterdam, 1952-1954

GOGH, VINCENT VAN: The Com-
plete Letters of Vincent van Gogh.
Introduction by Vincent Wilhelm
van Gogh. Preface and Memoir by
Johanna van Gogh-Bonger. 3 vols.
London-New York, 1958

GOGH, VINCENT VAN: Correspon-
dance complète de Vincent van
Gogh. 3 vols. Paris, 1960

GOGH, VINCENT VAN: Sämtliche
Briefe. Translated by Eva Schumann,
edited by Fritz Erpel. 6 vols. East
Berlin, 1965-1968

LETTERS OF VINCENT VAN GOGH.
1886-1890. A Facsimile Edition.
Preface by Jean Leymarie. Introduc-
tion by Vincent Wilhelm van Gogh.
London, 1977

KARAGHEUSIAN, A.: Vincent van
Gogh's Letters Written in French:
Differences between the Printed
Versions and the Manuscripts. New
York, 1984

3. 기록문서, 회고록

AURIER, ALBERT: Les Isolés: Vincent
van Gogh. "Mercure de France" no.
1 (Jan. 1890), pp. 24-29. Reprinted in
"Oeuvres posthumes", Paris, 1893, pp.
257-265

BERNARD, EMILE: Vincent van Gogh.
"Les hommes d'aujourd'hui", Paris, 1891

QUESNE-VAN -GOGH, ELISABETH-
HUBERTA DU: Persoonlijke herinne-
ringen aan Vincent van Gogh. Baarn,
1910 (English edition: London-Boston,
1913)

KERSSEMAKERS, ANTON: Herinnerin-
gen aan Van Gogh. "De Amsterdamer",
Amsterdam, 14 and 21 April 1912

GAUGUIN, PAUL: Avant et après. Paris,
1923 (Condensed English edition: The
Intimate Journals of Paul Gauguin.
New York, 1921)

BERNARD, EMILE: Souvenirs sur Van
Gogh. "L'Amour de l'Art" 5 (1924), pp.
393-400

STOCKVIS, BENNO J.: Nasporingen
omtrent Vincent van Gogh in Brabant.
Amsterdam, 1926

BREDIUS, A.: Herinneringen aan Vin-
cent van Gogh. "Oud Holland" 51 (1934)

LORD, D. (ed.): Vincent van Gogh:
Letters to Emile Bernard. London-New
York, 1938

HARTRICK, ARCHIBALD STANDISH:
A Painter's Pilgrimage through Fifty
Years. Cambridge, 1939

GAUGUIN, PAUL: Lettres de Paul
Gauguin. Paris, 1946

COURTHION, PIERRE (ed.): Van Gogh
raconté par lui-même et par ses amis, ses
contemporains, sa postérité. Geneva, 1947

BERNARD, EMILE: L'Enterrement de
Van Gogh. "Arts-documents" 29 (Feb.
1953), pp. 1f.

GACHET, PAUL: Souvenirs de Cézanne
et de van Gogh à Auvers (1873-1890).
Paris, 1953

GAUTHIER, MAXIMILIEN: La Femme
en bleu nous parle de l'homme à

l'oreille coupé. "Nouvelles litteraires, artistique et scientifique" no. 1337, 16 April 1953

CARRIE, ADELINE: Les Souvenirs d'Adeline Ravoux sur le sejour de Vincent van Gogh a Auvers-sur-Oise. "Les Cahiers de Van Gogh" 1 (1956), pp. 7-17

4. 전기 및 연구물

MEIER-GRAFE, JULIUS: Vincent van Gogh. Der Roman eines Gottsuchers. Munich, 1910

BREMMER, HENRICUS PETRUS: Vincent van Gogh. Inleidende beschouwingen. Amsterdam, 1911

HAUSENSTEIN, WILHELM: Van Gogh und Gauguin. Berlin, 1914

HARTLAUB, GUSTAV FRIEDRICH: Vincent van Gogh. Leipzig, 1922

MEIER-GRAFE, JULIUS: Vincent. A Biographical Study. London-New York, 1922

COQUIOT, GUSTAVE: Vincent van Gogh, sa vie, son oeuvre. Paris, 1923

PIERARD, Louis: La Vie tragique de Vincent Van Gogh. Paris, 1924

FELS, FLORENT: Vincent van Gogh. Paris, 1928

MEIER-GRAFE, JULIUS: Vincent van Gogh, der Zeichner. Berlin, 1928

KNAPP, FRITZ: Vincent van Gogh. Leipzig, 1930

TERRASSE, CHARLES: Van Gogh, peintre. Paris, 1935

PACH, WALTER: Vincent van Gogh, 1853-1890. A Study of the Artist and His Work in Relation to His Time. New York, 1936

VITALI, LAMBERTO: Vincent van Gogh. Milan, 1936

FLORISOONE, MICHEL: Van Gogh. Paris, 1937

UHDE, WILHELM: Vincent van Gogh. Vienna, 1937

NORDENFALK, CARL: Vincent van Gogh. En livsvag. Stockholm, 1943 (English edition: London, 1953)

JOSEPHSON, R.: Vincent van Gogh naturalisten. Stockholm, 1944

HAUTECOEUR, LOUIS EGENE GEORGES: Van Gogh. Monaco, 1946

SCHMIDT, GEORG: Vincent van Gogh. Berne, 1947

BUCHMANN, MARK: Die Farbe bei Vincent van Gogh. Zurich, 1948

MUNSTERBERGER, W.: Vincent van Gogh. Dessins, pastels et etudes. Paris, 1948

WEISBACH, WERNER: Vincent van Gogh. Kunst und Schicksal. 2 vols. Basel, 1949-1951

SCHAPIRO, MEYER: Vincent van Gogh. New York, 1950

LEYMAIRE, JEAN: Van Gogh. New York, 1951

VALSECCHI, MARCO: Van Gogh. Milan, 1952

BEUCKEN, JEAN DE: Un Portrait de Vincent van Gogh. Paris, 1953

COGNIAT, RAYMOND: Van Gogh. Paris, 1953

ESTIENNE, CHARLES: Vincent van Gogh. London, 1953

COOPER, DOUGLAS (ed.): Vincent van Gogh. Drawings and Watercolours. New York, 1955

PERRUCHOT, HENRI: La Vie de Van Gogh, Paris, 1955

REWALD, JOHN: Post-Impressionism. From Van Gogh to Gauguin. New York, 1956 (3rd revised edition: New York-London, 1978)

ELGAR, FRANK: Vincent van Gogh. Life and Work. New York, 1958

FEDDERSEN, HANS: Vincent van Gogh. Stuttgart, 1958

HULSKER, JAN: Wie was Vincent van Gogh? Who was van Gogh? Qui etait Vincent van Gogh? Wer war Vincent van Gogh? The Hague, 1958

TRALBAUT, MARC EDO: Van Gogh. Eine Bildbiographie. Munich, 1958

STELLINGWERF, JOHANNES: Werkelijkheid en grondmotief bij Vincent Willem van Gogh. Amsterdam, 1959

TRALBAUT, MARC EDO: Van Gogh. Paris, 1960

BADT, KURT: Die Farbenlehre van Goghs. Cologne, 1961

CABANNE, PIERRE: Van Gogh, l'homme et son oeuvre. Paris, 1961

BRAUNFELS, WOLFGANG (ed.): Vincent van Gogh. Ein Leben in Einsamkeit und Leidenschaft. Berlin, 1962

LONGSTREET, S.: The Drawings of Van Gogh. Los Angeles, 1963

MINKOWSKA, FRANCOISE: Van Gogh. Sa vie, sa maladie et son oeuvre. Paris, 1963

ERPEL, FRITZ: The Self-Portraits by Vincent van Gogh. Oxford, 1964

HUYGHE, RENE: Van Gogh. Munich, 1967

NAGERA, HUMBERT: Vincent van Gogh. A Psychological Study. London-New York, 1967

LEYMARIE, JEAN: Who was van Gogh? London, 1968

HAMMACHER, ABRAHAM MARIE: Genius and Disaster: The Ten Creative Years of Vincent van Gogh. New York, 1969 (New edition: New York, 1985)

KELLER, HORST: Vincent van Gogh. The Final Years. New York, 1969

TRALBAUT, MARC EDO: Van Gogh, le mal aime. Lausanne, 1969 (English edition: Vincent van Gogh. London, 1974)

WADLEY, N.: The Drawings of Van Gogh. London-New York, 1969

HULSKER, JAN: ›Dagboek‹ van van Gogh. Amsterdam, 1970 (English edition: Van Gogh's "Diary": The Artist's Life in His Own Words and Art. New York, 1971)

ROSKILL, MARK: Gauguin and French Painting of the 80s: A Catalogue Raisonne of the Key Works. Ann Arbor, 1970

WALLACE, ROBERT: The World of Van Gogh. New York, 1970

HUYGHE, RENE: Van Gogh ou la poursuite de l'absolu. Paris, 1972

LASSAIGNE, JACQUES: Vincent van Gogh. Milan, 1972 (English edition: London, 1973)

LEPROPHON, PIERRE: Vincent van Gogh. Cannes, 1972

LUBIN, A.J.: Stranger on the Earth: A Psychological Biography of Vincent van Gogh. New York, 1972

CABANNE, PIERRE: Van Gogh. Paris, 1973

HULSKER, JAN: Van Gogh door van Gogh. De brieven als commentaar op zijn werk. Amsterdam, 1973

BOURNIQUEL, C., PIERRE CABANNE and GEORGES CHARENSOL: Van Gogh. Heideland, 1974

WELSH-OVCHAROV, BOGOMILA: Van Gogh in Perspective. Eaglewood Cliffs (N.J.), 1974

DESCARGUES, PIERRE: Van Gogh. New York, 1975

DOBRIN, A.: I Am a Stranger on the Earth. The Story of Vincent van Gogh. New York, 1975

FRANK, HERBERT: Van Gogh in Selbstzeugnissen und Bilddokumenten. Reinbek near Hamburg, 1976

UITERT, EVERT VAN: Vincent van Gogh. Leben und Werk. Cologne, 1976

LEYMARIE, JEAN: Van Gogh. Geneva, 1977

UITERT, EVERT VAN (ed.): Vincent van Gogh. Zeichnungen. Cologne, 1977

POLLOCK, GRISELDA and FRED ORTON: Vincent van Gogh: Artist of His Time. Oxford-New York, 1978

HAMMACHER, ABRAHAM MARIE and RENILDE: Van Gogh. A Documentary Biography. London, 1982

FORRESTER, V.: Van Gogh ou l'enterrement dans les blés. Paris, 1983

BARRIELLE, JEAN-FRANéOIS: La Vie et l'oeuvre de van Gogh. Paris, 1984

HULSKER, JAN: Lotgenoten. Het leven van Vincent en Theo van Gogh. Weesp, 1985

ZURCHER, BERNHARD: Van Gogh, vie et oeuvre. Fribourg, 1985

STEIN, SUSAN ALYSON (ed.): Van Gogh. A Retrospective. New York, 1986

WALTHER, INGO F.: Vincent van Gogh 1853-1890. Vision and Reality. Cologne, 1986

WOLK, JOHANNES VAN DER (ed.): De Schetsboeken van Vincent van Gogh. Amsterdam, 1986 (English edition: The Seven Sketchbooks of Vincent van Gogh. New York, 1987)

BERNARD, BRUCE (ed.): Vincent van Gogh. London, 1988

ERPEL, FRITZ (ed.): Vincent van Gogh. Lebensbilder, Lebenszeichen. East Berlin and Munich, 1989

5. 1881–1885 네덜란드 시기

CLEERDIN, VINCENT: Vincent van Gogh en Brabant. Hertogenbosch, 1929

HULSKER, JAN: Van Gogh's opstandige jaren in Nuenen. "Maastaf" 7 (1939), pp. 77-98

GELDER, J.G. VAN DER: De genesis van de aardappeleters (1885) van Vincent van Gogh. "Beeldende Kunst" 28 (1942), pp. 1-8

DERKERT, CARLO: Theory and Practice in Van Gogh's Dutch Painting. "Konsthistorisk Tidskrift" 15 (Dec. 1946), pp. 97-119

GELDER, J.G. VAN (ed.): The Potato Eaters. London, 1947

ZERVOS, CHRISTIAN: Vincent van Gogh. Special issue of "Cahiers d'Art" 22 (1947)

TRALBAUT, MARC EDO and STAN LEURS: De verdwenen kerk van Nuenen. "Brabantia" 1/2 (1957), pp. 29-68

TRALBAUT, MARC EDO: Vincent van Gogh in Drenthe. Assen, 1959

NIZON, PAUL: Die Anfänge van Goghs: der Zeichnungsstil der holländischen Zeit. Diss. Bonn, 1960

BOIME, ALBERT: A Source for van Gogh's Potatoeaters. "Gazette des Beaux-Arts" 67 (1966), pp. 249-253

SYZMANSKA, ANNA: Unbekannte Jugendzeichnungen Vincent van Goghs und das Schaffen des Künstlers in den Jahren 1870-1880. Berlin, 1967

TELLEGEN, ANNET H.: De Populierenlaan bij Nuenen van Vincent van Gogh. "Bulletin Museum Boymans-van Beuningen" 18 (1967), pp. 1-15

HULSKER, JAN: Van Gogh's Dramatic Years in The Hague. "Vincent" 1 (1971), no. 2, pp. 6-21

HULSKER, JAN: Van Gogh's Years of Rebellion in Nuenen. "Vincent" 1 (1971), no. 3, pp. 15-28 Eerenbeemt, Hendricus f. van den: De onbekende Vincent van Gogh; leren en tekenen in Tilburg 1866-1868. Tilburg, 1972 (English translation: "Vincent" 2 (1972), no. 1, pp. 2-12)

POLLOCK, GRISELDA: Vincent van Gogh and the Hague School. Diss. London, 1972

VISSER, W.J.A.: Vincent van Gogh and The Hague. "Jaarboek van geschiedenes van de Maatschappij van Den Haag" 1973, pp. 1-125

NOCHLIN, LINDA: Van Gogh, Renouard and the Weaver's Crisis in Lyon: The Status of a Social Issue in the Art of the Late Nineteenth Century. "Art the Ape of Nature: Studies in Honour of H. W. Janson", New York, 1981

POLLOCK, GRISELDA: Vincent van Gogh in zijn Hollandse jaren. Kijk op stand en land door van Gogh en zijn tijdgenoten 1870-1890. Rijksmuseum Vincent van Gogh, Amsterdam, 1981 (Exhibition catalogue)

POLLOCK, GRISELDA: Stark Encounters: Modern Life and Urban Works

in Van Gogh's Drawings from The
Hague. "Art History" 6 (1983), no. 3,
pp. 330-358

BROUWER, TON DE: Van Gogh en
Nuenen. Venlo, 1984

GOETZ, CHRISTINE: Studien zum
Thema »Arbeit« im Werk von Con-
stantin Meunier und Vincent van
Gogh. Diss. Munich, 1984

UITERT, EVERST VAN (ed.): Van
Gogh in Brabant. Noord-Brabants
Museum, Zwolle-Hertogenbosch,
1987 (Exhibition catalogue)

6. 1885−1888 안트베르펜 및 파리 시기

TRALBAUT, MARC EDO: Vincent van
Gogh in zijn Antwerpsche periode.
Amsterdam, 1948

GANS, LOUIS: Vincent van Gogh en
de Schilders van de Petit Boulevard.
"Museumsjournaal" 4 (1958), pp. 85-93

TRALBAUT, MARC EDO: Van Gogh
te Antwerpen. Antwerp, 1958

ROSKILL, MARK: Van Gogh, Gauguin
and the Impressionist Circle. New
York, 1970

ORTON, FRED: Vincent's Interest in
Japanese Prints: Vincent van Gogh
in Paris, 1886-1888. "Vincent" 1 (1973),
no. 3, pp. 2-12

GOGH, VINCENT WILHELM: Vin-
cent in Paris. Amsterdam, 1974

WELSH-OVCHAROV, BOGOMILA:
Vincent van Gogh. His Paris Period,
1886-1888. Utrecht-The Hague, 1976

KODERA, T: Japan as Primitivistic
Utopia. "Simiolus" 1984, pp. 189-208

CACHIN, FRANCOISE and BOGO-
MILA WELSH-OVCHAROV (eds.):
Van Gogh a Paris. Musee d'Orsay,
Paris, 1988 (Exhibition catalogue)

7. 1888−1889 아를 시기

LEROY, EDGAR: Vincent van Gogh et
le drame de l'oreille coupee. "Aescula-
pe" July 1936, pp. 169-192

REWALD, JOHN: Van Gogh en
Provence. "L'Amour de l'Art" 17 (Oct.
1936), pp. 289-298

LEROY, EDGAR and VICTOR DOI-
TEAU: Van Gogh et le portrait du
Dr. Rey. "Aesculape" Feb. 1939, pp.
42-47, and March 1939, pp. 50-55

LEROY, EDGAR: Van Gogh a l'asile.
Nice, 1945

ELGAR, FRANK: Van Gogh. Le Pont
de l'Anglois. Paris, 1948

COOPER, DOUGLAS: The Yellow
House and its Significance. "Mede-
lingen" (Gemeentemuseum, The
Hague) 7 (1953), no. 5/6, pp. 94-106

LEROY, EDGAR: Vincent van Gogh
au pays d'Arles. "La Revue d'Arles" 14
(Oct./Nov. 1954), pp. 261-264.

PRIOU, J.-N.: Van Gogh et la famille
Roulin. "Revue des P.T.T. de France",
10 (1953), no.3, pp. 26-33

BLUM, H.P.: Les Chaises de van Gogh.
"Revue francaise de Psychoanalyse"
21 (1958), no. 1, pp. 82-93

MAURON, CHARLES: Van Gogh
au seuil de la Provence: Arles, de
fevrier a octobre 1888. Saint-Remy de
Provence, 1959

HULSKER, JAN: Van Gogh's extatische
maanden in Arles. "Maatstaf " 8
(1960), pp. 315-335

HOFFMANN, KONRAD: Zu Vincent
van Goghs Sonnenblumenbildern.
"Zeitschrift f. Kunstg." 31 (1968), pp.
27-58

HULSKER, JAN: Critical Days in
the Hospital at Arles: Unpublished
Letters from the

Postman Joseph Roulin and the Reve-
rend Mr. Salles to Theo van Gogh.
"Vincent" 1 (1970), no. 1, pp. 20-31

TELLEGEN, ANNET H.: Van Gogh
en Montmajour. "Bulletin Museum
Boymans-van Beuningen" 18 (1970),
no. 1, pp. 16-33

HULSKER, JAN: Van Gogh's Ecstatic
Years in Arles. "Vincent" 1 (1972), no.

4, pp. 2-17

HULSKER, JAN: The Poet's Garden.
"Vincent" 3 (1974), no. 1, pp. 22-32

HULSKER, JAN: The Intriguing
Drawings of Arles. "Vincent" 3 (1974),
no. 4, pp. 24-32

JULLIAN, RENE: Van Gogh et le
≫Pont de l'Anglois≪. "Bulletin de la
Societe de l'histoire de l'art francais"
1977, pp. 313-321

ARIKAWA, H.: La Berceuse: An
Interpretation of Vincent van Gogh's
Portraits. "Annual Bulletin of the
National Museum of Western Art"
(Tokyo) 15 (1981), pp. 31-75

PICKVANCE, RONALD: Van Gogh
in Arles. The Metropolitan Museum
of Art, New York, 1984 (Exhibition
catalogue)

DORN, ROLAND: Decoration. Vin-
cent van Gogh's Werkreihe fur das
gelbe Haus in Arles. Mannheim, 1985

8. 1889−1890 생레미 및 오베르 시기

LEROY, EDGAR: Le Sejour de Vincent
van Gogh a l'asile de Saint Remy
de Provence. "Aesculape" May 1926,
pp. 137-143

SCHERJON, WILLEM: Catalogue
des tableaux par Vincent van Gogh
decrits dans ses

lettres. Periodes Saint-Remy et Auvers-
sur-Oise. Utrecht, 1932

HENTZEN, ALFRED: Der Garten
Daubignys von Vincent van Gogh.
"Zeitschrift fur Kunstgeschichte" 4
(1935), pp. 325-333

PFANNSTIEL, ARTHUR AND M.J.
SCHRETLEN: Van Gogh's ›Jardin de
Daubigny‹. Stilkritische und rontge-
nologische Beitrage zur Unterschei-
dung echter und angeblicher Werke
van Goghs. "Maanblad voor beelden-
de Kunsten" 13 (1935), pp. 140-145

HENTZEN, ALFRED: NOCHMALS:
Der Garten Daubignys von Vincent

van Gogh. "Zeitschrift fur Kunstge-
schichte" 5 (1936), pp. 252-259

UBERWASSER, WALTER: >Le Jardin
de Daubigny<. Das letzte Hauptwerk
van Goghs. Basel, 1936

LEROY, EDGAR: A Saint Paul de
Mausole, quelques hotes celebres au
cours du XLXeme siecle. "La Revue
d'Arles" June 1941, pp. 125-130

CATESSON, JEAN: Considerations sur
la folie de van Gogh. Diss. Paris, 1943

FLORISOONE, MICHEL AND
GERMAIN BAZIN: Van Gogh et les
peintres d'Auvers chez
le docteur Gachet. Special issueu of
"L'Amour de l'Art", Paris, 1952

GACHET, PAUL: Van Gogh à Auvers,
histoire d'un tableau. Paris, 1953

GACHET, PAUL: Vincent à Auvers,
"Les vaches" de J. Jordaens. Paris, 1954

LEROY, EDGAR: Quelques Paysages
de Saint Rémy de Provence dans
l'oeuvre de Vincent van Gogh. "Aes-
culape" July 1957, pp. 3-21

OUTHWAITE, DAVID: The Auvers
Period of Vincent van Gogh. Master's
thesis, London University, 1969

CABANNE, PIERRE: A-t-on tué van
Gogh? "Jardin des arts" 194 (1971),
pp. 42-53

HULSKER, JAN: Van Gogh's Threa-
tened Life in St. Rémy and Auvers.
"Vincent" 2 (1972), no. 2, pp. 21-39

CHâTELET, ALBERT: Le dernier
tableaux de Van Gogh. "Société de
l'histoire de l'art français: Archives"
25 (1978), pp. 439-442

PEGLAU, CHARLES MICHAEL:
Image and Structure in Van Gogh's
Later Paintings. Diss. Pittsburgh, 1979

KORSHAK, Y.: Realism and Transce-
dent Imagery. Van Gogh's "Crows
over the Wheatfield". "Pantheon" 48
(1985), pp. 115-123

PICKVANCE, RONALD: Van Gogh in
Saint-Rémy and Auvers. The Metro-
politan Museum of Art, New York,

1986 (Exhibition catalogue)

MOTHE, ALAIN: Vincent van Gogh à
Auvers-sur-Oise. Paris, 1987

9. 전시 및 전시도록(선별)

L'Epoque française de Van Gogh.
Compiled by Jacob-Baart de la Faille.
Bernheim Jeune, Paris, 1927

Vincent van Gogh. Edited by Alfred H.
Barr, Jr. The Museum of Modern Art,
New York, 1935

Vincent van Gogh. Sa vie et son oeuvre.
Edited by Michel Florisoone and
John Rewald. Exhibition of the
occasion of the World Exposition in
Paris. Special issue of "L'Amour de
l'Art". Paris, 1937

Vincent van Gogh. Musée des Beaux-
Arts, Luttich, 1946

Vincent van Gogh. Kunsthalle Basel,
Basel 1947

Van Gogh. An Illustrated Supplement
to the Exhibition Catalogue. Preface
by Philip James and Contributions
by Roger Fry and Abraham Marie
Hammacher. Arts Council of Great
Britain, London, 1947

Vincent van Gogh. The Metropolitan
Museum of Art, New York, 1949

Vincent van Gogh. City Art Museum,
Saint Louis, 1953

Van Gogh et les peintres d'Auversur-
Oise. With Contribtutions by
Germain Bazin, Paul Gachet, Albert
Châtelet and Michel Florisoone.
Orangerie des Tuileries, Paris, 1954

Vincent van Gogh. Kunsthaus Zürich,
Zurich, 1954

Vincent van Gogh. Collection Vincent
Wilhelm van Gogh. Stedelijk Muse-
um, Amsterdam, 1955

Vincent van Gogh 1853-1890. Compiled
by Louis Gans. Haus der Kunst,
Munich, 1956

Vincent van Gogh, 1853-1890, Leben
und Schaffen. Dokumentation,
Gemälde, Zeichnungen. Compiled

by Marc Edo Tralbaut. Villa Hügel,
Essen, 1957

Vicent van Gogh (1853-1890), Leven en
Scheppen in Beeld. Stedelijk Muse-
um, Amsterdam, 1958

Vincent van Gogh. With Contributions
by J. G. Domergue, Louis Haute-
coeur and Marc Edo Trabault. Musée
Jacquemart-André, Paris, 1960

Vincent van Gogh. Paintings-Drawings.
The Montreal Museum of Fine Arts,
Montreal, 1960

Vincent van Gogh. Paintings, Water-
colors and Drawings. The Baltimore
Museum of Art, Baltimore, 1961

Vincent van Gogh. Paintings, Water-co-
lors and Drawings. The Washington
Gallery of Modern Art, Washington,
1964

Pont-Aven. Gauguin und sein Kreis
in der Bretagne. Kunsthaus Zürich,
Zurich, 1966

Vincent van Gogh dessinateur. Institut
Néerlandais, Paris, 1966

Vincent van Gogh. Paintings and
Drawings. Hayward Gallery, London,
1968

Vincent van Gogh. Orangerie des
Tuileries, Paris, 1972

Les sources de l'inspiration de van
Gogh. With Contributions by Sadi
de Gorter and Vincent Wilhelm van
Gogh. Institut Néerlandais, Paris,
1972

English Influence on Vincent van
Gogh. Compiled by Ronald Pickvan-
ce. University Art Gallery, Notting-
ham, 1974

Japanese Prints Collected by Vincent
van Gogh. Introduction by Willem
van Gulik. Essay by Fred Orton.
Rijksmuseum Vincent van Gogh,
Amsterdam, 1978

Van Gogh en Belgique. With an
introduction by Abraham Marie
Hammacher. Musée des Beaux-Arts,
Mons, 1980

Vincent van Gogh and the Birth of Cloisionism. Compiled by Bogomila Welsh-Ovcharov. Art Gallery of Ontario, Toronto, 1981

Vincent van Gogh Exhibition. The National Museum of Western Art, Tokyo, 1985

Vincent van Gogh from Dutch Collections. Religion – Humanity - Nature. The National Museum of Art, Osaka, 1986

Vincent van Gogh. Galleria Nazionale d'Arte Contemporanea, Rome, 1988

Van Gogh & Millet. Edited by Louis van Tilborgh. Rijksmuseum Vincent van Gogh, Amsterdam, 1989

10. 평론 및 전문 연구물

WESTERMAN HOLSTIJN, A.J.: Die psychologische Entwicklung Vincent van Goghs.
"Imago" 10 (April 1924), no. 4, pp. 389-417

LEROY, EDGAR: L'Art et la folie de Vincent van Gogh. "Journal des Practiciens" 29 (1928), pp. 1558-1563

LEROY, EDGAR: La Folie de Vincent Van Gogh. "Cahiers de Pratique Medico-Chirurgicale" 9 (15 Nov. 1928), pp. 3-11

DOITEAU, VICTOR and EDGAR LEROY: La Folie de Vincent van Gogh. Preface by Paul Gachet. Paris, 1928

SHIKIBA, RYUZABURO: Van Gogh, His Life and Psychosis. Tokyo, 1932

BEER, FRANéOIS-JOACHIM: Essai sur les rapports de l'art et de la maladie de Vincent van Gogh. Diss. Strasbourg, 1936

ARNDT, JOACHIM: Die Krankheit Vincent van Goghs nach seinem Briefen an seinen Bruder Theo. Diss. Leipzig, 1945

BEER, J.P. and EDGAR LEROY: Du Démon de Van Gogh. Nice, 1945

LEROY, EDGAR: Van Gogh à l'asile. With »Du Démon de Van Gogh« by François-Joachim Beer. Preface by Louis Piérard. Nice, 1945

MEYERSON, A.: Van Gogh and the School of Pont-Aven. "Konsthistoriske Tidskrift" 15 (Dec. 1946), pp. 135-149

ARTAUD, ANTONIN: Van Gogh - Le suicidé de la societé. Paris, 1947

NORDENFALK, CARL: Van Gogh and Literature. "Journal of the Warburg and Courtauld Institute" 10 (1947), pp. 132-147

JASPERS, KARL: Strindberg und van Gogh. Versuch einer pathographischen Analyse unter vergleichender Heranziehung von Swedenborg und Hölderlin. Munich, 1949

REWALD, JOHN: Van Gogh: The Artist and the Land. "ARTnews Annual" 19 (1950), pp. 64-73

SEZNEC, JEAN: Literary Inspiration in van Gogh. "Magazine of Art" 43 (1950), pp. 282-307

GACHET, PAUL: Vincent van Gogh aux »Indépendants«. Paris, 1953

KRAUS, GERARD: De verhouding van Theo en Vincent van Gogh. Amsterdam, 1954

TRALBAUT, MARC EDO: Van Gogh's Japanisme. "Mededelingen" (Gemeentemuseum,
The Hague) 9 (1954), no. 1/2, pp. 6-40

GACHET, PAUL: Les Médicins de Théodore et Vincent van Gogh. "Aesculape" March 1957, pp. 4-37

TRALBAUT, MARC EDO: Vincent van Gogh chez Aesculape - quelques rapports nouveaux à la connaissance de la santé, la maladie et la mort du grand peintre. "Revue des lettres et des arts dans leur rapports avec les sciences et la médicine"
1957 (Dec.)

NOVOTNY, FRITZ: Die Bilder van Goghs nach fremden Vorbildern. "Festschrift Kurt Badt", pp. 213-230. Berlin, 1961

GRAETZ, HEINZ P.: The Symbolic Language of Vincent van Gogh. New York, 1963

ROSKILL, MARK: Van Gogh's Blue Cart and His Creative Process. "Oud Holland" 81 (1966), no. 1, pp. 3-19

SHEON, A.: Montecelli and van Gogh. "Apollo" 85 (June 1967), pp. 444-448

BONESS, ALAN: Vincent in England. "Van Gogh", Hayward Gallery, London, 1968 (Exhibition catalogue)

WYLIE, A.: An Investigation of the Vocabulary of Line in Vincent van Gogh's Expression of Space. "Oud Holland" 85 (1970), no. 4, pp. 210-235

HULSKER, JAN: Vincent's Stay in the Hospital at Arles and St.-Rémy. Unpublished Letters from Reverend Mr. Salles and Doctor Peyron to Theo van Gogh. "Vincent" 1 (1971), no. 2, pp. 24-44

ROSKILL, MARK: Van Gogh's Exchanges of Work with Emile Bernard in 1888. "Oud Holland" 86 (1971), pp.142-179

WELSH-OVCHAROV, BOGOMILA: The Early Works of Charles Angrand and His Contact with Vincent van Gogh. Utrecht-The Hague, 1971

HEELAN, PATRICK A.: Toward a New Analysis of the Pictorial Space of Vincent van Gogh. "Art Bulletin" 54 (1972), pp. 478-492

WERNESS, HOPE BENEDICT: Essays on Van Gogh's Symbolism (unpublished Diss.).
University of California, Santa Barbara, 1972

WICHMANN, SIEGFRIED: Ostasiatischer Strich- und Pinselduktus im Werk van Goghs. "Weltkulturen und moderne Kunst", Munich, 1972 (Exhibition catalogue)

NAGERA, HUMBERTO: Vincent van Gogh. Psychoanalytische Deutung seines Lebens anhand seiner Briefe. With a Preface by Anna Freud. Munich, 1973

REWALD, JOHN: Theo van Gogh,
Goupil and the Impressionists.
"Gazette des Beaux-
Arts" 81 (Jan./Feb. 1973), pp. 1-108
HULSKER, JAN: What Theo Really
Thought of Vincent. "Vincent" 3
(1974), no. 2, pp. 2-28
CHETMAN, CHARLES: The Role
of Vincent van Gogh's Copies in
Development of Art. New York-
London, 1976
HEIMANN, MARCEL: Psychoana-
lytical Observations on the Last
Paintings and Suicide of Vincent van
Gogh. With critical notes by Arthur
F. Valenstein and Anne Styles Wylie.
"International Journal of Psychoana-
lysis" 57 (1976), pp. 71-79
MAURON, CHARLES: Van Gogh.
Etudes psychocritiques. Paris, 1976
WARD, J.-L.: A Reexamination of Van
Gogh's Pictorial Space. "Art Bulletin"
58 (1976), pp. 593-604
ZEMEL, C.M.: The Formation of
a Legend - Van Gogh Criticism,
1890-1920. Diss. Columbia University,
Washington, 1978
DESTAIGN, FERNAND: Le Soleil et
l'orage ou la maladie de van Gogh.
In: Fernand Destaign, "La Souffrance
et le génie", Paris, 1980
POLLOCK, GRISELDA: Artists'
Mythologies and Media Genius:
Madness and Art History. "Screen" 21
(1980), no. 3, pp. 57-96
POLLOCK, GRISELDA: Van Gogh
and Dutch Art. A Study of the Deve-
lopment of Van Gogh's Concepts of
Modern Art. Diss. London, 1980
WOLK, JOHANNES VAN DER:
Vincent van Gogh in Japan. "Japo-
nism in Art", Tokyo, 1980 (Exhibition
catalogue)
CLÉBERT, JEAN-PAUL and PIERRE
RICHARD: La Provence de van
Gogh. Aix-en-Provence, 1981
WALKER, J.A.: Van Gogh Studies. Five

Critical Essays. London, 1981
KRAUSS, ANDRÉ: Vincent van Gogh.
Studies in the Social Aspects of His
Work. Gothenburg, 1983
UITERT, EVERT VAN: Van Gogh in
Creative Competition. Four Essays
from "Simiolus". Zutphen, 1983
BOIME, ALBERT: Van Gogh's "Starry
Night". A History of Matter and a
Matter of History. "Arts Magazine" 59
(Dec. 1984), pp. 86-103
KÔDERA, TSUKASA: Japan as Primiti-
vistic Utopia: Van Gogh's Japanisme
Portraits. "Simiolus" 14 (1984), pp.
189-208
Soth, L.: Van Gogh's Agony. "Art Bulle-
tin" 68 (1986), pp. 301-313
FEILCHENFELDT, WALTER: Vincent
van Gogh & Paul Cassirer, Berlin.
The Reception of van Gogh in Ger-
many from 1901 to 1914. Zwolle, 1988

도판 색인

이 책에 실린 871점의 그림을 가나다순
으로 나열하고 있다.

분류 번호 목록

이 분류 목록은 드 라 파이유와 얀 휠스커르가 각각 분류한 반 고흐의 도판 목록을 이 책에 실린 도판과 함께 나열하고 있다. 드 라 파이유의 도판 분류 번호는 알파벳 F 아래로 이어지고, 얀 휠스커르의 도판 분류 번호는 알파벳 JH 아래로 이어지며, 알파벳 W 아래로 이어지는 숫자들은 해당 도판이 실린 이 책에서의 쪽수를 가리킨다. 목록은 휠스커르가 분류한 도판 번호 순서를 따르고 있다.

F JH	W	F	JH	W	F	JH	W
1 81	16	35	478	37	76	542	64
1a 82	16	30	479	39	177	543	56
2 173	17	32	480	38	143	546	83
2a	176	17	185	484	41	136a 548	74
7 178	17	48a	488	40	75	550	69
13 179	18	33	489	38	146	551	69
8a	180	20	88	490	41	164 558	68
1665	181	19	190	492	44	144 561	68
8 182	18	175	497	47	160a	563	68
192	184	19	24	500	43	146a 565	67
12 185	12	37	501	42	159	159	67
3 186	20	27	503	43	156	569	68
4 187	21	38	504	45	132	574	68
5 188	22	39	505	46	169a	583	69
6 189	22	40	507	45	133	584	69
204	190	22	41	513	47	135 585	66
186	361	25	172	514	48f.	153a 586	69
1666	383	26	43	516	46	153 587	66
10 384	24	42	517	46	137	593	75
9 385	27	123	518	50	87	600	72
189	386	30	120	519	52	67a 602	72
15 387	28	25	521	53	194	603	77
1b 388	24	122	522	51	67	604	73
1c 389	24	46	524	55	154	608	71
16 391	26	125	525	54	65	627	71
11 392	25	47	526	54	1667	629	70
15a	393	27	48	527	55	168 632	76
- 394	24	178r	528	56	169	633	76
17 395	27	50	529	58	138	644	83
18 397	29	56	530	57	74	648	74
19 409	31	58	531	62	151	649	70
188	413	32	55	532	61	150 650	78
21 415	30	61r	533	59	127	651	78
20	417	32	49	534	57	145 653	80
22	421	33	52	535	59	365r 654	83
26	450	35	54	536	63	126a 655	79
162	457	36	64	537	60	152 656	79
184	458	34	53	538	60	171a 657	81
34	459	34	57	539	62	171 658	80
29	471	36	60	540	65	80 681	86
31 477	40	200	541	64	80a	682	86
136	683	85	91	809	110	196 957	128
134	684	93	92	810	108	45 959	136
131	685	92	90	823	111	195 961	134
77r	686	82	-	-	111	44 962	132f.

F	JH	W	F	JH	W	F	JH	W
163	687	89	170	824	113	260	970	142
165	688	89	1669	825	108	205	971	139
167	689	81	95	827	114	206	972	139
149	690	85	166	850	114	211	973	137
1668	691	88	97	876	117	174	978	143
130	692	87	96	878	112	207	979	140
85693	87	147	891	117	212	999		138
85a	694	94	94	893	115	215	1045	144
81695	94	95a	899	115	216a	1054		145
128	697	88	98	901	117	216g	1055	145
36	698	81	139	905	116	216h	1058	146
144a	704	84	148	908	112	216j	1059	147
157	712	92	193	914	116	216b	1060	146
70	715	82	63	920	119	216d	1071	148
70a	716	82	59	921	120	216i	1072	148
73	717	82	62	922	121	216f	1076	149
72	718	92	104	923	126	216e	1078	149
71719	84	104a	924	125	216c	1082		151
160	722	93	51	925	123	208a	1089	153
69	724	90	105	926	123	181	1090	150
269r	725	90	101	927	125	199	1091	154
129a	727	101	103	928	124	214	1092	152
78	734	97	212a	929	118	244	1093	156
202	738	95	99	930	124	666	1094	156
66	743	107	100	931	120	231	1099	152
140	745	95	118	932	121	265	1100	150
185a	761	91	107	933	122	261	1101	182
191	762	100	116	934	122	262	1102	182
79	763	102	115	935	118	278	1103	158
82	764	96	106	936	123	279	1104	178
84	772	102	102	937	122	249	1105	185
83	777	103	112	938	127	243a	1106	180
388r	782	99	111	939	127	666a	1107	180
141	783	107	108	940	126	222	1108	166
86	785	103	110	941	126	221	1109	157
179r	786	99	109r	942	118	225	1110	159
155	787	98	113	944	128	223	1111	157
161	788	98	114	945	129	224	1112	157
158	792	113	117	946	104	232	1113	155
176	799	106	210	947	130	1672	1114	193
126	800	106	182	948	129	274	1115	165
89	803	112	119	949	131	273	1116	164
93	805	108	191a	950	130	219	1117	163
92a	806	109	183	952	128	285	1118	160
142	807	109	124	955	134	1670	1119	162
187	808	110	121	956	135	283	1120	161
253	1121	154	177a	1192	199	345	1249	221
1671	1122	160	l4	1193	198	343	1250	228
203	1123	161	180	1194	187	313	1251	239
255	1124	183	208	1195	186	312	1253	244
198	1125	164	178v	1198	187	299	1254	236
327	1126	169	263a	1199	205	351	1255	252
286	1127	176	288	1200	202	342	1256	238
286a	1128	176	209	1201	204	298	1257	236
243	1129	174	263	1202	204	314	1258	242f.

F	JH	W	F	JH	W	F	JH	W
236	1130	174	289	1203	205	276	1259	240
237	1131	181	207a	1204	140	361	1260	248
259	1132	174	215b	1205	208	367	1261	228
246	1133	162	369	1206	218	368	1262	247
241	1134	172	270	1207	203	583	1263	251
596	1135	171	370	1208	206	362	1264	250
235	1136	181	294	1209	213	305	1265	246
324a	1137	172	296	1210	213	355	1266	240
220	1138	174	295	1211	211	239	1267	249
201	1139	173	328	1212	203	240	1268	245
252	1140	173	330	1214	202	293	1269	245
258	1141	170	329	1215	203	354	1270	237
251	1142	175	357	1216	209	353	1271	246
281	1143	168	292	1219	224	270a	1272	250
218	1144	168	348a	1221	225	310a	1273	247
245	1145	167	266a	1223	219	310	1274	251
248	1146	167	267	1224	212	300	1275	233
242	1147	176	380	1225	212	275	1278	246
248a	1148	179	335	1226	216	317	1287	253
247	1149	170	336	1227	216	318	1288	248
248b	1150	179	334	1228	230	322	1292	261
217	1164	168	337	1229	227	324	1293	260
282	1165	177	283b	1230	217	286b	1294	255
250	1166	184	287	1231	231	323	1295	254
197	1167	169	253a	1232	231	371	1296	284
234	1168	177	332a	1233	210	372	1297	284
256	1169	184	332	1234	201	373	1298	285
227	1170	189	331	1235	210	268	1299	262
228	1171	188	333	1236	210	179v	1300	264
226	1172	188	338	1237	230	269v	1301	266
266	1175	194	339	1238	227	61v	1302	268
229	1176	196	340	1239	226	109v	1303	267
230	1177	197	-	1240	225	77v	1304	265
238	1178	190f.	347	1241	214f.	264a	1306	257
264	1179	200	341	1242	222	388v	1307	257
233	1180	196	341a	1243	223	526	1309	269
348	1182	195	346	1244	224	469	1310	271
272	1183	192	350	1245	234f.	321	1311	270
349	1184	195	316	1246	241	309a	1312	277
271	1186	193	213	1247	229	308	1313	259
28	1191	199	356	1248	220	291	1314	248
309	1315	258	396	1367	320	558	1481	364f.
277	1316	256	397	1368	323	560	1482	370f.
306	1317	274	544	1369	315	562	1483	374f.
307	1318	276	400	1371	324	423	1486	362
817	1319	682	403	1378	334f.	424	1488	367
315	1320	258	394	1379	318	466	1489	377
352	1321	256	555	1380	320	427	1490	378
302	1322	273	552	1381	321	448	1491	386
303	1323	241	556	1383	327	428	1499	384
311	1325	275	511	1386	337	430	1510	380
304	1326	273	553	1387	330	429	1513	383
301	1327	272	554	1388	329	431	1519	389
377	1328	278	513	1389	328	432	1522	392
375	1329	281	404	1391	332	433	1524	393

F JH	W	F	JH	W	F	JH	W	
452	1330	281	571	1392	325	578	1538	399
376	1331	279	405	1394	332	443	1548	402
359	1332	270	551	1396	328	447	1550	381
319	1333	290	557	1397	333	447a	1551	408
320	1334	291	399	1398	326	446	1553	390
588	1335	280	406	1399	333	445	1554	407
603	1336	289	407	1402	326	449	1558	413
382	1337	289	409	1416	342	453	1559	410
374	1338	283	408	1417	339	459	1560	411
383	1339	279	567	1419	316	456	1561	409
378	1340	286	570	1421	343	454	1562	411
379	1341	287	575	1422	338	444	1563	403
254	1342	288	576	1423	338	524	1565	398
602	1343	288	600	1424	340	593	1566	405
1672a	1344	297	384	1425	340	594	1567	410
366	1345	297	410	1426	341	592	1568	388
297	1346	294	591	1429	336	461	1569	404
297a	1347	294	412	1440	347	437	1570	412
216	1348	292	425	1442	351	438	1571	412
360	1349	295	565	1443	368	549	1572	406
363	1351	282	416	1447	349	549a	1573	406
364	1352	296	415	1452	352	462	1574	420
344	1353	299	417	1453	353	463	1575	428f.
365v	1354	299	413	1460	355	550	1577	419
381	1355	293	420	1462	361	468	1578	416
522	1356	298	419	1465	358	467	1580	425
390	1357	308	535	1467	345	476	1581	396
391	1358	309	426	1468	379	470	1582	414
389	1359	309	422	1470	350	566	1585	417
290	1360	310f.	465	1473	373	574	1586	418
392	1361	313	564	1475	373	473	1588	426
393	1362	312	411	1476	376	464	1589	423
395	1363	312	545	1477	344	474	1592	431
607	1364	314	-	1478	385	475	1595	415
386	1365	314	559	1479	372	575a	1596	430
398	1366	306	561	1480	366	572	1597	437
472	1598	435	510	1661	474	709	1760	514
478	1599	439	606	1662	475	735	1761	527
477	1600	438	605	1663	475	746	1762	528
479	1601	433	502	1664	474	747	1763	531
480	1603	448	525	1665	541	745	1764	530
481	1604	448	457	1666	476	622	1766	529
478a	1605	443	458	1667	477	635	1767	569
482	1608	442	455	1668	476	625	1768	532
358	1612	436	505	1669	482	626	1770	534
471	1613	432	506	1670	481	484	1771	549
485	1615	432	508	1671	483	627	1772	537
494	1617	434	507	1672	483	618	1773	533
573	1618	446	439	1673	488	629	1774	539
486	1620	444	435	1674	489	630	1775	542
487	1621	445	436	1675	488	757	1776	542
568	1622	449	460	1676	498	631	1777	538
569	1623	447	402	1677	489	624	1778	543
488	1624	455	582	1678	492	531	1779	540
489	1625	454	580	1679	498	528	1780	536

F	JH	W	F	JH	W	F	JH	W
495	1626	450	584	1680	493	700	1781	553
450	1627	452	514	1681	496f.	687	1782	553
451	1629	453	515	1683	490f.	688	1783	547
496	1630	451	516	1685	487	692	1784	550
497	1632	454	646	1686	486	693	1785	550
501	1634	456	519	1687	495	696	1786	547
498	1635	464	517	1689	498	634	1787	551
499	1636	467	520	1690	499	697	1788	551
490	1637	457	608	1691	505	698	1789	552
491	1638	457	579	1692	504	743	1790	546
440	1639	462	609	1693	507	711	1791	532
441a	1640	463	734	1698	502	619	1792	554
441	1641	462	601	1699	500	483	1793	548
492	1642	461	610	1702	503	706	1794	556
493	1643	459	723	1722	515	641	1795	555
537	1644	460	611	1723	510	637	1796	556
538	1645	460	719	1725	512	638	1797	557
503	1646	463	718	1727	510	642	1798	561
434	1647	468	720	1728	509	643	1799	560
536	1648	469	612	1731	520f.	640	1800	559
533	1649	468	712	1740	511	731	1801	558
532	1650	469	725	1744	508	744	1802	529
534	1651	466	724	1745	508	645	1803	570f.
547	1652	470f.	613	1746	516	662	1804	569
548	1653	472	620	1748	519	644	1805	552
504	1655	482	581	1751	513	703	1832	564
604	1656	473	617	1753	514	648	1833	562
527	1657	484	615	1755	544	647	1834	567
529	1658	478	717	1756	523	649	1835	572
500	1659	480	585	1758	526	689	1836	566
283a	1660	475	715	1759	522	690	1837	566
699	1838	583	673	1919	618	766	2031	654
650	1839	572	674	1920	608	280	2032	661
653	1840	573	675	1921	614	589	2033	660
730	1841	568	694	1922	618	767	2034	669
732	1842	582	695	1923	620	768	2035	666
652	1843	576	702	1967	630	786	2036	667
651	1844	573	676	1970	621	769	2037	667
733	1845	585	677	1972	626	775	2038	670f.
742	1846	584	633	1974	627	770	2040	672
701	1847	606	672	1975	621	773	2041	664f.
818	1848	579	681	1976	625	598	2043	665
660	1849	586	678	1977	623	599	2044	664
659	1850	587	680	1978	624	764	2045	662
587	1853	592	682	1979	625	764a	2046	661
586	1854	577	807	1980	628	772	2048	677
708	1855	578	704	1981	629	787	2050	676
710	1856	574	683	1982	632	783	2051	663
707	1857	580f.	750	1984	636	784	2052	663
714	1858	588f.	792	1987	650f.	774	2053	668
657	1860	590	759	1988	647	788	2055	675
658	1861	585	805	1989	637	518	2056	676
737	1862	600f.	752	1991	639	785	2057	662
721	1864	599	751	1992	638	822	2095	687
664	1865	591	791	1995	638	811	2096	679

F	JH	W	F	JH	W	F	JH	W
663	1866	596	755	1999	634	778	2097	678
654	1868	596	815	2000	642	809	2098	689
655	1869	594f.	802	2001	641	782	2099	680
656	1870	593	794	2002	635	812	2101	700
661	1871	602	797	2003	642	781	2102	688
722	1872	603	799	2004	645	776	2104	684f.
623	1873	602	756	2005	649	777	2105	683
726	1874	597	789	2006	652	814	2107	696
728	1875	604	753	2007	657	790	2108	696
739	1876	597	595	2009	648	810	2109	685
727	1877	591	820	2010	640	796	2110	644
716	1878	584	597	2011	624	795	2111	643
665	1879	458	749	2012	622	819	2112	697
684	1880	605	748	2013	622	816	2113	692
686	1881	610f.	754	2014	656	793	2114	694
632	1882	608	821	2015	674	780	2115	686
668	1883	609	758	2016	646	779	2117	690f.
667	1884	613	806	2017	645	808	2118	693
669	1885	612	804	2018	654	761	2120	693
670	1886	619	760	2019	655	563	2121	688
621	1888	619	762	2020	658	800	2122	698
671	1891	615	798	2021	681	801	2123	700
540	1892	617	740	2022	659	803	2124	558
541	1893	616	636	2027	659	771	2125	699
542	1894	617	765	2029	673	–	–	44
543	1895	618	763	2030	660	–	add. 2	159

감사의 글

The authors and publishers wish to thank the museums, public and private collections, archives, photographers and other people who helped make this "Complete Paintings" of van Gogh possible. We are particularly grateful to the two museums that house the largest van Gogh collections, the Van Gogh Museum, Vincent van Gogh Foundation, Amsterdam (picture archive: A. M. Daalder-Vos, Stedelijk Museum, Amsterdam) and the Kröller-Müller Museum, Otterlo (Margaret Nab-van Wakeren). We are also grateful to Sotheby's of London (Marjorie Delpech, Lucy Dew) and New York, and Christie's of London (Claudia Brigg, Deborrah Keaveney, Angela Hucke) and New York (Betsy Fleming). Of the numerous archives that helped, we owe a particular debt to Ursula and André Held, Ecublens. Translations from the letters of van Gogh and his family and friends are original to this edition. We have made every attempt to trace the holders of copyright in photographs reproduced in the book, but if by some oversight we have omitted any copyright holders the publishers would be very glad to hear from them. We wish to express special thanks to the following institutions and individuals for their assistance in obtaining material: Aberdeenshire: Mike Davidson, Positive Image. Alling: Bildarchiv Walther & Walther Verlag; Marianne Walther. Allschwil: Colorphoto Hans Hinz SWB. Arlesheim: Anna Maria Staechelin, Rudolf Staechelinsche Familienstiftung. Baden: Professor Florens Deuchler, Stiftung Langmatt Sidney und Jenny Brown. Baltimore: Nancy Boyle Press and Maria Zwart Breshears, The Baltimore Museum of Art. Basle: Klaus Hess, Kunstmuseum Basel. Belgrade: Jevta Jevtovic, Narodni Muzej. Berne: Heidi Frautschi, Kunstmuseum Bern. Chicago: Paula Pergament, The Art Institute of Chicago. Cincinnati: Beth Dewall, Cincinnati Art Museum. Copenhagen: Flemming Friborg, Ny Carlsberg Glyptotek. Diessen: Odo Walther (biography). Edinburgh: Michael Clarke, National Gallery of Scotland. Germering: Herbert K. Mayer (data base). 's-Gravenhage: Peter Couvée, Dienst voor Schone Kunsten. Hamilton: Kim G. Ness, The Art Gallery of McMaster University. Hartford: Raymond Petke, Wadsworth Atheneum. Hedel: Jac Peeters, Wim van Kerkhof. Jerusalem: Irene Lewitt, Israel Museum. Kensington: Joel Breger. Kiel: Dr. Thorsten Rodiek, Stiftung Pommern; Horst Rothaug. Landsberg: Anneliese Brand. Laren: E. J. C. Raasen-Kruimel, Singer Museum. London: The Bridgeman Art Library Ltd.; David Ellis-Jones, Widenstein & Co.; Robert Lewin. Merion Station: Esther Van Sant, The Barnes Foundation. Munich: Archiv Alexander Koch; Bayerische Staatsbibliothek; Johanna Goltz. New York: Julie Roth, Solomon R. Guggenheim Museum; Deanna Cross, The Metropolitan Museum of Art; Thomas D. Grischkowsky; The Museum of Modern Art; Vredy Lytsman-Zivkovich. Ouderkerk: Tom Hartsen. Paris: Marie-Lorraine Meurer-Revillon, Musée Rodin; Service Photographique de la Réunion des Musées Nationaux; Photographie Giraudon. Philadelphia: Conna Clark and Beth A. Rhoads, Philadelphia Museum of Art. Obbach: Thea Kühnlein, Sammlung Georg Schäfer. Ottawa: Susan Campbell, National Gallery of Canada. Planegg: Artothek. Providence: Melody Ennis, Museum of Art, Rhode Island School of Design. Rancho Mirage: Mr. and Mrs. Walter H. Annenberg. Richmond: Pinkey Near, Virginia Museum of Arts. St. Louis: Patricia Woods, The St. Louis Art Museum. Stockholm: Märta Ankarswärd, Nationalmuseum. Tokyo: Naoko Kichijoji, Bridgestone Museum of Art. Toledo: Lee Mooney, The Toledo Museum of Art. Toronto: David McTavish, Art Gallery of Ontario. Upperville: Mrs. and Mr. Paul Mellon. Washington: Beverly Carter, Paul Mellon Collection; David Lloyd Kreeger. Winterthur: Dr. Rudolf Koelle and Erica Rüegger, Kunstmuseum Winterthur. Wuppertal: Holger Zibrowius, Von der Heydt-Museum. Utrecht: Charlie Koens, Centraal Museum der Gemeente Utrecht. Zurich: Dr. H. Bänniger, Oberlikon-Bührle Holding A. G.; Annamarie Andersen, Gallerie Koller; Cécile Brunner, Kunsthaus Zürich; Hortense Anda-Bührle and B. Steinegger, Stiftung Sammlung E. G. Bührle; Walter Feilchenfeldt, Galerie Feilchenfeldt. To all of these, and many more too numerous to name, our sincerest thanks. I.FW

What Great Paintings Say

Michelangelo.
Complete Paintings

Michelangelo.
The Graphic Work

Gustav Klimt.
The Complete Paintings

Leonardo da Vinci.
The Graphic Work

**Bookworm's delight:
never bore, always excite!**

TASCHEN
Bibliotheca Universalis

Dalí.
The Paintings

Monet

Van Gogh

Impressionism

Modern Art

Prisse d'Avennes.
Egyptian Art

Racinet.
The Costume History

The World of Ornament

Basilius Besler's
Florilegium

Bourgery. Atlas of
Anatomy & Surgery

Alchemy & Mysticism

Curtis. The North
American Indian

Stieglitz.
Camera Work

20th Century Photography

A History of Photography

Photographers A–Z

Lewis W. Hine

Photo Icons

New Deal Photography

Eugène Atget. Paris

The Dog in Photography

Bauhaus

Modern
Architecture A-Z

Industrial Design A–Z

Design of the 20th Century

빈센트 반 고흐

초판 1쇄 발행일 2018년 5월 20일
초판 3쇄 발행일 2025년 1월 10일

편　　　집　잉고 F. 발터
지　　　음　라이너 메츠거
옮　　　김　하지은, 장주미

발 행 인　이상만
발 행 처　마로니에북스
등　　　록　2003년 4월 14일 제 2003-71호
주　　　소　(03086) 서울특별시 종로구 동숭길 113
대　　　표　02-741-9191
편 집 부　02-744-9191
팩　　　스　02-3673-0260

2쪽 작품(본문 298쪽 참조):
이젤 앞에 있는 자화상(Self-Portrait in Front of the Easel)

© 2024 TASCHEN GmbH
Hohenzollernring 53, D-50672 Köln
www.taschen.com

Printed in China

ISBN 978-89-6053-554-1 (03600)

※ 책값은 뒤표지에 있습니다